上海市教育委员会重点学科建设项目资助（项目编号：J50901）
上海市教育高地第三期特色专业项目资助

上海戏剧学院
SHANGHAI THEATRE ACADEMY

广播电视艺术文集

上海戏剧学院电视艺术学院教学与理论研究系列

杨剑明 主编

上海书店 出版社
SHANGHAI BOOKSTORE PUBLISHING HOUSE

目录

第 三 编

第 四 编

第一编 >>

论艺术正义

——以社会正义、宗教正义和艺术正义为语境的研究

王　云

　　社会正义、宗教正义和艺术正义的异同和关系是笔者为研究艺术正义而设定的一个语境。应该说这是一个必不可少的研究语境,因为只有借助它,我们才有可能看清艺术正义的真正面貌——它产生的原因、它呈现的状态、它的内涵和外延、它的功能和价值等等。

一、艺术正义和宗教正义之概念从何而来

　　"艺术正义"是拙著依据了英国批评家托马斯·赖默《最后时代的悲剧》(*The Tragedies of the Last Age Consider'd*)创立的"诗歌正义"(poetic justice)而杜撰的。[1]① 何谓诗歌正义?《牛津文学术语词典》"诗歌正义"条云——

　　　　The morally reassuring allocation of happy and unhappy fates to the virtuous and the vicious characters respectively,usually at the end of a narrative or dramatic work. The term was coined by the critic Thomas Rymer in his *The Tragedies of the Last Age Consider'd*（1678）with reference to Elizabethan poetic drama:such justice is 'poetic',then,in the sense that it occurs more often in the fictional plots of plays than in real life. As Miss Prism explains in Oscar Wilde's *The Importance of Being Earnest*,'The good ended happily,and the bad unhappily. That is what Fiction means.' In a slightly different but commonly used sense,the term may also refer to a strikingly appropriate reward or punishment,usually a 'fitting retribution' by which a villain is ruined by some process of his own making. (参考译文:作为一种道德安慰,分别将幸福和不幸的命运赋予善良和邪恶的人物,它通常出现于叙事作品或戏剧作品的结尾。这一术语是批评家托马斯·赖默于旨在探讨伊丽莎白一世时代诗

　　① poetic justice 还曾被译为"诗的公正"、"诗的公道"、"诗的报应"、"诗意的公道"或"诗学正义"等。

剧的《最后时代的悲剧》(1678)中杜撰的：这一种正义是"诗歌的"，也就是说，它经常发生在戏剧的虚构情节中而非现实生活中。正如奥斯卡·王尔德《认真的重要》中的普里森小姐所阐明的，"好人以得福终，坏人以遭殃终。这便是那个虚构的事所蕴含的意味"。这一术语另有一个与上述略有不同但却也是常见的释义，即极其恰当的赏罚尤其是"应得的报应"：一个反面人物为他自己所作所为的某些过程所毁灭。）

如果我们把这一词条与《文学术语词典》、《文学术语汇编》和《布留沃习语与寓言词典》的"诗歌正义"条联系起来看，那么它们无疑告诉我们，诗歌正义的内涵是"善有善报恶有恶报"；它是由故事性艺术作品中尤其是其结尾处善福恶殃的情节彰显出来的；①它是虚拟的正义，因而也是理想意义上的正义，它可以给人以道德安慰，它可能具有宗教色彩；在对其价值判断上曾出现过分歧。[2]

　　拙著曾以大量事实证明，由于古希腊以来西方泛诗论传统绵延不绝的缘故，20世纪之前西方的诗歌一词既可指真正意义上的诗歌，也可指韵文、文学（韵文体或散文体）、戏剧（韵文体或散文体），甚至音乐和绘画等其他艺术门类或整体意义上的艺术。在西方批评实践中，"诗歌正义"屡屡被用作"艺术正义"，受此影响王国维以"诗歌正义"评论《红楼梦》可谓著例。上引或未引"诗歌正义"条指陈的是"文学作品"（a work of literature 或 a literary work）、"叙事作品"或"戏剧作品"（a narrative or dramatic work），对于其中"诗歌"的涵义它们已言之甚明。即使是这三类作品中所谓的史诗、传奇诗和戏剧诗等，拙著也已认定，它们中的绝大部分只不过是韵文体小说和戏剧而非真正意义上的诗歌。基于以上事实，把"诗歌正义"改称为"艺术正义"应该是顺理成章的。

　　"宗教正义"同样由拙著杜撰。它的内涵同样是"善有善报恶有恶报"；不过它是由宗教典籍中奖惩性教义以及体现了这种教义的故事（如佛教典籍中六道轮回说及体现了六道轮回说的故事）宣示出来的；它同样是虚拟的和理想意义上的正义；它同样可以给人以道德安慰。大多数宗教皆有宗教正义这一事实是客观存在的，且早在两千多年前《理想国》就论述过它，尽管柏拉图未使用过类似概念。

　　实际上，西方历史上曾出现过一个与"宗教正义"看似相近的概念，即莱布尼茨《神义论》（旧译《神正论》）创立的 théodicée。朱雁冰在《神义论》译者前言中说——

　　　　"神义"（德文 Theodizee，法文 théodicée）这个词来源于希腊文 θεδζδιχη，这是 θεοζ（上帝）和 οιχη（正义）的组合，其意义为：上帝之正义，即面对世界上存在着的种种邪恶和苦难证明上帝之正义。[3]

在基督教唯我独尊视其他宗教为异端的年代里，莱布尼茨也只能创造出这样的概念，而非"宗教正义"或普世意义上的"神的正义"。更为本质的区别应该是，"宗教正义"

①　叙事作品和戏剧作品有一共同特点：它们皆可由讲述或演示故事（tell stories 或 represent stories）来定义。故以"故事性艺术作品"统领叙事作品和戏剧作品以及电影等同样具有上述特征的艺术作品。

强调的是惩罚恶(以及奖赏善)的神的正义,而"神义"强调的则是容许恶存在的神的正义。《神义论》力图证明,道德的恶之存在是"人的有限性所固有的不完美性"所造成的,而这种不完美性是必然的,因为上帝不可能赋予人(自己的创造物)所有一切,当然人也不可能臻于上帝那样的完美,否则人全都成为上帝了。因而道德的恶之存在并不能证伪上帝是正义的这一命题,相反容许它的存在甚至可能是上帝追求最大的正义的一种手段。尽管莱布尼茨并不否认人施恶将受到神的惩罚,但"神义"的要义显然不在恶有恶报上。[4]

二、艺术正义与社会正义和宗教正义有何异同

本文所谓的社会正义也即正义,笔者以其指社会生活中或现实世界中的正义。①笔者以为,以下两个视角是检测它们异同的有效视角:

A. 社会正义、宗教正义和艺术正义的真实性。

这三种正义分别是现实世界、宗教世界和艺术世界中的正义,它们与历史真实、宗教真实(在宗教信徒看来)和艺术真实相对应。正如艺术真实和宗教真实是虚拟或假定的真实一样,艺术正义和宗教正义也即虚拟或假定的正义、只存在于人们想象中的正义。这是它们与社会正义的本质区别,也是它们具有独特价值之所在。进而言之,艺术正义和宗教正义之间同样有着本质区别,一如艺术与宗教的某种本质区别。德国哲学家费尔巴哈在《宗教本质讲演录》中说——

> 艺术认识它的制造品的本来面目,认识这些正是艺术制造品而不是别的东西;宗教则不然,宗教以为它幻想出来的东西乃是实实在在的东西。[5]

列宁的《哲学笔记》肯定了费尔巴哈的这一思想:"艺术并不要求人们把它的作品当作现实。"[6]由此可见,艺术和宗教都具有虚拟性,区别在于艺术的创造者和欣赏者能清晰意识到艺术世界的这种虚拟性;而宗教的创造者(也许并非所有创造者)和信奉者却认为宗教世界具有"实实在在"的真实性,宗教真实是"实实在在"的真实。艺术和宗教然,艺术正义和宗教正义亦然。一个宗教信徒必定相信宗教世界中的善有善报恶有恶报是真实的;一个心智健全的艺术欣赏者在理智上必定知道艺术世界中的善有善报恶有恶报是虚构出来的,但在感情上也许很需要这种虚拟的正义,沉醉其中时甚至宁肯信其有,不肯信其无。艺术正义妙就妙在,人们明知道它是虚拟的,却迷恋

① 柏拉图《理想国》:"有个人的正义,也有整个城邦的正义。"布莱恩·巴利《社会正义论》:"直到大约150年前,正义还被公认为不是一种社会的美德,而是一种个人的美德。"西方学者所谓的"社会正义"主要指"整个城邦的正义"或"社会的美德",也即社会制度层面的正义,因而它仅仅是"正义"的一部分。然而当近现代西方思想家越来越倾向于将"正义"用作专门评价社会制度的道德标准时,它们的差异也越来越小。本文以"社会正义"取代"正义",并有意模糊了它们之间的差异,一是为了获得与"艺术正义"和"宗教正义"相对应的概念;二是本文主要想在现实世界、宗教世界和艺术世界中的正义之异同和关系中探讨艺术正义,因而它们的差异对于这一特定语境几乎没有意义;三是基于以下认识:制度正义是最为关键的,若一个社会在很大程度上有着制度正义,那么个人或组织的不正义必然被大大地抑制。

于它。

B. 社会正义、宗教正义和艺术正义的构成。

表一

社会正义 { 基准性部分：分配性正义
调节性部分：矫正性正义（补偿性正义之一）

宗教正义 { 基准性部分：分配性正义（处于隐性状态）
调节性部分：报应性正义（补偿性正义之二）

艺术正义 { 基准性部分：分配性正义（处于隐性状态）
调节性部分：矫正性正义或报应性正义

这三种正义皆由两部分构成。它们的基准性部分皆为分配性正义（distributive justice），即由合理分配权利和义务的（非）强制性社会规范或宗教戒律所体现出来的正义。① 它们的调节性部分皆为补偿性正义（compensatory justice），即由合理确定奖惩（主要是惩）的（非）强制性社会规范或宗教戒律所体现出来的正义。② 当有人（或组织）因遵违合理分配权利和义务的规范而导致了自身和他者之得失时，社会政治力量或超自然力量等就会依据有关奖惩的规范来调节这种得失，③因此从更宽泛的意义上说补偿性正义也就是由这种调节行为所体现出来的正义。笔者将宗教具有虚拟性的补偿性正义称为报应性正义（retributive justice），以区别于社会具有真实性的补偿性正义即矫正性正义（corrective justice）；艺术的补偿性正义既可能是矫正性正义（不过具有虚拟性），如果一部艺术作品是在再现社会生活中矫正性正义的过程中彰显正义的；也可能是报应性正义，如果它是在表现宗教想象中报应性正义的过程中彰显正义的。

尽管它们皆由分配性正义和补偿性正义所构成，但宗教正义和艺术正义只偏重于后者，换言之，前者处于隐性状态。因此——如前所述——通常所谓的宗教正义和艺术正义也就是指"善有善报恶有恶报"这一补偿法则及其实现。这两种分配性正义为何处于隐性状态？简言之，因为它们几乎没有独立于社会的分配性正义之外的价值。它们实际上是这种分配性正义在艺术领域和宗教领域直接或间接的反映，艺术的分配性正义甚至完全等同于社会的分配性正义。倒是宗教和艺术的补偿性正义与社会的补偿性正义有着本质的区别，因而也就有着相对独立的价值。当然，处于隐性状态并不意味着不存在。从根本上说，任何一种补偿性正义都无法与其相应的分配性正义彻底割裂，前者必定以后者为标准，必定以维护后者为使命，前者的内容必定反映后者的内容。

① 宗教戒律也有强制性与非强制性之别。后者如《旧约全书》"摩西十诫"中的"要孝敬父母"和《新约全书》中耶稣所说的"爱人如己"。

② 道德谴责也是一种惩罚，故这里涉及了非强制性社会规范和宗教戒律。

③ 亚里士多德《尼各马可伦理学》如是论矫正性正义："矫正的公正也就是得与失之间的适度。"其实所有补偿性正义都是为了调节这种得失，即在实际或象征意义上弥补正义者或遭受不正义行为者的所失和剥夺不正义者的所得。

三、艺术正义最可能现身于哪一类艺术作品

如前所述,艺术正义只出现于故事性艺术作品。那么,哪一类故事性艺术作品最有可能让我们看到艺术正义的身影呢? 答案是故事性通俗艺术作品。一个容易观察到的事实是,这类艺术作品往往有着三类幸运结局(happy ending):

A. 善福恶殃(下简称"A 类结局");

B. 有情人终成眷属(下简称"B 类结局");

C. 事业成功(下简称"C 类结局")。

拙文《试论补偿说》在比较晋干宝小说《韩凭夫妇》与唐俗赋《韩朋赋》、唐元稹小说《莺莺传》与金董解元《西厢记诸宫调》、明施耐庵小说《水浒传》与明李开元传奇《宝剑记》等几组具有源流关系的艺术作品之基础上,曾得出如是结论:故事性艺术作品的通俗化程度越高就越有可能出现类似的幸运结局。[7]①

美国人本主义心理学家马斯洛在《动机与人格》中认为,人有五种基本需要,即"生理需要"、"安全需要"、"归属和爱的需要"、"自尊需要"和"自我实现的需要"。[8]除"生理需要"外,其他四种基本需要可分别对应于这三类幸运结局。具体地说,"安全需要"对应于 A 类结局;"归属和爱的需要"对应于 B 类结局;而"自尊需要"和"自我实现的需要"则对应于 C 类结局。这说明幸运结局的出现并不是偶然的,而是社会普遍心理在艺术中的反映。只是由于时间(封建社会和资本主义社会)和空间(中国文化和西方文化)不同,中国古代的幸运结局和西方当代的幸运结局才会有诸多现象上的差异。②

既然幸运结局是社会普遍心理在艺术中的反映,那么为何仅仅这类艺术作品才会有呈现它们的倾向性? 经典马克思主义认为,艺术生产最终是由艺术消费决定的。需要补充的是,不同艺术的生产在不同程度上由艺术消费决定,而通俗艺术的生产在最大程度上由艺术消费决定。这类艺术作品的受众主要是社会下层的人群,比之于其他人群,他们的这四种基本需要在现实生活更不易得到满足,因而他们也更渴望从艺术作品中得到虚拟补偿。上述两方面因素生成了下列逻辑链:不能在一定程度上满足受众的心理需要,就不能在一定程度上争取受众,③也就不能在一定程度上得到市场经济回报,通俗艺术作品也就有可能失去生存的权利。此逻辑链决定了这类艺

① 《韩朋赋》取材于《韩凭夫妇》,但却增设了一个鸟羽复仇的结局。郑振铎《中国俗文学史》评论说,"这样的变异,正合一般民间故事的方式"。《宝剑记》取材于《水浒传》,但结局却是高俅父子被处死和林冲夫妇团圆。

② 中国古代戏曲和小说等的幸运结局:A. 善福恶殃(往往借助于宗教正义);B. 团圆(含有情人终成眷属,家人团聚,夫妻破镜重圆等);C. 科举考试成功。好莱坞电影的幸运结局:A. 善福恶殃;B. 有情人终成眷属;C. 各类事业上的成功。

③ 王国维《红楼梦评论》:"始于悲者终于欢,始于离者终于合,始于困者终于亨,非是而欲魇阅者之心,难矣。"此三者基本上即三类幸运结局。明屠隆《章台柳玉合记叙》:"通俗情则娱快妇竖。"传奇的目的是"娱快妇竖",为此就要"通俗情"。所谓"俗情"即一般人群在观赏戏曲过程中的心理需求,所谓"通俗情"也即满足如此心理需求。

术作品与幸运结局的不解之缘,而艺术正义恰恰是通过其中的 A 类结局彰显出来的。

然而,中西故事性通俗艺术作品呈现幸运结局的倾向性显然有强弱之别。中国古代的这类作品在呈现幸运结局方面无疑有着强烈的倾向性;而西方同时期同类作品却没有这种强烈的倾向性;只是进入 20 世纪之后好莱坞电影才改写了这种状况。确切地说,此与 20 世纪之前中西对艺术本质的不同理解和西方极度推崇悲剧这一体裁密切相关。

四、艺术正义产生的根本原因是什么

艺术正义在某种程度上充当了社会正义的代偿品,在这一点上宗教正义与艺术正义是完全相同的,这也正是人们需要这两种虚拟的正义的主要原因。大量的事实可以证明,在经典马克思主义所说的物质产品极大丰富的社会到来之前,社会正义不可能获得百分之百的实现。在奴隶社会、封建社会和早期资本主义社会这些低级形态的社会中,它更是一种奢侈品,若借用窦娥略显偏激的话来说,那便是"为善的受贫穷更命短,造恶的享富贵又寿延"。笔者以为,社会正义越是不可得,人们越是需要得到一种心理补偿。社会正义不能在现实世界中实现,那么,某些艺术家就会通过想象让它在艺术世界中实现,以满足某些艺术受众的心理需求;某些宗教家同样会通过想象让它在宗教世界中实现,以满足某些宗教信徒的心理需求。艺术正义和宗教正义由此而发生。

郑振铎先生在《元代"公案剧"产生的原因及其特质》(1934)中指出——

> 平民们去观听公案剧,不仅仅是去求得故事的怡悦,实在也是去求快意,去舞台上求法律的公平与清白的! 当这最黑暗的少数民族统治的年代,他们是聊且快意的过屠门而大嚼。

此文还认为,元代之所以会有相当数量"摘奸发覆,洗冤雪枉"的公案剧,似乎没有其他理由可说,只是因为元代是"一个最黑暗、最恐怖的无法律、无天理的时代"。"在这种黑无天日的法庭里,是没有什么法律和公理可讲的。势力和金钱,便是法律的自身。""所以,一般的平民们便不自禁地会产生出几种异样的心理出来,编造出几个型式的公案故事。"反之,相当数量的公案剧问世这种现象本身"实孕蓄很深刻的当代的社会的不平与黑暗的现状的暴露"。[9]而鲁迅先生则在《无常》(1926)中说——

> 他们——敝同乡"下等人"——的许多,活着,苦着,被流言,被反噬,因了积久的经验,知道阳间维持"公理"的只有一个会,而且这会的本身就是"遥遥茫茫",于是乎势不得不发生对于阴间的神往。……若问愚民,他就可以不假思索地回答你:公正的裁判是在阴间!

此文如是论"勾摄生魂的使者的这无常先生":"人民之于鬼物,唯独与他最为稔熟,也最为亲密",因为他往往是"在许多人期待着恶人的没落的凝望中"行动的。[10]这些引

文告诉我们,艺术正义、宗教正义与社会正义之间有着此起彼伏的反比关系,社会正义的匮乏正是它们产生的根本原因。

人们对这两种虚拟正义的需要,从根本上说是人们对安全和安全感的需要。安全是客观的,而安全感却是主观的。按理说安全感应该是安全的反映:在社会生活中是安全的,人们才会有安全感,反之则不然。然而,即使由于社会正义的不足而不能赋予人们以安全感时,人们依然不会放弃对它的追求。诚如马斯洛所说——

> 那种想用某一宗教或者世界观把宇宙和宇宙中的人组成某种令人满意的、和谐的、有意义的整体的倾向,多少也是出于对安全的寻求。[11]

这里的"对安全的寻求"应读作对心理意义上的安全也即安全感的寻求。尽管这两种正义不过是虚拟的正义,与社会正义不可同日而语,然而,它们在赋予人们以安全感方面却与后者略有几分相似,因而当社会生活不能赋予人们以安全感时,人们也只能无奈地求助于它们。由此可见,社会正义的不足(社会因素)迫使人们对安全感的需要(社会心理因素)改变满足其自身的途径正是艺术正义以及宗教正义产生的根本原因。

对于社会正义,艺术正义不仅有消极补偿之功能,而且还有积极维护之功能。在信奉政教功用说的中国古代社会,这种维护功能必定被有意识地加以利用。应该承认,它同样也是中国古代故事性通俗艺术作品热衷于呈现 A 类结局并进而彰显艺术正义的一个原因,但这决不是根本原因。因为维护功能必定建立在补偿功能之基础上,建立在由于人们需要得到心理补偿而青睐于 A 类结局之基础上。

五、艺术正义的补偿是否具有选择性

艺术正义对社会正义的补偿基本上是有选择的补偿,在这一点上宗教正义也与艺术正义完全相同。它们的选择性主要表现在以下两个方面:

一、在善有善报与恶有恶报之间倾向于选择恶有恶报。尽管从理论上说这两种正义的内涵皆为"善有善报恶有恶报",但从艺术作品和宗教典籍呈现这两种正义的实际情况来看,它们的侧重点无疑在"恶有恶报"上。当艺术正义不得不借助宗教正义而彰显时,这种倾向性表现得尤为明显。笔者以为,这同样可以从安全需要这一人的类本能中去寻找原因。在社会生活中,比较容易破坏人们安全感的是有人行恶却没有得到应有的惩罚。既然如此,那么作为对社会正义不足之补偿的这两种正义必然会把重点置于恶有恶报之上。唯其如此,才能在较大程度上给人以安全感。当然善有善报同样也很重要,它可以给行善的人尤其是以善抗击恶的人以道德安慰,从而鼓舞他们间接或直接地阻遏恶的力量。但比之于恶有恶报,它毕竟是次等重要的。

二、在诸恶(释道皆有"众善奉行诸恶莫作"一语)之间倾向于选择较大甚至最大的恶。这里的"恶"也即不正义行为。不正义行为这一说法所指甚广,大到违反善法或合乎恶法地剥夺他人的生命,小到对他人实行身份歧视、种族歧视和性别歧视。面

对形形色色的不正义行为,艺术正义和宗教正义有可能一一予以回应吗?答案应该是否定的。于是它们只能针对给人造成较大甚至最大危害的不正义行为进行补偿。这同样与安全需要有关。在社会生活中,最容易破坏人们安全感的莫过于有人行大恶却没有得到应有的惩罚。那么,什么才是对人危害较大或最大的恶呢?要回答这一问题,我们首先应该知道,在人应该拥有的各项权利中,哪一些是基本和重要的,哪一项是最基本和最重要的。《世界人权宣言》、美国《独立宣言》和美国宪法第十四条修正案分别有下列条文——

> 人人有权享有生命、自由和人身安全。

> 人人生而平等,造物主赋予他们若干不可让与的权利,其中包括生存权、自由权和追求幸福的权利。

> 任何一州……不经正当法律程序,不得剥夺任何人的生命、自由或财产。

从这些世界著名的法律类文本中,我们可以清晰地看到,生命、自由、人身安全和财产的权利是人基本和重要的权利;而其中生命的权利是人最基本和最重要的权利。既然如此,那么违反善法或合乎恶法地剥夺他人生命、自由、人身安全和财产也即人世间较大的恶;而其中剥夺他人生命也即最大的恶。当然艺术正义以及宗教正义的补偿也主要集中在这一块上。在体现了正义的艺术世界以及宗教世界中,表现得最多的也就是对杀人、伤害、抢劫、偷盗和诈骗等与生命安全和财产安全有涉的罪行之主体的严厉惩罚,而其中尤以杀人罪行的主体为甚。

六、艺术正义为何要借助于宗教正义

如前所述,中国古代故事性通俗艺术作品和好莱坞电影最有可能彰显艺术正义。需要补充的是,前者最有可能借助宗教正义来彰显艺术正义。何以如此? 一般来说,身处黑暗社会中的艺术家才会有借助宗教正义来彰显艺术正义的强烈动机;一个信奉表情说并进而在很大程度上信奉想象说的民族才会赋予这一艺术现象以正当性。中国古代的这类艺术作品最大程度地满足了上述两个条件。

借助宗教正义彰显出来的艺术正义是极端形式的艺术正义。《元代"公案剧"产生的原因及其特质》说——

> 但可痛的是,在实际的黑暗社会里,贤明的吏目像张鼎者是罕有,而不糊突的官府,像包拯者却又只是属于宋的那一代的,百姓们在无可控诉的状态下,便又造作了许多鬼与神与英雄的故事。那些故事又占着元杂剧的站坛上的大部分的地位。

> ……这场冤枉是没法从法律上求伸的。于是,一群的英雄们便出现了。(李逵,或燕青,或宋彬等等)他们以武力来代行士师的权与刑罚。他们痛快的将无恶不作的"衙内"之流的人物执行了死刑。……这些水浒英雄们的故事,当时或不免实有其例——天然的,在法律上不能伸的仇冤总会横决而用到武力来代行

审判的。

法律不是为他们而设的。不得已，百姓们只好在包拯（甚至降格以求之，在张鼎）那些人的身上去，求得法律上的公平；然而不知包拯却只是属于宋的那一代的！更空虚些的，却找到了鬼与神。那自然益发可悲！

把鬼魂报冤的事，当作了全剧的最要紧的关头，明显的可见当时对于这一类作奸犯科的令史们，用人力是无法加以制裁的。故不得不用了人力以外的力量。[12]

时隔二十年，郑振铎在《中国古典文学中的戏曲传统》(1953) 中又重申了上述大部分观点——

在元曲中的许多公案剧，专写官怎样糊涂，吏怎样恶劣，人民寄望于清官，向往以清官的力量铲除一切恶霸。当时对包公就抬举得非常高，这一方面反映了社会的黑暗，同时也反映了人民的愿望。清官不可得，则求其次，把希望寄托在比较有正义感的吏身上，碰到较好的吏也歌颂不已。官不好，吏不好，便把希望寄托在梁山泊好汉身上，或其他路见不平拔刀相助的草莽英雄身上（元曲中黑旋风李逵的戏极多，当时就有描写李逵的专家出现）。[13]

这些引文让我们清晰地看到，艺术正义对社会正义的虚拟补偿实际上是"有序可循"的。

表二

$$\text{现实世界}\begin{cases} \text{政治体制内} \begin{cases} \text{A 清官} \\ \text{B 贤吏} \end{cases} \\ \text{政治体制外 C 民间英雄} \end{cases}$$
$$\text{超验世界}\begin{cases} \text{政治体制外 D 鬼} \\ \text{政治体制内 E 神} \end{cases}$$

在一个政治不清明甚至非常黑暗的社会中，面对社会正义之匮乏，艺术家（和艺术受众）总是首先把希望寄托在清官身上。然而清官往往不可得，于是他们退而求其次，把希望寄托在贤吏身上。然而贤吏也往往不可得，于是他们只能放弃在政治体制的框架内寻求虚拟补偿的意图，转而把希望寄托在包括草寇英雄在内的民间英雄身上。然而英雄往往不可多得，于是他们只能放弃在人世间寻求虚拟补偿的意图，转而把希望寄托在不受人世间法则制约的鬼身上。然而，如同现实世界中个人的力量非常有限一样，超验世界中鬼的力量也非常有限，于是最终他们只能把希望寄托在超验世界中代表着政治体制因而极具力量甚至全知全能的神身上。

从官和吏经民间英雄到鬼和神，一个不断递减的序列明晰可辨，如果我们着眼于创作论中的再现因素和作品论中的客观因素。在这一序列中，再现因素不断地让位于表现因素，客观因素不断地让位于主观因素。进而言之，在这一序列的背后是艺术家（和艺术受众）集体想象程度的变化，这种变化源自艺术家（和艺术受众）对社会现实不满程度的变化，而后者最终源自社会正义实现程度的变化。一般来说，艺术家

（和艺术受众）在创作故事性作品时，多少总要顾及现实生活及其形式和逻辑，以维持其作品的再现真实性（在一般情况下它比较容易取信于人）。然而，当现实生活及其形式和逻辑根本无法承载他们伸张正义的情感和愿望时，他们也只能选择表现的真实性，选择鬼与神一途了（在这种特殊情况下它更容易取信于人）。选择超验世界也就是抛弃现实世界；抛弃现实世界也就是在不同程度上抛弃了对统治阶级的期望。因此笔者把这样的艺术正义称为极端形式的艺术正义。当然，无论是以表现的方式还是以再现的方式来彰显艺术正义，其实质都是对社会正义之不足的补偿，只是补偿的力度有强弱之别而已。

七、艺术正义如何借助于宗教正义

中国古代故事性艺术作品借助宗教正义来呈现恶有恶报（有时与善有善报相结合）时涉及两方面要素：角色要素由受害者、施害者、人间审判者和终极审判者这四种角色所构成，前二者（必然性角色）必不可少，后二者（偶然性角色）可以或缺；情节要素由不正义行为、复仇行为、申诉行为、惩罚行为、启示行为、抚慰行为、拯救行为和封赏行为这八种行为所构成。艺术作品借助宗教正义呈现恶有恶报的过程实质上也就是这些角色互动的过程，因此这四种角色既是某种行为的主体，同时又都是某种行为的客体。

表三

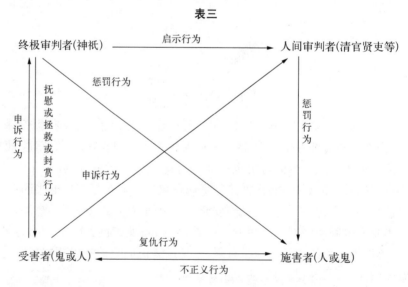

从表三中还可以得知，施害者（人）是任何一条行为链的起点，它（人或鬼）也是绝大多数行为链的终点。艺术作品借助宗教正义来呈现恶有恶报的六种基本类型大致是按照这一标准（一个完整的"恶有恶报"过程）划分出来的。

A. 冤魂报冤

在中国古代故事性艺术作品中，有一类情节屡见不鲜，那便是冤魂重返人间向致

使自己罹难的人施行报复。这里的报冤一词涵义比较宽泛,小者闹得施害者家中鸡犬不宁,如唐蒋防传奇《霍小玉传》等;大者索取施害者的生命,如宋南戏《王魁》、明郑若庸传奇《玉玦记》、明单本传奇《蕉帕记》和明朱京藩传奇《风流院》等。然而,不管是哪一种报冤,它们皆有一共同特点,即冤魂是完全依靠自己的力量来实现正义的。因此这种类型也多少能让人看到一点现实世界中民间复仇的影子。

表四

终极审判者 人间审判者

受害者(鬼或人) ⟵ 复仇行为 / 不正义行为 ⟶ 施害者(人)

B. 冤魂诉冤

这一类型主要出现于中国古代公案剧和公案小说。如果说冤魂报冤是冤魂完全依靠自己力量来实现正义,那么冤魂诉冤则是冤魂依靠政治力量来实现正义。如果说前者多少有一点民间复仇的影子,那么后者则让我们看到了艺术家(和艺术受众)对政治体制仅存的一点信心。按照通常理解,诉冤也就是冤魂向司法官员(在政法合一体制下他们与行政官员实为同一社会角色)面陈自己冤情,以求讨回公道。元杂剧《盆儿鬼》、《神奴儿》等皆有如此情节。然而有一些诉冤情节似乎更顾及了传说中鬼魂在人间活动的特点:他们并不开口说话,而仅仅以遗鬼迹或托梦给人(大多为自己亲人)的方式让自己的冤情为司法官员所知晓。元郑廷玉杂剧《后庭花》和清唐英传奇《双钉案》在这方面无疑相当典型。更复杂的是前后两者兼有,如明欣欣客传奇《袁文正还魂记》等。

表五

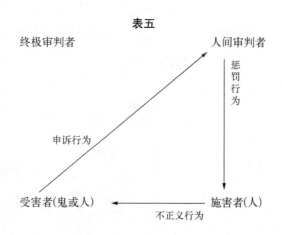

C. 冤魂司神职

一个或若干好人(为了正义的事业)被邪恶的力量迫害致死,沦为冤魂。然而,他(们)却被神界的最高统治阶层封为司某种职责的神祇。于是他(们)不仅利用神赐的权力为自己复了仇,而且还有了在更大程度上实现正义的作为。这种类型兼顾了善有善报。冤魂利用神赐的权力为自己复仇大致有三种形式:剥夺施害者在人世间的生命,如明传奇《金貂记》和清尤侗传奇《钩天乐》等;在阴间严惩施害者(施害者死后),如明传奇《精忠记》等;在阴间严勘施害者阳魂(施害者生前),如清唐英杂剧《清忠谱正案》等。

表六

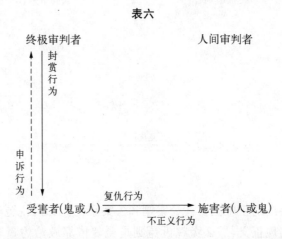

有必要解释的是,有些艺术家并不认为终极审判者是全知的或者他觉得有必要让受害者借向终极审判者申诉这一机会而剖白心迹,因而在他们所创造的作品中往往有受害者向终极审判者申诉这一行为,反之则没有这一行为。凡涉及此行为的各基本类型中皆存在着这种两可的情况,故表六、七、八、九皆用虚线表示之。

D. 神罚

在中国古代故事性艺术作品中,冤魂和司法官员可以报复或惩罚施害者;神祇也可以插手人间事务惩罚施害者。反正恶有恶报是一永恒规律,谁做都一样。在其他类型中,神祇间或也有所作为,但神真正有大作为的却是这种类型。它可分为两种子

表七

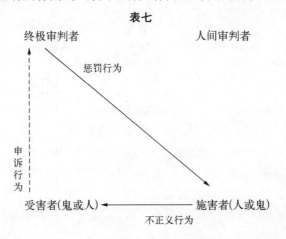

类型：阳间惩罚和阴间惩罚。前者剥夺施害者在人世间的生命，如明徐复祚传奇《宵光记》、明叶宪祖杂剧《骂座记》、清朱佐朝传奇《九莲灯》和清花部《清风亭》等；后者让罪人死后在阴间遭受严惩，如宋秦醇传奇《赵飞燕别传》、元孔文卿杂剧《东窗事发》和明陈与郊杂剧《袁氏义犬》等。亦有两者兼有的，如元杂剧《朱砂担》。

E. 神启

这种类型也多见于中国古代公案剧和公案小说。或者面对一些扑朔迷离的疑案，清官贤吏一筹莫展。于是神祇赐他们以启示，以帮助他们破案抓凶。如元关汉卿杂剧《绯衣梦》和清李文瀚传奇《胭脂舄》等。或者在清官贤吏当疑不疑时，神祇以灵异事迹提醒他们：此中有冤情。如明叶宪祖传奇《金锁记》和清朱素臣传奇《十五贯》等。人间审判者和终极审判者为实现正义精诚合作，唯于此类型中见之。

表八

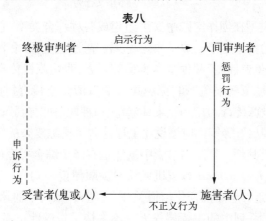

F. 神迹

在宗教典籍中，神祇为了表明他们的神性，为了表明他们是主宰世界的终极力量，为了表明他们对人间事务的态度，往往会在"必要"的时候显示奇迹（令人匪夷所思的灵异事迹）。如在《旧约全书·出埃及记》中，耶和华以一阵强烈的东风吹开海水，把红海某处的海底变成了干地。当摩西领着以色列人走过红海后，耶和华又使海水合拢，淹没了追赶以色列人的埃及军队。同样，在艺术作品中神祇也会在"必要"的时候显示奇迹（这里的"必要"其实是人的感受而非神祇的感受），以表明他们对人间事务的态度——或者让窦娥"血溅白练"（元关汉卿杂剧《窦娥冤》）；或者将元帝赐予文天祥的神主牌位卷上天或悬于空中（清蒋士铨传奇《冬青树》和清黄吉安花部《柴市节》）；或者令孙必贵死而复生（元萧德祥南戏《小孙屠》）；或者当郭小艳投渊自尽时将其救起（明沈鲸传奇《双珠记》）等。

有必要解释的是，当神祇抚慰或拯救了受害者时，一个完整的"恶有恶报"过程并未完成，这预示着很可能会有一个让施害者受惩的行为尾随其后。这一后续行为该由谁来完成呢？这里至少有三种选择：第一种是终极审判者惩罚施害者（《双珠记》）；第二种是受害者向人间审判者申诉，致使其惩罚施害者（《窦娥冤》和《小孙屠》）；第三种是受害者（受封后）向施害者复仇（《冬青树》）。除《柴市节》等少数作品外，它们大多结合了其他基本类型的情节要素，这也是此基本类型的独特之处。

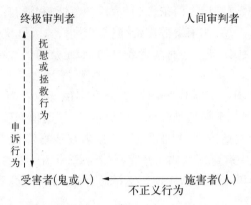

表九

以上六种基本类型在创作实践中又可组建成各种综合类型，它们往往将两种甚至两种以上基本类型的要素熔于一炉。如元武汉臣杂剧《生金阁》和清蒲松龄小说《窦氏》兼具"冤魂报冤"和"冤魂诉冤"两种基本类型的要素；明姚茂良传奇《双忠记》和明冯梦龙传奇《精忠旗》兼具"冤魂报冤"和"冤魂司神职"；清张坚传奇《梅花簪》兼具"冤魂诉冤"和"神迹"；明范世彦传奇《磨忠记》兼具"冤魂司神职"和"神罚"；清嵇永仁传奇《双报应》兼具"神罚"和"神启"；等等。应该说比上述这些更错综复杂的情状在中国古代故事性艺术作品中也不乏其例。好莱坞电影中竟然也有属于综合类型的作品，如 Ghost（《人鬼情未了》）和 What Lies Beneath（《危机四伏》）。顺便说一句，就表现极端形式艺术正义而言，好莱坞电影近二十年的变化值得关注。"超人"系列中的超人、"蜘蛛侠"系列中的蜘蛛侠和"蝙蝠侠"系列中的蝙蝠侠等无一不主持了报应性正义，我们该不该把他们理解为西方人在上帝已经死了的年代里为重获安全感而塑造起来的上帝或准上帝。

相形之下，艺术作品借助宗教正义来呈现善有善报要简单得多，也乏味得很。在中国不少故事性艺术作品中，一个人行了大善，神祇等超自然力量就会以直接或间接（假借行政官员之手）奖赏他的方式来进行补偿。这大致可分为两种情况：在他生前奖赏他，关键情节不外乎封官，赐号，赠物，让其（老来）得子，让其遇难时被救，让其子孙科举考试成功，让其羽化登仙等；在他死后奖赏他，关键情节不外乎封其为司某种职责的神祇，让其永居仙宫等。

对于艺术正义这一艺术现象，向来见仁见智。柏拉图、约翰逊、李渔、焦循、郑振铎、钱穆等主张艺术正义（含借助宗教正义而彰显的艺术正义），赞许善福恶殃结局（含借助超自然力量而造成的善福恶殃结局），而亚里士多德、高乃依、黑格尔、叔本华、胡适、鲁迅、朱光潜等则反其道而行之。公正地评价艺术正义，不仅有关公正地评价中国古代艺术遗产和故事性通俗艺术作品之问题，而且还涉及如何有效地（即合乎艺术规律地）利用艺术正义使社会正义获得广泛的价值认同之问题。然而，要公正地评价艺术正义，首先应该公正地评价上述这些大家的观点，限于篇幅，本文只能付诸阙如。笔者投石问路，唯有识者赐教是幸。

注 释

[1] 《西方前现代泛诗传统——以中国古代诗歌相关传统为参照系的比较研究》，复旦大学出版社 2005 年版，第 157～158 页。

[2] Baldick，Chris. *Oxford Concise Dictionary of Literary Terms*（1990）．上海外语教育出版社 2000 年版。Cuddon，John Anthony. *A Dictionary of Literary Terms*，Revised Edition. Andre Deutsch，1979. Abrams，M. H. *A Glosssary of Literary Terms*（1999）．外语教学与研究出版社 2004 年版。Evans，Ivor H. *Brewer's Dictionary of Phrase and Fable*，Centenary Edition. Cassell & Company Ltd，London，1975. 参考译文为笔者所撰。

[3] 《神义论》，生活・读书・新知三联书店 2007 年版，译者前言第 4 页。

[4] 《神义论》译言前言和《争论问题的形式论证》，《神义论》，生活・读书・新知三联书店 2007 年版。

[5] 《费尔巴哈哲学著作选集》下卷，商务印书馆 1984 年版，第 684 页。

[6] 《列宁全集》第 38 卷，人民出版社 1959 年版，第 66 页。

[7] 《试论补偿说》，原载《戏剧艺术》2005 年第 6 期。

[8] 《动机与人格》（第三版），中国人民大学出版社 2007 年版，第 18～30 页。

[9] 《郑振铎全集》第 4 卷，花山文艺出版社 1998 年版，第 492～494 页。

[10] 《朝花夕拾》，人民文学出版社 1973 年版，第 33～36 页。

[11] 同[8]，第 24 页。

[12] 同[9]，第 4 卷，第 506 页，第 508～510 页。

[13] 同[9]，第 6 卷，第 378 页。

月圆花语

——在剧本内外体验与体现人物形象

宋怀强

"即使明天是世界末日，今夜，我仍要在园中种满莲花，以清风明月的心怀，歌咏南无阿弥陀佛——"这是当代佛教名僧谦和法师的格言。这不是简单的语句的玩味，也不是哲思的变形，更不是流行的时髦语，而是一个博大内心的真实写照。由此看出，彻底的唯心主义者也是无所畏惧的！

重识本真，体验"唯心"

"佛者，一个具有无限能量的觉悟了的人；《弘一法师》，一个巨大的深不可测的空洞；体验'唯心'，一次充满艰险的心的旅行；重拾信仰，一次脱胎换骨的生命历程——"

这是我在 2008 年冬天的日记里写下的词句，那年，我接到的是传记体文献剧《弘一法师》的演出任务，弘一是我的第一个舞台形象，当时我心里真没有底。晋朝画家顾恺之曰：凡画，人最难。我说：画人难，演人更难！从李叔同到弘一法师我该怎么演？确实，演话剧我是初出茅庐，在舞台上演绎一个佛教高僧是我人生中的第一次。我问父母怎么样才能演好弘一法师，他们就给了我八个字"深切体验，完美体现"我母亲进一步要求我"既要站在剧本之中，也要站在剧本之外"从此我就不得"安生"了，甚至在内心深处生出一种从未有过的恐惧感来。

过去，我们演惯了唯物主义者，对唯心论者的内心世界不甚了解，我忽然发现，我不信佛怎么去演僧人呢？没有一定的修为，我怎么觉悟"让水流到水里，你的心就成了智慧的心"的菩提含义？没有普度众生的宏愿，又怎么会有悲悯之心？没有耳鼻眼舌身意六根清净，内心又怎么做到还原本真？不相信因果关系，又怎么能为人处世？连生灭无常都不信，妄念又怎能放下？完成一个舞台调度是容易的，完成一个心理调整是不易的。这时候我很害怕，就打电话给导演老熊请辞，电话那头，他回答：你不演我也不排了！声音很空灵，电话挂断后，我的眼前一片黑暗——

那一夜我很难忘，我父亲对我说："亚历山大大帝曾经说过：要想征服世界，你就没有退路了。你必须喊出来，我就是弘一"我知道喊出来了，我就没有退路了！"顾虑太多使我们都变成了懦夫"确实，李叔同切断一切退路才使他真正走上了追求极致的征程，遁入空门后的弘一大师的内室里总放着一个人头骷髅，一个洞见真相，超越了生灭有限观的达者，一个心已在彼岸，路已是绝境，在绝境中还能自由出入的"观自在"者，那是一个什么样的人啊！！！

一个人对人对事的执著是一种力量，然而放下一切更是需要一种极端的勇气的。我是白羊座，天性活泼好动，为了使自己静下来，就在家里待着，在夜深人静时，身穿宽松的僧衣，独自一人在卧室内点着香手里捻着佛珠，双腿盘卷地坐在蒲团上，耳边萦绕着佛教音乐，地毯上远近放着有关书籍、画册、照片，就这样每天打坐整整一小时。这个习惯我一直保持到现在。我父亲曾经对我说：表演创作要理性的幻想。奇妙的是，几天以后，我觉得这些东西都似乎在表达着什么意思。我把弘一的照片放在我的对面，把我的脸和他的脸重叠在一起，一直看着照片里的他的眼睛，直到看到他的眼睛里有泪，其实那就是我自己的眼泪；我还穿着僧衣坐在镜子前，一坐就是几个小时，然后自己用录像录下来看，感觉真的不一样了。随着对角色深入的探索和体验，我感觉自己仿佛与这位先辈有了神交。心怀博爱的弘一法师清俊出尘，为了在外形上接近大师，我开始吃素，结果足足瘦了8斤。同时，我还大量阅读有关李叔同的书，深入弘一的内心世界。平时，我在生活细节上也尽量简单化，力图使自己在精神上靠近弘一。有段时间，我甚至连话都不想说，后来就变成一种生活方式，不看电视，不接电话，不喜欢上网，尤其喜欢清静，尤其喜欢月色，开始有了诗意。的确，从繁华的声色情场到清苦的古寺青灯的转变是需要毅力和勇气的，当今社会充满了奇光异彩、美酒佳肴、紫衣华服、高车肥马——然而我们缺的却是孤独。孤独不必孤芳自赏，只是学会容忍人们将街上所有的鲜花都献给那些被媒体炒得滚热的人，只是学会忍受别人忘记了或轻视了貌似孤独的你。几十年来的艺术实践和丰硕成果使我坚信，伟大的艺术作品、伟大艺术作品的点睛之笔往往出自于孤独者的手里，出在孤独的烛灯之下。

在传记体文献剧《弘一法师》剧本里，弘一的台词一共有八千多字，熊导要求演出时必须打字幕，所以要一字不差地说出来。我也积极响应导演的号召，提出不用麦克风，还原本真的戏剧嗓音演剧形态，使得《弘一法师》一剧在上戏新大剧院全部裸声上演。准备台词期间，我一直在心中记着杜甫的词句：十日画一水，五日画一石。每天疯狂地做喉部肌肉训练，除了吃饭睡觉，翻来覆去就背诵两句台词，念得滚瓜烂熟后，再逐字逐句推敲文字的内蕴和气声的韵律，第二天重复一遍，再接着准备新的台词。多则熟，熟则专，专则精，精则悟。我的台词状态越来越好。我每天除了打坐，还反反复复地看资料，一遍一遍地播放李叔同的那首《送别》竟然有了很多灵感。美国戏剧作家贝克说："感情交流"是一切好剧本的公式。我认为，要演好唯心主义者就必须学会自己和自己的心交流。只有自我交流愉悦了，才可以和别人交流。为了更进一步地深入人物的内心，我开始尝试以李叔同的第一人称来写日记：

某年，某月某日　晴

　　我叫李叔同，小时候叫成蹊，取"桃李不言，下自成蹊"之意；后来，教我辞赋的赵幼梅先生从《佛经》"叔伯壮志，世界大同"一句中撷取二字，取名叫叔同。出家后人称弘一法师。对我而言，送别仿佛是一种宿命。从锦衣玉食的朱门公子到畅游艺海的风流才子，从开创中国艺术教育先河的一代名师到佛教南山律宗第十一代祖师，这都是后人赋予我的诸多评价，难免带着几分神秘怀旧的色彩，演绎出浪漫传奇的故事，其实我就是我，只不过听从了自己内心的召唤，活出了真实的人生。

某年，某月某日　雨

　　——有人说《送别》这首歌道尽了人间的离愁别绪，也有人说它沉浸了咫尺天涯的哀伤。不管历史的风云如何变迁，都挡不住岁月长河的匆匆脚步，我们每一天都在"送别"，无数的背影消失在晨钟暮鼓里，却留下永恒的爱温暖着大地。我的第一次送别，是离开天津来到上海，那一年我18岁。

某年，某月某日　阴复晴

　　——从血雨腥风的北国来到十里洋场的上海，母亲说，"离家容易回家难"，而我却是如释重负。走出那个让人窒息压抑的封建大家庭，犹如挣脱了一副黄金做成的枷锁，更像垂死的鱼儿被放生后回归大海般欢欣。我知道母亲是轻松快乐的，所以我也是轻松快乐的。

某年，某月某日　雨

　　——母亲去世的这年秋天，日俄战争结束了，山河破碎、政治腐败、民不聊生、报国无门的黑暗现实，让我下定决心漂洋过海，东渡扶桑寻求新的救国之路。明治维新后的日本呈现出一派欣欣向荣的景象，我选择了报考东京美术学校，学习西方现代绘画。

某年，某月某日　雨

　　——1910年我从日本回国，辛亥革命夭折后，军阀统治中国，社会依旧黑暗腐败。1912年8月下旬，我从繁杂嚣乱的十里洋场上海来到依山傍水的古都杭州，惆怅郁闷的心情立刻变得安静淡泊起来。我不由庆幸，这里也许是一处专注艺术、倾心教育的理想所在。

某年，某月某日　晴

　　——在浙一师教书的日子过得忙碌而充实，我觉得自己像极了早春时节站在田地里播种插秧的农人，每日不辞辛劳地耕作，巴望着每一棵庄稼抽穗发芽，节节长高。这样的欢欣在每日清晨随着鸟儿的鸣叫降临，至深夜伴着轻轻的鼾声沉沉睡去，连梦都变得香甜起来。

某年，某月某日　雨

　　——送别了幻园兄，我好像送别了自己所有的青春岁月，生命的无常之感又一次强烈地攫住了我。人生的意义到底是什么？何处才能找到灵魂的归栖之所？1916年底至1917年初寒假期间，我下定决心，到虎跑寺进行了前后20天的

断食试验，想寻找一种身心更新的方式。

某年，某月某日　阴

——我从五岁的时候开始，即时常和出家人见面，在心里种下了佛化的种子。这颗种子悄无声息地生长着，终于有一天，引我走出万丈红尘，去寻找生命的终极意义，使天下苍生脱离苦海，走向幸福的彼岸。

某年，某月某日　多云

——1918年7月，我在杭州虎跑寺出家，同年9月在灵隐寺受戒，法名演音，字弘一。关于我的出家，后世颇多猜测和争议，而在于我，不过又是一次送别罢了。红尘四合，烟云相连，"大慈念一切，慧光照十方"，这幅联语也许能表明我当时的心境吧。人生之路，正是一条不断探求、不断思索、不断升华之路，皈依佛门绝不是一时的兴起，而恰恰是我一生的追求，追求爱和善的天性，追求博大、宽容、悲悯的情怀……

某年，某月某日　霜

——寒来暑往，岁月流逝。人生自少而壮，自壮而老，自老而死，是谁都无法逃避的规律。即使我的生命已经踏上夕阳西下的归途，但我还要将所有的余晖去抚慰久遭雨浸的幽草，为急待归巢的飞鸟照亮回家的方向。佛音本身是广大久远没有终极的，弘一受其恩泽才享有了焕发光彩的人生。自金仙寺至承天寺，从庆福寺到法界寺，一袭打满补丁的僧衣，一把用了三十年的雨伞，一箱沉甸甸的经书，矢志不移，弘法不辍，跋涉在高山云水之间。1938年6月，厦门陷落后，我病倒在漳州南山寺。

某年，某月某日　雪

—— 送别是为了更好的相聚，有了这首送别的歌，我从未离开过我挚爱的人间。不管历史的风云如何变迁，都挡不住岁月长河的匆匆脚步，我们每一天都在送别，无数的背影消失在晨钟暮鼓里，却留下永恒的爱——温暖着大地。

写日记也是一种方法，它帮助自己捋清了人物的内心世界，为舞台行动做好了准备。日记是案头工作，云游也是为此铺垫的重要一举，我还马不停蹄地云游四方，足迹遍布五台山、九华山、普陀山、嵩山、狼山等各大佛教圣地，我和各大寺庙的方丈、大和尚、高僧交谈、交往，对佛教赋予光、声、影、色的意义有了进一步的了解。

以意生象，以象释意

老熊在导演阐述中提出的"舞台大写意"的概念，一下子把我难住了，"写意"？动一笔而遐想千秋啊！一个表面上举重若轻的导演语汇，里面要有多少艺术功力和技术指标的支撑啊！我想起了清朝书画家郑燮的词句"殊不知'写意'二字，误多少事，欺人瞒自己，再不求进，皆坐此病。必极工而后能写意，非不工而遂能'写意'也"。于纸上绘画都如此，更别说在三维的舞台上了，导演怀揣的目标远大，主演怎可举足

不前。

我在舞台上演一个艺术家,那就要用艺术家的眼光去看待艺术家其人,李叔同的通感极好,他对所见所闻的感觉和理解都超过凡人,在细微之处表现宏达,拙朴之中透露高雅,这与他大脑机制有关,一般来说女人的通感要超过男人,因为她们阴柔,李叔同就有阴柔的一面,所以联觉甚佳。比如他的这段《花香》:"庭中百合花开,昼有香,香淡如,入夜来,香乃烈。鼻观是一,何以昼夜浓淡有殊别? 目视色,耳听声,鼻观之力分与耳目丧其灵。心清闻妙香。用志不分,乃凝于神,古训好参详。"足见李叔同的通感是多么的灵敏,神识是多么的高深啊! 他的耳鼻眼舌身意六根早就清净了,所以皈依后进入菩提境界乃如鱼得水。他的内心世界非常宏大且起伏不定,内心能量的裂变很剧烈,但是他不外露,他的丰富多彩的内视感觉都在音乐书画中流露出来,书画是借物叙述,音乐是思维变形,真是奇妙无比,又阴又阳的李叔同就成了艺术大家。李叔同琴棋书画的才艺,我在舞台上已经呈现一二。

我感到许多客观对李叔同的评价资料对于人物塑造是不够的,文献剧也要找到人物内心世界。遵循艺术创作规律。内在的象,外在的形。我一直在想,李叔同内心的象到底是什么? 也就是说他是怎样看这个世界的,这个与外在的"形"关系密切。开始的时候,面对这个人物我很茫然,剧本里面没有传统的戏剧冲突,还有许多虚构的内容,在真实与虚构之间我该选择用什么样的手段来表达表现? 在跳跃的时空中怎么把握人物的行为举止? 最重要的是李叔同到底是个什么性格?

"性格决定于命运",我忽然有灵感用星座来探究其性格,从对星座的分析中我发现了他的阴柔与内敛的性格,并对照其他历史人物对其的客观评价,因而得到了证实。我这样推断他的性格特征:

天蝎座:

他阴柔、温和,有着强烈的第六感和神秘的探视能力及吸引力,表面上看不出他的个性强悍而不妥协,这是一种自我要求的自我超越,以不断填补内心深处的欲望。也由于如此,在心中总订有一个目标,非常有毅力,以不屈不挠的斗志和战斗力,深思熟虑的朝目标前进。〔如李叔同做事一贯追求极致〕

决不会忘记自己曾遭到的背叛或损失,寻找一切机会报仇雪恨后才肯罢休。就连小时的怨恨也会记得一清二楚。〔如他对封建家庭的憎恨〕

一个有强烈责任感、韧性强、有概念、会组织、意志力强、支配欲强,永远有着充沛精力的微妙复杂的混合体;通常他们是深情而且专情的,虽然表面上看起来很平静、温文儒雅、沉默寡言,但内心却是波涛汹涌。他在决定行动时会表现得大胆积极,属于敢爱敢恨的类型。别忘了蝎座本身的守护星是战斗之星——火星,善于长期作战且求胜心强烈。〔如李叔同生来忧国忧民,对自甲午战争以来列强步步紧逼,老大中华帝国的命运极其担忧,心中一直有"非变法无以图存"的强烈愿望,因此刻下了"南海康君是吾师"的印章。后听说光绪帝被幽禁了,维新党全部被砍头了,变法运动失败了,也必会发出"这万劫不复的苦难何时能到头啊!"的呐喊〕

外表冰冷内在热情,富有好奇心,很有眼光。天生具有吸引别人的磁力,周身散

发着活力、刺激而迷人的气息。是很卓越健谈的人物,很受欢迎,表现出独立而井然有序的精神及敏锐的外交能力,能够很容易自朋友那儿得到他所想要的,因此可能很容易变得以自我为中心。〔如他和许幻园、袁希濂、蔡小香、张小楼义结金兰,号称天涯五友〕

善于猜测别人的弱点,善于抓住女人的弱点而触动你们的情思。既令女性着迷,又令女性难以掌握。一般来说,能对爱情稳操胜券。〔如他和李萍香〕

对女性的态度就像理智的绅士,以男女平等主义者自居。喜欢选择对性敏感但被动,等待他来开发性爱感觉的纯真的女性作为妻子。〔如他和叶子〕

他之所以喜欢面临困难,并非他对困难本身有特别的嗜好,而是他想要知道自己面对困难时会有什么样的反应。〔如李叔同想到要改变自己时,毫不犹豫选择了断食〕

有时城府较深,与人较难深交。守护神的魅力,是因为男蝎的善于等待,还是阴柔个性?一种爱别人也爱自己的投射行为,在照顾别人的同时感觉到自己的优良。他喜欢你,因为他觉得你是这样,同样的,他讨厌你,也是因为他觉得你是那样的。很可能你从头到尾都是一样的。和他沟通障碍有时就是因为他的预设立场,对于一个不是十分坦诚的人来说,只好自己想开些。他偏爱你,没什么好骄傲,先问清楚再说。〔如他和刘质平〕

住宅的灯布置得亮堂又便利,少设窗户,避免直射光线的照射。位于湖畔或江边、海边、湖畔、泉水附近,静谧整洁,格调雅致,远离繁华街道。门窗朝西南偏西向,住宅内墙采用白色和深红色的混合色。如果再拥有绿树成荫的庭院,则可称上上之选。住宅风格不应偏重豪华,而应凸显个性,且易于保护个人隐私,等较有湿气的场所,尽量避免直射光线。〔如李叔同喜欢在杭州居住,更钟爱美丽的西湖〕

在好朋友和爱人面前总是表现得温文尔雅,即便他人做出了自己不喜欢的事,如果认为毫无恶意,就会一如既往地对待他。〔如他和欧阳予倩〕

总是保持着令人惊讶的神秘感。由于温文尔雅的特性,发言时众人都会侧耳倾听。一丝不苟地信守约定,所以能逐渐获得人们的信任。〔如他在弘扬佛法时的演讲态势〕

沉默寡言、不动声色,一切具有神秘色彩的事情都能引起他的兴趣,而内心却慢慢地积累着愿望,并形成潜在的动荡不安因素,他的身心蕴藏着一种特殊的力量,在需要做出艰苦努力或发挥才智的时候,这种力量就会本能地迸发出来。〔如他从五岁的时候开始,即时常和出家人见面,在心里种下了佛化的种子。这颗种子悄无声息地生长着,终于有一天,引他走出万丈红尘,去寻找生命的终极意义〕

具有揭示奥秘或弄清迷疑问题的特殊本领。这是个以自我为中心的人,对人有很大的吸引力,这一点在他青年时代就充分表露出来。全然没有多管闲事或厚脸皮、情绪波动等的自我夸示欲。不论何时都独坐一角,在不显眼的存在中,保持自我的格调。是动不如静,阳不如阴的性情。但是,在上述有如消极的行动模式中,其潜伏了不可预测的强烈威力。尖锐的洞察力和彻底的探知欲,特有的冷静与理智层面下,稳当且顺利地贮存为实力。在重要的关头,他能够一语中的,一针见血,或乘势而兴,或

一鸣惊人,他常常给周围的人留下深刻的印象。〔如 1901 年李叔同考上了盛宣怀创办的南洋公学特班。1902 年,在一次音乐课上,日本音乐教师山岛惠子在课上教日本国歌。李叔同当场提问:"为什么要教我们唱这首歌?"并发表演讲"中华民族从远古时期就有自己的音乐了,葛天氏氏族'三人操牛尾,投足以歌八阕'就是最好的说明;我国的第一部诗歌总集《诗经》中更是收录了大量的民歌……"李叔同还当场弹起肖邦的钢琴曲,优美流畅而又富有激情〕

由于这类型的人较为深沉的缘故,所以比较沉默,不会说些奉承他人的话。因为这种个性,也许会给人一种难以应付的感觉。对于个性不合的人,也许更会带给对方冷漠的印象。〔如他和经亨颐〕

这类型的人另外还有一个特征,那就是具有丰富的想象力。他们不是积极和人交往的类型,但是当他们找到合适的人,就会彻底信赖对方,并且坦诚地和对方交往。运用他们敏锐的第六感和丰富的想象力,他们就能把握住对方的心思。〔如他和夏沔尊、丰子恺〕

有洞察他人内心的能力和很强的冒险精神,能用敏锐的直觉判断事物。总是隐藏自己的内心世界,即便是想成为朋友,也很少主动搭话。秘藏于内在的斗志具有无与伦比的威力。因此,沉默且不怒而威。在内心,燃烧之火热如熔浆,这种个性在他人眼中,也许是神秘且富于魅力的存在吧!被神秘的面纱包裹着的,自然不会把自己的缺点与错误告知他人,更连优点与功绩也不肯随口奉告。这类型的人,平时很少谈自己,和人初见面时,给人软弱无能的印象。事实上,这种人的个性深沉,并且拥有强硬的意志力。这种强硬的意志力,恰如磐石般稳固得令人吃惊。〔如叶圣陶在拜访弘一法师时发现了这一点〕

感觉敏锐,深谋远虑,有坚强的意志力。一旦锁定目标,就会一往无前。也由于是水象星座的缘故,在情感上亦属多愁善感的敏锐型,但却以自我为中心,对别人的观点亦完全予不理会。〔如他出家前〕

对朋友讲义气,善守秘密。〔如致信刘质平谈赠款事"只有吾二人知,不可与第三人谈及。家族如追问,可云有人如此而已,万不可提出姓名"〕

只有当你超脱了自己本性的时候,你才能从内心的自我折磨的桎梏中解放出来,焕发出巨大的精神力量,变成令人难以想象的创造力。外表看似冷漠,内心却潜流着激情。绝对意识和强烈的欲望在你的心中翻腾,并经常把你带到一个激情茫然的忧郁世界。恰恰在这里,你会感到人生的真正价值和乐趣。你能顽强地经受任何艰苦的考验,愿望的洪流会帮助你扫除前进道路上的一切障碍。〔如他东渡扶桑,是因为山河破碎、政治腐败、民不聊生、报国无门的黑暗现实,让他下定决心漂洋过海,东渡扶桑寻求新的救国之路。毅然出家,证明他皈依佛门绝不是一时的兴起,而恰恰是他一生的追求,追求爱和善的天性,追求博大、宽容、悲悯的情怀……〕

运用这种方法分析,使我避免了许多弯路。一开始我就没想到用什么表演技巧

而是追求没有表演痕迹的表演,我只是努力走进他的内心,试图从性格上揭开他谜一样的人生,一个月后李叔同已经走进我的内心。我能强烈地感觉到他内心的冲动变化和意愿的走向。

冯淳超先生说:"怀强,你是属于舞台的,还要在角色中沉静下来。"我每天静静地坐在地上真诚地想着、盼着、期待着弘一大师的灵魂出现,忽有一夜,深人静之时,我仿佛听到了弘一和李叔同的对话,后来就成了广播剧《弘一法师》的创意:

弘　一　妙莲,你怎么又回来了?

李叔同　我不是妙莲,我是李叔同。

弘　一　李叔同啊,一别二十四年了。

李叔同　哪里,我跟法师灵肉相依,一刻也没有分开过呀。

弘　一　你说的是李叔同就是弘一,弘一就是李叔同吗?

李叔同　可见你也没有忘却。

弘　一　不对,李叔同的言行举止,弘一早就放下了。

李叔同　法师啊,您放下的不过是我少年的稚嫩,青年的倜傥,而李叔同一生的理想、追求和抱负你是始终不曾放下的。

弘　一　还是不对。二十四年前弘一便大彻大悟了,那就是觉吧,觉便有了真正的无碍,空了才是真正地拥有一切,放下一切再也不需要追求什么了。

李叔同　不然啊,法师,我李叔同的心跳依然和你相连,要不你不会写出也许流传百年的《三宝歌》《清凉歌》,要不你就不会说佛教中的生活就是艺术中的生活。

弘　一　李叔同啊,学术文艺都是暂时的美景,财产子孙都是身外之物,连自己的身体也是虚幻的存在。你也想过不做本能的奴隶,必须追求灵魂的丰满,宇宙的根本。我已把灵魂和向往寄托于彼岸了。

李叔同　法师,难道你忘了,那一年你到庐山弘法,为了拯救一名遭恶徒欺凌的女子,你竟刺破手臂,用鲜血书写《华严经》,引起舆论大哗,伸张了正义。可见你的心是终究离不开现实的。

弘　一　阿弥陀佛,戒杀护生,佛家是离不开身体力行的。

李叔同　那就是了,否则你面对强梁不会拍岸而起,身处战火纷飞的环境不会写下"殉教"二字,发出"与厦门共存之"的誓言。

弘　一　国难当头,匹夫有责。你以为佛家子弟可以例外么?

李叔同　所以你穿着几缕细绳扎成的草鞋行走南北,一袭僧衣历经寒暑打上二百六十个补丁,一盏孤灯相伴写经不辍。你可以清粥咸菜清心寡欲,你忘了滚滚红尘喧嚣纷繁,却忘不了社稷民生国家安危,忘不了师生情谊教育大业,忘不了文化永存民族精神。所以你云游八方,说佛扬法,你创立了丰腴渐越疏瘦、工稳严谨而又飘逸洒脱的弘体书法,写下了足以流传后世的文字。所以你惜生惜福,大慈大悲。没人见过你流泪,而你

面对生灵涂炭的现实你曾彻夜痛哭;没人见你忘形欢乐,而你得知人们有片刻的安宁、学生有些许的建树你会喜极而泣……

弘　　一　啊,知我者,叔同也。难道你从来都是跟我心心相印的么?

李叔同　法师在,叔同在;法师殁,叔同也走了。

弘　　一　你别走……

　　当声音消失后,我伏地痛哭,并三叩九拜目送弘一大师的魂影离去。在之后的广播剧录制中,我不用分轨,一气呵成同时用两种声音演完这段后,导演哭了,录音师哭了,拟音师和其他演员也哭了,播出后听众打来电话说,他们很感动——

　　戏剧是激变的艺术,小说是渐变的艺术。我却感到弘一在舞台上既有激变又有渐变,在熊导演的把握下我在舞台表演上基本上用动与静两大块来表现灿烂与平淡。动,灵动而不冲动不躁动,静,沉静而不沉寂不沉闷,这种状态我想很多观众都看见了。

　　前苏联戏剧大师库里涅夫说:要加强演员的内外部基本技术的训练。一个演员如果不掌握表演的基本技术,那么在创造角色的工作中将寸步难行。1 舞台注意,2 肌肉松弛,3 舞台想象和幻想,4 形体动作记忆,5 改变舞台态度,6 判断与思考,7 舞台行动,8 舞台交流。这一切,我都在弘一的表演上用过,而且很有效,特别是出家后的弘一的独处和独白的片段中,我结合了我们上戏传统教学里的精华,得到了很好的演剧效果。关于"生活的真实"与"艺术的真实"斯氏表演体系专家早在 20 世纪 50 年代就严肃地提出了他们之间的关系,并一再强调,这是戏剧工作者一辈子都应该重视的问题,我觉得这不仅是老一辈戏剧教育家也是当代戏剧教育的一把开启艺术宝库的金钥匙。

人生境界,艺术疆界

　　艺术家普遍认为,对艺术敬畏意识是艺术正义和艺术责任的先导。对艺术的敬畏才能相信舞台艺术的真实。我小时候亲眼见过我父亲在演戏上台前的庄重的神情,我在母亲肚子里四个月就听见我母亲在演苏联名剧《玛申卡》。从四岁开始父母就带着我在学校看戏,在后台的甬道里,我看见叔叔阿姨化妆后走上舞台。那时候起,我就觉得演员特别高大。儿时的我相信舞台上的一切都是真的,我曾经因为相信自己的父亲不是戏里的角色而冲上舞台,幸好被其他演员拉住才不至于中断演出。回到家里我被父亲痛揍一顿,睡在被窝里就听见父母的议论,这孩子相信舞台的真实,以后说不定能演戏。我虽然屁股很疼,却在心里偷笑。现在,我仍然坚信没有敬畏意识是演不好戏的。我认为体验就是起心动念,敬畏就要有仪式感,只有敬畏了,才能用最朴素的形式表达最深厚的情感。

　　为出演多媒体音乐剧《弘一法师》,我毅然入空门剃度,断然削去自己一头青丝,正式皈依佛门,成为一名居士,法号悟强。我的沙弥剃度仪式在玉佛寺举行,据玉佛

寺住持觉醒大师说,这样的沙弥剃度盛典在玉佛寺举行还是第一次,而为塑造角色而出家剃度的艺术家在上海恐怕也是绝无仅有的。我的名字中间是个"怀"字,树心旁一个"不"字,就是无。法号中的"悟"字,边上的吾就是我,我悟到了,师傅要我,忘我无我——悟强!

剃度之后,我每日的主要任务就是朗读经文和弘一大师的诗词。在我看来,声音是这台戏的灵魂,在这台音乐剧中,我对声音进行了设计,表现出禅意和悲悯,如果观众听到后感动了,那我的目的就达到了。我在各处云游时,试着吟诵经文给主持们听,他们说:"对,就是这样的声音"我心里就踏实了。在弘一圆寂的那场戏中,当我吟诵"华枝春满,天心月圆"时,前半句用的是阴柔的海潮之声,而后半句用的是阳美天部之声。

音乐剧自然注重演唱的,但它并不是唱某个声部,也不是唱某种唱法,而是从人物的性格和情感出发,我演弘一时完全把自己的优美雄壮的戏剧性男高音音色放弃了,而是用从身体内部发出平和安静的富有禅意的嗓音,做到生理和心理的高度统一,身形和年龄的高度统一,身份和心智的高度统一。剧中,音乐代替了对话和剧情交代,全剧纯台词不超过 40 句。我用吟诵加演唱的方式,把语言特长和歌唱能力结合在一起,并用富有雕塑感的肢体动作,成功地塑造了弘一法师的形象。

"问余何适,廓尔亡言。华枝春满,天心月圆——"一场没有喧嚣的戏,在观众神圣而凝重的表情中落下了帷幕——他们开始散去,像夜云漂游,微尘漂浮的空旷的舞台上,只留下我一个人仿佛跪在宁静的星空下,那是月亮曾经照过的地方啊—— 我留恋着回眸,眼泪又一次夺眶而出——我的耳边又响起了母亲的话语:"进剧场前你的鞋擦干净了吗? 上台前你的心静下来了吗?"我的心在回答:此刻,我很纯净。

我很幸运,遇到了弘一这样百年难遇的角色,演弘一法师的过程对自己也是一种精神上的升华。我出演弘一法师的目的就是向世人表明,演戏就是做人,真的要有爱心,才能演好弘一。我自己原先的性格比较刚烈,演了弘一后性格逐渐变得平和,而且把所有的事情都看得很淡,并懂得了"惜福",这种变化连我父母也感觉到了,演完弘一后我觉得要在艺术的茫茫大海中航行还需要好好学习,默默探索。演完弘一后我明白了无论是唯物主义还是唯心主义,两者终极生命观是殊途而同归的。我喜欢弘一这个角色,是因为我敬重弘一的人格、品格、精神,所以通过我的努力演绎,尽量把一个非凡的人,一个活生生的法师重现在舞台上,展示在观众的眼前!"艳阳不在已是冬,吾心仍在春色中。勾栏戏要演先人,浑然之间觉从容。"这是我塑造弘一法师的心得,也是自身的人生感悟。

生命并不存在于过去和未来,我们已经在错觉里生活得太久,弘一带我进入了时空之旅,佛让我成为了一个时空战士,我将继续穿梭一个个时代,走进一个个历史人物。

历史与现实的深情对话

——浅析陈薪伊导演的历史剧

王 琦

　　陈薪伊——一个戏剧艺术的实践者,在四十岁时才开始导演生涯,人生的前四十年仿佛都在为导演艺术做铺垫。坎坷的生活经历,艰辛的求艺之路,多少人望而却步、放弃攀登,多少人安于现状、不再前行,而陈薪伊选择了迎难而上,这种"难"让她失去和放弃了许多对常人很重要的东西,但这种"上"让她兴奋,令她沉醉,使她充满了青春的活力,把她推向了人生和艺术的巅峰。

一、所有的历史剧都是现代剧

　　陈薪伊早年学秦腔,唱戏总对不了路,所以改做打字员,后来做了话剧演员。在学戏、唱戏、演戏了近三十年后,她走进了象牙塔,开始导演艺术的求学之路。在中央戏剧学院,她接触了完整的戏剧理论、导演理论和技法,最重要的是在北京和中央戏剧学院这样的大环境中,她有了自由呼吸和吮吸新鲜知识的权利和空间。在那里,她在一批以徐晓钟为代表的杰出教师的言传身教下去学习,去思考,去实践,她可以将自己的眼睛和嘴巴放在任何感兴趣的事物上去,她拥有了将视野极大扩展的机会,她拥有了可以将自己前半生所积攒的热力和能量释放的渠道。

　　"学院派"的系统学习,使她的导演创作一开始就在一个严肃选材、严格把控、严谨创作的平台上着力,同时在 1980 年这样一个新旧交替的年代开始创作,本身就交织着对历史的深沉思考。《李宗仁先生归来》,是陈薪伊在中央戏剧学院导演进修班学习时的实习剧目,她在陕西人艺完成了这部戏。尽管一开始并不是十分情愿创排这出戏,但当陈薪伊翻阅了李宗仁的档案,了解了他的辉煌、奋勇、无奈、彷徨之后,她深深地被这个"末代总统"的思想和行为历程所吸引,在脑海中孕育出一个真实、遥远又贴近的"流浪者"形象。在经历了十年浩劫之后,中国的戏剧界正逐渐回归它的春天,一个"流浪者"的回归形象正好使陈薪伊有了在导演构思上可以和时代、和人生相吻扣的契机。于是,她把李宗仁在美国新泽西的落寞,在回归过程中的挣扎,在回归路上的坦然从容,都诠释成流浪者的精神回归,这在 1980 年的特定时期,这样的作品立意于人们的精神解放、思维转向都是有着一定的早期意识启蒙作用的。在这样一

个起点上,她开始了严谨、大胆的戏剧大厦的建造。

陈薪伊对历史题材是有着偏爱的。因为综观她的作品,有许多的经典之作都是在历史纬度与自我人生经度的交叉聚点上,融着时代的纬度与戏剧人物的经度的重叠。"剧场里的历史是一定要经过筛选的历史,为着今日民族之需要。"[1]"所有的历史剧都是现代剧。"[2]在历史剧的创作上,陈薪伊既忠实于历史,又寻求突破定型化的历史认识,不人云亦云,勇于亮出自己的观点和审美取向,不跟风、不做作。她在寻求形式创新、结构突破的时候,并不是单纯从形上加以改变,而是要力图从人的观念上进行重新启蒙或意识重构。她从一些老的题材中找到令自己兴奋、震动的东西,而这兴奋、震动的东西肯定是和她对当今时代、社会和大众的判断相呼应的东西。

《商鞅》排演于1996年。商鞅是中国历史上鼎鼎大名的人物,他推行的变法使当时国力微薄的秦国很快成为雄霸一方的强国。然而,他爱国利民的变法之举,遭到上至皇臣、下至百姓的许多人的不解、甚至嫉恨,最终导致以己之法毁己之命。一个强者,排除万难,舍己之亲情、爱情,就是为了要实现做"人上人"变法强国的理想,然而最后却落得万箭穿心的结局,这不能不说是一种悲哀。这种悲哀的原因有来自人情人事的,也有来自人性的,还有来自整个历史文化的。可以说那个时代造就了商鞅,那个时代也毁灭了商鞅。

当今的中国也正处在改革的浪尖上,改革的艰难和颠簸也和历史有着异曲同工之处。历史和当今的时代在共同面对革新的时候,遇到的困难可能会有类似,但结局决不能雷同。商鞅之死是时代的悲剧,戏剧表现时代的悲剧就是要引起当今时代的警觉、反思和震撼。陈薪伊为该剧设定了铁板式的冷峻风格,以写实的布景和视觉听觉形象表达厚重的主题。

1999年,陈薪伊又寻找到了新的坐标。《贞观盛事》讲的是贞观盛世之事,贞观盛世是中华历史上最繁荣灿烂的时期,是令中国人骄傲的时期。时值世纪之交,中国人渴望国家富强壮大的理想正越来越近,民族精神需要用各种各样的方式加以激励,在贞观盛世中寄托着创作者渴盼今天的大中华盛世的来临。"我要用《贞观盛事》的人文精神宣告万箭穿心的时代终结。"[3]这体现了导演对于剧作选择的连续性、坐标点的强大把握,结合了时代的特征和需要,引导着人们的观念,用舞台之美营造了时代之美。

2004年的京剧交响剧诗《梅兰芳》,围绕着一代京剧大师梅兰芳抗日战争时期"蓄须明志"坚决不给日寇唱戏的事件,以京剧交响剧诗的形式,用诗的比兴手法刻画人物心理,创造隐喻比兴的戏剧场面,以抗战时期作为背景,将梅兰芳先生的人格和艺术精神加以展现。陈薪伊说,在中国人最悲凉的时候,完全丧失了自尊的时候,梅兰芳来到了世间,来到了悲苦的中国。可仅仅过了二十多年,他就带着他的艺术驶向了大洋彼岸,征服了那些欺凌过我们的人。他让中国人民、中国文化在世界范围内扬眉吐气。"筛选历史题材,从什么角度、用什么方式去表现,和创作者的处境是有关的。假如我没有前半生的苦难,前半生的民族自卑感,也许就不会这样去筛选。"[4]陈薪伊对梅兰芳的热情讴歌体现了她这一代人对民族尊严和人格尊严的崇尚,也在世

纪的更迭中重寻和凸显了一代宗师的伟大人格,给人以精神的洗礼。

　　同样是 2004 年的现代寓言歌剧《赌命》,视角转到了探索现代人对得与失,面临金钱和物质的诱惑时的心态,以及人生境遇发生巨大变化过程中的生命轨迹。故事讲一个乞丐与员外打赌,若能光着膀子在雪夜里站上一夜还活着,就能赢得良田百亩。第二天,乞丐还活着。两年后,成了新员外的乞丐与员外再次相遇。在与上次一样的赌注的诱惑下,在员外和妻子的蛊惑下,他选择了再赌一次,而这次,他被贪欲推向了死亡。当人在人生的低谷时,当人面临金钱的巨大诱惑时,当人取得胜利攫取财富时……人应该以怎样的心态面对转换的人生际遇,这样的主题探究对于现代人,无疑也是有着很强的启示作用。在当今浮躁的社会生活中,每个人都面临着许多诱惑、选择,如何抓住机遇、如何把握、如何放弃,都不是简单的一种行为,所以这是关于生存状态、欲望、选择的生命寓言。

　　综上所述,陈薪伊善于寻找与开拓她的戏剧坐标,善于选择切合时代需要、易于被别人所接受,对当下人们行为的见识产生意识影响的作品。她的准确定位,使得她的历史剧作品在当代都产生着比较大的影响。

　　戏剧艺术家有着传承人类文化的责任,一个导演回望历史,关注时代,沉入生活,她的艺术创造力就不会枯竭。陈薪伊的创作生命总是跟着时代的轮子在转,她不停地追求,所以她的前面有广阔的现实主义道路。她是一个生活在社会激流中的导演,她的戏剧创作的脉络有着"与时俱进"的轨迹,时代感与哲理感并举。她希望一部优秀的作品带给观众的启示和联想是多方面的,有关于社会,有关于民族,有关于道德,有关于崇高等等,而她的历史剧作品也的确给人留下了思考的咀嚼,达到一种"曲终人不见,江上数峰青"的感觉。

二、历史剧中的人性美

　　陈薪伊戏剧作品的力度来源于她对人生、人性的深刻刻画与独特表达。追求美,美是永恒的,这是陈薪伊执着坚持和表现的。但她深知,人生充满变数,人性是复杂的、多面的,也是多变的,如她所说"正义是永恒的,邪恶也是永恒的",也就是说人性的美是永恒的,但人性的恶也是不会消失的,在用优秀的戏剧作品向人类展示世间万状的时候,她使观众看到了源自生活和人性本原中最真、最善、最美的一面,同时也使人们对人性中扭曲、挣扎、丑恶的一面产生深深的思索。陈薪伊刻画的人物并不是完美无缺的,都是在特定历史和时代背景下复杂心理和复杂情绪的表现。《女人的一生》和《徽州女人》都表现了一个女人坚韧的一生,但《女人的一生》中的女主人公在由下层奴婢变为大资本家、军火商的过程中,人性中的纯真、善良已经逐渐在生存和欲望的斗争中被自私与冷酷覆盖,经历了爱情理想破灭的打击,她自己选择了命运的转折——为了继承家产嫁给她不爱的申太郎,从此她与曾经的自己告别,用另外一种态度和方式开始和生活的较量。这部戏展现了这个女人命运中的一系列性格变化,使人看到纯真的生命、矛盾的生命、冷酷的生命、痛苦的生命、绝望的生命、重生的生命

的行进轨迹，以及在命运的巨大转折中人性的无奈和恐惧。而《徽州女人》中的主人公则是在时间的流逝中将青春、憧憬、活泼、热情逐渐演化成承受命运车轮碾压的无比坚忍和强韧。陈薪伊在她的戏剧作品中表现的人性是丰富的、立体的，她使舞台像一个多棱镜一样折射出不同人物在不同命运中的人性力量。在《奥塞罗》之中导演对于埃米丽亚的塑造正凸显了这些要素，在导演的眼中埃米丽亚是个极为复杂的人，她要叛逆丈夫，却又在无意中做了蠢事，被丈夫所利用，卷入了悲剧冲突的漩涡之中。苔丝德蒙娜坚定地爱着奥塞罗，愿为这份爱抛弃一切，甚至生命，因而苔丝德蒙娜在这场悲剧中始终处于令人崇敬、完美的理想境界。而埃米丽亚则不同，她无法与苔丝德蒙娜相提并论，她无法像苔丝德蒙娜那样，如同一颗恒星照亮迷航的船只，使那迷惘的丈夫循着自己的理想返回航程，她的丈夫是个彻头彻尾的恶魔，而她却爱这个恶魔，并在不知情的情况下被丈夫利用，为悲剧的发生不自觉地起了推波助澜的作用。尽管她的美不似苔丝德蒙娜那样始终如一，巍然屹立，令人由始至终地欣赏，但她冒着生命危险揭露丈夫罪恶的举动，仍然使她在最后一幕的十几分钟戏里闪烁出迷人的光辉，她的形象在维护美、揭露丑的过程中升华为天使的形象，她终于以自己临死前的真言还了苔丝德蒙娜的清白，使奥塞罗重新回到相信美、追求美的正途上，她的选择使真善美、假恶丑恢复了原位，使丑恶终于暴露在阳光之下。

纵观陈薪伊的舞台创作中对于美的诠释，有着一种女性固有的温暖，然而又不缺乏男性的气魄与雄浑。由于她多年来在艺术实践工作中的积累和完善，她博采众长，融会贯通，敢于以"我"为主，大胆创新。她在导演京剧《夏王悲歌》时，就吸收融会了现代话剧不少有益的东西。她把话剧重视人物形象的个性化塑造这一美学思想，注入了这出京剧剧目的排练和演出之中。因而出现在舞台上的李元昊，已不再是我国传统戏曲舞台上千篇一律的帝王形象。导演不仅要求演员遵循"行当"的程式表演来表现角色的喜怒哀乐，更是要求演员和"行当"和程式去表演去刻画角色丰富复杂的内心世界和独特的个性特点。

在陈薪伊的塑造下，观众所看到、听到和感受到的西夏王李元昊，已不再是传统戏曲舞台上类型化的帝王，而是一个集爱、恨、愤、怒、忧、恐、惊、悲、哀、羞、惭等等错综复杂的情感、心理于一身的一个活生生的独特的人物形象，在全剧中，夏王这一人物的性格被刻画得多姿多彩，它常常被置于自身的理智和情感的矛盾之中，权利与人性的矛盾之中。表面上他是如此威严，如此残暴，但内心深处却无时无刻不在受着矛盾心理的煎熬。正是这种多面性，向观众展示了一种真实的人性之美。这不仅仅是陈薪伊把话剧表演中要求演员对角色的思想感情必须做到深刻丰富的内心体验这个特点，用到京剧演员身上，从更深层次的角度说，这是打破了传统戏曲脸谱化人物的一种思维方式。陈薪伊赋予了角色更多的生命，更接近于"人"的特质。他们成为了一个个有血有肉，活生生的人。

英国艺术评论家亚当·桑德兰曾经在他的著作《艺术的感动瞬间》中说，任何一种表演之所以感动观众，不是在于表演的形式和技巧，而是在于表演者和表演的接受者之间产生了某种心理互动。陈薪伊正是通过对于人性的挖掘建立起了一座连接演

员和观众心灵的桥梁,也正是对人性多面性的深层呈现引发着人们对美好人性的崇敬和向往。

注　释

[1]、[2]、[3]、[4] 陈薪伊:《生命档案——陈薪伊导演手记》,上海社会科学院出版社 2006 年 6 月第 1 版,第 22 页、29 页、123 页、24 页。

艺术歌曲的形式特征

宋　颂

　　歌曲,通常指由人声歌唱的短曲,是声乐中最简易的形式。可以独唱、对唱、重唱,也可以齐唱、领合、合唱。歌曲离不开歌词,需与歌词内容、韵律、声调和谐配合,融为艺术整体。

　　歌曲大致可分为民歌与创作歌曲两大类。民歌是人民群众的口头创作,我国民歌有号子、山歌、小调等多种体裁形式。创作歌曲包括群众歌曲、民俗歌曲、艺术歌曲、流行歌曲等类型。群众歌曲多为集体演唱的,具有宣传鼓动作用的歌曲样式,如《马赛曲》《国际歌》《同志们,勇敢地前进》《义勇军进行曲》《祖国进行曲》等,都是群众歌曲;民俗歌曲是一种富乡土气息和民间风格的创作歌曲,亲切朴实,流传广泛。如美国作曲家斯蒂芬·福斯特的《故乡的亲人》《老黑奴》《我的肯塔基故乡》《哦!苏珊娜》,J. P. 奥特维的《旅愁》(我国影片《城南旧事》主题歌《送别》用此歌词),杰罗姆·克恩的《老人河》,以及意大利"那坡里歌曲",如埃尔内斯·托·第·库尔蒂斯的《重归苏莲托》、卡普阿的《我的太阳》等,均可归入民俗歌曲的范畴;艺术歌曲是19世纪起欧洲盛行的一种风格别致、技法精细的抒情歌曲,奥地利作曲家舒伯特所创作的六百余首称为"里特"(Lied)的独唱歌曲是艺术歌曲的典范;流行歌曲是一种通俗浅显、节奏明快的娱乐性歌曲品种,多用自然嗓音演唱,不讲究声乐技巧,往往借助话筒传声,通常在大众娱乐场所演唱,这类歌曲的伴奏带有明显的动作感。以美国乡村音乐特别是摇摆乐、摇滚乐、迪斯科乃至霹雳舞演唱为代表,世界各地的流行歌曲形形色色,五花八门,良莠相杂,瑕瑜互见,不可一概而论。港台流行歌曲中尚有一部分系三四十年代旧社会各类流行小调的原样或变种。

　　作为歌曲的演唱,通常需配以器乐伴奏,用来支撑节奏,烘托气氛,补充形象,深化艺术表现。乐器的运用与组合,在一定程度上对某类歌曲的风格特色的表现有所影响。民歌或有较强民族民间风格的歌曲,多用民族乐器伴奏,或加入个别西洋乐器。由于群众歌曲大多没有伴奏谱,就需即兴伴奏或编配伴奏谱;流行歌曲的伴奏乐器可多可少,常用乐器有吉他、电子琴(即"哈蒙德电子风琴")、电倍司、通通鼓、萨克斯、长号、小号以及少量弦乐器等;艺术歌曲以采用钢琴伴奏为多,也可用管弦乐队伴奏;民俗歌曲多用吉他或小型乐队伴奏,著名歌唱家演出时也有采用大型管弦乐队伴奏的。无论是民歌、民俗歌曲、群众歌曲、艺术歌曲,倘若采用流行音乐的演唱风格和

伴奏形式，则它们便具有了流行歌曲的特色，这种现象是屡见不鲜的。

歌曲常用结构有分节歌、变化分节歌和通谱歌等形式。多段歌词用同一曲调演唱，叫做分节歌（如聂耳的《卖报歌》）。群众歌曲常用主歌与副歌形式的分节歌，主歌的各段歌词不相同，而副歌则采用同一歌词（如鲍狄埃作词、狄盖特作曲的《国际歌》）。同一曲调演唱多段歌词，但有的段落曲调作了不同程度的变化，叫做变化分节歌（如舒伯特的《鳟鱼》）。每段歌词均用不同曲调演唱的形式，叫做通谱歌（如舒伯特的《魔王》）。

任何艺术作品都应具有艺术性，歌曲作品也是如此，人们不欣赏标语口号式的、丧失艺术审美价值的作品。优秀的民歌、群众歌曲抑或流行歌曲总是可以使人感受到某种艺术美味的，因其富于艺术感染力而显示出独特风貌。然而，上述各种类型的歌曲与艺术歌曲毕竟是有所区别的。"艺术歌曲"是一种特定的歌曲体裁，在长期的音乐实践中，人们已经赋予了"艺术歌曲"以特殊的涵义，这是由其所应具备的表现特点所决定的。

艺术歌曲的歌词思想深邃，表情细致，意蕴内含，诗意盎然，通常取自诗歌名篇或者专门创作的文学性较强的歌词，包括抒情诗和叙事诗等不同类型。舒伯特的声乐套曲《美丽的磨坊女》和《冬之旅》采用了德国著名诗人缪勒的诗篇，《魔王》以德国著名作家、大诗人歌德的同名叙事诗为歌词，舒曼的声乐套曲《诗人之恋》的歌词取自德国大诗人海涅的诗作，我国作曲家赵元任的《教我如何不想他》以刘半农的新诗为歌词，青主的《我住长江头》系根据北宋词人李之仪《卜算子》词谱曲，黄自的《花非花》的歌词则是唐代大诗人白居易的同名诗篇。

艺术歌曲的旋律写作着力于揭示歌词的诗情画意，委婉起伏，刻画入微，不论是抒情性的或叙事性的旋律都倾注了作曲家的感情体验，强调内心世界的表现。在声调、韵律、语气等方面力求体现诗歌的美感，起承转合，抑扬顿挫，层层铺展乐思，恰当处理高潮，使结构显得颇为严谨，既不单调，又不繁冗，收到动人心弦的艺术效果。

艺术歌曲的伴奏写法精细，不但在节奏与和声上衬托歌声，而且起着展现环境、渲染气氛、补充形象、揭示人物内心情感的能动作用，使之成为艺术歌曲不可缺少的重要组成部分。舒伯特的《菩提树》一歌中，钢琴上多次出现十六分音符的三连音音型，不仅起到引子、间奏、尾奏、歌声伴奏的作用，更具有独特的形象意义。它象征流浪者家门口古井旁的菩提树树叶的飘曳。仿佛是在呼唤流落民乡的青年"回到我这里，来寻找平安"，从而反衬了在深夜狂风之中颠沛流离的苦难者的凄切之情，使歌曲的抒情气质蒙上了悲凉茫然的阴影。舒伯特的《魔王》这首歌的伴奏写法同样具有鲜明的形象性。歌曲写道：黑夜里，父亲怀抱病孩，策马奔驰在茫茫森林、原野。孩子多次告诉父亲，有一魔王总是在诱惑、威逼他，父亲说那是烟雾飘荡之景，是风吹树叶之声，孩子再次发出惊惶的呼感。急驰到家，孩子已死在父亲怀中。引子一开始，钢琴的高音区即响起一长串强的三连音节奏，并配以不协和和弦，表现急促的马蹄声，低音区奏出阴森可怖的音型。这两个层次相迭，贯穿全曲，渲染了紧张不安的环境氛围和人物心理。

艺术歌曲的演唱注重发声的科学性，力使气息流畅，合理运用共鸣，字正腔圆，声情并茂。"欧洲传统唱法"通常将嗓音分为女高音、女中音、女低音、男高音、男中音、男低音等六个声部。女高音可以细分为抒情女高音、戏剧女高音、抒情—戏剧女高音、花腔女高音、抒情—花腔女高音；男高音可细分为抒情男高音、戏剧男高音、抒情—戏剧男高音、轻快男高音；男低音可细分为抒情男低音、深沉男低音等等。无论是艺术歌曲还是歌剧的演唱，都要求演唱者具备良好的演唱技巧和艺术素质。

　　舒伯特对于"艺术歌曲"这一体裁的确立作出了重大贡献，史称"歌曲之王"。他所作这类歌曲在德国称为"里特"（Lied），包括舒曼、勃拉姆斯等人的歌曲；19世纪以来法国的艺术歌曲称为"香颂"（Chanson），如福莱（Faure，1845～1924）的声乐套曲《美好的歌曲》等，"香颂"的类型不一，并非都是艺术歌曲，在俄罗斯称为浪漫曲（POMAHC，源出西班牙文Romance）。如格林卡的浪漫曲。到19世纪中叶，俄国浪漫曲遂专指一种写法细腻的独唱歌曲。艺术歌曲是声乐室内乐的主要形式。我国的艺术歌曲创作自20初期开始产生，此后逐渐发展起来。肖友梅、黄自、赵元任、青主、贺绿汀、丁善德等音乐家都曾写过这类作品。我们所说的"抒情歌曲"范围较广，有时也包括艺术歌曲。宋代名诗人姜白石等所记写、创作和配词的十几支歌曲，是我国优秀的古代歌曲，具有很高的艺术价值，但与欧洲19世纪初确立的艺术歌曲的特定概念是不同的。我国当代产生了许多通俗易唱、民间风味浓郁的独唱歌曲，如《马儿啊，慢些走》《乌苏里船歌》一类歌曲，可统称为"抒情歌曲"，即习惯所指歌曲中以抒情性见长的独唱曲，不必按欧洲的传统概念视为"艺术歌曲"。

俄罗斯歌剧之光

宋 颂

 俄罗斯的文学、诗歌、音乐、戏剧、绘画、建筑具有光辉灿烂的古典传统,普希金、果戈理、莱蒙托夫、契诃夫、列夫·托尔斯泰、妥斯陀耶夫斯基、列宾、格林卡、柴可夫斯基等一长串名字及其名作早已成为令人肃然起敬的一座座非人工的纪念碑。说起俄罗斯的歌剧,她的崛起尽管晚于诞生地意大利佛罗伦萨200余年,然而19世纪初叶以来,经过好几代人的不懈努力和天才创造,繁星闪灿般的经典剧目已经在人类文化史上留下了弥足珍贵的记录。我在俄罗斯留学期间,从不放过观摩俄罗斯歌剧的机会,莫斯科大剧院、克里姆林宫剧院、莫斯科新歌剧院、圣彼得堡玛林斯基剧院是我常去的艺术圣殿。那里演出的歌剧每每让我心灵震撼,人类竟然创造出如此这般的奇迹。

 18世纪俄罗斯,其歌剧活动受到意大利、法国歌剧的影响,音乐家在吸收意、法、德、奥歌剧创作经验的同时,着重在本土民族文化土壤中发掘音乐形式和语言的表达方式和手段,力图摆脱模仿痕迹,让歌剧成为人民精神的喉舌。1812年卫国战争激扬了人民的爱国热情和民族意识,音乐家们致力于民族歌剧的探索实践,其中第一位成熟的古典大师便是伟大的格林卡,他的创作奠定了俄国歌剧世界地位的基础,享有"俄罗斯音乐之父"之称。他于1836年创作的《伊凡·苏萨宁》是俄罗斯民族歌剧的开创之作,作品展开其奔放不羁的想象力,将古老的民间歌曲和歌剧的形式结构有机融合,用全新意义的歌剧观念谱写了一首又一首的咏叹调、重唱、合唱,最为震撼人心的第一幕史诗般的合唱和终场《光荣颂》三个合唱队以及大型交响乐队的宏伟音响,展示了俄罗斯人民团结抗敌、走向胜利的民族精神。1842年所作《鲁斯兰与柳德米拉》充分对比的画面和神奇的变化,把抒情的和史诗的、戏剧的和戏剧的因素、俄罗斯的和东方的色彩融会贯通,令人浮想联翩。开幕前的序曲是人们非常熟悉的交响音乐会保留曲目。

 达尔戈梅斯基是格林卡30年代的朋友和忠实继承者,他是一位心理刻画大师,擅长揭示人民大众的情感和心声。1855年完成的《水仙花》是《鲁斯兰》之后第一部抒情性戏剧性的俄罗斯歌剧,对后人影响同样十分深远。

 19世纪60年代,随着民族运动的蓬勃发展,一批爱国的具有深厚文化修养的业余爱好者,经过刻苦的学习训练,走上了专业音乐创作的道路。在俄罗斯文化史熠熠

闪光的名人中有巴拉基列夫、居伊、鲍罗廷、穆索尔斯基、里姆斯基-柯萨科夫,他们形成了一个致力于民族音乐事业的"五人团"即"强力集团"。经久不衰的鲍罗廷《伊戈尔王》中有一首《波罗维茨少女合唱》,那迷人的异国情调,抒情优美的旋律堪为歌剧史上最具魅力的女声合唱之一。穆索尔斯基的《鲍里斯·戈都诺夫》将社会底层的农民作为最引人注目的群体推向舞台,具有强烈的戏剧感染力和独特的民族个性,是俄罗斯歌剧的经典之作。里姆斯基-柯萨科夫的《萨特阔》以精妙绝伦的管弦乐配器表现了极富幻想意味的传奇故事,这部作品和他的交响组曲《天方夜谭》一样,对千姿百态的大海的描绘,至今仍是各国专业作曲学生学习的范例。

柴可夫斯基,这位"俄罗斯音乐的明灯",不仅在交响音乐、芭蕾音乐、钢琴音乐等众多领域为人类文化宝库留下可贵的财富,而且以其十一部歌剧的创作成果开创了19世纪下半叶俄罗斯歌剧的新时代。其中取材于普希金原作的《叶夫盖尼·奥涅金》和《黑桃皇后》是世界歌剧舞台经常出演的经典剧目。那纯真高洁的塔吉雅娜深夜给奥涅金写信的场面,动用长篇咏叹调,细致入微地刻画内心波动,管弦乐队的精致渲染、烘托,使这一戏剧场景成为世界歌剧史上最扣动人们心弦的代表性段落。格尔曼"三张牌"的迷梦破灭之后,生命即将毁灭的瞬间,一段撕心裂肺的咏叹调将戏剧悲情推向至高点。柴可夫斯基音乐的旋律美、抒情美、悲剧美以交响乐的美感,在他的歌剧中体现得淋漓尽致。

歌剧在400多年的发展历程中形成了意、法、英、德、奥等不同的样式品种,也走过不少弯路,经历了许多改革,而俄罗斯的歌剧作为后起之秀,却独树一帜,大放异彩,成为人类歌剧之林的重要组成部分。打开各国歌剧院演出剧目单,到处可见俄罗斯大师的传世之作。到了20世纪,优秀的传统又在俄罗斯大地发扬光大,有些作品甚至成为世界剧坛关注的焦点。大名鼎鼎的一代大师普罗科菲耶夫的《对三个橙子的爱》、《战争与和平》、《真正的人》等巨作,肖斯塔科维奇的曾经引起激烈争议的歌剧佳作《鼻子》、《姆钦斯克的马克白夫人》,都雄辩地表明,俄罗斯歌剧为世界歌剧发展所作出的重大贡献。

歌剧的发展促进了声乐艺术的繁荣,俄罗斯民歌是一个具有灵敏乐感、能歌擅唱的民族。他们培养了彼得罗夫(男低音)、沃罗伯耶瓦-彼得罗娃(女低音)这样的19世纪早期世界一流歌唱家。同世纪40年代出现了杰出的男中音歌唱家古拉克—阿尔切莫夫斯基。20世纪初,以演绎《鲍里斯·戈都诺夫》、《伊戈尔王》、《鲁斯兰与柳德米拉》、《萨特阔》以及与卡鲁索合作演唱《浮士德》而驰名世界乐坛的一代歌神夏里亚平,是俄罗斯引以为豪的伟大男低音歌唱家,他曾经到中国演唱。当今,在俄罗斯的各大城市,几乎每晚都有歌剧和芭蕾演出,许多歌唱新秀活跃于歌剧舞台,我在报刊上经常可见某某青年歌唱家在国际声乐比赛中获奖的报道。俄罗斯观众听歌剧举止文雅,注重礼仪,像参加节日盛会般地来到剧场,端坐聆听,随着音乐的发展而作出不同的反应,他们由衷地喜欢歌剧艺术,这一点也给了我许多思考……

值得一提的是,莫斯科新歌剧院上演的威尔第歌剧《茶花女》完全现代版,舞台布景以简单的黑白色为基调。在人物塑造上,薇奥列塔不是高贵华丽、穿着宫廷礼服活

跃于上流社会的交际人物,而是一袭贴身黑裙、略带野性和性感的现代女性。在音乐处理上,这一版本也大为不同。女高音原本是一位带戏剧性色彩抒情花腔女高音,可在新歌剧院上演的这出剧目中,女高音变成了轻巧的抒情女高音,弱声处理得多,声音控制得好,声音穿透力强,音乐线条美,几乎只用了 60％到 70％的声音在演唱。男高音演唱也较轻巧,音色美,穿着现代,格调形式上也不同以往的《茶花女》,听后耐人寻味,不能忘怀。

新西伯利亚歌剧院在克里姆林宫剧院演出的威尔第歌剧《阿依达》,在视觉和听觉上也充满新意。以往所有的阿依达都是身材高大、强壮的戏剧女高音,而在这里走上台的是一个娇小玲珑的抒情花腔女高音。舞台大且深布景逼真,演员在人工雨中演唱得浑身湿透。最后,男女主人公只得一个光着膀子、一个身穿睡衣谢幕。

观看俄罗斯民间歌剧同样是一种享受。表演时,舞台气氛热烈,感染力强。尤其是《伊戈尔王》和《萨特科》这两部俄罗斯歌剧,舞美丰富,舞台亮丽,气势宏大。五彩缤纷的民族服装,整齐的群舞,丰富的和声,和谐优美的合唱,都让人耳目一新,真切地感觉到俄罗斯民族能歌善舞、热情奔放的特性。

俄罗斯歌剧是俄罗斯的歌剧,也是世界的歌剧,人类的歌剧。我想从事歌剧演唱的人们,如若走近她,了解她,感悟她,便会深深地爱上她!

《乞者王翁传》独特的道德思想

尹悦蓉

　　张潮编辑的《虞初新志》中收录了徐芳的《乞者王翁传》。此小说讲述了这样一个故事：洒口王氏的先祖王翁，曾经行乞到挐口陈长者家门口。意外拾得陈家主妇洗梳装扮时放到盆中，但丫鬟不知道倒掉的金钏，他将金钏还给陈家，替丫鬟洗清了冤屈。经此事，他得到了陈长者的信任，开始为陈家做事，王翁用严谨、认真、忠于职守的态度来为陈家服务。后来陈长者将他所救的丫鬟许配给他，用对待家人的礼节对待他。王翁为陈家服务了很长时间，慢慢积累了财富，最终子孙满堂，衣锦还乡。王翁享年八九十岁，后辈多有读书人，可谓门第昌盛。徐芳在篇末议论道——

　　噫！一乞人得金环值数十金，可以饱矣，返之奚为哉？愚山子曰：翁非特廉也，仁且智也。其不取非有，廉也；逆计主妇之重责鬟，鬟急且死，而候其出救之，以白其枉而脱其祸，仁也；救鬟得鬟，而免于乞，智也。使翁匿环而往，十数金止矣，卒岁之奉耳，视此所得孰多乎？方其逡巡户外时，岂尝计及此哉，而报随之，谓天之无心，又安可也？

　　愚山子即作者徐芳自号。徐芳在这里说，乞者王翁的行为不仅表现了他的"廉"（不贪）和"仁"（仁爱），而且还表现了他的"智"。这是很有见地的。在中国古代，很少有人会把善与智联系在一起。倒是古希腊的苏格拉底有过类似的观点。苏格拉底的弟子色诺芬在《回忆苏格拉底》中说——

　　他回答道："……做不义之事的人，我认为都是既无智慧也不明智的人。"

　　苏格拉底还说："正义和一切其他德行都是智慧。因为正义的事和一切道德的行为都是美而好的；凡认识这些事的人决不会愿意选择别的事情；凡不认识这些事的人也决不可能把他们付诸实践；即使他们试着去做，也是要失败的。所以，智慧的人总是做美而好的事情，愚昧的人则不可能做美而好的事，即使他们试着去做，也是要失败的。既然正义的事和其他美而好的事都是道德的行为，很显然，正义的事和其他一切道德的行为，就都是智慧。"[1]

　　乞者王翁行善并非为了得到什么好报，而是出于良知，出于"不取非有"的道德操守，出于欲"白其枉而脱其祸"的恻隐之心。如果我们着眼于王翁的主观意图，他的行

为谈不上什么"智"，而仅仅表现了他的"廉"和"仁"。虽然王翁未"尝计及此"（未料到会得好报），但"报随之"。因此，从客观效果来看，他的行为确实表现了他的"智"。人的机巧不等同于人的智慧。为得回报而行善，这不过是人的机巧；不为回报而行善，这才是人的智慧。徐芳通过乞者王翁的故事让我们领略了一种高超的道德境界。

同样是这篇《乞者王翁传》，作者徐芳还有一段议论也非常值得我们珍视——

> 今之读书明礼义，据地豪盛，长喙钜距，择弱肉而食之，至于冤楚死丧，宛转当前而不顾者，盖有之矣，况彼遗而我遇，取之自然乎？吾故不敢鄙夷于乞而直翁之，夫乞而贤，即翁之可也。或曰："王氏，大姓也，而其祖贫至于乞，此其子孙之所深讳，而子暴之，无乃不可乎？"愚山子曰："不然。人惟其行之可传而名，亦惟其品之可尊而贵。名与贵不关其所遭，关其人之贤不肖也。若翁之所行，是古之大贤，王氏子孙当世世师之，又奚讳乎？师其廉仁且智者，以穷则守身，而达则善世，何行之弗成焉，乞宁足讳也！彼行之不道，虽荣显贵势若操、莽、惇、卞、杞、桧之流，乃真乞人之所不为，而其子孙所羞以为祖父者也。"

按中国古人的一般理解，位高权重乃为贵，但徐芳并不认同这样的看法。他以为，一个人行善，也就是人品高贵，人品高贵才是真正的高贵。用他自己的话来说，也即"惟其品之可尊而贵"。那位王姓者虽为乞者，实乃"古之大贤"，所以徐芳恭恭敬敬地尊称他为"王翁"。相反，蔡卞、卢杞和秦桧之流虽有"荣显贵势"，但与那些"穷则守身"的乞丐相比，实在是地地道道的卑贱者。

笔者研究的《清代笔记小说类编》劝惩卷由 60 位作家的作品组成。在这 60 位作家中，徐芳表达的道德思想最独特，也最有价值。对于今天的我们来说，它们依然有着深刻的启迪意义。

注　释

[1]　色诺芬：《回忆苏格拉底》，商务印书馆 1984 年版，第 147 页。

美育在当代中国的机遇与使命

顾春芳

美育,也称审美教育或美感教育。广义的美育,是指通过各种艺术以及自然界和社会生活中美好的事物来进行的审美教育。狭义的美育,专指艺术审美教育。在人的全面发展教育中,在培养民族精神的教育中,美育占有极其重要的地位。

西方早在古希腊时期,在城邦保卫者的教育中就有美育的传统。柏拉图重道德,却坚持德育和美育的结合。我国春秋时期就尤为重视"诗教"与"乐教"。孔子倡导"礼乐相济","礼""乐"的本质皆属美感教育。审美的教育,可以怡养人的性情,促成人的内心和谐,培育完美的人性。美学家席勒于 18 世纪末在其最主要的美学著作《美育书简》中提出:"正是通过美,人们才可以达到自由。"席勒还明确指出美育的目的在于"培养我们感性和精神力量的整体达到尽可能和谐"。对于审美教育可以陶冶情操、怡情塑性,培养完满的人性,古今中外的思想家们有着共同的认识。

如果说 1917 年蔡元培提出"以美育代宗教"的主张,首次将"美育"的概念纳入了中国高等教育思想体系之中,为的是着眼于文化建设和道德提升,以此作为扭转中国贫弱受欺现状的手段之一。那么,美育之理想在中国跋涉近一个世纪以来,同是倡导"美育",经济、政治、文化的背景却是今非昔比。如果说当时的美育思想立足于"陶养吾人之感情,使有高尚纯洁之习惯,而使人我人见,利己损人之思念,以渐消沮者也"。那么,今日之世界,物质文明高度发达;今日之中国,经济文化飞速发展。面对人的精神生活、内心世界、人与自然的关系却日益失衡,美育的问题已不单是美学领域的问题。提高中华民族文化道德修养,建设和谐社会,实现民族的伟大复兴,非大力普及和提倡审美教育不可。

美育在当代获得了前所未有的发展机遇。如何正确认识美育的历史使命,如何贯彻美育的社会功能,如何传承中华民族优良的美育传统成为今天探讨美育的重要课题。那么,美育之所以为当代教育所认同的深层原因是什么呢?

首先,美育已经成为了一种直接或间接的生产力。美感教育是 21 世纪经济发展的必然要求。众所周知,文化产业和信息产业为代表的高科技产业正日益成长为新的支柱产业。今天我们可以看到这些高科技产业已经日益成为最有前途的产业之一。商品的文化价值、审美价值正在逐渐成为主导价值。此外,网络传媒世界里的形式和内容也日益与美和审美的问题紧密相关。新兴的创意产业更是将艺术的想象力

和创造力直接转变成为产业链中极其重要的环节。而这些新产业的背后都需要美的内容和艺术的创意作为基础。

其次,21世纪人才的定义,被赋予了新的内涵。20世纪下半叶以来,随着电子工业、信息技术、传媒娱乐、生物工程、文化经济等新经济产业的迅猛发展,需要源源不断地为这些新的产业输送具有高度创造力的人才。世界范围内,凡是需要创造性地解决问题的领域,均需要提高人的文化修养和美学修养。作为科学家的爱因斯坦酷爱音乐,通晓文学,毫无疑问这些艺术修养潜移默化地注塑了科学家和谐的心性,使他具备了卓越的感知力、想象力和创造力。他的相对论具有非凡的美,是20世纪物理学最优美的"纪念碑"。他曾指出科学的最高发现往往不是依靠逻辑,而是依靠直觉和想象力。这些直觉和想象力就来源于审美的性灵中合乎自然的心理秩序和合乎造化的宇宙体悟。所以,人才首先应该是有着完满的人性,健全的人格,审美的心胸,身心和谐,全面发展的人。

再次,美育在当今世界具有紧迫性。越来越多的学者专家都指出了审美教育的迫切性。面对人性情感冲动和欲望泛滥,朱光潜曾大力倡导文艺,由此追求人的情感的解放、眼界的解放和自然限制的解放;张世英指出当今社会人们普遍缺乏万物一体、民胞物与的境界,人人以自我为中心,忙于眼前物质利益的追求。面对这样的社会现象,道德说教无济于事,根本的还是要改变一个时代的精神境界;叶朗指出了当今世界的三个突出问题,人与物质生活和精神生活的失衡,人的内心世界的失衡,人与自然关系的失衡。他提出美育可以解决人类社会面临的这些精神危机。

如果说蔡元培时代的美育理想是要同当时的社会文化运动联系起来,以提醒致力于文化改革的人们,不要空喊口号,应该将理想落实到国民素质的教育中去。今天,美育作为一项前仆后继的事业也必然有其新的时代使命。这个使命在经济高速增长、国力日益昌盛的今天,其主要的任务依然没有改变,那就是美育的实践问题。美育不仅是理论和学科,美育的关键是要将美感的教育落实到家庭教育、学校教育和社会教育的三个主要教育的领域中去,以此提高中华民族整体的人格修养和精神面貌。那么如何去落实,美育在现时代的使命是什么呢?

第一,还是要调整教育体制的目标导向问题。倘若应试教育的模式不改变,倘若衡量好老师的标准依然是现行体制下的"升学率""平均分",只要有这柄高悬的"达摩克利斯剑"的存在,那么真正行之有效的美育的探索和实践就只能是纸上谈兵。中小学生还将继续与和谐的自然、曼妙的艺术、智慧的经典擦肩而过,教育在他们身上留下的最深的烙印还将是厚厚的眼镜,沉重的心灵,枯死的想象,乃至毫无色彩的生命。个体生命的暗淡是一种遗憾,但是整体性生命的暗淡将会是一种可怕的民族灾难。目前的美育课程绝大多数还是老师照本宣读各种德育理论,美育课程可谓有名无实,有躯壳无精神。

第二,要克服教育过于功利性的问题。目前的美育,尤其是艺术教育存在着过于功利性的倾向。音乐考级,为的是加分;报考艺术院校,为的是成名。"名利"的理念占主导地位,而非源自爱乐的精神,艺术的信仰。为了"名利"这个目的,可以不惜一

切代价,甚至抛弃最起码的法律意识、道德尊严。此外,如雨后春笋般冒出的各类艺校,将艺术教育作为一种"生意"在经营,以"商人"的心态面对教育事业。打着美育的旗号,却与美的精神毫无关系? 要改变一个时代的精神境界,就需要一个时代甚至几代人共同的努力。经济可以暴发,文化不能暴发,文化上的"暴发户"是不存在的。人生至高、至善、至美的境界是不能一蹴而就的;民族精神的完满、和谐、高贵也不是一蹴而就的。审美教育不是逻辑概念的认知,不是几本书,几句名言,几个名人,而是真正的美对于全体生命的滋养,自由的生命对于美的感悟。

审美意识、审美能力、审美胸襟,是在长期的美感熏陶中才能培养和孕化出的,也只有经过漫长的孕化才能将美的感悟稳定持久地融入个人的心性修养之中。有了这样的心性修养,才能说他是一个高贵的人,一个远离了低级趣味的人,一个真正具有尊严的人。宗白华回忆自己年轻时酷爱自然,常常在山水间徜徉幻想。尚未写诗的年龄,心中却已充满了诗境。他说:"纯真的刻骨的爱和自然的深静的美在我的生命情绪中结成一个长期的微妙的音奏,伴着月下的凝思,黄昏的远想。"倘若一个人的心灵和境界,没有在幼年时受到美的熏陶和启示,没有保留住一片审美的心灵净土,任何美的种子播下,也不会生根发芽。倘若没有审美的心境,也就一定不可能具备成就大学问和大事业的胸襟和气象。

第三,要解决美育的根本理念问题。美育不仅仅等于艺术教育,美育的目的更不光是某种艺术技能的获得,而是心灵的审美体验能力的增强。美育应着力于人的精神世界和内心生活的和谐与完满。如果把美育等同为掌握某项艺术的技能,那么将是美育的失败和悲哀。这种狭隘粗浅的美育观,使多少孩子成了艺术技能教育的牺牲品。苦学十年绘画的孩子考不上大学,拿着钢琴十级证书的学生找不到工作,获得无数书法奖状的学生居然心智愚钝。艺术是非功利的,美育也应当是非功利的。美育是不能在某一项技能训练中单独完成的,它是和整体提高人的文化修养结合起来的。理想的教育不是以摧残一部分天性的代价去培养另一部分天性,以致造成心性畸形的发展。理想的教育是让天性中的潜能尽可能完满地发挥。朱光潜先生说:"只顾求知而不顾其他的人是书虫,只讲道德而不顾其他的人是枯燥迂腐的清教徒,只顾爱美而不顾其他的人是颓废的享乐主义者。这三种人都不是'全人'而是'畸形人',精神方面的驼子、跛子。"美育也不能只限于技能教育,美育也不能仅仅等同于艺术教育。自然美、社会美、科学美作为审美活动的领域应当越来越受到重视。

美育也不能等同于道德教育。美育是促成道德教育的一种最完美的、最有效的教育方式。有人说,国民修养是一个民族强弱兴衰的绝对信号。俄罗斯在经济大萧条的时候,全体俄罗斯人在严寒中有序排队购买面包;而我们有些人在丰衣足食的情况下只是为了抢购打折商品还要争先恐后,这些人大多是看不清自己的,更不用说具有反省自我言行的修养了。道德起于仁爱,仁爱产生同情,同情起于想象。可见,审美教育是道德教育的基础功夫。一个真正有美感修养的人必定同时也具备相当的道德修养。

第四,美育需要传播弘扬民族的传统文化。中华民族有着五千多年的灿烂文化,

有着足以为之自豪的历代文明。古代艺术、青铜饕餮；楚汉浪漫、屈骚传统；魏晋风度、盛唐之音；宋元山水、明清传奇；古琴昆曲、画语曲律；大好河山、民俗民风……哪一处不是谈美的绝佳讲坛？尤其是"天人合一"的古代思想本身具有极高的审美意蕴，是通往人生幸福、内心和谐的大智慧。它一方面给予我们自由的精神，另一方面也赋予心灵审美的愉悦。庄子的思想中，既有着美妙的美学深意，又有着至高的人生智慧，"乘"乎天地之正理，"顺"乎自然之法则，给予今天受功名欲求困扰的人类在精神危机中指出了一条通往精神自由的澄明之路。我们需要有真正意义上的"人类灵魂的工程师"去宣讲、去感召、去弘扬。对于中华文化的传播和弘扬，中国的网络媒体更应当有高度的自觉和责任感。

当代中国在全球化背景下，在多元化的世界格局中，在金融危机的情境中，面临诸多的前所未有的历史问题，教育只是其中的一个问题，而美育似乎又只是教育中的一个课题，一门学科。它很容易被忽略，被轻视，在某种特定的情形下甚至很容易被边缘。但是，这个问题才是全人类共同的大问题。我们探求人生的最高意义和价值，提高人的精神境界，决不是要否定现实。中国的市场经济使几千年受封建束缚的中国人获得了一次大解放，其内涵和意义毋庸置疑。只是面对现实，美育者的心境也许正如张世英先生所说的那样："我们只能在功利追求的基础上提倡超功利的境界。这里需要的是有敢于面对物欲功利而又能从物欲功利中超脱出来的勇气、胸襟和胸怀。这不是不可能的矛盾，而是一种忍受和愉悦的交织，一种深层的陶冶、修养和培育。"

第二编 >>

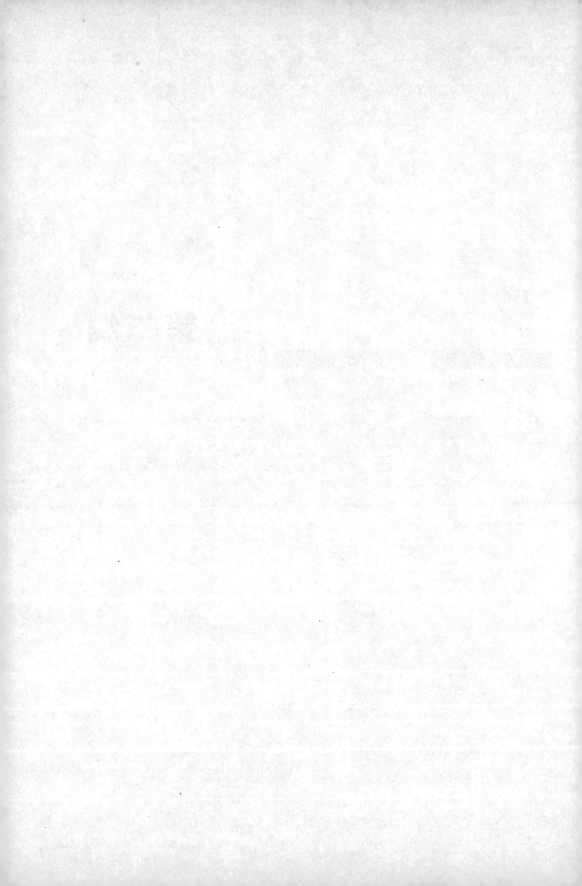

溢出了艺术的当代电影

——后现代与大众文化语境下的电影新景观

丁罗男

自 20 世纪 60 年代以来,由于晚期资本主义进入后工业社会及全球一体化进程的加快,一股后现代主义的文化思潮随之涌现。后现代文化的哲学基础是解构主义,它带来了结构解体、中心移空、主体消失等一系列新的文化理念,这也是造成当代文化彻底走向多元综合的根本原因。后现代主义是一种文化语境和文化特征。它几乎贯穿于社会的一切方面:经济结构、消费方式、空间组织、视觉形象、艺术的叙事方式等等,而且渗透于各个国家的各种文化形态,在一些不发达国家,甚至出现了民族传统文化、现代主义文化与后现代主义文化的交叉重叠,而多元文化的"拼接"恰恰是后现代的一个重要特征。

当代另一个重要的文化语境是大众文化与消费社会的来临,后现代文化正是与大众文化结盟的,在世俗化、平面化和游戏化等方面,符合大众文化的商品消费属性,而电影生来就是大众文化的一个重要部分,是当年本雅明所说的"机械复制的艺术",80 年代中期以后,电影这个"文化工业"伴随着高科技、新媒体的迅猛发展,特别是新一轮大众文化的普遍浪潮,确实出现了许多新的变化。

一、后现代主义思潮对当代电影的影响

尽管最近 30 年以来,后现代主义一直是欧美理论学术界探讨与争论的一大热点,但关于什么是后现代的问题,却始终没有明确和公认的定义。也许这也是必然的,因为后现代本身的一个特点,就是变动不居和边缘的不确定性。在后现代艺术领域里,一句最流行的话便是"怎么都行"(Everything goes),它喻示了后现代艺术与现代主义的区别,即放弃现代性的基本前提及其规范,并且拒绝现代主义作为一个分化了的文化领域的自律性和自主价值,拒绝现代主义艺术的形式限定原则,虽然就其思想内核来说,后现代主义是现代主义反文化、反传统的逻辑化发展的结果。

实际上,后现代思潮在各门艺术中的影响和具体表现也不是一样的,从最早的建筑,到绘画、文学、电影、电视、戏剧等,因媒介不同而出现不同的特点。对于当代电影所体现的后现代影响,我们大致可以归纳为以下三个方面。

一、种类杂合

当代电影的多元综合趋势，包含着"种类杂合"的意味。后现代文化因其"去分化"、"去自律化"的观念，而显示出巨大的包容性。按照后现代理论家菲德勒的说法，就是"跨越边界——填平鸿沟"（Cross the Border—Close the Gap）。当代电影的本文构造已经不像以往那样单纯和统一，而是出现了多个形式层面上的交叉与融合，并且溢出既定的规范，甚至横跨不同的品种与门类。如图所示[1]，这种"杂合"大体在五个层面上发生：

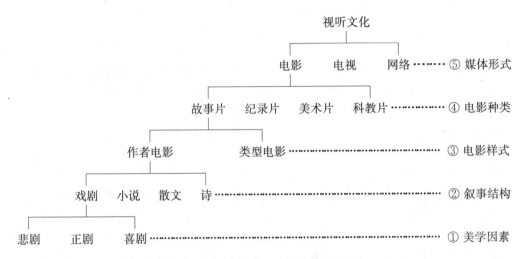

第一个层面，美学因素上的综合。传统电影中的悲剧、喜剧、正剧的区分已经被打破，而代之以多种因素的融合，其中尤以现代悲喜剧的形式最为突出。当代文艺（包括小说、戏剧、电影等）普遍出现了悲喜剧化的倾向，作品的主人公已经不是经典悲剧中的英雄，也不是传统喜剧中被讽刺批判的类型性格与社会陋习，现代悲喜剧摈弃了对人物进行简单肯定或否定的做法，而着重表现普通小人物的悲剧性命运。它解构了"宏大叙事"，不那么雄伟悲壮，却有一种对历史与生活现象的超脱，又具有滑稽可笑的喜剧性情境，常常是小人物的自我嘲弄和无可奈何的排解，一种荒诞的幽默。比如，意大利著名喜剧演员罗伯托·贝尼尼自编、自导、自演的影片《美丽人生》（1997），就是一个显例。该片把纳粹残酷迫害犹太人的悲剧，以一出喜剧的形式来表现，从陈旧的题材中挖掘出新意。片中的父亲在集中营里"欺骗"年幼的儿子，说眼前的一切不过是一场疯狂的游戏，为此，他还进行了一连串令人捧腹的"表演"。他这样做，是想让孩子的心灵不被蒙上阴影，相信人生永远是美丽的。但他的行为越是可笑，观众感到的越是心酸和苦涩。喜剧化地表现小人物的悲剧，在当代电影中已经屡见不鲜，美国影片《巴顿·芬克》、《百老汇上空的子弹》、《美国美人》、《玩偶人生》，俄罗斯影片《婚礼》，日本影片《寅次郎的故事》、《莆田进行曲》，法国影片《地下》等，都具有这种悲喜剧的风格。

第二个层面,叙事结构出现了戏剧、小说、散文、诗等各种方式的混合。当代电影中有许多已经很难划分它们的叙事类型。比如,新德国电影代表作《铁皮鼓》,是根据小说改编的,叙事上却不那么强调情节的连贯性,倒像片断式的散文化结构;有些场面如奥斯卡以尖叫声对抗教师和医生、他撞见父亲与他钟情的女仆玛利亚做爱等,富有戏剧性,但全片以第一人称的叙述及一些超现实的、象征性的画面却又不乏诗意。叙事方式的杂合还体现在传统类型片界线的模糊,90年代后的好莱坞影片,大都是经典电影类型混合演变的产物:如将灾难片和爱情片融合的《泰坦尼克号》,灾难片和幻想片交融的《海神号遇难记》、《龙卷风》。集幻想、惊险和打斗为一体的奇幻片,如《蝙蝠侠》、《终结者》、《骇客帝国》等。后来的《哈利·波特》和《指环王》系列,也包含了多种类型片的因子,把魔幻的情节和黑色幽默糅合在一起,并且充分发挥数字化技术的优势,制造银幕上的视觉奇观。

　　第三个层面,电影样式上的"作者电影"和"类型电影"之间的鸿沟开始被填平。"作者电影"是现代主义时期电影艺术家所竭力推崇的,它高扬电影创作者的个性,视电影的商业性与趋俗为危途,如英格玛·伯格曼始终保持着艺术精英的姿态,在晚年拍完他的最后一部影片《芬尼和亚历山大》(1982)后,竟义无反顾地回到剧院,在舞台剧导演中坚守哲学和审美的立场。他明确表示:"当电影属于娼妓和肉市的时候,戏剧是开始,是结束,是一切的一切","对我来说,戏剧永远是我的脊背,我的支柱"。[2]但在大众文化浪潮的冲击下,电影的商品娱乐属性充分地凸显出来,受到普遍的重视和发挥。除了少数电影人之外,当代电影的"作者"身份开始隐退,个性化的书写被类型化的商业制作所取代。一个有意思的例子是,根据玛格丽特·杜拉斯的小说改编的影片《情人》,将一部刻画少女心理和表现不同文化差异冲突的艺术作品,硬是拍成了以渲染性爱场面为主要内容的情色片,以至于说不清这部影片究竟还有多少"作者"的成分。当然,反过来说,传统的类型电影也在"作者电影"的影响下演变出新的样式,有人称之为现代类型电影。如在好莱坞泛滥的商业片中,仍出现了伍迪·艾伦、弗朗西斯·科波拉、马丁·斯科塞斯、大卫·林奇、奥利弗·斯通等创造新类型的电影"作者"。

　　第四个层面,电影种类也发生混杂状况。过去界线分明、定义明确的故事片、纪录片、美术片、科教片等,出现了互相借用、渗透。早在七八十年代,在故事片中根据剧情的需要插入引自文献电影的片断(或用纪录片摄制方法并加以"做旧"来冒充文献片),已渐成风尚,对于一些纪实性较强的影片尤其如此。另一方面,一向以追求"真实"为目标的纪录电影,却抛弃了60年代"真实电影"、"直接电影"的做法,开始注重情节性、可看性,甚至以"情景再现"等手法,营造视觉形象的戏剧性。这正好印证了后现代主义文化的一个重要表征,即在后现代社会里,艺术与非艺术的边界消失了,艺术与生活(现实)达到了深度的融合,虚构与非虚构在形象上越来越难以区分,作为其结果,就是"真实感"的消失,电影成了亦真亦幻、似假非假的影像世界。

　　在剧情电影和美术电影的杂合方面,当代电影的例子也是举不胜举的。1988年,由美国导演罗伯特·泽梅基斯和英国动画片导演理查德·威廉斯联手执导的《谁

陷害了兔子罗杰》，利用动画与真人合成同一画面的先进技术，取得了极大的成功。影片讲述了一个近似米老鼠、白雪公主那样的童话故事，又融入了侦探、爱情等现实性元素，特别是兔子罗杰的可爱形象，让人对迪斯尼的动画传统引出许多联想与怀恋。这部老少咸宜的卡通加真人表演的影片，竟然成为整个 80 年代美国票房十佳之一。而在苏联影片《驯火记》，日本影片《海峡》《菊次郎的夏天》，英国影片《迷墙》，美国影片《天生杀人狂》等中，也或多或少加入了动画、漫画，乃至科技教育片的成分，使观众得到了以往单纯的故事片所没有的多片种审美愉悦。

第五个层面，多种视听媒体形式的壁垒进一步被打破。电影与电视已从早年激烈的竞争，变为互补互溶。电视从一开始就学习电影的视听艺术经验，而电影制作也不断借鉴了电视的即时纪实、MTV、系列剧等形式，还出现了"电视电影"一类的新品种；至于电脑网络与电影、电视的关系，近年来亦日益密切。电脑动画、网络游戏对电影的观念产生了极大的影响，好莱坞的"星球大战"系列，不能不让人联想到游戏机屏幕上虚幻的影像；德国影片《罗拉快跑》(1998)、英国影片《滑动门》(1997) 这类平行板块式结构，犹如电脑游戏中几种不同的玩耍结果。此外，随着媒体技术的发展，网络的参与性、互动性也将并已经对电视和电影的形式发生深刻的影响。如此种种，充分证明后现代文化不仅逐步削平了艺术内部的差异性，并且拉近了各种不同艺术门类的距离，进而使艺术真正地走向现实生活的各个领域，诚如美国理论家丹尼尔·贝尔在《资本主义的文化矛盾》一书里所说的那句名言："后现代主义溢出了艺术的容器。"

二、平面拼贴

后现代艺术的"平面拼贴"特征，建立在形式的平面化与零散化的基础之上。

弗雷德里克·杰姆逊在他的《后现代主义与文化理论》一书中认为，后现代主义以深度模式的消失而获得平面感。这是当代人对时间与空间的新的体验造成的结果。平面模式取代深度模式，构成了后现代思维的一个至关重要的特征。

在传统的文化理论中，任何事物（概念或结构）总是有一定深度的，形式与内容、现象与本质、能指与所指、真实与非真实等等，都在二元对立中显示其深度。如下列坐标所示，所谓"深度模式"是一种历时性概念，强调时间的过程，也即从纵向上决定一个现象最终的意义；但后现代主义关心的是共时性，不去寻找现象背后的本质，而是从横向上考察这一现象与其他现象的关系和意义。所以，后现代主义注重的不是历史，也不承认封闭的"必然性"（深度模式在认知方式上是有唯一指向性的），它把过去与未来压铸到了"当下"的平面上，从而

形成了向四周无限开放的意义空间，这就是后现代的平面模式。

其实，后现代艺术并不一概地消解意义，只是消解了传统的深度模式所指向的"本质"，在平面模式里意义仍然存在，但它绝不是唯一的、单向的，而呈现出多元的、可以自由选择或解释的状态。了解了这一点，我们就能够理解当代许多历史题材的影视作品何以如此地"不尊重历史"，从后现代的观点看来，历史究竟怎样无关紧要，重要的是当下的感受，历史本身是可以解构和"戏说"的。

后现代的平面模式带来了"时间"和"历史"观念上的深刻变化，这一点对理解当代电影是非常重要的。在一些后现代电影的文本中，时间有了全新的概念，发生了真正的"畸变"（麦茨语）。尽管从叙事学的角度来看，电影总是把现实的时间进行改变与重组的，在爱森斯坦式的蒙太奇电影，在现代主义的意识流、时空颠倒交叉的电影文本中，时间的畸变产生了新的含义，如比喻、转喻，或柏格森式的心理时间"延绵"等，表现了某种深度与意义。但是，后现代主义的时间观却是只关注"当下"，时间的线性流程完全被解构，历史的深度感、距离感也完全消失，时间不再是客观的存在或主观的想象，而仅仅是当下的体验，甚至是没有意义的消费对象。

在后现代电影中，时间的特性表现为变幻莫测、破碎、断裂和模糊的"瞬间"拼贴或重构。比如，俄国导演亚历山大·索科洛夫的影片《俄罗斯方舟》(2002)，全片使用了一个长达 96 分钟的长镜头，没有一次切换。在 18 世纪圣彼得堡的一座宫殿里，影片的叙述者、一位当代电影人遇见了一位 19 世纪法国外交官，他们在宫殿内进行了跨越几个世纪的历史漫游：看到了彼得大帝，参加了令人陶醉的舞会，目睹了尼古拉一世迎接外国使者的招待会，和著名艺术家在他们的绘画、雕塑作品前聊天。最后，镜头停在一扇门的门口，门外是汪洋大海……显然，该片采用了完全虚拟的时空，表现了俄罗斯数百年来政治、文化、艺术的风云变幻。在这里，历史被化为碎片散布在空间之中，这是典型的"时间空间化"处理。又如，在韩国影片《薄荷糖》(2000) 中，主人公金永浩的历史被完全倒转过来描述，影片开头金永浩在"奇遥里"铁桥上大喊："我要回去！……"，撞火车自杀的场面，与影片结尾时出现的 20 年前金永浩与同学们郊游来到铁桥上，高声唱着歌，憧憬美好未来的镜头，在摄影与构图上一模一样，时间在这部影片中被画作了一个"圆"，中间是一段段破碎、断裂的记忆。这种圆形的、而不是线性的叙事结构，在《低俗小说》、《罗拉快跑》等片中也有不同的体现。在这两部片子里，时间是可以任意捏塑，甚至"重来"的，只是时间的意义更加空洞化，变成了纯粹的想象游戏。英国导演彼得·格林纳威的《枕边禁书》(1996)，讲述了两件相隔10 个世纪的事情：一个是现代日本姑娘诺子女性意识的觉醒，一个是根据平安时代女作家清少纳言的名著《枕草子》内容虚构的古代女性主义者形象。该片中现实与历史的两条线索并不像《法国中尉的女人》(1981) 那样构成两个独立的故事，交叉叙述，互相对照，《枕边禁书》中的时间概念是重叠的，有时甚至是含混的。格林纳威大量采用了"画中画"的手法，即在大画面中套着小画面，造成了平面拼贴的视觉效果。有时候导演又将《枕草子》的书法字形，用幻灯灯光投射在墙上，诺子裸露的背上布满了光影，此刻的她好像就是一个复活的清少纳言。历史与现实在这里完全贴在了一

个平面上。

零散化也是后现代主义的关键词之一。解构主义消解了一切结构形式,在他们眼里,"中心失落"以后,事物的完整性已不复存在,没有"中心"就无所谓"边缘",没有"整体"也就谈不上"局部"。主体的解构必然导致零散化,一切都成了"碎片"。碎片不是局部,因为局部是整体的一个不可分割的有机部分,而碎片具有不可被整合到整体中去的个别性与独特性,它以自身的无意义来显示意义(阿尔多诺语)。凸出"碎片"的作用,既说明了整体的可解构性,也强调了部分的不可结构性。于是,我们看到在后现代艺术中,传统的结构方法渐渐淡出,"史诗"式的叙事也被摈弃,取而代之的是在共时性平面上的碎片拼贴。

在此影响下,当代电影中有一部分作品显然也采用了富有后现代特征的平面拼贴手法。比如在情节结构上,出现了《低俗小说》、《暴雨将至》这样的把故事片断随意拼接、穿插的例子,毫不考虑情节的前后连贯与逻辑性。《罗拉快跑》中的罗拉在大街上一路狂奔,她必须在 20 分钟内为男友筹集 20 万马克赔偿给黑社会老大。影片作者为罗拉的命运设计了三种不同的过程和结果,故事的三次叙述是互相并列,各不相干的。在影像风格方面,当代电影中的碎片拼贴就更多了。比如,阿尔莫多瓦的影片就以色彩斑斓而著称。他自己陈述所接受的影响,就显示出零散化的特点,他说过:"对我影响最大的欧洲电影运动主要是'新现实主义'";[3]"新浪潮"也曾触动过他;但是,"我特别对美国影片感兴趣";"60 年代的'波普文化'哺育了我";当然,还有来自西班牙民族特色的"巴洛克"文化的继承……于是,他的影片就成了这些异质元素的拼贴,犯罪、色情、暴力、黑色幽默,应有尽有。从视听形象上看,也是杂取种种现代艺术,尤其是俗文化的形式:新闻播报、MTV、摇滚音乐、流行歌曲、色情画刊等等。阿尔莫多瓦电影的美术造型十分接近广告,色彩艳丽、强烈,他表示:"广告是一种对荒诞、幽默、超现实主义敞开大门的类型,所以我对广告感兴趣,并且把它看做小电影,广告像电影的类型片,我对此情有独钟。"[4]

这就像法国后现代理论家利奥塔德所描绘的一幅有趣的当代"折衷主义"的文化图景:"人们听强节拍通俗音乐,看西部片,午餐吃麦克唐纳(McDonald)的食物,晚餐吃当地菜肴,在东京洒上巴黎香水,在香港穿'过时'服装。"[5]不少后现代电影的文本,体现了这种多种样式、风格、媒介的拼盘杂烩式的特点,有的更是运用拼贴、杂糅、相互引证等手法,把类型电影间彼此的渗透和融合推向了极致。

需要进一步说明的是,后现代电影的碎片拼贴和现代主义电影的反情节、反逻辑并不完全一样。在戈达尔、雷乃、费里尼、安东尼奥尼等人的现代主义影片中,往往不顾传统的情节因果关系,而以事件的片断进行组合,结构也是零散的,有的甚至是杂乱无章的。在更早些时候的欧洲先锋派的"三无"电影和超现实主义电影中,视觉形象的拼凑也大量存在。然而,这类作品仍是一种深度模式思维下的产物,即表面的散乱形象背后,无疑隐含着作者想要揭示的生活的本质与意义,如《狂人比埃罗》、《八部半》、《奇遇》所表现的现代人的精神困惑与孤独,《去年在马里昂巴德》、《放大》想证明的存在与虚无的关系问题,等等。但后现代电影并不追求这种深度和意义,《低俗小

说》既没有对社会的批判，也没有对暴力的歌颂，看上去就像一场打斗游戏而已；《罗拉快跑》的平行板块拼贴，同样缺乏《罗生门》式的耐人寻味的哲理思考，或《盲打误撞》（基耶斯洛夫斯基，1987）那种对生命意义的探寻，它只是给观众提供了三个不同的"玩法"，如果要说意义的话，恐怕就是说明人生充满了太多的不可预知性与偶然性。至于阿尔莫多瓦式的拼贴风格，也完全没有了布努艾尔当年在《一条安达鲁狗》中的愤世嫉俗与绝望焦虑，"隐喻"式的抒情在阿尔莫多瓦的画面里是缺席的，他把感伤和愤怒直接变成了黑色幽默。

三、奇观游戏

应当看到，后现代主义和现代主义在颠覆传统，以及提供新的行为心理模式方面具有一致性，"后"字既表现了差异又表示了某种延续，可以说，它把现代主义的世界观与思维方式发展到了极点。后现代语境中的人们同样对现实不满，但往往由于深度体验的消失，内心的焦虑、孤独感也不复存在，而转而追求对生命本能与快感的享受。尤其在商业化的大众文化浪潮的推动下，后现代艺术表现出一种游戏娱乐的态度，奉行满足于"当下"感官刺激的犬儒主义的哲学。丹尼尔·贝尔曾经从现时的大众趣味角度，分析这一现象：

> 今天，现代主义已经消耗殆尽。紧张消失了。创造的冲动也逐渐松懈下来。现代主义只剩下一只空碗。反叛的激情被"文化大众"加以制度化了。它的实验也变成了广告和流行时装的符号象征……。过去三十年里，资本主义的双重矛盾已经帮助竖立起流行时尚的庸俗统治：文化大众的人数倍增，中产阶级的享乐主义盛行，民众对色情的追求十分普遍。时尚本身的这种性质，已经使文化日趋粗鄙无聊。[6]

一方面，现代主义的焦灼感、悲剧感被消解之后，导致了后现代艺术家对现实，甚至对主体本身采取一种喜剧式的自嘲、调侃、戏谑态度，"反叛"的意义在这种语言游戏中难免被冲淡；另一方面，与大众文化的结盟，更使得艺术完全进入商品领域，感官愉悦从手段变为目的，意义也就在种种视听"奇观"的展示中逐步消逝了。换言之，在当代一些影片的本文中，能指背后的所指被抽空，能指成了一切，而且越来越形成"重度"的能指。

重度能指突出地体现在视觉奇观的营造上。电影本来就是以视觉形象见长的，许多电影家历来也追求视觉造型的新奇与冲击力，后现代电影把这一点发展到了登峰造极的地步，而且，最重要的变化是，这种种视觉奇观并不表达多少思想和意义，因此有评论家称之为"空洞的能指"。比如，近30年来好莱坞声势浩大的"星球片"、"灾难片"、"奇幻片"，就大量充斥着这类游戏奇观。卢卡斯的《星球大战》把西部片中俗套的"英雄救美"故事搬到了宇宙空间，借了传统情节的"壳"，发挥电脑制作的优势，结果变成了一场适合现代年轻人口味的超大型电子游戏。其实，《侏罗纪公园》、《骇客帝国》、《终结者》等何尝不是如此？虽说这些影片隐含着对于高科技发展带给人类

的负面影响的一丝忧虑,但这一主题的表现仍是十分肤浅的,甚至像是"贴"上去的,制作者的重点还是放在了吸引眼球的各种惊奇炫目的视觉影像上面。"奇幻片"的形成也许更能说明问题,那些怪异的、幻想的故事,一再成为商业大片的题材。以《蝙蝠侠》为例,早在20世纪30年代末,好莱坞就推出了糅合《蝙蝠》与《佐罗》两部影片的奇特形象——蝙蝠侠。60年代,蝙蝠侠的故事被改编成电视连续剧,大受欢迎;80年代,好莱坞终于重新打造《蝙蝠侠》电影,故事与人物形象仍旧谈不上新意,善恶相争、除暴安良、大团圆结尾,但经过电脑科技处理的画面不仅神奇,而且带有几分惊悚恐怖气息,对当代青少年的视听感官刺激便可想而知。从2001年开始出现的《哈里·波特》《指环王》系列,更是让全世界掀起了一场"魔法"旋风,根据小说改编的这些系列影片,不仅虚构了人物与空间,还编出了"中土世界"的一整套历史,具有极强的超现实味道。不过,令人眼花缭乱的视觉奇观,与影片童话般的浅白内容,形成了明显的反差,难怪当代美国影评家托马斯·沙兹揶揄说,欣赏当今好莱坞电影,在智力上只需十一、二岁孩童的水平。

制作上的高科技化、高智慧化,与影像上的游戏化、"低俗"化并置,也许是这类后现代电影文本最典型的特征。不过,《指环王》小说的作者托尔金对此有自己的解释,他曾意味深长地指出:"成人比孩子更需要奇幻之物来抚慰心灵。"就是说,这些影片满足了当今社会成年人的"释放"心理,他们需要从现实的沉重精神压力下暂时解脱出来,重新体验一下简单的惩恶扬善的逻辑,在一种类似狂欢的"视觉盛宴"中放飞心情,在虚拟的世界里重温童年时代幻想自由奔驰的感觉。

当然,成年人的视觉愉悦还有一个重要方面,即斯坦利·梭罗门在《电影的观念》一书中所说的,60年代后期开始"电影界出现了强烈的观淫癖倾向"。[7]时至今日,我们看到后现代电影的"重度能指"更加转向了人类生命本能的性与恶(暴力、犯罪)的展现。梭罗门认为这是电影发展的符合逻辑的结果,因为电影与生俱来的一个特点,就是"用一种特殊方式让观众看到他们过去没有见过的对象或事件,使之变得十分生动,能成为群众经验的一部分"。[8]在西方电影审查制度日益宽松的情况下,在后现代文化的回归本能、刺激感官的观念指导下,许多影片把性爱与暴力当作"本能震惊"的主要源泉。

90年代轰动一时的美国影片《本能》《偷窥》《肉体证据》《天生杀人狂》《蓝丝绒》《低俗小说》《大开眼戒》等,以及法国、英国、西班牙、日本、韩国等国的影片,有不少正面涉及色情(特别是性变态)、凶杀的内容。如《本能》(1992)的片头开始,就是一个疯狂做爱加血腥杀人的场面;《偷窥》(1993)则表现了男主人公在一幢大楼里暗装了无数监视器,专门窥视各家性爱隐私的变态心理;而《天生杀人狂》(1994)里,那对青年恋人,伴随着一路轻快又狂热的音乐杀人如麻……。还有一些恐怖片、黑色片,其中残酷的暴力让观众到了心理承受的临界点。如曾获奥斯卡奖的美国影片《沉默的羔羊》(1991),接连描写了两个变态形象,一个杀人剥皮、一个杀人食人,好在本片没有直接展现血淋淋的恐怖场面,但一些暗示性镜头如尸体、人头、骷髅、卡在喉咙里的蛹蛾等,也足以令人不寒而栗。英国导演丹尼·博伊尔的《猜火车》

(1995)，表现一群边缘青年为所欲为的生活状态，他们吸毒、酗酒、偷窃，破坏传统的社会道德准则与价值观念，"宁愿要最垃圾但是最诚恳的生活"。影片中有一场著名的也备受争议的戏：男主人公吸毒后产生迷幻效果，一头扎进肮脏的马桶里，感觉到自己在蓝色的大海里遨游，这可以说以污秽与癫狂挑战观众的神经。现代主义的"丑学"，到了后现代那里又变成了诸如"暴力美学"、"变态美"、"残酷美"之类的风格化形态了。

不可否认，上述影片有的在不同程度上揭露了社会现实，并且对人性、人的心理进行剖析与探源，然而，展示赤裸的性和美化血腥的暴力所带来的负面影响也不容忽视，何况有的影片更多的是出于商业"卖点"的考虑。如果说现代主义电影对性与犯罪的描写还有作者深层的、严肃的思考，那么后现代电影中更多地体现了感官、欲望的放纵和狂欢，其社会意义与哲理思考是越来越淡化了。90年代后，电影的传播方式从影院的公众领域转到私人领域——家庭的DVD机、互联网，观众的群体更加分散化、小众化，但观看电影的绝对人数却是有增无减。这种新的传播方式突破了原先电影分级制度的限制，因此，这类成人电影的泛滥引起许多社会学家、教育工作者和家长们的忧虑，是完全可以理解的。

后现代电影的游戏化倾向，还体现在对已有文本的引用、戏仿与解构。当代电影有很强的泛文性和互文性。泛文性是指电影文本中利用众所周知的社会或文化的事件或现象，如《天生杀人狂》中，电视里反复播放米奇在药房门口被警察抓住并毒打的一段录像，极易使人联想到1991年发生在洛杉矶的警察殴打黑人鲁尼·金(Rodney King)的难忘一幕。互文性即一部影片对其他影片的引用、仿照，一般不是严肃的借用或引证，而是戏谑的模仿，有的故意模仿旧的叙事套路，有的戏拟某些经典的场面、片断或视觉形象，甚至反其道而用之，对原作尤其是经典进行嘲讽与解构。如在情节上，《天生杀人狂》无疑模仿了《邦妮和克莱德》，而其中男女主人公相识的一场戏，则直接搬用了美国观众熟悉和喜爱的肥皂剧《我爱梅乐》的有关场面。伊斯特伍德导演的《不可饶恕》(1992)模仿的是传统的西部片，但片中的牛仔却是老态龙钟，衰弱到了骑不上马、瞄不准枪的可笑境地。影片通过这种谐趣横生的戏仿场面，解构了传统西部电影及其代表的理想，反讽意味是十分明显的。又如，有人把《罗拉快跑》称为基耶斯洛夫斯基的《盲打误撞》的后现代"盗版"，把岩井俊二的《情书》看成基耶斯洛夫斯基的《维罗妮卡的双重生活》的"亚洲版"……西班牙导演阿尔莫多瓦曾经表示："当在我的影片中出现了别人的影片片断时，这并不是对其尊崇，而是一种剽窃。我偷了它，让它融入到我写的故事中，因而出现了一种活跃的方式。"[9]阿尔莫多瓦的影片确实有许多"活跃"的视听游戏，他喜爱美国的黑色片、犯罪片，常常在自己的片子里进行滑稽的模仿。昆廷·塔伦蒂诺说得更加直截了当："我每部戏都是东抄西抄，抄来抄去然后把它们混在一起……我就是到处抄袭，伟大的艺术家总要抄袭。"[10]所以，他的电影从《水库狗》到《低俗小说》，模仿、戏拟的成分多得数不清，所不同的是，他将暴力、性、政治等一切统统化为了玩笑。

二、后电影：走向大众文化与高新科技时代

当代大众文化的兴盛,对后现代主义思潮起到了推波助澜的作用,反过来说,后现代文化的语境,也促使大众文化得到广泛的、迅猛的发展。两者构成了相辅相成的紧密关系。这给60年代一度相对低迷的电影,带来了蓬勃的生机,因为电影本来就是大众文化的一个富有代表性的形态。

所谓大众文化,是19世纪末西方垄断资本主义社会里,伴随着现代大工业的兴盛、商业的繁荣、市场体系的成熟、传播媒介的发达而在都市中孕育出来的一种文化形态。特别是现代都市群落的形成与繁荣,逐渐形成了一种市民大众阶层,即以城市中产阶级、知识分子阶层为核心的,有相当文化程度和物质生活条件的一个社会消费群体。从20世纪第一次到第二次世界大战之间,被冠以"通俗"、"流行"之名的大众文化产生了第一次高潮。除了流行音乐、广告、招贴画等,当时刚刚从无声步入有声阶段的电影,受到了大众的普遍欢迎,也引起社会和文化界的关注。德国法兰克福派的著名理论家沃尔特·本雅明就对电影产生了浓厚的兴趣,并于1936年发表了他的研究论文《机械复制时代的艺术作品》。本雅明把电影看作新兴的通俗艺术实践中大有潜力的形式,这种形式与精英阶级的传统艺术相比,差异在于通俗或大众艺术更容易在博物馆、图书馆、常规艺术场所以外的地方被享用。他还正确地指出,由于这种"影像"可以被无限复制和利用,它们虽然能使大众得到一种轻松和愉悦,却丧失了艺术原有的独特性和"韵味"(aura,一译"氛围")。但是,他认为这种机械复制的艺术不是难以忍受的,而是有待进一步理解的新事物。其他的法兰克福派理论家,如霍克海默、阿多诺、马尔库赛等,则对大众文化持严厉的批判态度,他们在二战期间为了躲避纳粹的迫害流亡到美国,目睹了好莱坞电影、广告文化、牛仔文化等,感到这些流行、时尚其实都是"文化工业"生产出来的消费品。"文化工业"具有垄断性、渗透性和欺骗性,不仅为商业利益所驱动,还有隐藏得很深的资本主义意识形态的话语霸权,它是为资本主义体制服务的,在生产文化商品的同时,不断生产符合西方社会主流意识形态的价值观念、生活方式等,所以必须进行批判。

到了二次大战后,特别是60年代开始,由于西方市场经济的进一步巩固和扩大,借助跨国经济体的形成和现代媒体的迅速发展,大众文化又到了一个新的高潮时期。流行一时的"波普"(POP)文化、摇滚乐、嬉皮士、雅皮士……热潮更替,层出不穷,而电影始终在其中扮演着重要的角色。近20年来,电影更是借助了电视媒体、数字技术、音像制品,不断地占领和扩大文化市场,尤其是80年代以来的美国电影,商业性与艺术性取得了不同程度的融合,好莱坞迎来了继三四十年代黄金时代后又一个鼎盛期。据统计,美国电影业每年收入的40%来自海外,每年创造35亿美元的贸易顺差,电影业越来越成为投资巨大、获利丰厚的巨型工业部门,成为美国仅次于飞机制造业的第二大出口支柱产业。好莱坞的称霸市场,引起了越来越多国家的电影业的强烈反弹,于是许多国家的"民族电影"纷纷崛起,同样利用各种商业运作、包装手段,

推出渗透了民族精神特色的商业片,挑战好莱坞,从而引发了新一轮的市场竞争。

对于包括日益兴盛的商业电影在内的当代大众文化潮流,西方的文化研究界有过不少的讨论和争议。继早年的法兰克福派之后,当代西方马克思主义理论家如丹尼尔·贝尔、杰姆逊等,对新形势下大众文化的泛滥,同样表示忧虑,并进行了深刻的批判。杰姆逊在论述后现代文化与大众文化的结盟关系时指出:

> 后现代主义的文化已经是无所不包了,文化和工业生产和商品已经是紧紧地结合在一起,如电影工业,以及大批生产的录音带、录像带等等。19世纪,文化还被理解为只是听高雅的音乐,欣赏绘画或是看歌剧,文化仍然是逃避现实的一种方法。而到了后现代主义阶段,文化已经完全大众化了,高雅文化与通俗文化、纯文学与通俗文学的距离正在消失。商品化进入文化意味着艺术作品正成为商品,甚至理论也成了商品;当然,这并不是说那些理论家们用自己的理论来发财,而是说商品化的逻辑以及影响到了人们的思维。[11]

大众文化的商业性、消费娱乐性所带来的某些消极后果与负面影响,确实值得我们关注。既然任何商品生产都要达到利润的最大化,那么文化商品也一样,只要有市场,往往不考虑或少考虑别的因素,经济效益怎样是首要的。对于观众和读者来说,只要达到娱乐目的,只要产生快感,便心甘情愿掏钱消费。严重的问题在于,文化一旦完全进入商品市场,它也不能不服从经济学中的"格雷欣法则",即那些价值不高的东西会把价值较高的东西排挤出流通领域。美国一位艺术社会学家威尔逊曾经指出:

> 大众商业社会不可避免地强行贯彻某种以次驱好的格雷欣法则。不管怎么样,好的东西总被视为最好之物的天敌;商业价值与大众传媒的发展,这两者的结合,赋予这个天敌以压倒一切的优势。所以,通俗文化的巨大规模被认为必然会淹没高雅文化那孤立而优雅的声音。[12]

为什么会造成这种情形呢? 一方面,讲求"性价比"的商业原则,使得"文化快餐"大行其道,因为这种产品是被观众和读者事先"欣赏过"的艺术,能使他们不必费力地得到简便有效的娱乐,这就绕过了在欣赏真正的艺术中必须经努力才能理解的难点;另一方面,强大的大众传媒也是依照市场规律,为那些最肯花钱,而不是最有质量的产品进行包装与造势的。如同威尔逊所说,商业与传媒的结合,赋予许多平庸之作以压倒的优势,所以,在今天的文化生活中,"以次驱好"的现象已经屡见不鲜:一部严肃的纯文学出版物的印数,远远顶不上一部畅销的通俗小说,一部有思想深度的艺术电影的票房,远远敌不过一部商业娱乐大片。

略举一例,被视为"摇钱树"的好莱坞著名商业片导演詹姆斯·卡梅隆,就像二三十年代派拉蒙公司的"金牌"导演西席·地密尔一样,善于制造票房神话。他的两部《终结者》(1984、1991)、《深渊》(1989)、《真实的谎言》(1994)等大获成功,使他上升为与斯皮尔伯格相提并论的商业大片导演。尤其是1997年摄制的《泰坦尼克号》,据

说全球总收入高达十多亿美元,而且,影片在 1998 年第 70 届奥斯卡金像奖评选时,获得包括最佳故事片、最佳导演等在内的 11 项大奖,平了 1960 年威廉·惠勒的《宾虚传》的最高获奖纪录。卡梅隆凭借此片可谓名利双收。但这部影片真有那么高的思想艺术价值吗?显然不是。影片以一个俗套的爱情故事为核心,展开了浅近平白的叙述,富家小姐露易丝对家庭的反叛、对爱情的大胆追求,由于缺乏应有的细节与心理刻画,简直少有感人之处,男主人公尽管起用了因早年出演电视连续剧《成长的烦恼》而家喻户晓的莱昂纳多,但拙劣的编剧使得他英俊少年的形象得不到丰满性格的支撑。毕竟卡梅隆的主要兴趣在于高科技制作的大灾难场面,满足于简单的直接的视觉冲击力,难怪在许多评论家眼里,《泰坦尼克号》成了好莱坞商业大片的典型代表:场面壮观、阵容豪华、制作精良,但内容空洞、思想贫乏、艺术上也缺少新意。一年前卡梅隆又推出了一部豪华巨制——《阿凡达》,风靡全球,再次打破了票房纪录。在高科技运用上影片可谓登峰造极,但其艺术价值仍引起许多的争议。可以说,影片给观众的感官刺激还是远远强于心灵体验的。

另一方面,大众文化的批量生产所具有的"复制"特性,也带来了艺术原创作力的委顿。电影的审美价值下降,而娱乐价值上升,这已经是普遍的现象,也是值得重视的一个趋势。杰姆逊在谈到电影这类"文化工业"的复制性时,有一段很精辟的论述:

> 首先我们区别一下"摹本"(copy)和"类像"(simulacrum)的不同。之所以有摹本,就是因为有原作,摹本就是对原作的模仿,而且永远被标记为摹本。原作具有真正的价值,是实在,而摹本只是我们因为想欣赏原画而请手艺人临摹下来的,因此摹本的价值只是从属性的,而且摹本帮助你获得现实感,使你知道自己所处的地位。而"类像"却不一样……类像是那些没有原本的东西的摹本。可以说"类像"描写的正是大规模工业生产,例如说汽车,T 型汽车自始至终的产品,假如有五百万辆,都是一模一样的,在工业生产中具有完全相同的价值。我们的世界是个充满了机械性复制的世界,这里原作原本已经不那么宝贵了……[13]

杰姆逊的这段话,很好地解释了后现代大众文化的原创性薄弱的根本原因。在类像化制作流程中,电影"原作"的价值失却了,许多产品连真正的"摹本"也够不上,只是"没有原本的东西的摹本"。一旦某一部电影获得观众的喜爱,创造了票房奇迹,"类像"产品便接踵而至,好莱坞的一些影片不断地摄制"续集",或者将过去时代的经典作品进行"重拍"、"翻拍",也是出于这个原因。

然而,大众文化是否毫无可取之处了呢?如何正确地分析大众文化的优劣点,因势利导,推动其走向更加健康的发展道路,这是摆在我们面前的一个重要的课题。20世纪七八十年代,西方新的文化研究学派对大众文化作了重新评价。比较著名的就是英国的伯明翰学派,他们对法兰克福派提出不同意见,认为后者对大众文化还有点精英主义的偏见。著名学者霍尔、费斯克等还对法兰克福派对大众文化的悲观主义态度不以为然,认为大众文化消费者不像后者说的那么消极被动,他们既是消费者,又是一定程度上的大众文化创造者。费斯克在《理解大众文化》一书中就指出大众文

化的复杂性。一方面他也承认，这种文化产品背后有一种商业利润的驱使和意识形态的灌输。但另一方面，他认为大众在接受消费的过程中其实有很多行为，也在创造一种新的大众文化含意，一种对抗商业霸权、知识霸权及其背后的体制性宰制力量的特殊形式。

电影方面也不乏这样的典型例子。比如，1981 年英国影片《迷墙》（导演阿伦·帕克）一经推出就风靡世界，特别是年轻观众对它的喜爱简直到了如痴如狂的程度。从形式上看，这完全不是一部传统的"剧情片"，倒是把现代音乐、美术、影像、表演片断拼贴在一起的"四不像"（本片对电视 MTV 起到了极大的推动作用）。影片用英国著名乐队平克·弗洛伊德（Pink Floyd）的摇滚音乐加以贯串，充满了强烈的节奏和愤世的激情。画面内容包括了广阔的历史与现实的"碎片"：纳粹集中营的单身牢房、可怖的战争场面、填鸭式的学校教育、社会家庭的冷漠感情，甚至由遥控选择器操作的电视节目……表现方法有写实的真人表演，也有表现主义风格的动画片断。整部影片的意象就是要冲破种种禁锢人性的"墙"，比如有一场戏，表现一队队排列整齐的学生依次跳入一部巨大的绞肉机，出来变成了一根根香肠，接着的场面便是学生们在教室里造反。正如英国文化研究学者安吉拉·默克罗比在谈到"青年文化"现象时所指出的："青年人对这些阴暗现实的反应在疯狂的文化生产中得到发挥。我认为，这标志着他们对社会的关注。青年文化不管以何种形式出现，总是对社会的一种投资，是在这个意义上我说它是有政治性的。"[14] 通俗的和前卫的、娱乐的和艺术的，这些看似处于两极的概念，在《迷墙》这样的影片中得到了很好的接通与融合，我们显然不会把这类大众文化产品看成是没有意义的消费品。

如何看待大众文化中的意义，确实还有一个评价标准、评价方式上的观念问题。在当今后现代与大众文化的语境中，传统的由理论批评家来对作品进行权威的解释与评判的方式已经悄然改变了。当年本雅明就预见到了这一点，他认为大量"复制"的艺术虽然丧失了"韵味"，但好处是每个人都能和这种虚幻的作品产生交互关系，每个人都可以自由地制作他所能制作的这类没有"原创性"和"韵味"的作品（想想今天在网络上出现的大量"山寨"作品吧！）。同时，过去对批评家的敬畏，也被每个观赏者对作品的个人解释所取代。所以说，包括电影在内的大众文化产品的多样化、多元性也带来了更大的多义性，带来了普通大众"各取所需"的更大自由。上述的许多电影文本（如阿尔莫多瓦等人的特别"世俗化"的作品），从颠覆、戏谑的角度引用其他文本，对已有电影的画面、音乐、人物故事，或者对跨媒介的电视广告、MTV、新闻、流行或通俗歌曲、网络俗语、书籍等，以拼贴、解构、反讽的方式纳入影片中，确实适应了当代大众的纷繁复杂的欣赏口味，其中的嘲弄社会、自我嘲弄的意义与黑色幽默感，也只有在每个欣赏者的个性化阅读中自然生成。这一点也许是当代电影在读解与评判方面的一个不容忽视的特点。曾经在中国引起影迷们观看热潮的低成本制作《疯狂的石头》也是一个明显的例子。该影片的持续性快节奏和大量搞笑的情节让观众接连不断地捧腹大笑，是对物欲横流的社会现实的讽刺？是对小人物发财梦破灭的嘲弄？还是对人的"冒险"本能的滑稽模仿？似乎都是，或许都不是。但有一点是肯定

的,这部影片并不是没有意义的"无厘头"闹剧,正如我们在前面提到后现代的"平面模式"时所说的,它不具有那种指向性单一、有"深度"的意义,却不乏在现实生活的"平面"上向着四周扩散、由观众自行选择和解释的意义。近 10 年来,冯小刚导演的喜剧"贺岁片",也属于这一类成功的大众文化文本,它们将娱乐性与现实感较好地统一在一起,因而创造了深受观众欢迎的畅销品牌。

大众文化语境下的当代电影,不仅是对传统文化元素的多元重组与整合,而且在消费主义社会环境中,不断地加强娱乐性、商业性。而支撑这一发展趋势的,就是日益进步的高新科学技术。比如,当今的美国好莱坞电影,以高技术、高投入、高知名度明星、高度市场化为特征的"高概念"电影已经成为主流。这类影片往往内容比较简单,却利用数字技术,即电脑绘制和合成的影像画面、富有冲击力的视听效果,吸引青少年观众。数字技术的应用和早期摄影机的解放、声音进入电影一样意义重大:电脑制作的影像,视点更加灵活自由,使得人类丰富、沸腾的想象世界在银幕上成为现实,电影的表现内容进一步扩大。当数字制作的《侏罗纪公园》中的恐龙形象,《生死时速》中的车飞断桥,《泰坦尼克号》中的巨型沉船和《阿凡达》中三维宇宙空间这些景象出现在银幕上时,观众们自然会唏嘘不已,兴奋难抑。

在数字技术广泛应用的背景下,大场面、大制作,以表现视觉"奇观"为主的科幻、恐怖、灾难类型片的创作潮流久盛不衰,成为好莱坞主打的类型产品,如展现英雄超人行动、独闯天下的间谍"007"系列,以及场面豪华的奇幻片"指环王"系列等。同时,电影的特技制作也是随着新技术的发展而不断进步的。比如从早期的真实物体经过数字技术处理合成制作的影像,发展到完全利用计算机技术生成的虚拟影像。以数字技术为标志的新媒体时代,不但使电影更加"奇观化",并且大大拓展了电影中的"玩耍空间"。虚拟的情境、互动的氛围,进一步调动大众观影的参与感和游戏感,这在上述一些影片中均有明显的体现。

总之,全球经济与文化的一体化,加上数字化的新媒体、新技术的高速发展,极大地改变着电影的生存环境,一个新的后电影时代已经到来了。

后电影的概念意味着电影从生产方式到消费方式的巨大变化,呈现出更加多元化、多功能、多渠道、多形式的特点。比如好莱坞的"高概念"大片生产,就是以大规模的投资和超精良的制作,销往世界各国的。如果局限于美国一个国家放映就不可能收回高额成本,他们必须依托全球市场,并且推出足够的衍生产品,如光盘、相册、音带、纪念品、形象专利、小说、电视剧、舞台剧,甚至像迪斯尼主题公园一类的游乐场所,形成一条庞大的产业链,一张遍布每个角落的商业经营网络。对于后电影时代的观众来说,欣赏电影就得去影院的概念也已经过时,他们可以通过音像制品的私人化观看,或别的艺术形式的转换来消费一部电影。他们不再只是"窥视"和想象电影中的人和事,而是置身于电影所营造的虚拟世界之中。从这个意义上说,在后电影时代里,电影将大大地溢出"艺术"的范畴,而逐渐成为社会文化的一个标志物,大众日常生活的一个不可或缺的组成部分。

三、当代影像文化的悖论

当代世界已经全面地进入了视觉（图像）文化的时代，而影像因为其无可替代的"真实感"，成为视觉文化中最有代表性、最有吸引力的一种。这已经是不争的事实了。今天人们日益增长的对影像消费的需求，证明了两个当代性倾向：一是都市文化生活方式，特别是发达的媒体传播方式，使得人们更多地依赖于"看"，而不是"读"和"听"来获得信息（mp4、3G 手机等的出现充分说明了这一点）；二是当代人渴望行动（与观照相反）、追求新奇、贪图轰动的心理能够在虚拟的真实中得到最大的满足。按照丹尼尔·贝尔的说法，电影影像的逼真性"缩小了观察者与视觉经验之间的心理和审美距离，强化了感情的直接性，把观众拉入行动，而不是让他们观照经验"。电影可以通过刻意地选择形象，变更视角，控制镜头长度和构图的"共鸣性"，从而按照新奇、轰动、同步、冲击来组织审美反应，使得观众"不断地有刺激，有迷向，然而也有幻觉时刻过后的空虚，一个人被包围起来，扔来扔去，获得一种心理上的高潮"。[15] 在这里，影像的真实感，已经不是传统意义上的"反映客观存在的事实"，它是虚构的，本身也成了一种文化消费的对象。美国学者罗伯特·考克尔的《电影的形式与文化》一书的第一章标题，就是"看到的不等于可信的"。他写道：

> 我们认为电影真实，是因为我们已经从电影中学习了一定类型的反应、姿势和态度，当我们在电影或电视节目中再次看到这些姿势或感觉到这种反应时，我们就觉得它们是真实的——因为我们从前曾经感觉到或看到过它们。我们甚至可能已经摹仿了它们（我们在哪学会了接吻？在电影中）。这是一种无限循环的、通过各种情感和看得见结构再现的真实，是被培养的赞成，是地地道道的文化教化，我们认为它们是"真实"的，是因为我们一遍又一遍地看它们，而且，无论是好是坏，我们体验它们。[16]

这段话充分揭示了电影影像"真实感"的实质，以及它们潜移默化的巨大作用。考克尔还指出，电影的真实因素是渗入到类型、历史、政治、文化、视觉结构等各个方面的，因此不能否认它们的意识形态属性，所以，看到的不一定都是可信的。作为文化的电影，无论是强调"真实再现"的，还是标榜"娱乐至死"的，归根结蒂无法抹杀其内在的、作为大众传播媒体的思想倾向与价值观念。这一点无论如何都不可能改变。

近30年中，后现代与大众文化的兴起，确实是引起当代电影更新的重要原因。然而，如何评价它们对影像文化的影响，又是一个比较复杂的问题，我们不能用简单化的思维方法进行肯定或否定。从总体上说，后现代文化与大众文化是充满着矛盾与悖论的文化现象，正面的与反面的、积极的与消极的都有，处于混杂的状态。

从积极的方面看，后现代文化的多元化倾向和大众文化的世俗化趋势，是具有历史的进步意义的。彻底的多元化为文化和艺术开拓了空前广阔的发展道路，为人类的想象力与创造力提供了无比自由的发挥空间。包括影像在内的大众文化向普通人

的回归,同世俗生活的亲近,一方面对主流意识形态、权力话语保持一定的距离,甚至有意无意地进行规避与抗拒,在业已形成的一个公共话语空间里享受着自由民主的权利;另一方面,大众文化消解了精英文化的霸权,以嘲弄、调侃、戏仿、复制等形式颠覆了少数人贵族化的话语权力,这从文化总体发展来看也是一种进步。另外,当代影像文化由越来越多的普通人参与创造,随着低成本的独立电影走红,以及 DV 摄影机的普及,影像制作开始"飞入寻常百姓家",因此常带有来自民间的"草根"味、新鲜的活力和蓬勃的朝气,这也许是过去任何时代所不能比拟的。

但另一方面,后现代文化的反文化特性和对人的主体性的漠视,大众文化的商业性特点,也带来了某些消极的因素。前面讲的消解个性、解构经典、颠覆神圣、凸显本能,都有负面的影响。在娱乐第一、身体快感、欲望满足的追求中,人的物化越来越严重,以致造成人文精神的失落,伦理道德观念的淡薄等后果,也已引起了人们的普遍关注。近些年来,国内外大众文化的研究学者也针对一些现象提出了批评。就艺术方面来说,一味地复制与戏仿,满足于文化快餐式的制作,导致原创力与"韵味"的丧失;一味地服从商业利益的需要,迎合享乐主义趣味,也使电影的深度意义消解而走向低俗化。这些都是值得我们注意的。

应当承认,在当今全球一体化的背景下,后现代主义与大众文化已成为世界上各个民族、各种艺术的重要语境,然而,重要的并不等于唯一的。以国际视域而言,近 30 年的西方电影呈现出极其丰富多彩的面貌,70 年代以来的政治电影、战争电影、新伦理电影,大都保持着"宏大叙事",渗透了当代新理性主义的哲理思想;新德国电影代表着某种后现代倾向,即走向多元化的大综合,可是法斯宾德等人的影片并不热衷于"平面拼贴"或"凸显生命本能",却具有强烈的民族历史记忆和个人主体意识的张扬;80 年代以后的世界电影尤其是欧美国家的电影,逐渐显现出后现代特征,商业化气息也愈加浓厚,但即便好莱坞出品的影片,也不是一概地削平深度和零散化的。从最近几年来的奥斯卡获奖影片来看,《撞车》、《断背山》(均 2006)、《老无所依》(2007)、《朗读者》(2008),以及得最佳外语片奖的《深海长眠》(2005)、《入殓师》(2008)等,都与现实社会有极紧密的联系,对人性的剖析也达到了相当的深度。这说明,即使在进入后工业社会的西方国家,后现代式的电影也不是唯一的潮流,大多数电影观众也不会满足于纯粹的感官刺激、声色娱乐。更何况在许多经济尚不十分发达的一些国家(如西班牙、希腊、伊朗、韩国等),虽然也不同程度地受到全球化文化思潮的影响,但他们各具特色的民族电影的崛起,并受到国际影坛的关注,主要还是依靠传统的多元文化的根基,以及艺术家们严肃的创作态度和对自己国家和人民的深刻的人道主义关怀。

作为发展中国家的中国,情况更是如此。处于历史转型期的中国电影,面临着空前复杂与多样的社会文化语境。代表国家意识形态的主流文化、伴随市场经济汹涌而至的大众文化、坚持知识分子独立话语的精英文化,几乎同时对艺术创作发生着影响。在中国影像文化这块屏幕上,传统的古典美学、现实主义、现代主义、后现代主义的不同景观,就像蒙太奇一般地"交叉"和"叠印"着,呈现出色彩斑斓的状况。我们有了走"大片"路线的张艺谋电影,有了以娱乐取胜并且不无后现代色彩的冯小刚电影,

有了探索商业与艺术结合的陈凯歌电影,还有独树一帜、固守纪实美学的贾樟柯电影;年轻一代导演的思维相对更为活跃,他们的影像世界在尝试种种后现代话语,如小叙事、平面拼贴、语言游戏、本能震惊等(当然,性与暴力的表现在我国仍受到一定的控制),而与此同时,继承传统的大叙事、弘扬崇高和英雄主义的"主旋律"电影,在群众中也有一定的影响。总之,当代中国电影正在解构与建构的艰难历程中冲出困境,向着愈加多元化的局面发展。而观念与形式的多元化,恰恰是当今文化的主要特性之一,传统的权力话语与知识话语已经失去了昔日的霸权地位,顺势兴起的后现代与大众文化不应当也不可能形成新的文化霸权。

此外,我们还看到当代高科技和新媒介在电影中的广泛运用,极大地改变了传统的电影观念。影像的数字合成和虚拟生成,是对巴赞、克拉考尔的纪实性电影美学的挑战。"电影是什么?"这一本体论问题再一次提到了人们的面前。电影不再是真实记录客观世界的艺术,或"物质现实的复原"。数字影像模糊了现实与虚幻的界线,似乎一切"真实"都可以用人为的手段制造出来,这正是后现代主义哲学的基本观点与立场。于是,有人进一步推测,由于目前电脑生成的虚拟人物在表演(尤其是表情)方面尚赶不上真人,电影还离不开人的参与,然而,一旦这一缺陷被技术的进步所克服以后,电影这门艺术的定义将会发生翻天覆地的改变!传统的电影美学就将终结,电影理论需要重写。

这种论调显然是夸大其词的,我们不能同意。且不说计算机技术能否完全代替活生生的演员的表演,即使达到了百分之百的以假乱真,电影观念的核心仍然是再现人与人生(无论用什么方法再现),观众要看的仍然是"人"的表演(无论是真人还是电脑生成的虚拟人),而不是"物"和"技术"。这就是说,新媒体并不能从根本上摧毁电影的人本主义美学精神。应当看到,巴赞的纪实性理论囿于当时的技术水平,强调了摄影机的记录本性,但是他的观念的核心是电影与现实世界的真实关系,而不是如何达到这种真实的具体途径。

有意思的是,上述观点已经被发生在欧洲的"20世纪最后一场电影运动"所体现。1995年3月13日,名不见经传的丹麦电影界忽然杀出了几匹黑马,由索伦·克拉夫·雅各布森、拉尔斯·冯·特里尔、克里斯蒂安·莱维瑞、托马斯·温特伯格四位导演联合发表了一篇《窦玛宣言》(Dogme 95),立即引来国际影坛的一场"地震"。这个宣言实际上是他们为今后拍片立下的10条"纯洁誓约"。在他们看来,当今全球技术革命提高了人类比拼上帝制造幻象的能力,通过新的科技手段,任何人在任何时候都可以任意地把真实像最后一颗谷壳一样抛弃,在那一刻,人对世界的真诚感知已经死去。所以,宣言特别强调"影片拍摄必须在实景现场完成";"必须是手提摄影";"影片不得包含粗俗浅薄的动作戏";"禁止使用类型电影"……甚至对录音、照明、道具等都作了删繁就简的严格规定。显然,他们的观念是针对好莱坞式的"高概念"电影的。在向时尚平庸的技术至上主义发起挑战的同时,他们对"新浪潮"时期形成的"作者电影"也提出了批评,认为电影在今天已经成为越来越多的普通人可以操作的媒介,体现了一种终极的民主精神,因此,电影决不是个人主义的,"导演个人的名字

不得出现在演职员表上"。在"Dogme 95"原则的指导下,这些丹麦导演拍摄了一批高质量、小成本的影片。如其中主将拉尔斯·冯·特里尔连续推出了《破浪》(1996,获戛纳电影节评委会特别奖)、《白痴》(1998)、《黑暗中的舞者》(2000,获戛纳电影节最佳影片奖)、《狗镇》(2003)等片,内容上充满了对边缘人的关怀,形式上体现了实验精神、简约主义与纪实韵味,使许多年轻的电影人深受鼓舞。后来,来自欧洲、美洲和亚洲的 30 多名导演也纷纷在"Dogme 95"宣言上签名,意大利著名导演贝托鲁奇甚至说:"这简直就是电影的明天"。

这不禁使人想起 20 世纪 60 年代波兰戏剧家格洛道夫斯基曾经提倡的"贫困戏剧"(Poor Theatre),在当时影视冲击十分厉害的情况下,他主张发掘和发扬戏剧最本质的东西——人与人的会面,终于使戏剧艺术立于不败之地。同样的,电影诞生百年以来,科学技术的进步总是推动着它发展到更高、更新的阶段,然而,电影进步的内在动力却主要不在技术,它依靠的是艺术的力量,是电影与现实的密切联系,以及电影人的伟大的人文精神。在今天后现代文化的语境下,在商业化、技术化趋势愈演愈烈的时代,记住并且坚信这一点也许是非常重要的。

注 释

[1] 图示参考了罗慧生的分层方法,并有所补充。参见《世界电影美学思潮史纲》,山西人民出版社 1985 年版,第 329 页。

[2] 转引自柳青:《大师远行的时代》,原载《文汇报》2007 年 8 月 11 日,第 8 版。

[3] 《佩德罗·阿尔莫多瓦谈自己的创作》(傅郁辰译),原载《电影文学》2003 年第 1 期。

[4] 同上。

[5] 让-弗朗索瓦·利奥塔德:《何谓后现代主义?》,《后现代主义的突破——外国后现代主义理论》(王潮选编),敦煌文艺出版社 1996 年版,第 8 页。

[6] 丹尼尔·贝尔:《资本主义的文化矛盾》,三联书店 1989 年版,第 66~67 页。

[7] 斯坦利·梭罗门:《电影的观念》,中国电影出版社 1983 年版,第 258 页。

[8] 同上。

[9] 弗里德里克·施特劳斯:《佩德罗·阿尔莫多瓦:一种发自内心的电影》(傅郁辰译),原载《当代电影》2000 年第 3 期。

[10] 转引自程青松:《国外后现代电影》,江苏美术出版社 2000 年版,第 90 页。

[11] 弗雷德里克·杰姆逊:《后现代主义与文化理论》(唐小兵译),陕西师范大学出版社 1986 年版,第 147~148 页。

[12] wilson,R. N. , *Experiencing Creativity*, New Brunswick, 1986, p. 97.

[13] 弗雷德里克·杰姆逊:《后现代主义与文化理论》(唐小兵译),陕西师范大学出版社 1986 年版,第 199 页。

[14] 安吉拉·默克罗比:《后现代主义与大众文化》,中央编译出版社 2001 年版,第 200 页。

[15] 丹尼尔·贝尔:《资本主义的文化矛盾》,三联书店 1989 年版,第 67 页。

[16] 罗伯特·考克尔:《电影的形式与文化》,北京大学出版社 2004 年版,第 6 页。

蒙太奇的中文概念及其辨析

赵 武

"蒙太奇"一词在中国几乎被等同于影视剪辑,在学术上,这是一个莫大的误会。本文旨在通过梳理"蒙太奇"概念,分析其术语形成的语言背景,进而辨别"蒙太奇"和剪辑的概念异同。

一、概 念 辨 析

"蒙太奇"作为导演叙事的基本方法之一,众人皆知。然而,作为实践理论术语,它的概念还有待进一步辨析。

最早发明电影剪接的人之一是美国导演大卫·格里菲斯(D. W. Griffith)。格里菲斯首先把他喜爱的狄更斯小说的叙事手法拿进电影,创造出后来被称为"格里菲斯的最后一分钟营救"(Griffith's last minute rescue)的平行剪辑手法。他在影片《致命时刻》(*The Fatal Hour*,1908)里第一次采用了平行剪辑的手法在高潮段落营造紧张感(在当时,这种技法被称为"交互场景/alternate scenes",也叫"闪回/switch-back"或"倒叙/cut-back")。此后格里菲斯不仅仅将平行剪辑的技巧放在最后高潮的段落,而且也运用到普通的叙事,也不局限于两条线索平行进行。在 1909 年的《小麦囤积者》(*A Corner in Wheat*)一片中,故事同时在三个地点平行进行,乡下麦田穷苦农民的生活,面包店的生意和股票经纪人的办公室,而且三个故事线里的人物和情节完全没有交叠。到 1912 年,格里菲斯后来对这种剪辑手法运用的越来越纯熟。据《电影世界》(*The Moving Picture World*)杂志做的统计,在格里菲斯的影片《D 字沙滩》(*The Sands of Dee*)里竟然有多达 68 个镜头,而同时期其他单本影片的镜头数一般只有它的一半甚至更少(一般一部单本电影的长度是 10 到 16 分钟),比如同时期在美国大热的意大利影片《伊丽莎白女王》(*Queen Elizabeth*),53 分钟却只有 23 个镜头,可见格里菲斯的叙事技巧已经远远超越了同时代全世界的电影人。他和摄影师比利·毕瑟一起,共同研究和发展出了一整套电影叙事的基本语法,为后来电影的发展奠定了坚实的基础。所以,美国的电影剪辑术语是"cut"或"cutting"(剪切),影片字幕一般用"editor"(编辑师)。

英国以及其他英语国家则统称为"Film Editing"(影片剪辑)。英语中的 editing

的原形为 edit，本意是动词，"编辑、编纂"的意思。德语中称为"schnitt"剪辑，原意也是动词，"切割、剪裁"的意思。这两个词汇都较偏重于技术性。

法国称为"montage"，原意是"组合、装配、构成"的意思。由于被爱森斯坦最初借用到他的"杂耍蒙太奇"概念中，进而在整个前苏联的电影研究团队中普及开来，库里肖夫、普多夫金、维尔托夫、杜浦仁科等等，一致沿用"montage"这个词来命名他们的剪辑理论和创作，形成电影理论的"蒙太奇学派"，为世界所瞩目，乃至这个词汇回到西欧电影理论家那里，随着西欧电影自身的叙事艺术发展，也不断总结蒙太奇的经验，这样汇成一股词汇上的合流，一直影响着电影的后来者。但由于前苏联的"蒙太奇学派"的鼻祖地位，后来者们一听"蒙太奇"这一概念，联想到的还是"蒙太奇学派"的默片规则及有限的视听兼有的创作理论，从而阻隔了初学者的学习视野。所以，我们在这里有必要将蒙太奇的理论框架大致梳理一下，主要是将以爱森斯坦和普多夫金为代表的蒙太奇理论简要介绍一下，试图将蒙太奇还原到同属于电影叙事与剪辑的基本语义上来，即：

"cut"——美国剪切；

"edit"——英语国家的编辑；

"schnitt"——德语的裁剪；

"montage"——法语的组合、装配；

"剪辑"——中国的剪切和辑合。

由于意识形态的历史传承关系，也由于特定的人文环境，我国的早期电影理论基本上是以前苏联的电影理论体系为基础，把应该是特定的蒙太奇概念等同于或混淆于所有电影蒙太奇（其实就是电影剪辑），殊不知西欧电影理论家使用"蒙太奇"是在使用母语讲话，这并不等于他们就和我们中国电影家一样是认同和遵循着前苏联的"蒙太奇"理论。而英语国家在使用"蒙太奇"时，很明显的是特指前苏联"蒙太奇学派"或直接指认为爱森斯坦。比如剪辑了《终结者》、《星河战队》等名片的马克·戈德布拉特谈到自己对剪辑的认识时说："十一岁时我得到一台电影放映机，最早得到的影片有《战舰波将金号》，我一遍遍地放映片子，无法相信自己的眼睛，剪辑真了不起，把画面拼接到一起，俄国人的做法是对格里菲斯的回应，经典的剪辑加上爱森斯坦的蒙太奇手法，然后还可以继续发展下去，美国电影吸收所有俄罗斯的玩意，现在都体现在我们的影片里。"马克这里说的"剪辑真了不起"的"剪辑"其实是同义于"蒙太奇"的，但紧接着后面说"俄国人的做法"又是特指爱森斯坦的电影剪辑了，所以后面的重点号就把"经典的剪辑"和"爱森斯坦的蒙太奇手法"干脆分开来说了，"经典剪辑"毫无疑问是指的由美国电影大师格里菲斯开创的"无缝剪辑"或"流畅剪辑"，这是美国奉行的剪辑经典，而"蒙太奇手法"一般指的是爱森斯坦的"理性蒙太奇"（后文会着重论述）。这种区别在他们来说是很清楚的，否则他将无法分辨自己的剪辑理念归属。

中国汉语有着非常丰富的字、词，"剪辑"二字已经非常明确地涵盖了剪切、组合的意思，"辑"字本身除了"聚集、编辑"的意思（《汉书·艺文志》："门人相与辑而论纂，故谓之《论语》。"）之外，甚至包含"和同、齐一"的意思。《汉书·晁错传》："六国者，臣

主皆不肖,谋不辑。"这里的"不辑"就是不和谐的意思,也就是说,汉语的"剪辑"不仅有技术层面的意思,也有美学层面的含义。我们放着自己的母语不用,偏习惯用外来的词汇。可谁知道那外来的词汇竟也不是他们自己的,还是法国的。在此,我们回想起捧读俄国批判现实主义经典著作时所了解的,在旧俄时代,上层贵族素以操法语为尊。莫不然,我们现在说"剪辑"而不说"蒙太奇"就是电影门外汉了? 就没有理论水平了? 法国电影理论大师让·米特里在《蒙太奇形式概论》里对使用蒙太奇的"用词含混"现象特别做过分析:"我们已经了解,蒙太奇就是将拍摄下来的场面恰当地前后组接在一起,使每个场面在时间上长短适切。这项纯系手工操作的工作,却是电影艺术中最重要的创作程序之一。实际上,一部影片是否节奏准确、均衡有致,确实有赖于蒙太奇。但是,它毕竟只是一种细致而麻烦的调整工作,它可以有创造性(但绝非创造者),因为,除了特殊情况外,没有人用蒙太奇构造一部影片。那么,为什么有人会认为受制于其他条件的蒙太奇能够在电影语言中起决定性作用呢? 显然,这是用词含混造成的结果,这种情况屡见不鲜。其实,只是蒙太奇效果才算得上创造者,就是说,只有把 A 和 B 两个镜头随意性地或非随意性地组接到一起产生的结果才能创造涵义,A、B 两个镜头互相关联,形成单个镜头中并未包含的思想、情绪和情感,注入观众的意识中。当然,通过移动镜头的游移,甚至通过把同时发生或互相呼应的两个动作展现于同一景框的处理手法,也可取得这种效果,尽管感受不尽相同。所有这些做法归根结蒂就是把 A、B 两个镜头联在一起,更确切地说,就是把包含在 A 和 B 镜头中的动作、物象或事件并接在一起。"

这段话在《蒙太奇形式概论》这篇论文中开宗明义,阐述了论者的主要观点:第一,蒙太奇就是组接;第二,蒙太奇是实践性很强的工作,"手工活儿";第三,有特别限制条件的"蒙太奇"(这里指苏联蒙太奇学派)不能在电影语言中起决定性作用;第四,"这是用词含混造成的结果",即混淆了法语的蒙太奇和前苏联"蒙太奇学派"的蒙太奇,因为前者仅仅是"使每个场面在时间上长短适切"组接蒙太奇,而后者是有"受制于其他条件的"蒙太奇。

二、"蒙太奇学派"

前苏联的蒙太奇研究是从库里肖夫开始的。1917 年苏维埃革命刚结束不久,库里肖夫便被指派负责一个实验团体。他的团队里有普多夫金和后来也投其门下的爱森斯坦。由于无法找到足够的影片原料来实现实验计划,他们转而重新剪辑现成的影片,在这段过程中发现了许多有关蒙太奇技巧的事实。通过一系列实验,其中包括我们在第一节提到的"库里肖夫效应",库里肖夫等人坚定地认为电影内容产生于镜头之间的组合和剪辑,镜头只有在蒙太奇中才能获得含义。普多夫金总结道:"库里肖夫主张电影工作的素材就是影片的片断,而构成的方法则是按着一种特殊的、创造性地发现的次序把片断连接起来。他坚持电影艺术并不开始于演员的表演和各个不同场面的拍摄,这些不过是准备素材的阶段而已。在导演开始把各种不同的片断连

接起来的那一刻,电影艺术才算开始。由于把片断按照各种不同的次序和各种各样的组合剪辑起来,导演就得到各种不同的结果。"

在米特里的论文中,尽管他指出"(电影)结构是随着技巧手段、随着类型和风格的发展而变化的。现代的表现形式和往昔的表现形式共同之处甚少。由于力求表现更明显的心理过程,电影更加倾向于叙述的流畅性。尤其是越来越多地运用移动镜头和'景深'镜头,分切也不求过细,这就改变了蒙太奇的规范",但他随后也对蒙太奇作出了一些肯定:"然而,它的原则仍然有效,如果我们首先研究形成于无声电影末期的主要与固定镜头系列相关的形式,那就可以看到,它们总是用于符合类似表现形式的情况中。"于是,他把蒙太奇分为四种形式,叙事的,抒情的,思想的或构成的,理性的。除了第一种叙事蒙太奇是美国人格里菲斯所创以外,其余三种均出自苏俄电影人。我们在此,主要介绍后三种"受制于其他条件的"蒙太奇。

1. 普多夫金的抒情蒙太奇

普多夫金影片的蒙太奇类型属于抒情蒙太奇,它在保证叙事或描述的连续性的同时,利用这种连续性表现超越剧情之上的思想或情感。他在《电影技巧》提到他与库里肖夫共同认可的观点:"对于一种艺术来说,首先是材料,其次是组织运用这些材料,使其适合这种艺术的特殊要求的方法。音乐家的材料是音响,把它们在时间上组合起来;画家的材料是颜色,把它们在画布上、在空间中组合起来……库里肖夫认为电影工作的材料是胶片的片段,组成的方法是按特殊的、创造性发明的程序把它们连接起来。……导演把这些片段的影片进行连接的时刻,才是电影艺术的开端。按不同的次序把影片片段做出各种组合,导演就能得到形形色色的效果。"普多夫金与格里菲斯的不同之处在于,格里菲斯重在叙事和人性冲突,而他"更关心的不是矛盾冲突的本身,而是故事的侧面和暗示。普多夫金的故事情节在时间的数量上总是比格里菲斯的简单,他总是把更多的银幕事件致力于探索它们的含义和特点"。

英国理论家林格伦在《论电影艺术》中对普多夫金的《母亲》里儿子得知自己即将从实践中释放出来的一段戏也作了分析,他指出普多夫金对这个影片段落的描绘尚欠完整,不足以说明问题。但卡雷尔·赖兹认为,导演的解释已经充分说明了主要问题,只不过重点不是通过演员的面部表情,而是运用复杂的蒙太奇段落来达到感情的效果。也就是说,他的剪辑重点与格里菲斯的不一样。

米特里在论文中特别举了普多夫金的《母亲》中一段戏来说明:

——首先由描述性半全景交代动作地点:我们看到父亲走近挂钟,母亲明白他的心思,默默地注视着他。

——接着是半身镜头:父亲站在挂钟前,他在看钟。

——半身镜头:母亲不安地望着丈夫。

——近景(大角度俯拍):丈夫的一只手,手抓住椅子,把椅子拖到挂钟旁。他站到椅子上(我们只能看到他的皮靴)。

——近景(变换拍摄角度):丈夫的皮靴,他站在椅子上,踮起脚尖。

——特写镜头:丈夫的头部靠近表盘。他抬起双手,准备摘下钟锤。

——特写镜头：母亲喊了一声，冲过去，出景。

——大特写：丈夫的双手还在摘钟锤。

——半身镜头：母亲到了丈夫身边，极力阻拦他，扯住他的外衣下摆。

——近景（稍俯）：母亲揪住丈夫的上衣，拼命拽他。丈夫抬脚踢她。

——大特写（变换拍摄角度）：母亲的手死死抓住丈夫的上衣，不停地拽来拽去，使丈夫失去平衡。

——近景：丈夫的双手，一个钟锤被摘下来。但是，他的上半身在摇晃。

——近景（稍俯）：站在椅子上的双脚。椅子滑动。

——特写镜头：丈夫的一只手又抓到另一个钟锤，头部在景外。

——近景（俯拍）：丈夫从椅子上摔下来，躺在地上（看不到他是怎么摔倒的，短暂的省略没有交代摔倒的时间）。在他身边，可以看到椅子、摔破的挂钟、表盘和钟锤。

——大特写（贴地板拍摄）：挂钟的齿轮在地上滚动，而后，戛然停住。

通过分析《母亲》这段戏，我们可以感受到，普多夫金对细节和节奏的放大和控制。抒情蒙太奇本质上是叙事的，但同时，它的重点在于抒情。它不会无所谓地展示一些生活现象，在它的镜头里，能成为段落的，肯定都是需要加以抒发的。也就是说，导演重点表现的一些意义重大的事件将被分切成一系列近景，通过不同角度的拍摄，以不同的蒙太奇剪辑方式渲染出来。但是，它不是对剧情的理解毫无补益的万花筒式的琐细分切，而是捕捉事物和渲染事物的方式，是随着事物各个层次的推演面面俱到地揭示事物的手段，它几乎同时把握事物的各个侧面。抒情蒙太奇对特写镜头的运用也是有着独到之处的。格里菲斯在其经典叙事剪辑中发明了特写镜头，但是特写镜头发挥诗意的象征作用，却是在普多夫金的电影里。特写的确可以造成物象近在咫尺的质感。但是，经过普多夫金的抒情蒙太奇，便把特写镜头孤立地展示出来，这样就上升为一种象征物。"物象体现概念，成为概念的生动图解，成为一种纯态的形似符。因此，可以说，特写镜头的内容看上去越明显，它在理念上就越抽象。特写镜头所表现的内容最具体，然而，它让你理解的涵义却最抽象。"

《母亲》中的这个段落，非常类似于戏剧中的双人无言交流小品，完全靠动作来展现事件。从一般生活流程来看，也许这几个动作瞬间就会完成结束，但在电影里被分切成一系列大小不同的景别画面，这样，我们看到的，就不仅仅是发生的事件了，而是导演借这件事而抒发一种情感，这份情感必须是由观众自发领悟的，而不是导演明说的。其实这也是戏剧的行动表演法在电影中的转用。在节奏上，看似缓慢下来，但正因为分解细致，动作繁复，才使得本是一件小事件被渲染成一个带有"主题"色彩的段落。它不是在平铺直叙中保持连续性，而是动作性的抒发。

普多夫金这样说道："拍摄影片不仅是引导着观众的注意力，使他们只看到重要的和表现出特性的东西。

"当我们要了解任何一件事物时，我们开始时总是先了解总的轮廓，然后由于我们注意力的高度集中，而看到愈来愈多的细节，这时，我们对这一事物的理解也就随

着丰富起来。详情和细节永远包含着张力。正因为这一点，电影的表现才能够有力量，电影才可能具有把细节特别清楚、特别生动地表现出来的特点。电影表现的力量，就在于它通过摄影机总是在努力尽可能地抓住每一个影像的本质的东西。摄影机好像永远在努力洞察生活中最深的奥秘；它在那里努力摄取的东西，绝非一般观察者偶然向四周一瞥就能看到的。摄影机比一般观察者洞察得更深刻些，凡是它能看到的东西，它都可以拍摄并把它们印在胶片上。当我们观察某一真实形象时，我们一定要花费一定的时间和精力，才能从一般的轮廓一直观察到详细的情形，才能使我们的注意力集中到可以看到并了解它的一些细节的程度。但电影却用蒙太奇的处理省去了观众在这上面所费的精力。电影观众是理想的、敏锐的观察者，这是导演使得他们成为这样的观察者的。在那些被发现的、深深地留在人们记忆里的细节中存在着人的感知要素，即赋予艺术家的作品以艺术特征的创造要素，也就是决定银幕上的事件的最后价值的唯一要素。

"把谁都能够看见的东西在银幕上表现出来，就等于什么也没有表现。因为电影所需要的不是那种一般的、偶然的、浮光掠影的一瞥就可以一览无余的素材，而是要专注的、锐利的、能看得更深刻的目光才能看清的素材。这就是那些对电影有极敏锐感受的伟大艺术家们和专家们要利用细节来使他们的作品变得深刻的原因。"

普多夫金主张蒙太奇的节奏必须完全由场面的情绪内容来决定，而不是由导演出于影响观众情绪的愿望来决定。普多夫金所理解的蒙太奇是"对素材进行严格选择"的过程，即删去现实中必然带有的，但只能起过场作用的无意义的素材，保留那些能表现出戏剧高潮的以及富有戏剧性的素材。他认为，作为电影创作基本方法的蒙太奇的重要意义就在于这种去粗存精的可能性，他要求"把观众的情绪和理智也纳入创作过程中"。普多夫金没有把注意力仅仅集中于蒙太奇的对比和比喻的作用，而是把蒙太奇作为叙述手段和表现手段来看待。在《论蒙太奇》一文的开头，他就声明："把各个分别拍好的镜头很好地连接起来，使观众终于感觉到这是完整的、不间断的、连续的运动——这种技巧我们惯于称之为蒙太奇。"要把镜头组织成一种"不间断的连续的运动"，"就必须使这些片断之间具有一种可以明显看出来的联系"。这种联系可以只是外在形式的，例如上一镜头有人开枪，下一镜头有人中弹倒下，但更重要的是"深刻的富于思想意义的内在联系"。普多夫金进一步指出，在简单的外在联系与深刻的内部联系两端之间，还有无数中间形式。但其间必须要有这种或那种联系，直到尖锐的对比或矛盾得以明确的显现。蒙太奇的意义就在于："在电影艺术作品中，用各种各样的手法来全面地展示和阐释现实生活中各个现象之间的联系。"总之，依照普多夫金的观点，电影不是现实的单纯再现或简单的生活复制，而是真正的艺术创造；优秀的导演不仅展示了画面，同时还赋予画面以崭新的含义。

2. 吉加·维尔托夫的思想蒙太奇

"吉加·维尔托夫的思想蒙太奇来源于完全不同的方法。起初，这位理论家的意图是如实捕捉现实，这种艺术本质上是把经过选择的纪录片素材加以编排，汇集到一起，从许多客观的和互相独立的事件中提炼出新的思想。就其本质而言，这类蒙太奇

相当于爱森斯坦的蒙太奇,但是其目的和运用方式完全不同。"苏维埃成立以后,陆续有西方的故事片出现在苏联的电影海报上,维尔托夫对这些虚构的电影颇为反感,觉得它们是生活廉价的替代品,和宗教一样都是麻痹人民的鸦片,认为"电影的躯体"已经被这样的虚构的剧毒麻醉了,他们需要在这垂死的机体上做一次实验,以找到为电影"解毒的良方"。在运作方式上,不是先有构思,先确定表达思想所需要的素材,而是抱着起初并不明确的意图,从可供选择的一批素材出发,然后再依据这些素材所提供的剪辑可能性,表现出与当初意图有关的一些思想。也就是说,这种蒙太奇是利用新闻影片中的文献资料,把一些事实材料并列在一起,这些事实材料里有明显的真实性,但仅表示它们所呈现的事物还远远不够,于是,他们所表现的是存在于这种关系中的思想。1923 年 7 月,维尔托夫发表了他著名的宣言《电影眼睛人:一场革命》:

"我是电影眼睛,我是机械眼睛。我是一部机器,向你显示只有我才能看见的世界。

"从现在起,我将把自己从人类的静止状态中解放出来,我将处于永恒的运动中,我接近,然后又离开物体,我在物体下爬行,又攀登物体之上。我和奔马的马头一起疾驰,全速冲入人群,我越过奔跑的士兵,我仰面跌下,又和飞机一起上升,我随着飞翔的物体一起奔驰和飞翔。现在,我,这架摄影机,扑进了它们的合力的流向,在运动的混沌中左右逢源,记录运动,从最复杂的组合所构成的运动开始。

"挣脱每秒十六到十七格的束缚,挣脱时空的局限,我可以把宇宙中任何给定的动点结构在一起,至于我是在那儿记录下这些动点的,就不在话下了。

"我的这条路,引向一种对世界的新鲜的感受,我以新方法来阐释一个你所不认识的世界。"

维尔托夫强调电影语言是独特的,新颖的,不能让它重新落入旧事物的窠臼,要用自己的语言说话。"实际上,电影眼睛小组在抛弃了摄影棚、演员、布景和剧本之后,他们就开始坚决地清理电影语言,让它跟戏剧和文学的语言彻底分家","使我们面对一种纯粹的电影"。在维尔托夫看来,镜头与镜头的组接本身就能说明一切,画面不能成为解说词的图解工具。维尔托夫对电影语言的"清理",表面上看起来和爱森斯坦一样只是在追求一种纯净的形式,骨子里却暗含着对纪录精神的坚持和对"主题先行"的反对。从 1928 年开始,在苏维埃政权下凡是申请纪录片项目和经费,都必须提前准备一份详细的"剧本"(对此,我们非常熟悉)。这对于激情澎湃的维尔托夫电影小组来说几乎是无法容忍的,一个纪录片工作者怎么可能在进入生活以前,提前知道他要寻找的和记录下来的是什么"真理"呢?但毕竟是艺术家,为了艺术,不惧"妥协"。1929 年,一部没有剧本,没有布景,没有字幕,也没有演员道具的震惊世界影坛的电影拍摄剪辑完毕:《带电影摄影机的人》。这部纪录片体现了制作者高度复杂的剪辑能力和控制能力,但如果说因为它材料的真实就认为它不带任何主观性就错了。

在米特里的研究中,他举了一个例子:"假设我想以 1940 年的战争为主题制作一部影片。我在新闻片中选择表现 1936 年希特勒在纽伦堡某处面对狂热的人群声嘶

力竭地吼叫的镜头。我又选择另一幅表现火海中的柏林和1945年盟军入城的镜头。单是把这两段史实并接在一起就会立即产生出并非简单化的因果联想，而且令人感到悲剧关系和因果的必然联系。随后，我仍然按照这种方法展现没有直接联系却具有一定逻辑关系的影像，通过影像表达思想。虽然这不是我拍摄的镜头，但是，借助它们，仅靠蒙太奇的灵活运用，我就可以表达思想。真实记录虽然仍保存着一定的价值，但只能视为被辩证地运用的素材，我的辩证法只是以真实性为依据的，但是，这种真实性被不断掺了假。"

维尔托夫虽然坚持非虚构创作，坚持及时拍摄，但是所拍摄的画面通过他的剪辑，势必将相距甚远的时间与空间联系在一起。这样一来，就会使人觉察不出时空的差距，镜头从一个转接到另一个，地点从一处换到另一处，其间应有的现实过渡时间变成一瞬。比如就拿米特里所举的例子来说，前一个画面是希特勒的吼叫紧随着的画面是盟军进入柏林，于是给人的感觉是盟军进入柏林是希特勒吼叫的结果。因此，这样的对比效果会更为猛烈，时空亦能产生同质和连续的感觉。

维尔托夫的这种剪辑原则对后世影响颇深，如在第二次世界大战期间，美德两国的领导人都意识到，利用电影可以有力地操纵民众，于是各自拍摄制作了《德意志的胜利》和《我们为何而战》。前者利用声音、音乐和纯熟的剪辑，把阿道夫·希特勒塑造成神。后者招募了好莱坞精英，运用拍摄故事片的同样手法激励全美民众。

维尔托夫的思想蒙太奇原则，就是通过把两件事联系在一起后产生的特定涵义，使人们忘掉了真实事件的历史背景和地理状况。所产生的涵义既符合逻辑，但又似乎是随意性的。这看上去与下面我们要介绍的爱森斯坦的理性蒙太奇比较相近，因为后者也是通过影像之间的关系而不是单纯的连续性叙事来传达意义的。他们的不同大概在于维尔托夫拒绝虚构，坚持纪实影像，而爱森斯坦不仅虚构，还要真实。

3. 爱森斯坦的理性蒙太奇

谢尔盖·爱森斯坦（Eisenstein Sergey）苏联电影导演，电影艺术理论家、教育家。俄罗斯联邦共和国功勋艺术家，艺术学博士、教授。1898年1月22日生于里加，1948年2月11日卒于莫斯科。1920年到莫斯科第一无产阶级文化协会工人剧院工作。他以美工师和导演的身份参加了根据 J. 伦敦的小说改编的话剧《墨西哥人》的演出。1921～1922年，他进入由 B. 梅耶荷德指导的高级导演班学习。1923年，在由马雅可夫斯基主办的先锋派杂志《左翼艺术战线》杂志上发表了第一篇纲领性的美学宣言《吸引力蒙太奇》，阐述了自己对蒙太奇的初步思考。同时，爱森斯坦在《我是怎样成为导演的》这篇文章中也谈到了吸引力蒙太奇的起因："……别忘了，想用科学方法来探索艺术奥秘的人是一位年轻的工程师。他从所学习过的种种科目中掌握的第一条原理，便是任何一项科学研究都得从定量分析开始，因而首先要有一个测量单位。于是我便去寻找测量艺术感染力的单位。在科学中有'离子'、'电子'、'中子'。在艺术中姑且就叫'吸引力'吧。在机器、导管、车床的组装操作中，有一个生产术语已经促成了日常用语……叫蒙太奇。太棒了！为了把感染力的单位结合成整体，于是我们就把两个词儿融会在一起，结果便得到了这么一个半生产、半游艺的双重符号。这两

个词儿都是从大都市主义的深层产生的,而我们当时也都是大都市主义者,'吸引力蒙太奇'的术语就这样产生了。"

《吸引力蒙太奇》这篇文章的一个很重要的特点是,尽管它利用的是戏剧的素材,然而却勾勒出了电影理论的轮廓。在这篇文章中,作者认为:

"观众已被提升到戏剧的基本素材这一位置上来;把观众引导到预期的方向(情绪)是任何一种功利主义戏剧(鼓动的、广告的、卫生教育的等等)的课题。戏剧这架机器的一切组成部分都可作为引导的工具不管引导的工具如何花样繁多,但它们最终都要被归结为一个单位,一个能使它们的存在变得合法的单位——归结为吸引力。

"吸引力和绝招没有任何共同点。绝招,更确切地说是绝技(应该为这个被过分用滥了的术语恢复它应有的地位了)——在某种特殊技艺方面练到出神入化的境地(多半是杂技技巧),这仅仅是相当于绝活(或者按马戏团的说法,叫'卖艺')的那些富有吸引力的穿插节目中的一种形式而已。就术语的涵义而言,绝招同吸引力是截然对立的,因为绝招意味着,它是一种绝对的、由自身完成的东西,而吸引力却恰恰相反,它是建立在相对的——观众反应的基础之上的。

"这种态度将使构成'能够起感染作用的结构'(整个舞台演出)的诸原则的可能性发生根本性的变化:不是静态地去"反映"特定的、为主题所必需的某一事件,不是只通过与该事件有逻辑关联的感染力来处理这一事件,而是推出一种新的手法——任意选择的、独立的(超出特定的结构和情节场面也能起作用的)、自由的,然而却具有达到一定的终极主题效果这一正确取向的蒙太奇——这就是吸引力蒙太奇。

"戏剧要从直到目前为止仍具有决定作用的、不可回避的、唯一可行的那种'虚幻的表演'和'装模作样的扮演'的羁绊下完全摆脱出来,必须经过'现实的虚假'的蒙太奇这一中间环节。在经由这一环节的同时,便可以把一系列'描写性片段'和首尾贯串的情节纠葛编织进蒙太奇之中,当然,这一蒙太奇并不是独立自在的和决定一切的,而是为了一定的明确目的而任意选择的能够起强大作用的吸引力。"

由以上引述的段落里已经可以发现此时的吸引力蒙太奇所强调的"观众的参与"和"为了明确目的而任意选择的"材料表意这两点,已经潜在了他紧接而来的理性蒙太奇观念。他的强调对立、冲突、辩证都是在十月革命的大时代背景下产生的。第一,"在革命前的俄罗斯影片都是一些粗制滥造的商业影片,对于革命的青年导演是格格不入的。因此他们把自己看作是宣传鼓动家和教师,而不是提供娱乐的人。……(他们要)运用电影这个宣传工具,向群众进行祖国历史和政治运动理论的教育;还要培养下一代电影工作者来完成这个任务。……着手探索新的方法,力图通过电影这种宣传工具为政治服务。"第二,在辩证唯物主义思潮和艺术先锋派思潮,特别是构成派思潮的巨大影响下,爱森斯坦非常反对旧的戏剧演出把观众迷迷糊糊地带进编织得很完美的感伤的故事情节中去的做法。为了打碎这种线性的戏剧模式,他主张以多样化的视点来改造戏剧,也就是用空间的共时性来切断戏剧的时间的连续性。他认为用这种方法组织的吸引力蒙太奇可以对已登上历史主体地位的观众产生情绪上的和心理上的冲击,从而使他们理解戏剧的内涵参与戏剧过程。他的这些

主张在戏剧界遭到激烈反对，于是，他将这一新的戏剧观念转移到电影中，通过电影剪辑，也就是他所谓的工程师式的蒙太奇，得到了真正的实践。较为著名的是在他的第一部影片《罢工》中，有一段表现钢铁工人举行罢工和沙皇士兵大肆镇压的情节，在表现工人被追赶遭枪杀时，他插入表现屠宰场中牛被宰杀的镜头，以此作为对比。虽然在1924年代这种镜头组接使人感觉新奇，然而，一旦发展为电影叙事规则，不仅显得"人为矫饰"——整个剧情是发生在工厂中和街道上的，与屠宰场这个空间毫不相干——而且给后来者以不良影响：为了灌输思想而实施"审美暴力"。与此相类的插入镜头在《十月》中也有不少，如影片表现了在攻打冬宫时，召开第二次苏维埃代表大会的情景，在表现孟什维克代表居心叵测时插入了弹竖琴的手的镜头，以表现（或说隐喻吧）孟维克的发言是虚情假意的，是迷惑听众的老调。有人提出质疑：在开会这个具体的客观现实中，竖琴和竖琴师是怎么出现的？另外，用克伦斯基的镜头与上发条的机器玩具孔雀相组接，用来说明克伦斯基的虚荣和受操纵。孔雀在这里的特定含义一般观众怎么可能理解为是"虚荣"呢？在冬宫被工人占领后，克伦斯基仓皇而逃，就在房门打开革命者冲进来的当口，爱森斯坦插入一个拿破仑半身雕像打碎在地的镜头，以此表现权力的坍塌？瓦解？当然是这样，只不过显得比较"童话"。米特里追问道："是谁把它（拿破仑半身像）碰掉的？没有人，是爱森斯坦自己。""即使按照马克思主义的文艺观，作者的倾向也应该从'情节和场面中自然流露出来'。对于那种使人物成为作者思想传声筒的创作方法，马克思称之为席勒化。而杂耍蒙太奇的理论从根本上来说是强化的、直白的，作者经常明确地跳出来说出主题。"

影片《十月》中广为人知的吊桥片段的处理则与此有别。革命者被白军追杀，打算冲过垂在涅瓦河上的吊桥，回到红军占据的对岸。但是，"白匪"绞动缆绳，吊桥慢慢吊起，截断了革命者的退路。然而，在最后关头，人群还是跨过分成两段的桥板，冲了过去。可是，有个姑娘在跨越障碍时死于枪下，她的头枕在正被吊起的桥面上，被慢慢提起来。几个全景镜头之后，一系列更加紧凑的近景从不同角度框入姑娘的身体和头部，她的头发被桥扼卡住，慢慢提升。这一景象确是一种残酷的美。但是，吊桥的运动始终相同，每一次都是从零点开始升至20厘米左右（四个镜头），然后，从20多厘米升至50多厘米（另四个镜头），反复出现，直到头发被拽了出来，姑娘的头无力地垂向地面。如果放在戏剧舞台上，这样的叙事时间是不可能拉得这么长的，作为一个要把戏剧从"那种'虚幻的表演'和'装模作样的扮演'的羁绊下完全摆脱出来"的富有艺术理想的导演，这么渲染高潮段落和细节部分是可以理解的，然而，把戏剧的假定性探索融混进电影的真实直观，随着人们对电影语言的日益熟悉，就显得可笑了。就好像中国电影里的英雄牺牲前怎么也得"坚持"到交完党费，从这里，我们就能体味出与苏联老大哥的历史渊源了。关于这些历史渊源，听老一辈电影教授说来更耐人寻味。大意是：爱森斯坦处于电影发明的初期，虽然他的思想是超前的，但是总的来说，那时对电影的认识还是初步的。他借用了文学的隐喻和象征的手法，但是并不成功。西方没有发现这个不成功。因为大家都懂西方文学和西方文化。可是到了东方，问题就暴露了。在爱森斯坦的《十月》中有一段讲的是俄罗斯临时政府的头子克

伦斯基想当皇帝。我们看到克伦斯基在冬宫的大台阶上一步一步地往上走,隐喻着他在往上爬。可是电影是直观的,它没有概括的能力。观众只知道这一军人在上台阶。往上走就是往上走。尤其是东方人,对苏联的革命历史不太熟悉,有人连那个往上走的克伦斯基是何许人都不知道。接着插入了几次一只铁孔雀的特写。爱森斯坦的意思是要通过孔雀来暗示这个克伦斯基是傲慢的。那是外国文学赋予孔雀这种含义,可是中国文学中的孔雀却是美。因此中国人看到这段镜头就会认为克伦斯基是个好人。另外,在 30 年代的中国影片中经常会出现钢琴上摆的饰物中有一个小乌龟。外国人看不懂,中国人一看就知道这家的男主人是个王八。外国电影教授到北京来讲学,他们看过一些中国影片之后总要问,为什么你们的打仗影片中死了人总要出一棵树。于是只能不厌其烦地给他们解释,那不是树,是劲松。他们就要问,劲松是什么意思,于是又得给他们讲一遍中国文学中和绘画中的劲松意味着什么。当他们终于听明白之后,就说,"噢,我明白了,所以在你们的影片中如果死了一个人,不,死了一个英雄就一定要出一棵树。"对他来说,还是树?!

"爱森斯坦摄制《十月》的目的不是旨在重述历史事件,而是说明当时政治斗争的特点和意识形态方面的背景。……情节的结构松散,根本达不到一个讲得好的故事必须要有紧凑的戏剧性的要求。"

与爱森斯坦相比,普多夫金在运用比喻上似乎要合理得多。比如在影片《圣彼得堡的末日》中,有一个表现工业家打电话时发号施令的段落,在表现他的两个镜头中插入了一个威风凛凛至高无上的彼得大帝的雕像。但是,这个雕像确实矗立在圣彼得堡的广场上,我们在影片的前一部分也已经见过它。虽然这个比喻和爱森斯坦对科尔尼洛夫的比喻一样,也是随意性的,然而,至少就雕像的位置而言,这种比喻关系是可以成立的。影片《母亲》的结尾部分,普多夫金在罢工工人和游行群众的镜头中间穿插了一组涅瓦河水夹着浮冰奔流向前的镜头,这个比喻的合理之处是因为游行队伍顺着涅瓦河前进,穿过横跨河上的铁桥。事件和喻体在空间上有联系,于是形象成立,意义自然生成。

爱森斯坦在另外一篇文章中总结了他与普多夫金的蒙太奇观念的差别:

"我眼前摆着一张被揉皱而发黄了的小纸片。

上面有一段很难理解的记录:

'联结——普'和'碰撞——爱'。

这是在爱——我,同普——普多夫金之间就蒙太奇这一主题进行得异常激烈争论的物质痕迹(约在半年以前——这篇文章写于 1929 年。摘者注)。

……

他是库里肖夫学派培养出来的门生,热心地维护那种把蒙太奇看作是诸片段连接的观点。连接成链条。'砖头'的连接。

把砖头排列起来便可以叙述思想。

我把蒙太奇看成是碰撞。我拿自己的观点反驳他。这就是有两个客观实在的东西向碰撞而产生思想的观点。

至于联结，在我的碰撞中只是一种可能的——局部的情况。

……

总之，蒙太奇——这是冲突。

一切艺术的基础永远是冲突（辩证法的独特的'形象的'转化）。"

从这里我们就能明显看出，"爱—普"之争其实是一个事物的两面，用辩证哲学观点来描述他们的政论型态，似乎一个偏向统一论，一个执著于矛盾论。对爱森斯坦来说，蒙太奇的重要性无论如何不止于艺术效果，而是表达意图、传输思想的方式：通过两个镜头的撞击确立一个思想，把一系列思想灌注到观众意识之中，促成观众生成一种精神状态，并产生情感的思想的共鸣——这是意识形态国家机器对电影的最高期望。爱森斯坦狂热地做到了。但在实际创作中，爱森斯坦还是对他的吸引力蒙太奇（即原来我国翻译的杂耍蒙太奇）有所扬弃，明显的标志是不再有随意插入的与内容无关的镜头了，而是在符合逻辑的、可以理解和富有意义的事物之间进行剪辑组合（蒙太奇），所以取得了"敖德萨阶梯"的辉煌战果。

米特里有一段对爱森斯坦的总结："在电影方面，反对这种做法（指爱森斯坦的蒙太奇观念——摘者注）的主要理由是，只有运用生动的元素（即包含戏剧性的元素），这种做法才有价值，才能够与具体的象征意义同时产生感染力。当它用随意选择的、强加于现实之上的和并非融于现象之中的象征时，它就失去了价值。爱森斯坦过分热衷于把自己的创见系统化，以致多次陷入这种失误中，他往往运用这种方法把'非有机的内容'硬与有机的内容混在一起，结果，导致抽象的形式化，把选用的元素勉强插入风马牛不相及的背景中。"

我们认为，对爱森斯坦的创作和理论，应该分别对待。不能神化他的蒙太奇理论，更不能动辄就拿默片时期的所谓"蒙太奇"语言形态作为数字时代导演的叙事话语教材，那真是太可怕了。可能的话，我们还是建议把蒙太奇还原到"剪辑"上来，用自己的母语来理解原理，可能更能接近真理。

电影演员影像表演的美学价值

张仲年

一

演员是故事影片赢取票房不可或缺的元素。即便是品牌导演本人就有观众凝聚力,不愁票房,如张艺谋、冯小刚,但他们也十分小心。张艺谋在《英雄》中,配备了张曼玉、李连杰、梁朝伟、陈道明、章子怡和甄子丹,在《十面埋伏》中摆出了刘德华、金城武和章子怡,紧接着在《满城尽带黄金甲》中除了动用巩俐、周润发,更把人气明星周杰伦放在重要位置上,果然票房飙升。冯小刚在《集结号》中启用新人,并说观众冲着他就会进影院。事实果真如此。《集结号》人气极旺。但紧接着他的 2008 年新作,又一次回到自己的老阵营。葛优这个老搭档是不可缺少的。

在世界电影史上,电影商一度把赚钱的希望全寄托在导演身上,如美国的格里菲斯。格里菲斯也确实为电影商创造了可观的利润。但是,当他踌躇满志拍出《党同伐异》时,情势陡转,票房溃败。这部影片在电影史上享有很高的地位,但在商业上却成为滑铁卢——投资人的转折点。制作商发现观众对演员更感兴趣,对明星演员更是趋之若鹜。于是他们把重点放到包装明星、宣传明星、制造明星上来。明星制迅即建立起来并发展成为电影工业的支柱。观众迷恋明星、追逐明星、效仿明星,哪里出现大明星,哪里就人山人海,一派沸腾与疯狂的景象。全世界所有电影节的红地毯是巨星云集之处,也是最大的看点。一个世纪的各种探索已经证明,在影视诸多因素中,对观众最有吸引力的是什么? 是演员! 是明星!

1986 年第六期《世界电影》曾发表一篇题为《民意调查:法国人和电影》。其中第四项所提问题是:"当您去电影院时,什么因素指导您选择影片?"问题后面有个括号,指明"请一年至少去影院一次者回答"。

一共列举了十六个因素:

1. 演员;2. 通过电视看过的片断;3. 评论;4. 朋友的议论;5. 影片类型;6. 导演;7. 广告;8. 影院加映的预告片;9. 电视播放的电影节目;10. 影片受到欢迎;11. 影片获奖;12. 影片片名;13. 海报;14. 影片的国别;15. 影院远近;16. 无定见。

这十六项可谓齐全,极为全面。在这十六项中,"无论男女,都把演员放在各促进因素的首位"。而且"愈是经常从电视上看影片,愈会受到电视上的广告(影片预告

片），尤其是演员的吸引力的强烈影响"。作者因此断言："明星制度被电视承袭和强化了。"[1]

显然，明星问题是电影美学中一个十分重要的问题。前辈电影理论家钟惦棐在研究电影美学中，十分注意把明星问题与观众问题紧密联系在一起。因为电影本身"一刻也不能脱离我国的广大观众"，电影美学不能停留在纯哲学或纯艺术学上。他这样说：电影"足以牵动亿万人的心灵，并融合到亿万人的血液里。有的影星的热力只够发一次光，便溘然长逝。有的却照亮了整整一个时代。或以崇高，或以皎洁，或以乐观，或以智慧；或坎坷而忘忧，或顺风而远谋；或大智若愚，或坚贞雄辩。"[2]这充分说明，明星并不只是给投资者带来丰厚利润。作为演员，明星对电影的重要性更基于这样的观念："一部戏的永久价值却在于人物塑造。"[3]

电影确实如前苏联学者 B. 日丹在《影片美学》所指出的那样，可以不一定要把演员放在很主要的地位上。有各种各样的拍摄方法，有的根本不需要突出人，有的突出自然，有的突出人与自然之间的关系，反正电影是各种各样的。[4]但是人们对演员的重视（特别是著名演员的去世会引动万人空巷，其声势远非某些政治人物可比），说明观众最关注的仍然是影片中主要的人物形象。人的形象是故事片的核心。影片要表达的思想意念和情感都必须通过人物形象才能得到具体的表达。

2007 年是中国电影百年，不少媒体都争相评选中国经典电影百部。入选的电影都是在中国电影发展史上具有划时代意义的电影作品。我注意到其中一家的评选结果，百部经典中有 80 部的主要人物形象被另外选入 100 名经典的银幕形象，其比例高达百分之八十！从这里可以看出，无论专家还是观众在实际评选百部经典的时候，人物是最重要的因素。

这一点，中外电影家们几乎意见一致。有人问斯皮尔伯格："你认为构成优秀电影剧本的主要因素是什么？"

这位导演大师毫不含糊地回答道："我认为主要在于人物，在于人物的塑造，一般都是主人公不再能主宰自己的命运，失去了对生活的控制，然后以某种方式重新掌握自己的命运。这就称得上好剧本。"在访谈结束时，他又一次强调："重新认识所有伟大作品的渊源，即人的灵魂以及他经历的痛苦和快乐。"[5]因为成功地导演过各种类型的电影，斯皮尔伯格这样说非常具有说服力，几乎无可争议。

诚然，有的电影只讲故事，人物只是演绎事件的工具。譬如，007 就是一个范例。电影中人物最基本的含义是："动作就是人物。一个人做什么就说明他是谁，他并不必须说些什么。"[6]007 是个类型化的人物。类型化人物是商业电影的支柱之一。在类型的基础上赋予一些突出的性格特征，就能创造出使观众如痴如醉的银幕形象。

但是，007 不是一般的人物，而是一个鲜活的人物。我这里所说的鲜活人物，指的是他有不同他人的人生履历，他有令人关注和同情的命运，他有令人难忘的遭遇，他有实现自身目标的独特方式，他有自己的人生观点和态度，他有丰富感人的情感世界。总之他是一个用独特戏剧性行为实现出来的生动的、富有个性的艺术形象。

创造银幕人物形象的重任，是电影艺术所有部门共同完成的。但最主要、最直接的体现者是演员。人物是否鲜活，演员的创造力至关重要。剧本中写得比较弱的角色，高超的演员能赋予它强盛的生命。剧作家苦心经营的人物，优秀的演员可为他锦上添花。而差的演员，会把本来写得不错的角色演得让人惨不忍睹。

因此，我以为影像表演美学是电影美学中不可或缺的部分。而我们许多电影美学的专著中，恰恰只把表演问题列为电影形式的一个部分，或简而言之，或干脆认为这不是电影美学应当仔细论述的内容而一笔带过。这恰恰是一种错误的认识。

二

演员在银幕上的表演跟在舞台上的表演差别非常明显。电影是用影像表现的艺术，戏剧是真人扮演角色当众表演的艺术。戏剧表演的创作过程跟观众的审美过程同步展开，它永远是现在时，永远是进行时，现在进行时。电影的放映过程虽然也以现在进行式展现于观众眼前，但演员的表演却是一种影像的记录，是一种完成的美。电影在放映时，演员早已离开角色，他或许在创造另一个角色，或许正跟观众坐在一起，欣赏着自己的表演，收集着观众的反应。戏剧演员塑造的角色形象只是个暂存的实体，而电影演员创造的艺术形象尽管是实体的复制品，是虚像性的，但却享有永久存在的特权。

舞台表演是夸张的，但戏剧的假定性依附着真人表演可以转变为真实性，令观众如痴如醉。并且，由于话剧表演的暂存性，演员每一次的表演都可以根据观众反应和自身体验进行重新创造，观众则可以在重复观看中得到审美的满足。

银幕形象的虚像品性，力求构筑艺术幻觉，诱导观众把它想象为实体。影像复制的实体明摆着是假的，在审美上却要求极度的真。加之银幕可以把人放大到比舞台上最夸张的表演还要大几十倍的程度，把观众视听感受值推向精微的一端，因此任何虚假做作都会破坏由幻觉而造成的实体感，削弱审美的愉悦。影像的记录要求电影表演必须逼真，要求具备自然美，今天已达到要求几乎"与自然本身相等同"的地步。[7]

另一方面，我们也发现，近十年来随着大片的大量涌现，由于高科技给电影带来的自由，这种自然美在科幻和魔幻电影中已经明显演变为想象中的自然美。演员表演的非生活化，如《指环王》、《满城尽带黄金甲》，与非现实的影像世界相适应，同样得到观众的青睐。

逼真性没有固定标准，它始终处于动态变化之中。关键在于情境设置所提供的真实性尺度。许多影片的比照系是现实生活，那么它的逼真度以生活原型为标准。对演员表演的要求，也以是否生活化为前提。不少影片故事纯属幻想，那就无法用现实生活作为衡量的标尺。但是对于演员的表演来说，却不能像环境设置那样天马行空、任意想象，他扮演的所有角色都以当代人的情感、道德和心理接纳度来取舍。他表演再出格，也无法彻底超越人体的极限。他动作的流畅自然、表情的细腻贴切、感

情的真挚与深刻度存在着现实性的某种制约。

动漫因此显示出了优越性,《功夫熊猫》拟人化的表演,突破了人自身的局限。三维特技创造出人无法做到的动作,令人惊讶、赞叹、捧腹。数码科技还能创造什么样的奇迹?用通常的话来说,人能想象到什么,数码就能做到什么。但是这已经脱离了真人扮演角色进行表演的范畴。

<div align="center">三</div>

北京电影学院王志敏教授在《现代电影美学体系》一书中讨论高科技数字化技术对电影表演的影响:

> 据一项关于日本的报道,有人利用电脑绘图技术设计出了一个名为"伊达杏子"能跳激烈舞蹈的女孩形象,据说,她今后还有可能进行"电视表演"。伊达杏子就可以说是世界上第一个貌似真人的"数字演员"。另据报道,英国报业联合会新媒体公司准备利用电脑模拟的名为"安娜诺娃"脸上具有表情的"新闻女郎"来代替真人在互联网上报道新闻。

这类消息向我们报告了科技的发展,当然令人鼓舞。问题是,接下去的大胆假设值得讨论:

> 可以肯定的事,把这项技术运用于电影制作,从而在一定程度上取代真人的电影表演,在理论上已经不存在任何问题了。如果技术与成本都不成问题的话,那么,电影演员的传统表演方式在一定程度上被取代的前景是完全可以预期的。

因为有许多限定词,所以接受也不存在问题。毕竟人类能做到这样的地步也是很了不起的。但是:

> 日本方面的一篇文章甚至把问题提得更为尖锐:应当考虑被拍摄对象从摄影机前面消失的问题了。

如果真是这样,连摄影机都可以消失了。只需要数码技术,就可以完成一切。从最简单的 Flash 动画到三维特技,有什么不能制作出来? 那么,这就应着了几年前张振华教授在一篇论文中提出的问题,电影如果根本不需要用胶卷拍摄,它是不是还能被称作电影呢? 电影在本体上已经彻底改变了。

王志敏教授沿着这样思路继续发挥:

> 在这种情况下,提出考虑对电影表演的教育方式进行某种调整是否为时过早呢? 对电影演员的培养和训练是否有可能会被对在形体条件、表演素质等方面更适合做演员的人的形体语言和表情语言的科学实验、科学研究和数据库建设所取代呢? ……"数字演员"是否还需要常规的电影化妆师呢? ……

读到这里,不禁哑然失笑。同时不由自主产生出一种思考:高科技数字化的发

展真的会取代电影演员的真人影像表演吗？这两者之间的美学价值是相同的吗？演员真人的影像表演的美学价值究竟在哪里？

诚如前面所述，表演的美学价值来自两个方面。一来自演员本身。二来自他创造的银幕形象。

2008年，中国影坛失去了孙道临——一位杰出的表演艺术家。许许多多观众通过网络表达他们的哀思。有一位这样写道：

> 记住你的形象：《永不消失的电波》、《早春二月》、《家》……记住你的声音《王子复仇记》……不是刻意记住你，是从第一次认识你就忘不了你!!
>
> 你的儒雅气质，那不是一般的和你同时代的演员都有的。没有你的学识，要做到这个内敛且收放自如的表演真的不是那么容易的。

话语朴素而真切。把两个方面都概括出来。还有一位看起来一定是上了年纪的老观众，他这样写道：

> 孙道临为何如此受人尊敬呢？我想，大体不外乎以下几个因素：
>
> 其一，孙道临是一位不朽的艺术家。……半个世纪以来，孙道临在近30部电影和电视剧中担任主角或重要角色，……他在《雷雨》、《乌鸦与麻雀》、《渡江侦察记》、《永不消逝的电波》、《早春二月》等多部脍炙人口的电影中，塑造了许多经典的银幕形象，影响了几代人。
>
> 其二，孙道临艺德高尚。孙道临不仅很会演戏，而且很会做人，具有良好的艺德，堪称德艺双馨。孙道临即使到了年老仍然在追求电影艺术，十分敬业（据说他生前《新华字典》不离身），不为名利所累，由内蕴而散发出了一种无人可比的气质，像永不消逝的电波一样"永不消逝"，值得广大电影人学习。
>
> 其三，孙道临对爱情忠贞不贰。孙道临身处娱乐圈数十年，与很多女演员都合作过，但没有传出过任何绯闻，这在当今的娱乐圈是不多见的。特别是孙道临对爱情的忠贞，更令人称道。他和越剧演员王文娟于20世纪60年代喜结秦晋之好，婚后，一对艺术伉俪相亲相爱，比翼齐飞。到今天，两位艺术家已携手走过了风风雨雨的40多个春秋。他们相濡以沫，风雨同舟，当孙道临因主演《早春二月》受批判、王文娟因拍摄《红楼梦》被戴上专演才子佳人的帽子时，两人共渡劫难。80年代，他俩庆幸地迎来了新的艺术青春。1996年，孙道临亲自为王文娟投拍了10集越剧电视片《孟丽君》。王文娟由衷感谢丈夫为她圆了这个梦："道临起初有些纳闷，问我怎么这么喜欢孟丽君，我就拿原稿给他看，尽力说服他。"于是，两位已过花甲的老艺术家共同创作了《孟丽君》，这是他们共同的艺术结晶，也见证了两人"白首偕老"的爱情誓言。2001年，年逾古稀的孙道临又出任新编越剧《早春二月》的艺术顾问，再次圆了他的越剧梦。据说，病重之中的孙道临除了爱妻王文娟外，不认识其他任何人。[8]

这一番话语显然有的放矢，具有很强的针对性。在他看来，演员以及他影像表演

的美,首先体现在银幕经典形象的塑造,可以"影响几代人"。也就是说,演员创造的银幕形象,无论理想、道德、性格、行为,都能体现时代的精神,具有被当代人奉为楷模的品质。这才是美的形象。而在演员本人,要敬业,不为名利所累。在生活上严肃,对爱情忠贞。言下之意很明白,他不赞同现今一些演员的品行:追逐名利,刻意炒作,绯闻连连,甚至弄出"艳照门"来。前者为美,后者为丑。

同年,美国著名影星保罗·纽曼,不幸病逝,在世界影坛引起的震动更加巨大。我们看到诸多名人纷纷发表言论,赞美保罗·纽曼——

加州州长阿诺·施瓦辛格(Arnold Schwarzenegger):

保罗·纽曼是最酷的家伙,男人想成为他,女人爱慕他。他是美国偶像,杰出的演员,文艺复兴的男人,谦逊的慈善家,他塑造的几个最令人难忘的角色,娱乐了成百上千万的观众,他还通过自己的慈善之举,点亮了更多人的生活,尤其是那些患有重病的儿童。

康尼狄格州长 M. 乔迪·雷尔(M. Jodi Rell):

我们哀悼的不只是一位银幕传奇、有着感动几代影迷魅力的深刻演员,还在哀悼康尼狄格州的真正财富。康尼狄格州能拥有这样一位朋友和邻居近半个世纪,是一种福气。

罗伯特·弗里斯特(Robert Forrester),Newman's Own 基金会副主席:

保罗·纽曼的职业是表演,热情是赛车,爱是家人和朋友。他的心和灵魂都奉献给了让世界变得更好的行动。

大卫·莱特曼(David Letterman):

保罗是个非常出色的演员,也是一位真正优秀的赛车手,但最主要的是,他为人谦逊,总是关照那些不那么走运的人。在我看来,这会成为他的遗产。

希拉里·克林顿(Hillary Rodham Clinton)与比尔·克林顿(Bill Clinton):

保罗是美国偶像、慈善家,还是孩子们的冠军。我们会想念他这位亲爱的朋友,他对世界的支持对我们更有意义。我们为纽曼家人和受到他无尽的善举和慷慨影响的人祈祷。

莎莉·菲尔德(Sally Field):

我有幸认识他,世界因为他而更美好。有时上帝也会创造出完美的人,保罗·纽曼就是其中之一。[9]

美国人同样从为人为艺两个方面来评价保罗·纽曼。在这些巨星身上,为人跟为艺是平衡的:人高艺高,人美艺美。当然,艺高艺美是其主导方面。否则也称不上演员或明星了。对于电影演员来说,影像呈现的人物,跟真人呈现的崇高,虚实结合,相互辉映,相得益彰。相反,那些人品不是很高尚的演员会直接影响观众审美。

我以为这种复合的美,数字演员不可能达到,因为数字演员永远不存在真人与影像的关系。

四

电影银幕表演的美，表演的魅力，体现在六个字上：形、性、情、精、气、神。

形——

电影的美主要是镜头的美。故事片中镜头的美，大部分体现在演员美上。张艺谋在谈到演员问题时说："我挑选演员首先看重的是长相，尤其是女演员，第一是形象，第二才是能力。男演员则不同，首先要靠能力。这是这一行的规律。观众看电影是普遍希望看到女演员姣好的面容、男演员强悍的个性，很少有人反过来喜欢看男演员漂亮、女演员有个性。""电影是个梦，这个梦之所以吸引大众，就是因为可以从中看到美丽的女性和有力量的男性，完成一个动人的故事。"[10] 这也就是为什么电影演员要千挑万挑的原因。众所周知，肉眼所见的漂亮不一定是银幕上的漂亮，所谓上镜，是影像的美。影像的美，对演员的外部造型有着很高的要求。这种外部造型的美，数字演员完全可以取代，电脑高手完全能够画出比真人更美的、更标准的、更奇特的、更有魅力的外部形象。然而，演员影像美，最重要的集中在脸部，演员的面孔几乎就是一切。这张脸一定要有魅力，要能充分表述语言无法表述的东西。眼睛要真正成为心灵的窗户，它们要能够把内心最隐秘的活动淋漓尽致的泄露出来。梁朝伟有这样一双传神的眼睛，张曼玉同样有一对话语不尽的双眼。恐怕大家现在还很难想象数字演员具有这样的双眼。通过计算机系统还很难把人物隐秘复杂的内心世界表达出来。比如，上海 SMG 制作的动漫电影《风云决》，拍得很不错，采集了大量人的动作，几个主要人物画得很酷很美，但你看他眼睛的时候，就很难看到人物应有的内在的东西。《功夫熊猫》比《风云决》还要出色，熊猫简直活灵活现，憨态可掬。但是即使那样高超的三维技术，总归让我们感觉与真人表演存在距离。这里有一个气质美、个性美的问题。比如著名演员余男，我在网上查了一下，观众给范冰冰打分，形象美10 000多票。余男只有三位数都不到，几十票，显然范冰冰属于靓女，漂亮。余男不是很好看，但她有种气质美，她创作的《图雅的婚事》，包括《双食记》里那种气质，是她独有的，别说数字演员很难取代，就是真人演员也很难取代。有的演员外部美表现为个性美，比如说《士兵突击》的王宝强，他跟俊男相距万里，但是他的那种个性，那种男人的感觉，恐怕数字演员也很难达到。为什么现在又把动漫搬演成真人电影？说明属于人本身的灵动深刻复合的内涵，在时间流动中积累的情感情绪，数字技术还是很难做到。真人演员的影像表演所具有的这些美学价值，数字演员无法取代。

性——

性的吸引力是银幕吸引力最重要的方面之一。除去色情片，性的吸引力是潜意识发生的。为什么现在"迷"那么多，跟性的魅力直接关联。汤姆·克鲁斯为什么到哪里都有那么多人尤其是女性的追捧，周杰伦为什么人气榜居第一？为什么漂亮的女星对男人有吸引力？都是性在作怪。性魅力、性感指数都是挑选演员的指标。这种性的吸引力是动物特有的，是亿万年进化的结果。是生命最有活力的部分，是情感

凝聚的焦点之一。影像表演的长处就是电影导演或摄影千方百计运用电影技术的手段,把真人的形和性的魅力放大,放大到恰到妙处,会产生一种无法估量的吸引力和感染力。性,是人本能的对异性拥有或占有的欲望。曾经发生过的为博刘德华一吻,不惜花尽家中所有奔赴香港,最后连回家的路费都没有的故事,就是最好的注解。我相信数字演员不太可能引发这类事件。看《色|戒》,假如删去了床上的表演,人物的行为顿然失去了依据,最后的高潮会变得非常可笑。如果把真人表演换成数字演员,那些色欲的疯狂和感觉微妙演变将变得虚假,将成为喜剧。

情——

最重要的是情感。人类细腻丰富、复杂多变的感情,数字系统无法真正模拟出来。最近,看到了意大利安东尼奥·梅内盖蒂的专著《电影本体心理学》,这位研究人的心理活动的科学家认为"电影尤其是无意识的产物,即那个不被理性所控制的、丰富多彩的、有巨大能量的心理世界的产品"。作者还说:"谁理解了电影,也就理解了梦、幻想和艺术。"[11]这门学科对电影创作人员的人格进行了分析研究,"发现他们将无意识的敏感性综合表达了出来,而无意识是我们世纪的要害问题。"[12]用这样的观点来看待演员表演,得出了与我们艺术学分析很不相同的结果。安东尼奥·梅内盖蒂认为,一个杰出的演员在创作虚构的银幕角色时,他"入戏后便能摆脱自己意识的肤浅的外在表现,从而进入潜意识世界","即根据他内心体验到的那种现实来重新创造人物。人物的行为要比作为演员的行为更真实,因为后者的心理意向性是直接活动的"。非常熟悉演员的这位心理科学家,在认真思考后发现,"演员向人们表达的往往是人的悲剧、痛苦和局限性。"他发现,越是反道德、越能洒脱自如的将人物性格演绎得淋漓尽致的演员,在私生活中,对生活越反感,心理也深受压抑。这大概是张国荣等自杀的根本原因之一吧。为什么最好的演员大多最擅长表演那种充满嫉妒的、或饱受爱情折磨的、或能够忍辱负重的、或不被人理解的、或能够克制欲望的、或能够经受疯狂、恐怖境界和命运摆布的人物?因为在日常生活中,演员自己处在受束缚被压抑的状态。演出时,他便放纵自己,他的潜意识告诉他这不是真的,这仅仅是艺术表现。于是演员通过人物表达出内心世界最为隐秘的东西。观众与演员一起通过角色这个第三现实一起经历了日常生活中很难得到的体验。安东尼奥·梅内盖蒂指出,通过对演员心理的分析,他找到演员表现的几乎全是"那种受挫的人生"。"不外乎是以下的三方面:性、破坏力、欲望。好像这就是人类的一切:从电影到戏剧、到艺术,人们反复地、无限地表现这三点。"这就构成了一个真人和一个虚构角色复杂的情感关系,在我们表演术语中称之为角色的后景或角色的远景。这种角色的后景和远景是一个活生生的人才具备的,也就是说,这样的个性处在这样一个环境中,在这样一种人生经历过程中,他才能把潜意识引发出来。王宝强在写自己的书中,写到他从小就被父亲打,因此在《士兵突击》中角色被父亲打的这种体验和体会很快就被引发出来,极其真实真切。而没有这种人生经历和体验的数字演员,不可能表演出来。因为它不是生命体,不会有源于生命积累的反应。衡量影像表演的美学价值,就是看演员的影像表演是不是能够触动观众的潜意识,触动观众心灵的隐秘处。如果在这些

方面能够和观众心心相印、息息相通，那么这个银幕形象将是美的，是成功的。为什么起初在电视台播出《士兵突击》时，媒体并没有什么声息，但播出后观众自发在网上议论，点击率达到一千多万人次？忽然冒出一个极大的观众群体，引起了方方面面的重视。这就是电视剧所表达的、很简单的、"不放弃不抛弃"的意志，触动了我们很多人的潜在意识。银幕表演情感最高级的表现，一定是复杂的、复合的，而不是单一的。电影《飘》里面费雯丽扮演的角色，《霸王别姬》里张国荣扮演的角色等等，都是很复杂很深邃的情感，复合表现的喜怒哀乐。这种复合表现的高级审美，很难想象可以从银幕表演中抹掉，可以用数字演员来表现。

形、性、情，在电影中都是通过动作表现的。电影崇尚的视觉效果就是表现演员的动作美。用动作表现，是电影美学着重研究的内容。美国电影的优势就是在于电影动作的丰富多彩和刺激性。大难度的形体动作会给观众以强烈视觉冲击，数字演员可以表现，而且可以表现得比真人更好，但却失去了刺激性。因为观众都知道没有危险，不会有生命危险，谁也不会感到震撼。只有真人表演才会让人感到震撼。如《卧虎藏龙》中在竹梢开打，如果换成数字演员，谁都觉得没什么稀奇。正因为是周润发跟章子怡两个真人在打，你才会感到惊讶。因为它挑战人的生命极限。人觉得在生命中不可能实现的事，现实生活中不可能做到的事，影像中可以做到。影像表演可以无限地、恰到好处地放大人的能量，恰到好处地放大人的潜意识内涵，极大地挑战人的生命限度，这就是无与伦比的电影演员影像表演的魅力所在。如果没有这种魅力，我们也无法想象电影演员为什么会受到如此的追捧，受到人们如此的喜爱。

精、气、神——

精、气、神除了指演员本人的内在素质外，主要指角色的创造。精、气、神都是角色性格的内核。精者，个性之精华。气者，人物之能量。神者，角色之灵魂。不少演员在登台或拍摄之前毫不起眼，一上台一上镜，容光焕发，精神抖擞，判若两人。所以理解人物并赋之以血肉，是演员的工作。

什么是表演艺术？麦克雷蒂这样定义："去探测人物性格的深度，去找出人物潜在的动机，去感受它最细微的感情的震颤，去了解隐藏在字面下的思想，从而使自己把握住这个人物事迹的思想感情。"[13]

我曾经对比过中国著名女影星扮演的妓女形象，她们的创作完全体现了表演的真谛。

1. 阮玲玉在《神女》中的阮嫂。

出于对街头妓女的同情，吴永刚创作了《神女》，描绘一位为了抚养幼小儿子而被迫卖淫的妇女所遭受的生活苦难。阮玲玉以自己深刻的理解和体验，把母亲的爱跟妓女的屈辱表现的真挚朴实、深沉细腻、富有神韵。阮玲玉把重点放在母亲对孩子的感情上。她从心里流露出来的那种笑、那种疼、那种亲，动人心弦。她把所有的都献给了儿子，不惜为儿子上学责难校长，发出大声的呐喊。最后为了不让孩子再受委屈决意搬迁到一个谁也不认识的地方。这直接导致了她冲动性的行为，用酒瓶砸死了流氓。在这里我们看到了女人的尊严，感受到母亲的勇敢。因为她先前的忍耐，低调

的自卫,对社会压迫的无奈,更反衬出最后一击的震撼。

2. 潘虹的《杜十娘》。

按照学者的考察,杜十娘属于官妓中的市妓。不仅容貌夺目,而且才华过人。琴棋书画,赋诗吟唱,舞影婆娑。她心志高洁,心智聪慧,心力高超。她身在妓院,早在为自己安排,寻求独立做人的机会。机遇终于露头,她马上逮住不放。巧妙地利用老鸨的失误,又恰到好处的资助李甲。小鸟飞出了牢笼,却没有飞出命运的阴影。被父权礼教吓破胆的李甲负情倒卖,粉碎了杜十娘的人生向往、美好梦想。她做出了惊天动地的壮举:怒沉百宝箱!关于杜十娘跳江的动机,学者们作了种种探讨,我从潘虹的表演中读解出,宁为自由人,不沦他人奴。她把人身独立、人格高贵放在金钱、生命之上。

3. 方舒在《日出》中的陈白露。

还是大学二年级的学生,方舒以事先充分的准备与临场出众的表演,脱颖而出担当起陈白露的创造任务。陈白露是交际花,既不是底层妓女也不是高级妓女。演员该如何去表演,也曾令人迷惑。奥地利学者奥托·魏宁格以为非常简单,他说:这三者之间的区别"仅仅在于街头拉客的妓女全不计较男人的身份,只管挣钱,在于它的生活方式随时变化。"[14]跟神女和杜十娘不同,陈白露是个性格复杂、充满矛盾的女人。有人说她始终生活在梦中。"她年轻、美丽、高傲、任性,厌恶、鄙视周围环境,又不想同它一刀两断。她清醒而又糊涂,热情又冷淡,玩世不恭而又孤独空虚,生活在悲观和矛盾之中。"[15]用十分通俗的话说,陈白露是众人眼中的"好女人"还是"坏女人"?方舒演绎的陈白露是有点坏的好女人,坏在她抛弃不了寄生虫的生活。好在她仍然有纯真的心灵。她的人生是那个社会的折射:败落而急盼新生。

4. 梅艳芳在《胭脂扣》中的如花。

没承想,梅艳芳转型扮演如花,一举成功,留下千古传唱。如花和十二少的热恋及至双双殉情,恐怕不是独创。令人意外的是,如花五十年后,在阴间苦等十二少不见,来阳间寻找爱人。蒲松龄《聊斋》中有一名篇《连城》,说的是乔公子为爱情断魂,赴阴间寻找爱人,两人还阳途中结为夫妻。蒲公歌颂了赤诚不移的崇高爱情。可是,如花所爱的十二少大相径庭。如花费尽周折在拍摄现场找到十二少。出现在她面前的他,已不再风流倜傥,他满脸皱纹,衣衫褴褛。岁月的折磨,让他穷困潦倒,对爱情早已淡漠,殉情的意念早已抛至九霄云外。心死如灰的如花把挂了五十多年的胭脂扣还给十二少,凄惨地像第一次见面那样,从一道门中,飘然而去。他瘸着腿追她,嘶哑地喊着,如花你原谅我,不要留我一个人在这里现世。梅艳芳演得哀怨缠绵、自然流畅。把如花对十二少的爱情演绎得令男人汗颜。这就是李碧华创作《胭脂扣》的主题:"这便是爱情,大概一千万人之中,才有一双梁祝,才可以化蝶。其他的只化为蛾、蝉螂、蚊蝇、金龟子……就是化不成蝶。并不像想象中之美丽。"

5. 巩俐在《霸王别姬》中的菊仙。

与巩俐先前扮演过的角色相比,菊仙并无难度。巩俐自己说,她性格倔强,刚烈,有自己的主见。但命运很悲惨。跟杜十娘、如花不同的是,菊仙要面对丈夫和蝶衣的

纠葛。她是推动情节发展的催化剂，又是段小楼、程蝶衣两人理想、人格和心灵的观照。菊仙的粗俗泼辣以及善良大度，跟她的妓女身份没有必然的关联。在她身上最为关键的是从良目标是否实现。冯梦龙曾描绘过多种从良：真从良假从良；苦从良乐从良；趁从良没奈何从良；了从良不了从良。菊仙是真从良但却是苦从良，是趁从良却是不了从良。一切为了个爱字。她承受得了任何风险却承受不了段小楼在红卫兵批斗会上说："她是妓女，我不爱她。"这是对她终生追求的毁灭，彻底粉碎了她生命原动力。在她意识深处，妓女身份是底线，爱是顶点。段小楼击穿了她的天，砸破了她的地。她的悲剧发生在顷刻之间、意料之外。菊仙是个烈女、节妓。

　　以上五个妓女形象容貌各异、遭遇不同，情感表现非常多彩，但总体上都显示着充分的中国人特色：重情、渴望爱、以人格为高、以自由为本。与西方一些描写妓女的影片相比，如朱利亚·罗伯茨"风月俏佳人 PRETTY WOMAN"的幸运，如麦当娜"贝隆夫人 EVITA"的高贵，如查利兹·塞龙"女魔头 MONSTER"的凶残，如德芙娜"白昼美人 BELLE DE JOUR"的变态等等都大相径庭。

　　由于中国的文人与妓女存在某种天然联系，因此在电影中呈现的往往具有相当的文人气质，掺入了许多文人的想象与美化来"重构这些妇女的生活经验"。这证实了福柯的观点："必须得有一束光，至少曾有一刻，照亮了他们。这曙光来自另外的地方。这些生命本来想要身处暗夜，而且本来也应该留在那里。将他们从暗夜中解脱出来的正是它们与权力的一次遭遇，……让我们有机会窥见这些生命。"[16]

　　个性之强调，神采之弘扬，舞台艺术难望电影之项背。情感之深邃，内心之莫测，电影也远胜于舞台艺术。以往在论及舞台演员和影视演员区别时，经常会说舞台演员夸张做作，因而上了银幕特别虚假。其实，最关键的区别并不是这些，而是"在场"与"不在场"的区别，舞台演员在场直接与观众交流，最重要的是气息，气息富有能量。每一场演出演员的感受不一样，气息也不一样，释放的能量也不一样。气息又稍纵即逝，不可重复，今天的在场气息和明天的在场气息完全不同。舞台演员所具备的气息能量，对控制观众、造成观众的美感非常重要。电影则不是，银幕上演员在表演，但是没有气息的感受。演员的能量在于瞬间的爆发。在一连串的镜头中，演员的能量释放要做非常仔细的计算安排。哪个镜头是准备，哪个镜头是酝酿，哪个镜头是内收，哪个镜头是爆发，演员通过不连贯的表演来达到最佳的表现。影像表演的美是在不同瞬间的连接之中形成的。正因为如此，演员的影像表演必须经过导演剪辑再创造。导演可以把表演不好或不妥或不理想的那部分全都剪掉，把能够达到最佳效果的部分留给观众。从这个意义上讲，导演本人就应当是最好的演员。导演不懂表演，不懂影像表演的魅力，那他不会搞出好的电影来。

　　真人表演令人欣赏的另外一条，是同一个演员却能塑造不同个性的人物。演技是重要审美对象之一。受人尊崇的演员大抵一人千面。如美国大影星梅丽尔·斯特里普。她每扮演一个角色，就是一副嘴脸，一份情感，一种个性。几乎都是游刃自如，让人信服。她的演技达到了世纪高峰。她的经验，她的技巧，她的方法是演艺界的宝贵财富。就像奥林匹克创造世界纪录的运动员一样，她在挑战演艺的极限，书写人类

表演能力的绝妙华章。

2008 年周迅奉献给观众两部电影：《画皮》和《李米的猜想》。两个个性截然不同的人物、两类不可同日而语的情感、两种千差万别的仪表姿态，周迅令人信服地显示了自己精湛的演技。它使我们看到了她有望成为国际影星的潜力。相比之下我更欣赏《李米的猜想》。没有舞台演出经验的她，在很长的镜头中能极其流畅自然真挚的把角色内心的苦痛、思念、挚爱充分渲染出来。有了另一部电影的对照，我们看到了周迅的成熟，她已经步入了表演的自由境界。

综上所述，电影演员影像表演包含着真人与影像的关系、演员与角色的关系、艺术与生活的关系；当然还有合作关系；还包含创作方法与演技高低等等。它的美学价值是数字演员无法达到，更无法取代的。数字演员会出现会发展，它会创造表演美学中新的内容，因为我相信人类的智慧一定会让我们大吃一惊，大跌眼镜。只是人类的智慧与能力不可能打败人类本身。

注　释

[1]　塞·杜比阿纳：《民意调查：法国人和电影》，原载《世界电影》杂志 1986 年第 6 期，第 33—34 页。

[2]　钟惦棐："后记"，收入《电影美学：1982》，中国文艺联合出版公司，1983 年版第 344—350 页。

[3]　贝克：《戏剧技巧》，中国戏剧出版社 1985 年版，第 36 页。

[4]　B. 日丹：《影片的美学》，中国电影出版社 1992 年版，第 110 页。

[5]　郝一匡译：《好莱坞大师谈艺录》，中国电影出版社 1998 年版，第 614、621 页。

[6]　引自 S. 菲尔德：《电影剧作指南(一)》，原载《世界电影》杂志 2001 年第 4 期，第 124 页。

[7]　参见张仲年：《对电影表演观念的几点思索》，原载《电影艺术》杂志 1984 年第 4 期，第 32—39 页。

[8]　关于孙道临和保罗·纽曼都引自新浪网。

[9]　关于孙道临以及保罗·纽曼的评述均引自新浪网。

[10]　黄晓阳：《印象中国·张艺谋传》，华夏出版社 2008 年版，第 110 页。

[11]　安东尼奥·梅内盖蒂：《电影本体心理学》，中国广播电视出版社 2007 年版，第 210 页。

[12]　同上。

[13]　《西欧、俄罗斯名家论演技》，中央戏剧学院编，第 81 页。

[14]　奥托·魏宁格：《性与性格》，中国社会科学院出版社 2006 年版，第 236 页。

[15]　曹树钧：《走向世界的曹禺》，天地出版社 1995 年版，第 81 页。

[16]　米歇尔·福柯：《规训与惩罚》，北京三联书店 1999 年版，第 82 页。

论香港电影明星的性别表演

厉震林　朱　卉

许多论者曾经指出，世界上唯一可以和美国好莱坞小小较量的地区电影，只有香港电影。香港的类型电影，确实在市场上具有相当的票房号召力量。香港电影形成了一套相当成熟以及独具特色的电影工业体制，它不仅体现在与市场高度接轨的操作方式，而且，也和好莱坞制片方法一样，制造了一批魅力四射、风格迥异和具有强大市场号召能量的电影明星。这些电影明星所扮演的角色及他们个人自身，已经成为了香港电影各个时期的不同标志，他们的综合影响力更是波及社会生活的方方面面。

和大陆的电影演员不同，绝大多数香港电影演员都不是从艺术院校毕业的，入行之前也没有经受过正规系统的表演训练，最多也就是一种短期艺员训练班，但是，这样并不妨碍他们在银幕上塑造一个又一个生动传神的形象。香港演员有着一套属于自己的独特的表演哲学。其中，除了细心观察生活、注重从实践中摸索经验之外，不遗余力地开发自身资源与挖掘自身魅力也是他们成功并且广受欢迎的一大法宝。在香港高度市场化、娱乐化和大众化的文化生态环境下，有意识地挖掘自身性别特质和利用性别魅力进行表演，也就成为了不少香港电影演员迅速脱颖而出的一个有效手段。

由此，涉及了本文的论题——性别表演，即表演者在表演过程中有意识地强调角色的性别特质，从而使观众感受到角色所散发的强烈的性别魅力。

一

香港明星的性别表演表现在多个方面。首先，需要关注的自然是银幕上的性别表演。

第一，银幕上的性别定位

1. 加魅化

角色魅力的构成因素，是一种综合效应。除去外形、气质、性格和社会背景等常见因素以外，不同性别所拥有的性别特质，也是构成角色本质魅力的重要因素之一。强调性别特质的表演，往往能够使角色的性别魅力得到进一步强化。具体而言，可以分为以下三种情况。

（一）男性加魅化

即男人有男人味。在传统的社会性别理论中，男性性别特质通常包括勇敢、坚强、粗犷、力量、豪爽、义气、果断等元素。香港电影类型中最为重要的两支，即武侠功夫片和警匪动作片，孕育了大批富有阳刚魅力的硬汉形象。

最有代表性的角色，莫过于周润发在《英雄本色》系列中塑造的小马哥。

小马哥是伪钞集团的核心分子，这个身份并不光彩，其实，也就是一个黑社会分子，于国计民生无益之徒。但是，他又是一个重感情、讲义气的好兄弟、好朋友。小马哥非常酷，《英雄本色》中有这样一个经典镜头：在一首欢快的舞曲中，小马哥在慢镜中搂着一位舞女漫步，黑色风衣，嘴叼牙签，顺手将枪插在走廊的花盆中，当他微笑着将舞女送走后，拉开旁边房间的日式纸门，手执双枪扫射，弹无虚发。如此漫不经心而又这样潇洒！小马哥又很单纯，单纯到可以为义气出生入死，在人人重金钱利益而轻江湖道义的年代，在影片的结尾处他却终于成仁。他戴着墨镜、叼着牙签、持着双枪穿梭于枪林血雨中的英姿着实令人难忘，但是，那玩世不恭的表面下深藏着的重情重义的心才真正地打动了观众，也成就了属于小马哥的英雄本色。在此，小马哥的黑社会身份似乎已没人在意，观众只是看到了一个英俊潇洒、重情重义的"男人"。如此"黑白颠倒"，不能不说是这个角色巨大的性别魅力在发挥着作用，构成了一个经过"包装"的男性性别神话。

继小马哥之后，90年代后期又出现了一位风靡街头巷尾的草根英雄。同样也是黑社会人员，一样又帅又酷，一样讲情讲义，可是，个性气质上又和小马哥有很大不同。陈浩南——《古惑仔》系列的主角，更年轻却也更冷静。出场时，他只是一个小混混，通过自己的能打不怕死以及遇事冷静果断的风格，很快赢得了帮会老大的器重。他爱钱，但更讲义气。他和小结巴之间的爱情，也因为他的痴情被蒙上了一层凄美的色彩，这种描写在小马哥身上几乎没有表现过。作为一个银幕形象，陈浩南的另类男性气质无疑大大加魅力化了，作为一颗性别"重磅炸弹"，投向电影票房市场。他的叛逆、果敢、冷静、忠义、痴情满足了无数少男少女的梦想。同为"黑色浪漫"电影中的形象，陈浩南可以说是新新人类版的小马哥。

（二）女性加魅化

即女人有女人味。在传统社会性别理论中，关于女性性别特质的描述有温柔、妩媚、娇弱、敏感、细腻、坚忍、爱心等内涵。香港电影界一直不缺漂亮的女演员，很多女演员甚至因为塑造的角色过于单一以及平面化而落得"花瓶"之称。但是，还是有许多女演员靠着自身强烈的个人性别魅力，塑造了很多光彩夺目的银幕形象，获得了无数影迷的倾心喜爱。

例如钟楚红，她从影八年间，共拍片六十部，没有得到过任何重要奖项的肯定。演过的角色着实不少，但是，大多数都流于影片中漂亮的点缀，令人印象深刻的角色并不多。被人提及较多的也就是《秋天的童话》中的茶煲和《纵横四海》中的红豆妹妹了。但是，就是这一位钟楚红，当年被称为"80年代香港的玛丽莲·梦露"。那时，香港一句俚语称道："再红你红得过钟楚红？再发你发得过周润发？"红火程度可见一

斑。钟楚红演过的每一个角色,几乎都贴上了她的专属标签,她标志性的蓬松卷发、明眸善睐、烈艳红唇、浅浅梨涡以及笑时整张脸所散发的明媚光彩,都使得剧中角色带上了她本人的独特性别气质——健康性感、妩媚娇憨、高贵大方。她的美以及她浓烈又不失亲切的女人味让男性倾慕,也让女性欣赏,在两个方面观众中都很讨巧,个人的性别魅力在银幕上发挥到了极致,在香港电影界也是不多见的。

钟楚红这种自身女性魅力强烈的女演员是一类——即演员加魅角色,还有一类演员本身并不十分女性化、却因为角色的性别魅力而大获成功——即角色加魅演员。这种女性演员也有不少,张柏芝是其中比较典型的一位。

姑且不论现在张柏芝银幕角色的多元化和她生活中的真性情性格,刚刚出道时的张柏芝确实大多扮演纯情少女类型的角色,而且,她也正是凭借这些角色的清纯气质被广大观众所认可和接受的。处女作《喜剧之王》中的角色虽然是舞女身份,但是,被逼沦落风尘且内心仍渴望真爱,故仍不失为一个可爱的角色。后面的几部影片,迅速巩固了张柏芝的玉女地位。《星愿》中的护士秋男一角,清纯可人、文静柔弱,对过世恋人的念念不忘以及一腔深情令人动容;《白兰》中单纯善良的异乡小新娘,不仅令流氓男主角浪子回头,也令观众怜爱有加;《蜀山传》中则干脆成了不沾一丝人间烟火的仙子,白衣飘飘,空灵缥缈。这一系列角色的魅力是如此之大,以至于观众不自觉地将对角色的印象强加到了演员身上,即他们认定在生活中张柏芝同样也是个个性文静的清纯乖乖女,而产生了移情。所以,观众喜欢的并不是真实生活中的张柏芝,而是通过银幕加魅化以后、他们想象之中的张柏芝。银幕角色赋予了张柏芝别样的性别气质,而产生了更加轰动的性别吸引效应。

（三）中性化加魅

即性别角色模糊化。男子阳刚、女子阴柔固然符合传统审美观对于两性的要求,然而,在艺术世界中,男女互相反串经常也能产生奇妙的性别美学效果。男子反串女角的历史由来已久,莎士比亚时期戏中女性角色都是由年轻男子反串的,同样在我国,明清时期职业戏班女子唱戏上台也是不被允许的,而大名鼎鼎的"四大名旦"也都是堂堂伟男子。另外,在中国早期电影中,也存在男子反串的现象,例如黎民伟反串《庄子试妻》中的庄妻。相映成趣的是,我国的越剧在相当长一段时间内,无论角色男女一律采用女性演员,号称女子绍兴文戏。当然,这些都有当时历史的局限性原因,多少属于一种无奈之举。

到了现在,由于角色需要,电影中男子扮相妩媚妖娆、女子装扮英姿飒爽的,也是屡见不鲜。那些长相原本有些阴柔的男星,扮上女装之后显得柔中带刚,通过对女性日常言行点滴的仔细观察和悉心揣摩,加上本身所具有的男性视角,塑造出来的女性角色往往比女性演员本色流露的更显风韵神髓,而女星扮上男装,则往往为角色增添了几分俊美温柔,冲淡了男性角色所具有的危险感和破坏感,而多了一些或可爱或灵动的气质。

香港电影中男子反串女角,往往出于搞笑目的,只有一个人除外——张国荣。

张国荣在《霸王别姬》中的表演已成绝唱。在《霸王别姬》中,张国荣扮演的程蝶

衣是一位入戏太深、不疯魔不成活的乾旦。严格地说,程蝶衣并不是女性,张国荣扮演程蝶衣也并不是一般意义上的反串,但是,这个角色有他的特殊性。首先,他在舞台上扮演的是女性;其次,他将全身心投入到角色中,以至于从内心将自己当作了女人,所以他不会爱女人,他只爱戏里的霸王和演霸王的段小楼。可以说,这个角色是男儿身,女儿心,从某种程度上说,未尝不是一个女人。张国荣将这个角色从外到内都演绎得形神兼备、丝丝入扣。舞台上,程蝶衣的哀怨唱腔、妩媚神态和柔软身段,活脱脱是一个古典美女的形象;舞台下,程蝶衣为了段小楼受辱、嫉妒,甚至出卖自己,用情之深并不亚于女儿身的菊仙。角色的塑造获得了巨大成功,也让张国荣的表演天地拓宽了。张国荣是少数兼具男性与女性魅力的明星之一。就外型而言,他是英俊的,但轮廓又颇为柔和,清秀有余粗犷不足;就气质而言,他身上有潇洒倜傥甚至玩世不恭的一面,但同时也有柔情似水、深情款款的一面。因此,天生外形气质的既矛盾又协调,让他无论塑造男性气质或者女性气质的角色,都有得天独厚的优势,而他"活到角色里"的表演态度和精神,则是更令角色多了一份浑然天成的光彩。儒雅书生、热血警察、江湖大侠、街头阿飞、京剧名旦、同性恋者……这一系列复杂多变的银幕形象,恰似张国荣本人那样令人好奇和着迷。

另一位和张国荣类似,有着双重美感的明星便是有着"大美人"之称的林青霞。周星驰对林青霞的扮相发过这样的感叹:"着男装时,她是最英俊的男人;着女装时,她是最美的女人。"林青霞早期大多扮演琼瑶言情片中的女主角,虽然角色多是娇生惯养的大小姐之类,但是,她那两道粗粗的浓眉和方方的下巴,还是隐隐透出了一般女演员所没有的中性特质。此后,林青霞相继在《红楼梦》、《刀马旦》中展现了她特有的中性之美。《红楼梦》中林青霞饰演的是贾宝玉,扮相俊俏可爱,言谈举止之间自有一份娇憨可亲在内;《刀马旦》中扮演的是军阀之女、爱国青年曹云,以短发中山装的男性打扮示人,超乎男性的俊美和超乎女性的英气令人惊艳。后来,林青霞出演了电影生涯中具有转折性意义的角色——《东方不败》系列中的主角东方不败。这是一个被扭曲的角色,他本是一个男人,但是,因为练邪门武功甘愿自宫,后来又碰到了自己心爱的男人,心态上更加向女性方面靠拢。与此同时,他又是"葵花在手,江山我有"的武林霸主。林青霞奉献给观众的角色印象就是一个字——美,一种不分性别的美。既有打斗时男性的威猛霸气,又有动情时女性的温柔妩媚。看过《笑傲江湖之东方不败》的观众都不会忘记影片结尾:令狐冲跳下山崖,抓住东方不败问:"那天晚上跟我在一起的是不是你? 是不是你?"东方不败微微一笑,回道:"我不会告诉你,我要让你后悔一辈子,永远记住我。"说完,用尽最后一点力气反掌将令狐冲打上山崖。在令狐冲心痛欲裂的表情中,那一抹红衣渐渐消失在视线中,凄绝艳艳。

张国荣和林青霞这样天资过人而又演技纯熟的演员,为观众奉献了具有奇妙性别美感的银幕形象,深深地吸附了观众而产生了强烈的票房号召力量。

2. 类型化

应该说,不同的演员拥有不同的性别特质和表演风格,针对的观众群体也不同,加之香港历来已久的类型电影传统,演员类似的角色演多了,久而久之也就产生了相

当一批针对特定目标受众群体的类型化演员。

香港电影市场细分程度很高,在此,对于类型化演员的分析,只是属于一种总体概述。

其一,男演员的类型

(1)英雄型

关键词:阳刚、正直

代表人物:李连杰、成龙

这类演员一般多演功夫高强的正义之士,例如武师、警察之类。戏份多为武戏,主要靠一身过硬的真功夫来表演,体现的是一种正气和硬朗的男性魅力。

李连杰即是一例。不管是早期的《少林寺》中青春活泼的小和尚,还是后来《黄飞鸿》系列中的一代武术宗师黄飞鸿,都可以归属到这一类角色之中。李连杰的外形兼具有正气与英气、身手敏捷利落,一派大家风范。在表演感情戏时,又显得有些腼腆憨厚,别有一种认真执著的可爱劲儿。

成龙虽也属功夫巨星,他的特质却有所不同。成龙饰演的人物也惩奸除恶,也可称为英雄,但不同于李连杰扮演的盖世英雄,最多也就是平民英雄,因为都是一些身份普通的小人物,所以对观众来说更具有亲切感。成龙的武打动作也和李连杰区别较大,不似李连杰的正统严谨,更多地加入了诙谐的元素,形成了当时独具一格的功夫喜剧路线,这也和他富有喜感的五官相得益彰,使人觉得可亲可爱。

(2)忧郁型

关键词:内敛、深沉

代表人物:梁朝伟、金城武

这类演员多饰演一些内心丰富、不善言表、性格沉默的角色,而且,这类角色大多出现在文艺片之中。

梁朝伟是饰演此类角色的典型代表。他的眼神忧郁中带些迷离,有时也有点玩世不恭,笑起来又有些腼腆。生活中,他内向到有些自闭;镜头前,他以不变的姿态演绎不同人的孤独和绝望。在《重庆森林》中,他是失恋寂寞的警察,对着玩具狗、湿毛巾、肥皂盒喃喃自语;在《暗花》中,他是与黑道有染的白道,苦苦挣脱还是逃不出宿命的掌心;在《春光乍泄》中,他是为爱隐忍到有些懦弱的黎耀辉,一味包容着任性放荡的何宝荣;在《花样年华》中,他是挣扎在爱与背叛之间的报馆职员,只能挖一个洞,将心底最深的秘密对着它说……抛开间或出演的商业片中的搞笑角色,梁朝伟扮演的大多数角色都带上了独属于他的那份忧郁气质,女人为之痴迷,男人则看到了自己的脆弱。

同样,另一位以忧郁气质迷倒观众无数的明星——金城武,饰演的角色也多拥有一种共同的特质。如果说梁朝伟的忧郁使人迷惑,那么金城武的忧郁就令人心生爱怜,尤其能激发女性观众潜藏的母性。不论是《重庆森林》中吃着过期凤梨罐头的失恋少年,还是《薰衣草》中坠落凡间懵懂不知爱为何物的天使;不论是《两个只能活一个》中混迹于社会底层的几乎要丧失生活坐标的青年,还是《如果·爱》中精心设计报

复前女友的男演员,在或迷茫、或纯净、或颓废、或不羁的眼神背后,总有一抹深深的忧伤,那是一种类似动物受伤后的表情。这种受伤气质可说是金城武的最大魅力,但在一定程度上也是他突破自己的最大障碍。

（3）热血型

关键词:果敢、义气

代表人物:周润发、刘德华、郑伊健

这类演员多演一些热血男儿,办事勇敢果断,讲究义气,多为出现在警匪片之中,或警或匪。

周润发的眼神中有着一种发自骨子里的玩世不恭,也许就是因为这点,他演的多是亦正亦邪的黑道大哥类人物,打斗时的不慌不忙、漫不经心,使得他的形象异常潇洒,而为了情义牺牲自己的英勇,则更凸显了他的男子汉气概。

刘德华在相当长的一段时间内,银幕形象都没有太大变化——基本上都是正直、善良、勇敢、重情的角色。《法内情》、《猎鹰计划》、《五亿探长雷洛传》、《烈火战车》、《旺角卡门》、《阿虎》中的角色莫不如此。最具代表性的当属《天若有情》中的华少了,一个小混混,一个热血痴情的混混。他不幸地爱上了富家女,又用冷漠伪装自己,她为他甘愿抛弃一切,他感动得义无反顾。但是,黑帮势力和世俗压力还是决定了这份感情的悲剧性,最后华少在因为江湖恩怨被砍伤后,拖着血流不止的身体跑去找JOJO。在深夜无人的寂静街道上,他载着他心爱的女孩,血流如注。他砸开婚纱店的玻璃,取出洁白的婚纱给她穿上,带着她去教堂。明知道没有结果,但还是要在临死之前,拼尽最后一点气力和心爱的人在一起。刘德华扮演的华少太过热血浪漫,直到今天还被很多观众心心念念地提起。

郑伊健和刘德华类似,也大多饰演江湖混混和正义英雄两类角色。古惑仔和华英雄,郑伊健都演过,只不过他更年轻,身上所带的时代烙印也不同。比起刘德华理想化与浪漫化的演绎,郑伊健诠释的人物更现代也更现实。虽然也重情义,但不那么冲动莽撞,而是更多地带有一种冷静的气质。这就是90年代中后期出现的非常流行的所谓"酷"的气质。

其二,女演员的类型

（1）玉女型

关键词:清纯、纯情

代表人物:杨采妮、梁咏琪、早期张柏芝

玉女型的明星,在香港拥有非常广泛的群众基础,基本上男女老少都喜欢。所以,香港电影界总是不遗余力地推出一代又一代的玉女偶像。

杨采妮最美之处在于她的健康阳光,甚至带有一点男孩子气的调皮。圆圆的脸、粗粗的眉、见牙不见眼的灿烂笑容,浑身上下散发着青春活力。《梁祝》中的祝英台,可以说是一个和杨采妮个人气质贴合得非常好的角色。影片的前半段,祝英台女扮男装,言谈举止不见女儿家的娇柔作态,却是一派自然率真,非常可爱。到了后半段,爱情悲剧渐渐酿成,祝英台身上的明朗色彩也逐渐黯淡,楼台会、哭坟乃至最后殉情、

杨采妮都将一个女孩对爱人的忠贞、痴情演绎得真实感人。只是,杨采妮演了没有几部片子就息影了,复出之后声势已大不如前,但她早期塑造的玉女形象,还是深深地扎根在了观众的记忆里。

梁咏琪的形象和所饰演的角色,大多也给人一种玉女的感觉,不过与杨采妮比较,她更文静柔弱一些。通常不是乖乖的学生妹,就是某个江湖混混的纤弱情人,要不就是大家闺秀。谈不上有多么出色的演技和给人留下多么深刻的印象,但是,也能做到赏心悦目、我见犹怜,而且,对"阳气"旺盛的香港电影来说,搭配这样一个柔弱的角色也是影片的美学需要。

张柏芝现在已是一个全方位发展的演员,也许她以后还会扮演清纯如水的角色,但是,可以预料她能够饰演的绝不仅止这一类角色。

(2)美艳型

关键词:性感、风情

代表人物:王祖贤、舒淇

这类演员本身形象美艳,所饰演的角色身份虽然各异,但都是风情万种、诱惑撩人的美女。少了她们,香港电影一大传统元素就没有了,香港电影也就不再是香港电影,至少不是完整意义上的香港电影。

王祖贤就是一例。刚刚步入影坛时,年轻貌美的王祖贤也不可避免地演了一些花瓶的角色,《倩女幽魂》则首次将王祖贤的特质与角色达到完美统一。她是美艳的,但不属于明媚的一类,而是幽幽的、冷冷的,就像她扮演的那些凄艳的女鬼。小倩在阴风中的亮相,长长的青丝遮住了一半脸,说不出的阴森和惊艳,美丽却有致命的危险。在《青蛇》中,王祖贤真正把"妖"演绎到了极致,不是传统印象中的端庄贤淑的白素贞,而是烟视媚行、迷惑许仙的蛇妖。王祖贤演得很到位,因为白素贞本来就是妖,只不过是一个渴望做人的妖。王祖贤的性感从来不是因为暴露,而是因为一个眼神、一种姿态、一个笑容,就可以使人感受到骨子里散发出的风情。

舒淇的性感相比王祖贤东方式含蓄的性感,来得更加直接一些,甚至更加阳光一些。舒淇的美带有一种天使与魔鬼混合的特质。她可以野性也可以清纯,她可以魅惑也可以天真。《绝色神偷》中是美艳狡猾的女贼,《红苹果》中是天真可爱的少女,《玻璃之城》中是知性的女大学生,《北京乐与怒》中又成为了艳舞女郎,舒淇利用她的天赋和聪明游走于这两极之间,愈发游刃有余。

(3)傻大姐型

关键词:迷糊、善良

代表人物:郑秀文、杨千嬅

这类女演员不是那么美丽,但是,总给人一种清风拂面的愉悦之感。因为她们扮演的角色特质更为接近普通大众,不完美,但是,却有闪光点,分外亲切自然。有点傻傻的,但又很可爱。

郑秀文就是一个颇为典型的例子。从她为数不多的影片来看,最受欢迎的几个角色都是非常贴近普通人的。《夏日么么茶》中被男朋友抛弃又有些自私贪小的事业

型女性、《孤男寡女》中神经质的公司小职员、《魔幻厨房》中烧得一手好菜却被诅咒得不到爱情的老板娘、《嫁个有钱人》中家境平平一心要嫁有钱人的煤气店少东……这些角色的一大共同点，就是都有点小缺点、有点迷糊，但又非常善良，虽然会受周遭影响而发生动摇，但最终还是选择了真实平淡的生活和真心相爱的人，很容易令观众产生强烈的世俗体验共鸣。

在香港，杨千嬅有着一个"大笑姑婆"的称号，因为她不管戏里戏外，走到哪里都喜欢毫无顾忌地大笑，真实不做作，尽显豪爽乐观之本色。她饰演的角色也多是相貌平平的邻家女孩，也没有太大的才能，但是，凭着迷糊倒有些傻乎乎的性格和乐观的精神，总能得到上天的眷顾，得到事业爱情双丰收。这一形象的代表之一就是《新扎师妹》系列中的方丽娟。方丽娟本是个在警署中打杂的小职员，但是，因为一系列阴差阳错，竟然立了功升了职还嫁给了一个英俊富有疼爱她的老公。这些无异于现代的另类版本的灰姑娘童话，让大众在现实生活中不可能实现的愿望得到暂时的虚幻的满足。

第二，银幕下的性别表演

虽然说明星和我们一样是普通人，一样七情六欲、人间烟火，一样有家人、有朋友、有爱人，但是，身为公众人物，尤其是承载了人们无数美梦幻想的公众人物，明星除了银幕上的表演之外，银幕下的一举一动也不得不带上一定的表演色彩。正如上文所说，观众对明星的喜爱很大一部分源自对角色的移情，所以很多明星在银幕下也不得不延续银幕上的性别表演，以求维持在观众心目中一贯的美好形象。在香港电影的商业运作机制中，演员的性别表演是商业成功的一大重要元素，是电影票房的一种保证。除了银幕下的性别表演，能够迷住千万观众，从而获取最大利润，在银幕下的性别表演，也必须为银幕下的性别表演"增值"，产生一种合力的性别魅力。当然，也不是所有明星都保持和银幕角色的一致性质，但是，总是拥有一个带个人特色的公众性别形象，而且，是正面的。

香港电影明星在银幕下的性别表演，主要体现在以下三方面：

1. 外形加魅

外形包括发型、化妆、服装、配饰、姿态等方面，每个环节都不能随便。明星的职业特性，决定了他们要比普通人更多地注重对自身的修饰，尤其是与银幕角色的一致性。

最具代表性的莫过于对玉女明星的形象限制要求。凡是说到玉女形象，最好是长发长裙飘飘、妆面清爽，忌浓妆艳抹和衣着暴露。梁咏琪算是一个例外，她出道至今头发最长也不过到肩。虽然是短发，但是，梁咏琪的整体感觉还是清爽可人的，出席各种场合的活动都不离斯文高贵大方。所以，还算忠于她一贯的银幕形象。

美艳女星方面就正好相反了。刘嘉玲每次出场几乎都是低胸露背礼服、长发盘起、珠光宝气，尽显成熟女性的魅力。而以野性美著称的舒淇，虽然声称私底下最爱T恤牛仔的装扮，可至少出现在公众视线里时，还是很用心地突出她美好的身材优势的，而且一头标志性的蓬松长发多年未变。

也有明星尝试过改变形象但失败的，比如郑伊健。不管是混在江湖的古惑仔还是正气凛然的华英雄，郑伊健多年来一直以长发形象示人，这个发型配上他俊朗的五官，并不显得拖沓流气，相反还增添了一份独特的潇洒不羁。可是，后来有一段时间，他将头发剪短，结果中规中矩的发型将他原来的那点特质几乎破坏殆尽，怎么看都给人英雄迟暮的感觉。事实证明，那是一个失败的造型。

明星树立一个被大众认可的公众形象并不容易，所以都尽心地维护。可是，现代高度发达的传媒也让明星防不胜防，尤其在香港这样一个盛产"狗仔"的地方，偷拍抓拍屡见不鲜。明星下楼打瓶酱油或者遛个小狗，也会被埋伏在草丛或者什么地方的小报记者逮个正着，于是，私底下不修边幅、素面朝天的模样立即登上头版头条，这颇让明星们深感头疼，但是，也无可奈何，只能时时刻刻注意自己的仪容，以免苦心经营的形象毁于一旦。这无奈的现实，也说明了在社会生活娱乐化的今天，明星工作范围的内涵在不断扩大，而属于个人的空间则不断缩小。

2. 言行加魅

除了外在形象，明星平时的言谈举止，也是整体性别形象加魅化的一个重要构成部分。

随着娱乐节目越发铺天盖地的趋势，明星的曝光率前所未有地密集，因此，影片做宣传、接受访问、参加综艺节目、出席商业或者公益活动，甚至担任比赛评委等都成为了明星日常工作的很大一部分构成内容。因此，那些懂得如何与媒体打交道以及适时加魅自身言行的明星，就相对更容易获得大众的青睐，提升他们的性别魅化含量。

人的性格都是多面性的，在不同的场合和不同的人面前展现出的侧面也不尽相同，而且，人的情绪也不是一成不变，会受自身和周遭环境的影响而起起伏伏。这些对普通人来说都很正常的，但是，明星职业的特殊性要求他们必须时时刻刻有意识地展现自己被大众所认可的那一面，以不断巩固并强化自己在大众心目中稳定的公众性别形象。

由此，可以看到大众情人般的刘德华总是一脸迷人的微笑示人，回答问题老练又不失幽默，而且，经常可以听到合作的女艺人甚至节目女主持人夸赞他的绅士风度；也可以看到忧郁的梁朝伟在记者招待会上低头涂鸦，等问题轮到他时才露出一贯的腼腆笑容，轻声地要求记者再重复一遍；还可以看到青春逼人的少女组合 TWINS 戏里戏外的招牌阳光笑容和嗲声嗲气的娇音软语，再刁钻的问题也会被她们用年轻简单的逻辑和天真无邪的姿态化解。

上面论述的电影明星，是戏里戏外公众性别形象比较一致的，也有不少明星是银幕上下状态不同的，但是，展现的也都是正面的特质，而且，更为重要的是有观众缘的特质。

比如外形和银幕形象可以归入美艳型的陈慧琳。她在银幕上扮演的大都是美丽干练的都市女性，给人成熟冷艳的感觉。可是，她面对媒体时的言谈却有几分"傻大姐"般的迷糊，行为举止也有些男孩子一般的大大咧咧。但是，就是这样的特质反而

让观众觉得她不像一般美女那样高高在上、拒人于千里之外，而是亲切可爱，从另外一个侧面补充了她银幕上的性别表演。

另外，一些以塑造不同类型人物见长的个性派演员，银幕下的言谈举止也更多地带上了他们个人的特质。梁家辉就是一个例子。这样说并非代表梁家辉本人魅力不够，相反，生活中的梁家辉是非常具有成熟男人味的。只是比较银幕形象而言，不是那么一致。这也是因为梁家辉扮演过太多不同类型的角色，而且，角色和角色之间差异非常大。《情人》中自卑软弱的中国情人、《刮痧》中成为东西方观念冲突的牺牲品的父亲、《黑金》中心狠手辣的流氓大亨、《周渔的火车》中抑郁屠弱的诗人……每个角色都是各有神髓，而很少看到梁家辉个人标志性的印记。这是他和很多香港演员的不同之处。银幕下的梁家辉平易近人、不卑不亢，他对落魄时摆过地摊毫不避讳、他愿意花几个月到山区体验生活只为更贴近角色、他为了排练话剧而缺席金像奖颁奖典礼、他在一次节目中请全场观众在他的杂文集上签名……虽然不是每一个银幕形象都是富有男性魅力，但银幕下的梁家辉以真诚的态度和自身的内涵为我们呈现了一个坦诚、敬业、淡泊、谦逊的男人形象，同样魅力十足，也深化了他在银幕上的性别表演。

不管是忠于银幕形象还是本色流露，香港电影明星努力的方向，无非还是一个具有魅力的公众性别形象。但是，要维持好这一形象着实不易。首先是工作强度大，状态很难维持。一个正常人是不会二十四小时都处在情绪的亢奋点上的，但是，明星在面对公众时，就必须表现得神采奕奕，体现出自身性别特质魅力，不论处于何等身体状况。TWINS刚出道时就曾对媒体表示过：有时连续工作几十个小时，累得不行，还要强颜欢笑，实在笑不出来，回答问题也不是很积极。但是，这样一来，有媒体就会说我们耍大牌，甚至怀疑我们闹不合。这一番话道出了不少艺人的心声。其次，部分媒体过分紧逼导致明星失态。比起工作的辛苦，更让明星苦恼的就是部分媒体的苦苦相逼。香港传媒业的竞争激烈程度是众所周知的，"狗仔队"之猖獗在世界范围内可能也仅次于英国同行。为了抢新闻、拼销量，在采访明星时经常专挑敏感问题或者负面传闻提问，而且大多跟性别身份有关，有时甚至"唯恐天下不乱"，断章取义、夸大细节来挑拨明星之间的关系。很多明星被激怒而当场翻脸，甚至对记者大打出手，结果又为媒体制造了一个话题，也为自己增添了一条负面新闻。因此，香港明星的言行加魅是在身体和精神的双重巨大压力之下完成的。

3. 私生活加魅

明星除了在银幕上展现性别魅力之外，生活中作为一个有血有肉的人，也必定拥有属于自己的感情生活。与普通人不同的是，明星的感情生活不止属于他们自己，还属于所有关注他们的人。这是身为公众人物的代价。这里的感情生活包括亲情、友情、爱情，当然最受瞩目的还是爱情部分。对感情的态度，可以在相当程度上反映一个人的内心世界，因此，观众总是乐此不疲地加以探究，由此，私生活也是成为明星整体性别形象的一个不可或缺的部分，一旦和明星的整体性别形象发生冲突，则极有可能被"牺牲"掉，通常的做法是放弃或者掩盖。所以，虽然是私生活，也难免被明星加

魅化了。

明星对外宣称的私生活状态，一般可以分为两类：未婚的和已婚的。

首先，分析未婚形象。它应该包括宣称未婚和真正未婚的两种情形。

大众崇拜明星的一个典型心理特征，就是将自己的想象嵌入到明星身上。一旦观众受明星性别魅力的吸引，会自觉和不自觉地产生很多幻想，这是从偶像崇拜中获得快感的一大来源。明星的未婚身份，为大众的幻想提供了很大的想象空间，只要明星一天不宣布结婚，"粉丝"的丽梦就可以一直做下去，而一旦明星宣布结了婚，对"粉丝"们来说就有质的区别——这意味着这个人不再是"共享资源"，而是另一个人的"专利"了。那他/她的性别魅力就会大打折扣，受欢迎程度也可能会直线下降，这对于明星事业的发展，绝对是一个致命性的打击。更为严重的是，有些死忠"粉丝"接受不了梦碎的现实而采取过激行为，让明星也不敢轻易公开婚姻事实。成龙曾被问及为何事隔多年才公开与林凤娇的婚姻，他十分无奈地表示道："我当时要是宣布已经结婚，每天大概有十几个女孩子要从高楼上跳下去，要出人命的！我要对影迷负责！"所以，一般来说，人越红越不敢"结婚"。再如红透影坛多年的刘德华，头顶大众情人的光环，四十好几还对外宣称未婚。虽然媒体多次拍到他多年的亲密爱人甚至是传闻中的女儿，但他始终没有承认过。姑且不论真相如何，刘德华坚持单身形象的做法，可以说是香港明星加魅私生活的一个典型代表。

十几年前，不要说是结婚，很多明星连恋情都不敢公开，生怕影响事业发展。随着时代的发展，观念的变化，影迷日趋理智，敢于公开恋情的明星也越来越多了，甚至恋情也成为某些明星加魅自身形象的手段。有些明星恋情比较稳定，多年恋爱长跑，另一半有圈内人也有圈外人。这样的感情状态，通常会让人觉得明星用情专一和富有责任感，因此也赢得不少观众缘。也有些明星感情生活比较丰富，恋情传闻不断，但是，如果处理得好，也会让人觉得他/她非常有魅力。例如彻底摆脱玉女形象的张柏芝，近两年的绯闻对象一个接着一个，尤其是当年介入"锋菲恋"一事闹得满城风雨。但是，此后张柏芝为情暴瘦和情绪失控又赢得了相当一部分人的同情，甚至很多人觉得她不愧为敢爱敢恨的现代新女性代表。加上在媒体前，张柏芝一直坚持表达想做一个好太太、好妈妈的愿望，也让人感觉她对待感情的态度是非常认真的。更为重要的是，她和每一个绯闻对象都维持着友好的关系，几乎每个人都对她欣赏有加。这样，在真相不得而知的情形下，张柏芝给人的感觉是个渴望并勇于追求真爱的性情中人。也难怪她的事业并未受绯闻影响而愈发蒸蒸日上。

其次，关于已婚形象。已婚明星赢得观众缘的方法基本只有一条，那就是夫妻恩爱和家庭幸福。在世界范围内，它都是一个不二法门，就是好莱坞也都一向推崇明星模范夫妻，更不用说家庭观念根深蒂固的中国人。香港电影界中也有不少已婚并且多年维持良好形象的明星，像李连杰、周润发、梁家辉、刘青云等，都是成熟爱家负责任的好男人形象，因而也备受影迷赞赏。对已婚明星的公众性别形象而言，最有杀伤力的莫过于婚外情、私生子之类有违传统伦理道德的行为。影坛大哥成龙当年爆出的"小龙女"事件，让成龙在家庭之外的一段旧情曝光。这件事情虽然不至于使成龙

多年苦心经营的良好形象毁于一旦，但也成为他一个永远无法抹去的污点。

既有明星因为私生活而加魅自身公众性别形象的，也有明星因为私生活被曝光而直接导致事业危机甚至停顿的。总的来说，明星私生活公开还是具有一定风险性的，所以，不同的人有不同的选择。

第三，媒体的共谋

明星与媒体之间首先是相互依存的关系。不管是银幕上的表演还是银幕下的表现，明星都要依靠媒体向大众传播自身的性别魅力，尤其是在竞争异常激烈的演艺圈，更是需要保持一定的曝光率来维持人气，增强性别形象票房吸引能力，而媒体也需要借助明星效应来促进销量或增加收视率。

正如前文所说，现在明星的工作已经远远不止拍电影本身，还附加了很多与电影有关或者无关的内容。这些接触明星的渠道，不管是新闻发布会还是广告代言、不管是人物专访还是娱乐新闻、不管是颁奖典礼还是公益活动……都带有一定的媒体欺骗性。新闻发布会自是不必说，明星都是穿戴整齐正襟危坐、回答问题字斟句酌；颁奖典礼也只看到台上的风光，从走红毯到颁奖领奖，明星无一不是精心准备，将最美的一面展现人前；专访的美化性就更明显、目的性也更强了，不管如何冠名以"超级"、"魔鬼"，最后还是殊途同归——展现了明星美好的一面；就连以真实为本的娱乐新闻，也不可能捕捉明星每个真实的侧面，因为当明星意识到镜头的存在时，总会习惯性地带上表演性质，除非偷拍，当然这又涉及一个道德法律的问题。所以，一方面，媒体会为了保证自身的可看性、可听性或因为一些利益关系而美化明星的公众性别形象；另一方面，明星在媒体前总是努力表现自己性别形象最好的一面，因此从这个意义上来说，媒体是明星加魅形象的共谋。

前面曾经论及"偷拍"，这是媒体与明星打交道的另一种方式，也是大众接触明星的另一种渠道。正如前文所说，大众也会意识到媒体一定程度上的欺骗性，所以会有想了解明星真实性别形象面目的欲望，想看看明星在不设防、没准备的情况下会是一种什么样子。这种窥私心理直接助长了部分媒体偷拍和跟拍之风。香港的狗仔队一直是明星深感头痛的一个群体，有时侵犯艺人隐私到了令人发指的程度，尤其最近更将镜头伸到了艺人家里，偷拍了多位艺人在家中的生活，以致艺人联名抗议，香港政府甚至拟定立法来遏止狗仔偷拍。可是，就在很多明星和狗仔势同水火的时候，另一些明星和狗仔结成了同盟，成为了合作者。这些明星会为了炒作自己性别形象而和狗仔联手炮制各种花边新闻，以期制造话题而牵住公众视线，达到提升人气的目的。演艺圈中为了成名得利而不择手段的人也确有人在，这是另一种媒体与明星的共谋，但显然为人所不齿。

明星与媒体的关系确实颇为微妙，媒体成就了明星又成为了明星不能承受之重。其实，谁也离不开谁，关键问题是保持好彼此之间的"安全距离"，明星是理解媒体工作的，但超过了一定的度就让人难以接受。所以，媒体要掌握好度，不能把明星逼得太紧，而明星也应该多些社会责任感，学会约束自己的言行。这样，双方的自律才能和平共处，并进一步净化演艺圈的风气。

第四,偶像经济与性别消费

香港电影明星在银幕上下的性别表演,最直接的结果就是自身形象的加魅化,从而更接近于一个"偶像"。而在娱乐产业化的今天,拥有一个良好的公众形象和大批粉丝就意味着有市场号召力、可以合理合法多赚人民币。

明星是一种特殊商品,属于精神消费品。大众需要明星、需要偶像,一是因为明星的性别魅力满足了大众的情感需要——现实生活中并不是每个人都能找到梦中情人,明星职业的、理想化的形象能够满足了很多人的幻想,提供了情感寄托的对象;二是因为明星的个人魅力是一些人特别是青少年的精神动力——刘德华的努力、成龙的敬业都为他们赢得了成功,在某种程度上甚至成为了香港精神的代表,因此不少人会把明星作为一个奋斗目标和榜样,给自己提供强大的精神力量;三是因为现实生活的平淡,大众需要明星来作为一剂调节生活的调味剂,偶尔追追星疯狂一下,为一成不变的生活增加一点刺激,另外明星也是社交的一个重要谈资和话题。

大众的追捧就是市场的需要,就是巨额利润的来源。在视觉经济与偶像经济的今天,偶像就是生产力,偶像就是财富。

首先,偶像魅力能够提供票房保证。好莱坞"明星制"的影响力一直持续到今天,事实证明,明星的魅力是巨大的,观众还是会冲着所喜爱的明星而去电影院,甚至为明星量身打造影片的例子也是屡见不鲜。例如杜琪峰为刘德华和郑秀文度身定做的一系列影片,除了《孤男寡女》和《瘦身男女》之外,后续的影片都情节俗套、了无新意,两位主角的表演也不见突破,但是,凭着前面两部的余威和两位大牌的非凡号召力,还是取得了不错的票房。

其次,偶像魅力能够带动个人品牌产业链的运转。身处娱乐工业化时代,明星不可避免地商品化了,明星拥有的特质、魅力也标签化和品牌化了,而明星形象成为一个品牌之后,能够带来一系列的连锁经济效益:出唱片、出写真集、出书、出真人版玩偶等周边产品、做商业形象代言人、担任服装珠宝设计师、出任公司行政职务,甚至自己开店、开公司等,只要有市场、有人来买账,这些巨大的利益空间,明星是不会白白浪费的。

再次,偶像魅力还能推动城市社会经济的发展。香港政府先后邀请过成龙、郭富城、吴彦祖等明星担任城市旅游形象大使,为推动香港旅游业的发展作出了一定的贡献。香港独特而丰富的明星文化也成为其旅游业的一大卖点。香港政府是非常会利用明星效应的,经常会利用明星的号召力来为社会作出一种表率行为,比如授予表现突出的明星以荣誉市民、杰出青年的称号,邀请他们参加公益活动以及公益宣传片的拍摄,对大众特别是青少年做一些正面的引导。

应该承认,在社会生活日益娱乐化的今天,明星以及与明星有关的种种已经成了我们生活中一个重要的部分,我们有太多渠道接触到明星并受到他们的影响。在娱乐经济迅速膨胀的时代,在利用自身性别形象魅力获取利益和名望的同时,我们希望明星也深刻意识到自身对大众的影响力及所肩负的社会责任感。时间会冲走所有的沙子,留下真金。真正的性别偶像,永远属于那些给社会带来积极正面影响的偶像。

试论多维度环绕立体声多媒体电影的声音创作

——2010 年上海世博会中国馆主题影片《和谐中国》声音创作分析

詹　新

概　述

上海世博会中国馆电影厅是一个特殊的 14＋4＋3 二十一声道多媒体电影厅,它决定了为这影厅制作的电影是一部特殊的定制影片,整个的艺术创作过程都必须以这个最终的放映环节为根本前提,是不同于以往传统的故事片电影创作的。长度 8 分钟的《和谐中国》在世博中国馆展映,它更多地承载了国家文化的展示传播以及民族精神的颂扬的功能,同时作为中国视听领域新科技发展的一次重要展现,又要同时为观众提供一定的视听娱乐性。电影在技术上从未停止过对于新技术的开发与利用,观众对于视听盛宴的追求也是越发地强烈。技术上的进步为的是能够为观众全方位地模拟视听现实体验。对于多维度环绕立体声多媒体电影的创作问题的讨论还是非常具有现实意义的,在我们看来,中国馆电影厅的多维度环绕立体声系统在今后可能会成为多媒体电影馆声音还音的发展趋势。

一、影片内容与电影厅特点

片名:《和谐中国》
导演:郑大圣
片长:9 分钟
片种:彩色三折幕超大银幕 21 声道全维度环绕立体声多媒体电影
制作单位:上海电影(集团)有限公司

(一)影片内容主题

影片《和谐中国》以《论语》中的三句警句分为三个段落来结构影片,这三句话概括了中国的过去、现在与未来。"逝者如斯夫,不舍昼夜",讲述中国人用三十年时间加速发展,迈进"城市化时代";"君子和而不同",展现一天之内的每时每刻,展现中国现代城市都是如此丰富与多元;"从心所欲不逾矩",则揭示了中国社会在崇尚个性化

发展的同时，也尊崇社会伦理。

为了追求影片"朴素、平实、正大光明"的风格，将平实的生活场景拍出大气的质感，影片在灯光的变化，道具的摆设、演员的表演上做了多次尝试，力求用温情朴素的8分钟人间烟火来感动观众。电影运用水墨丹青、照片、3D 技术等手段呈现了中国三十年的巨大变迁。寓意和谐的水墨动画，在电影中与现代城市的快节奏相呼应，对后人具有启迪意义，使观众可以感受到片中那份"城市发展中的中华智慧"。

（二）特殊的多媒体电影厅

中国馆中的电影馆是一个超常规的可容纳 700 多人的模拟真实世界视听感受的全维度影厅，由三块巨型银幕和一个圆形穹顶银幕构成的多媒体影院。三块银幕共宽 60 米，高 7.15 米，以 120 度的倾斜分成了左、中、右三面，水平方向银幕将观众近 180 度包围，垂直方向屏幕则将观众 120 度覆盖。电影厅的还音系统完全不同于通常观众所熟悉的 5.1、6.1 或 7.1 等其他标准影院立体声系统，而是根据影厅特殊的观赏条件特别设置的 14＋4＋3 共 21 声道的数字全维度环绕立体声系统，以营造出极其真实震撼的立体视听效果。电影厅银幕示意图见图 1。

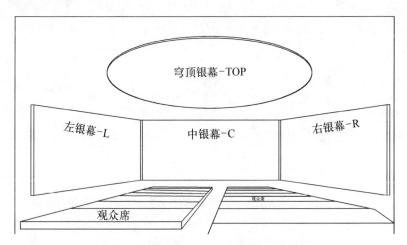

图 1　电影厅三折幅、穹顶银幕示意图

（三）影厅超常规多声道的还音系统

这个为中国馆量身定制的史无前例的非常规多媒体影厅，它的还音系统非常复杂，共 21 个声道：三块巨型银幕中每一块银幕都设有左中右加次低音的一组 3＋1 立体声系统，我们将左银幕以 L 表示，中银幕以 C 表示，右银幕以 R 表示。左银幕的监听音箱则细分为：LL，LC，LR，L－LFE；中银幕的监听音箱则细分为：CL，CC，CR，C－LFE；右银幕的监听音箱细分为：RL，RC，RR，R－LFE。影厅环绕声道的 5 组监听音箱分别为极左（LS1）、左（LS2）、中（CS）、右（RS2）、极右（RS1）5 个方位精确的环绕声道。顶端穹幕还设有前后左右（TF，TB，TL，TR）共 4 个声道的穹顶监听音箱。

因此,我们把总共 21 声道的影厅还音系统称为:14+4+3 二十一声道的数字多维度环绕立体声系统。所谓的 14+4+3 声道,其"14"就是影院前半区左、中、右三块巨型银幕共三组的各自左、中、右的 9 个声道,加上后半区近 180 度的极左、左、中、右、极右的 5 个环绕声道。"4"就是圆形穹顶巨幕上的前、后、左、右 4 个方位的 4 个穹顶立体声道。而"3"就是前半区左、中、右三个巨型银幕各自的次低音声道。每一个巨型屏幕后的 3+1 声道是 3 个 JBL 5672 主扬声器,加上 2 个 JBL 4642A 次低音扬声器。5 声道后环绕则是 9 个 JBL 3677 扬声器,4 声道穹幕顶环绕则是 8 个 JBL 3677 扬声器。还音采用 TASVAM X-48 48 轨数字硬盘录音机还音。电影厅监听系统见图 2。

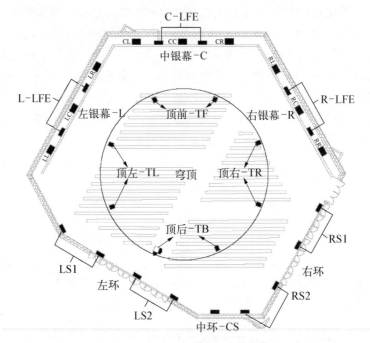

图 2 电影厅 14.4.3 二十一声道多维度环绕立体声监听音箱分布图

二、14+4+3 二十一声道多维度环绕立体声制作

电影技术的发展推动了电影艺术的表现,正是"三屏式"巨大银幕以及多维度环绕立体声还音系统的特殊电影场馆,为影片主创团队带来了艺术创作上的极大挑战,虽然只是 8 分钟的影片,但影片是 3 个大的银幕同时展示,为追求更精致,更细腻,更感人,更震撼的声画艺术效果,声音从音乐到人声到音响效果,声源采集超过了 200 多轨,要把这些细腻的声音混合成 21 个不同方位的轨道,影片声音制作必须采取非常规的方式进行。

1. 混录方案

根据影厅特殊监听环境的要求,最完美的混录工作方案是到放映现场——世博中国馆电影厅中混录,这样监听环境标准,声像位置准确,能最标准的展现影片的声

音效果。但必须将音频工作站以及数字调音台搬进场馆,在电影厅内进行最终的混录。由于世博电影厅的装修及开幕前的预演,电影厅没有时间安装调试混合录音设备并给影片混录。我们的混录方案最终决定在上海电影集团的标准大 5.1 混录棚内进行混录,方法是先做出影片各种频响,各种动态以及方位感的小样,到电影厅中比较,调整电影厅和混录棚的频响、动态及方位感的差异和声音主观听觉上的差异,然后按电影厅的听觉标准在电影混录棚内混录,一次合成的声音并不一定完全符合电影厅的标准,需要将混录完成的声音文件拿到中国馆电影厅现场还音检测,并经过多次对各项声音指标反复对比、修改,最终完成符合电影厅声音放映标准的影片声音。

2. 混录方式

1) 效果预混

效果声的预混,主要分两个步骤:

步骤 1:大 5+1 环绕立体声混录法。

作为一个电影厅,不管有多复杂的还音系统,不管有多少还音轨道,给观众的感觉应该是一个整体的影院,有一个整体的视听体验。因此,在整体制作上,影片录音师采用将现场多媒体影院监听 14+4+3 音响系统看作是一个大的 5+1 监听系统,将大部分声音元素混合为电影标准监听下的 5+1 声道。

因此,影厅内左银幕的一组还音系统为大的 L 声道,L=LL+LC+LR;右银幕的一组还音系统为大的 R 声道,R=RL+RC+RR;中银幕的一组还音系统为大的 C 声道,C=CL+CC+CR,三个银幕的 3 个次低音声道合并为一个大的低音声道 LFE=L-LFE+C-LFE+R-LFE。影院大的环绕声 LS 声道则是 LS1+LS2;大的 RS 环绕声道则是 RS1+RS2+CS(根据场馆建筑不对称的情况,为均衡声场,设定中环合并到右环)。影片中有总体要求的部分声音在上影标准 5.1 混录棚中按 5.1 标准混录,完成后的一组 5+1 声道声音文件分配到中国馆电影厅中前面所设计的大 5+1 声道(L,C,R,LS,RS,LFE)一一对应。

这样的混录方法可以把握一个影片声音的总体感觉,以免由于声道繁多而显得杂乱无章、支离破碎。

步骤 2:精确定位混录法。

A. 三折幕

前面本文提到,中国馆电影厅的银幕非常大,宽 60 米,高 7.15 米。对坐在影院不同位子的观众来说,声像定位就非常重要。有些音响用大的 5.1 定位就显得不够准确,如影片中"和谐号"火车从右到左穿越中国大地,飞机由后向前降落,多幅画面同时展现的全国各地不同城市同一时间的日常生活。14+4+3 声道立体声监听系统为电影的声音定位提供了更多的手段,我们可以根据三大银幕上具体声源所处的位置来进行另一部分声音效果的更为精准的立体声声像定位,但这么多的声道,显然在 5.1 混录棚中是不能一次完成的。我们将三大银幕分解成三个独立的银幕来分别制作三个精细的小银幕 3.1 声音,即:左银幕的左中右和次低频(LL,LC,LR,L-LFE),中银幕的左中右和次低频(CL,CC,CR,C-LFE),右银幕的左中右和次低频

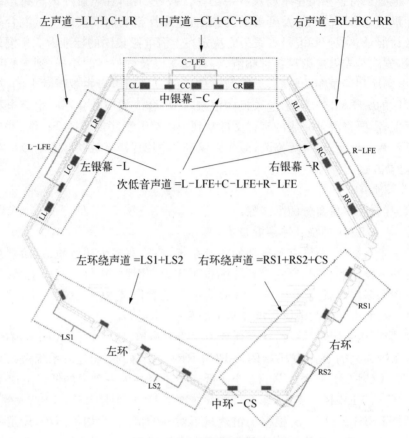

图 3 大 5+1 监听系统示意图

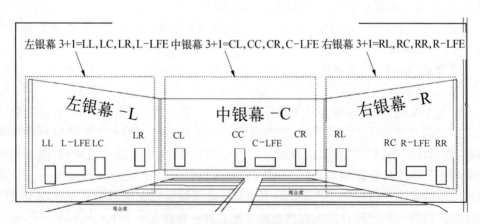

图 4 三折幕分解混录示意图

(RL,RC,RR,R－LFE)分别混录合成,这样每个画面上的声音都能精确定位,使得声音与画面的定位与运动方向完全一致,视听的关系更紧密,使声音具有更多的可值得推敲与品味的细节与层次,此起彼伏,错落有致,给观众带来更为立体全方位,身临其境的感受。

B. 穹顶

穹顶还音系统是一个全新的、特殊的还音系统,在传统的专业影院5.1还音系统中没有这个系统,所以我们称电影厅的声音为多维度环绕立体声。穹幕的监听方式是前、后、左、右(TF,TB,TL,TR)的4声道立体声,穹幕的画面内容在影片中两次重要地出现,一次是特效制作的巨型飞机从穹幕飞过头顶到前方大屏幕,还有一次便是被观众大加赞叹的片尾部分,特效制作的一大群水晶鸟从前方屏幕飞向穹顶盘旋过后向后方飞走,屋顶突然变成"浩瀚星空"。同样,穹顶的声音也是要在5.1混录棚中单独制作完成的,影片录音师用棚中现有的 L,R,LS,RS 四个声道来模拟制作穹顶的 TF,TB,TL,TR 声道,但由于还音喇叭的位置不同,穹顶声音的混录必须到场馆反复校正听觉效果才能成功。

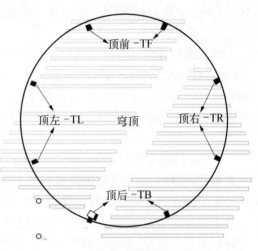

图5　穹顶喇叭分布

2) 音乐制作方案

影片的音乐在片中占了很大的比重,音乐中运用了大量的国乐元素,气势恢弘,具有史诗性,绵延大气的弦乐铺陈,使得音乐的节奏舒缓沉稳,描绘出拥有悠久历史文化积淀的大国形象。由于音乐是模拟音乐厅大乐队的感觉,因此,影片的作曲、录音师等声音创作者们一致认为标准的5.1环绕立体声是影片音乐制作的比较合理的方案,那就是同效果预混一样,将音乐在电影混录棚内预混为影院标准的5＋1声道,然后与效果声中第一部分5.1声道终混为大的5＋1环绕立体声,还音方式如前效果预混步骤1所述。

影片的音乐同样还有一部分需要声向定位的,如:影片开始鼓声伴随泼墨画在三大银幕上从左到右画出祖国壮美的山水,鼓声铿锵有力,气势磅礴,和画笔同步从左声道到中声道到右声道,一气呵成;随着鼓声由右向左展开的"鸟巢"宏伟的建筑等等,音乐的方位移动,起到了画龙点睛的作用。这些有动感的音乐混录与效果预混步骤2操作基本相同。

3. 电影厅 14＋4＋3 二十一声道安装、调整、校正

根据影片声音创作者们的设想,在上影5.1混录棚混录的声音到电影厅21声道一一对应安装后,发现有些声音的主观听觉不太完善。主要表现在三个方面:

A. 方位感。

由于电影厅面积非常的大,上影混录的立体声到电影厅中还音,感觉环绕立体声效果不太明显,于是又进行了修改,主要是加强了需要重点表现精准定位的声音元

素,方法是重新单独制作了和方位感有关的关键点:左银幕的左和右(LL,LR),中银幕的左和右(CL,CR),右银幕的左和右(RL,RR),再到电影厅中调整,强化影片的立体感、方位感和环绕空间感。

B. 频响

由于电影厅还音系统的功率及喇叭尺寸与上影混录棚完全不同,低频的频率响应也不同,混录完成后的终混声底拿到电影厅现场聆听后,显得略微地低频不足,录音师采取了另外制作了一轨低音声道(LFE),再分配到场馆中间银幕的低音声道(C-LFE)中作为补偿地方法,在影厅中单独调整,以达到理想的低频效果。

C. 穹顶

穹顶的声音在影片声音创作者们数十年的影片声音制作中还是第一次,由于穹顶喇叭距离和银幕及环绕声喇叭距离不同,离观众席较远,在上影混录棚中独立制作的穹顶声音到电影厅中还音,方位感不错,只是音量明显不够,这个问题主要采取提高影厅还音系统中穹顶的输出音量来解决。

丰富的14+4+3二十一声道多维度环绕立体声系统为电影的声音创作提供了很大的空间,声音创作者们可以根据三大屏幕上具体声源所处的位置来进行声音效果的更为精准的立体声声像定位,经过反复的调试、修改,最终使得影片的声音与画面的定位与运动方向完全一致,视听的关系更紧密,从而将特殊场馆监听设计的优势更好地表现出来,挖掘出电影画面音响叙事表现的可能性,给观众带来全方位的身临其境的震撼感受。

三、多维度环绕立体声影片声音设计与创作

《和谐中国》的声音设计充分展现出中国艺术的美学意蕴,声音创作者们带着诗意的感觉来创作这个充满了天籁、人籁、地籁的宇宙之声,因此并不十分追求很具体的写实音响效果,而是追求一种抽象的,更为空灵的象征性,体现出大中国的意蕴与智慧。生活中的声音是立体,多层次,重叠,不间断的。而这个全维度环绕立体声多声道多媒体电影厅给了我们一次艺术化地创作声音来模拟生活听感的机会。生活中人声、音响、音乐的交织是常有的事情,而人的听觉可以同时接受四面八方传来的各种声音信号,这些信号的强弱、远近、疏密、音色都可能不一。影片声音设计的重点就是要充分发挥中国馆特殊、复杂的还音系统,用适当的技巧与构思将声音元素更艺术化地重置,让声音从四面八方传来,此起彼伏,错落有致,强弱交替,疏密穿插,远近映衬,快慢对照,创造出立体的,多层次的,多声部的生活交响乐。

根据影片用《论语》中的三句警句把影片分为3个篇章的结构方式,影片的声音整体设计也分为三段式。

1. 第一段:"逝者如斯夫"

在这一段落中,影片用舒缓的节奏缓慢推进的长镜头表现出三十年间一个普通

中国家庭的三个瞬间,声音创作者们用写意的方式设计了一组钟声来贯穿整个第一篇章,象征着时代稳定、踏实的不断进步、不断发展。贯穿的钟声不是一成不变的,而是随着时代的变迁而有所变化:70~80年代——三五牌座钟沉稳的钟摆滴答声、90年代——小闹钟清脆的秒针滴答声、2000年代精密的挂钟悦耳动听的报时声,不同音质的钟声作为时代坐标把观众带到了三个不同的年代,不同的生活节奏。录音师将连续敲打的钟声加上全维度的特殊空间的混响效果,使之凌架于画面场景空间以及音乐层次之上,拓展了画外空间,增加了画面信息量,强化时间流逝的感觉。

在这一段落声音的细节处理上,舒缓的影像与温情的小提琴音乐展现了"时间流逝"的概念。左右两银幕交替地在流水中不断隐现叠加各种老照片,为流淌过的历史岁月作比喻。录音师以中间画面的场景为主线,用其中间一组立体声道(CL、CC、CR、C-LFE)展现了不同年代特征的声音元素:80年代自行车下班铃声,城市里弄市井特有的嘈杂环境,具有象征意义的广播电台七点报时以及新闻联播的音响;渐渐变为90年代女孩高考复习录音机播放的新概念英语朗读声;从左右两银幕的两组立体声道(LL、LC、LR、L-LFE、RL、RC、RR、R-LFE)淡入的流水音响渐渐延伸至影厅的环绕系统(LS1、LS2、CS、RS1、RS2),作为时间流逝的象征;在21世纪为新生活祝寿段落结尾处,数码相机夸张的"咔嚓"轰鸣般的效果,既为第一段落的声音设计画上了句号,也象征着改革开放三十年画上了一个完美的句号。

2. 第二段:"君子和而不同"

在这一段落中,画面用快节奏来展开当今中国蒸蒸日上的现代化城市生活,展现了全国各地不同城市的一天,其乐融融,和谐美满。画面的线索是:行进——对话——乐趣——不夜城——宁静。左中右三大银幕的画面,各自发展变化,展现多姿多彩的现代城市生活。声音的设计则和前一段有所不同:以写实为主,同时又充分展现高科技的14+4+3数字全维度环绕立体声系统极其真实震撼的立体视听效果。

声音元素紧贴画面,根据画面的具体位置来做精确的声像定位,从清晨到夜晚,各城市一天丰富层次的各种声音元素此起彼伏,错落有致层次分明地布满除穹幕外的所有声道(LL、LC、LR、CL、CC、CR、RL、RC、RR、LS、RS)。清晨中间银幕紫禁城外的鸟叫声,左边银幕渐入的菜市场群杂,早点摊从左到右划过声像移动的制作煎饼的特写,右银幕内马路上开始"嗖嗖"地川流不息的城市交通,中间银幕内划过的汽车喇叭声。午间左银幕内从右至左划出画面的自行车手们,右边银幕内从中划向右出画面的几个溜冰的孩子们,以及中间银幕热闹非凡的狮子舞、工地上的电机等,我们都进行了细致的空间,混响,声像移动的设置。随即,画面将我们带入了一片浅蓝色的水域,一个横跨左中右三大银幕的跨江大桥展现在我们眼前,录音师在此处的处理上,利用了宽广的动态以及立体声多声道布置,制作出了波涛汹涌,多层次,多运动感的宽阔的水面效果,同时,在穹幕上制作了一些海鸥的叫声来增加轻盈欢快的色彩。之后的小段落作为第一个华彩乐章,采用三屏同景不同机位的拍摄方式,音乐音响相对安静了下来,三大屏幕展现出了鸟巢内同一时间不同空间的人们的活动:蜘蛛人与小朋友可爱的对话。几声重低鼓声从左到右划过三大屏地移动打断了观众的思

路,将画面从鸟巢转到了飞机场内即将开始工作的美丽空姐们。和谐号开始穿梭于祖国大地的时空中,音响从右屏向中屏,左屏移动,最后呼啸从左后方出画。这是影片声音上音量最大的一个效果,也是整体影片画面上的一个亮点,给观众带来极其震撼的身临其境的视听感受。哑女结婚段落中,由中间声道远处的几声空灵的教堂钟声将观众带入到欢快的结婚气氛场景中,随后钟声幻化为飘在城市上空的婚礼进行曲以及象征哑女美好心境的叮铃声。当哑女走出自己家门,大环境的包围感的具有群感的欢呼声渐渐与女高音咏唱融合在一起,将观众包围,悠扬致远地歌颂爱情;鞭炮响起,低频和穿顶喇叭。夜幕降落,飞机在我们后方通过穿幕从头顶呼啸飞过,安全降落,这个最具震撼力的音视场面是影片另一出彩之处,声音与画面全方位的立体效果给观众带来前所未有的仿真体验,似乎飞机就在离头顶非常近的地方。城市夜色,传统与现代融合的不夜城,渐渐褪去白日喧嚣,在一片360度的包围的欢呼掌声中类似一出人生戏剧般圆满地结尾。夜深了,城市休息了,只有环卫工人还在为城市美容,"唰,唰"的扫地声将余音洒在落在了我们高度现代化的城市夜色上空……

3. 第三段:"从心所欲不逾矩"

最后一段抒怀地展现了中国人山水田园情怀以及环保意识。最值得令人赞叹的是,画面中一群白鹤从右银幕飞过,经过中银幕至左银幕,一直"飞"上穿顶,最后幻化为夜光般的水晶鸟在头顶浩瀚星空中盘旋飞翔,非常灵动美丽。画面中采用的中国传统的手绘水墨动画结合实景拍摄的效果,为观众展现了水墨化的未来城市的景色,也传递了在时代进步科技发展的前提下,更应好好保护珍惜我们生活的这个世界的理念。而在声音设计上,为了突出未来城市空幻而又美好的感觉,录音师突出了鸟在空中自由飞翔的动听的叫声,不但对白鹤的声像移动做了非常细致的定位,从右银幕到中银幕,左银幕然后飞上穿幕,而且对叫声进行了特殊的空间处理,此时鸟叫的音响,激昂的音乐与女高音的咏唱在这里融合达到最高点,最后在音乐中一声夸张混响的琵琶拨弦声中将所有声音完美地结束。这是当今城市人对未来城市的预见与展望,它承载了都市人对幸福生活的美好期待。

结　论

世博影片《和谐中国》的声音设计与制作是一次不可多得的突破。首先,在技术上,14+4+3二十一声道数字全维度环绕立体声系统,在国内、在国际上的影院扩声系统中都是第一次,这是一个全维度环绕立体声的创举。特殊的影厅,不均匀的声场分布,繁多的播放轨道,复杂的音响系统,没有资料可查,没有经验可循,对影片声音创作人员来说是一个新的课题,只能靠不断地摸索,不断地创新,一句话,所有的声音制作过程就是一个创新过程。

其次,在艺术上,为了展现影片"和谐"的立意,给予观众全新的观赏体验,同时又展现高科技的极其真实震撼的立体视听效果,在声音创作上有细致完整的音响设计,有恰如其分的声音展现,在视听语言与影片蒙太奇效果上积极地做了尝试,具有一定

的先锋性，获得了可喜的艺术成果。

1. 多维度环绕立体声多媒体电影的声音创作特点

通过对以上"特殊定制"的世博中国馆电影厅的多维度环绕立体声分析以及对影片《和谐中国》的具体声音创作举例研究，我们认为，多维度环绕立体声多媒体电影创作不同于普通故事片的特点有：

1）特殊的场馆改变了影片的艺术表达与形态

多维度环绕立体声多媒体电影厅总是特殊定制的，还没有所谓统一的标准，每一个多声道立体声多媒体厅都是根据具体场地条件以及不同项目艺术要求而有所不同的，多媒体多声道电影厅的设计可以随着技术科技的进步更加天马行空，为艺术家创作者提供更为灵活丰富有想象力的表现方式，为观者带来更为震撼真实的艺术效果。特殊定制的场馆处于影像的展示终端，它的特性决定改变了影像艺术工作者的创作过程，打破了以往的影像思维与工作流程。它改变了影片的艺术表达方式：叙事内容，叙事方式，一切关于具体视与听的创作与表达。三幅落地的巨幅画面使得同一时间展示不同的空间截面有了可能，丰富了画面的内涵，简练了叙事，使得节奏更加明快。也可以使三幅画面依次作为一个巨型画幅来展示时间的进程物体的运动。复杂的多声道还音系统为声音创作者提供了更为精确的声音定位与丰富的层次，更好地发挥了"听"的因素在叙事在调动观众情绪方面的能力，可以展示出一个更为接近现实的声音环境。用什么样新的理念去发展新的技术条件下的影像艺术创作是值得探索的事情。

2）多维度环绕立体声多媒体电影的声音制作监听环境相对不稳定

因为不同于标准电影制作，由于场馆特殊、声场不均匀，中国馆的多维度环绕立体声多媒体电影厅的监听音量最终是靠声音创作者——录音师的耳朵与经验来进行判断的，并不如标准电影院的声音制作那样进行杜比测试来的科学与标准，并且如果不能理想地在场馆内进行混录的话，只能是通过折中的反复对比调整的方法，增加了制作难度，很难达到完美无瑕的境界。

2. 多维度环绕立体声多媒体电影声音制作流程

同时，通过以上分析，我们也为多维度环绕立体声多媒体电影的声音创作梳理出一个较清晰的工作流程：

1）筹备阶段

拍摄前，主创人员根据多维度环绕立体声多媒体电影院的技术条件来进行剧本以及视听语言的构思。声音创作者应该在影片拍摄最初与其他工作人员进行协商沟通，将声音元素的构思纳入到影片的剧作创作中，根据电影馆不同的技术条件进行艺术与技术的构思，充分发挥声音在特殊的多维度环绕立体声多媒体电影馆中影片声音的重要功效。

2）拍摄阶段

在拍摄中，要提示导演、摄影关注有声画面，要带有特殊的声音思维来拍摄画面；录音不但要进行同期录音，而且还要根据剧本需要收集大量的相关音响素材，以备后期制作中使用。

3）后期制作

后期制作中，应根据场地的立体声声道分布来进行适合影片自身特点的具体声道设计。制作团队可根据自己影片的表达方式，主题，艺术感觉来进行声道的分布构思。关键是如何将多维度环绕立体声在多媒体影院的声道设计优势更好地发挥出来：更大的动态，重量级的低音表现以及更精确的声像定位。在具体的声音设计中纳入兼顾影片艺术表达与体现完美技术层面的构思。

4）还音监听标准

对制作监听环境的选择上，最完美的方案无非是可以在特殊定制的场馆里进行监听与制作。如果实际情况不允许，就必须在制作完成后，去场馆内进行监听声场的反复对比与调整，这样才能保证最后的声音制作与还音质量。

在 3D 电影、四维电影等新技术电影广泛冲击下的电影市场，将对于特制电影有更多的需求。根据声音的理论，制定出科学的制作方式将使定制电影更符合其技术要求，也能更好地体现艺术上追求，达到理想的视听艺术效果。

中国电影女导演群体崛起的历史与文化意义

顾春芳

新中国成立以后,中国的女导演(包括电影和戏剧)相对世界各国而言,可谓数量众多,人才济济。1980年代以来,中国戏剧和电影的女导演群体的异军突起,构成了当代电影史的一个新的文化现象。就电影而言,早在1989年就有过一个统计,在"文革"之后十年左右的时间里,总共有59位女导演活跃在中国影坛,拍摄了大约有182部影片。上海电影制片厂也做过一个统计,有一年,全厂三分之一的电影是由女导演拍摄的。到了1990年代后的今天,这个数字正在不断增加,这个群体也在不断壮大。

这群女导演中,有着堪称新中国第一位电影女导演的大导演王苹,她拍摄了《柳堡的故事》、《永不消逝的电波》、《槐树庄》、《霓虹灯下的哨兵》等中国电影史上赫赫有名的影片;有拍摄反映"女排精神"的励志电影《沙鸥》的导演张暖忻。张暖忻作为纪实美学最早的实践者,她的《青春祭》、《北京,你早》、《云南故事》、《南中国1994》等作品,显示了她在电影美学上的不懈的探索。黄蜀芹拍摄了《青春万岁》、《人·鬼·情》、《画魂》、《我也有爸爸》等多部蜚声海内外的影片,尝试并实践了多种电影美学观念,她的《人·鬼·情》获得法国克莱黛尔妇女电影节最高奖,是公认的第一部真正意义上的"女性电影"。她们中还有《红衣少女》的导演陆小雅,花季少女安然,纯真坦诚,追求一种弃绝虚伪与谎言的理想人生。她力求排除各种外在观念的束缚,"用自己的眼睛去看世界","我就是我",她的艺术形象至今影响并感染着我们。王好为根据铁凝的同名小说拍摄的电影《哦,香雪》,让我们至今难忘那第一列火车闯进沉睡的山沟的轰鸣声,新生活憧憬的欣悦和惶惑,情窦初开的少女的期待和失落,与山区秋色的灿烂绚丽交相辉映,像一首回荡着时代足音的散文诗。还有拍摄《山林中头一个女人》的王君正;拍摄《女大学生之死》的史蜀君;拍摄《泉水叮咚》的石晓华;拍摄《四个小伙伴》的琪琴高娃等一批活跃于中国电影当代舞台的女导演。

1980年代的女导演群见证了社会主义在新中国历史上一个空前的急剧变革的伟大时代。这种历史的巨变,无论生发于政治、经济还是文化,既给中国电影发展以根本的动力,也从总体上规制着它整体的蓝图。时代的变革注定了她们创作的脉动,她们参与了中国电影的理论争辩和革新浪潮,其电影创作亦照应了这场声势浩大的时代变奏,并且承载了历史变革带给她们的个人命运。无论是高歌猛进的1950年代,还是踌躇彷徨的1960年代,或是集体失语的1970年代,她们始终如一地守护着

那个关于电影的银色之梦,有的甚至用生命熔铸电影艺术,在摄影机前奋斗了人生最后的十年。作为"第五代导演"的李少红,她的《血色清晨》、《四十不惑》、《红粉》、《恋爱中的宝贝》显示了她的电影才华;1990年代之后,中国影坛又出现了一些女导演的新的身影,拍摄"北京三部曲"的宁瀛、拍摄《我和爸爸》的徐静蕾、拍摄《公园》的尹丽川等年轻的女导演。她们以女性的艺术敏感捕捉着生活中的诗情和人生的哲理,往往都有一些令人难忘的艺术创新。

如果把导演艺术视为一种特殊的写作的话,在寻找女性写作并不遥远的血缘关系时,我们把目光投向了中国女权运动的第一个高潮——"五四新文化运动",它是包括女人在内的国民之觉醒时期,也是现代意义上的女性写作的开端。女作家首次将戏剧的女主人公塑造成积极说话的主体,她们在意识形态和伦理道德重压之下的呼声、哭声和呐喊声,字字句句都传达了真纯的感情,激情咏叹和浅吟低唱中均抒发了反叛的决心和呼声。

一批不满现状的女作家成为易卜生忠实的追随者。这群不断追求个性和自我解放的女作家在戏剧的世界里塑造自我的化身,其角色的语言和思想凝结着剧作者深沉而又严肃的思考。借由文学和写作,她们第一次将脚步迈出了闺阁,迈向了社会。自此,在对自我生存价值的判断中、在对生存意义的拷问中、在对人生理想的追求中交织了她们的抗争和屈从、激情和颓丧、前进与妥协、勇往直前和徘徊不定、身心的痛苦和艰难的选择。她们中有身心俱疲、痛苦挣扎的白薇;有婚姻失败而躲进书斋做唯美唯爱之梦的苏雪林;有用自己冷静的笔透视社会人生和恋爱婚姻的袁昌英;还有隐藏女性身份投身人民革命事业的颜一烟;丁玲告别了她的莎菲时代,舍弃了月下弹琴、花前吟诗,牺牲了蔷薇色的温柔的梦幻,执著于暴风雨中的搏斗;杨绛的"喜剧双璧"被李健吾誉为现代风俗喜剧的里程碑;沈蔚德期待一个"有着男性一切美德"的"她"的诞生……在文学的天空,女性找到了人生最好的依托和慰藉,终于在20世纪初的中国,掀起了女性戏剧的第一次高潮,出现了石评梅、白薇、濮舜卿、袁昌英、陆小曼、赵清阁、杨绛、丁玲、颜一烟、李伯钊、凌叔华、林徽因、沈蔚德、李曼瑰、张爱玲等一批女剧作家的身影。

然而诗歌、小说、戏文的创作是以女性个体的思考和表达,并形成笔端的文字为其特征的,除了需要面对来自主流文化的批评和攻击,面对并不公正的社会舆论和人生压力之外,女作家的创作过程尚可以束之高阁,远离尘嚣。然而,女导演的出现无疑宣告了女性职业和艺术生涯的一种更为特殊的存在形态:投身社会,直面矛盾,独立思考,感召人群,时刻被异己的话语体系所裹卷,时刻被男性的强大特权所笼罩,时刻需要给予不公正的现实以有力或者无力的回答,时刻要设法解决女性在这个社会中所必须要面对的一切更加具体而又尖锐的问题。

1980年代电影和戏剧女导演的整体崛起已然没有"五四"时期的女性知识分子的那份悲壮和惨烈,她们已经不用声泪俱下地大声奔走告知"女人是人",也应当获得"人的权力"。她们的抗争与解放被赋予了新的历史和时代内容,那便是关于"平等"两个字真正内涵的讨问和捍卫,以及女性话语在主流意识形态中的地位和权利。这

群女导演也可以选择其他的职业生涯，选择演员的职业或者选择文学的方式，但是她们最终选择了"导演"，以"导演"的职业形象参与艺术创造和社会竞争，并且取得了令人瞩目的成就。女导演的整体崛起在中国戏剧史上已经无可争议地成为了一个新的值得关注的文化现象。

从硝烟弥漫的战争年代走过来的王苹导演。早在 1950 年，八一电影制片厂还没有成立的时候，她就导演了我国第一部大型军事教学片《河川进攻》。她是当之无愧的中国电影女导演的先行者和开拓者，拍摄过许多优秀的作品。如拍摄于 1954 年的《冲破黎明前的黑暗》，拍摄于 1957 年的《柳堡的故事》，以及《永不消逝的电波》、《江山多娇》、《勐垅沙》、《槐树庄》、《霓虹灯下的哨兵》等脍炙人口的电影，其中《槐树庄》荣获了第二届百花奖导演奖。王苹作为新中国培养的第一个电影女导演，从理论到实践，为中国电影的发展作出了诸多贡献，1974 年她还作为顾问参加了《闪闪的红星》的导演工作，1976 年执导的大型音乐片《中国革命之歌》，获得了 1986 年中国电影金鸡奖的最佳导演奖。

1982 年，42 岁的张暖忻拍摄了《沙鸥》，凭借《沙鸥》，她荣获了当年的金鸡奖导演特别奖。至今我们都难以忘记沙鸥的精神复原之地，"圆明园的白"和"秋叶的红"，难以忘记激励了几代人的"女排精神"。作为电影学院青年教师的张暖忻，和先生李陀于 1979 年合作的《谈电影语言的现代化》，历来被视为新时期中国电影革新的宣言。关于中国"电影的现代化"，她作为一个始终如一的实践者实践着这一美学主张，她的精神和观念影响了几代中国导演。她的第二部电影《青春祭》，其实是和当时的《黄土地》、《一个和八个》几乎同时问世的。她在影像、美学、风格、观念的许多问题上与后来的"第五代导演"同时呼应了探索和革新的浪潮。电影《青春祭》，这部异常真诚的作品负载着那个被遗忘时代的见证，描述了放逐和与之完全对立的文化的碰撞。在这个故事中，封闭而羞涩的汉族女孩为傣家姑娘自然的生活所折服，她们虽然过着原始粗粝的日常生活，却拥有着对美的非凡感知，和一种简单的幸福的人生境界。知青李纯第一次意识到什么是女人的美，什么是青春的心悸，而在感悟到所有美好之后，他终于要面对的是一个善良仁慈的老人的离去、初恋爱人的死亡和无法挽回的青春的流逝。

张暖忻作为中国电影美学方法的开拓者和实践者，在 1990 年的影片《北京你早》中开创了一种纪实的电影美学风格，她率先关注了后来第六代影人所共同关注的都市年轻人生活状态的题材。在一辆穿行于城市这一头与那一头之间的公共汽车上，通过北京人的日常生活，向世人展示了首都的双重面孔。被年轻人这儿那儿粘贴的海报点染得意趣横生的老北京的灰色砖瓦，这是挣扎在现代文明中的历史的画像；自动扶梯和第一批摩天大楼，这是现代文明的鲜明符号，它将千年古都置入了现代社会全面的突变之中。没有特别的乐观主义，但是也不是特别悲观绝望，导演显示了一种超越时代的冷静和客观。

黄蜀芹作为另一位中国电影女导演的领军人物，1983 年导演了改编自王蒙小说《青春万岁》的同名电影而驻足影坛。《青春万岁》中高度纯化的、超越政治、历史和时

代的青春的梦想和热忱、真挚和单纯、抒情和浪漫成为了打动几代中国青年的电影佳作。由她自编自导的电影《人·鬼·情》探索了女性电影美学的观念和手法，从影片结构、拍摄手法，到时空处理、虚实处理均显示了独树一帜的风格和魅力。在此之前，女导演作品中的具有女性特征的细节和处理也许并不少见，然而，"女性细节不等于女性作品"，从整体架构和电影语汇、符号上呈现出鲜明的"女性主义"理论色彩的作品依然鲜见。女性主义作为现代派的一个潮流，真正的女性思维始终处于主流艺术的边缘。从女性主义角度出发进行电影创作，在创造中重新审视，重新评价历史和现实的愿望，要么从客观主体的要求上并不是非常强烈，要么出于主体向主流话语的妥协，要么倾向于传统与现代的折中，从而格外推崇文学和艺术无性别或女性艺术家应该超越性别的理念。《人·鬼·情》被视为中国电影史第一部从观念到方法，从形式到内容，真正意义上的"女性电影"。在电影语言和句法上打破了男性视角和文化模式下的叙事传统，创造了一种反理性、无规范的、革命性和颠覆性的语言，一种属于女性的个性化电影语言。

由陆小雅所编导的《红衣少女》于1985年获第五届中国电影金鸡奖和第八届电影百花奖最佳故事片奖。这部轰动一时的根据铁凝小说《没有纽扣的红衬衫》改编的电影，围绕普通高中女生安然的生活经历，展现了一个复杂的社会和一场深层次的思想冲突。1989年，陆小雅拍摄根据易介南小说《都市与女人》改编的电影《热恋》，从女性的视角解释了国人的内在心理文化结构，对当年的闯海现象进行了心灵的拷问。

满月、清风、群山、溪流，这是王好为的电影《哦，香雪》中的情境，流淌着清纯、清丽、宁静之美，这些幽静、美好的画面组合在一起，构成了导演创造的一种美妙的影像意境。那绿色的长龙一路呼啸，挟带着来自山外的陌生、新鲜的清风，一时搅乱了山村的夜晚，搅乱了姑娘们的心境。那个用篮子鸡蛋换回的铅笔盒，曾经凝结了香雪的珍爱，成为一种心愿、一种追求、一种自尊的象征。当它远离香雪时，香雪是迷惘的、懵懂的；当它为香雪所有时，香雪精神爽朗，满怀希望。来自外面世界的火车，带来外面的消息，倒给向学美好的心愿，也带来了社会剧变的信号。它比铅笔盒有着更为巨大的魔力，导演刻画了一种不可抗拒的历史变化，一种从原始落后走向现代文明，从小农生活走向经济社会的必然性，一种物质享用和精神满足的诱惑力。

黄蜀芹导演曾经讲过，她非常喜欢王君正导演的《山林中头一个女人》，这部完成于1987年的影片，以苍劲凝重的风格令电影界为之震惊，她在该片中一改往日风格，追求一种博大，粗粝的美，在"粗粝中透出凝重"。影片富有强烈的戏剧性与感情色彩，在戏剧性中又充满了生活情趣，众多的空镜头剪辑起来的森林的意象，那种原始而又神秘的，深邃而又未知的森林印象，是留在我们记忆中的关于《山林中头一个女人》的重要的诗化意象。在影片中导演很好地把握了主、次人物的关系和特点，形象生动，性格鲜明，给人较深刻的印象，充分挖掘了"森林开拓者们的命运和性格"。

孩子的第一所学校是母亲，母亲和孩子的情感维系恐怕是人类社会最为牢固和深切的了——作为母亲和有着母性精神的女导演，在其艺术生涯中往往会和儿童电影的创造联系在一起。几乎每一位女导演都导演过儿童电影，这既是出于她们自己

的艺术追求，也出于女导演驾驭儿童剧题材所具有的天然优势。石晓华导演过《泉水叮咚》，黄蜀芹导演过《我也有爸爸》，琪琴高娃导演了《四个小伙伴》、《小刺猬奏鸣曲》，王君正导演了《苗苗》和《天堂回信》。事实上女性具有与生俱来的和儿童传达自我感受和相互交流的天性，她们较之男性更为耐心、细心，较男性更为体贴和温情，她们更善于对儿童的和风细雨般的关怀和影响下，向儿童的世界渗透母亲的理念和道德。

《苗苗》、《天堂回信》是女导演王君正《山林中头一个女人》之外的重要代表作。她在儿童片的领域倾注了自己的心血和才华，《苗苗》作为1982年文化部的优秀影片，塑造了令人喜爱的教师苗苗的形象。她的电影有着严谨的结构和巧妙的构思，没有传统的说教形式，很好地符合了儿童的理解能力和领会能力。《天堂回信》作为又一部重要的儿童影片，从儿童的眼光、儿童的心灵来观察世界，感受世界，用儿童的天真稚幼的方式来展现了人与人之间的亲情与真情。影片真实感人，显示了王君正在导演儿童片方面的特殊才能。该片于1993年获第43届柏林国际电影节国际青少年儿童影视中心奖；美国第10届芝加哥儿童节最佳故事片奖；伊朗第25届伊斯法罕儿童电影节最佳导演金蝴蝶奖；荷兰第7届儿童电影节最佳影片大奖。

女导演将母爱的光辉播撒到中国的儿童电影的天地里。德国著名的儿童文学家艾利契·卡斯特纳在1960年发表的国际安徒生奖之受奖演说时说道："女人写作儿童文学的才能不仅仅来源于记忆或讲故事的天分，还源于她的女性和母性。如果以此判断，可以说她们的才能是天生的。"那么我们有理由认为，女导演创作儿童电影也有着一种与生俱来的天赋才能。她们为中国的儿童电影事业和儿童教育事业作出了不可磨灭的贡献。

此外，宁瀛作为90年代以来较有影响力的女导演，作为中国都市电影的先锋代表，她的"北京三部曲"《找乐》、《民警故事》、《夏日暖洋洋》，从某种意义上说成为了90年代后中国社会和时代文化的影像符号；随着电影《公园》的上映，尹丽川缓缓进入到公众挑剔而疑惑的视线中，2008年，由她导演的《牛郎织女》在戛纳电影节"导演双周"展映，据说，这是入选该电影节的首位华人女导演；在完成了《我和爸爸》、《一个陌生女人的来信》之后，徐静蕾完成了从一个演员向导演的过渡。

1980年代以来，中国影坛出现了女导演的创作群体，为中国的电影艺术贡献了硕果累累的电影作品，也许，探究电影女导演整体崛起的历史和文化根源就显得不乏意义了。

首先，我们认为教育的普及使得女性对于职业的自由选择成为可能，从而为女性争取经济的独立奠定了基础。新中国成立之后，最重要的两所戏剧院校，北京电影学院导演系的招生模式，根据斯坦尼斯拉夫斯基的表导演体系的教学要求，对贯穿四年的导演教学做了科学化的规划，使得每一届招生基本上都保留了女性的席位。虽然女生的席位相对男生而言只是少数，但就是这少数的席位，保证并推进了女导演职业化的历史进程。张暖忻、黄蜀芹、琪琴高娃、王君正、史蜀君、石晓华、李少红等，大都来自这所学院。

其次，新中国成立后的社会思潮和导向，为女性涉足传统意义上男性的职业和行业造就了必要的社会和时代条件，女司机、女战士、女干部、女劳模、女工程师、女医生、女教授、女指挥家、女作曲家……女性在这样的时代感召和文化背景下，从传统女性狭窄的职业选择中解放出来，参与到更为广阔的社会建设中去。从 1950 年代的鼓励妇女走出家庭参加社会生产和劳动，"男女不分"一度成为时代精神的表征，这种时代潮流在"文革"十年中达到登峰造极的地步。那个时代造就了一批自以为有"男性气质"或是被男性视为有"男性气质"的女性，出现了许许多多"铁娘子"的形象，"不爱红妆爱武装"是整整一代女性的审美习惯，女性如果当众表现出女性的弱势特征，将会被视为一种耻辱。

于是，除正规导演系的毕业生之外，在从事演员的女性行列中，也走出了未来的"导演"，她们自觉选择具有独立意味和权力色彩的"导演"职业，一来顺应社会潮流和文化导向，二来出于掌握更多的权力话语的潜意识要求，总而言之，对于女性也可以成为"导演"，成为了全社会普遍认可、不足为奇的事实。女性真正获得从演员到导演的角色转变的历史机遇。

第三，依仗着强大的时代精神和共名而生，导演及其作品往往不自觉地充当了社会或民众的普遍精神情绪的代言人，而登上历史舞台。随着 1976 年"文革"结束，长期遭受压抑的知识分子的精英意识和"五四"新文学传统的精神逐渐复苏。在这场理性湮没愚昧的浪潮中，女性也被赋予一种思考的使命和言说的机遇。与 50 年代的艺术家们不同的是，50 年代的艺术家们的创作与国家政治的宣传政策有客观的联系，而"文革"后的创作则体现出知识分子对于政治生活的强烈的参与精神。他们不但坚定不移地宣传改革政策的必要和必然，更注重对现实生活中存在的不利于改革的因素的批判。作品从历史文化的角度，写改革中人心世态、风俗习惯的变化，从理想主义的阶段过渡到更加现实和深沉的阶段。

1970 年代末的文学创作的主题精神呈献了对于以往作品很少论及的复苏的"人性"的思索、颂扬和赞美。这一艺术共性体现了人们在"文革"后的一种觉醒，一种要求对"人性"和"真理"进行重新思考的觉醒。也许戏剧的创作对于这群女性导演而言，无所谓女权主义或者是男权主义，他们的舞台言说呈现了主体对于时代政治的深层思考的历史共名。

第四，从某种意义上说，新时期中国话剧女导演的兴衰，相当程度有赖于社会权力中心或主流意识形态的鼓励，这种鼓励来自整个社会的文化氛围和男性理论家的支持和奖掖。十一届三中全会以后，以改革开放为标志的政治和经济的变革，掀开了国家和民族现代化进程的篇章，这一时期在各行各业都产生了对于人的自由意志的张扬的时代潮流，这股潮流给人们带来了思想观念，价值取向和生活方式的全面而又深刻的颠覆，同时也大大激发了整个社会求新求变的渴望。在新中国建设的最初十年中诞生了中国话剧以张暖忻、黄蜀芹、陆小雅、王君正为代表的第四代电影导演，在她们的艺术观念和舞台创作中渗透着这一时期历史文化的双重影响，对于真、善、美的热烈弘扬，对于崇高理想和高贵人性的激情歌颂成为了这一时期女性导演作品受

主流意识形态影响下的自觉选择。

1980年代的女导演群和90年代的女导演群,她们的艺术观念、时代使命和作品的整体意义还不尽相同。1980年代的女导演处于中国电影史上一个转型时期,处于过去、现在和未来的交叉点上,也许她们的作品并不能视为电影史上最辉煌和最有成就的,但是她们的创作参与的是历史的转折,具有突破和开创意义的探索和变革,她们承担了那个时期中国电影的重建、艰难和困惑,并开始了中国电影的现代化的思考和脚步。因为历史的客观原因,她们的创作沉默了将近十年,她们中的绝大部分都是从四十岁之后才开始拍电影,她们直接见证了一个从"文革"极"左"思潮的深恶痛绝和拨乱反正而起死回生和焕发青春的时代。因此,她们的作品和那个时期的电影导演们一样有着自觉和强烈的批判理性和悲怆色彩,有着对于人、人性、人的价值和人的尊严的重新审视和重新丈量。率先突破了工农兵题材和创作内容的局限性,发掘和尝试了新的电影题材,在创作的手法上实现了对尚未确定的审美理想和传统规范的变革、丰富、拓展和实验。她们还经历了从闭门锁国到全面开放的又一个重大的历史转折,这个转折当中的所谓的"第四代导演"和"第五代导演"几乎站在了同一起跑线上。他们同处传统和现代、民族文化和世界文化的碰撞交融的新的历史时空。改革开放,既给她们带来了发展的机遇和跨越传统的可能性,但是更为她们带来了抉择中的艰难和彷徨,使她们面临再一次的挑战和危机。

而到了1990年代,面对商业化电影如火如荼,歌颂类题材大行其道的文化环境,在对电影文化和电影文化人的新的考验中,中国电影女导演怎样面对信仰道德的缺失,诚信意识的淡漠,价值观的扭曲和文化滑坡现象日益严重的今天,一如既往地坚守艺术使命和道德良知,严肃地思考社会问题,进行道德良知和信仰体系的反思和捍卫,呈现知识分子应有的关于道德和文化的自主意识和启蒙使命,是摆在90年代导演面前的共同问题。

对于女导演整体创作的研究有利于完善电影史的整体,对于女导演群体全面、理性而又总体的俯瞰,将会有益于对中国电影艺术发展的客观总结和对于未来发展蓝图的展望;此外,由女导演创造的另一半电影史亦可反照出中国电影导演艺术史发展的特点和变革的动因,从电影观念到创作手法均映照出中国电影艺术发展变革的历史和内涵。

婚恋题材影视创作初探

包 磊

爱情是文艺作品永恒的主题

爱情是人类永恒的主题。

柏拉图说，当爱情轻敲肩膀时，连平时再不浪漫的人，都会变成诗人。

但丁说，爱情使人心的憧憬升华到至善之境。

薄伽丘说，真正的爱情能够鼓舞人，唤醒他内心沉睡着的力量和潜藏着的才能。

歌德说，哪个少男不钟情，哪个少女不怀春？

三毛说，爱情犹如佛家的禅，不可说，不可说，一说就是错。

爱情如此神奇，又如此神秘。它究竟是什么东西，如何的来，又为什么会消逝而去，古今中外，人们苦苦思索。

翻开《现代汉语词典》，是这样定义的：爱情就是男女相爱的感情。[1]

而《心理学大辞典》[2]是这样解释的：爱情是人际吸引最强烈的形式。它与喜欢有三方面的不同，爱情有较多幻想，喜欢不是源于对他人的幻想；喜欢是一种单纯的情感体验，爱情则与许多相互冲突的情绪有关；爱情往往与性欲相联系，喜欢则不涉及这方面的需要。

甚至，有人从生物学的角度来探究，说爱情是一种叫做费洛蒙（Pheromone）的荷尔蒙决定的，这种由男性体表汗腺和女性腋下分泌的荷尔蒙又叫做信息素，它能够透露给异性有关性方面的讯息，告诉对方有异性的存在，进而吸引对方的接近。一些名贵香水的制造商据此在他们的产品里加入这种信息素，以增进异性间的性吸引作为卖点招徕顾客。

还有人通过分析、研究，提出爱情具有强烈的社会性。他们认为，处于不同文化背景下的人对于爱情有不同的理解。爱恋双方是否幸福取决于他们爱情的理解是否一致。他们把人类的爱情分为6种类型：

① 冲动爱情，又称浪漫爱情。受到对方直接而强烈的身体吸引，总是想到对方，总想尽可能多地与对方在一起，对对方的判断往往是不客观的。产生的条件是：有一定的文化背景为个体提供真实的或虚构的爱恋对方的模式；有一个爱恋的对象；有自己情感的激发，而且理解这种情感是由爱恋对象所引起。对于这种爱情是否能长

期保持,研究者的看法不甚一致。

② 自我中心爱情。爱情的个体并不希望被爱恋对象束缚,也不希望爱恋对象被自己束缚,把爱情看成是一系列挑战和解决难题,避免因承诺而造成负担。

③ 依赖爱情。具有这种爱情的人常表现得焦虑不安、寝食不佳、妒忌心强烈,结局多为悲剧性。

④ 实用性爱情。爱恋者寻找在个性、宗教信仰、兴趣、背景等条件方面相配的爱恋对象,希望一旦找到合适的爱恋对象,双方的感情能进一步发展。在由父母安排的婚姻中,这种爱情形式较为多见。

⑤ 结伴爱情。不像冲动爱情或依赖爱情那样激动人心,双方开始时是朋友,具有相同的兴趣爱好,在一起工作,逐渐发展产生爱情。具有这种爱情关系的双方,即使后来分手了,可能仍然保持朋友关系。

⑥ 利他爱情。一种典型的基督教爱情观念,带有忍耐性和仁爱色彩,不要求得到回报。这种爱情在现实生活中常常难以做到。

以上种种爱情,无不是编织感人故事的优质触媒,古往今来,以其为主题的文艺作品层出不穷。譬如,范蠡和西施、吕布和貂蝉、陆游与唐婉、李隆基和杨玉环、梁山伯与祝英台。在今天的流行文化中,无论是电影、电视剧、流行歌曲,爱情仍然是重要的主题,以至在世界各国,无论黄发垂髫多少都能掰着手指头数出诸如《梁山伯与祝英台》(中国,女扮男装)、《西厢记》(中国,才子佳人)、《源氏物语》(紫式部著,日本平安时代贵族爱情)、《罗密欧与朱丽叶》(英国,莎士比亚著,家族仇恨下的爱情)之类,能够经受住历史长河反复冲刷的翘楚之作来。

然而,遗憾的是,爱情在踏入婚姻的阶段之后往往戛然而止。如果一个美丽的故事讲述的主题是"爱情",那么往往就在"王子和公主从此幸福地生活在一起"作为结尾,如果这个故事呈现的手段是影视作品,那么往往就是以男女主人公步入婚礼殿堂作为落幕。国内拍摄爱情的影视剧罕有佳作。前年出了部打着"励志"招牌一炮走红的青春偶像剧《奋斗》,但该剧导演赵宝刚在接受采访时坦言,剧中的主人公就是当今青年的代表,现在的年轻人似乎连恋爱都不会谈了,两个人还没怎么着呢,就未婚同居,而同居本身已经完成了婚姻状态,这婚还能好得了么?

与此同时,近几年来,反映现实婚姻问题的情感剧倒是几乎垄断了各地电视台的黄金档,收视长红。诸如《中国式离婚》、《结婚十年》、《浪漫的事》、《深度诱惑》、《金婚》、《走过幸福》、《女人不哭》、《男人底线》、《新结婚时代》等等,在观众中引起热烈反响。这表明,观众关注的不再只是花好月圆、卿卿我我的爱情故事,而把目光更多的投向了更加现实的婚姻生活。正如中国艺术研究院影视所副所长赵卫防所说,"随着物质水平的发展,现代人越来越关注自己的生活状态,其中最受关注的就是婚姻家庭,所以婚姻题材的作品很容易引起观众的共鸣。这也显示出我国民众在社会转型期对家庭、婚姻领域出现情感危机的反思"。

这类情感剧热播的背后,折射的是现代中国人婚姻城堡里种种不可言说的隐痛。从人们对剧中人物的热评和对其真实性的强烈共鸣,不难看出,现代婚姻中的忠与不

忠、离与不离、分分合合、爱恨交织，透露出的是现代版婚姻围城里的危机重重。据统计，从20世纪90年代开始，我国出现离婚高峰，离婚率一直处于快速攀升的势头。2003年，我国结婚和离婚率比往年都有所增加。统计显示，2003年全国办理结婚登记811.4万对，比上年增加25.4万对，而2003年离婚133.1万对，比上年增加15.4万对。20多年前被中国人视为"洪水猛兽"、羞于启齿的婚外情、离婚等有悖于中国儒家传统"从一而终"的婚变，在今天经济发展巨变、性自由日渐开放的我国社会，已经作为一种社会现象被更多人平静地接纳。

在现今的社会里，婚姻的不稳定确实是越来越必须正视的问题。最早讲述中国人情感世界多元嬗变的是1999年的《牵手》，此剧描写一对知识分子夫妇在"第三者"出现后所经历的感情危机，作为第一部反映当时还被认为是"雷区"的婚外恋现象，在社会上引起了极大争议。此后，从反映情感变数的现实到剖析婚姻自身的问题，描写现实婚姻问题的情感剧越来越多，且都创下较好的收视率。《结婚十年》讲述的是一对普通夫妻在10年里经历了结婚、生子、下岗、挣钱、外遇、分居、破产等人生变数。《海棠依旧》是以复婚为题材的电视剧，三对不同年龄段、不同价值观、不同生活方式夫妻的婚姻现状诠释了当生活开始平淡、爱情是否依旧这个古老而又敏感的情感话题。《中国式离婚》则是揭露了在婚姻契约下的夫妻之间的三种背叛：心的背叛、身的背叛和身心的背叛。婚姻家庭问题专家、全国妇联研究所副研究员陈新欣说，"随着中国经济发展、社会进步，民众对生活、感情的要求越来越高，传统的婚姻形式已经发生变化，婚姻的最高境界不仅是追求'白头偕老'，更是享受优质生活。同时，由于社会的变化，许多人的内心感到不安全，觉得永远不满足，内心被慢慢扭曲，开始产生了困惑和迷失，由此产生了情感危机"。

可喜的是，尽管20多年的改革开放让中国人的情感世界出现前所未有的震荡，尽管婚姻自由、离婚自由、情感自由逐渐成为社会大众的共识，但是中国人传统固有的伦理、道德的基本理念并没有改变，因而多数情感剧的最终情节还是坚守了中国人的主流道德观，一些刻意编造情感混乱、过多渲染婚变的故事情节受到观众的谴责。"虽然情感世界遭遇冲击，但是中国人骨子里还是信奉富有东方伦理色彩的基本道德准则。"中国婚姻家庭研究会专家委员会副会长、中国社科院研究员陈一筠说，"经过情感震荡冷静下来的中国人会逐渐意识到婚姻本身是一种契约关系，需要双方经营。婚姻所包含的内容除了男女之间性的吸引外，还有许许多多的东西，例如责任、奉献，最重要的是要学会如何拥有平常心面对平淡的生活"。

我们有理由相信，在迈过讴歌不食人间烟火的纯真爱情，和展示充满尔虞我诈的婚姻围城这两个极端后，未来的婚恋影视题材影视剧的创作将趋于务实、全面、细腻。

对剧作、人物与结构的把握和定位

综上所述，如果以婚恋为题材，至少有六种不同的爱情观和选择衍生的故事可以选择。出于实验和玩耍的心理，在故事的编排上，我选择了相亲这么一个题材。相

亲，涉及的人员广，人物性格多样，一直是戏剧里乐于反复表现的一个题材，而且，它似乎可以视为一种特殊的婚恋状态。但是作为一出戏，不能只是为了相亲而相亲，所以，我在设计这个故事的时候想到了"悬赏相亲"这么一个主意。

这个《新年悬赏令》是系列情景剧《嚎占上海滩》的其中一个故事，因为考虑到是在正月初一播出，所以，除了情景剧特有的喜剧元素之外，还需要一些过年的喜庆的气氛。为了叙述上的方便，我把故事背景放到了民国时期。整个的剧情大致是这样的：

刘老爷梦到了财神爷的旨意，如果儿子刘天宝能在正月里结婚，就会大吉大利，财源广进；反之，家里就会有血光之灾。所以，他拿出了一箱金条宣布，不论任何人给天宝做媒成功，都可以获得这一箱子金条。

于是，一出好戏开始上演了，相亲不再是刘天宝一个人的事，而变成了一大家子人，甚至是不相干的人的事。这样不但加强了戏剧矛盾，还加速了戏剧节奏，让观众可以饶有兴趣地跟着刘天宝一起期待，都会有些怎样的女孩子来相亲？这一箱子金条到底最后会落到谁的手里？这也就是这个故事最重要的两个悬念。

于是，众人拿着相片纷纷登场，就等天宝首肯去相亲了。但是天宝却念念不忘他曾经喜欢的常有卿，觉得再也找不到比常有卿更好的女人。这就在天宝和周围渴望金条的人们之间造成了一种矛盾的局势——如果天宝不点头，那么势必谁也得不到金条。

在妹妹天贝的激将下，天宝终于看了一眼照片，这一看之下，他发现照片上个个都是美女，个个都不逊色于常有卿。天宝终于同意相亲了。

第一个相亲对象，也就是天宝的母亲介绍的大家闺秀甄贤淑。我用人物的性格特点作为人物姓名，给她挂上一个明确的标签——这是一个贤淑的大家闺秀。但是她贤淑到了什么程度呢，她在父亲"男女授受不亲"的教育下长大，认为不但婚前男女不能亲密接触，就是婚后也要保持距离。

天宝当然不能接受这样一个保守的女性，所以回家之后大发感慨，表示自己不能娶一座贞节牌坊回来，自己更喜欢懂风情的女性。这番议论正好被刘家好友查理杨听到，查理杨立刻趁机向天宝表示，自己就正好认识这么一个懂风情的女性。

于是第二位相亲对象董凤琴粉墨登场了。这个董凤琴果然懂风情，不只是懂，而且风情万种，一下子吓到了天宝。这样的女人娶回家做老婆是万万不行的，天宝只好表示"等我结了婚，一定第一个来找你"，然后落荒而逃。

两次不成功的相亲，并没有吓退那些渴望一箱金条的媒人们。天贝给哥哥介绍了自己的同学王月华，天宝决定扮成一个穷教书匠前去，看看别人到底会看上自己的钱，还是自己的人。

偏偏这个王月华，最恨纨绔子弟，看到天宝人穷志不穷，还自己打工留过洋，一下子喜欢上了天宝。而天宝也对王月华的美貌和才学十分动心。就在天贝满心以为一箱子金条就会归自己所有的时候，意外却又发生了。

戏剧的魅力之处就在于，要出乎观众的情理之外，让观众的愿望常常落空。如果

说"甄贤淑"和"董凤琴"这两个人物的塑造,是故意夸大和极端化人物的性格,那么天宝和王月华之间,就是因为谎话被揭穿而造成了戏剧冲突。

天宝向王月华求婚,王月华满心欢喜地答应了,可是这时芦柴梗碰巧出现,揭穿了天宝的真实身份。王月华认为天宝欺骗自己,愤然离去。天贝的一箱子金条,和天宝结婚的梦想,一下子都落空了。

无意中做了坏事的芦柴梗决定将功补过,给天宝再介绍一个相亲对象。这次是个十六岁的年轻女孩小桃。在她的概念里,结婚也许就是一次办家家。天宝觉得自己不是在找老婆,好像是要领一个女儿回家,立刻断然离开了。

但是这还不是最可怕的,当天宝回到家里,他发现赖司令带着妹妹赖小小正在家里做客。赖小小是个身高体胖的姑娘,整整比天宝大出一倍的体型出来。这样一个姑娘,听说天宝在找结婚对象之后,立刻义无反顾地向天宝扑了过去。而天宝活生生被吓晕了过去……

相亲到了这里,似乎进入了死胡同。一次又一次的失败,挫败了天宝相亲的热情。他没想到姐姐天骄会把一个女孩子带到了家里,而这个女孩子,居然长得跟他朝思暮想的常有卿一模一样。

天宝和宋可卿立刻决定定亲。宾客迎面,就在快要尘埃落定的时候,甄贤淑、董凤琴、王月华、小桃、赖小小一一登场。甄贤淑穿上了暴露的裙子,董凤琴把自己裹得像个粽子,王月华向天宝道歉不该一走了之,小桃也表示自己已经长大了,再加上一个凑热闹的赖小小……最后的结果就是,宋可卿被气走了,而天宝的订婚仪式也被搅得一团糟,当然那一箱金条,最后谁也没能拿到。

这个短剧基本上做到了戏剧结构完整,有悬念,有矛盾,有转折,有戏剧情景,符合戏剧的诸多要素,并且,作为准备在春节这个传统节日播出的节目,它犹如大年初一的新装一样透着"小闹猛"的快乐气氛。此外,无论从人物的设定还是情节的设置我都考虑到了它的收视群体——上海滩文化水平不高的低收入阶层的理解能力和情感诉求,根据收视率和受众反馈调查来看,也达到了预期的效果。同时,这一次的创作经验为下一步的同类题材的创作打下了基础。

婚恋题材影视创作空间与展望

长期以来,在我国的电视剧领域,一些脱离百姓现实生活的豪门恩怨剧、古装戏说剧、都市白领剧占据了荧屏,这些作品往往脱离现实生活,只能起到麻醉观众,打发无聊时间的作用。近几年来,很高兴看到诸如《亮剑》、《历史的天空》、《士兵突击》、《我的团长我的团》、《潜伏》等一批全新视角、务实风格的优秀作品陆续涌现,其中也不乏《马文的战争》这样的都市婚恋题材的扛鼎之作。他们都有一个共同的特点,就是对现实问题不逃避、能深入,对敏感问题敢思考、有担当,从不人云亦云,亦步亦趋。

南京大学戏剧影视研究所博导周安华教授曾在分析了一些近几年来值得关注的影视作品后提出,优秀的电视剧应具有两个方面的重要作用,一个是为社会设置公共

议题,第二个是传达积极健康的社会精神。在这一点上,一些"美剧"的创作模式似乎可以成为我们学习的榜样。

以《实习医生格蕾》(《grey's anatomy》)为例,它是美国广播公司(ABC)春季开播的一档剧集,深受美国本土观众的欢迎。该剧自开播以来曾经一度荣登美国电视剧收视率榜首,曾经获得金球奖最佳剧情类电视剧等多项殊荣。该片片名的直译其实应为《格蕾的解剖》,其题目为一语双关之意:一方面,"grey's anatomy"可被译为"格氏解剖",是一部著名的解剖学著作;另一方面,该剧的创作者将其引申为女主角格蕾(grey)对生活、对情感等方面的深层次、哲理性剖析。整部电视剧的剧情正是围绕着"格蕾的剖析"这一主题而不断延展的。这部现实题材的电视剧以五位实习医生在外科的成长为叙事主线,以格蕾与主治医师谢泼德(derek shepherd)的爱情纠葛为情感主线,在人物的成长中、在主角情感的发展中,不断注入各种新的剧情及情感元素,枝枝蔓蔓地将"格蕾的解剖"这一主题铺展开来。[3]

有趣的是,原本这种围绕一个特定主题铺陈展开应该是电视节目的工作、录制方式。可以说,美剧在创作过程中有效地吸收了电视节目的优势和特色,正可谓,他山(电视节目)之"石"(主题),可以攻"玉"(电视系列)。我们在许多美剧中都可以看到创作方大胆引入诸如《幸存者》、《学徒》这些真人秀的创作手法,灵活新颖的处理剧情和人物关系,从而有效提高收视率。

据统计,《实习医生格蕾》的剧情,有将近三分之二的单集是通过对于一个特定的话题进行诠释而展开的。纵观全剧,每一集的剧情是相对完整和封闭的,但不同于系列剧的独立性,该剧是在保证情节内容完全遵从叙事及情感主线发展的基础上,组织和架构每一集剧情的。类似架构的还有《绝望主妇》等等。有趣的是,制作方故意设置了让电视观众发表意见的渠道,一起参与到剧情的设置中来,特别是对于剧中人物命运和演出比重起到了惊人的干涉作用。譬如,在《越狱》中,编导人员将观众喜爱的角色制造契机"死而复生",或者增加戏份,而将观众讨厌的角色早早从屏幕上清除,整部戏按季播出,一边编剧,一边拍摄,一边收集反馈,一边又根据反馈进行剧情增删,观众与创作者之间展开了具有一定"延时"的互动,而这种"互动",又仿佛是换成影视艺术表现手段的一种"主题讨论",只不过讨论的形式绘声绘色罢了,而讨论的双方也互为传播者,互为受众,煞是热闹。

在美剧借鉴电视节目获得新的发展空间的同时,许多电视节目也在吸取美剧创作的优点和经验,把节目设置剧情化,节目发展悬念化,节目视点多维化。《美国偶像》之类的真人秀更把节目的舞台装扮成了一个人物命运的跌宕台,每一位参与者的成功与失败成为一则则生动而真实的"生活版美剧"。

遗憾的是,我在《新年悬赏令》的创作中,由于时间、财力及智力的束缚,不能施展手脚进行一次这种"主题式系列剧"的创作尝试,如果有足够的能力将天宝与每一个女性的约会独立出来作为一集,从多学科角度进行深度设置剖析,相信会取得不错的效果。可惜,由于播出平台所限,只能做一个小品式的架构,也是不得已而为之了。但在今后的影视创作中,这会是我的一个努力的方向。

综上所述，我们似乎可以得出这样一种推论：时下国内以婚恋为题材的影视创作的改良空间还是很大的。在适当的情况下，我们可以选择"主题式创作"这种已经被验证的快速有效的艺术生产方式进行尝试。即运用我们已知的不同学科，植入到相对独立的各集剧情之中，围绕每一集的主题，在播出的同时不断地及时接收观众等终端受众的反馈，并据之对进行中的编导元素进行调整，从而达到"在高智力思辨中娱乐"的目的，把观剧变为智力的博弈，把演剧变为主题的论述，这，是不是又有了几分回到戏剧诞生之初的味道了呢？

令人欣喜的是，就在近日本人奋笔属文的同时，国内各地卫视在抢播《我的团长我的团》、《潜伏》这些优秀剧作的同时，制作了一些周边节目，内容虽然仍然不免宣传渲染的重演故伎，但形式上与剧集播出紧密贴合，主题上集集鲜明，构成了补充、剖析的提升功能，已经依稀有了洋为中用的些许影子。相信在不久的将来，我们的影视剧集的生产会日趋流程科学化、选题特色化、叙述思辨化。而那时的婚恋题材影视作品，也一定不再是统统一片晦暗阴冷的调子，而生长出新的枝蔓，在各自的方向上攀援不息了。

注　释

[1]　《现代汉语词典》（修订本），1996 年 7 月第 3 版，第 5 页。

[2]　《心理学大辞典》，2003 年 11 月版，第 10 页。

[3]　冷凇、李飒：《新时期国产剧"主体化"与美剧创作"专题化"趋势》，《北方传媒研究》2008 年 8 月 5 日刊。

文本文献

1. 林崇德、杨治良、黄希庭主编：《心理学大辞典》，上海教育出版社 2003 年 12 月第一版。

2. 汪流：《电影编剧学》，中国传媒大学出版社 2000 年 6 月第一版。

3. 孙祖平：《戏剧小品剧作教程》，中国戏剧出版社 2006 年 7 月第一版。

4. 约翰·格雷：《男人来自火星，女人来自金星 2》，吉林文史出版社 2008 年 6 月第一版。

5. 洪峰：《中年底线》，春风文艺出版社。

6. 《中华人民共和国婚姻法》2001 年 4 月 28 日修改版。

影像文献

1. 电视剧《中国式离婚》、《牵手》、《海棠依旧》、《结婚十年》、《浪漫的事》、《深度诱惑》、《中国式结婚》、《金婚》、《走过幸福》、《女人不哭》、《男人底线》、《新结婚时代》。

珍贵的影像：电影纪录片中的中国少数民族

方方

有多少人知道，脍炙人口的抒情歌曲《在那遥远的地方》，是王洛宾 1936 年为郑君里拍摄纪录片时的创作；有多少人知道我们还击国际右翼势力分裂西藏阴谋的有力证据，是 1940 年拍摄的纪录影片《西藏巡礼》中，当年的中央政府派信使出席少年达赖坐床仪式的经典历史镜头……

始于 1939 年的少数民族纪录电影

90 年代后期开始接触纪录片的年轻人，总认为 80 年代之前中国没有真正意义上的纪录电影；而对于老一代的电影工作者来说，新闻纪录片几乎成了中国纪录电影史的全部。那些数量少而磨难多的关于少数民族的纪录电影更被人们遗忘。然而它们在中国纪录片发展史上的重要意义却是无可替代的，对国际纪录电影的影响也是重大深远的。限于篇幅，在此我们只能作简单的回顾。

中国的纪录片诞生得很早，因为第一部中国人自己拍摄的影片就是舞台纪录片。而两部划时代的纪录短片《武汉战争》(1911) 和《上海战争》(1913) 的完成时间，比世界公认的第一部纪录片《北方的纳努克》整整早了 11 年。这两部重要的历史纪录片的拍摄过程都有些传奇色彩。《武汉战争》是一位杂技魔术家拍摄的，《上海战争》则是几位文明戏演员帮助拍摄的。

1932 年 5 月成立的中央电影摄影场（简称"中电"）除了拍摄抗战纪录片以外，已经开始拍摄反映少数民族的纪录片。1939 年，"中电"拍摄了《奉移成吉思汗灵柩》(一本)，1940 年又拍摄了《西藏巡礼》(十本)，1943 年拍摄了《新疆风光》。影响最大的是大型纪录片《西藏巡礼》，该片由徐苏灵编导，陈嘉漠摄影，马思聪作曲。整部片子朴素而又深情，西藏雄壮的自然景色和充满宗教气氛的人文精神同样激励人们爱国抗日热情。影片对藏族民俗和宗教仪式的真实详尽的纪录，不采用"蒙太奇"修饰，也不加入"深度政治性"，恰恰使作品具备很高的文献价值，在当时的抗战纪录片和人类学纪录片中非常难得。目前保存在中国电影资料馆的是当时作为新闻片上映的《吴忠信委员长到西藏》，其中仅有一本长度的纪录少年达赖坐床典礼过程，代表中国政府的吴忠信端坐上座，而在场的英国及其他外国使节只坐旁边凳子，典礼肃穆、庄

严。50多年后,中央电视台李小山拍摄的获奖片《达赖喇嘛》纪录片中,引用了这段珍贵的资料,引起国内外很大反响。

1937年,为抗日宣传而将成立于1935年的"汉口摄影场"扩建而成的中国电影制片厂,是周恩来代表中国共产党出任副部长的国民党"军事委员会政治部"第三厅下属机构,集聚大量共产党员。郭沫若任厅长、阳翰笙任主任秘书兼任电影厂编导委员会主任、田汉任第六处处长。简称"中制"。

为配合抗日,宣传民众,及时将前线的战事报告给广大人民,"中制"1939年为组织西北宣传抗日救亡,从电影科、音乐科和美术科分别选了郑君里、赵启海和韩尚义三人,另配一个电影放映队,由重庆出发,赴西北少数民族聚居区。一路上以歌咏、美术和电影放映的方式,向群众进行抗日宣传,同时,把少数民族生活和抗战现实拍成影片素材。1940年,拍成大型纪录片《民族万岁》(九本,导演:郑君里;摄影:韩仲良。

这部长达九本,可放映近两个小时的纪录少数民族支援抗战大型纪录影片,以丰富的素材报道了蒙、藏、回、苗、彝等各族人民支援抗战的动人事迹和他们各自的民族风俗人情。影片中,不仅有回族同胞在清真寺祈祷抗日胜利的情景,有藏民和喇嘛们在寺店里虔诚祈祷和平的场面;还有在长江源头、青海湖边和互助县土族风光、藏女歌舞和壮美的黄河两岸大水车等等。尤其是片中关于蒙、藏、回同胞为前方将士捐粮和苗族同胞在崇山峻岭中开辟公路的镜头,更令人感动。

影片从筹拍到映出,差不多花了三年时间,郑君里、韩仲良和摄制组成员们,跋涉数千余里,先后在西康、青海等省进行了艰苦的拍摄工作。相对宽松的时间和经费,使郑君里有机会在这部纪录片中尽可能体现出自己的艺术追求。在此之前,郑君里广泛观摩并研究了苏联和欧美各国的纪录片及其有关理论,认为纪录片可以在真实纪录现实生活的基础上,"对实际事物加以创造的戏剧化",所谓"创造的","大概是指我仍要通过这些纪实的工具,透露出我们自己的艺术上的匠心和思想上的重点",而"戏剧化","一般是指戏剧和电影中的虚构故事的布局的方法,但在纪录电影中是指对实际事物的组织和布局,或如卡尔曼氏的说法是'事实的组织'"。[1]因此郑君里在拍摄中摈弃一般新闻电影刻板的纪录方式,追求尽可能充满激情的镜头语言,带着一些作者主观表达的场面调度。为此,他"时而上屋顶俯拍全景,时而伏地仰拍八座喇嘛塔;一会儿指挥拍喇嘛跳神,一会儿进庙堂拍瑰丽的酥油灯和壁毯"[2]。在后期制作中,又把解说、对白和内心独白这三种不同性质的声音组织在一起,这些大胆尝试使《民族万岁》充满激情,令人耳目一新,上映时,获得了评论界的高度赞誉:"《民族万岁》确是一部优良的纪录片。因为它无论在形式上或是内容上都有特色,它摆脱了一般新闻电影式的死板的剪辑,扬弃了新闻电影一般陈旧的讲白。它经过了良好的'蒙太奇',已经整个地成为有血有肉的东西,把很多材料容纳在'为民族解放而斗争'的伟大主题下了。"[3]

作为小有名气的故事片导演,郑君里耗时三年,跋山涉水、不辞辛劳地拍摄纪录片,并且在作品中处处流露出他对各少数民族文化、民俗、宗教的尊重、敬仰和热爱,

这不是偶然的。他对团结少数民族共同抗战有着清醒的认识,在《论抗战戏剧运动》一书中,郑君里写道:"在辛亥革命中,汉民族宣布了各少数民族(满、蒙、回、藏、苗、瑶、韦、番等)共同建立民国。这些民族各有其自身的语言与文化,为加强中华民族间抗战的团结计,在各民族中开拓演剧的宣传和教育的工作,促进其文化的发展,是坚持持久抗战的主要工作之一。"[4]

应该说,在抗日的艰苦卓绝环境中,拍摄这样的一部反映各族人民同仇敌忾、团结齐心、一致抗日的影片,是非常有远见的。影片具有很高的文献价值,是我国人类学纪录片的一部力作。而电影工作者在拍摄中与各族人民结下的深厚友谊更是可歌可泣的。

新中国成立后的 1952 年 4 月,中央新闻纪录电影制片厂成立。当时如何处理好各民族之间的关系,缓解矛盾,促进民族大团结是中央政府首要面临的问题。纪录片也就成为加强民族沟通,建立新型的民族关系的法宝之一。因此,宣传中国共产党的民族政策和反映少数民族地区解放后的新气象的影片相继问世,如纪录中央民族访问团到各少数民族地区慰问及介绍民族地区情况的《欢乐的新疆》、《光明照耀着西藏》,反映各民族代表来京受到毛泽东主席接见的《中国民族大团结》,以及《西南高原的春天》、《凯里苗家》、《人民的内蒙古》等。为更好地拍摄民族纪录片,中央特别指示要培养民族摄影人员。在新中国的第一批摄影人员中就有藏、回、蒙、傣、苗、朝鲜、维吾尔等。1957 年,毛泽东主席曾建议把中国少数民族原来的面貌拍下来,纪录下来,给中央领导了解一下,为制定民族政策作参考。于是,全国民族委员会委托八一电影制片厂,后由北京科学电影制片厂负责,请专家、民族学院教授,社会学家带着历史系的大学生和专业电影摄影师,有组织有计划地到我国民族地区拍摄了大量中国少数民族社会历史科学纪录影片。

抢救性的人类学(民族志)纪录片的拍摄

中国有组织有规模的人类学应是纪录片的拍摄,开始于 20 世纪 50 年代后期,虽然当时还不曾使用"人类纪录片"这样的名称,但实际上,随着对中国少数民族社会历史的大规模调查工作的进行,中国的人类学(民族志)纪录片的拍摄工作已经开始。这次大规模有计划有组织的人类学纪录片是由中央政府推动的、有大批民族学专家、摄影专家和当地少数民族干部群众参加。其规模之大、范围之广、时间之久,以及有从中央到基层政府的大力支持,在国际上也是绝无仅有的。关于此,1958 年 8 月,文化部在下文批示中有这样一段话:"我们认为反映少数民族社会生活情况的影片,目前是迫切需要的,不仅对研究人类生活发展史有巨大价值,而且对广大人民也有重大的教育意义。尤其是目前各少数民族社会生活正在发生急剧的变化,如不及时拍摄,即将散失,很难补救。"它反映了中央当时对中国少数民族社会文化认识的高瞻远瞩。即使在今天看来,也有着同样深远的意义。

随后,八一电影制片厂立即组成《佤族》、《凉山彝族》、《彝族》三个摄制组分赴云

南西盟瓦山、四川大凉山、海南五指山开始工作。1958年以后，人大民委体制有所变化，民委将主持拍民族片的任务移交给中国社会科学院民族研究所，担任拍片的大部分摄制人员仍从属于八一电影厂。从1956年到1966年间，全国共拍摄了十六部少数民族影片。不幸的是，这个原计划将拍摄55个少数民族社会形态纪录片的活动因突如其来的"文化大革命"而被迫中断，造成了无可弥补的巨大损失。已拍摄的影片则被封存，拍摄队伍也就此解散，直到"文革"结束后才逐步得到恢复。这是历史留给我们的无限遗憾！

十六部珍贵的人类学(民族志)影片

幸运的是，在给中国带来重大灾难的"文革"到来前，电影工作者们为我们留下了21部少数民族纪录片。其中有16部珍贵的人类学影片。它们的存在让我们得以观看和保存这些不再重来的也是不可复制的具有珍贵人类学价值的历史镜头。这些片子的拍摄基本上是由社科院民族研究所和各地少数民族社会历史调查组提供脚本或拍摄提纲，并指派熟悉该民族的专家作学术顾问，采取以民族研究工作者、影视工作者和少数民族干部、群众相结合的方法，选择典型的有代表性的村寨和群体，进行体验观察记录，循时间顺序拍摄，每片一个民族，拍摄周期一年。时任国务院总理的周恩来曾对这些影片作出肯定说："搞这个工作很有意义，拍这样的片子是对世界的贡献。"

这十六部片子如下：

1.《佤族》，拍摄于1957～1958年。纪录了云南西盟佤族解放前处于原始社会末期向奴隶社会过渡的情况。片中拍摄了"窝郎"、"头人"、"魔巴"为主组成的村寨组织、部落联盟以及刀耕火种的生产方式，对佤族特殊的生活习俗，如剽牛、拉木鼓、砍牛尾巴等祭祀也有所反映。

2.《凉山彝族》，摄于1957～1958年。纪录了四川大凉山彝族地区民族改革前存在的奴隶制社会面貌。影片还拍摄了大凉山彝族地区实行民族改革后奴隶们获得人身自由，实行民族平等团结、发展生产，改善生活的情景。

3.《黎族》，摄于1957～1958年。影片纪录了海南岛五指山黎族保留的原始社会残余——"合亩制"的情况，反映黎族的生产、生活习俗和解放前的苦难、解放后的幸福生活。

4.《额尔古纳河畔的鄂温克人》，1959年摄制。纪录还保留着若干原始社会残余的鄂温克族使用驯鹿的游猎方式、分配、交换、婚姻习俗以及原始宗教信仰。也反映了解放后贯彻党的民族政策后社会发展进步的情景。

5.《苦聪人》，1960年拍摄。表现解放前由于民族歧视和压迫，云南金平县哀牢山里的苦聪人被迫逃匿于深山密林中，处于父系家族公社的社会发展阶段的状况，同时拍摄了解放后，人民政府和当地各族群众走出密林，实行定居耕作，逐步过上幸福生活的情景。

6.《景颇族》，摄于 1960 年。纪录了云南德宏傣族、景颇族自治州路西、瑞丽、陇川、盈江等地景颇族的某些原始社会残余，如：血族复仇、家庭婚姻和宗教活动等。对景颇族解放前后的生活作了对比。

7.《独龙族》，摄于 1960 年。影片纪录了独龙族当时刀耕火种的农业和以采集、渔猎为辅的经济活动以及文面等习俗，并且拍摄了美丽的独龙风光，记录了溜索、篾藤桥、独木天桥等现在已经消失的交通工具。很多镜头十分珍贵。

8.《西藏的农奴制度》，摄于 1960 年。反映了西藏地区在民族改革以前的非人道的地方农奴制度。反映西藏民族改革后，百万农奴获得翻身解放的生活。

9.《新疆夏合勒克乡农奴制》，拍摄于 1960 年。片子纪录了墨玉县夏合勒克乡民族改革前还存在着封建社会初期的庄园制度，维吾尔族封建农奴主的封建庄园的概貌。

10.《西双版纳傣族农奴社会》拍摄于 1962 年。影片反映了西双版纳农奴社会的封建等级制度、政治组织形式、封建剥削关系、宗教信仰活动、婚姻丧葬礼俗、当地自然风光等。

11.《鄂伦春族》，拍摄完成于 1963 年 9 月。影片通过反映鄂伦春人的个体家庭"仙人柱"、经济组织"乌力楞"和氏族首领或家族长"塔坦达"等具体形象，详细描绘了其农村公社的轮廓以及生产、社会生活以及宗教信仰、文化艺术等方面的状况。

12.《大瑶山瑶族》，摄于 1963 年。影片对瑶族的"瑶老制"和"石牌制"以及其民族起源、姓氏由来和祖先迁徙以及过山耕种的历史文献"过山榜"作了记述。

13.《赫哲族的渔猎生活》拍摄于 1964 年。当时的赫哲族是中国人口最少的民族。影片对其民族特点、对其渔猎业、政治和文化作了简要介绍。

14.《永宁纳西族的阿注婚姻》，摄于 1965 年，完成于 1976 年。长达 9 年的拍摄纪录，比较完整详尽地纪录了纳西族母系家庭的情况。

15.《丽江纳西族的文化艺术》摄于 1966 年，完成于 1974 年。

16.《僜人》，这是中国第一部彩色的人类学纪录片。摄制起于 1976 年，次年完成。僜人跨处中印边境，是尚待识别的民族之一。影片对僜人在财产上的氏族公有制残余和个体家庭私有制确立，以及生产、生活、家庭组织、婚姻习俗、物物交换、下山定居等作了纪录。同时还纪录了僜人攀登丛林高树采取野生蜂蜜的情景和僜人妇女收割鸡头谷时所唱的优美动听的曲调。

具有国际影响的中国少数民族电影纪录片

1988 年，在南斯拉夫萨格勒布举行的第十一届国际人类学学术讨论会上，中国代表团团长杜荣坤研究员，带着中国拍摄的两部人类学影片《佤族》、《永宁纳西族的阿注婚姻》的录像带在会上放映，引起轰动，这是新中国拍摄的少数民族影片第一次在国际人类学学术会议上亮相。

1989 年 5 月，中国社科院民族研究所副研究员、曾摄影和导演了多部中国人类

学纪录片的杨光海,应联邦德国福莱堡市立电影院科贝先生和西柏林"世界文化人之家"的邀请,参加了福莱堡市第三届民族学与第三世界电影研讨会。放映了《佤族》、《苦聪人》、《黎族》和《僜人》等片。在学术讨论会上,杨光海的发言,受到与会者的热烈欢迎。他们说:第一次看到中国的人类学影片,非常难得;这些影片是对世界的贡献。之后这批影片应邀到西柏林"世界文化人之家"展映,四百人的放映厅座无虚席,观众反应热烈。应观众要求,第二天在有一千多座位的大厅内重新放映了《苦聪人》。放映结束时,观众报以热烈的掌声。这是中国大陆拍摄的人类学纪录电影首次在国外公开放映。

会后,杨光海研究员应邀访问考察了德国哥廷根科学电影研究所。由此,开始了中国社科院民族研究所与德国哥廷根科学电影研究所之间的接触和来往。

1990年秋天,德国哥廷根科学电影研究所影视人类学代表团应邀访问中国社科院民族研究所。双方达成关于交流人类学影片的意向。即:民族研究所将向哥廷根科学电影研究所提供12部民族学纪录片;哥廷根科学电影研究所被授权面向欧洲观众重新编辑和出版这些影片。这些民族学纪录片都是35毫米黑白胶片,是1956至1966年间拍摄的、纪录中国少数民族生活和文化的影片。

经过两年时间的协商会谈,扫清了交流合作的所有障碍。1992年10月5日至11日,以所长、研究员杜荣坤为团长,科研处长、副研究员任一飞、影视人类学研究组组长、副研究员张江华为团员的中国社科院民族研究所影视人类学代表团一行三人,应邀访问了德国哥廷根科学电影研究所。双方签定了人类学影视片交流协议。由德国哥廷根科学电影研究所对六部中国少数民族纪录片进行重新编辑,它们是:《丽江纳西族的文化艺术》、《永宁纳西族的阿注婚姻》、《独龙族》、《鄂温克族》、《佤族》和《苦聪人》。按照计划,至1995年年底,德国哥廷根科学电影研究所完成上述六部影片的重新编辑工作。

德国哥廷根科学电影研究所K·克吕格尔博士高度评价这批中国的民族学纪录片。他说:这些关于纳西、黎、苦聪、佤、景颇、独龙、瑶、鄂伦春、鄂温克、赫哲和维吾尔的影片的价值是多方面的。如果我们把明显的意识形态因素放到一边,认真从民族学角度分析这些影片的内容,便会发现,这些影片确实是非常重要的民族志资料。许多电影场景本身就是历史的记录,影片保存了一些永久失去了的东西,而这些东西又不仅仅展示了中国历史和文化的变化。仅以丽江纳西族为例,在许多连续的场景中,影片记录了丽江寺庙的宗教建筑及壁画,而这些庙宇在文化大革命中已被称作"红卫兵"的组织摧毁了。这样的民族志影片在50~60年代的西方国家是不存在的。例如,关于独龙族的影片就是第一手的民族学资料。就我所知,除了中国有一些文章和简短的论文外,还没有过用西方的语言科学地描述这些在50~60年代的民族群体。

在电影《丽江纳西族的文化艺术》中保留的丽江周围许多佛教寺院和喇嘛教寺院的壁画,是世界艺术史的奇迹,由于"文革"中红卫兵的破坏而消失,但永久留住电影之中。K·克吕格尔博士提到还有更早的关于中国纳西族东巴文的电影记录,这是

一种古老的、至今还在纳西族中发挥着宗教功能、由东巴僧人传承下来的象形文字。这些都是真实的民族志影片中的篇章。

他也毫不客气地批评了当时拍摄中的错误做法,他说:我们也必须注意在50～60年代拍摄影片场景的框架,对历史事实的重新安排当时是一种非常流行的手法,它对科学的消极作用是不容忽视的。

1997年5月在芬兰举行的国际人类学电影节上,少数民族摄影家杨光海等摄制的《佤族》、《苦聪人》、《鄂伦春族》等影片参加了展映。德国人类学家瞿开森这样评介说:"我很喜欢《鄂伦春族》这部片子,它和西方的纪录片大师 Flaherty 在30年代拍摄的片子有相似之处,但杨光海从未看过 Flaherty 的片子,这让我很惊讶。"瞿开森在由云南大学与德国合作成立的"东亚影视人类学研究所"里担任副所长,他正在研究中国民族志电影发展历史。他也研究杨光海,因为杨光海是中国"文革"后为数不多的继续拍摄人类学纪录片的导演和摄影。2001年10月,德国莱比锡市举办"四十五年来的中国民族志纪录片"回顾展映交流。《独龙族》、《鄂伦春族》、《永宁纳西族的阿注婚姻》三部影片,又作为开场影片放映。

云南民族电影制片厂在1983年至1987年短短4年间,拍摄了《博南古道夸白族》、《傣乡行》、《哈尼之歌》、《阿昌风情》、《独龙掠影》、《我们的德昂兄弟》、《景颇人的追求》、《纳西族和东巴文化》、《诉讼族风情》、《远方主人》、《古老的拉祜族》、《彩云深处的布朗族》等十七个云南少数民族的十八部影片。同时期社科院人类学研究室已完成约四十余部有关白族、畲族、黎族、哈萨克族、藏族的系列片。云南大学东亚影视人类学研究所也在企业家萧锋的资助下目前已完成了九部人类学影片。

云南电视台的范志平和云南社科院的郝跃骏合作拍摄的一系列少数民族纪录片特别受到关注。他俩是在企业家肖锋先生的倡议和资助下,从1992年开始,对云南地区的少数民族进行了有计划的拍摄。他们合作拍摄的多部片子获得了国际同行的好评。其中,关于哈尼族的《普吉和他的情人们》1994年参加了德国哥廷根国际人类学电影节,先后被选入德国哥廷根国际民族学电影展、北欧 NAFA 国际电影展、英国皇家人类学学院人类学电影展、葡萄牙里斯本国际纪录片展。有关摩梭人的《甲次卓玛和她的母系大家庭》参加了1998年德国哥廷根国际民族学电影展、德国柏林博物馆影展。有关独龙族的《走进独龙江》也参加了德国哥廷根国际电影节展映。郝跃骏拍的《山洞里的村庄》获法国1996年 FIPA 评审会特别提名,1996年 北欧 NAFA 国际民族学电影展、1996年德国哥廷根国际电影展、1996年英国皇家人类学学院人类学电影奖提名。

《普吉和他的情人们》[5],拍摄三年多,纪录下云南东南部哈尼族青年普吉的婚恋生活和当地少数民族的特殊风俗。二十五岁的普吉有妻儿老小,但仍与不同的情人过着夜合晨离的同居生活。他爱他的妻子,也爱他的情人们,这种行为是当地风俗习惯所允许的。直到现在为止,当地哈尼族青年男女在婚后相当长的一段时间里,都有结交自己喜爱的"车埃"(情人)的自由,人们生活健康、自然、朴实、和谐。

《甲次卓玛和她的母系大家庭》[6]，是拍摄云南与四川之间的一支在官方承认的五十六个民族以外的少数民族摩梭人的特殊的民俗文化。他们至今还生活在母系社会里。所有的子女都生活在自己的母亲家里，姓母亲的姓。家族的财产也是母系继承。男不娶，女不嫁，他们的婚姻形态是走婚制度。所谓走婚，就是男孩子傍晚走到女方家去同居，清晨回到自己的家里。他们所生的孩子都算是母亲家的。甲次卓玛是一个摩梭人姑娘，先到云南民族村做讲解员，后来到过大连等地方，然后又回到了家做导游。摄制人员与她交了朋友，经常来往，征得她的同意后，一直跟踪拍摄。真实地记录了许多鲜为人知的民俗风情。

《走进独龙江》[7]，纪录了在云南省贡山县独龙江畔仅有四千多人口的独龙族的生活。这是一个非常特殊的生活环境，地处西藏、云南、缅甸交界的高山峡谷地区。走一天路可以同时感受到寒带、温带、亚热带的气候，这里独有的植物就有一百七十三种。由于交通极不方便，经济落后，生活水平低下。摄制人员克服极大的困难，捕捉到许多珍贵的镜头。

《山洞里的村庄》[8]前后拍摄历时四年。

1994年范志平和郝跃骏拍摄的片子参加德国哥廷根国际人类学电影节以后，又引起了德国哥廷根科学电影研究所的兴趣，中德双方进行了多次洽谈。商定在云南大学建立一个东亚影视人类学研究所，帮助培养少数民族自己的影视人类学工作者。从1994年起，连续谈了四年，终于在1998年签订合同，1999年开始实施。

1999年3月，范志平和郝跃骏应台湾淡江大学和文建会的邀请，赴台湾参加了第三届文化纪录片研讨会，云南丽江电视台拍摄的《东巴造纸的最后传人》入围1998年台湾纪录片双年展。这是丽江电视台社教部专门拍摄关于纳西族的五十二集电视系列片《纳西探秘》中的一集。该片讲述了云南纳西族最后一个用古老的造纸术生产东巴纸的人和他的家庭生活面貌。从东巴造纸工艺在偏僻山村被保存的事实来诠释东巴象形文字仍然存活的真实原因，展现人与自然、人与文化千丝万缕的关联和抗争。

还有四川电视台拍摄的《藏北人家》和《深山船家》入围戛纳电视节；辽宁电视台和宁夏电视台联合摄制的《沙与海》、辽宁电视台摄制的《两个孤儿》、中央电视台摄制的《最后的山神》在亚广联和亚洲电视节获大奖。[9]

1995年4月24日至28日，由中国社会科学院民族研究所、德国哥廷根科学电影研究所和广州东亚音像制作有限公司联合发起的影视人类学国际学术讨论会在北京举行。这是中国大陆第一次举办的国际影视人类学学术讨论会。

德国哥廷根科学电影研究所的克昌格尔博士在会上回顾了该所和中国社会科学院民族研究所自1989年开始的合作经历。他同时指出，西方人往往会对中国产生这样的印象：中国是"黄种人的帝国"、"世界的中心"（"中央帝国"）等等，并误认为中国与前苏联相反，不是多民族的、存在着民族差异的国家。实际上，这种认识是不符合中国实际的。中国中部的黄河流域，是拥有12亿人口的中国的文化摇篮。除了人口占多数人的汉族外，还有55个被官方承认、称为"少数民族"的人们共同生活在中国，他们有着与汉族不同的民族起源和文化传统。但在西方国家中，人们并未广泛认识

到中国是一个多民族国家，至今还有许多具有不同文化、宗教信仰及社会习惯的不同族群生活在中国。由此可见，中国迄今拍摄的纪录各个少数民族生活的人类学影片在国际范围内仍有很高的价值。他特别提到了那些长期致力于影视人类学工作的中国专家的作品，都具有较高的学术研究价值。他还提到了50～60年代的影片中一些有待商榷的拍摄手法。

国际影视人类学委员会主席、意大利帕度亚大学教授安东尼奥·玛拉兹在发言中说，影视人类学就是用影像手段的效果来观察社会。人类不仅要学会写字，也要学会用视觉来表达我们的感情。所以影视人类学应该对人们这种视觉方面的活动给予更多的注意。我们不仅仅要研究一个民族内部的文化，同时也要注意各个民族文化之间的相互影响和交流活动。影视手段的运用要不断变化，因为整个世界在变化，要适应这种形势，要改革，不能停留在一个水平上，对世界的认识要有一个新的起点。影视人类学作为研究记录人类社会文化的科学，前途是很光明的。现在来看将来的中国影视人类学，潜力非常大。无论从中国文化本身，还是与外来文化的交流两个角度来讲，都是十分引人注意的。希望能和中国展开密切的信息交流与合作。

事实证明，流逝的时间越久，这些纪录片的价值越显珍贵，它已经成为世界了解中国少数民族的重要资料。在世界各地少数民族文化加速消亡的今天，每当面对这些无以替代的民族学人类学的经典纪录镜头，我们对为此作出奉献的人们，总是满怀深深的感激和敬意。

注　释

［1］　见郑君里：《关于纪录电影的特征》，1943年2月26日重庆《新民报· 晚刊》。

［2］　见韩尚义：《忆郑君里在西北拍〈民族万岁〉》，原载《电影评介》1984年第6期。

［3］　见徐昌霖：《〈民族万岁〉观后感》，1943年3月1日重庆《新华日报》。

［4］　见郑君里：《论抗战戏剧运动》，生活书店中华民国二十八年3月出版，第5页。

［5］　范志平、郝跃骏，片长：原108分钟，后缩编成69分钟。

［6］　范志平、郝跃骏，片长：原185分钟，后编成4集，30分钟一集。

［7］　范志平，片长100分钟。

［8］　郝跃骏，片长：第一次140分钟，后因参加法国FIPA影展，剪成104分钟。

［9］　见肖锋：《在北京影视人类学国际学术讨论会开幕式上的发言》，《影视人类学国际学术讨论会（北京）论文集》，1998年3月，第24页。

梁赞诺夫近年电影创作论

沙　扬

　　前苏联解体后，曾经让前苏联人民引以自豪的电影艺术由于作品数量和质量的大面积滑坡，失去了原有的独特地位和世界声誉。作为前苏联电影的标杆，俄罗斯电影更是首当其冲地坠入谷底。经过艰辛的努力，逐渐复苏的俄罗斯电影直到1990年代末才开始重新吸引世界的目光。其中包括对前苏联电影有过深刻记忆的中国观众。此时，一个熟悉的身影进入了人们的视线。他就是俄罗斯电影导演艾利达尔·梁赞诺夫（Эльдар Рязанов）。这位被誉为"苏联喜剧最高峰"的导演原来从未退出过电影事业的第一线。从1991年到2003年，他接连不断地创作了6部作品。这些电影讲了什么故事？梁赞诺夫在关注什么？他的创作有没有变化？社会反响如何？他在目前俄罗斯影坛处于什么地位？本文尝试探入纷繁激荡的俄罗斯影坛，对梁赞诺夫在前苏联解体之后直至21世纪初的电影创作进行初步梳理和分析，盼能稍稍解答上述疑问，为深入研究当代俄罗斯电影提供一点新的思考。

　　梁赞诺夫以一部荒诞意味浓厚的讽刺喜剧《梦寐以求的天空》（《Небеса обетованные》）给前苏联动荡不安的1991年作了独特的注解。《梦寐以求的天空》的主角是以"诗人"为首的一群中老年知识分子和曾经的干部。他们从社会的上层被戈尔巴乔夫全面改革的狂飙扫入贫困的底层，住在一个名为"共产主义晚霞"的垃圾场里。在混乱的社会里，他们虽奋力挣扎，仍然得不到最基本的生活保障。于是，从怀疑到热切盼望，他们在"诗人"的带领下登上了一列开往天空、奔向理想社会的火车。荒诞意味非常强烈的故事情节和生动细腻的人物刻画交织在一起。影片里有这样一场戏：一位女主角走进小吃店，饥肠辘辘却身无分文的她只能眼睁睁看着别人吃喝。这时，坐在她对面的一位顾客示意要把面包分给她，她却不好意思接受。等顾客走了，她还是羞于伸手去拿顾客剩下的食物。服务员来收拾桌子了，她依然盯着吃的东西，没有动手，也没走掉。最后，趁服务员收拾完转身走人的一瞬间，她才一把抓起面包残渣大口大口嚼起来。这场戏把处于极度贫困和饥饿中的人在维持生存和保持尊严之间进行艰难选择的剧烈内心斗争表现得淋漓尽致，也点出了女主角的善良和富有教养。同时，女主角盯着食物的眼神，从违心拒绝到抓取面包的一系列动作不是通过楚楚可怜的方式呈现给观众，而是以引人发笑、略带夸张的表演使观众充分体验了忍俊不禁和心酸不已混同一体的情感。类似场面在影片中比比皆是。不论是主角们

在拘留所里谈论自己被稀里糊涂抓进来的经历，还是他们关于到底要不要登上火车离开垃圾场的激烈争辩，都以白描的手法展现了当时前苏联社会秩序混乱、人心惶惶的现实，点出主人公岌岌可危的生存现状，时时透出幽默和悲凉的双重况味。纵观整部影片，梁赞诺夫对主人公们的遭遇表示了深切的同情，对改革引发的社会动荡进行了毫不留情的质疑。但影片总给人一种言犹未尽的感觉，促使观众去思考。或许梁赞诺夫的最终目的是提出这样一个问题：当原有的社会意识形态被彻底动摇的时候，在这种社会意识形态教育中成长起来、注定无法摆脱其影响的人们是否就顺理成章地失去了立足于社会的权利？这是一个俄罗斯社会无法回避的问题。梁赞诺夫通过一个略显荒诞又不乏温情的故事表达了对社会变革的深层次思考，体现了他驾驭幽默、诠释现实的功力。整部电影的讽刺力量与幽默格调相得益彰。深刻的讽刺源于影片客观的叙述角度，苦涩的幽默来自梁赞诺夫冷静的思辨态度。该片荣获1991年全俄最佳电影奖和最佳导演奖，是当年国内票房第一的电影。

《梦寐以求的天空》的结局虽然不切实际，却体现了梁赞诺夫对未来的希望。到了2000年，另一部讽刺喜剧《老马》（又名《老朽》，《Старые клячи》）却给他带来喜忧参半的心情。这部电影云集了与梁赞诺夫密切合作过的著名演员，他们中有：里娅·阿海德查科娃（Лия Ахеджакова，主演《车库》、《命运的嘲弄》、《办公室的故事》、《梦寐以求的天空》），柳德米拉·古尔琴科（Людмира Курченко 主演《两个人的车站》、《没有来历的人》）和古普琴科（И Купченко 出演《被遗忘的长笛曲》）等。这部电影讲述了中年知识分子柳芭在好朋友玛莎、丽莎、安娜以及其他伙伴的帮助下夺回被人骗走的房子的故事。

该片一上映就受到了俄罗斯影评人的冷嘲热讽。以下仅举几例[1]。

1. "要拍这种电影，就得做到与众不同、无所顾忌，最终也就暴露出对生活毫不热爱的本质。"

——《Ведмости》（《公报》），2000年3月3日

2. "……假如电影里哪怕有一丝一毫真诚的口吻，哪怕导演的脸部表情能有一点活人的生气。就算它俗气得让人喜欢也行，但说实话，真希望那种僵硬的、说教式的博爱面具能稍微透一秒钟的气也好。"

——《Коммерсанть》（《生意人》），2000年3月3日

3. "我不知道，导演的羞耻心跑到哪里去了？梁赞诺夫一点也不可爱了……"

——《Новые Известия》（《新消息报》），2000年3月21日

包括《莫斯科晚报》、《文化报》、《社会报》在内的主要媒体普遍认为《老马》表现了一种集体报复意识，情节过于离奇，用幻想替代现实，而且缺乏梁赞诺夫影片特有的幽默感。电影院里却是另一番景象。"会心的笑声、哄堂大笑、影片结尾时热烈的掌声和欢呼声，散场时人们脸上挂满了泪痕"[2]，在莫斯科如此，在圣彼得堡如此，在梁赞诺夫的家乡萨马拉省同样如此。该片于2000年5月份获圣彼得堡"俄罗斯电影万岁！"电影节"观众喜爱奖"，同年秋天还拿下了"莫斯科人电影节"金飞马奖。影评界

和观众产生的巨大分歧究竟意味着什么?

《老马》表现的是当代俄罗斯人的生活,聚焦于深受前苏联意识熏陶的知识分子,表现了他们窘迫的生存状态,这与《梦寐以求的天空》一脉相承。但该片的情节设置和故事发展与《梦寐以求的天空》相比,似乎更加荒诞。四位女主人公为了夺回房子,乔装改扮成各种人,和骗子们在街道上大打出手,在莫斯科河边相互追逐,在赌场里制造混乱,居然还开着斯大林送给柳芭父亲的神奇轿车在莫斯科河下穿行。夺回房子的过程可谓历尽艰辛、花样百出,却不尽合情合理。该片对社会阴暗面的讽刺相当辛辣,并构成了全片的基调。梁赞诺夫毫不留情地揭露了官僚、投机分子贪婪好色的嘴脸。但由于把这些人放在一种闹剧似的争斗中,导致了批判深度的后劲不足。影片对人物的塑造也夸张有余而深刻不足,由于缺乏像《梦寐以求的天空》里那样入木三分的心理刻画,四位女主角坚定的友谊、正直的人品和勇于斗争的精神这些抽象的东西留给观众的印象比一个个鲜活的人物本身更强烈。片中还穿插了歌舞段落。影片开头还在前苏联时期,风华正茂的女主角们在舞台上载歌载舞,光彩四射。临近结尾时,她们重新站在舞台上表演。渐渐地,周围的具体景物隐去了,舞台背景转变成深蓝色的夜空,群星闪烁、格外绚烂。主人公仿佛回到了曾经属于自己的美好世界。这两场戏和现实生活的残酷构成了强烈的对比,隐隐透出主人公们对现实社会的嘲讽。欢快的歌舞段落一方面增加了影片的感染力,另一方面则和全片辛辣的讽刺风格没有完全协调起来。评论界很可能正是由于影片艺术水准的相对变形而置《老马》于不屑。

那么该片对观众的吸引力究竟来自何方呢? 从观众对《老马》的热烈拥护来看,梁赞诺夫对现实的把握和描绘还是颇为到位的,能够代表观众的切身感受。更重要的是,影片提出了两个能够引起广大俄罗斯人民切肤之痛的问题。这就是,在新的社会秩序建立的过程中,打上了苏联时期烙印的人们的出路究竟在哪里? 支撑社会团结前进的精神动力——牢固的信仰和价值体系究竟何时才能真正回归? 实际上,梁赞诺夫通过这部电影延续了他在《梦寐以求的天空》中的思考,不但提醒着人们"团结、友谊、奋斗"这些精神的可贵,而且依然保持着清醒。影片结尾处,判决柳芭获胜的法官目送四人离开,当她们的身影在银幕上缩成几个小点的时候,观众不可能体会不到梁赞诺夫对她们命运的深切担忧。可以说,观众比评论界更直觉地感受到了梁赞诺夫的良苦用心,对于他的讽刺和幽默也抱着一种宽容多于质疑、亲切重于疏远的态度来接受。这种情况恐怕不是一国电影界的偶然现象。

《老马》体现了梁赞诺夫在讽刺喜剧上的一些发展趋势。塑造人物性格逐渐让位于展现人物和社会的对抗关系,讽刺和幽默越来越偏向夸张和荒诞。影片的主题一直比较严肃沉重,而观影感受则从舒心的大笑转变成为一种宣泄的快感。《老马》引发的影评界和观众的分歧实质上从《梦寐以求的天空》问世之初就存在了,其后一直有所发展,不仅涉及梁赞诺夫讽刺喜剧的创作,也波及他在抒情喜剧方面的发展。创作于 1996 年的《你好,傻瓜!》(《Привет, дуралеи!》)就是一个明显的例子。

《你好,傻瓜!》讲了两个穷人的爱情故事。男主角是个身无分文的清洁工。女主角则是高度近视的图书管理员,已经到了失明的边缘。两人相识于误会,在和走私分

子的冲突中相知相恋,最后女主角接受了眼部手术、重见光明。两人幸福地走到了一起。影片还穿插了一条寻找古代珍宝的线索,描写了俄罗斯社会里拜倒在金钱脚下的男男女女。梁赞诺夫在拍片前深有感触地写道:"未来走向何方?不知道。有什么使我们相信自己都是俄罗斯人呢?有什么共同的东西呢?俄罗斯人在哪里?即使大家什么都不相信,起码还有爱情值得相信。"[3]一语道破该片的主题。这既是影片的成功之处,也决定了它的局限。在梁赞诺夫的精心设计下,男女主角之间爱情的发展曲折而坚韧,他们的乐观精神和不可侵犯的尊严感令人动容。俄罗斯观众热烈地欢迎这部电影,随着主人公一起高兴、一起落泪。尤其是当他们互相倾诉孤独感的时候,观众似乎在银幕上看见了人类内心深处某些共通的东西。这个时刻让人联想起《两个人的车站》结尾处,男女主角背对背坐在雪地上高声歌唱的情景。但是,对《两个人的车站》来说,结尾是影片水到渠成的一种升华。对《你好,傻瓜!》来说,纯洁的爱情并没有升华成对人生、对人性的思考,也没有更多地触及社会问题。所以,有评论认为该片表现了一个似乎是"没有生活根基"的爱情故事。和梁赞诺夫著名的"爱情三部曲"相比,《你好,傻瓜!》缺少了那么一点点味道。

2000年,梁赞诺夫和老搭档布拉金斯基[4]相隔多年后重新携手合作了抒情喜剧《寂静的港湾》(《Тихие омуты》)。该片的男主角是莫斯科著名的外科大夫。由于对自己衣食无忧的生活感到乏味,对妻子争强好胜、喋喋不休的高压作风感到厌倦,于是悄悄来到儿时居住的山区,想和老伙伴在宁静的湖边过一段与世无争的生活。偏偏此时,以他名字命名的基金里少了两百万美元。他的"突然消失"自然让人产生了他是否携款潜逃的猜测。于是,莫斯科电视台一名泼辣能干的女记者为了揭开巨款消失的真相,追踪他到湖边。接下来,"猎人"和"猎物"在经过一系列巧合与误会之后产生了感情。他们从乡下到城市,又回到乡下,越来越深爱对方。不久,外科大夫的妻子也来到了乡下,为了让丈夫回家,她努力地改变着自己。最终,大夫和记者不得不回归了各自的生活轨道。结尾的时候,在莫斯科夜晚的车流中,两人隔着车窗玻璃久久地看着对方,然后一言不发地流着泪在纷扬的大雪中各自离去。这是部没有大团圆结局的电影。

《寂静的港湾》对于人物性格的塑造和心理变化的描写超越了《你好,傻瓜!》、《老马》的高度。男主角是莫斯科著名的外科大夫,工作认真负责,为人风度翩翩。可是影片开头,梁赞诺夫却安排醉醺醺的他大清早在家门口当着警察的面乖乖地接受妻子的训斥。男主角性格中懦弱的一面和他个人生活的不如意通过这一场戏生动地表现出来。这和结尾时男主角背着妻子悄悄擦眼泪的动作相互呼应,把一个无法把握真爱的男人的形象深深地印在观众的脑海里。女主角的勇敢、傲气和男主角刚好形成了鲜明的对比。当她逐渐看清楚男主角正直、谦和的为人,发现男主角和自己都是那么强烈地渴望自由和幸福的时候,她敢于果断出击和大夫深入交往下去。可是在看清了爱情的无望之后,又是女记者主动了断和大夫的关系,让最幸福的时刻永远保留下去。在追逐与躲避、对峙与和解、试探与接受、理想与现实的反复纠缠当中,两个人心态的微妙变化清晰地呈现在观众面前。梁赞诺夫通过表现他们对幸福的追求和

对命运的无能为力的整个过程揭示了他们精神上无法排解的孤独。对于外科大夫的妻子、儿子、同事、电视台主编、女警察这些围绕在主人公身边的人物,梁赞诺夫着墨不多,却笔笔精彩地写出了他们的滑稽可笑和各自的烦恼。

在整部影片表现个人情感主题的过程中,两个空间的对比也逐渐显现出来:城市和乡下。城市喧闹、匆忙、功利,充满现实生活的压力;乡下风景如画,宁静、悠闲、纯朴,人们无忧无虑地喝酒、唱歌、跳舞。优美的大自然寄寓了梁赞诺夫关于幸福的理想。在宁静的湖水和茂密的森林面前,拘谨的医生、神气活现的女记者和古板的女警官都变成了淘气的小孩。寂静的港湾燃起了人们内心的火焰。然而,欢乐的时光太短暂了,一切都要回到原来的轨道上。影片提出了这样的思考:人们为什么感到不幸福呢?这样的发问来自处在社会上层的人,就格外增加了影片的沉重感和深度。《寂静的港湾》在主人公进退两难的抉择中提出了对社会的质疑,也映射出梁赞诺夫对于自己命运的思考。人生的幸福和社会的批判构成了本片的双重主题。

该片还透着一股无法挥去的忧伤感。即使男女主角在废弃的火车车厢里定情的时候,浮现在他们脸上的仍然是严肃的神情。随着分别的临近,影片开始时欢乐的基调逐渐转变成悲伤的感觉。结尾处,在两人长长的相互凝视当中,突然插入了林中的小木屋场景,阳光穿过树林洒遍大地,雾气氤氲缭绕,两人在小木屋的玻璃窗前眺望眼前的美景,沉醉在幸福的时光里。这个出现在结尾的回忆,把影片即将滑向伤感尽头的缓慢节奏短暂地转换成轻快而饱满的音符。看上去是梁赞诺夫留给观众希望,但是这个异常优美的画面迅速地切回了雪夜中的莫斯科。随着摄影机徐徐上升,雪花越飘越密,残酷的现实吞没了刚才那段回忆带来的一点点暖意,现实显得特别特别冷。纷扬的大雪又似乎是梁赞诺夫在为布拉金斯基祭奠和祈祷(影片尚未开拍,布拉金斯基就在莫斯科机场突发心脏病去世)。这时候,忧伤的感觉达到了顶点。辛酸和无奈的感觉最终为影片的喜剧风格注入了一个悲剧内核。

《寂静的港湾》的主角不是梁赞诺夫喜剧电影里常见的苏联式的知识分子,而是位于当代俄罗斯社会上层的精英人物。这是梁赞诺夫喜剧创作的一次新尝试。虽然男女主角常常让人想起"爱情三部曲"中的人物,对医生和记者的塑造还是成功的,影片"哀乐交织"的整体氛围也把握得比较恰当。这主要有赖于梁赞诺夫深厚的现实主义功力,以及他对喜剧电影的长期探索。

在 1983 年出版的自传中,梁赞诺夫开宗明义地写道:"每一部读者或观众喜爱的令人开心的作品,照例恰恰都包含着对该社会和该时代断面的活动家们所固有的恶习、弊病和反常现象的暗示、嘲讽和辛辣揭露。幽默和讽刺永远是具有迫切现实意义的。"[5]从 1956 年的成名作《狂欢之夜》开始,梁赞诺夫一直带着对国人深厚的感情、对生活的敏锐观察以及对社会的冷静思辨,不断开掘喜剧天地,力求用笑声在人们的灵魂里留下一些美好的东西。梁赞诺夫的社会责任感渊源于苏联社会主义现实主义的文艺创作法则,现实主义的喜剧创作方法则扎根于苏联喜剧电影讽刺和抒情并重的丰厚土壤,深受格利高里·亚历山大洛夫和伊凡·培利耶夫这两位苏联喜剧电影

大师的影响，并最终创造了独特的风格。同时，梁赞诺夫坚持认为，不朽的幽默是不存在的。因为他把迫切的现实指向看作幽默的生存法则。由于幽默很容易随着时代变化而丧失魅力，要和时代脉搏时刻保持畅通的联系，就必须随时准备倾听来自观众的声音。因为，人民正是构成时代风貌和时代精神的最重要的因素之一。所以，梁赞诺夫非常看重和观众的交流，以至于他发出了这样的感叹："没有即刻的共鸣，没有迅速的反应，没有此时此刻观众和读者的评论，没有来自大厅的字条，我简直就不能生活，我立即就产生一种真空感，觉得自己毫无用处，生活没有意义。因此，我不是为自己，而是为人们而工作。在这里，相互交流是必不可少的"，"以各种各样的形式同观众交流也是创作个性生存的目的"[6]。只有通过和观众的交流，梁赞诺夫才能检验自己的思考，全面了解观众的所思所想，才能真正地把握现实中最本质的问题，并且发现人们乐于接受的表现方式。

即使在录像带和影碟光盘已经普及的俄罗斯，梁赞诺夫仍然坚持在大银幕放映自己的电影作品，坚持到各地和观众见面，坚持给观众回信，甚至为了回答他们的问题专门写一本书，以至于他被称为"俄罗斯每条狗都认识的人"。梁赞诺夫尊重他的观众、善于接纳他们的意见，这是他的电影广受俄罗斯人欢迎的原因，也是他的喜剧电影长盛不衰的秘诀。这不仅体现了电影工作者对观众的常规重视，也反映了梁赞诺夫对于喜剧电影的深刻认识。

2003 年，对于自己有足够自信的梁赞诺夫在圣彼得堡建城 300 周年的时候，推出古装喜剧片《卧室的钥匙》。本片根据法国小说改编。梁赞诺夫的改编有两个大动作，一是把故事发生的时间和地点从法国搬到一战爆发前白银时代的彼得堡，二是把原来靠吃利息生活的寄生虫删去，添加了上校、诗人等主要人物。影片讲述了贵族、贵妇、军官、诗人、医生、知识分子之间的爱情闹剧。影片的主要人物所作所为的无聊庸俗和他们衣着光鲜、谈吐文雅的外在形象拉开了很大的反差。剧情的展开，仿佛在一层一层地扒下他们身上的伪装，把这群脱离时代的可怜虫自娱自乐的景象展现出来。

本片中，梁赞诺夫在喜剧手法上刻意求变的意图十分显著。比如，他用带歌唱的轻喜剧形式贯穿全剧，用以强调人物关系的滑稽和人物行为的荒唐，在现实节奏和歌舞节奏中自然地切换。再比如，片子不时插入类似默片时期的字幕叙述剧情。字幕带有语气，仿佛是一个人在说话，造成了一个主观叙述视点的形式，起到了奇特的间离作用。在决斗的场面里，影片还两次用升格特写镜头表现子弹出膛之后的飞行过程。梁赞诺夫有意识地借鉴当今世界各类电影的成功经验，突破了自己以往的时空处理手段，表现出一种混杂的、偏向闹剧的喜剧风格。

虽然评论界认为《卧室的钥匙》堆满了滑稽杂耍似的片段，人物的精神风貌和"白银时代"留给一般人的印象完全不同，但是观众依然十分喜欢这部电影。本片获圣彼得堡"俄罗斯电影万岁"电影节"观众喜爱奖"。如果说，《寂静的港湾》对主角的描写终究有些"不贴肉"的隔阂感，那么在《卧室的钥匙》里，对这些上流人物群像的描绘则强烈地引导着观众想起社会中荒谬可笑却又一本正经的人和事。从这个意义上讲，

梁赞诺夫和观众始终处在相通的信息接收环境里。

1993 年的《预言》(《Предсказание》)是一部不得不提的电影。

影片讲述了一个不算复杂、却充满玄机的故事：影片开始在莫斯科火车站。一个吉卜赛女郎为行色匆匆的作家算了一卦，预言 48 小时之后，他将被人杀死。作家并没有将她的话放在心上。他回到莫斯科的最大心愿就是和相爱的银行女职员再见一面，因为他即将离开俄罗斯到国外定居。他回到家之后，却吃惊地发现，一个和自己年轻时一模一样的人在家里等着自己，追问他当年的一桩命案。作家和年轻人、女职员、女职员的丈夫发生了一系列纠葛。48 小时之后，最终年轻人死于乱枪。作家在上飞机前的一刻决定放弃移民，留在俄罗斯，和姑娘开始新的生活。有趣的是，当作家下定决心留下之后，片头的算命者又出现了。这次她的预言是，作家和姑娘将在一起幸福地生活，生儿育女。

作家自始至终是一副若有所思的迷茫表情，而且处处留下了他凝视的目光。他凝视算命的吉卜赛女郎，凝视银行的中年出纳员，凝视自己年轻时的照片，凝视亡妻生前的录像画面，凝视着包围自己轿车的游行人群，还下车凝视庞大的黑色车队，他凝视着久别重逢的姑娘，凝视着死于非命的年轻人。在一次又一次的凝神观看当中，全片构成一种缓慢的节奏。作家思考的是决定自己前途的重大问题："走，还是留"，这个问题和作家对俄罗斯政治、社会、未来命运的思考紧紧联系在一起。这既是对现实的凝视，也是对自身情感的凝视。这是一种难以面对、又无法回避的自我诘问。影片的缓慢节奏暗示了作家内心斗争的沉重和激烈。这里，梁赞诺夫有意突破了现实主义手法，把具有强烈现实意义和政治意味的"自我追问"和风格化的影片基调结合在一起。

那个和作家年轻时一模一样的人，似乎代表着作家的另外一面，也代表了历史的另一面。他们的交流是作家内心自我对话的外显。那个年轻人出现在阴冷的早晨，唤起了作家对往事痛苦而模糊的记忆。作家陪着年轻人调查往事，实际是想揭开心头的困惑，同时也对历史表现出质疑的态度。游行的人群、黑压压的车队、拎着汽油桶到处游说别人革命的醉汉、姑娘的权贵丈夫、打手，这些形象结合在一起，象征着当时莫斯科乃至俄罗斯的整个社会状况。经济的崩溃和政治的极度自由化带来了全社会的混乱。梁赞诺夫把自己的困惑和对现状的恐惧统统化成阴郁的表情，覆盖在整个莫斯科上空。算命者象征的不仅是作家个人的命运，更是俄罗斯的命运。

特殊的心境催生特殊的作品，《预言》就是在整个俄罗斯陷入谷底时一部带有自传性质的电影，是梁赞诺夫进行的一次痛苦而勇敢的思考。影片用一种异乎寻常的冷静笔调表现了一个知识分子内心发生的极其剧烈的斗争。对俄罗斯深切的爱和对现实巨大的怀疑撕裂着导演/作家的内心，对祖国的信心和希望最终挽留住了作家的脚步。影片通过作家的自我追问探讨了"知识分子和爱国主义"的沉重主题。《预言》的整体基调是冷的，但冷到了最后，透出一丝暖意。影片的结局意味着，命运掌握在自己手里。尽管《预言》不是喜剧，但是乐观主义精神和对现实生活的关注依然顽强

地生长在影片当中。更为重要的是,该片不是通过现实主义的性格刻画和情节设置,而是运用象征性的视听元素和大胆的时空跳跃构筑了带有诗意的整体风格,充分显示了梁赞诺夫在电影创作的多样化能力。

随着 2003 年以来俄罗斯本土电影的复兴,米哈尔科夫、索库洛夫、罗戈日金、巴尔巴诺夫等优秀电影导演纷纷进入创作高峰,《烈日灼人》、《西伯利亚的理发师》、《五等文官》、《俄罗斯方舟》、《布谷鸟》、《兄弟》、《守夜人》、《守日人》、《土耳其赌局》等佳片不断涌现,电影院重新热闹起来,电影观众的口味也发生了变化。当今的俄罗斯影坛正在全球化的趋势中逐渐走向多元化。

前苏联解体后俄罗斯经历的剧烈震荡并不是世界上大多数国家经历过的,所以继续深深扎根于这个社会使得梁赞诺夫无形中远离了世界。同时,和本国观众保持的密切联系某种程度上成为梁赞诺夫与评论界对峙的"挡箭牌",这在一定程度上成为梁赞诺夫发展电影观念、创新电影手段的消极因素。1991 年至今,遭受了接连失去相濡以沫的妻子和最默契的合作伙伴的沉重打击,梁赞诺夫依然坚持拍摄具有思想性和艺术性的电影,依然在喜剧天地里孜孜不倦地耕耘着,为俄罗斯电影再次走向繁荣作出了自己的贡献。本文结束之际,欣闻梁赞诺夫又拍了一部关于安徒生生平的新片,在对这位老导演致以敬意的同时,笔者再一次充满了期待。

注　释

[1]　埃利达尔·梁赞诺夫:《Неподведённые Итоги》,Вагриус 出版社 2001 年 11 月版,第 613~614 页。

[2]　同[1],第 623 页。

[3]　同[1],第 573 页。

[4]　埃米尔·布拉金斯基(Эмиль Брагинский),著名俄罗斯电影编剧,梁赞诺夫最默契的创作伙伴。两人的合作始于 20 世纪 60 年代,"爱情三部曲"是他们最著名的代表作。

[5]　《幽默的命运和喜剧导演的艰辛》,黎力 译,载于《世界电影》1986 年第 3 期,24~25 页。

[6]　同[1],第 623 页。

从日本动漫看文化产业投融资的发展

尹悦蓉

2008年到2009年的全球金融危机,使我国的出口制造业受到了严重的冲击。另一方面,随着气候变化、环境等问题引起越来越多的关注,低附加值、高污染、高能耗的行业的缺陷也逐渐显露。在这样的背景下,寻找新的经济成长点具有一定的意义。而涉及精神层面,具有数字化、高价值、高增长、环保性等特点的文化产业的发展前景值得关注。

一、概　念

（一）什么是文化产业?

联合国教科文组织将文化产业定义为:按照工业标准生产、再生产、储存以及分配文化产品和服务的一系列活动。传媒、卡通、娱乐、游戏、旅游、教育、网络及信息服务、音乐、戏剧、艺术博物馆等都是文化产业璀璨的一员[1]。

（二）什么是动漫产业?

动漫产业,多指以创意为动力,以动漫文化为基础,以版权、形象权为核心模式,以动画、漫画、游戏为内容主体,以电影、电视、网络、图书、报刊等现代信息传播技术手段为载体并延伸至同动漫形象有关的服装、玩具、主题公园等衍生产品的开发和经营的新型文化产业,动漫产业是文化产业中重要的组成部分[2]。

说到动漫产业,日本在这方面的成绩是有目共睹的。如何培育市场,如何解决产业的投融资问题,如何成功建立相关的产业链? 这些问题或许可以从解析日本动漫产业得到答案。

二、日本动漫产业的现状

（一）背景

日本的平成萧条,是一场社会经济文化的大转换。曾经盛极一时的金融、地产、制造业难以重振,而一个原先被轻视的大众文化——动漫及其衍生物成长起来。它凭借其出色的故事、生动的形象、高超的影像技术,吸引了全世界的眼球,占据了六成

的世界市场[3]，出口值超过日本钢铁等工业品，并在经济上产生连锁效果和雪球效果。它以创意为资源，实现了极少耗能，不影响环境，既能满足人们日益增长的文化娱乐需要，又能增强国家软实力的发展。

动漫产业在日本"失去的十年"完成了无形资产的增值。目前已成为其国民生产第三大支柱产业，规模已经突破 2 000 亿日元，2003 年销往美国的日本动画片以及相关产品的总收入为 43.59 亿美元[4]。目前全球播放的动画节目约有 60％ 是日本制作的，在欧洲，这个比例更高，达到八成以上[5]。

（二）市场层次

日本的动漫市场一般分三个层次：一是播出市场；二是卡通图书和音像制品市场；三是衍生产品市场，包括服装、玩具、饰品、生活用品等。其中，最后一个层次比前两个层次的周期更长，市场更广[5]。

（三）产品分级

日本的动漫作品分类十分清晰，大致可分为：少女漫画、技击漫画、科幻漫画、体育漫画、历史漫画、商业漫画和色情漫画等，每本动漫的分级都由专门机构根据相应法规进行评估后评定，而不是出版方或发行方自行决定。漫画的主要读者是 10 岁至 30 岁的青年人，定位准确，分类明确带来的好处就是确保动漫作品的成功投放，确保市场的开拓与运行[2]。

（四）受众群体

据日本三菱研究所的调查，日本有 87％的人喜欢漫画，有 84％的人拥有与漫画人物形象相关的物品[4]。

（五）奖励机制

虽然日本动画片的起步比中国晚，但一开始日本政府就把动画片当作一项重要的出口产业，同时更把它作为一种独立的文化形式来培养。资金上的支持暂且不说，组织上也给予很大的帮助。

除了政府外，团体、组织、出版社乃至民间自发组织都设立奖项，奖项涵盖的范围也很广，它涵盖不同方面、不同阶层的漫画，甚至还有配乐大奖。另外，日本政府还给在文艺美术方面有杰出贡献的人授予文化勋章或紫绶褒章。获奖人不但赢得极高的社会地位，还享有一定特权。强者崇拜是日本一贯的民族性格，所以获奖的人会在社会上受人们尊敬，同时收入也会得到大幅的增加。这无疑是对动漫产业巨大的支持[6]。

（六）知识产权

在日本，盗版现象几乎是没有的，如果作品受到市场的欢迎，那将会获得巨大的

利益。但由于缺乏精通有关知识产权的国际法律事物的专家，造成了日本动漫产品在国际市场上的低收益[4][6]。

日本对知识产权的保护一直延伸到动漫衍生品上。例如，在玩具制造方面，他主要采用授权生产和形象授权等两种方式进行玩具生产。所谓授权生产就是授权给地区生产销售商，配合动漫在该地区的销售进行相关玩具的开发生产。2003年为配合在中国播放的《四驱兄弟》，日本相关企业授权给中国广东的几家玩具厂进行动画中出现过的相关四驱车生产。形象授权是一种全方位的动漫文化产品授权，不但给予被授权方以独家产品代理经营权，而且包括产品宣传权、电视播映权、音像出版权及其形象延伸的产品生产权等。据统计，日本每年以动画片形象制成的相关衍生产品的授权收入有2万亿日元左右[7]。

（七）人才

日本动漫产业的成功来源于他们周密细致的市场化运作机制，从题材选择、剧情安排、角色道具设定、动画制作、特效处理、后期合成，再到节目发行、品牌建设、产品开发、品牌授权等产业链各个环节都做了不同时期、不同阶段的商业计划，包括资金规划、人才规划、制作计划、发行计划、渠道建设规划等[5]。这意味着动漫产业的孕育过程，不仅是动漫创作和绘画人才的培养过程，更是整个产业其他环节人才培养的过程。可以说，对具有各类专业知识的人才的培养，以及通过这些人才之间的合作所达到的产业链整合才是日本动漫产业的核心竞争力。

（八）投资

产品开发的投资联盟体系是日本动漫走向成功的又一关键因素。在日本，一部动画作品往往是由几个方面来共同投资的，这其中包括：电视台或电影公司、广告公司、玩具商、游戏软件公司、动漫作品原创的出版商等。通过各方的共同投资，一方面分散了新产品开发的风险，另一方面拓宽了资金的筹集渠道。《千里千寻》是由Tokuma Shoten 出版社、Nippon 电视网、Dentsu 公司（日本最大的广告公司）、Tohokushinsha 电影公司和其他一些机构组成的投资联盟共同投资制作的，制作费用将近25亿日元。投资方根据各自的投资在总投资中的比例获取收益。由于风险共担、收益共享，所以强化了各投资机构的共同目标，进而各投资部门的积极参与，又强化了市场。2001年《千里千寻》的票房达到304亿日元，高业绩地回报了各投资机构[4]。

三、中国文化产业的融资投资前景

中国的文化产业发展尚在起步阶段，若想取得理想的成绩，必须加大金融的介入力度。首先要解决的就是投融资问题。

从经济角度讲，投资者看中投资回报率，而与之相关的行业的总产值、行业的潜

在成长空间、行业的投资周期、相互竞争的公司的情况以及政策法规都是投资者需要考虑的要素。

（一）投资前景

从总产值来看,早在 2004 年,中国的出版业、报刊业、电影业、广播电视业、音像业、印刷复制业、广告业、游戏业、旅游业、演艺业、网络传播业等文化产业的总产值已经达到 1.2 万亿元,加上文化带来的相关服务,总产值已经在 2 万亿元以上。国家版权局版权司副司长许超载 2007 年做出预测,"在 2 年内(2009),我国文化产业的总产值有望突破 4 万亿元"[8]。虽然文化产业的发展已经于近年取得了显著的成绩,但就文化产业产值占国内生产总值(GDP)的比重来看,这一产业仍然有广阔的发展空间。因为我国 2008 年度 GDP 为 300 670 亿元[9]。即使该产业产值达到 4 万亿,也只占 2008 年 GDP 的 13.3％左右。而早在 2004 年,美国和日本的文化产业占 GDP 的比重已经分别达到 21％和 28.5％[8]。

从受众群体的范围来看,文化产业的发展空间广阔。例如,就动漫产业来说,中国动漫定位在 3 岁到 14 岁的儿童观众[2]。若以日本八成以上的人喜欢漫画这一比例来做比较,中国在开发适合其他年龄层消费者的动漫方面拥有很大的潜力。而一些具有地方特色的艺术形式也正逐渐开始被其他地域的人们所接受和喜爱。如以东北二人转为基础的小品受到全国观众的喜爱。郭德纲携源自京津的传统艺术——相声进军上海等。可以看出,如果文化产业能够突破年龄及地域的局限,那么它的发展潜力将是非常巨大的。

（二）投融资方向

投资文化产业归根结底是投资在人才身上,而中国在文化产业中的人才短缺现象很严重。以动画行业来说,造成人才短缺,固然有人才培养方式上的不足,但更主要的原因则是保障机制和激励机制的不完善。由于缺乏生活保障,很多有天分的动漫工作者在从业初期迫于生活的压力,放弃自己热爱的动漫职业,而另谋出路。由于相应得激励不足,漫画家即使在行业内取得成功,所获得的利益也不如其他行业的成功者所获得的那么多。更不会如日本著名漫画家一样在成功的同时获得极高的社会地位。而中国的很多传统文化产业如相声、京剧、地方戏曲等都存在相似的问题。另外,通过投资吸引熟悉后期制作、市场推广、品牌建设等方面运作的专业人才也不容忽视。因为好的作品需要以成熟、规范、系统化的产业链为依托。因此,对文化产业的投资应以投资人才为重点,着眼于整条产业链,在短期注重于吸引人才,在中远期注重培养人才。

（三）投融资方式

要吸引人才,形成相关的"产业人才链条",就需要有充足的资金来保障人才的收益。而资金的来源可以是多元、多样的。独资、合资、合作、合营、投资联盟体系等多

种途径都是选项。在投融资形式上，既可以资金方式投入，也可以土地、无形资产和技术方式投入入股；还可以通过股票市场发行股票、债券以及文化彩票等方式筹措资金，并以此保证企业的中长期资金链。此外，还可以通过流动资金的贷款、固定资产贷款、联营股本贷款、循环贷款、产权市场上的溢价转让和拍卖、项目贷款等间接融资解决资金短缺的问题，也可以尝试引进外资。

经济上的支配力量往往衍生出文化权势，因此，投资集中在一家公司，往往容易造成垄断和创新力下降。另外，就中国的大市场而言，具有不同文化背景、价值观和生活方式的人们也需要能提供多种多样文化产品的公司。因此，从长远讲，分散投资能创造更多的公司加入到市场竞争中，从而保持市场的活力。投资者也能获得更大的中长期利益。

（四）行业的投资回报周期

要确保投资回报，日本的动漫的模式是有启发性的。日本动漫业存在着一个"金字塔原理"，即最底层的动漫连载只有10％的优秀作品能出单行本，单行本作品中的20％才能改编成动画，10％的优秀动画片才能开发衍生产品[2]。金字塔模式确保了流行动画的质量，也确保了利润。对于普通漫画，投资成功率比较低，但相应的投资也少，被筛选出的金字塔顶端的作品已经得到市场认可，这确保了高投入下的高产出。从日本的例子也可以看出，投资回报具有间接延伸性，并能通过多种形式体现出来。

（五）成熟完备的政策法规

从日本的例子来看，对知识产权的保护、保证竞争的公平性、对人才的政策倾斜、对投资的保障和鼓励机制（鼓励多元性、多样性）都需要政府通过成熟完备的政策法规来扶持。

此外，政府应鼓励社会各界参与非营利性公益性文化产业项目建设，出台专门政策用来提高对捐赠者应纳税所得额的扣除比例，形成省、地方和社区的非营利性公益性文化产业项目以省投资为主体、引导社会资金广泛参与捐赠的多元资金筹措机制。为动漫企业出口提供商业保险，设立小型基金来支持小型动漫和游戏工作室的发展等。

从社会角度讲，投资回报率受社会影响很大，因此政府应该在营造大的产业环境方面发挥作用。努力提高大众对文化产业所产出产品的认知度和认同度。而产业环境的改善，不但能使投资者、被投资者受益，消费者也同样得到更优质的"产品"，可谓一举三得。

四、总　　结

一叶知秋，虽然动漫产业的发展情况并不能涵盖整个文化产业，但它所蕴藏的发

展潜力、所具有的问题都可以说是文化产业现状的一个典型代表。就中国而言，文化产业的发展还不成熟，但潜在成长空间很大。未来投资回报周期虽然较长，但一旦形成成熟的产业链，收益稳定。而产业的成熟在现阶段还需要政府不断完善政策法规、建立合理的激励制度和保障制度来确保人才的生存和发展。从长期来看，政府还应努力创建良好的文化大市场环境和竞争机制。以这些为前提，投资动漫产业前景广阔。

文献引用

1. 刘纲：《中国文化产业投资价值分析报告》[电子文献]2003.
 http：//business. sohu. com/18/76/article211557618. shtml.
2. 郭曙光：《关于西部动漫产业发展的思考》，《赤峰学院学报》2008 年，第 140～142 页。
3. 《人民日报》.《日本占领六成全球动画市场 动漫成第三产业》[电子文献] http：//ent. icxo. com/htmlnews/2006/05/22/852403_0. htm.
4. 姚林青：《繁荣与威胁》：《日本动漫产业的现状分析》，《艺术生活》2007，5：35～37 页。
5. 吕晓志、于娜：《日本动漫产业的成功启示》，《中国电视》2007，4：76～80。
6. 袁强、张贤子、丛昌楠：《从日本动漫产业看中国动漫的现状》，《电影评介》2008：15～16 页。
7. 陈磊：《日本动漫产业优势分析》，中国出版科学研究所. 2008，03：29～30 页。
8. 《北京日报》.《2007 年我国文化产业的总产值有望突破 4 万亿元》[电子文献] http：//www. cnave. com/news/viewnews. php？ news_id＝8506＆year＝2007.
9. 中国新闻网，快讯：《中国 2008 年 GDP 为 30. 067 万亿元增长 9％》[电子文献] http：//www. chinanews. com. cn/cj/gncj/news/2009/01-22/1538292. shtml.

第三编 >>

漫论电视剧文本有机整体性的实际构成

——《老娘泪》创作意轨溯义

赵韫颖

一、文本叙事动因的构成：素材与题材之间的关系

（一）电视连续剧《老娘泪》的叙事缘发于中国电视剧制作中心的编辑韩素贞给了我两张报纸

一张报纸的题目是"千万贪官气死白发亲娘"。这个贪官就是江西省交通厅副厅长郑道坊。这张报纸让我开始走近这样一位母亲：

她的儿子位高权重。母亲怕儿子有个一差二错，谁也不许求儿子办事，为此得罪了许多人，但事发时，整个家族一百多号人，无一受牵连。儿子带全家回乡里看老娘，母亲发现儿子一家钱花得太大。儿子走后，母亲睡不着觉，半夜走了十几里山路，天亮时到了县城宾馆，敲开儿子的门，把自己这些年攒的一点钱都给了儿子，告诫儿子别动不该动的钱……儿子出事后，家人未敢告诉母亲真相，母亲带着重孙女卖栀子花为儿还债……终于有一天，母亲在电视里看到了儿子，才知道儿子贪污了上千万，当即气死。

另一张报纸，报道吉林省第一个被中华人民共和国定性为"黑社会"的梁旭东案二号要犯孟繁胜，他的母亲历尽千辛万苦寻子归案的新闻。

编辑韩素贞是我十多年前写《咱爸咱妈》时的编辑，我们是老朋友，她担任编剧的电视剧也得过许多奖，是中国电视剧五十年全国三十五位优秀编剧之一。她的艺术感觉非常好。当时她对我说应该写一位母亲，却觉得这个题材由我来驾驭比较合适。

然而，只给我一天时间。

（二）这个选题触动了我的题材库中的两个素材

一个是吉林省九台市电视台的一个小专题《赵家村的母亲们》。另一个是十年前我曾关注过的一个题材，在报纸上看到的一个故事《中尉之死》。《赵家村的母亲》是写这个有着"尚学"之风的赵家村的母亲们，如何含辛茹苦舍出命去供孩子们读书的故事，很感人，但这样的母亲千千万，这样的母亲太平凡，很难把母亲"写出来"。前面已有了这个题材的电影《九香》，得奖了。写一部二三十集的电视剧，仅仅写母亲含辛

茹苦是不够的,必须要有一个好的戏核,否则的话,这个戏没有"龙骨",撑不起来。我虽然没有去动这个题材,但心中总有一份感动。感动于母亲的艰难,感动于卑微的母亲无私的付出,感动于山里孩子们的挣扎,感动于孩子们为了母亲、为了走出贫困的奋斗!

《中尉之死》是写一个掌管着些财权的中尉,迫于妻子的压力,将公款借给大舅子、大姨子、小姨子等做生意。事发时,这些人不肯还钱,妻子苦苦哀求兄弟姐妹还钱救人,但是不行。结果,中尉被判死刑。妻子绝望了,将丈夫骨灰送到农村老家后上吊自杀。

我曾经想写这个题材,想好了怎么去写恶,没想好怎么去写善,这就难以构成具有历史肯定性的文本。太灰暗、太沉闷,每个人的灵魂都是罪恶的,人物在绝望的状态下走向死亡,留给观众的是无比的郁闷。这不是我们要的结果。但这个题材到底要什么东西? 当时也设计了让"中尉一家倾家荡产砸锅卖铁还债",但是设计出来的戏只是一条副线,这种结构则难以支撑题材意蕴。那么把它作为主线写,然而,戏不够……我没想好,没想好就不要写,写出来也是一"烂尾楼"。虽然连文本初稿也没写,而这份思考还在,这些素材还在,这种冲动还在,只是在等待一个契机,一个足以构成叙事动因的契机。

我想了又想,创作意轨开始愈来愈清晰了。我把自己关在房间里一天一夜。朦胧中,呈现出一个母亲的轮廓。我已感觉到我为这个母亲兴奋了! 我很少为哪一个题材兴奋,这兴奋之中有一种冲动,也有一种自信。这世上有一个不孝的儿,就得有一个遭罪的娘。作为母亲,最悲哀的就是她辛辛苦苦养大的儿子倒了下去。不管是什么原因,都无法去承受。这是如血如肉如骨的母子情啊! 我想这部戏应该去击打母亲的痛点,写一个遭罪的娘,写娘奔死,儿奔生! ……找到了,这就是叙事契机,就是作品的文本叙事母题! 我决定去写了!

我用了一天的时间整理素材,整理出了两个词:

母亲　灾难

击打母亲的痛点。
写灾难对母亲对家庭对亲人的折磨。
写我再给你一条命。
写娘奔死、儿奔生。
编辑韩素贞说:"这是一部以亲情反腐败的戏。"

二、文本叙事与戏核、主题及人物定位之间的构成关系

（一）关于戏核

两张报纸提供了一个很好的戏核:儿子犯罪逃跑,母亲寻找儿子认罪伏法。
戏核是什么? 戏核就是糖球,情节是芝麻,糖球沾芝麻,沾上的是有用的,没沾上

的留做库存。

戏核是吸铁石；

戏核是一束强光，照亮目标。

戏核的发展是一条线，情节是珍珠，选择颜色、大小、形状适合本款的珠子串起，完成完美。

《老娘泪》的戏核很有张力。儿子把天捅了个窟窿，逃亡的路上，生死未卜。母亲为了救儿子一条命，历尽千辛万苦寻找儿子认罪伏法。

（二）关于主题

不一定要说得很清爽，但是编剧心里必须要有一种引领。母亲是主线，那么这个戏的正直正义正道便成了主线。主题积极，题材健康，立住了。解决了《中尉之死》中假恶丑占道行驶的问题。写母亲的艰难和坚强，以此来震撼那些罪恶的灵魂，呼唤那些迷失的灵魂。

这部戏不是写儿子怎么犯罪的，是写儿子怎么回头的。

这部戏不是情节片，是亲情片。

这部戏不是以理服人，是以情感人。道理太清楚了，不用讲了。在整个剧本创作过程中，怎么写我有一个明确的感觉，但从没有去确切归纳过剧本的主题是什么。全剧的最后一句台词是儿子程雨来小时候淘气被娘打告饶时的一句话："娘，我再也不敢了。"写了 20 集，整个戏写的虽然是一个母亲，但我要的就是最后这句话！

（三）关于人物定位

母亲的艺术形象基调：长白山深处，古朴得有些简陋的小山村里再普通不过的母亲。我对编辑说：这个母亲肯定不是你我的母亲。

母亲的性格特征：刚强。为什么要刚强？刚强的人做得起人；刚强的人吃得起苦、遭得起罪；刚强的人有主意；刚强的人较劲；刚强的人能做别人做不到的事；刚强的人要脸。

母亲就应该是一个刚强的人。由于赋予母亲这样一种性格，普通的母亲便不再普通了。像歌词中唱的那样：

山一样的母亲，山雨一样恩情长；

山一样的母亲，挺起山一样的脊梁。

儿子的艺术形象基调：不孝的儿子，造孽的儿子。

不孝的儿子有出息，是母亲的脸面，母亲的依靠。

不孝的儿子有能耐，能成大事，也能闯大祸。

不孝的儿子良心未泯，他走到哪里都惦记着娘。（这个儿子最后是要回头的，在设计的时候就要给留出这条路来。不能把他写成畜牲。）写儿子是写"一声悲歌一声娘"。

儿子的身份：名牌大学毕业，省一家银行信贷处处长。

春风得意，祸从天降。一去一万里，一去人不回。

儿子的性格特征：有母亲的倔强。不认输，决不放过坑害他的人。他人很聪明。聪明人书读得好，聪明人工作干得好，聪明人能想出办法挣到钱（他走了旁门左道是他反被聪明误了），但最后能跟着母亲回乡自首，是最大的聪明。

三、文本叙事结构及其情节线索设置

素材准备好了，该写什么也清楚了，该写谁也知道了，中央电视台也认可了，于是我开始结构故事和情节框架。

当创作者一个人冷静下来，实实在在地面对这个题材的时候；当人物不再只是创作者心里的一种感动，而是有血有肉有生命有感情有目的有行动的活生生的人走出来的时候；当故事不再是一个轮廓，而需要你一场场一幕幕展示出来的时候；当所有的一切不再是说说而已，需要"脚踏实地"的时候，我发现，这个题材有两个致命的问题。

什么问题？结构！

第一，儿子出逃，警察在追捕，黑社会要灭口。绝命追杀，生死攸关！这是由儿子引领的亡命天涯的一条线。大山里的母亲为儿子还债，天南地北地找儿子回来认罪伏法。灾难深重，这是由母亲引领的寻子归案的一条线。

两个主要人物引领的两条线摆开以后游离成两大块戏，"大路通天，各走一边"。两条线只有开始和结尾有两个交点。两个主要人物在全戏的绝大部分时间里"各自为政"。见不了面，没有交流，一部戏写成了俩故事。这是不可以的。

第二，儿子出逃了，母亲、警察、黑社会三条线在找儿子。娘要救他，警察要抓他，黑社会要杀他。

这三条线相互制约，各有所长，此消彼长。

这里你必须要发生一件不可能发生的事情：母亲要抢在警察和黑社会之前找到儿子！而且不能仅仅最后才找到，也就是说，至少找到两次，这样才能把一个相互游离的两条线扎成一个葫芦。

母亲是什么人？警察是干什么的？黑社会的职业杀手又是干什么的？怎么可能让一个农村老太太先得手？

但你必须这样设计，否则的话戏不成立。而且你的设计必须合情合理，让所有的人信以为真。也就是说要把假的做成真的。

结构的问题差点把我给憋灭火了。必须解决这个问题。

我设计了母亲在儿子小时候青梅竹马上了大学又分手了的百合家找到了儿子，只有母亲能想到他会在那里。儿子假装同意自首，警察来时跳窗跑了；

儿子走时给母亲安了一部电话，在逃亡的路上给母亲打电话；

儿子为了让母亲摆脱困境，冒险回村子里还钱；

母亲寻找儿子到了西安，却被黑社会绑架了，他们逼儿子出来赎人，以便灭口；

儿子的堂弟雨生在外打工，发现了儿子，这是为了母亲最后找到儿子，从第一集就设计的一个人物，只为最后一条线索。

戏中只要母亲和儿子一碰面，两条线就有一个交点，两块戏就不会游离很远。

结构这个故事，是一件很伤脑筋的事情，导演最后说：你还行，还算把它编圆了。

故事结构出来了，这只是个建筑图纸。

四、文本叙事的戏剧化构成

什么是情节？从理论上讲情节就是由表现着复杂人物关系的人物合乎逻辑的行动，演绎而成有着一定因果关系的合乎情理的生活事件的有机整体性构成。

实际上也就是人物性格和命运演变的历史。

现代叙事理论将故事认定为一种简单的叙事形式，而将情节认定为一种较为复杂的艺术结构。

故事要想变成美学意义上的艺术成分，就需要发展成为情节因果链。情节，又总是由生动曲折的人物关系的纠葛来实现的。

从我们学生的作业情况看，编故事的能力都比较强，但完成的普遍不好。根源就在缺乏情节建构能力。因此，有时只能写梗概，写不了剧本。也就是行话说的不会写戏，不知道什么地方出戏，知道了戏也做不起来。这实质正是情节建构能力问题。

琼瑶的戏能把一个虚假的故事写得真真切切，赚取了无数少男少女的眼泪。她不断地制造戏剧冲突，从头闹到尾，动辄打成一片。生离死别，爱恨情仇，把人世间的男欢女爱写到极致。终于把假的写成了真的。这是功夫。所以，必须注意做到：

（一）将我们的题材、我们的故事进行戏剧化处理

关于戏剧化，有两条规律性的实现途径：

其一，想创作一部戏，单纯再现一桩奇妙的事件，或一桩真实事件本身，这是不够的；必须使之戏剧化。因此，有许多根据社会新闻改编的影片编剧都上当了；因为过于相信新闻事件的戏剧力量，而并不认识这仅仅是实际发生的，具有生活真实性而尚待实现艺术真实性的事件。这就难以赋予这些社会新闻以一种内在戏剧化的叙事逻辑。

其二，即使是最一般琐细的事件，一旦适当地戏剧化，也能引人入胜。

《老娘泪》叙事的戏剧化构成正表明了上述两条途径在实际创作中的意义。当初，中央电视台的编辑给了我两张报纸，介绍了两位母亲，母亲的故事感天动地，让人震撼，否则，怎么会感动编辑、感动编剧、感动导演。但最后的实际创作中，我只用了报纸上的一个小情节，还在中央台审片时被删掉了。

因此，超越生活素材，进行符合规定情境的情节设置，这是戏剧化的需要，是人物塑造的需要。

我们必须把戏做得精彩好看！

（二）关于戏剧化的眼：这里说的是一个强烈的时刻

唱歌有歌眼，写戏有戏眼。就是这个强烈的时刻。

这个戏剧化的眼，就是我在创作中着力要打造的重场戏！

重场戏是剧本的承重墙，是支撑点！

一部长篇电视剧要不断地利用一切机会，使用各种手段去打造重场戏，形成戏剧高潮，使整个剧情波浪形向前涌进！

高潮到来之前，肯定是一个很低沉的时刻，黑云压城，情节要发生突变，人物要发生对抗，在大起大落中去写人物。在重场戏中有效地完成人物性格的塑造。

我们编剧结构一个故事不难，难的是寻找到一个个情节点把戏做起来，做重场戏。没有经验的人往往错过一个个难得的机会。事实上，故事本身给我们提供的机会很有限，要利用一切条件去制造机会。

编剧就是"事儿妈"，没事也得找个事儿。

写戏就是要无风三尺浪，有风浪滔天！但不能溃堤，必须在规定情境之内"兴风作浪"。

这是编剧的本事，高手过招，好戏连台。

在《老娘泪》中，儿子跑了，老娘天南地北地找他，历尽千辛万苦，找不到。

而从这部戏的结构看，两个主要人物从戏一开始就分开了，母亲、儿子各自引领一条故事线往前走。如果中间母亲与儿子不见面，整个剧本就一分为二了，无论你怎么写"母子连心"，毕竟是两组人物的两块戏。儿子越跑越远，母亲越找越累。这时剧中的两个主要人物行动线呈两条弧线，只有在开始和结束时相交，这是一件很棘手的事情。

在结构这个故事的时候，我清楚地意识到，在这一组人物关系中，只要母子一见面，肯定是重场戏！

于是，一定要在儿子出逃的过程中，设计出戏来让母子见面。很难，是很难合理！

　　A 让母亲在儿子青梅竹马的百合那找到了儿子，劝儿子自首——儿子跳窗逃跑，警察开枪。

　　B 在西安母亲被绑架，儿子报警。警察冒死救人质。

让母子见面，也解决了结构问题。把两条弧线的中间系了两个点，使结构成了葫芦状，没有了原来担心的那种把一个故事写成了两个戏的问题。

我在学生的作业中，要求他们写出重场戏来。

有的剧本修改我就要求学生改好其中的一场戏就行，就是让他明白为什么要做重场戏？怎么去做重场戏？这是编剧必须啃下来的硬骨头，这是最较劲的活儿，做起来了，你的作品横看成岭侧成峰，做不起来，就是一马平川。

机会不是等来的，机会是创造出来的。在你的故事发展轨迹上、在你的人物发展

轨迹上去寻找契机,去创造机会。有条件要上,没有条件创造条件也要上。

歌剧《江姐》里有一句唱词:"我怀疑江上的每一条船,我怀疑船上的每一个人!"我们写戏也决不放过任何一个情节、一个人物、一句台词!

这就是我们要下力量去训练的:如何制造矛盾?如何把戏顶起来?这是一个很关键的问题。

怎么样制造矛盾呢?

首先盘点清楚你身边的人、事、物。

你设计的矛盾焦点应该是一盆火,把所有的人物拿到火上烤一烤。烤谁谁冒油,烤谁谁吱哇乱叫。但前提是这盆火必须做旺了。像小油灯似的,只能用于理疗。金钱、女人、生死、权力、爱情都是大火盆。

火不旺,加柴禾。把矛盾架起来,利用各种条件,把冲突往上顶!顶到位了,让人物硬碰硬。

例如,《老娘泪》中换地的戏。勾勾六借给母亲四千元钱还债,后来知道儿子贪污了一千多万,怕母亲还不起他,于是勾勾六提出来和母亲换地。母亲同意,母亲为了不让人戳脊梁骨;大儿子同意,因为母亲要换;可儿媳妇不同意,因为这块地是全家人的命根子,换了地就一点指望都没了。这就是矛盾,解决矛盾就是戏。于是家里闹了一场风波:

程大娘家

程大娘脸色铁青,坐在地下的小凳子上洗着从山上采来的草药。

雨林媳妇想上前帮程大娘的忙:"娘,大旺他爹的药这都配齐了?"

程大娘一抬手挡住了雨林媳妇:"还缺槐树根子和荆芥。"她把洗干净的草药放在盖帘子上,"我合计了,这地呀,咱们和勾勾六换了吧。"

程雨林:"娘,你还真打算换地呀?"

程大娘坚决地说:"换!"

雨林媳妇:"换地? 这可不行。"

程大娘:"大媳妇,没啥不行的,没这块地的时候咱也过了。"

雨林媳妇:"没这块地的时候咱有生产队,咋也饿不死咱。"

程大娘:"勾勾六那块地薄是薄点儿,只要咱舍得花力气,照样饿不死。"

雨林媳妇:"娘,为啥要换地?"

程大娘:"为了不让人指咱脊梁骨。"

雨林媳妇不高兴地说:"换了地人家就不笑话咱了? 就不骂咱贪污犯了? 就不讲究咱偷国家钱了?"

"少说两句吧你!"程雨林不让媳妇说话。

雨林媳妇憋不住一肚子的话,继续说道:"娘,自打雨来兄弟出了事儿,咱家这日子就不叫日子了。你砸锅卖钱给雨来兄弟还债,我没说过二话。兄弟是咱从小看大的兄弟,我这当嫂子的,能横这一杠子吗? 摊上这事儿,我认了。不冲

别的，我冲娘你不容易，刚强了一辈子，你要这张脸，能舍的我都舍了，把家卖光了我都不怕，为啥？因为咱家还有块好地！庄稼人有地就有饭吃，饿不着就有力气干活，就能把宽绰日子挣回来。娘，你要把地再换了，咱可就一点指望也没有了。娘，咱不能换地……"她说着眼泪刷刷下。

程雨林打断了她的话："你以为咱娘愿意换哪？娘不也是让人挤兑到这了吗？"

雨林媳妇不理程雨林："立强眼瞅要考大学了，孩子起早贪黑学了这么多年，真考上了，咱都没钱念……立春昨天还跟我说，她哥要考上大学，她就不念了，省钱供哥……"

程大娘老泪纵横。

程雨林忍着泪冲媳妇发火："你咋还没完了？回屋去。"他说着去拽媳妇。

雨林媳妇甩开他不让份，边哭边说："娘，我那也是一把屎一把尿养大的儿呀……娘……"

"闭嘴！"痛苦难当的程雨林突然给了媳妇一巴掌，这一巴掌打得他自己都打愣了。

雨林媳妇发疯似的一头撞向程雨林："给你打，给你打，打死我利索……我不活了。"

程雨林用力将媳妇推开了，媳妇又往上扑。

程大娘站起身，一把扯过程雨林，上去就是一笤帚疙瘩，啪地打在程雨林身上："畜牲！"她气得直哆嗦。

程雨林被娘打得一愣，他低着头，任娘的笤帚疙瘩啪啪地打。

程大娘指着程雨林："你凭什么打媳妇？你媳妇哪句话说得不对？你五大三粗个老爷们儿，说打就打，谁惯你这毛病？"说着又啪地一笤帚疙瘩，"我还没死呢！"

程雨林忍着泪站在那一动不动。

程大娘骂道："雨林子，这媳妇你也下得手打？她有什么错？你小子丧良心哪……"

（三）关于戏剧化的线——事件的连锁反应

就是要向一场戏里要戏！

一定不要把戏写丢了，人物写丢了，线索写丢了，道具写丢了。

一部长篇电视剧需要很多故事情节。作者要有大量的生活素材去支撑。但是，真正设计好一个情节不容易，不能用一下就扔了，既浪费素材，又达不到效果。

人尽其才，物尽其用！

人物不必很多，事件不必很复杂。只要写透，戏就够用。

例如《老娘泪》中十万元钱的戏。

儿子程雨来出逃时留给家里十万元钱，随后被警察作为赃款收走；

母亲变卖家产，为儿子筹集十万块钱还债，以减轻儿子的罪孽；

母亲拿着十万块去省城银行还钱，但钱被儿媳妇扣下；

母亲撵到儿媳娘家，陈破利害，强行要回这十万块钱；

母亲把钱交给银行，行长很感动，请母亲为银行职工讲讲，以此教育；

乡亲们知道了儿子贪污巨款的真相，有人怕借给母亲还债的钱要不回来了，开始变相向母亲要钱；

儿子知道家里的困境后，又冒死送回来十万，乡亲们以为这次可以还他们的钱了；

母亲又让村委会作证开了个认债会，并告诉乡亲们，这十万元钱是国家的钱，必须还给国家，不能拿来还乡亲们的债；

后来，儿子归还了赃款，银行又来电话让母亲去取这十万元钱……

十万块钱，像一根导火索，连着一个又一个的爆炸点。而你的人物沿着一条设计好的线路滚过雷区……在此你可以发展人物、深化人物，完成人物塑造。比如，开始母亲为了替儿子还债，借了乡亲们的钱，而这点钱几乎把本就不富裕的大青沟那点浮油都刮去了。面对母亲所蒙受的灾难，大青沟的乡亲们是善良的、宽厚的、同情的，但是当乡亲们知道了儿子拿走的钱是一个天文数字时，心里发生了一些变化，于是母亲的日子便欲发艰难了。这时，儿子为了缓解家里的压力，冒着被抓捕的危险送回家里十万元钱。这十万元钱像个炸雷一样又一次摆在了母亲面前，拷问着母亲的灵魂和良知。如何面对这十万元钱？母亲的选择，就是母亲的性格！母亲有钱了，乡亲们以为这下子可以还他们的钱了，都满怀喜悦地来到母亲家，但是母亲却已决定将儿子送回来的钱如数交给国家。乡亲们不理解，欠公家的钱也是欠，欠乡亲们的钱也是欠，为什么不能把钱还给乡亲们？母亲说了两个理由：一是这钱本来就是儿子从国库里拿的，必须还给国家；另一个是欠乡亲们的钱，我们家祖祖辈辈流血流汗，我们还得起，欠国家的，得我儿子拿命还，还不起呀！乡亲们终于理解了这位艰难而坚强的母亲。

五、文本的语言构成

（一）环境描写语言的白描化

电视文学剧本的环境描写语言，应尽量做到简明生动，只要抓住构成要素关键性的特征，做一个白描式的勾勒即可。我现在写剧本的文字越来越简单，环境描写越来越"要素白描"了。

例如，《老娘泪》开头母亲居住的小山村的描写：

大山的怀中深深地搂着一个几十户人家的小村落。去后山的一条毛毛道像条细麻绳一样系在森林里，村前有条路，可以走牛车，拉庄稼，这是村里走出大青沟唯一的一条路，可走不出三里地，便被一条大河拦住了，河上有座吊桥，村里人

从这吊桥走过去,就可以奔榆树川赶集了。

山太悠远,大青沟就那样古朴,古朴得有些简陋。

这是全剧几十万字的文字中对环境少有的两段"描写"之一,虽然是文学剧本,说明白也就罢了,真的不用许多。编剧的功力是人物语言!

(二)人物语言的个性化与动作性

人物的语言是人物行为的外显形式。语言与思想感情骨肉相连。在电视剧本创作过程中,首先要有个故事,结构情节、谋篇布局、设计人物并创造个性、深化主题等等,这些都是剧本创作的准备阶段,撰写对白才是实际工作的开始。而编剧最重要的工作就是写对白。

什么是最精彩的对白?就是此时此刻拿捏得最准确的对白。好的对白,可以恰如其分地表达我们的情感和用意,即使一声叹息也应该是必需的。

写对白如同咬合的齿轮,咬实了,运转起来才能达到变速的目的。对白可以带动剧情向高潮推进,有如登山,一步一步向最高处攀爬,上一句带动下一句,又如前浪带后浪,后浪推前浪。演绎高潮,完成人物塑造。

没有人物个性特征的对白是死的,没有生命的。这种台词一多,人物就失败了,失败的人物一多,剧本就失败了。

《老娘泪》的对白,使用的是东北话。小时候,我的家在东北松花江上。我是长白山人,山里我生,山外我长。无论我走到哪里,那长在骨子里、融在血液里的乡音、乡情从不改变。养育了我的那方故土,用了几十年的时间,让我的根深深地扎在那里。只有东北话才能使我的人物语言充满灵性,从而使人物也鲜亮起来。东北话是我的"母语"。

人物语言最主要的功能是塑造人物。其实,这和其他创作元素的宗旨是一样的,只是人物语言在塑造人物时表现得更直接更准确。能有力地表达人物情感、意愿,展现人物个性光彩,强化矛盾冲突,推动戏剧动作和情节发展。

例如,程大娘眼泪在眼眶里打转时的人物语言:"立强子,人都说没有不上钩的鱼,没有不爬竿的猴哇。我跟你二叔说了多少遍,全他妈给我当耳旁风了。奶不让你去学金融,奶是怕呀,奶就你这一个孙子呀,不能再有个闪失了。立强子,咱没长那铁牙,咱不嚼那硬豆。"

例如,勾勾六和蓝大布衫趴在被窝里合计程家事,人物的对白。

蓝大布衫:"这老程太太演的是哪一出呢?还钱!还了钱你儿子就不犯法了?脑瓜子冒泡!"

勾勾六:"这些年仗着她儿子在城里管事儿,有点小权,你看把她扬棒的,眼里根本没人哪!十里八村的,她瞧得起谁?别说乡长,连县长的账都不买。"

蓝大布衫:"不说别的,你看她家,把雨来子在白宫跟前照的照片放这老大,挂那,像供个灶王爷似的。为啥?不就是想压你一头吗?那白宫是啥地方?那

就是美国的天安门哪！"

勾勾六："这回好，家都让公安给搋个底朝天。她这脸能挂得住吗？她不认这碗醋钱，所以她要还钱，还了钱，她儿子那点破事也就不算啥事了。"

我认为编剧塑造人物一定要使用"母语"，这不是绝对的，但肯定是精彩的！

余　论

2002 年 3 月，当我决定要写这个题材的时候，导演雷献禾也在北京，我们马上一起讨论这个题材。雷献禾凭着职业的敏感，立刻肯定了这个题材，并着急地问我："三个月能不能把本子拿出来？"我说："不能。"他又问："六个月呢？"我说："也不能。"雷献禾说："那今年就指不上了。"最终，一个 20 集的剧本，我想了一年，写了一年。两年后雷导正准备要接另一部戏的时候，才拿到了我的剧本，他多少有些意外，说："你怎么才写出来？我还寻思完蛋了呢。赵韫颖，这题材两年没人动，你可真幸运。"韩素真看完剧本高兴地说，"用两年写成的剧本和两个月写的就是不一样"。

我用了整整一年的时间，把所有的人物、所有的重场戏在心里慢慢养大、慢慢生成……然后再用一年的时间把它一点点地搓在纸上。我对别人说过：写剧本是一个生理过程。这个题材太沉闷了，怎么写也是悲歌一曲愁云满天。很多戏，流着泪去想，流着泪去写，又流着泪去调整，是生活中许许多多艰难而坚强地支撑着的母亲们让我感动。我调动起我全部的生活积累去感悟母亲的胸怀、母亲的悲伤、母亲的祈盼、母亲的倔强。许多事不必问为什么，她是母亲！那远山的雨呀，如母亲的泪，如母亲的爱……

这部戏，2002 年构思、2003 年创作、2004 年由中央电视台中国电视剧制作中心投入拍摄、2005 年由中央台、国家广电总局、中宣部审查、2006 年 6 月由中央电视台一套黄金时间播出。前后历时 4 年零 3 个月。

《影视剧创作·元素训练》课"动作"单元理论讲授"教学分析模型"研究

杨剑明

　　《影视剧创作课》是上海戏剧学院戏剧文学系与电视艺术学院广播电视编导系三代教师经由长期探索和反复实践,从最初课程创建到目前大致形成系统化、规范性的教学体系,已经成为戏剧文学专业与广播电视编导专业的创作专门化教学的专业课程,贯穿于四年制本科教学的全过程。作为一门以艺术实践教学为主的术科性课程,其学科教学的系统化、规范性,体现为课程结构由系列化的单元理论讲授与习作元素训练辅导两个教学层面来实现。其中,对学生习作在艺术思维和艺术方法诸层面起范导功用的单元理论讲授,目的在于使经由专业院校培养和训练的创作人才,其创造行为具有自觉自由的美学特性和艺术特征。

　　笔者作为本课程教师,参加教学组的合作教学已有多年。除担任主讲教师外,还负责分组辅导,以及《动作》、《悬念》、《情景》等单元的理论讲授。在教学实践中,始终面临如何不断解决诸如创作理论与创作实践似乎可分可合,甚或互不相关的"两张皮"问题。显然,有别于剧作人才在非规定时限与环境中的产生和成熟,这对于在规定时限与环境中训练培养剧作人才的专业教学来说,是一个贯穿教学全过程的实质性问题。尤其当广播电视编导专业发展成为电视艺术学院的广播电视编导系之后,"两张皮"问题所蕴含的理论讲授与习作辅导的教学内涵,显然正被现实地拓展和深化了。具体体现为:如何使学生的每一个影视文本写作过程,实现为未来银幕屏幕视听语言构成方式一个先期的"活话语事实",即实现为一部影片或电视片最初的视听表达文本。为此,笔者依据科学简约原理与科学模拟方法,分别在广播电视编导专业的05级、06级本科与05级"高起本"的单元理论讲授教学中,开始尝试采取序列化的理论模型阐释与拟作文本比较模型示范,来实施影视文本写作的教学。

一、序列化的理论分析模型

　　按照教学大纲,本课程要求学生掌握"影视剧和文艺节目的创作有其各自不同的叙事法则,但又有其不可分割的共同的基本技巧和基本知识"。其中,诸如《动作》单元的教学,则具体要求学生掌握"戏剧动作的基本概念,戏剧冲突的构成;动作与反动

作;动作的三要素;戏剧动作的样式与分类;戏剧动作样式的运用"。据此,为了实现教学内容及其效应的系统化、规范性,尝试为学生设计制作了如下序列化"教学分析模型":

(一)非虚构类型的叙事样式

【《尚书》写作模型】
写作原则:"君举必书"。
写作方式:"动则左史书之,言则右史书之"(《礼记·玉藻》)。
　　　　　"记事而言亦具","记言而事亦见";"事见于言,言以为事"(章学诚《文史通义·书教》)。
【《春秋》、《左传》、《国语》写作模型】
记言及事,记事及人;就事说理,寓情于人事。
【司马氏人物列传体写作模型】
谁做,做什么,为何做,怎样做,做得怎么样。
【现代西方新闻文体写作模型】
五个"W":何人,何时,何地,何事,为何。
一个"H":如何。

(二)虚构类型的叙事样式

【福氏小说理论模型】
国王死了。然后,王后也死了。
国王死了。然后,王后因悲痛也死了。
(引自美国理论家福斯特《小说面面观》)
【亚氏戏剧理论模型】
　　悲剧是对于一个严肃、完整、有一定长度的行动的摹仿;它的媒介是语言,具有各种悦耳之音,分别在剧的各部分使用;摹仿方式是借人物的动作来表达,而不是采用叙述法;借引起怜悯与恐惧来使这种情感得到陶冶(亚里士多德《诗学》)。

(三)戏剧动作样式的运用

【动作与情节结构对应关系模型】(试拟)

情节结构	动作三要素成分	动作形态	动作三要素构成方式
序　幕	欲念或意念等	动作动因或缘起的构成	为何做
开　端	动机	动作的引发	做什么
发　展	遭遇干扰,疑难,压力,危机等;出现克服,挫折,失败等	动作的连贯推进;动作与反动作关系的构成并实现紧张化	怎样做
必需场面	由发现与突转构成新阶段的欲念与动机	动作与反动作关系的变化并获得其紧张化的加强	为何做与做什么在新阶段的融合

高　潮	由差异,抵触或矛盾,冲突等构成新阶段的动作关系	动作与反动作关系发展为对抗或达到极致	怎样做与做什么在新阶段的融合
结　局 (与尾声)	目标、目的或理想、意愿的实现	动作的结束或中断或消解、失落	做得怎么样(三要素构成结果)

(四)戏剧动作的样式分类与样式运用

【舞台动作构成模型】(试拟)

动作形态类型	动作形态类型成分	动作构成性状
演员外在动作	形体动作,面部动作,言语动作(台词),动作停顿等	戏剧行动的直观感性表达;影响对手演员激发和形成反动作的"动作性";不断引发连续动作的连贯性或"流动性"(劳逊)
演员内在动作	潜台词,独白,旁白;其他心理欲望和动机,与外在动作不一致或对抗的心理反应	干扰或中断外在动作的连贯;或与外在动作构成互为因果的或一致或冲突的动作关系
舞台音响	独白,旁白,其他心理化音响	内在动作的听觉外化
舞台照明	各种心理化照明	内在动作的视觉外化

【银幕屏幕动作构成模型】(试拟)

动作形态类型	动作形态类型成分	动作构成性状
演员外在动作	形体动作,面部动作,言语动作(台词),动作停顿等	戏剧行动的直观感性表达;影响对手演员激发和形成反动作的"动作性";不断引发连续动作的连贯性或"流动性"(劳逊)
演员内在动作	潜台词,独白,旁白;其他心理欲望和动机,与外在动作不一致或对抗的心理反应	干扰或中断外在动作的连贯;或与外在动作构成互为因果的或一致或冲突的动作关系
音　响	独白,旁白,其他心理化音响	内在动作的听觉外化
照　明	各种心理化照明	内在动作的视觉外化
摄影机动作	机位(方位、视高、视角),推、拉、摇、移、升、降、甩等,调焦,正反打,构图、景别的构成和变化发展等	改变和拓展、深化舞台动作的表达特性
剪辑动作	剪辑点的选择和确立,镜头性质、形态的选择和确定,句式、句段构成方式及其相互关系的选择和确立,叙事时空关系的构成,声音的性质、时空特征、心理效应及其与视觉影像之间关系的选择和确立,情节结构与人物动作之间节奏关系及其总体倾向的构成,等等	改变和拓展、深化舞台动作的表达特性

以上教学分析模型,目的在于力求使学生经由考镜渊源的史述模型与基本概念定义的理论模型,清晰地形成自觉的专业定位与写作观念的转变;而经由不同的样式构成机理模型,则能够开始在"银幕动作"或"屏幕动作"意义上具备由不同媒介构成"戏剧动作"不同表达方式的艺术能力。

二、"教学分析模型"的理论讲授

与上列教学分析模型相对应的理论讲授如下:

(一)一般叙事中的动作

动作,在用作与原生性状及其始原形态的真实事象相对应的词语时,其广义,通常意指使人事或事物改变原有性状及其形态的活动。其狭义,通常意指处于活动中的人的言行举止及其构成某种事实的所作所为。

采用一定的语言媒介和语言方式,使叙事对象即人事在其实际的动作构成过程中获得表达,始终是人类叙事活动基本的表达方法和表达手段。因而,在日常生活中,对于人事或事物作出情感评价或价值判断的同时,通常还需要或必须对构成事实的行为主体的所作所为作出表达,才有可能在事实的客观真实性意义上,了解和认识它,或者在本质上确认它。

在人类叙事历史上,中国最古老的史事载录,正是以"君举必书"为原则。所谓"君举必书",即将帝王的饮食起居行为和王政实施活动,实现为切实具体的动作记载。这就是《礼记》所谓的"动则左史书之,言则右史书之"(《玉藻》)。至司马迁《史记》开创人物列传体裁,更强化了人事的动作表达之于史事记载的本质意义。故列传体成为其后历代史学著述的基本表达方式和表达手段。归结其动作表达的主要构成元素或成分,不外是谁做,为何做,做什么,怎样做,以及做得怎么样。

一直到现代所谓大众传媒时代,在以真实事实客观报道为原则的新闻性叙事活动中,主要叙事元素或成分,西方新闻学者概括为五个"W"和一个"H"。所谓五个"W",是指:何人,何时,何地,何事,为何。它们的英文语词第一个字母都是"W";所谓一个"H",是指"如何",即"怎么样"。其打头字母是"H"。将这些要素的构成作为新闻文体的写作法则,同样立足于并且始终围绕和贯穿着构成新闻事实的行为主体的动作叙述。

(二)戏剧中的动作

在人类的艺术性叙事活动中,动作,作为具有特定艺术内涵的概念术语,被用来特别指称戏剧最基本的艺术表达方式和手段,最早,是古希腊亚里士多德在《诗学》中提出和给予理论上的强调。从此,历来的戏剧理论家反复指出:戏剧是动作的艺术。认为动作是戏剧的艺术本质和艺术特性的具体实现。以后,马克思更明确强调了亚氏理论的要义:"动作是支配戏剧的法律。"因而,动作这个词语,又通常被以限定方式

构成概念性的词语表述:"戏剧动作"或"舞台动作"。

那么,既然叙事艺术共同存在的普遍事实是,再现性地或表现性地叙述一个情节相互关联的故事,又为何唯独在戏剧艺术中,动作被确认为是"支配戏剧的法律",是戏剧的本质和特性所在呢? 这在于,不同艺术门类的叙事活动,客观地存在着由艺术语言媒介基质特性所规定性地生成的叙事方式的根本区别。

先来观测何谓故事,何谓情节,这种关于叙事本质和特性的问题。

美国理论家福斯特在其《小说面面观》中,曾经作出最为接近文学事实的模型化表述:

何谓故事:"国王死了。然后,王后也死了。"

何谓情节:"国王死了。然后,王后因悲痛也死了。"

分析福氏模型,可以进而见出:

(1)所谓故事,是最基本的人的活动(诸如"死"),与其基本的变化发展过程(诸如分别先后的"死",以及两者之间共同构成一个相对完整的过程)。其先后过程的相对完整性,及其实现人事真实性涵义的"死",使它成为叙事的对象。然而,停留于此,不可能构成具体可感的、生动直观的艺术叙事活动。即还不可能构成一部小说。

(2)因而,所谓情节,则是经由互为差异的人事(诸如"死"与"悲痛")及其互为因果关系的变化发展的逻辑过程(诸如在先后出现的"死"与"悲痛"之间互为动机的逻辑构成),使故事获得既完整又在逻辑上合乎人事变化规律的统一性的表达方式。

(3)然而,这种完整而又统一的叙事方式,其具体可感性和生动直观性,在文学,是采用天然语言即语言文字的叙述、描写、说明、抒情、议论等表达方法来实现的。这与直接以演员生命活体当众扮演为主要表达方式的戏剧,存在着根本差别。

当年,亚里士多德提出的戏剧定义,能够雄霸戏剧史千百年,正在于他以不同门类艺术的异同为理论前提的。

在亚氏看来,各种诗和各种艺术的共同点,是摹仿。摹仿具有自身变化发展内在规律的现实生活中的人和事。但是,他认为,不同艺术在摹仿所采用的对象、媒介、表达方式三层面,存在着根本差别。文学与戏剧采取的媒介虽然相同,都采用语言、音调和节奏,但摹仿方式不同。在文学中,史诗时而用叙述手法,时而仿效所摹仿的人物的口吻;抒情诗则始终用诗人自己的口吻来叙述。而戏剧,却是采用人物的动作来构成其独特的叙事方式:

> 悲剧是对于一个严肃、完整、有一定长度的行动的摹仿;它的媒介是语言,具有各种悦耳之音,分别在剧的各部分使用;摹仿方式是借人物的动作来表达,而不是采用叙述法;借引起怜悯与恐惧来使这种情感得到陶冶。(《诗学》)

从亚氏模型见出:

(1)互为因果或互为动机的情节,作为逻辑性的人事变化发展过程,对于文学而言,其艺术表达方式和手段,是采用天然语言作为艺术语言媒介而由叙述、描写、说明、抒情、议论等构成的"叙述法"来实现的。而对于戏剧,则直接采用演员的生命活

体与其他相应演剧元素和成分之间,构成当众扮演人物活动和行为来实现的;所谓语言,只是动作表演这个层面中的一个构成元素和成分,"分别在剧的各部分使用"。由于情节由演员当众扮演人物活动和行为来表达,艺术接受在视听觉、运动觉诸层面具体可感直观感性的审美效应,要比文学更直接,具有当下可感的特殊性,因此,特别能够"引起怜悯与恐惧",使情节所具有的"情感",发挥陶冶或净化乃至升华人的心灵的作用和效应(即所谓希腊文"卡塔西斯")

（2）艺术摹仿的媒介与方式、对象,是相互制约的。戏剧的媒介,直接由演员的生命活体来构成,其动作表演在舞台上的实现,不仅有语言(台词),还有机融合了音响(独白、画外旁白等)、照明,尤其是导演层面的场面调度等相应的动作元素和成分。

（3）由演员生命活体来构成的动作表演,一方面其外在形体动作固然具有文学等艺术不可替代的具体可感直观感性及其当下可感功效。另一方面,其内在心理情感的动作表达,既有别于文学的"叙述法"那样地自由灵便,可以由作者直接叙说和倾诉,或经由提示和引发,由读者的想象来补充和变化发展,几乎不存在任何阻碍,不受任何限制;却又能够与其他相应演剧元素和成分有机融合而使内在心理情感的动作表达,同样实现为具体可感直观感性的艺术表达方式,即观众当下可感的舞台动作。

文学与戏剧,小说与剧本相互之间的差别和界限,并非人为制定和划分的,而是由"纸头上的生命"与"舞台动作"之间不同的艺术表达方式客区分开来的。诗歌、小说是语言文字的书写与阅读的艺术言语行为;戏剧是演员活体当众扮演人物活动和行为并有机融合其他舞台演出元素和成分的艺术言语行为。而剧本的写作则正是供演出使用的,即使也是用来阅读的所谓"案头剧本",如果只是用"叙述法",而不是实现为动作表达方式和手段,那就或者是小说,或者是诗歌,与戏剧无关。

因此,戏剧的表达媒介、表达方式对于表达对象的制约,正体现为亚氏所确认的"行动的摹仿"。所谓"行动的摹仿",并非停留于事件本身或事件相互之间的关系,它始终实现为使这个过程在一定长度内获得视听觉和运动觉具体可感直观感性的舞台动作实现。

（4）情节的舞台实现,固然是人物与人物、人物与环境之间关系构成的连贯性场面或段落,但情节在戏剧中的存在,乃人物动作动机甚或创作者叙事动机的展现,因而具有潜在地不断引发和推进舞台动作的实现。在这意义上,《诗学》在确定戏剧的艺术对象是"行动",艺术媒介是语言,艺术表达方式和手段是"动作"之后,将情节提升到高于"性格"的首要位置:

> 悲剧的目的不在于摹仿人的品质,而在于摹仿某个行动……
> 因此悲剧艺术的目的在于组织情节(亦即布局)……
> 悲剧中没有行动,则不成为悲剧,但没有"性格",仍然不失为悲剧。
> (《第六章》)

(三) 动作与情节在剧作结构中的对应关系

通常，一个完整的动作，作为戏剧的艺术表达方式和手段，由三方面戏剧性要素构成：做什么，为何做，怎样做。其间，做什么，是动作表达的具体内容；怎样做，是动作表达的具体方式；而为何做，则由动作的内在心理情感成分如欲望、意念或目标、目的、意愿、理想等，构成不断引发和推进人物活动的动机。当戏剧动作实现为人物做什么与怎样做，正构成戏剧情节外在的艺术表达方式；而当戏剧动作实现为内在地引发和推进人物活动和行为的动机，则构成舞台动作内在的艺术推动力。因此，动作与情节在剧作结构中的相互关系，体现为由人物的内在动机、实现动机的方式和手段，以及这些方式和手段的实现，所构成的有一定长度的话语网络。这是一个在一定长度内，使人物活动和行为实现完整展示，因而具有有机整一性的叙事话语网络。即亚里士多德所强调的有机整一结构。本单元为学生试拟的《动作与情节结构对应关系模型》，正使其有机整一性的艺术构成机理，即内在工作原理，获得简约化呈现。首先，关系模型将它分解为由两个叙事功能序列构成：

其一，"情节结构"。固然，剧作结构作为一部影片或电视片的叙事文本的排列/组合方式，对于注重艺术个性的"作者"来说，可以自由安排和布局，甚或力求使其成为独一无二的艺术方式而具有不可替代和重复的审美属性。因而，不仅不受任何结构成规限制，甚或无从取法。由是，历来的剧作教学与专门性著述，往往以终止于"结构"为学术惯例。但是，对于常规化的艺术叙事文本而言，自《诗学》分析"事件的结构"，提出"头、身、尾"结构以来所形成的成规化叙事方式，不但已经引发为叙事者与公众所共享和默契的话语"共同体"，构筑起国际性的公众对其叙事模式的"期待视野"；而且，它同时既是个性化叙事方式最基本的艺术参照系，又是由摹仿和仿效而进入个性化创造天地的专业教学的稳定性已知知识系统。据此，笔者取法于前人的相关理论阐述与实际艺术事象，大致归结为由"序幕"、"开端"、"发展"、"必需场面"、"高潮"、"结局"、"尾声"所构成的有机整一性情节结构模型，来与动作这个功能序列构成理论分析的对应关系。

其二，"动作"。对应关系模型进而将这个功能序列，分解为由内外两个层面构成。内在层面是动作"三要素"成分，即内在地构成"为何做"、"做什么"、"怎样做"的心理情感成分；外在层面是动作"三要素"的构成方式及其实际表达形态。从模型可以一目了然地见出，这是动作"三要素"内在成分于情节的排列/组合结构中，分别实现为人物活动和行为在不同情节结构程序获得连贯推进而不断变化发展的动作表达形态。从而，使学生大致掌握戏剧动作的艺术表达，如何实现情节结构有机整一性的内在工作机制。

(四) 舞台动作与银幕、屏幕动作的构成

在区辨艺术的表达对象、表达所采用的媒介，以及表达的方式和手段并明确相互之间制约关系的基础上，本单元突出的教学观点和教学方法是，依据教学大纲要求，

力求使学生进而明确：动作在不同门类艺术中，由于艺术媒介各具自身独有的语言基质特性，构成了样式类型成分和元素互为差异的戏剧动作。

就舞台演剧而言，动作作为戏剧特有的艺术表达方式，其演剧本体层面的艺术内涵，如前所提及，不啻体现为演员的内外动作，实则还同时包含诸如舞台音响和照明等艺术表达形态，共同实现为演剧本体意义上的"舞台动作"。20世纪80年代中后期，上海戏剧学院的话剧《黑骏马》（陈明正、龙俊杰导演）和《芸香》（项奇、范益松、张育年导演）所构成的实验戏剧事象，其令世人耳目一新的美学实质，正在于中国艺术家对于戏剧动作的演剧本体内涵的准确把握。所谓舞台音响和照明以及布景、道具等艺术表达形态，应当正是《诗学》的第六章与第十四章所说的"戏景"或"剧景"（见陈中梅译本，罗念生译本为"形象"），以及第六章与第十八章所说的"唱段"和"合唱"。值得提示学生关注的是，亚里士多德在第六章定义悲剧时，正将"唱段和戏景"，与"情节、性格、思想、言语"，共同确立为决定"悲剧性质"的六个成分。并将情节、性格和思想，归属于模仿的对象；言语和唱段，归属于摹仿的媒介；而将戏景归属于摹仿的方式。在这意义上，亚氏既指出："恐惧和怜悯可以出自戏景，亦可出自情节本身的构合"；同时又提醒："那些用戏景展示仅是怪诞，而不是可怕的情景的诗人，只能是悲剧的门外汉。"（陈译本《第十四章》）前者如《黑骏马》和《芸香》；后者则诸如近年以昆剧《新编〈牡丹亭〉》为表征的"演秀"事象。其实质当与票房价值取向和俗文化定位无关，而是诸如"戏景"定位的失误。因而，构成与先前《黑骏马》、《芸香》等"舞台动作"实验相离异的舞台作秀。

在本单元的《舞台动作构成模型》中，归属于动作形态类型的舞台音响和照明，固然只是丰富多样的演剧元素和成分系统的简约，却正与演员内外动作共同实现戏剧动作表达方式的实际构成性状。这在于音响和照明等演剧元素和成分，作为戏剧特有的艺术媒介，具有实现心理情感动作视听外化的基质特性。

较之于舞台演剧，电影电视由摄录和剪辑的"机器复制"功能所生成的媒介基质特性，即其特有的幻觉似真性，则更将它与人的日常视听觉和运动觉经验之间，"先在"地存在着的使话语交流乃至戏剧动作表达实现"全视全听"方式而成为"活话语事实"的内在关系，引发为以导演为表征的叙事者与观众所共享和默契的"成规化实践"。因此，能够通过每一部作为具体"读写事实"的影片或电视片，以其银屏动作来实现对世界独特的"活话语"活动，改变已有的任何话语方式。据此，本单元《银幕屏幕动作构成模型》所属动作形态，显豁地设置有"摄影机动作"与"剪辑动作"，它们共同改变并拓展和深化了舞台动作的表达特性及其概念内涵。诸如标识美国电影进入现代艺术历史阶段的《公民凯恩》，其首段作为"呈示部"的戏剧动作："进入"，正由摄影机的上移和机位前移，与剪辑相形地不断改变景别和连续性"叠化"联接，获得完整实现。而演员表演，则几乎被"降低"和"消解"到"零度"。唯有凯恩由局部特写的嘴唇说了一句临终台词："玫瑰花蕾"，以及护士进门给尸体拉上被单，这样两个表演动作。

三、拟作文本比较模型的教学示范

为使学生对于动作单元理论讲授，获得相对应的形象化体会与感悟，本单元理论讲授的第三部分由教师拟作不同门类艺术文本片段，以供学生比较分析：

【剧作实例比较分析模型】（试拟《皇后之死·序幕》）

（拟小说文本）

楔子　　　　　　子夜寝宫

一国之母的皇后，求死十年终遂心愿。这段载录于国史的悲情故事，要从那个多雪的冬天说起。

子夜，庄严华丽的寝宫，淹埋在铺天盖地的白雪中，从来没有如此寂静。令人窒息的空气，从龙床向四周扩散漫延。似乎在不断地膨胀，要将这殿堂炸裂开来。在摇曳不定的烛光中，沉重的龙床好像正微微晃动。

寝宫外，也从来没有如此的躁动不安。众臣仆匍匐在地，慌乱成一团。人群中不时传出呼天抢地的祈求：

"皇上！龙体万万不可剖腹手术啊！"

"皇上！龙体乃天下百姓之精气神所在啊！"

在弥留之际的国王耳中，声音依然是左右两位宰相大人最响。只是，今天听来，那样的遥远。渐渐地，正离他而去……

此时，皇后被挤压在由这一片沉闷和杂乱构筑的缝隙中。在皇室尊严与君主性命，在夫妻情感与政治力量之间，她痛苦地权衡，权衡可能出现的所有利害得失。在反复权衡过程中，理智与情感的冲撞，已经将她的心灵世界撞击得支离破碎，一败涂地。但是，身为皇后，她痛苦地意识到，最终要使自己从这心灵残局中挣脱出来。

身为王后，她最为天下臣民仰慕的，是秉性的贤淑善良。她从未存有女人难免的嫉妒心，对于伴随国王多年的女医官，对于这位聪慧而又美丽善良的姑娘，她给予她的爱，有母亲般的，有姐妹般的。甚至，她还说服国王招封女医官为爱妃。这虽然都是女人的爱，却并不少于国王对女医官的一往情深。皇后更信任女医官。国王，太后，太子，她自己，都几度被女医官从重病危境中挽救出来。京城，全国各乡各村，也多次被女医官从瘟疫险情中拯救过来。那天，女医官提出唯一能够抢救国王性命的手术请求，当下，皇后眼前就闪现出一道希望之光。当下，她就看到这道希望之光，交织着女医官才华和善良的圣洁光芒。但是，众臣乃至全国儒生的讨伐声浪，却将身边有血有肉、有情有爱、有天赋王权在身的国王，将他尚存一息生机的活体，虚化为，幻变成捉摸不定，无法违抗的条律、法典。它们，是魔鬼的咒语，是巫师的法术，使尊为国母的皇后，此刻像中了邪一般，也将自己从活活生生的躯体中剥离开来，抽取出来，发出了自己听了都害怕的吼叫，断然拒绝了女医官的最后恳求：

"别再说了！你不能仗着皇上和我的宠爱，如此对待龙体！"

"皇后！"长时间伏地下跪的女医官，发出几乎绝望的呼唤。声音中依然透现出往

日的执著。

"难道你不知道这是忤逆谋害大罪吗!"当她强抑悲情,开始把庄重威严的目光转向身后时,传来国王嘶哑的微弱呼喊:

"女医官!"

随即,宫中失去了任何声息。

女医官下跪的身影,顿时凝结了起来。

如此难以察觉响动,终于引爆了整座宫殿。众臣仆哭着喊着,连滚带爬涌了进来。

眼前的情景,是皇后早就预料到,也是她最无法接受的事实。她昔日的神情风采,像被风霜打落了一般。消瘦的身影,木讷地伫立在空荡荡、闹哄哄的寝宫中央。

时间,不知过去了多少。猛然间,皇后疯狂扑向龙床;从她高贵而虚弱的躯体内,发出一阵惨烈的喊叫:

"皇上! ……"

这是一国之母的声音。

(拟剧作文本)

序幕　　　　子夜寝宫

(幕徐起)　　　　一座昏暗的寝宫。舞台深处的龙床在摇曳的烛光中,似乎晃动不安。后台响起一阵又一阵冬日寒风的呼啸声,使宫中显得如此寂静沉闷。

不时,众臣的呼喊从后台传来。其中,左右宰相的声音最响:

"皇上! 龙体万万不可剖腹手术啊!"

"皇上! 龙体乃天下百姓之精气神所在啊!"

人声,混杂着风声在空中晃动,渐渐远去。

皇后的身影生硬地站立起来,从龙床向前走来。突然,她伫立台前,厉声喝道:

"不要再提剖腹手术! 难道你要把朝廷闹个底朝天吗?"

"皇后!"台前一侧背光处下跪的女医官,伸长了脖子,仰着脸,坚定地恳求。

"你不能仗着皇上和我的宠爱,如此对待龙体! 难道你不知道这是忤逆大罪吗!"

"皇后!"女医官伏地乞求,泣不成声。

王后怒不可遏,转身将威严的目光投向龙床。这时,传来国王一声嘶哑的微弱呼唤:

"女医官!"随即,失去了任何声息。

"……"女医官似乎要张嘴回应,下跪的身影却在瞬间凝结了一般。

"皇上!"皇后疯狂扑向龙床。她的呼叫声在后台又一次响起,绵延不息。

众臣仆突然哭着喊着,连滚带爬涌了进来。

(灯全暗,黑幕)

在长久的静穆中,追光灯打向皇后,她挣扎着站立起来,拖着无力的身体走向前来。

她仰望着楼座最后一排观众席。

这时,后台又响起她的喊叫声,在空中晃动,渐渐隐退……

猛然间,国王呼唤女医官的声音,由远及近,越来越响……

（幕徐落）

（拟影视剧文本）

序幕　　子夜寝宫

淡入,摄影机从虚像逐渐调焦,摇拍宫灯。在昏暗的烛光摇曳中,机位缓慢后退,拉出一片阴影中的龙床。当龙床的投影在背景处愈来愈庞大时,开始移向一侧的皇后。烛光中,她的身影在微微晃动。这时,机位又急速地后退,当拉出寝宫大全景时,观众看到前景处一侧,跪着女医官。

随着一阵众臣呼喊声的提前剪入,叠入寝宫外的大全景镜头:众臣仆由近及远跪拜整齐,他们的身影却在夜色中慌乱成一团。其中,左右宰相的呼喊声清晰可辨:

"皇上!龙体万万不可剖腹手术啊!"

"皇上!龙体乃天下百姓之精气神所在啊!"

声音延宕到重新叠入的寝宫大全景,在沉寂的空中回荡。

切入皇后的中景:她的身影生硬地站立起来,从龙床向前走来,摄影机保持中景跟拍。突然,皇后伫立,双眼向前看去。

切入俯拍女医官的中景:她跪着身子,伸长颈脖,仰起脸:

"皇后!"

皇后的特写镜头:抑拍她的脸。

女医官的特写:俯拍她的脸。

画外传来众臣的呼喊声。

皇后缓慢转头的特写。

皇后的主观镜头:昏暗中空荡荡的寝宫,交织着众臣绵延不息的呼喊声。

皇后眼睛的特写:目光悲哀无神,眼珠在泪水中一动不动。

皇后的主观镜头,特写:俯拍国王的脸,在烛光中模糊不清,逐渐成虚像。

叠入皇后眼睛的特写。逐渐成虚像。

切入女医官的反应镜头:俯拍她脸部的特写。

切入皇后的特写:仰拍她的脸。提前剪入女医官声音:

"皇后!"

女医官的近景:她下跪在地,再一次恳求。声音有些许颤抖,但依然有一股坚定气息。

低机位仰拍皇后的中景:她目光严厉,透现出愤怒神情:

"不要再提剖腹手术!难道你要把朝廷闹个底朝天吗!"

高机位俯拍女医官的近景:"皇后!"

低机位仰拍皇后的特写,又急速拉成中景:

"你不能仗着皇上和我的宠爱,如此对待龙体!难道你不知道这是忤逆大罪吗!"说完,她怒不可遏,转身将威严的目光投向龙床。这时,画外传来国王一声嘶哑的微

弱呼唤：

　　"女医官！"声音中断，再无任何声息。

　　死一般寂静的寝宫大全景。

　　切入女医官的中景，她似乎要张口应诺。但是，下跪的躯体像凝结了一般。

　　切入皇后的反应镜头，由眼睛的大特写急剧拉成大全景：

　　"皇上！"她疯狂扑向龙床。

　　仰摇拍摄似乎在急剧晃动的寝宫，逐渐拉成大全景后定摄：死一般寂静的宫殿。众臣仆哭着喊着连滚带爬涌了进来。

　　连续交替叠入众臣仆涌入的中景与皇后脸部的特写。再叠入皇后的近景，跟拍后拉成全景：她从地上挣扎着站立起来，拖着无力的身体走向前景处。她抬起头来向宫外仰望。

　　叠入子夜的天空，众星向她闪烁着诡秘的光辉。这时，远处不断晃动着她的呼喊声，然后，渐渐消隐。猛然间，国王呼唤女医官的声音，划破夜幕，开始绵延不绝地晃动，由远及近，越来越响。

　　叠入皇后双眼的特写，国王的声音继续延宕下去……

　　叠入晃动的宫灯，逐渐调焦成虚像；国王的声音继续延宕；急速推出字幕：

　　皇后之死

　　淡出。

　　（人物关系和剖腹手术等情节细节，借用韩国电视连续剧《大长今》）

四、经典作品实例分析

　　最后，本单元为学生选择解读英国影片《法国中尉的女人》，着重两个方面：（一）原小说与影片在结构层面的区辨与比较分析；（二）具体解读摄影机与剪辑如何与演员表演共同构成银幕动作。限于篇幅，具体解读过程从略。

《动作》单元主要参考文献

1. ［古希腊］亚里士多德《诗学》（罗念生译），人民文学出版社 1982 年版。

2. ［古希腊］亚里士多德《诗学》（陈中梅注译），商务印书馆 2003 年版。

3. 《中国大百科全书》戏剧卷：《戏剧动作》（谭沛生文），《戏剧情节》（吕兆康文），《戏剧性》（谭沛生文），中国大百科全书出版社 1989 年版。

4. 罗念生《卡塔西斯笔释》，《剧本》1961 年第 11 期。

5. 朱光潜《亚里士多德的美学思想》，《北京大学学报》1961 年第 2 期。

6. 余上沅《亚里士多德的〈诗学〉》，《戏剧艺术》1983 年第 3 期。

7. 杨剑明《论亚里士多德〈诗学〉的理论"疏漏"》，《论好莱坞类型电影的美学特性》，《论好莱坞类型电影的"经典叙事方式"》，见《艺术美学"集合论"》，中国戏剧出版社 2005 年版。

8. 〔美〕约翰·霍华德·劳逊《戏剧与电影的剧作理论与技巧》,中国电影出版社 1979 年版。

9. 〔美〕约翰·霍华德·劳逊《电影的创作过程》,中国电影出版社 1985 年版。

10. 谭霈生《论戏剧性》,北京大学出版社 1981 年版。

11. 谭霈生《电影美学基础·电影动作的特性》,江苏人民出版社 1984 年版。

12. 〔美〕尤金·维尔《影视编剧技巧》,中国戏剧出版社 1991 年版。

13. 〔法〕米歇尔·西翁《影视剧作法》,中国广播电视出版社 1991 年版。

〔附:单元作业〕

依据教师试拟文本《序幕》,各自续写《皇后之死》其后各部分,也可单独续写其中一两个部分。

允许自选题材,但必须同样力求达到作业要求:

1. 体裁为戏剧故事或影视片段文本;

2. 力求充分体现戏剧动作的艺术表达特征;

3. 允许自定篇幅字数,但不少于 3 000 字。

电视真人秀节目的解读与策划

吴保和

真人秀(Realty TV),在美国电视界又被称为真实电视,是展现普通人在特定环境和情景中真实反应和个性表现的节目。真人秀的主角不是专业演员,而是有意参与节目并经过特别挑选的普通人,在节目中,他们在主持人的引导下,按照制作者精心制定的游戏规则进行"表演",节目制作者则以纪实手法跟踪拍摄整个"表演"过程,经过精心制作后向观众播出。本文将以国内外著名真人秀节目为例,论述真人秀节目的历史发展、节目特征、主要类型、模式设计以及制作要点。

一、真人秀节目概述

(一) 真人秀节目的发展

1. 国外真人秀节目的发展

真人秀节目是最近十几年国外发展最迅速的节目样式。

真人秀节目的源流最早可以追溯到 20 世纪 50 年代的美国,当时有一部叫做《一日女王》的游戏节目被认为已经初具真人秀的雏形。这个节目的内容大致是女性通过种种可怕的考验后博得观众的同情心,来赢取作为奖品的皮革大衣和家用电器。1992 年,美国 MTV 频道播出《真实世界》节目,7 名 20 多岁的青年男女住在一起,摄像机 24 小时跟踪拍摄他们的起居生活。该节目被认为已具备了真人秀电视节目的主要元素。

真人秀节目作为一种独立的节目样式,是 1999 年 9 月 16 日,这天荷兰电视台推出了由恩德莫公司制作的电视节目《老大哥》(The Big Brother)。节目挑选出 10 名背景不同、性格各异的选手,把他们封闭在一处别墅里,完全与外部世界隔离。不能接触电视、报纸、电脑、电话和收音机,也不能接触亲朋好友。在这个完全人为制造的环境中,他们被要求做一些游戏,还要有一些话题来谈论。例如你的第一次罗曼史等等。他们的所有生活细节都被屋里无所不在的摄影机和麦克风记录下来,当然厕所和浴室也不例外。每周会有一天晚上制作成 1 小时左右的节目,向电视机前的观众展示屋内发生的大小事情。除此之外,观众可以登录该节目的网站,并透过屋内特定的五部摄影机,看到屋内的真实状况。在共同生活的 85 天里,选手们每周六要选出

两个最不受欢迎的人,而每天守候在电视机前的狂热者们则用声讯电话,在这两人中选出一个他们最不喜欢的、最没人缘的选手出局。最后留下者可以获得巨额奖金。在共同生活中,选手们可以定期到一个只有一台摄像机的屋子里,面对镜头,向他们心目中的"老大哥"倾诉。通过 24 小时不间断的影像监控,人们能看到许多隐私内容,尤其是性方面的生活镜头。这个节目还刻意设置许多游戏鼓励和怂恿参赛者呈现和暴露自己的身体,比如做人体模型、扫描身体部位等等。虽然,有人期间质疑电视台,认为这是一个下等、窥视癖的电视节目,故意在黄金时段用这些偷拍的手段所得到的画面来,刺激收视率。荷兰女王也是这样看待它的,但是她却没有能力阻止她的臣民不看这档节目。有一家德国报纸这样评述这个电视节目中人们之间的关系:"就像是老鼠在笼子里,为了生存,人们必须彼此攻击、发起战争。"也曾有人怀疑观众是否会在电视机旁边看这群普通人 10 周呢? 事实是,1999 年 12 月 30 日,在只有 1 600 万人口的荷兰。有 400 万人守在电视机前观看《老大哥》第一部的最后结局,等待着节目最后胜利者的诞生。《老大哥》惊人的收视率和巨额广告使得这个节目形式迅速在西方世界盛行,澳大利亚、德国、丹麦、美国、法国、波兰、希腊、南非、匈牙利、巴西等 18 个国家照搬制作了各自的版本。《老大哥》也因此被称为电视真人秀之祖。它所开创的节目样式和游戏规则给了各国电视人极大启发。之后,美国福克斯电视公司的《诱惑岛》(Temptation Island),法国的《阁楼故事》(Loft Story),德国的《硬汉》(Tough Guy),也相继推出,这些真人秀节目因满足了观众的窥视欲,都成为西方世界最抢眼的电视节目。

在真人秀节目发展过程中,各国电视界各显神通,按照不同的文化传统和观众喜好开发出了不同的节目,如按照冒险传统开发出室外生存真人秀《幸存者》、《海盗王》,让观众体验荒凉的旷野和神秘海盗巢穴;为爱美女性开发的整容整形真人秀《天鹅》、《改头换面》、《我想要张明星脸》是让女性在电视中改变自己的容貌;表现职场生存竞争的职场竞争真人秀《学徒》、《富贵险中求》让观众看到现代商业环境中的"丛林原则",及选手在残酷竞争中的生存技能;以两性关系为基础的恋爱真人秀《郎才女貌》、《泡妞达人》表现男男女女在相处、恋爱、择偶中的种种情境;而吸引全社会广泛注意的才艺表演真人秀节目《美国偶像》、《英国达人》、《你认为你能跳舞吗?》让平凡的普通人满足梦想,从芸芸众生中脱颖而出,成为万众瞩目的明星。其他如生活教育真人秀、房屋装修真人秀、公益活动真人秀、角色互换真人秀,可以说是五花八门,丰富多彩。

由于较低的制作成本、惊人的收视率,因而真人秀节目成为欧美国家各商业电视台竞相制作的节目样式,著名商业电视台都制作或引进各自的王牌节目,这些节目长期占据高收视节目地位,为电视台带来了巨额广告收益以及其他相关收益,成为各台争夺节目市场的主力军。在节目排行榜上,不少真人秀节目的类型也日趋多样,从室内体验、野外生存、表演选秀、职场挑战,到目前的婚恋交友、两性问题等。

2. 中国"真人秀"节目的发展

中国大陆真人秀节目雏形最早是 1996 年。1995 年,香港亚洲电视台播出系列节

目《电波少年》,该节目讲述了两位分别来自日本及香港的青年结伴而行,互帮互助,历经几个月的颠簸流浪,战胜了饥饿、寒冷、孤寂、疲惫,完成横越非洲艰苦旅程的故事。在《电波少年》的启发下,1996年暑假期间,广东电视台制作了专题节目《生存大挑战》;节目实录一些大学生为考验自己的生存能力,在只带5块钱的情况下,从广州到佛山,在几天时间里自行解决吃饭和住宿问题。这个节目考验参与者"置身于一个特定环境的生存能力"。可以说已经具备了某种真人秀的特征。2001年广东电视台推出第一届《生存大挑战》节目,从全国500多名应征者挑选了三名挑战者,要求他们在6个月的时间里,只带一个背囊、一双运动鞋、一些药品及地图、指南针、水壶、帐篷和4 000元钱,完成八省区38 000公里边境旅行。但因为制作方没有制定竞赛规则去强化竞争性,所以这个节目更像是一部具有探险性质的风光纪录片。2001年第二届、2002年第三届《生存大挑战》,在借鉴美国《幸存者》节目的情况下,节目制作者引入淘汰机制,设置竞争游戏和巨额奖励,使节目的观赏性大为增强,可以说是国内第一档真正的真人秀节目。此后,这一节目形态被国内电视界广泛模仿,如四川电视台等的《走入香格里拉》、浙江卫视的《夺宝奇兵》、贵州电视台的《峡谷生存营》,都属于同类节目。

真人秀节目在中国真正产生巨大反响是湖南卫视的《超级女声》。2004年2月,湖南卫视以美国福克斯电视网的《美国偶像》为范本,与蒙牛乳业合作,推出一档以年轻女孩唱歌表演为内容的真人秀节目《超级女声》,第一届设立长沙、武汉、南京、成都四个赛区,吸引了6万余名报名者参与。2005年,第一届《超级女声》设立长沙、广州、郑州、杭州、成都五个赛区,以"想唱就唱"为口号,节目不设任何门槛,所有报名选手先参加各分赛区的"海选",每个分赛区选出50名选手进入"50进20"、"20进10"、"10进7"、"7进5"、"5进1"的淘汰赛,5个分赛区的冠军直接晋级年度总决赛,每个分赛区的亚军、季军再次竞争,争夺年度总决赛的另外5个名额,最后进入年度总决赛的10名选手经过集训后参加持续7周的年度总决赛淘汰赛,通过"10进8"、"8进6"、"6进5"、"5进3",最后从前三名中决出冠、亚、季军。2005年度《超级女声》有15万人参加,8月26日总决赛的冠军得到352万的短信投票。前三甲一晚共获得800多万的选票。在全国范围内收看年度总决选的观众总量约有2亿左右,并形成2005年风靡中国的"超女现象"。2005年的《超级女声》成为中国电视史上最成功的"草根狂欢"活动,吸引了中外各种媒体的关注,大陆各种媒体对"超级女声"的宣传总量及影响的人群,远远超过湖南卫视播出"超级女声"时本身的收视观众。美国的《时代周刊》将"超女"冠军李宇春作为封面人物,中国社会科学院专门调研显示,《超级女声》直接拉动了至少20个亿的经济,《超级女声》在中国电视娱乐节目中,具有划时代的标本意义,它催热和创造了一些词语,如海选、PK、饭团等,同时也改变了中国电视的娱乐生态。

《超级女声》点燃了中国观众对选秀节目的激情,引发了2004年到2006年,"全民选秀"的时代,中央电视台的《梦想中国》、《非常6+1》、《星光大道》;上海东方卫视的《莱卡我型我秀》、《加油!好男儿》、《舞林大会》;江苏卫视的《绝对唱响》、《名师高

徒》；北京卫视的《红楼梦中人》；重庆卫视的《第一次心动》；浙江卫视的《与星共舞》；福建东南台的《星随舞动》；广东卫视《赢遍天下——舞彩缤纷》等，都受到了观众的欢迎。随着国内真人秀节目的快速发展，此类节目也从最初的原生态通俗逐步变为滑稽空洞的庸俗和低俗。不少节目盲目地追求收视率、广告收入、短信效益等等，时时传出选手买票、拉票的丑闻，严重削弱了电视选秀节目的公平性。为了纠正买票现象，广电总局于 2006 年 9 月中旬出台明文规定：不得采用手机投票、电话投票、网络投票等任何场外投票方式。2007 年年初，广电总局又规定选秀节目比赛时间限制在 75 天之内，且同季度上星频道的选秀节目数量不能超过三个。2007 年 9 月下旬，广电总局再次发文，规定自 10 月 1 日起，各省级、副省级电视台上星频道所有群众参与的选拔类活动不得在 19:30 至 22:30 时段播出等。这些措施在相当程度上控制了真人秀节目泛滥的态势。

（二）真人秀节目的基本特征

真人秀节目是在传统竞赛游戏节目基础上发展起来的节目类型，它打破了真实的电视节目与电视剧等虚拟的电视节目的界限，集纪实性和虚拟性、生活性和游戏性于一体。它有纪录片特征的纪实性、肥皂剧特征的戏剧性、竞赛节目的胜负性、脱口秀的观点性、游戏节目的虚拟性等。真人秀节目曾被冠以不同的名称，如真实肥皂剧、纪录肥皂剧、游戏纪录片、真实情景剧、构建纪录片、实境电视等。这些混乱不一的节目名称也反映出节目特征的多样性，不过以现有的真人秀节目与纪录片、肥皂剧和竞赛节目作比较，那么，可以说它的基本特征主要是三点：

1. 拟真性

无论哪一类的真人秀节目，都是表现真人在真实环境中的真实反应。

首先，参加真人秀节目的参加者，是生活中的普通人，而不是演员；其次，真人秀节目中的环境往往是生活中的真实场景、如真实的荒岛、真实的商场、真实的住宅等。这种真实的场景，要比演播室或摄影棚内搭景真实得多，因而显得更具亲和力；第三，参加者在节目中面对各种不同情境的反应都是他们自己的真实反应。也就是说，节目并没有事先编造的"剧本"，参加者在节目中的行为也不是按照导演指令的"演出"，在节目中一切都是不可预测的。这些，都是真人秀节目的真实所在。但是，所有的这些"真实"，都是有前提的，首先，真实的场景，如《老大哥》中的荒野、《学徒》中的商场，虽然是自然的、真实的，但却是节目制作者"设定"的；节目中出现的各种问题或情境，包括要解决的种种困难也是节目制作者"设定"的；而选手们在面对各种险情的挑战时所产生出来的反应虽然是真实的，但却是节目制作者"诱发"的；因此，真人秀节目中的"真实"在理论上并不是真实的现实，而是一种"拟真实"的状态，是电视节目为了制造出"真实感"而向现实生活的最大逼近，这种状态虽然比其他电视节目都更接近真实，但依然只是一种"拟真"。正如电影《楚门的世界》所揭示的那样，尽管真人秀节目看上去一切都同真实生活一样，但那些看上去同现实生活场景无异的场景，从节目的意义上说其实是表演场景，而选手在规定的情境和预设的规则中的真实反应，则是

一种"表演"。

2. 纪实性

真人秀节目的基本手段是纪实。也就是说采用类似纪录片的手法进行拍摄,它注重对事件过程的展示和对过程中细枝末节的关注,尤其是选手们的个性展示。在真人秀节目中,镜头不仅局限于台上,还纪录每一位选手的排演情况,纪录他们从报名到成名的生存状态,他们的背景和动机,都被摄像机忠实地纪录下来,让你成为笑柄或成为偶像。

真人秀节目首先是对原生态的尊重和记录,《学徒》在拍摄时,摄影师几乎是整日整夜跟在选手身边,夜晚记录下他们在宿舍的一举一动,早晨记录他们在接到特兰普秘书的电话后,紧张不安的情绪。争吵时记录下每个人愤怒的语言和他们脸上扭曲的表情,小团队合作时通过表情细节的捕捉反应谁与谁之间的矛盾芥蒂,胜利者的得意,失败者的担忧……摄像机拍摄包括选手的表情、动作,以及他们隐藏在表情之下的态度,抱怨的或是赞同的细节全被摄影师记录了下来。从《老大哥》中几十台摄像机的 24 小时记录,到《美国偶像》中的失败者对着镜头大骂评委(尽管这些话被打上标记看不见,声音也作了技术处理,但观众还是可以从语境和选手的肢体语言中感知他们所说的话语)。《极速前进》中摄像机全程追踪,24 小时选手们挑战智力、体力极限的实况,选手的原生态都在摄像机的窥视下一览无余。可以说在摄像机的镜头下,选手不仅展示着他们"美好"的一面,同时也不可避免地泄露出"不美好"的一面,如某些可笑的动作、尴尬的表情,特别是那些竞争中的落败者个人情绪的宣泄。真人秀节目的特点就是要将选手在竞赛中的真实心态和全部情感完整地纪录下来。"真人秀节目展现的表演内容是一个完整的表演过程,它与传统选拔赛明显不同。传统选拔赛目的明确,即选拔所需的人选,只表现'秀'的成分,而缺乏'选'的过程。这也是为什么人们不认为'歌唱大奖赛'类节目是真人秀节目的原因之一。观众所看到的传统选拔赛已经是'精装'的部分,过程被剔除掉了,呈现在观众眼前的只有精华。在真人秀节目中,过去在电视节目制作人眼里需要被剔除的'糟粕'恰恰成为节目中的'精华'。"[1]

3. 戏剧性

尽管真人秀能够带给观众窥视的快感,如果真实纪录的只是平淡的生活,那么观众对节目的关注是不会长久的,要想调动观众的观赏兴趣,就要让节目好看,而好看的诀窍就在于竞赛的过程充满了戏剧性。也就是说在纪实性的基础上,真人秀还需要强调戏剧性,真人秀节目的内核就在于它的冲突性,节目设置一个特殊情景,定下残酷的竞争规则和颇具诱惑力的竞争目标,再辅之以各种游戏环节,游戏规则的设置,不断地在节目中制造各种冲突。

戏剧性首先来自冲突,有了冲突才会促使人物去行动,由此展示出人物的性格,并且推动情节的发展。戏剧冲突大致可分为三种,即人与自然的冲突、人与人的冲突和人的内心冲突。在一些著名的真人秀节目中,大致都包含有这三种冲突,在《幸存者》中人与自然的冲突,是选手们在南中国海上的普罗提加岛,那是一个未经工业文

明沾染的热带小岛,几乎没有任何现代生活设施,选手们不得不在这样的环境中生存,并与老鼠、蛇、蚊子和数不清的热带昆虫搏斗。在《学徒》则有是选手们在纽约的"现代丛林"般的商业环境中,与看不见的残酷的斗争,而真人秀节目的淘汰制更是带来最为残酷的人际冲突,不是别人走,就是自己走,没有任何中间的选择,即使是最好的朋友到最后的竞争关头也只能殊死相搏,这不能不在许多选手内心造成某种自我冲突,恶争还是退让,友谊还是前途,两难的选择往往使许多选手产生内心冲突。可以说真人秀节目的规则实际上就是在制造冲突性,在不断地冲突中推进节目,激起了观众的收视欲望。

戏剧性还来自不可预知的结局,即悬念。有人说真人秀节目如同一场惊心动魄、情节曲折的连续剧。确实,在这一点真人秀节目与电视剧相像,都充满悬念,在比赛过程中,几乎是每一环节都以悬念来贯穿,比如这一环节谁会走人,谁能留下,在最后关头谁能夺冠?都是很强的悬念。真人秀节目过程中始终充满竞赛的元素,有强烈的胜负感,直至最后的结局。无论是队与队之间,还是人与人之间,这种竞赛有时是温情和友谊的,有时是残酷无情的和赤裸裸的。节目在某种程度上揭示了现代社会的"丛林"特点。而这正是节目的魅力之一,如果以文化原因排除这种残酷竞争的元素,那么,真人秀节目的魅力也就将大大降低。比如 2005 年《超级女声》"5 进 3"充分体现了青春残酷游戏的特点。当何洁和张靓颖站上 PK 台,一贯冷静的李宇春不顾一切地冲上台,抱住何洁痛哭。《阁楼寻宝》中拍卖过程是节目的高潮,通常很戏剧化,因为任何人都无法预料拍卖的结果,这就形成了一个巨大的悬念,买主、卖主还有每位观众对某一件被拍卖的物品恐怕都有自己的估价,那么,拍品最终究竟能拍卖多少、和自己的心理价位相差多少无人得知,因此大家一起等待、一起体验,这个过程是最扣人心弦,也是节目最吸引人、最成功之处。

(三)真人秀的心理基础

真人秀节目建立在人们梦想和欲望的基础上,每个国家、地区、民族不同,但也有许多共同的东西,比如对于人生的"梦想",也许每个人从小心中就会有一个明星梦。成为万众瞩目的焦点,赢得全世界的掌声。《美国偶像》抓住的就是人们的这种心态,《美国偶像》主持人瑞安·希克莱斯特在每次节目开始前,都会说这样的词:"每个人都有一个梦想,梦想登上这个舞台,成为世界上最出名的人之一,你能让这个梦想成为现实。"

许多节目都将"梦想"直接与金钱挂钩,如《谁想成为百万富翁?》的最高奖金是100 万美元,《幸存者》的最高奖金是 100 万美元,《成不成交》的最高奖金是 100 万美元,《真话时刻》的最高奖是 50 万美元。《十倍钱进》的最高奖金是 1 000 万美元,这些节目满足的其实就是人们"一夜暴富"的梦想,有的节目看似不提供现金,但却是与现金相当的东西,如法国的《阁楼故事》的奖品是"一幢价值 300 万法郎的房子",《学徒》是年薪 25 万美元的一个总裁职位。《赢在中国》是 1 000 万人民币投资资金。

而表演才艺型节目满足的则是成为明星的梦想。《美国偶像》第一季冠军凯莉·

克拉森和第四季冠军卡丽·安德伍德，凭借之后发行的流行音乐专辑，获得美国音乐最大奖——格莱美最佳流行女歌手大奖。而在参加《美国偶像》海选前，克拉森只是一名怀有演艺梦想的酒吧女招待。第三季冠军范塔莎巴丽雅售出了超记录的唱片，并获得奥斯卡最佳女配角，《英国达人》第一季冠军保罗-波兹夺冠后出了专辑《One Chance》热卖。普通的英国大婶苏珊-波伊儿亮相《英国达人》后，通过网络视频传播，立即成为全球的名人。据粗略统计，苏珊演唱的音乐剧《悲惨世界》经典曲目《我曾有梦》在网络上已经顺利突破了一亿的点击量。《超级女声》的中三个普通的女孩李宇春、张靓颖、周笔畅在获得前三名后，立即成为全国著名的明星。甚至五音不全、跳舞跟不上节拍的普通人也可以通过真人秀节目而成为名人，如《美国偶像》第三季中名噪一时的选手——华裔大学生孔庆祥。当时评委西蒙·考威尔嘲讽孔庆祥："你根本不会唱歌，也不会跳舞。"孔庆祥则以正面态度回应："我已经尽了全力，所以没有任何遗憾。"这句话让他一炮走红，他的演艺生涯就此开启。他发行了一张翻唱专辑，后来又发行两张专辑，并演出一部纪录片，描述他迅速崛起的过程。真人秀选手寄托着观众的某种理想，观众也乐于见到他们一样普通背景的人成为知名度直追超级明星的公众人物。

也有不少真人秀节目吸引人之处是改变生活状态，如通过改变相貌、改变身材从而改变生活，也是许多普通人、平民百姓、工薪阶层的梦想，而整容整形类节目满足的正是这类梦想。如《天鹅》、《我想要张明星脸》、《天使爱美丽》等节目就是通过让选手获得一张如明星般美丽的脸或拥有一副美妙的身材，满足许多年轻女性，甚至并不年轻女性的梦想，而《改头换面（家装版）》、《交换空间》等节目则是通过设计师带领的团队为参加者装修家居，使得节目参与者在拥有新居的同时改变对生活的态度和重建对人生的信心。美国著名脱口秀主持人奥普拉主持的慈善真人秀《大爱无疆》，更是直接帮助那些需要帮助的人。

二、真人秀节目的主要类型

真人秀节目是目前最热门的电视节目样式，它包括许多不同的内容、不同的竞赛方式、不同的节目宗旨，在真人秀节目中，有些节目类型受到各个不同阶层的广泛欢迎，有些则限于部分小众观众，有的能持续很长时间，有的则昙花一现后悄然无声地消失，从国内外真人秀节目的发展情况看，下列几种是比较广泛的节目类型。

（一）野外生存型

野外生存真人秀是真人秀节目中较早出现的类型，也是欧美真人秀节目中常见的类型。野外生存型是以户外环境为节目环境，比如荒野、海岛、沙漠等恶劣环境为背景，参赛者按照预先设置的竞赛规则进行比赛，节目着重竞赛选手的野外生存能力。代表节目有《幸存者》、《极速前进》、《小人国》等。国内有广东电视台的《生存大挑战》和四川电视台等的《进入香格里拉》等。

《幸存者》(Survivor)由美国哥伦比亚广播公司于2000年5月开播。节目从近万名应征者寄来的录像带中挑选出十六名参赛者,然后把他们送到一个相当偏僻没有人烟的荒岛,他们被分成两队,在39天里,他们在恶劣的生存条件下,除了维持生存活动、对付天然敌害和恶劣气候外,还必须完成节目设置的竞赛项目。每轮竞赛之后,从失败的队里淘汰一名队员,当两组总共只剩下十人时,就合并起来继续进行生存和淘汰的程序,最后决出三名选手,由此前被淘汰的七名选手组成评审团,投票决定谁是最后的"幸存者"。最终胜出者将赢得100万美元的奖金。《幸存者》节目在美国播出后取得巨大的成功。首播后的第二个星期就成为全美收视率最高的节目,最后一集大结局时,全美约有44%的家庭在观看,节目观众总人数达到了惊人的5 800万。在最后谜底揭开的一小时内,哥伦比亚广播公司光是广告收入就达3 600万美元。节目被《时代》周刊评为2000年最佳电视节目之首。

《极速前进》(The Amazing Race)由美国哥伦比亚广播公司2004年7月首播。节目以惊心动魄的全球实地冒险竞赛为主要内容。参赛选手有12组双人搭档——生活伴侣、好友、家人等任何组合方式,他们将参加的是环游世界的比赛,参赛者不许佩带手机、携带现金、交通方式或其他方面都有相应限制,整个旅程分为13段,在每一段旅程过程中,最后到达终点的队伍将被淘汰。进入最后一段的只剩下三支队伍。谁能最先到达终点,谁就能获得100万美元。节目表现了选手们挑战智力、体力极限的实况,同时在紧张的探险中带领观众环游世界。

《小人国》(Kid Nation)由美国哥伦比亚广播公司2007年9月首播。节目从全国各地挑选了40位8~15岁的小孩,把他们放到一个无人小城里生活40天,在这段时间里,孩子们没有家长的呵护和老师训育,也没有制度和规范,他们自己负责生活起居、协调各种关系、组织民主社区和政府、选出四个孩子作为领导人进行自我管理,同时还参加一些竞赛,每集产生一位获胜者,可得到2万美元的奖励。

野外生存型真人秀节目还有俄国的《玻璃之后》(Behind the Glass),英国的《越狱》(Jail Break),澳大利亚的《出租车桔子》(Taxi Orange),希腊的《城墙》(The Wall)等。

(二)表演选秀型

表演选秀类的真人秀节目是真人秀节目中参与人数最多,影响最广,形式最多样的节目类型。节目是让具有一定"表演"能力的参与者,按照预先设置的竞赛规则进行才艺表演,而专家和观众则对这些参与者进行淘汰和选拔,最后的优胜者将获得成为明星的机会。代表性节目有《美国偶像》、《英国达人》、《与明星共舞》、《未知因素》等。国内有湖南电视台《超级女声》、《快乐女声》,上海电视台《我型我秀》、《加油好男儿》、《舞林大会》,中央电视台《梦想中国》、《非常6+1》、《星光大道》等。

《美国偶像》(American Idol)是美国福克斯公司在英国系列电视节目《流行偶像Pop Idol》的基础上经过改编推出的真人秀电视节目。2002年1月首播。是当今美国最受欢迎的真人秀节目,节目的比赛内容是唱歌。节目开始时是初选,时间为6

周,三位评委和一位嘉宾到各地挑选人才,被选中的参赛者可以到好莱坞参加下一轮比赛。这样从各地选出 24 名选手(12 男 12 女)进入复赛。进入复赛后,第一阶段每周淘汰 4 人(2 男 2 女),三周后剩下 12 名选手,进入复赛第二阶段,每周淘汰 1 人,十周后剩下 2 人,进行决赛,获胜者即为当季的"美国偶像"。冠军奖品是一纸演唱合约。《美国偶像》自开播以来,收视率一直雄踞各大电视台节目榜首,2007 年的总决赛,全美有 6 300 万观众收看节目,这个数字已经高出了美国总统选举的投票数。这个节目不仅捧红了一些草根明星,也使节目的三位评委:漂亮性感的保拉·阿布朵(Paula Abdul),好好先生黑人兰迪·杰克逊(Randy Jackson),"毒舌评委"英国人西蒙-考威尔(Simon Cowell)名扬天下。《美国偶像》也有许多不同国家的版本,如《加拿大偶像》、《新西兰偶像》、《马来西亚偶像》、《拉美偶像》、《印度偶像》等,现在全世界已经有 100 多个版本的"偶像"节目问世。

《与明星共舞》(Dancing with the Stars)就美国广播公司于 2005 年推出的舞蹈真人秀节目。节目中,明星选手们与专业舞蹈老师搭配,进行现场表演,内容包括各种舞蹈形式,如华尔兹、恰恰、桑巴舞、伦巴、狐步舞、斗牛舞、牛仔舞等。每集节目的最后,由三位裁判给选手打分,并结合观众投票,淘汰得分最低的一组选手,直到决出最后的总冠军。节目吸引了许多世界级的大明星参与,包括影星、模特、球星、主持人等。

《英国达人》(Britain's Got Talent),是由英国独立电视台(ITV)制作的真人秀节目,旨在发掘英国业余表演人才。从 2007 年 6 月 9 日起播放。节目模式与《美国偶像》相近。但节目的比赛内容不仅是唱歌,而是任何可以当众表演的才艺。通过预选的选手将在评委面前表演 1 分钟,如果评委不喜欢这个节目,他可以在演出的任何时间按钮叫停。如果三个评委都按下按钮,选手必须终止表演。表演结束,或者表演被中断,评委发表评论,并决定选手是否可以进入半决赛,选手赢得两个评委的同意就可过关。被邀请观看选秀的观众意见也对评委的决定产生一定影响。半决赛一共有三场。每场半决赛有 8 个节目,评委可以在表演中途按钮终止表演。评委在表演完成后给予评论,这将影响观众的投票决定。决赛是三场半决赛选出的八位选手的较量。评委同样可以按钮终止表演。他们也同样对选手的表演做出评论。观众决定由谁胜出。优胜者不但获得 10 万英镑奖金,还可以在利物浦帝国剧院举行的英国皇室综艺节目上,在女皇伊丽沙白二世和皇室成员面前表演。使《英国达人》产生全球轰动效应的是"苏珊大妈"事件。2009 年 4 月 11 日,47 岁的英国大婶苏珊-波伊儿(Susan Boyle),走上了《英国达人》的赛场,身材肥胖的苏珊一出场就引发了现场的哄堂大笑,苏珊的自我介绍有点结结巴巴,甚至想不出 village(村庄)这个简单的单词,当评委保罗-赛门询问她的年龄时,苏珊坦然曝出"47",现场的嘘声达到了顶峰。可是当苏珊开始演唱音乐剧《悲惨世界》中的曲目《我曾有梦》时,现场气氛在经过片刻的安静之后出现了戏剧性的变化,听众开始欢呼喝彩,转而达到了高潮,评委阿曼达-霍尔顿真诚地对她评价:"大多数观众都抱着冷嘲热讽的眼光看待选手,你则像晨钟一样敲醒了我们。"通过强大的网络视频传播,苏珊大妈迅速成为了全球的红人。据

粗略统计，到当年 6 月为止，她演唱的音乐剧《悲惨世界》经典曲目《我曾有梦》在网络上已经突破了一亿的点击量。

（三）职场竞争型

职场竞争真人秀是真人秀节目中非常新颖的类型，参赛者不是才艺表演者，而是一些在职场、商场拼搏的白领人士。作为选手，他们要在节目中完成规定的商业项目，并达到一定的商业职场要求，由评判者，通常是某个公司的老板根据参与者的完成情况作出选拔和淘汰的决定。在逐步淘汰之后，最后的获胜者可以获得巨额的资金或是高薪的职位。代表节目有《学徒》、《富贵险中求》、《龙穴》等。国内有中央电视台的《赢在中国》、上海东方电视台的《创智赢家》、浙江卫视的《天生我才》等。

《学徒》(*The Apprentice*)是一个将商业运作技巧作为真人秀竞赛主题的节目。由马克·伯奈特制片公司与唐纳德·特兰普制片公司联合出品，美国全国广播公司于 2004 年 1 月播出。节目组在全美各个州设立测试站。报名者要提供个人资料和 10 分钟录像，介绍自己的生活现状和商业理想。节目每期从 20 多万名报名者中选出 16 位"学徒"，他们中有美国名牌大学的工商管理硕士这类高学历者，也有普通的低学历者。这 16 位学徒将在纽约接受职场幸存技巧的考验。纽约地产大亨唐纳德·特朗普扮演他们的雇主，实习地点在特朗普的商业帝国内的不同企业。8 男 8 女被分成两队，在接下来的十三周中，每一周特朗普都会向他们下达一个任务，诸如卖矿泉水、设计宣传手册、出租房子、管理三轮车公司等，内容涵盖商业运作的许多层面：销售、促销、慈善捐助、房地产交易、财政、广告策划和设备管理，考验他们的智慧、创新能力、业内技巧以及脸皮是否够厚。每个项目完成后，获胜的队伍被邀请去豪华饭店享受美餐，失败的那队所有人员进入会议室，特朗普和他的 2 个助手，执行副总裁乔治·罗斯(George Ross)与公司首席执行官卡罗琳·凯切(Carolyn Kepcher)会发表评论和意见，然后每一个队员都可以发表意见和看法，最后选出 3 个被解雇者的"入围"名单，包括项目经理和他选择的其他 2 个他认为不合格的人员。最后，特朗普把这 3 个人单独叫到会议室，再进行一些辩论和交流后，特朗普会冷酷无情地对其中一个人说"你被解雇了！"(You are fired!)最终获胜者将成为特朗普的"学徒"，成为其商业帝国中的一家公司的总裁，年薪 25 万美元，还可以获得一辆高级跑车。《学徒》播出第二集时就创下了全美 2 000 万观众的收视纪录。特兰普对被淘汰者说出的那句话："You are fired!"也一度成为美国社会火爆的流行语。《学徒》同时有挪威、瑞典、德国等不同国家的版本。

《富贵险中求》(*The Rebel Billionaire*：*Branson's Quest for the Best*)由世界著名的航空公司维珍(Virgin)老板理查德·布兰森创办。美国福克斯公司 2004 年秋季播出。整个节目中布兰森是首脑和主持人，他要布置选手完成一系列包括历险和能力两方面的项目，题目大都出自他自己平常在工作上所面对的种种商业挑战及艰难抉择。节目从四万报名者中，由布兰森亲自挑选的 16 名优秀的年轻人(男女各半)，坐上他的飞机，在两个月时间里，经历一场场胆量与机智兼备的测试。每一集进行一

次胆量或者智谋项目的挑战,并通过各队队长和队员选出两名淘汰候选人,通过增加的挑战赛后,最后选出一名淘汰者转乘其他飞机返回,而布兰森则带领其余的选手飞往下一个挑战目标地。节目中挑战地涉及维珍集团有业务的伦敦、摩纳哥、东京、香港等城市,通过节目观众领略了各地不同的风光,也见识了维珍集团庞大的业务群体。节目中布兰森让选手们重新体验他过往的惊人之举,包括一些他过往试过和未试过的玩命项目,如单人匹马在空中跟着小型飞机翻腾转圈、在非洲丛林单独和野兽为伴、极速水上滑翔、跳蹦极等等,在一系列疯狂的极限活动中,挑选出一个赢家,代替他成为维珍集团的新总裁。

《龙穴》(Dragons's Den)是投资者为创业项目投资的一个节目,由 BBC 曼彻斯特娱乐部制作,2005 年 1 月播出。节目是企业家在五位亿万富翁面前展示自己的项目,说服他们投资自己的商业项目,五位亿万富翁根据自己的兴趣决定是否投资。在一个小时的时间里,会有 11～12 位企业进行陈述。首先,企业家用 3 分钟时间陈述自己的商业计划,然后五位亿万富翁,即"Dragons"会对企业家提问。最后,"Dragons"或者给企业家一个投资额,同时表明他占新公司的股份比例(比如 10 万英镑,持 40% 股份),或者表明自己"出局",即放弃。一旦所有的"Dragon"都表明出局,节目即告结束。

《赢在中国》是中央电视台财经频道的职场竞争真人秀节目。节目以"励志照亮人生,创业改变命运"为主旨,节目邀请中国当代知名企业家作为评委,通过一系列赛程设置来寻找 5 名最具创业潜质的创业英雄。节目分为机选、海选、面试、初赛、复赛、决赛六个阶段,首先从 3 000 名选手中选出 1 080 名选手进入海选面试;并选出108 名选手聚集北京参加初赛,再从中选出 36 名选手进入复赛;选出 12 强选手进入决赛;12 强选手参加七场竞赛。每场淘汰一名选手,最终产生 5 名选手进入总决赛;经过专家点评,观众短信参与评选,最终产生本次比赛的冠、亚、季军,和第四、第五名选手。冠军将获得一家注册资本 1 000 万元的新设企业经营权,亚军将获得一家注册资本 700 万元的新设企业经营,第 3、4、5 名将各获得一家注册资本 500 万元的新设企业经营,获奖选手将出任该企业的 CEO,拥有该企业 50% 的股份。职场节目还有中央电视台的《绝对挑战》,把求职现场搬进演播室,通过电视节目把人才求职、单位招聘、竞争上岗等过程真实地展现给电视机前的观众。

（四）生活服务型

生活服务真人秀是真人秀节目中发展最快的一种类型,节目内容往往是满足普通人生活中的某种愿望或解决某种问题而展开的比赛或体验。通过有针对性的帮助和服务,生活服务真人秀在某种程度上改变了参与者的现实生活。比如当外貌改变时,人变得更加自信、更热爱生活等。代表节目有《天鹅》、《我想要张明星脸》、《改头换面》、《魔法天裁》、《阁楼寻宝》、《超级保姆》等,国内有湖南经视的《天使爱美丽》,中央电视台的《交换空间》、《鉴宝》,上海东方电视台的《魔法天裁》等。

整容类真人秀节目有美国福克斯电视网的《天鹅》(The Swan),取"丑小鸭变天

鹅"的意思,为选手提供机会经历整容、精神治疗等过程,从而打造完美女性,重新塑造自己新的人生。节目组从全国范围内选出 18 名选手。这些女选手来到洛杉矶,一个由健身教练、临床医学家、训练者、美容外科医生、牙科医生、造型师组成的专家委员会为这些竞争者打造一个量体裁衣的计划。在三个月的时间内,候选人接受心理治疗、整容手术,并进行形体训练。整个过程他们处在摄像机的监测之下,并且完全看不到镜子。每集揭晓两名选手,然而,只有其中的一个才有机会参加天鹅盛会。通过一周周地选拔,基于容貌、姿态等很多标准,选出 9 名选手参加每季最后的"天鹅盛会"评选出当季"天鹅"。而美国 MTV 频道的《我想要张明星脸》(*I Want a Famous Face*),以"明星脸"为号召,为一些怀着"明星梦"的青少年把脸整形成当红明星。湖南经视的《天使爱美丽》是一个以女性整形为内容全程实录的节目,节目组从 1 000 多报名者中选出 14 位进行手术,包括丰胸、割双眼皮、垫鼻、削骨、牙齿整容、抽脂等,因为整形手术的直播画面过于血腥,而被叫停。

服装设计类真人秀有美国探索频道的《天桥骄子》(*Project Runway*)节目中 12 位设计新人为即将到来的纽约秋季时装周展开了激烈的竞争。由德籍名模海蒂·克伦姆(Heidi Klum)领队的、由业界名人顶级设计师迈克·考尔斯(Michael Kors)、Elle 杂志时装总监尼娜·加西亚(Nina Garcia)以及新闻总监安妮·斯娄(Anne Slowey)等组成的评委兼指导团将帮助他们敲开时尚之门。节目的开头是 12 位业余时装设计师连续多周接受设计挑战。每周都会有选手被淘汰出局,直到最后只有 3 位选手能站在 2005 年纽约秋季时装周的舞台上接受面对面的挑战。冠军的作品将被 Gilles Bensimon(世界著名的出版大亨)拍摄成照并登上 ELLE 杂志。同时,冠军本人将获得香蕉共和国(设计团队)担任学徒、接受专业指导,获得十万美元创业奖金、一辆跑车,和在纽约时装周举办个人作品发表会的机会。中国的相应节目是上海电视台生活时尚频道的《魔法天裁》。

房屋装修类真人秀节目有美国广播公司的《改头换面(家装版)》(Extreme Markeover, Home Edition)节目选择一个需要帮助的家庭,由一个以设计师和装修行家组成的小组,在一周时间内为这个家庭重建房屋或进行改头换面的大装修。节目中需要帮助的家庭大多处于困境,平凡善良,是值得关怀的对象。如康斯薇拉的家庭。过去 25 年中,康斯薇拉是非营利组织"信心运作"的创建者之一。这个组织帮助了近 1 万个残疾人,在这些人需要帮助时,康斯薇拉甚至会将自己的床和椅子贡献出来。康斯薇拉养育了很多孩子,不少孩子都是她亲手带大并教育的,现在她已经有孙子了。而这整个家庭也都投入到康斯薇拉的事业当中。一个小商店是康斯薇拉唯一的商业收入来源,她要用这笔钱来抚养家人,同时支持她的慈善事业。在这样有限的资金来源下,她没有能力也没有时间去维修自己的房子。第一季的《改头换面:家装版》先后为 8 个失去父母的孩子重建房屋,为经历冰雹、洪水之后的人们重建一个完整的社区,为一个坐着轮椅的男孩重新建造住所,安装电梯。中央电视台的《交换空间》则是两个家庭在设计师带领下,装修对方家庭的全过程。

生活服务真人秀特别强调"改变",相貌的"改变"、心理的"改变"、处境的"改变"、

场景的"改变"、建筑的"改变"等,如美国著名脱口秀主持人奥普拉主持的慈善真人秀,《大爱无疆》,就是鼓励人们与其索取,不如给予。节目从全美海选十名背景不同但却信念坚定的参赛选手。在每集里,他们都将被分配到一个极具挑战性的任务,那就是采用创造性的方法,在 5 天时间去帮助由奥普拉指定需要帮助的人,戏剧般地改变这些完全不相识的陌生人命运。激烈的竞争在全美不同地方展开,爱心温暖着那些急需帮助的人们。竞赛者内心深处的一念,或许就能彻底地改变他人的命运。数以万计的金钱散布而出。每次比赛后,评委们会根据表现淘汰一位选手。最终胜利者被冠以"大慈善"称号,同时获得 100 万美元(50 万个人所得,50 万捐赠)。

(五)室内体验型

室内真人秀指在相对封闭的空间里,通过设置一定的游戏环节,让参赛者完全在镜头的监视下优胜劣汰的娱乐节目。这类节目在西方通常着力展示现实生活中的性与隐私,以满足人们普遍的"偷窥欲",节目中充斥了大量的打情骂俏、挑逗、裸体甚至性爱场面。国外的代表节目是荷兰的《老大哥》(*The Big Brother*)、法国的《阁楼故事》,国内的有湖南卫视的《完美假期》等。

《阁楼故事》(*Loft Story*),是法国电视六台 2001 年 4 月播出的真人秀节目。节目挑选 10 名年龄在 20～29 岁之间的青年男女,让他们共同生活在巴黎市北部圣丹斯区一处拥有室内健身房、豪华家具、花园、篮球场和游泳池的豪宅内,一男一女组成一组在室内进行各种活动,在 70 天里他们与外界完全隔绝。26 台摄像机设置在豪宅各处,甚至连洗手间都有摄像机镜头,每天 24 小时不停地对他们进行拍摄,记录他们包括洗澡和做爱在内的所有行为。观众根据他们的表现给他们打分,参赛者自己也进行互相评价和打分,不合格的参赛者被淘汰,赶出"阁楼",一直坚持到最后的一对男女将获得位于巴黎市内一套价值 40 万美元的"梦幻房屋"。如果他们俩能在这所房子里继续共同居住六个月,还会得到一笔丰厚的奖金。节目播出后轰动一时,平均收视人数达 520 万,在法国电视业界极为罕见。节目在播出最后一集时,更是吸引了1 170 万人观看。节目极大满足了观众的"窥视欲",尽管法国政府认为这个节目"诋毁人的尊严",但是节目仍然吸引了许多参赛者和大批观众。国内模仿《阁楼故事》的湖南卫视《完美假期》,是让 12 名选手在长沙市内一幢三层别墅中共同生活 70 天,每天 24 小时有 60 台摄像机拍摄,每周两次播出,从第三周起,选手之间互相投票进行淘汰,观众还可以投支持票,尽管已经淡化了"性"和"偷窥"的元素,但还是因为节目中的"打情骂俏、拉帮结派和钩心斗角"而被国家广电总局点名批评。

(六)恋爱约会型

恋爱约会型是以男女之间互相约会以及挑战各种情况为特点的节目,代表节目有《诱惑岛》、《郎才女貌》、《为爱情还是为金钱》、《好友相约》等。

《诱惑岛》(*Temptation Island*)是美国福克斯电视网 2001 年 1 月推出,一个把恋爱中的男女"带到双方关系的十字路口"进行测试的真人秀。节目的参赛者是 4 对男

女是即将结婚的"准夫妻"和 26 位(13 男 13 女)"诱惑者"。这 26 位单身者是通过精心挑选出的"杰出青年"。他们当中有令人羡慕的律师、医生,还有情感丰富的艺术家;有已经成名的创业人士,还有《花花公子》的封面人物。4 对未婚夫妻到达海岛之后,就和自己的侣伴分开,分别住到岛的两端。4 个女性住到海岛一端,4 个男性住到另一端。在女参赛者营地里,还住着 13 个单身男性,他们就是诱惑者。同样,在 4 个男参赛者的营地里也有 13 个女人来诱惑他们。这 4 对未婚夫妻彼此不接触地在海岛上度过两个星期。在一些集体活动的时候可以见面,但是也不允许交谈。情侣选手每人每天与一位单身异性共度,活动内容是节目所设定的潜水、山洞探险和骑马等。约会结束后,情侣选手可以要求观看自己情侣的约会录像,然后各选出一男一女潜在情敌出局。在最后一夜,4 对情侣重新会合,决定他们是继续厮守,还是另觅佳偶。这个节目播放后,收视率一直居高不下,但是反对的声音也十分强烈。

美国华纳电视台的《郎才女貌》(*Beauty and the Geek*)是将参加节目的 7 男 7 女进行搭配后将进行一场场综合能力的竞赛,包括智力、时尚,甚至舞蹈。女孩都是胸大无脑的美女,男孩则是 IQ 高、EQ 低的书呆子。女孩子将参加拼字比赛,男孩们将接受按摩课培训。女孩甚至还要由火箭专家上课,看谁能造出一艘能成功发射的小火箭。比赛中,每一组男女要互相帮助,共渡难关。每天比赛的最后一名将被淘汰,最终的获胜者将赢取 25 万美元。通过比赛,互相配合,形成默契,并成为真正的"郎才女貌"的一对。节目中可以看到女孩子们回答知识问题的可笑,也可以看到男孩子们完成他们最不擅长的舞蹈等的滑稽。

类似的节目还有美国全国广播公司的《为爱情还是为金钱》(*For Love or Money*)节目内容是住进一幢豪华别墅里的 15 位单身女子,为赢得一位单身汉而展开的竞争。《男人猜猜猜》节目中则是 1 个性感女郎和 14 个帅哥,女郎将从中逐渐淘汰,从 14 个帅哥中最后选出一位她的最爱。最后奖金是 100 万美元奖金。这 14 个帅哥中有异性恋者,也有同性恋者。如果女郎选中的是异性恋者,她将与所选中的帅哥共享奖金,但如果选中了同性恋者,奖金将全部归这名同性恋者。节目中,这些帅哥可能会说谎,也可能会故意误导。看起来像同性恋的全是异性恋,而几个同性恋一个比一个有男人气,往往会出现女主角比较看好的人里,最漂亮和最酷的都被当做同性恋淘汰,其实都是异性恋。而最壮最有男人味同时也是女主角最喜欢的往往是一个同性恋。戏剧性也会出现在节目快结束的时候,那些同性恋者因为无法继续对女主角撒谎,会选择退出,女孩也会在爱情与金钱之间经受巨大的精神折磨。

(七)角色置换型

角色置换真人秀,节目是指发生在普通人家的生活,以相互置换对方角色为特点的节目。国外有《换妻》、《黑与白》、《过我自己的生活》、《交换配偶》等,国内有湖南卫视《变形计》。

《换妻》(*Wife Swap*)是英国 RDF 媒体集团制作,2003 年 9 月在英国电视 4 频道播出,之后由美国广播公司购买版权并制作的真人秀节目。每集节目都聚焦于两个

生活习惯几乎完全相反的家庭,参加节目的两家女主人对调,在对方的家中充当两周的妻子,第一周,她们必须遵守新家的规矩,按照别人的习惯行事;第二周,她们则掌握起主导权,能够以自己的意志改变新家,譬如"新丈夫"能否在家中吸烟、孩子放学后是否必须立即回家等。当10天的"换妻"时间到期后,两对家庭将重聚一堂,互相讨论彼此的"换妻感受"。除了换妻之外,角色互换真人秀节目还有"换老公"、"换老板"内容。

《黑与白》(*Black and White*)是美国福克斯电视网的黑人家庭与白人家庭"交换肤色"的真人秀。以一个黑人家庭的3名成员和另一个白人家庭的3名成员"交换肤色"后,在洛杉矶共同居住6周时间,分别"体验"变成白人和黑人后的生活。6周里,隐藏摄像机将把他们的一举一动,和周围人的反应全部拍摄下来。为了化装逼真,剧组请来了好莱坞著名化装师凯斯·万德兰,他用一种特殊的技术,将黑人马克土里一家3口的皮肤染成了白色,将白人斯巴克斯一家皮肤全部染成黑色。在皮肤染色后,万德兰还使用复杂的化装弥补术和植发等方法,为两家人改变容貌特征,使他们看上去更像黑人和白人。据称,每天两家6口人早上都要用5小时化装,晚上还得用1小时卸装。节目播出后,在美国引起轩然大波,批评者认为节目令种族问题火上加油;但《黑与白》的制作者却认为,这节目是"对21世纪美国社会种族观念的一次考验"。

湖南卫视的《变形计》第一期,就是在短短的7天里,让长沙的网瘾少年魏程,去青海省民和县朵卜村的贫穷小山村,给一个盲人爸爸当儿子,吃粗面制的馍馍,下地干农活;而盲人爸爸的真正儿子高占喜将会到长沙,在魏程家体验魏程久已厌倦的富足生活,满足自己长久以来对都市繁华的向往。通过这种互换身份,交换生活,节目希望让富家子找到生活的意义和目标,让贫困少年从外面的世界找到现实梦想的更多动力。最重要的是,其主打的"换位思考,互相理解",天然就具备了教化意义。节目中还包括一个练摊卖衣服的父亲和正读初一的儿子互换角色,父亲去儿子学校读书,儿子去市场卖衣服。高三班主任母亲和学生女儿互换,湘西山村小学教师和北京重点小学教师互换等。

三、真人秀节目的模式设计

真人秀节目的核心是人性的展示。传统的竞赛游戏节目看重的是竞赛的结果,而真人秀节目更关注的是竞赛游戏中的人。"人性、人格必须成为我们的目的。换句话说,如果一个节目看下来,里面的人、人性、人格没有突现出来,没有被我们记住,没有对我们产生感染力,这种真人秀的成功是有限的"。[2] 因此,一个真人秀节目的模式设计,最重要的是要通过节目的模式展示人性。

(一)设计独特的模式

1. 要有核心点
真人秀节目就像一个电视剧。这部电视剧虽然没有剧本,但就像电视剧一样有

故事和故事的发展,像电视剧一样需要核心情节点,这个核心情节点就是某一个真人秀节目的价值和特点所在,也是节目赖以找到自己位置的标志。比如《老大哥》的特点是窥视,对人的窥视,因此节目设计封闭式的场景就是为了保持选手无法脱离窥视的镜头,而24小时的拍摄更是强调窥视除了无处不在之外,更是无时不在。而《幸存者》、《学徒》的特点是竞争、是原始丛林里的生存竞争或是现代都市丛林里的竞争,既然是竞争,就必然有残酷的东西,因此节目在设计强调的是生存竞争的残酷无情,包括外部竞争,如以集体方式完成某项困难的任务,也包括内部竞争,选手们刚才还是合作者,突然变为你死我活的对手,正是这特别的设计,使得这些节目显示与其他节目的极大不同之处。《郎才女貌》强调的是差异,节目中的男性与女性几乎在所有方面都存在极大差异,男性大多戴着高度眼镜,属于智商高、情商低的书呆子,而女性却是追逐时尚的靓丽佳人,却普遍缺乏知识素养。这种强烈的反差给观众的印象非常强烈,而这些选手们在镜头前率性本真、真实自然的表现,为该节目的成功奠定了基础。《粉雄救兵》(Queer Eye for the Straight Guy)中强调也是"酷儿",即同性恋与"直人"即普通异性恋的反差,《换妻》、《交换配偶》(Trading Spouses)是换位体验,强调的原先生活中完全不同的人在更换了身份、家庭、肤色以后产生的崭新体验,强调二者的不同。《阁楼寻宝》的重点是对古董或者物品估价,体现这些被遗忘和冷落物品本身的价值。因此,节目强调的首先是找,然后是估,最后是拍卖。三个环节紧紧围绕被忽视的物品及其价值展开,在过程中交代每件物品的来头——有的是婚礼礼品,有的是半个世纪前某个重要场合的纪念品。节目中出现的高水平古董鉴定专家对物品判断的准确性,以及物品在古董拍卖市场的行情。都是此档节目成功的原因之一。

在同一模式里找到不同之处,比如同样是唱歌,《美国偶像》是评委评判选手,而《未知因素》、《名师高徒》就是由评委带领选手进行比赛,将评委由原先选手的成功与否与"与我无关"改成"评委与选手绑在一起",同样是才艺类的选秀,《与明星跳舞》、《你认为你能跳舞吗?》不是唱歌而是跳舞,《美国超模》不是唱歌而是选模特,而《英国达人》、《美国达人》是包括杂要在内的各类表演;特别是《英国达人》在全球都追逐年轻帅气偶像的背景下,反其道而行之,从儿童和中年层面发掘亮点人才,无疑让节目特点非常鲜明。《英国达人》第一季亚军是7岁的小女孩康妮-塔波特,第二季冠军是年仅14岁的街舞小子乔治-桑普森。而第一季冠军保罗-波兹和第三季亚军苏珊则是中年实现梦想的代表。同样的野外生存竞争,《幸存者》是借用了小说《鲁滨逊漂流记》中的荒岛生存概念,而《极速前进》则是借用了美国电影中的"公路片"的概念,同样是商场竞争,《学徒》是强调完成商业项目,《富贵险中求》的独特之处是"冒险",如在两个空中热气球的搭板上从这一头走到另一头;在非洲赞比西河做险情漂流;在空中绑住蹦极跳的绳子却要跳到另一悬吊人的怀中;在伦敦最高建筑物上悬挂标语等考验冒险精神和胆量的环节。国外职场竞争真人秀并不讳言选手间的矛盾与冲突,但《赢在中国》却聪明地将节目定位为"励志、创业",所有言论都紧紧围绕成功创业者的形象而展开,让观众的注意力集中在比赛内容上,选手间关系不成为节目主要突出

的方面，这是非常符合中国观众审美需求的，不是人与人之间丑陋阴暗的算计，不是为了利益不惜一切代价，而是在中国传统的道德前提下公平竞争。之前的东方卫视《创智赢家》第二季就没有考虑到中国观众的审美习惯，节目中女队员之间频频出现相互指责的场景，许多网友毫不客气地评论："女选手们的表现太令人失望"、"现代'白骨精'就是这种素质吗？"、"不要脸"、"人品差"等等，由于节目最后是最受争议的女队选手张书嘉胜出，更有不少观众认为东方卫视在节目公正性、节目品味上存在很大问题。

2. 有精确的游戏规则

如果说，真人秀节目像一部电视剧，那么游戏规则就是情节骨架。真人秀节目好看，首先就是要制定精确的游戏规则，使节目能做到在一定的场景里展开冲突，使得观众既能对情节发展有所预料和期待，又无法完全猜到结局，而制作方则能掌控节目行进的大致方向。

首先是将人放在一定的竞争环境中使之产生冲突，以《幸存者》为例，参加《幸存者》节目的16个人被分成两组——塔吉部族和帕贡部族，每个部族8个人。参赛者在荒岛上必须自己寻找食物（制作单位只为他们提供一点白米和淡水）。每3天两个部族之间要举行一次比赛，叫做"免疫挑战赛"。通常是用水和树木做道具来进行的体力竞赛。落败的那个部族必须接受"部落委员会"的投票，决定其中某一个人出局。这个人将马上被送离这个荒岛。获胜的部族则获得三天的"免疫"期，不需要接受投票。这种团队冲突—个人冲突的模式有效地延续了叙事性作品中的"冲突"原则，这一模式的重复使用也是产生戏剧性变化的有效手段（由于选手间钩心斗角，拉帮结派和私下交易，观众认为比较强的选手会被淘汰出局），这是《幸存者》、《学徒》等节目的规则。许多真人秀节目中，无论人与环境或人与人之间的冲突都十分激烈，这些都是真人秀节目所需要的，也是观众乐意看到的东西。而这些冲突的产生都是由节目规则引导出来的，很明显，如果不是100万美元的巨奖和分组赛、不是胜利组过关而失败组淘汰一名选手的比赛规则，即使分成两组对抗，选手间也可以"友谊第一"，完全不用那样激烈冲突。

使个人始终处于危险之中，也是重要的设计理念。好莱坞动作片、灾难片的固定模式之一是主人公在危情未解除前，始终处于被追逐、被攻击的不安全状态。真人秀节目也是如此，当一名选手进入比赛之后，他必须经历的一轮轮比赛仿佛就是好莱坞剧情片中的一次次被追逐，每次的过关，都是一次搏斗，都引起观众对他/她安危和命运的担忧。如果观众喜爱他/她，就会对他/她产生同情，他们不希望自己喜爱的选手被淘汰，甚至会自发组织起来帮助他/她渡过难关，这就是许多真人秀节目"粉丝"们的心理基础，掌握这样的观赏心理，在制作规则时，制作方就要既要严格地按照竞赛的规则，完全不偏不袒地公平地进行（这是面对所有观众必需的），让事件循其自身规律自然进行，又要考虑相当部分观众的心理期待，设计一些规则让那些观众喜爱的选手能够逃脱灾难，这就是《超级女声》中的"复活"的心理基础，2006年的《超级女声》规定，每个唱区被淘汰的十强选手可以通过复活赛取得继续比赛的资格。因为"复

活"许多时候是观众投票的结果,某种程度上照顾了观众心理,使事件出现了戏剧性变化。

情节要有变化和发展,在设置赛制时,设计者还应该考虑到情节应有出人意料的变化,比如《海盗王》在为期 33 天的航程中,要不断地解开沿途的谜题,每一次探险之后都会分发给成员一些金币。海盗船上由大家推举出来的船长来分派任务、管理船务,如果船长能力不够或者残暴得让船员无法忍耐,大家可以奋起反叛,推翻船长。这个推翻船长的规则就是为了让事情的进展有变化。当然,节目每集结束都会有"海盗审判"这个环节,放逐的人中,要么是对完成任务无益的低能者,要么是一个与群体格格不入者,或者是一个特别能干的潜在竞争者。但是被判放逐者依然有机会,说不定他能凭运气和能力独自一人找到价值 50 万美元的金币。这也是与《海盗王》与《幸存者》的不同之处。而《极速前进》中,制作方改变了一般真人秀节目中强者更强的定势,如 Dusin 和 Kandic 是最先到达机场的,但是发现等飞机的时间足以让后面的人追上来,Charla 和 Mirna 姐妹虽然最后到达机场,却买到了提前起飞的机票,成为领先。

将悬念保持到最后。一般说来,真人秀节目有两种大类型,一种是竞赛类的,另一种是非竞赛类的。竞赛类的真人秀节目与一般竞赛游戏节目中规则在走向是一致的,这就是在节目的最后赛区出一个最终的优胜者,并获得奖金。因此,竞赛类的真人秀节目保持悬念不难。当然,在通常的最后结局时,高明的制作方在规则上还会设计一些出其不意难的环节,这不但有助于保持悬念,而且增加了观众的兴趣,如《幸存者》中,当 16 个参赛者被投票得只剩下 2 个人的时候,前面出局的人回来再投票决定谁将获得最后 100 万的奖金。先前参加的人也可以获得从 2 500 美元到 10 万美元不等的奖金。但是非竞赛类的真人秀节目,因为没有竞赛作为骨架,要制造悬念并将其保持到最后就要进行特别设计,如为了保持最大的悬念,制作者往往会设计出一些环节,来烘托最后的高潮。

3. 比较特别的场景

真人秀节目的拍摄手段是纪录片式的,但为了观赏效果,有时也刻意营造一些非日常生活的场景,让观众印象深刻,其中仪式感和情境化是两种重要的手段。

仪式感有仿古、仿真等不同方式,如《生存者》就是仿古仪式,节目中的淘汰环节是最有仪式感的,在一轮比赛过后,选手们手执点燃的火炬穿过茂密丛林,进入山洞,山洞的中央是一堆熊熊燃烧的篝火,边上围着石凳,选手每人敲击了一下会场入口的锣,随后坐在了大石头上,点燃的火炬插在身后,身前则是熊熊的篝火。他们接受了主持人的提问,问题关于这一天中他们遇到的一些事情的细节。他们将自己的答案用炭笔一类的东西写在外表粗糙的大草纸本上,亮给主持人,最后有一人答对最多的题,获得当天的豁免权,其他选手轮流走向会场一隅的投票处,背向其他人,却是面对一台摄像机写下认为该淘汰者的名字,将纸条放进一个古朴的罐子。主持人来向大家一张张展示纸条,最后选出一名得票最多者成为被淘汰者,于是将他/她的火炬熄灭。在整个淘汰过程中,神秘的洞穴、肃穆的气氛、点燃的火炬,伴以《部落声音》为主

旋律的背景音乐，出局者无言地打点行装，沿着林中小道走出；产生了一股神秘神圣的氛围，仿佛真是发生在古代原始部落的一个仪式。而《小人国》中孩子们组织议会和政府，进行管理，则是仿真仪式。《学徒》中则是将现代城市的豪华作为仪式，在节目中制片人伯奈特不遗余力地拍摄充满梦想的城市街景、纳斯达克交易所、特兰普的飞机、豪华的高楼大厦。这些并不是毫无意义的过度场面，他借此渲染一种大城市的繁荣虚华，与看似唾手可得的美国梦。而节目的会议室则如同法庭，特朗普本人的那一句话"You are fired!"，也成为仪式的一部分。在《天鹅》中，照镜子是仪式，因为这意味着丑小鸭变成天鹅的那一决定性时刻，所以选手只有在最后才能看到镜子。节目中最后现场，选手会盛装站在一面非常巨大的镜子前面，这面镜子几乎是"顶天立地"，被两块天鹅绒幕布遮住，当选手做好心理准备之后，幕布徐徐拉开。选手们就像白雪公主面对"魔镜"一样，看到自己整容以后的美丽模样。在一个"仪式感"很强的场面。

情境化则往往是借用某些已有作品提供的情境，如《老大哥》借用了小说中的封闭国家，而哥伦比亚广播公司的《海盗王》，无论是在环境设计、人物造型上，还是在氛围营造、影像运用上，都借助了海盗电影的情景。节目开头是黑暗中隐隐钟声，涛声渐隐，桨声渐大，烟雾中驶来一艘船。一群"海盗"齐力划桨，逆光中，他们从绳梯爬上一艘大帆船，然后用绳子从海里合力拉上一个镶银的木箱，打开木箱，里面是一卷交代寻宝规则的羊皮书…这个场景酷似电影《加勒比海盗》中的情形，而节目的场景就是一条中世纪样式的三桅帆船，所有16个形象、身份各异的选手被置于船上，羊皮地图、尖利长刀、银箱金币、迷踪小道和骷髅标记，这些海盗时代的标志无一不在。正是这种情境很快将观众带入了一个神秘的海盗活动的场景中，从而产生真实感。

（二）选择合适的参赛者

真人秀节目通过比赛或体验过程，表现人在事件中的真实状态和心理过程，表现动人的情感和阴暗的心态，表现各种不同的个性，而这些都是由节目的选手、参赛者来表现的，因而参与者是节目真正的主角。要做好真人秀节目，适当选择参赛者，是节目制作人的主要工作之一。

1. 选择参赛者

在选择参赛者时，首先是降低门槛，大部分的真人秀节目，特别是才艺型的节目，都只有最简单的规定，其目的是吸引最多数量的参赛者，如《美国偶像》除了规定参赛者必须是美国公民，年龄必须在16岁到24岁外（2006年后，参赛年龄限制被放宽到28岁）没有任何资格的限制。而且每位选手的表演都会在电视花絮节目中播放。这也是吸引很多美国人参与的要点之一。《超级女声》报名条件是：只要喜爱唱歌的女性、不分唱法、不计年龄（16岁以下需家长陪同）、不论外形、不问地域，均可在指定唱区城市免费报名参加。（由于中华人民共和国国家广电总局的规定限制，从2006年开始，报名选手需年满18周岁。）法国的《阁楼故事》是"不到30岁，单身，寻找灵魂伴侣"的男女都可以来报名，《英国达人》没有任何门槛，不论年龄、性别，不管表演的是

什么，只要自认为可以到舞台一展身手的，都可以报名参加。《星光大道》本着"百姓自娱自乐"的宗旨，充分对参与者不分年龄，不分唱法，不分职业，只要你热爱音乐，擅长表演，就可以登上舞台。

真人秀节目的参赛者是从上万名甚至几十万名报名者中精心挑选出来的，所以看似无门槛，其实为了节目好看，是需要考察选手质量的，许多真人秀节目要求选手提供几分钟自我介绍的录像带，使制作方对每个参赛者的年龄、性别、肤色、外形、表达能力都要能有所了解和判断。在挑选参赛选手时，要注意几个方面：

一是选手的代表性，如《老大哥》第六季的14选手中，从上述的这档节目看，14个人（6男8女）中的人物身份有：橄榄球拉拉队队员、艺人、招待、气象学学生、鸡尾酒店招待、驯马师、私人导购、零售店经理、私人护士、保安经理、销售经理、时尚设计学生、消防员、地图设计师等，年龄不一，职业不同，各人的语言和行为方式也大不一样，这样形成的"不合群"的人群在一起竞争，必然呈现出更多的状态，具有更多可看的内容。

二是给另类的选手展现个性的机会，使他们把自己的个性淋漓尽致地表现出来。比如"超女"冠军尚雯婕和"我型我秀"中唱功一般却非常善于搞怪的选手师洋等人的表演，最有代表性的是参加《美国偶像》的22岁美国华裔大学生孔庆祥，这位就读加州大学伯克利分校土木工程系的选手，突出的龅牙和拙劣的发型、木偶般的舞姿和刺耳的歌声，让现场很多人忍俊不禁。孔庆祥开唱没多久，一名评委便忍不住用白纸遮住脸，躲在后面狂笑。而另一位评委西蒙·卡维尔，则忍无可忍地打断了他："你不会唱歌，也不会跳舞，还指望我说你什么好呢?!"现场顿时鸦雀无声。经历了几秒钟的尴尬后，孔庆祥勇敢地回应："我已经尽力了，我毫无遗憾。"没料到，正是因为这句话，孔庆祥的人生就此改变——他在短时间内成为美国娱乐圈的知名人物，甚至成了亚洲、大洋洲和欧洲电视节目中的"大红人"。

三是适当掌握选手的性别，在真人秀节目，一般都将选手的性别作男女各一半的搭配，这样一来可以因性别不同而产生不同的看点，二来两性搭配也有利于节目竞赛的丰富多彩。

四是适当控制选手的数量，集中观众的注意力。

2. 评委的作用

评委也是许多真人秀节目的重要方面。在有的真人秀节目中，评委的作用特别明显，《学徒》中的唐纳德·特兰普是美国纽约最有名的地产开发商。产业涉及数不胜数的房产、飞机、高尔夫球场、赌场以及坐拥位于棕榈滩的豪华私人度假地 Mar-a-lago。13年前，特兰普曾经负债累累，但成功运用头脑与谈判技巧，摆脱了困境，并将自己的名号加以包装推出市场，出版书籍，成为美国梦的完美化身。作为一个商业成功先驱者，特兰普成为了多少商业从业者的梦想。他们希望能够获得与特兰普亲密接触的机会。《富贵险中求》的理查德·布兰森是著名航空公司的老板，最富传奇色彩的亿万富翁，他崇尚自由、反叛传统，特别喜欢冒险刺激。比如节目中两位热气球横渡中未完成任务的选手，要求他们在热气球上品茶，为了给他们两个人打气。布兰

森自己先爬,顺着热气球顶上吊下的 150 级索梯晃晃悠悠地爬上万米高空。这样的环节更突出了"险"的意义,传达了一个观念:一名成功的企业家,要对成功有强烈的愿望,要勇气知难而上。《龙穴》中的五个评委,个个都是独自创业成功的亿万富翁。《赢在中国》的 11 位评委,都是中国著名的企业家,像马云、史玉柱、牛根生、张新礼、张瑞敏、柳传志、俞敏洪、熊晓鸽等人,都是中国人熟悉的企业家,他们在节目中的点评不仅是对选手,而且对屏幕前的观众大有启发,因为他们说的不仅是商业技巧,更多是他们在商业活动的人生体验和做人信条。被公认是节目的精彩看点。

《美国偶像》从 2002 起,评委的阵容一直不变,成为节目的标志之一。三个评委中,一个是以"酷评"著称的西蒙·克威尔、一个是"好好先生"兰迪·杰克逊,再加上性感美丽的"话题女王"波拉·阿布朵。三个人刚柔并济、妙语连珠,吸引着众多参赛者不远万里前来比赛。特别是毒舌评委西蒙·考威尔(也是《英国达人》的评委),面对资质不佳的选手往往毫不留情:"你唱得真是令人震惊,让我们理解了什么是可怕","听你唱歌之前,我不知道猩猩原来是这么叫的","为了找到王子,我们不得不亲吻好多青蛙";"今年有足够大的舞台吗?"(嘲笑胖选手);"你就是那种人们想把它退回去的圣诞节礼包";"我原来有只猫,有一次它的尾巴被门夹住了,我向上天起誓,刚才你的演唱让我想起那件事";"我没有冒犯的意思(这是西蒙的口头禅,下面就要开始挖苦了),你让我想起过去我养的一只狮子狗"(女选手留着爆米花头)。他的评点成为《美国偶像》的一大卖点。

3. 把权利交给观众

在目前所有类型的电视节目中,真人秀节目的观众参与程度是最高的。在真人秀节目中,观众不仅是节目的观看者和接受者,而且是节目的参与者和评判者,观众可以组成后援团、粉丝团,在节目的进行过程中,观众可以通过充当现场观众、声讯电话、短信和网络投票方式等,决定选手的去留。有时候观众投票具有决定性的作用,甚至可以改变节目的整个进程。观众不再是被动地收看节目和接受评奖结果,而是真正成为节目的一个重要组成部分。

真人秀节目在评判环节上,倾向于将评判权更多地交给现场观众和收看节目的观众。如《老大哥》和《阁楼故事》中,淘汰的程序都是先由志愿者内部选出两个被淘汰的候选人,最终由观众通过声讯电话等方式选出最没有人缘的一位并将他淘汰出局。《美国偶像》每期节目结束后,观众通常有两个小时的限时投票时间,公众系统中电话投票是免费的,保证了一般观众在节目拥有充分的话语权。而《超级女声》每轮比赛之后,短信票数最低的选手就得被"待定",与专业评委选出的选手进行"PK"。[3]"PK"结果由场内 35 位大众评委当面投票决定。在 2006 年《我型我秀》赛事中,一位名叫师洋的快乐男孩,牵动了无数歌迷和热心观众的心,是观众一次次的投票力挽狂澜,将他送进了五强争霸赛。对于主办方来说,将权力交给观众实在是一举多得,就在许多观众发短信支持选手的同时,通信商和主办方也获得了不菲的经济收益。湖南卫视的《超级女声》分赛区晋级赛中,采用以选手的场外观众支持率为主,评委和大众评委为辅的淘汰方式。

四、真人秀节目的制作要点

真人秀节目要做得好看吸引人,就要在节目中强化那些能够抓住观众吸引力的、具有煽情及表演性质的娱乐元素,这是国外电视制作者摸索出来的重要经验,也是真人秀节目的叙事策略,是节目制作过程中的要点。

(一)以人为主体的表现

尽管在许多真人秀节目中,选手要参加一系列活动和比赛,即"事",但节目制作者必须清楚,在真人秀节目中,事只是载体,真正重要的是事件中的人,人是主体,节目中必须突出人,从哪些方面来突出人呢?

1. 突出人的个性

在真人秀节目中,人的个性是最能在短时间里看出来的,比如《美国偶像》的海选部分,每个选手只有 1 分钟的表演时间,这个选手的表演花絮能否表现在电视屏幕上,关键就在于选手是否具有个性和特点,不管是外貌的肥瘦、动作的滑稽、唱歌的走音跑调,其实都是选手的特别之处。

在生活中,每个人都是不可重复的,都有自己的特点,在真人秀节目中更是这样,在节目中每个选手都应当有鲜明的,不可复制的特点,比如《郎才女貌》就强化了男选手"书呆子"和女选手"花瓶"的特点,也许生活中并不是所有高智商的男生都是"书呆子",也不是所有漂亮女孩都是"花瓶",但节目中设计了这样的情境和对比,无疑是强化了这个特点及可能产生的各种冲突和情节。如 Chlmk 一紧张就会流鼻血,作为医学院的学生,他会一边擦着鼻血,一边唠唠叨叨从医学角度解释人为什么会流鼻血。搭档 Caitlilin 在 V'TR 中说:"我根本不知道他在说些什么,好像不是英语似的。"这样的喜剧性的差异增加了节目的可看性。

强调一个人的成功,不仅是取决于外部环境,更取决于性格。比如《赢在中国》一期节目,一个人很能干可是不合群,通过人物的性格特点帮助观众去辨识一些人物,

在真人秀节目,通常引入新闻和纪录片的采访手段,让选手对着镜头说话,尽可能地说出自己想说的话,这也是为了更多地展现选手的内心世界,特别是在事件的前后,或某种关键时刻,如淘汰前,如与某人冲突后等。《地狱厨房》选手们在采访中明确表示"不是来交朋友"而是为了最终夺冠,

2. 用背景衬托选手

通常交代选手背景,从前史、故事、特殊性等方面说他有何不同,重要的是有何令人感动、同情之处,这是观众认同的重要心理基础,一段小小的 VTR,几十秒钟的镜头,使每个选手都更显真实,不是为交代而交代,而是为了让观众更了解他从而对他产生怜惜、喜爱、认同,而这些情感最终会影响观众的收视心理和收视效果。

《交换空间/家装版》挑选的大多是这样一些家庭:家境困难,有残疾人,收养孩童,退伍军人,却善良,乐观,有各种梦想,总之是社会的弱势群体中的弱势家庭。如

单身母亲圣安娜·罗斯,带着 21 岁、17 岁、13 岁的三个女儿,她们的家曾先后遭遇大风和火灾,为了躲避风雨,她们住在一个没有水电设施的后院中,住房条件极差。看着这些家庭在节目中展现的生活中经历的艰辛,又在节目和大量自愿者的帮助下,获得无法想象的房屋和新生活,观众也和这些家庭一样,经历悲伤喜乐,感受今天的美国还充满同情心,还有无数善良乐于助人的人。这些节目中如果不交代这些家庭的背景观众很难对他们产生同情心理,如有一期节目中的罗德尼家庭。原本可以成为一名 NBA 球员的青年罗德尼,因在遭遇歹徒袭击时反抗匪徒而致下半身瘫痪,为了帮助罗德尼治病做斗争,母亲只得辞去工作,同一年,他父亲因车祸被截去了三个手指。全家面临严重的财政危机。此后,有一个承包商曾帮助他改造房屋,但未把事情做完,他家房间的内部布置混乱不堪。而罗德尼正在准备与相恋五年的女朋友订婚。湖南卫视《超级女声》的每位选手在唱歌前,先要回答主持人提出的问题,每位选手回答完问题后,大屏幕会播放一段 VTR,选手的亲人、朋友、同学在对选手送上祝福和鼓励的同时,还会对选手的生活、学习、工作状态进行描述,使选手个性形象进一步饱满,提升选手的观众亲和度。

3. 重视人的变化

真人秀节目为普通人创造和提供了更多改变命运的机会,但更要的是在改变命运中改变自己,最终树立对生活的信心和勇气。因此真人秀节目除了外在条件或环境的变化,更重要的表现选手自身的变化,以及这种变化对质他们/她们人生的影响。如整形美容型真人秀节目不仅仅是给参赛选手一张变美丽的脸,更重要的是给她们一个美丽的心灵,这就是对生活的信心和热爱,如《天鹅》中表现 18 位在生活中遭遇挫折、失去信心的女性通过形体改变来改变生活的故事。这些人中有人在儿童时代经历了火灾而毁容;有人因容貌欠佳而不能成为舞蹈演员;有人因体形过早变化而一直自卑。通过参与《天鹅》节目,这些选手不但外貌发生了很大变化,而且内心也发生从未有过的变化,并对生活充满了信心。比如《天鹅》第一季中名叫凯西的女孩,从高中开始身体就严重变形,通过参加《天鹅》节目,她克服了自己做事情常常半途而废的最大弱点,将整容这件事情坚持做下来,在自己的人生中创造了一个奇迹。

(二)以情节为中心的叙事

1. 抓住吸引人的细节

真人秀节目的吸引力,很大程度在于细节。真人秀节目一个动作、一句话,往往是最精彩的地方,如《富贵险求》中第一关:背后表现,布兰森扮成行动不太方便的老司机,到机场去接这些人,在途中观察每个人的“背后表现”。结果,在刚到的首次见面晚会上,直接踢出了两个人。他认为无意中的表现最能反映一个人的素质。如果不能善待每一个人,就很难成功善待一个企业。《变形计》中,高占喜第一次坐上城市妈妈的宝马车,看着车流如织的城市繁华,泪如雨下。在得知爸爸脚崴了之后,高占喜坚持提出要提前回家。临别之前他请新妈妈新爸爸吃自己最喜欢的面。他买来四个乒乓球分别标上魏爸爸、魏妈妈、魏程哥哥和自己,送给魏家。回家后换下了新

爸妈给他买的运动鞋,穿上了妈妈给他纳的布底鞋。《郎才女貌》第一季第一集中,监视头捕捉到 Brad 和 Erika 躲在墙角拥抱亲吻。接着 Brad 和 Erika 在 VTR 的采访中谈论对彼此的好感。吸引人的细节也包括那些非"正面"的细节,如失控的场面,如《美国偶像》中失败者对着摄像机骂出的粗口,《学徒》里的选手们为了拼命奋进斗争,不惜做出任何可以为自己争取利益的事。比如第一季中的黑人女选手奥玛罗莎与同队女队员克丽缇娜发生口角,最后争吵越演越烈,双方都骂了粗口,有一段对白甚至被消音。事后节目在单独采访其中一名选手时该选手表示,对方"为了利益不惜一切代价"。

再如个人的情感反应,特别是比赛后和赛场外的反应,如胜利者喜出望外、泣不成声,和失败者的沮丧失态,选手在现场或从容、或窘迫的表现,和场内场外的整个互动情况,全部如实记入镜头,如《美国偶像》每一集都有被淘汰的选手面对镜头的发泄,如《老大哥》中,选手们的交流、密谈甚至暧昧举动都一一记录,比如在升级还是淘汰前,已经淘汰却意外获救,悲变喜,或被 PK 下台走人,自信瞬间破灭,喜变悲,这时配上会给观众印象深刻、恰到好处的配乐,如《郎才女貌》中,Erika 的男伴 Joe 当着她的面虽然说什么也不知道。但这个害羞内向的小伙子却对 VTR 说:"我知道他们约会,尽管感觉很差,但我不会嫉妒他们,会克制自己的情绪。"真人秀节目中选手间的冲突带来的情感和情绪的表现,选手在亲友团的加油鼓劲中欢欣雀跃或失声痛哭,都是情感的自然流露,让观众无不真切地感受到这一切。

幽默对白和搞笑情节也是节目需要突出表现的重点之一,如《地狱厨房》将摄影棚改造成一个真实的厨房。拍摄发生在餐厅幕后的战争,遍布场地各处的摄像头保证选手们的一举一动都不会逃过观众的眼睛,也包括观众平时作为食客不会看到的一面。如厨师选手无法承受压力大哭、大怒,选手临时抱佛脚:往煮过头的食物里加水,把没有做熟的食物放进微波炉,甚至还有人图省事,把已经扔到垃圾桶里的食物拣出来洗洗再上盘。正是这种真实而又意外的画面牢牢地吸引了观众眼球。

2. 掌握适当的叙事节奏

真人秀节目的叙事节奏,主要就是节目剪辑与制作中对于时间长度的掌握,以此来掌控情节发展与情绪演进,达到张弛有度的剪辑节奏。包括使用音乐、特技。真人秀节目中控制剪辑节奏的原则是:

首先是以情节性决定叙事节奏,在这样的原则下,一般说来,属于交代性的部分要较快地带过,而有情节的部分则要放慢节奏;特别是在情节发生变化的和转折的重要时刻,这时刻无论对于选手、观众还是节目制作方,都是至关重要的,因此在剪辑上要给予篇幅强调。

其次是以情绪的强烈与否决定节奏的快慢,一般说来,在真人秀中,不带情绪和感情的部分可以稍快,而带感情的部分则可以适当放慢节奏,以让观众更多地进入体验状态,如《超级女声》中每当选手淘汰时,大屏幕会回放选手从"超女"比赛一路走来的 VTR,慢镜头、复古的色彩和柔媚的音乐,传达了一种遗憾和惋惜。每位离去的选手,还将在超级女声的舞台上唱她最后一首歌曲。在内蒙古选手查娜被淘汰的时候,主持人还特地邀请了查娜的哥哥上台,陪同查娜一起演唱了最后一首歌《辽阔的草

原》，令很多电视机前的观众感动。如"超女"在每场比赛中都会安排参赛选手的亲友团进入现场，选手进行加油和助威，烘托出现场热烈的比赛气氛。尤其是在"5进3"的比赛时，五个超女的母亲都通过大屏幕说出了对女儿的希望和祝福，感人的话语不仅打动了台上的五位超女，更是让台下的"粉丝"们哭成一片。在真人秀节目中，无对立和冲突的快，有对立和冲突的慢；如《学徒》中，前面的团队完成任务的过程剪辑较快，但一旦选手之间发生不同意见导致冲突时，剪辑节奏就开始放慢；《地狱厨房》第3季第1集中，没有冲突的交代场面节奏较快，而有一旦开始出现冲突，制作方不惜篇幅来渲染刚刚组队的红队和蓝队两队在准备晚餐时遇到的一大堆麻烦：红队的因队友嫌弃她只有快餐厨师的经验而遭到排挤，只好做生切苹果这样的杂活。蒂凡妮总是煎不好鹌鹑蛋，导致开胃菜无法上桌。蓝队48岁的厨师阿隆甚至急哭了。红队的蓝队的温尼做好了一道意大利面，但拉姆齐很不满意，觉得煮过头了让重做。拉姆齐发现温尼在往意大利调味饭里加水，他勃然大怒，打发温尼去洗盘子。蓝队的鸡烧煳了，肉也用光了。而红队的几名女队员还在不停争吵。这时，生气的顾客开始纷纷离开餐馆。在剪辑中，一般说来，无悬念的快，有悬念的慢，有时甚至是故意放慢（术语叫延宕悬念），比如《学徒》中最后要由特朗普作出淘汰决定时，这时剪辑节奏就变得缓慢下来，因为观众越是期待结果到来，越是想尽快知道结果，知道究竟是谁被淘汰出局，节目的节奏就越应该放缓，并且广告插入的次数和时长均会增加。《成不成交》，开头节奏很快，随着选手的抉择越来越关键，越来越艰难，节奏也慢慢放缓，并且广告插入的次数和时长均增加。在游戏进行到白热化的时候，选手必须承受更大的压力来做出抉择，节奏越来越慢。

注　释

［1］　谢耕耘、陈虹：《真人秀节目：理论、形态和创新》，复旦大学出版社2007年版，第2页。

［2］　尹鸿：《真人秀节目分析》，http://www.sina.com.cn，2003年10月29日19:06新浪传媒。

［3］　"PK"一词原本出现在电子游戏中，意为"玩家之间的打斗"，在《超级女声》的节目中，则成了"同台对决"的代名词。

参考文献

1. 谢耕耘、陈虹：《真人秀节目：理论、形态和创新》，复旦大学出版社，2007年版。

2. 阚乃庆、谢来著：《最新欧美电视节目模式》，中国广播电视出版社，2008年版。

3. 苗棣等著：《美国经典电视栏目》，中国广播电视出版社，2006年版，第154页。

4. 崔莹著：《做最创意的节目——对话英国权威电视制片人》，南方日报出版社，2008年版。

5. 阿瑟·阿萨·伯格：《通俗文化、媒介和日常生活中的叙事》，南京大学出版社，2006年版。

6. Annette Hill：《流行真人秀——真实电视节目受众的定性与定量研究》，中国国际广播出版社，2007年版。

"电视导演"行为特质与"电视导演学"教学模型建构之我见

——《电视导演理论与技巧》、《电视导演学教程》研究对象与方法的思考

方 虹

一直以来,有一个似乎始终让人多少都在困惑的现实问题:我们总在有意无意、自觉不自觉间,将电影导演和电视导演之间的差异性抹平,笼统谓作"影视导演",几乎用研究电影导演的方法考察电视导演,用效仿电影导演的手段学习电视导演。那么,"电视导演"是否果真无以独立于电影导演而存在?"电视导演"有否确实迥异于电影导演、真正属于电视导演自身本体的独特行为特质?有否确实迥异于电影导演、真正属于自身本体的学习电视导演的独特模型和方法?进而,我们不得不这样发问:"电视导演"、"电视导演学",你究竟是什么?

这似乎是老生常谈。

但实际,对于解读、考察、研究电视导演学和电视导演创作,或者进行电视导演教学,恰恰是一个不容规避、却又始终都在模糊,涉及"电视导演"本体范畴界定,涉及研究与考察对象究竟为何、何以构成的根本,更进而涉及"电视导演学"能否成为一门独立学科,乃至关系"电视学"——"广播电视艺术学"、"广播电视编导"[1]能否成为一门独立学科的根本。

这并非无事生非、小题大做、危言耸听!

从电影到电视,从电影导演到电视导演,我们应当何以架构起过度于这两者之间的桥梁,完成相互间的转换?

<p style="text-align:center">一</p>

一个非常有趣的现实现象是:学习电影导演,总是或多或少、有意无意地把戏剧导演作为自己借鉴母体(尽管上世纪 70 年代末,中国电影进入"新时期"伊甫,有识之士白景晟就奋臂疾呼"丢掉戏剧拐棍"[2]);而学习电视导演,又真诚地、几近不折不扣地把电影导演作为自己效仿母体。这,似已成为我们研究考察、著书立说,乃至专业教学约定俗成的惯例。

学习"电影导演"，就其狭义范畴的核心而言，不外乎这样三方面：一是"表导演"实践，严格讲，是学习表演，在学习表演过程中，试图掌握什么是"行动的艺术"（戏剧导演学习的核心，是基于舞台技术条件的"表导演"技术和艺术[3]）；二是"视听语言"，通过剖析和解读构成画面、声音的相应技术元素在构成电影艺术，即在构成"电影语言"/"声画艺术"过程中的作用和意义，即是说，试图掌握什么是"蒙太奇的艺术"，建构起电影导演的"电影蒙太奇思维"；三是电影导演的创作理论与实践，即电影导演概论，及其在创作实践中的具体化。

当然，就"电影导演"学习的狭义范畴的非核心而言，还必须包括对于剧作、摄影、剪辑、录音等相关学科的学习；就其广义范畴而言，即是指构成思想观念、社会生活、对人和人性的理解等等方面的阅历与积淀。

这些，业已形成为科班地走近"电影导演"的完整而严格、科学的体系。

那么，学习"电视导演"呢？除了电视作为大众传播学的普遍意义外，就其学科核心，似乎就仅仅剩下了属于电影范畴的"视听语言"，以及针对了电视节目创作和制作的"影视导演概论"。在专业艺术院校，尚且还有"表导演"的训练。上述二者/三者的合而为一，便似乎成就了现实中通常我们所谓的"影视导演学"本体的研究、教学的全部。

那么，电视和电影，真的就是本质意义相同、实在已难分彼此，完全可被统称为"影视"的吗？

无论生活的法则，还是艺术的法则，在这一点上是共通的，那就是：当自己的行为特质被他者所覆盖和取代的话，自己就将无以生存。曲艺中，上世纪初叶，江南的宣卷同评弹的关系是这样：评弹在逐渐进入以上海为代表的大都市的"城市化"进程中，"说、噱、弹、唱"几乎全方位地发育和精致，很大程度上覆盖了宣卷以田间地头，或小镇茶馆为主要演出场所，以说为主、唱为辅为开篇的相对较为单一的演出形态，以至于 60～70 年代后，宣卷在江南已几近绝迹。戏曲中，昆曲和京剧的关系也有类似。上世纪初叶，脱胎、基础于昆曲的京剧艺术的"城市化"和大规模社会化演出——类似当今所谓的"商业化"，即对昆曲的"商业化转型"，对典雅的昆曲生存空间的强烈挤压——习惯性的观赏取向、审美需求同社会消费时尚的明显不适应，致使到了解放初，昆曲已几近凋零。实在是 1956 年周恩来总理以"实事求是办案，重在证据"为名，号召全国政法干部都要看昆曲《十五贯》，还特地指示拍摄成彩色戏曲故事片在全国各地广为放映，才成就了"一句话、一出戏救活了一个剧种"的艺术进化奇观[4]。

艺术如是；生活更如是！

值得深思的是，这种艺术进化的必然，恰恰并没有出现在电影和电视身上。即便是当电视，尤其录像技术诞生后不到 10 年时间，表象上，几乎全面完成了对于"戏剧电影"时代电影观念、电影制作手段的复制，但与此同时，电影却也随着电影新技术的成熟，在自身发育过程中，历史性地完成了他者无以复制的、对于真正属于电影艺术自身的"时间"、"空间"意义在理论与实践上的全面拓展和确立。

事实上，电影和电视，根本不存在彼此谁覆盖谁、谁取代谁的问题。因为，电影和

电视,根本就是两种截然不同的文化艺术形态!

判别一种文艺样式或文化形态,根本地就在于其"技术构成"、"编码方式"、"传播方式—收视语境"——这三者的差异性。电影艺术乃是一种"幻象"艺术,正如美国著名符号主义美学研究学者苏珊·朗格指出的:电影"它属于诗的艺术。但它不是我们以前所理解的那些诗的艺术;它以自己的方式构成了基本幻象——虚构的历史"。同时,"这种美学特征,与我们所观察的事物之间的这种关系构成了梦的方式的几个特点,电影采用的恰恰是这种方式,并依靠它创造了一种虚幻的现在。……电影作品就是一个梦境的外观,一个统一的、连续发展的、有意味的幻象的显现"。[5]电影艺术之美,及至观众所获得的审美愉悦,正是源自这一"幻象",源自观众的观赏同这一"幻像"之间的"间离"。"电影在把现实搬上银幕时,用银幕遮住自己的假设;它使现实离开我们,它抓住现实放在我们面前,也就是说,它在我们面前使现实同我们保持距离。"[6]

"间离感",乃是一切艺术审美的重要形式和前提条件。

然对于电视而言,从根本上讲,缺乏的恰恰正是这样一种神圣和"间离"。电视"没有画面,只有很多小点不断地重新形成,以生成图像"[7],现代传播学泰斗马歇尔·麦克卢汉(Marshall McLuhan)尖刻地评价道:"对于电视来说,观众就是屏幕。乔伊斯称之为'光大队的猛攻'的光脉冲对他进行轮番轰炸,使'他的灵魂的表皮浸透了潜意识的暗示'。从视觉上来说,电视画面的数据很少。电视画面并不是静止的镜头。它在任何意义上都不是一张照片,而是用扫描的手指勾画的不断形成的事物的轮廓……电视画面每秒钟向观众提供大约三百万个点。观众每一瞬间只能从这些点中接受几十个,并用这几十个点形成一个画面。"[8]美国学者 S·弗-刘易斯更是尖刻地指出:"电视不要求电影那样持续地注视,而仅仅要求观看者扫视。"[9]因为,正如英国学者约翰·埃利斯所解释的:"注视意味着观众全神贯注于观看,扫视意味着无须费力于观看活动。我们通常把这两个术语分别用于看电视和看电影的人。术语本身就表明了这种区别。看电影者是观看者(spectator),他们被投影所俘获,但又脱离其幻影。看电视者是浏览者(viewer),他一方面漫不经心地看着进度,另一方面又不放过大事,或者说,如其旧时的含义,'顺便看看'。"[10]于是,美国学者沃·里拉在对电影和电视比较基础上,进而形象地评价电视:"电影,哪怕是当它作为大众娱乐的源泉而占主导地位时,也只不过是每日面包上的果酱,是生活的装饰性的上层建筑。而电视却进入了社会组织之中。它是家具的一部分,它侵入家庭和生活,它影响思想并改变习惯,几乎成为现代城市文明生活中人的一部分。"[11]电影属于宏大的、单元的范畴,电视则属于通俗大众的、多元综合的范畴。

在此意义上,电影和电视,无论理性或感性,都显现出本质的差异性[12]。

诚然,相信并非所有人都会决然地认同电影和电视,电影导演和电视导演就是不分彼此的一体。

事实上,在宏大和单元的意义上,之所以学习和考察电视导演,有意无意间将电影导演作为自己效仿和摹本的对象,一个重要原因,在于电视行为形态的过于浮躁的

日新月异。其发展速度实在过快,以至于研究者无以获得大凡对于考察对象进行研究所必需的相对稳定的间离和沉静。另一方面,对象行为形态的浮躁,直接导致、对应了研究者方法论与研究心态层面上无以紧随和应付的焦灼,宏大和单元意义上的无以深入和系统,进而,导致所有的作为和应对、关注的注意力,仅能够无奈地停留在现代大众传播学、电视社会学,及对应的市场调查的数据(比如收视率)的采集与分析层面,拘泥于电视,尤其电视导演本体之外和表层,以表象的多元综合的视角、考察与考察方法,替代、掩盖了本体意义上一定程度的虚无的实质。"在它那臃肿的身躯内的某处有一个真正的本体在呼唤着要求被释放出来,但是噪声如此嘈杂,以致几乎难以听见它的声音。从某种意义上来说,它遭受了和某种人同样的命运,也就是在它尚未准备好以前已经出了名。由于被剥夺了消化的时间,以及增加自己知识的时间,它成为自己名声的牺牲品,并且有在那名声的重压下垮下来的危险。"[13]

电视节目制作的现实,朝思暮盼,期盼理性的光芒能够给它带来秋天的金黄,但事实上,后者还滞留于早春料峭、冰雪迷茫,并且因被远远甩落在时间的地平线的那一边而沮丧不已!

二

电影是艺术的,是作为一种艺术样式、艺术形态的存在;而电视作为一种大众传播媒介,不仅是通俗的,且更是一种文化形态的存在。

实际,在电影和电视各自的样式系统的构成中,业已清晰地表明这一点。

单元和宏大的电影样式系统,本原十分单纯:一是作为"虚构类"的故事形态——用真人表演完成叙事的电影故事片,用美术形式完成叙事的电影美术故事片,以及介于这两者之间、以亦"真"亦"幻"手段来完成叙事的卡通电影故事片[14];二是作为"实构类"的纪实形态——电影纪录片。电影纪实形态的行为特质,跟电影同一天呱呱坠地。

也因此,电影导演创作实践的对象,仅仅对应了上述两类片种和样式。

但是电视的样式系统,却远比电影庞大而复杂。

事实上,电视完全就是个"杂种"。

美国学者沃·里拉指出了电视的这样一种"杂性",是通过对其他文艺样式、文艺形态的"侵占"而获得:

> "为了满足它那巨大的输出,它要利用全部其他媒介来满足它那贪婪的胃口。像吸血鬼一样,它捕食文学、捕食戏剧和电影,捕食新闻报道和无线电广播,捕食音乐会和音乐厅,以及辩论会和酒榭的歌舞节目。一个包罗万象的菜谱,把它充塞成一个庞然大物。"[15]

显然:电视"侵占"了电影和戏剧,成就了属于电视本体样式范畴的"电视电影"、"电视系列剧"、"电视连续剧"、"电视情景喜剧"、"电视肥皂剧";电视"侵占"了电台广

播播报人的新闻播报（读报新闻）和电影新闻短片（新闻简报），成就了属于自身样式系统的"电视新闻节目"，包括"新闻播报"节目形态；电视"侵占"了舞台的歌舞、戏曲/曲艺、杂技等的文艺演出，成就了"电视晚会/综艺节目"；电视"侵占"了生活中的游戏和游戏性、联欢性的表演，成就了电视"游艺"、"真人秀"节目；电视"侵占"了新闻采访和聊天，成就了"电视访谈节目"；电视"侵占"了生活中的讨论、辩论，成就了"电视谈话节目"；电视"侵占"了传统相声、舞台戏剧小品，成就了更倚重语言机趣来完成戏剧动作、矛盾冲突的"晚会小品"；电视"侵占"歌手的演唱演出，成就了"MV/音乐电视"；电视"侵占"了电台广播的"现场实况解说"，成就了"现场实况转播/录播"；电视"侵占"了文学、朗诵、风光影片，成就了"电视散文"；电视"侵占"了商业和市场运作中的信息发布、产品推广，借助剧情手段与短片形态，成就了"CF/影视广告片"；电视"侵占"了舞台演出报幕和新闻播报人的对文艺节目或新闻报道的串联、引导，成就了电视节目主持人；电视"侵占"了期刊杂志的"栏目"形式，成就了电视节目定期定时播出的"栏目化"，以及具体节目中结构的"版块化"；甚至，电视"侵占"了课堂教学，成为电视的"百家讲坛"节目……

　　电视的这样一种"杂性"，几乎全面涵盖了文艺、娱乐、新闻、社会、实况、经济、信息、生活服务等等的一切，并且远远超越了传统意义上艺术性，乃至文艺性范畴的单元与宏大。我们唯一能够概括和形容的就是：电视，更是作为一种包罗万象的"文化形态"的存在。

　　然而，恰恰正是这一特质，直接导致电视导演失去母本的效仿和参照，直接导致其行为形态的巨大而庞杂，面对以"文化形态"存在的电视节目样式系统，让电视导演本应有的对应的沉静、理性和优雅，彻底荡然无存，彻底迷失、变形，以致走向人格分裂：

　　一方面，把自己充分归作"声画艺术"/"视听艺术"范畴，直接承继电影和电影导演的行为规范——以电影和电影导演基于"电影蒙太奇思维"的"视听语言"，作为自己效仿和参照的系统的唯一。确实，表面看来，电影是"声画—大银幕"的视听艺术，电视似乎也同样是借助画面和声音的技术元素完成叙事、叙情、叙理的。于是，出于表象意义上的、无以建立真正属于自身独特的声画话语系统的自卑，以"拿在篮里就是菜"的匆忙和无奈心态，电视和电视导演理所应当地以"小屏幕"的"小电影"自居，以"小屏幕"的"小电影导演"自居。更有甚者，当电视和电视导演某种程度地完成对电影和电影导演的模仿时，以令人惊诧的勇敢和无畏宣告：不久的将来，拥有最广大观众群体的"小电影"的电视，将以"家庭影院"的名义取代父本的"电影"，以"掘墓者"的身份覆盖父本的"电影"[16]。"电视界以一种先驱者的横行霸道的热情把电影看作是正在死亡的巨人，尽管它们经常暗地里羡慕大制片厂的那些设施。而另一方面，电影界又把电视看作是一种夺去了它们的继承权的庸俗篡夺者。电影像破落的贵族无助地看着这些新贵族侵入他们的领土。"[17]

　　但另一方面，电视和电视导演面对自身巨大而庞杂的节目样式系统，尤其相互间缺少传统"宏大"、"单元化"形态意义上的能够"放之四海皆准"的挈领，及类似电影和

电影导演"电影蒙太奇思维"的"撒手锏"。事实上，基于"电影蒙太奇思维"的电影"视听语言"，很难直接地在电视文艺性、娱乐性、新闻性、社会性、实况性、经济性、信息性、服务性等等特质交织和错杂的节目样式之间自由翱翔，或架起跨越彼此的桥梁。于是，电视导演能够作为的，只是在自身涉及的具体节目样式形态中，毅然放弃所有文艺形态或样式都必然会有的对自身行为特质规范的约束，以彻底的"商业"和"娱乐"的精神，竭尽全力地张扬个性，以求极致和卓越。基于"电影蒙太奇思维"的电影"视听语言"和电影导演技术元素，在这样一种现实的窘境之中，似乎不得不退缩和被冷落。

三

电影导演仅仅需要对应的就是两种样式形态的行为对象，无论"虚构"或"实构"，都严格存在于艺术范畴，都具有"构成"意义的单纯[18]。当电影导演面对无论"虚构"的电影故事片，还是"实构"的电影纪录片，尽管习惯性的程序有所不同，但运用的导演技术元素，事实上是高度一致的，且都是对于电影导演技术元素的综合性的运用[19]。

通常，人们总会说："电影，是导演的艺术。"所谓"导演的艺术"，即是对构成电影导演的艺术创作的相应元素、相应方法与手段，或者说，电影导演进行艺术创作过程中，对于相应的技术元素的有机运用。电影导演的技术元素，事实上是一个完整的、相互融和的，你中有我、我中有你的整合体，是一个完整的系统，严格说来，不应机械地、形而上地人为分割。但出于研究、考察，及教学的便利，通常还是不得不予以分解，以形成相应的子系统。故而，电影导演的技术元素根本地融合了这样三方面意义：

一是强调文学性构造的技术元素系统——诸如剧作法中所谓的人物—人物关系、动作—反动作、规定情景、矛盾冲突、事件、延宕、情节。这些，构成电影导演有机地设计与结构声画性技术元素的基础和出发点。但电影导演同纯文字文本的编剧在运用这些剧作元素时，各自的出发点事实上是有相应差异的。编剧强调的是运用这样一些剧作元素来叙述，并结构起一个完整的有意义的故事；而电影导演在叙述，并结构起一个完整的有意义的故事的同时，更在于基于对电影"行动的艺术"特质考虑，强调将这些文学元素，有机置于完成"最高任务"、"核心动作"的要求之下，成为导演的有目的的行为。

二是强调声画性构造的技术元素系统——对演员表演的控制，对摄影的控制（画面空间造型——光影、色彩、线条、构图、景别、摄影机运动），对美术的控制（环境空间—置景、人物造型/化妆、服装、道具），对录音的控制（声音元素的构成、声音元素之间的关系构成，及这些声音元素同画面元素的关系构成），对剪辑的控制（镜头与镜头的有机连接与组合、画面同声音的有机连接与组合）。这些，不仅构成了电影导演呈现文学性构造的技术元素的手段与方法，并且使得这些声画性构造的技术元素也具

有了文学的意义。

三是在上述二者基础上，强调整体性与整合性意义的导演技术元素系统——对作品的导演分析、导演构思的控制，对作品最高任务的设计与完成的控制（情节主题，透过情节主题所呈现与表达的思想、理念、观念的主题，主题呈现的特有的形式、方法、手段），对作品叙事与时空构造—结构的控制，对作品整体、段落、层次的节奏的控制，对作品整体风格和样式的控制。这些，构成了电影导演对于作品的整体意义上的驾驭——作为电影导演最高境界的"整体的和谐统一"。

应当承认，这些导演技术元素最为经典和纯粹地呈现，是在电影导演的创作过程中，在电影导演艺术之中。

对比之下，尽管电视和电视导演面对了上苍给予的无数诱惑——电视样式系统的纷繁复杂、形式多样，电视样式跨越了文艺性和非文艺性的行为形态特质，电视样式间截然的非同质性……但唯独缺少了电影和电影导演那样的对于导演技术元素运用的经典和纯粹。

我们以电视导演行为的四种基本对象——电视"虚构形态"的剧情节目、电视"实构形态"的纪实节目、电视串编形态节目、电视现场实况形态节目[20]，作为基本考察范本，试图获得不同制作/导演创作形态语境中对应的电视导演的行为形态，及对于导演技术元素运用的特质。

电视"虚构形态"的剧情节目：

这类节目的主要样式，作为通常的狭义范畴，包括：电视电影、电视系列剧、电视连续剧、电视情景剧/情景喜剧、电视肥皂剧、电视栏目剧。

这类节目样式最为根本的行为特质在于：创作者——电视导演在生活感受基础上，运用源于生活感受，但并非就是生活本身的"艺术想象"，借助相应文学元素，及相应构成电视画面和声音的技术元素，在拍摄阶段以分段落、分场景/场面、分镜头地逐一拍摄，在后期制作阶段，对镜头、场景/场面、段落的有机连接组合的剪辑，对话/旁白或独白、动作效果、环境效果、音乐的录音制作，并且有机结构画面与声音的"相辅相成或相反相成"的关系——这样一种技术方式，以表达创作者对生活的理解、对生活的态度、对生活的看法、对生活的解释，即创作者的世界观、价值观的观念。

如果宽泛和广义地看待，MV（音乐电视）和CF（影视广告片）也一定程度具备"虚构"、"剧情"的行为形态的意义，也可以涵盖其中。因为，无论MV还是CF，都有着同剧情节目大体共通的行为特质：属于"虚构"范畴，也具备一定程度对文学性构造元素，比如人物—人物关系、动作—反动作、规定情景、情节等等的表象化的处理和运用。最为重要的是，MV、CF都十分强调运用"艺术想象"的手段，完成观念——对于MV而言的音乐形象/音乐主题，对于CF而言的"诉求理念"的表达。

电视剧和电视电影重在叙事，MV重在叙情，CF则重在叙理。

值得注意的是，虚构类的剧情节目，相当程度上，其行为特质同电影的故事片创作十分相似——充分借助画面和声音的元素完成"表情达意"。根本差异在于：电影是基于"黑匣子—大银幕"的技术构成、编码方式、传播方式—收视语境；但是电视，仅

仅基于了"家庭—小屏幕"的技术构成、编码方式、传播方式—收视语境。这,形成了电影和电视各自时间与空间构成意义上的迥异。

"电视也在利用这一媒介的局限性,亦即它那小屏幕和亲密感。特写镜头成标准镜头,几乎成为一种美学原则。而作家和导演则被要求据此来构思他们的素材。"[21]

电影故事片强调的是"场面"——电影的时间与空间的组织,强调通过"场面"的有机构造与累积,给予观众以社会生活的"诗化的哲学"感受、"诗化的哲学"思考,即是所谓的"电影性";而出于"电视是一种炉边媒介"的观赏语境、观赏习惯,电视剧则更强调"故事"和"情节"的设计与张弛有度,强调通过"故事"、"情节"的有机构造与铺展,给予"炉边围坐"的观众以"戏剧冲突、戏剧情节"的观赏的消费满足。相比之下,电视更具商业性意义。

因此,对于电视剧,或电视电影导演而言,尽管也会像电影导演那样,充分整合性地运用同电影导演几乎相同的导演技术元素,但基于"电影性"和"电视性"的差异,及观众习惯性的观赏方式的不同,在运用导演技术元素时,在不知不觉中,必然会形成对于部分导演技术元素的倚重和强调,尤其倚重和强调通过声画元素完成对"动作"、"冲突"、"事件"、"延宕"、"情节"的呈现与表达,倚重和强调的是"戏剧冲突"而不是"场面"组织。也因此,导致一定程度上,如同好莱坞商业电影,不得不淡化主题的深刻性,淡化电视导演自身对于生活的态度、看法、理解、解释的世界观和价值观的理念的呈现。

对于 MV 导演而言,基于 MV"声音/音乐是叙述的主体、画面是叙述的辅体"的行为特质,更注重围绕音乐形象、音乐情感、音乐主题的完成,更倚重和强调运用画面的技术元素,结构起相应的画面"蒙太奇"和声画"蒙太奇"的"诗意性"。

至于 CF 导演,同样充分整合性地运用同电影导演几乎相同的导演技术元素,实现广告"诉求理念"的最具张力与表现力的传达。为此,不得不倚重和强调导演的声画技术元素和"导演构思"、导演"时空构造"的技术元素。即便对文学的技术元素的运用,也仅仅置于一定程度的和表象化的层面。

电视"实构形态"的纪实节目:

这类节目主要涵盖的是:属于传统意义上严格"真实"、作为文艺样式范畴的"实构"的纪录片;及具有一定"真实"的意义、但以"娱乐大众"为目的的纪实形态节目。

对于后者,随后现代工业社会全球性的文艺观赏审美的通俗化、娱乐化、时尚化的趋势,传统意义上的纪录片实难幸免地受到冲击,分化为坚守传统和迎合世俗的两极,尤其在迎合世俗的同时,在"老祖宗"弗拉哈迪《北方的那努克》的猎奇与摆拍中,找到了行为的依据与合理性。最为典型的:一种是时尚、旅游、生活服务等的介绍性纪录短片(也曾被称作"专题片"),运用主持人介入纪录的非客观呈现的形态,完成对生活时尚用品和商品、度假胜地与风土人情等的推荐与介绍。另一种是我们所看到的"搬演"真实,或被称作"情景再现",即对无以纪录和再现的过去的事实,倚照当时

的真实情景,运用视觉手段予以再现,包括当事人本人对事实过程的重新再现,或扮演当事人对事实过程的重新再现。再一种是通过主持人或类似主持人的作用,为真实环境中不知情的真实人物设计圈套,或规定情景,娱乐性地向电视观众呈现真实人物在这一圈套或情景中的真实行为/动作与真实反应。在此,我们姑且不论其混淆传统纪录片根本的"真实"特质,以"伪真实"形态出现的是非曲直。应当承认:这类节目依然还是"真实"的。只是这种"真实",是节目主持人的参与和诱导的"真实",成为"亚真实"。同时,这使得传统"真实"的意义被转化了,构成为宽泛和广义的"真实"。创作者通过节目呈现这种"亚真实"的根本目的,在于充分娱乐大众的商业化、商品化。尽管节目制作者设计的"圈套—规定情景"是虚假的,但其中参与者行为的过程和结果是真实的。也因此,这类节目,我们只能类归其为"纪实节目"。

这类节目样式最为根本的行为特质在于:首先,在实际创作中,当题材、拍摄对象确定后,拍摄文本和作品最终成型的文本的构思与形成,同导演的"二度创作"、"三度创作"几乎齐头并进。这意味着——纪录片最终是在剪辑台上完成的。因而,导演在纪录片文本的最终形成与定稿上,拥有相当的权力。也因此,一般统称其为"编导"。其次,在编导既定创作意图下,强调对于"真实"元素——包括人物行为动作的"真实"、发生的事件的"真实"、人物行为和事件的过程的"真实"等等,通过现场的画面、声音的能动地记录,后期的蒙太奇画面、声音的制作——镜头与镜头、声音与镜头,乃至声音与声音的关系,按照编导既定创作意图重新而有机地结构,以构造成为条理清晰、富有艺术感染力的,呈现创作者对"真实"的感受、理解、解释的,属于"创作者的真实"的纪实性文艺作品,或娱乐作品。

由此,我们看到:

一方面,这类节目样式编导的"导演分析"、"导演构思",贯穿于整个纪实、纪录过程的始终。纪实形态作品,很难像剧情形态作品那样,可以实现导演技术元素的精确设计和结构。纪实形态作品的拍摄,对于被拍摄对象的行为或事件而言,编导能够做到的,仅仅在于大体和轮廓地感知。拍摄过程中,编导对被拍摄对象或者事件的行为始终在进行判断与梳捋,对由人物或者事件呈现出的主题的意义不断在进行分析,同时对未来作品的叙述架构也在不断进行精心构思,这种"分析"和"构思",贯穿于整个拍摄过程,以及后期剪辑、制作的整个过程。在整个拍摄制作过程中,随时需要纪录片编导对文学性技术元素的综合性和创造性的运用。

另一方面,在拍摄过程中,纪录片编导同样需要对"视听语言",及其技术元素的综合性与创造性地运用。纪录片编导在对事件、人物行为纪录与纪实过程中,本能和能动地通过摄影师拍摄的控制,准确地运用,并结构镜头语言。这一方面需要纪录片编导同摄影师的极度默契、摄影师对编导的极度配合;另一方面也需要摄影师对编导创作意图,包括拍摄意图和导演分析、导演构思意图的深刻和准确地理解、把握。

再一方面,纪实性作品的成型,很大程度上,必须倚据"第三度创作"。在剪辑台上,纪录片编导结构着未来作品的叙事——纪录片的故事、故事的走向、作品的主题(包括主题的确定与开掘)、人物内心世界的深刻剖析与展现……,及至结构镜头语

言、结构声画的蒙太奇语言。也因此，纪录片通常被人称作是"剪出来"的。纪录片最终就是在剪辑台上结构，并完成的。纪录片具有的"第三度创作"的意义、地位与作用，远胜过"虚构形态"的剧情节目。

也因此，对于纪实节目编导而言，"导演技术元素"不仅仅只是其表述和借以表情达意的语言，而是已经根本性地融入其血液和细胞之中，已经本能地成为其思维的语言，成为其生命的组成部分。电视"实构形态"纪实节目的编导，同样需要对导演技术元素的整体性、具有整合意义地把握。

电视串编形态节目：

电视串编形态节目所涉及的范围非常广泛，它构成一般电视台常态性的样式和经常性的节目播出。

这类节目的内容，广义上包括了新闻、信息、生活资讯服务性节目——通过电视播报人/主持人的播报串联、报道和介绍展示性短片/VTR 的播放，及时报道和传播国内外政治（包括外交、法制）、军事（包括战争）、经济（包括股市行情）、社会、灾害、体育、文艺娱乐、旅游、生活服务等讯息。

通常，这类节目运用两种制作方式——ESP 制作方式和 ENG 制作方式[22]，以实现实况播出，或录像播出。用 ESP 制作方式，播报人/主持人在演播室完成对于新闻/信息资讯/生活服务资讯的标题或具体内容的播报、背景资料的说明/评述、相关讯息的介绍等等的引导、提示、串联；用 ENG 制作方式完成新闻报道性/信息资讯行/介绍展示性 VTR 短片的制作。在一般强调时效性，诸如新闻性的节目中，通常多运用演播室实况播报、VTR 短片播放或现场实况连线的直播形式[23]；而一般不太强调时效性的节目，则更多采用录播制作形式，即或者在既定的、既已完成摄录制作的VTR 短片基础上，编辑、编排形成完整节目的结构与文本，或者编导按照既定的拍摄和播出文本，完成 VTR 短片的摄录制作，然后依此文本，在演播室完成主持人播报串联的录制，再通过后期制作，将 VTR 短片与主持播报有机串联，编辑成完整节目。

也因此，构成了电视串编形态节目导演特有的行为形态：

首先，在 ENG 制作方式中，"导演"角色被更多地呈现"记者"/"出镜记者"、"编导"的特质。严格讲来，电视串编形态节目的 VTR 短片大多依旧属于"纪实"和"真实"的范畴，尽管制作本身具有技术性与技巧性，但几乎没有文艺性、艺术性可言，并不属于通常所谓"艺术"的范畴（通常人们所谓"报道艺术"中的"艺术"概念，更多属于技巧范畴，属于技巧呈现的艺术，而非严格意义上的艺术性范畴）。出于新闻和信息资讯报道的职业伦理、职业道德、职业操守，VTR 短片更强调对事实或信息资讯、介绍或展示内容的客观、公正、真实、准确、全面的及时性传递与呈现。显然，这更多属"传播"范畴，需要传播理论（包括新闻理论）予以规范和比照。由此可见，电视导演的导演技术元素在这类短片制作中的作用与呈现，是非常有限的，至多表现在对于画面、镜头，以及镜头连接组合的控制上。

其次，无论是演播室现场实况直播，还是演播室实况同后期串联编辑的录播，电视导演在电视串编形态节目 ESP 制作中的角色，被更多地呈现"导播"或"编辑"的特

质。其一,在演播室现场制作(无论直播,还是录播)过程中,导播能够呈现与完成的最大功能、作用,仅在于从多机位、多景别的画面中,选择最具表现力的机位与景别,以最大限度地、清晰准确地凸显主持播报的内容,即便有对于主持播报形态的调度(属于"说"新闻的形态范畴),也仅仅是节目的包装,是"装饰性的上层建筑"。在这种形态的节目制作中,电视导演的导演技术元素的运用,仅能够被局限于导播过程中的对镜头语汇的组织,但难以有对镜头语汇的创造性的发挥,且每一次的制作过程,几乎都是对前一次制作的复制。其二,现代科技,尤其"虚拟演播室"多媒体技术的运用,使得演播室的环境设计,不在仅仅局限于类似过去的那几张景片和播报台,通过蓝背景或绿背景的色键抠像,可以使主持播报人身处各种导播所设想和需要的环境之中,并且可以随主持播报人前后左右的走动,做到画面中的背景也随之一起相应移动,犹如人的眼睛在真实环境中所看到和感受到的一样。这需要美术设计和多媒体工程师的介入、参与。这不仅只是节目的包装,而成为最大限度地生动呈现节目内容的有机组成部分。在"虚拟演播室"的节目制作中,电视导演终于拥有了对美术的导演技术元素的运用权力和运用空间。其三,在后期串联编辑,或者过程中,作为"编辑"的导演的所有工作,仅仅是按照既定的文本,进行相应的节目串联的工作,基本谈不上对于导演技术元素的有机和创造性的运用。

再次,对于新闻和信息资讯的报道、生活时尚的介绍和展示的 VTR 短片而言,基于所具有的"事实"的形态和"真实"的价值意义,画面的表现力在很大程度上受到局限与制约,以至于画面难以担当堪称"叙述的主体"的重任。为了意义的表现,势必要求在其他节目形态中堪当"叙述的辅体"的声音元素,几乎同等地也成为"叙述的主体"。连同主持播报人说明介绍、串联引导的话语,在电视串编形态节目中,声音元素具有了历史性的、功能性的行为意义。一言以蔽之,在电视串编形态节目中,人们姑且可以不看画面,但必须要听声音。

"混乱的原因部分是由历史的偶然性造成的,由最初的错误概念所引起的。电视来自无线电广播,而且最初是有声广播的一个延伸。影像来到广播之中就像同步声音进入无声电影一样;并且正如电影制作者把声音看作是画面的附属物一样,广播者也把影像看作是他们话语的图解说明。值得注意的是,这两种媒介的纯粹主义者拒绝这种创新,他们认为这些是美学上的堕落。电影制作者把声音当作是对电影艺术的威胁。广播者把电视看作是对无线电广播艺术的威胁。在某种程度上两者都正确——正如盲人突然恢复视力。"[24]

也许,电视意识到自身画面表现力的有限性,便试图以在画面中注入更多元素的方式,让画面能够承载的信息量增大,让画面不再只是可有可无。电视新闻,尤其财经、股市行情的资讯节目/栏目,为了最大限度地利用电视画面空间,不仅加入以标题新闻形式播报最新发生的资讯的滚动字幕,且进而几乎实时同步地反复播报股市、汇率、基金、期货等等的财经数据与行情,让二重,甚至三重的资讯字幕占据画面的相当空间。画面的信息资讯播报功能几乎被张扬到极致。但是,这种张扬并没有给电视

导演的导演技术元素的运用同比地创造出巨大空间。事实上,电视导演即便有的对声音、画面/文字的元素的运用与发挥,依然十分有限和狭窄,相反,几乎只是一种手段和方法上机械与重复,至少同"艺术性"、同"艺术创造性"无缘。

电视现场实况形态节目:

电视现场实况形态节目,同样也是电视最为基本的、构成常态性的样式和经常性的节目播出。

这类节目的表现形态包括:以强调文艺演出的观赏性和娱乐性为目的的综艺/晚会类节目和特别文艺节目;以强调某种观念和观点的表达和说明为目的的"谈话"、"访谈"类节目;以强调才艺/才能娱乐性、竞技性展示为目的的"真人秀"、"选秀"、"竞赛"节目;以强调新闻事件,或具有新闻/资讯意义的重大事件,及体育竞赛等的现场实况性、即时性播报为目的的直播/录播节目。

这类节目基本涵盖了文艺观赏、娱乐消遣、资讯信息的传递传达,并以此为自身的功能形态。

这类节目,在制作形态上,主要以 ESP、EFP 的制作方式为主体,并一定程度上融入了 ENG 的制作方式。

在 ESP 和 EFP 制作方式中,"导演"的角色被转换成了"导播",行为方式和功能随之发生根本性的改变。即是说,"导播"的意义更多地在于运用多机位的现场拍摄,在类似不同角度观赏的观众的视角中,有机选择最具表现力的视角和景别,将现场情形有张力地呈现在电视观众面前。"他们被告知,电视是一种炉边媒介,而且有人说,细致的画面结构被认为是有害的,不仅因为它需要进行当时的电视所办不到的剪辑技巧,而且因为人们模模糊糊地意识到这会使那作为毫无偏见的开向世界的一扇窗户的家庭屏幕变得虚假了。虽然多台摄像机的使用在某种程度上在创造了与电影相似的剪辑方式,但是电视画面的分镜头并非不同镜头的结果,而是同时发生的表现同一事物的不同角度。"[25]一方面,这同样需要电视导播本能和能动地将镜头语言融和为自己血液和细胞的有机组成部分。另一方面,需要电视导播对现场多台摄像机位置的准确预判,从而才能够结构起最具有表现力和视觉张力的画面。

在这过程中,有两方面的意义,值得我们必须充分注意:

首先,电视导演对场面调度元素的运用是非常有限度的。

这种有限性,一方面源自电视导演在拍摄实况现场,对被摄体的调度的有限。在综艺、晚会、选秀、真人秀、访谈、谈话等节目形态中,电视导演能够一定程度地对被摄体大体上的和整体上的场面调度作出相应规定,但拘泥于被摄体自身的演出需要,电视导演的这样一种调度的规定,不可能根本地破坏演出自身的完整性与表现性,仅能够是有限度的和整体意义上的,同时,更多地表现为通过对摄像机机位、景别、运动方式的调度以顺应之。

另一方面,在拍摄和制作过程中,导演/导播基于现场情形,尤其涉及文艺观赏性,或针对文艺观赏性较强的节目形态,在策划、构思、准备阶段,相应程度上能够借助类似电影导演的"蒙太奇声画思维",以完成场面调度——对被摄体和摄像机两方

面调度的构思、设计,同时,在拍摄/现场实况转播(录播)过程中,也会依据现场情形,对摄像机的机位、景别、运动方式做出即兴性的相应调整与调度。但必须指出的是,这样一种调度,比照电影和电影导演的场面调度,其难度与复杂程度会减弱许多。电影导演对于被摄体和摄影机的现场调度有着相当的自由度,几乎不受限制。但电视导演对于现场被摄体和摄像机的调度,既有事先构思的确定性,同时又有被摄体现场即兴性表演,或者拍摄对象将会有的行为轨迹与过程、事件的现场具体状况与进展的不确定性所局限。电视导演有所为的,更多的是通过摄像机的调整、调度予以顺应。并且,电视现场拍摄的机位,很大程度上还可能受到被摄体表演/行为区域的局限和限制,其设置往往只能安排在演区外部,一般无法长时间深入到演区内部进行运动拍摄,对摄像机机位、景别、运动方式的调度,必须以不影响、不干扰、不破坏被摄体表演的完整性为前提与根本原则。因此,对于电视导演的场面调度而言,一般无法获得电影那样的摄影机同被摄体融为一体的、来自人物或电影导演主观的、高度情绪性呈现的张力,而仅能够完成相对客观的、一定程度地情绪化的呈现表达。但不管怎样,电视现场实况形态节目的行为特质,要求电视导演对于镜头语汇的更加娴熟,不仅将镜头语言视为其表情达意的思维的语言,更是几乎成为一种本能。

其次,电视导演在综艺、文娱类现场节目中,对于文学性构造的技术元素的运用,主要呈现在策划、构思阶段,在设计、确定节目版块具体内容的过程中。尤其在"竞赛"、"选秀"、"真人秀"等时尚性节目中,出于广告商的商业利益和节目制作方经济收益两方面的现实考虑,节目过程往往被人为地拉长,或者必须要有形式上的,或具体结构版块构成上的可复制性。也因此,对于文学性构造的导演技术元素的运用,事实上被相当程度地强化。广义的戏剧性元素的借用与融入,成为这类节目制作的必须和必然,其中包括:选秀/竞赛者之间关系(人物与人物关系)的,相互 PK(动作与反动作)的,对比和对立性的(矛盾冲突),落选待定(事件、延宕)的,观众对于最后结果的期盼(情节)的……。诸如这些的导演技术元素的有机运用,事实上极大强化了节目/栏目的商业性、娱乐性、消遣性和消费性。

<h2 style="text-align:center">四</h2>

我们在电视构成自身纷繁复杂的样式系统中,清晰地看到了电视导演行为形态的特质的同时,依据此,我们获得了这样两方面的思考:

首先,电视导演的导演技术元素构成的经验,深刻地源自电影和电影导演。尽管,电视和电视导演有着同导演和电影导演截然不同的行为特质、行为规范。但同时,电视和电视导演在经历过"对各自的媒体产生一种狂热的和排他性的忠诚"之后,事实上并没有断然地表现出对于电影和电影导演其行为规范的拒绝,"有两件事促进改变了这一不幸的以及最终是毁灭性的结局。第一件事就是录制技术的发展使电视得以把磁带盒影片混合起来,并且用电子的方法来剪辑素材,这意味着电视技巧开始对电子节目的构成起到不断增长的影像。第二件同时发生的事情就是,第二代电视

制作者已出现在舞台上,这些人是从这一媒介里土生土长起来的"。因为电视和电视导演充分意识到"唯有当电视接受了电影的技巧和语言,并因地制宜地加以使用的时候,电视才开始表现出自己的特点"。[26]

其次,电视导演在"侵占"电影导演的导演技术元素的同时,一方面把电影导演技术元素当做自己行为规范的基础,并且在此基础上,针对电视样式系统的构成特质,尤其电视样式/节目制作方式的不同,电视导演进而获得了真正属于自身的电视导演技术元素的肯定。在每一种电视节目样式中,电视导演基于了这一节目样式的行为特质,形成真正属于自身的对于电视样式节目导演的行为规范。在电影和电影导演,到电视和电视导演之间,架构起自由来往于这两者之间的桥梁。

同样,对于电视导演学的学习而言,事实上分作了两个层次的意义:一是作为基础的电影导演技术元素,二是走向本体的电视导演技术元素。

注　释

［1］　"广播电视艺术学"为国家教委公布的二级学科的正式称谓,其一级学科的归属,为"艺术学"。"广播电视编导"为"广播电视艺术学"辖属的本科专业方向的正式称谓,属三级学科。

［2］　白景晟:《丢掉戏剧拐杖》(论文),《电影艺术参考资料》1979 年第 1 期;罗艺军主编:《中国电影理论文选》下册,文化艺术出版社出版,第 3 页。

［3］　舞台艺术的核心,正如叶长海先生所谓的"演员、剧本(或剧作者)、观众"的"三位一体"的关系,导演、舞台监督等制度的建立,主要就是为了调整这三者之间的关系(详见叶长海:《中国戏剧学史稿》绪论,中国戏剧出版社 2005 年 10 月版,第 1 页)。演员是舞台的主人,是舞台演出的主体和主要实施者。因此,学习舞台导演,首先必须深谙舞台的表演规律。

［4］　1956 年 5 月 18 日,《人民日报》发表题为《从"一出戏救活了一个剧种"谈起》的社论,称赞它是贯彻"百花齐放、推陈出新"戏曲改革方针的良好榜样。同年,昆曲《十五贯》由上海电影制片厂(陶金导演、编剧)摄制成彩色戏曲艺术影片。此剧曾被诸多剧种广泛移植。

［5］　［美］苏珊·朗格:《情感与形式》,中国社会科学出版社 1986 年版,第 480、481 页。

［6］　［美］斯坦利·卡维尔:《看见的世界——关于电影本体论的思考》,中国电影出版社 1990 年版,第 200 页。

［7］　［美］阿瑟·阿萨·伯杰:《通俗文化、媒介和日常生活中的叙事》,南京大学出版社 2000 年版,第 124 页。

［8］　［美］阿瑟·阿萨·伯杰:《通俗文化、媒介和日常生活中的叙事》,南京大学出版社 2000 年版,第 124 页。

［9］　［美］S·弗·刘易斯:《心理分析:电影和电视》,《世界电影》杂志 1996 年第 1 期,第 19 页。载于 R·艾伦编:《发表意见的渠道:电视和当代批评》,1987 年。着重号为引用者所加。

［10］　［英］约翰·埃利斯:《有形的虚构:电影、电视和录像》,伦敦,1982 年版,第 137 页。

［11］　［美］沃·里拉:《电视》,周传基译,《世界电影》杂志 1988 年第 4 期,第 245、246 页。原文译自沃·里拉所著《作家与银幕》一书,威廉·摩罗出版社,纽约,1974 年版。

［12］　请参见笔者:《重读:电视技术形态》(论文),收录于《新世纪影视理论探索》,金丹元、陈犀和主编,学林出版社 2004 年 5 月版,第 264～283 页。

[13]　〔美〕沃·里拉：《电视》，周传基译，《世界电影》杂志 1988 年第 4 期，第 245 页。原文译自沃·里拉所著《作家与银幕》一书，威廉·摩罗出版社，纽约，1974 年版。

[14]　例如：美国故事影片《谁陷害了兔子罗杰》（英文名：Who Framed Roger Rabbit），美国 Amblin Entertainment 公司、Silver Screen Partners Ⅲ 公司和试金石影片公司（Touchstone Pictures）1988 年出品，制片人弗兰克·马歇尔（Frank Marshall），执行制片人凯瑟琳·肯尼迪（Kathleen Kennedy）、斯蒂文·斯皮尔伯格（Steven Spielberg），导演罗伯特·泽米吉斯（Robert Zemeckis），片长 70 分钟。该片具有很强的魔幻色彩：影片中的警探由真人扮演（但造型魔幻），其他的诸如被唤作罗杰的兔子等等，均仍旧卡通造型。通片以真人表演结合美术的卡通形象，完成故事的叙事。

[15]　〔美〕沃·里拉：《电视》，周传基译，《世界电影》杂志 1988 年第 4 期，第 245 页。原文译自沃·里拉所著《作家与银幕》一书，威廉·摩罗出版社，纽约，1974 年版。

[16]　在美国，尤其西方，在"二战"结束后的整个上世纪 50 年代基本完成电视机的普及，尤其在呈现技巧和技法上全面完成对于电影的模仿之后，从上世纪 60 年代开始，电视开始同父本的电影逐渐形成"情感上的而不是理智上的"对于"各自的媒介产生一种狂热的和排他性的忠诚"，参见美国学者沃·里拉：《电视》（周传基译，《世界电影》杂志 1988 年第 4 期，第 248 页。原文译自沃·里拉所著《作家与银幕》一书，威廉·摩罗出版社，纽约，1974 年版）。中国电视界和电影界在上世纪 80 年代，也几乎同样地复制了西方、包括美国出现的电视同电影的艺术的和商业的冲突。

[17]　〔美〕沃·里拉：《电视》，周传基译，《世界电影》杂志 1988 年第 4 期，第 248～249 页。原文译自沃·里拉所著《作家与银幕》一书，威廉·摩罗出版社，纽约，1974 年版。

[18]　在笔者看来，电影故事片与纪录片的根本差异性，仅仅在于：电影故事片是创作者在生活感受基础上，运用艺术想象，借助于源于生活、但并非就是生活本身的相应的人物—人物关系、动作—反动作、规定情景、矛盾冲突、事件、延宕、情节等文学性元素，以表达创作者强烈地对生活的感悟、对生活的态度、对生活的理解、对生活的解释，即创作者自身的世界观和价值观；电影纪录片的创作者也在通过作品，强烈地透现自己的世界观和价值观，但这是以创作者真实记录下的真实的人、真实的事、真实的社会生活环境、真实的自然风光，即一切都是真实的"影像"为手段而实现的。因此，无论"虚构"还是"实构"，重要和根本的不在于作为"虚"与"实"的表现手段本身，而在于作为创作终极目的的对于观念表达的"构"的根本。

[19]　我国著名电影和戏剧导演、剧作家、理论家、电影事业家、电影教育家张骏祥先生（1910.12.27～1996.11.14，享年 86 岁）曾将导演创作与工作称作为"导演术"，同导演艺术相对"间离"。详见张骏祥：《导演术基础》，中国戏剧出版社 1983 年 9 月版。所以谓"术"，必定会有构成此"术"的相应元素。事实上，在研究、考察导演行为形态过程中，恰恰亟待需要这种对于"术"的"间离"和分割。这样，才能够使得考察和研究走向深入。也因此，我们将构成"导演术"的那些元素，称作为"导演技术元素"。

[20]　通常将电视节目分作这样六种类型：电视新闻节目、社会教育节目、体育节目、经济节目、电视剧、电视文艺节目。详见张雅欣：《电视概论》（广播电影电视部统编教材）"第四章·电视节目的分类"，中国广播电视出版社 1997 年 8 月版，第 109～165 页。这种分类，大体以体裁和题材为划分标准，基本对应了一般电视台行政机构设置的传统，同时依据、并体现了中国电视事业发展之初的节目制作状况。事实上，当今条件下，其中不少电视节目样式和类型的发育已远远超越当初的预见，比如电视现场选秀/"真人秀"节目、MV/音乐电视和 CF/影视

广告片节目、电视文娱/体育/股票/生活等的杂志型栏目节目等等,一定程度上也对当今节目的行为形态、制作形态,尤其对应的电视导演行为形态的研究,带来相应的困惑。在此,笔者出于对电视导演行为形态的考察的需要与便利,比照现实常态性的和经常性的电视节目的制作形态与方式进行类归。

[21] 〔美〕沃·里拉:《电视》,周传基译,《世界电影》杂志 1988 年第 4 期,第 248 页。原文译自沃·里拉所著《作家与银幕》一书,威廉·摩罗出版社,纽约,1974 年版。

[22] 就电视而言,现有三种制作方式:ENG(Electronic News Gathering,电子新闻/信息采集)——运用单机的拍摄方式,通过采访车直接将现场画面和声音讯号微波传送至电视台实况播出,或录制现场画面和采访,然后进行相应的声画剪辑,以完成新闻、信息、生活资讯短片的制作;ESP(Electronic Studio Production,电子演播室制作)——电视演播室多机位的实况拍摄或录制,有机编排、融合 VTR 短片实况播放的制作方式;EFP(Electronic Field Production,电子现场制作)——电视非演播室现场的多机位实况拍摄、现场视音频的即时性导播切换的现场实况转播或录制的制作方式。

[23] 目前,中央电视台除央视一频道 19∶00 全国性的《新闻联播》节目,仍采用传统的录播方式外,其他诸如央视四频道、央视新闻频道、央视财经频道等,其准点新闻栏目/节目、财经新闻栏目/节目,一般均采用直播方式。各省市一级电视台的新闻和财经栏目/节目,尤其关于股市行情的栏目/节目,大多也都采用直播形式。但除此而外的诸如娱乐、生活时尚、生活资讯服务等新闻时效性不要求很强的栏目/节目,一般仍采用录播形式。国外电视机构的情况也基本如此。一般属于新闻资讯范畴的栏目/节目,均采用直播形式;而非新闻资讯范畴的栏目/节目,一般采用录播形式。

[24] 〔美〕沃·里拉:《电视》,周传基译,《世界电影》杂志 1988 年第 4 期,第 245 页。原文译自沃·里拉所著《作家与银幕》一书,威廉·摩罗出版社,纽约,1974 年版。

[25] 〔美〕沃·里拉:《电视》,周传基译,《世界电影》杂志 1988 年第 4 期,第 248 页。原文译自沃·里拉所著《作家与银幕》一书,威廉·摩罗出版社,纽约,1974 年版。

[26] 〔美〕沃·里拉:《电视》,周传基译,《世界电影》杂志 1988 年第 4 期,第 249 页。原文译自沃·里拉所著《作家与银幕》一书,威廉·摩罗出版社,纽约,1974 年版。

中国电视的问题意识与解决方案

——对话《电视策划与写作十讲》

廖喵婧

为扩大世博会宣传力度，提升频道国际都市形象，2009 年 6 月 18 日，上海文广以"新闻立台、文艺兴台、影视强台"三驾马车并驾齐驱的宗旨，推出了全新改版的东方卫视。改版后的东视，在新闻上，继续保持其雄厚的国内外重大新闻资源优势，并增加了新闻容量和时事评论力度；在综艺上，组织了以"三大会"（舞林大会、笑林大会、民歌大会）为主体的娱乐节目；在影视剧上，增加了独播剧、首播剧和自制剧的节目份额。据央视索福瑞数据统计显示，改版短短四天间，东视在全国范围收视增长幅度提升了 18％，18:00～24:00 的晚间时段达到 48％。

而早在前一年同月，浙江卫视就展开了改版加改制的"新电视"运动——"浙江中国蓝"口号的提出，自办娱乐节目《我爱记歌词》、《男生女生》、《娱乐星空》的品牌化联合，主持人经纪制"蓝星制造"的推出——正是其"改版之'方'、改制之'程'、改人之'式'"创新方程式的集中体现。

相对于"东方卫视"、"浙江卫视"相对成功的改版，更多频道还在媒介竞争日益白热化的大环境中上下求索，节目形式的求新求变盲目跟从，节目内容随意跟风。各频道对节目策划手段、品牌战略，对节目观念实施和发展的规划等构成策略，缺乏准确定位及宏观把握，暴露出节目策划机构对电视策划本身缺乏系统化思考以及原则性理论指引的弊端。

浙江大学出版社发行了一本广播电视学专书——《电视策划与写作十讲》（以下简称为《十讲》）。此书为该出版社"求是"系列丛书之一，作者是中国传媒大学电视与新闻学院的徐帆讲师与徐舫州教授。粗读该书，《十讲》并没有试图给业者"皮下注射"一剂立竿见影的灵丹妙药，而是期冀通过理论性总结，为节目策划者提供一条突破迷思的思考路径。按书中作者言，"归纳经验型观念"与"提出应用性原则"[1]是该书的初衷及要义。与其说作者试图通过对一线经验的总结，阐述对电视传播活动的认知，不如说是其对电视文本创作及电视产品策划脉络的梳理及反思。

自 2008 年的最后一天，尼尔森宣布终止在中国进行电视调研以来[2]，各家电视台丝毫没有削减对自身频道节目量化评定的势头。相反，随着央视索福瑞开启收视率数据统计"一家独大"的时代，节目收视份额之争也趋于白热化的态势。央视索福

瑞现今的服务重点客户是各大电视台，来自电视台的收入占其总收入的70%。而各家电视台竞相购买自己收视数据的最主要原因，莫过于用之作为节目编排和广告投放的风向标。2009年8月，上海生活时尚频道晚间黄金时段的四大直播节目——《人气美食》《今日印象》《左右时尚》《都市之夜》——更是根据"瞬间收视率"来评选日人气冠军。虽然，这个环节体现了编导意图增加与观众互动的细密心思，但也从另一个侧面也反映了节目策划者"收视率至上"的潜在心态。

从节目编排、内容设置、形式包装到资源配置，量化的电视观众反馈机制贯穿于节目主创策划理念的全过程。"用数据说话"，直接或间接地造成了节目一味寻求"眼球吸引力"经济，向高收视率节目看齐的"拿来主义"蔚然成风。一线业者对"实例"的偏爱在于它的易操作性，看似可以在短时间内解决"怎么办"的问题。上帝造人时，用蛇"诱惑"亚当和夏娃；而"俊男美女＋奖金＋悬疑"则似乎成了如今节目策划者"诱惑"观众的通天法则。

基于此，《十讲》的两位作者在书中坦言了这样的担忧："改版热潮中也暴露了电视媒体及电视人盲目、盲从、茫然等从理念到实践的诸多问题……"的确，这种用时短、收效快的借力省力方法，一方面造成了节目形态重复化情况严重，媒介秩序混乱；另一方面也增加了业者的懒惰情绪。

为了解决上述问题，《十讲》的二位作者在全书强调了"问题意识"的重要性。保持"问题意识"，能够增加人们对对象本质、规律的认知和检验，因而也是"创新的内动力"[3]。其在实践操作层面对于节目策划者的帮助在于，可以通过对实际电视传播环境和资源整体的综合分析，把控媒介活动的状态、性质和过程，从而摸索出指导自身电视决策的一般规律。"十讲"的二位作者通过对界定问题、搜集资料、市场调查、整理情报、产生创意、选择方案、实施方案、评估方案八个步骤"流程化"的梳理，加以案例分析，讨论"是什么"、"为什么"，进而指导读者自己拿出"怎么办"的方案。这一探寻"是什么"、"为什么"的过程，是一个不断思考、调查、分析、论证、否定再否定的过程，并对策划者的智力、能力和耐力都提出了更高的要求。

随着媒体汇流整合日益密集，受众主体意识提升，电视策划者再不能将受众单纯看成为同质性的整体和小数点前后冷漠呆滞的数字。传播效果的终极目标是改变或者影响受众的行为，而媒体文本对于受众意识及行为的影响并不能够通过收视数据这一量化指标反映出来。早在二战后，BBC就开始用欣赏指数参与评定电台节目的质量，相比只能从表层反映收视状况的量化统计，欣赏指数更能够反映观众的满意度。为此，《十讲》的作者总结了三点应当在认识论上从"数字受众"走向"意见受众"的原因：其一，电视市场的复杂性要求全面高效的反馈系统；其二，分众化趋势，小众化、碎片化和异质化发展；其三，受众主体的多元化与日益积极的诉求表达。[4]业界也已经开始身体力行，上海文广旗下的发展研究部，探索研发了《节目及频道观众欣赏指数调查》项目，这是具有节目决策权力的机构将观众满意度纳入策略考量的开始。

《十讲》另一可贵之处是对"本土原创"的坚持。当今的电视屏幕，"泛殖民化"现象比比皆是。即使是国内影响力靠前的几家省级卫星电视频道，在其"品牌节目"和

"自拍电视剧"中也不难找到诸如 American Idol、Ugly Betty、Dancing with the stars 和 the Sing Bee 等西方高收视率的节目创意。《晏子春秋·内篇杂下》告诉我们,"橘生淮南则为橘,生于淮北则为枳,叶徒相似,其实味不同。所以然者何?水土异也"。无论这些节目创意是合法购买版权或明里暗地的变相抄袭,面对境内移植造成的"水土不服",策划者或多或少会意识到本土化改良的功课需要做足。《十讲》一书的案例大都是植根于本地文化土壤、符合本土人文习俗、思维方式及社会情状的原创节目。该书序作者之一的胡智锋教授也肯定了这一彰显"中国主体性"的方法论,认为这种就地取材、总结中国式电视经验的意识和研究方法比"那些打着'洋招牌'的理念、技巧,更具有现实意义,更符合中国的需求"。

"中国主体性"的特点,在《十讲》下编电视写作中尤为凸显。时下一些国外电视文案写作的原版教材,被屡屡翻译成中文引进。经过"英(大多是英文教材)译汉"的过程后,写作案例的文义、句构及章法在很大程度上发生了改变。进而,写作专书里最有实用价值的部分——对案例文本的解析和阐述,其作用也在这个"本土化"的过程中失效了。7月,低调改版后的央视新闻频道,显示了去"新华体"和教化姿态与树立权威形象并存的改革决心。虽然,鲜艳的节目包装、年轻化的主播,使得改版后的央视新闻频道饱受业界和专家的争议。但央视的改版显示了电视媒体放低姿态、"以人为本"的趋势是不可逆转的。电视文稿的语态、语式、时序等叙事话语也都正向"亲民化"转变。《十讲》中,作者采撷了来自 2000 年以后中国电视业界新鲜的节目案例,其用活泼的语言,务实地阐述了电视新闻、电视片、节目方案及包装宣传等类型化文案写作的规则与方法,并不吝其言地点明了写作过程中应当规避的雷池禁忌,从而为读者展示了在媒介话语和叙事形态不断变革的大环境,电视文案写作的新图景。

四年前,徐舫州教授和徐帆讲师即合作过《电视节目类型学》一书。当时他们对电视业界各节目类型的概念界定和发展历程进行了摸排式梳理和系统性总结。作者对电视节目这一电视学科"元概念"的厘清,明晰了作为电视实践"载体"[5]的外在特征和内在属性。现在想来,前本书作为"电视学的基点"研究,应该是为后本书打好了伏笔并做足了功课。

当今的出版业,关于电视策划理论的专著为数并不很多,笔者在当当网和卓越网"高级搜索"书名一栏输入"电视策划"的关键词,分别仅获得 27 和 29 个搜索结果。而许多此类读物更适合面对单纯的、未有实战经验的大专院校学生,书中总结的宝典式"法则"更像是某些诸如新东方等英语培训学校提供给广大学子的应试"鸡精"。通过从"问题"到"问题",从"实践"到"实践"具细化应试技巧的学习,使得电视策划变成了一道道选择题和问答题——策划起来难,答起来容易。

电视业者的实战经验大多是零碎而指向具体问题的,而学者对策划归纳式的总结往往因缺少相关联的具体语境被束之高阁。作为在传媒一线摸爬滚打过的高校学者,《十讲》的作者意识到总结具有"可验性"的理论分析和"原则性"的实际体例,可以为同行和后辈提供具有"普适"价值的思考路径与方法。胡智锋教授在该书的序言中这样写道"无论是策划抑或写作,都是电视生产活动的某一分支,其不仅是以宣传品、

作品为潜在对象，而更直接指向电视产品的生产、传播行为——而这，正是处于转型期的中国电视业界、学界关注且要回答的重要命题".[6]"授人以鱼，三餐之需；授人以渔，终身之用"，在业界人士日益面临节目创新危机且江郎才尽之时，多介入一些关于策略、价值的思考是当务之急。

注 释

［1］　徐帆、徐舫州：《电视策划与写作十讲》，浙江大学出版社 2009 年版，第 4 页。

［2］　搜狐财经. http://business. sohu. com/20090212/n262208217. shtml.

［3］　俞吾金：《问题意识——创新的内在动力》，原载《浙江日报》2007 年 6 月 18 日 11 版。

［4］　徐帆、徐舫州：《电视策划与写作十讲》，浙江大学出版社 2009 年版，第 47～48 页。

［5］　徐帆、徐舫州：《电视节目类型学》，浙江大学出版社 2005 年版，第 1 页。

［6］　胡智锋：《电视策划与写作十讲》序言一，浙江大学出版社 2009 年版，第 2～3 页。

电视屏幕上的舞台

——中国电视转播戏剧作品的历程初探

张小鸥

 1958 年 5 月 1 日 19 时,北京电视台(中央电视台前身)开始首次正式播出,标志着电视这一现代传播媒介在中国的诞生。几乎是在第一时间,作为重要艺术门类的戏剧便与之结缘,开始了一段彼此交融、互动的历程,两者的"蜜月期"长达近三十年之久。电视直播、录播戏剧作品,极大地扩大了戏剧的传播范围,培养了大量的观众,同时也对戏剧作品的创作美学产生影响,本文将就这个一直为学界忽略的现象进行述论。

 在中国电视的初创阶段,文艺节目几乎占去了绝大部分播出版面,一方面,与当时的报纸相比,无论是及时性还是覆盖面,电视都还有相当的差距,中国新闻事业的发展也决定了这一时期的电视还不能把传播新闻作为它的立身之本。于是,寓教于乐的文艺节目便唱起了主角。因为技术限制,当时的文艺节目基本是直播舞台演出和演播室的演出,电影和戏剧被称为"两根拐杖","北京电视台播放电影的时间占全部节目时间的 75%,戏剧转播占 15%;到了 1959 年底,故事影片占时 50%,戏剧转播占时 30%,余下的 20% 是纪录影片、科教影片、《新闻简报》和小型演播室节目"。[1]

 中国的戏剧传统丰富而悠久,20 世纪中期,即中国电视诞生前后,京剧及众多剧种方经历了轰轰烈烈的戏改,对传统剧目的整理与现代戏创作方兴未艾,而话剧也正在开始其建国后的第一个创作演出高潮,这些对电视这样一个新兴媒体而言,是非常难得的节目资源,历史地看,中国的电视文艺通过戏剧节目掘得了它的"第一桶金",为观众所喜闻乐见。当然,戏剧也得以借助电视向新老观众迅速展示其革新的成果与"新意匠"。

 无论是电视,抑或是戏剧,在中国特定的历史时期,都不免为一定的政治语境所笼罩。十年动乱期间,转播舞台演出几乎成为电视文艺节目的全部,遗憾的是,剧目清一色是"样板戏"。以上海电视台为例,"文革"十年间,"样板戏"的转播量多达 445 场(次),其中 1971 年一年便转播了 109 场(次),《海港》一剧转播了 128 场。[2] 1976 年后的"拨乱反正"促使中国电视文艺进入了复苏时期,在逐渐丰富起来的荧屏之上,戏剧直播、转播,仍然是一块重要的"蛋糕",这与一批传统剧目恢复演出,一批老艺人重返舞台有着密切的关系,就话剧而言,众多直面人生、针砭现实新作的出现,体现了

创作者修复优秀现实主义传统的努力,同时也在观众心灵上溅起层层涟漪。

中国电视"硬件"的快速增长仿佛也在为这种互动推波助澜,1976年,各省、市、自治区纷纷恢复了"文革"期间被关闭的电视台。是年底,全国电视台增加到了39座,转播台达到144座。北京电视台的彩色节目可以传播到25个省、市、自治区。电视观众的人口覆盖率拓宽到36%,其中北京、上海、天津等省市,电视覆盖率超过了50%。这一时期,中央电视台在话剧转播方面可谓不遗余力,当然,作为国家媒体,其对剧目的选择与播出时机多半与政治有关。1977年9月9日,为隆重纪念毛泽东逝世一周年,中央电视台转播了中央戏剧学院创作的话剧《杨开慧》;同年12月26日,又转播了话剧《秋收霹雳》;此外,中央电视台录像播出的话剧《于无声处》、《丹心谱》、《左邻右舍》等都反映了人民群众与"四人帮"进行斗争的情景,在观众中引起强烈共鸣。这一时期,话剧转播成为电视观众最喜爱的节目内容之一。即便是政务繁忙的国家领导人,也是电视转播话剧的观众。[3]

在地方电视台中,上海电视台转播戏剧节目历史之长、数量之多均居全国前列,这与这座城市的文化传统有关。仅50年代后期至1966年"文革"前夕,上海电视台播出的戏曲剧种就达41种。1958年12月17日,这家电视台首次将上海戏剧学院实验话剧团演出的独幕话剧《我为人人》搬上荧屏。此后的一年里,上海电视台共实况转播话剧14次。[4]

从下面这份统计中,我们可以看出,上海电视台所转播的话剧剧目,基本上反映了上海话剧舞台的演出状况,以及不同历史时期,国内主要演出团体对剧目的选择,从林林总总的剧团名字中,我们也可以一窥上海话剧舞台百花竞艳的盛景。据统计,上海市每百户的电视机拥有量为:1980年占59%,1984年占97%,1993年达到138%,即平均每户居民拥有1.38台电视机。[5]而我们要注意到这样一个因素,当时的电视频道极其有限,这些话剧的转播拥有多少观众,是可以给我们一个不小的想象空间的。

时　间	剧　　　　目	演　出　团　体	场次
1958～1959年	《我为人人》、《全家福》、《共产主义凯歌》、《枯木逢春》、《日出》、《荒山桃李》等	江西省话剧团、北京市实验话剧院、哈尔滨话剧院、上海人民艺术剧院、上海戏剧学院的实验剧团和教师艺术团、上海电影演员剧团、华东师范大学文工团等	14
1960～1966年	《英雄小八路》、《克里姆林宫的钟声》、《东进序曲》、《甲午海战》、《战斗的青春》、《丽人行》、《无事生非》、《槐树庄》、《桃花扇》、《茶花女》、《红岩》、《啼笑因缘》、《霓虹灯下的哨兵》、《兵临城下》、《燕归来》、《年青的一代》、《丰收之后》、《一家人》、《南海长城》、《千万不要忘记》、《豹子湾战斗》、《箭杆河边》、《首战平型关》、《电闪雷鸣》、《女飞行员》、《赤道战鼓》、《教育新篇》等	上海8个话剧团体和北京、青岛、沈阳、山东、甘肃、济南的艺术剧院(话剧团)、海政、空政、战士、前线、前卫、前锋话剧团(文工团)	88

时　间	剧　　目	演出团体	场次
"文革"十年	《收租院》、《农奴戟》、《毛主席的好红卫兵金训华》、《钢铁洪流》、《边疆新苗》、《新店员》、《战船台》等	上海人民艺术剧院"毛泽东思想宣传队"、上海青年话剧团	102
1977～1984年	《八一风暴》、《东进、东进!》、《彼岸》、《童心》、《杨开慧》、《报童》、《西安事变》、《曙光》、《权与法》、《与魔鬼打交道的人》、《生命·爱情·自由》、《春之圆舞曲》、《女市长》、《吝啬鬼》、《唐人街上的传说》、《橘子红了》、《欢迎你归来》、《威尼斯商人》、《哈姆雷特》、《陈嘉庚》、《平津战役》、《唐太宗与魏征》、《娜拉》、《法西斯细菌》、《郑和下西洋》、《于无声处》、《血总是热的》等	江西省话剧团、上海话剧团、上海儿童艺术剧院、中央戏剧学院教师演出团、中国儿童艺术剧院、西安市话剧团、中国青年艺术剧院、上海人民艺术剧院、上海青年话剧团、上海戏剧学院、上海市工人文化宫话剧班等	不详
1985～1993年	《高加索灰阑记》、《三剑客》、《驯悍记》、《原野》、《天才与疯子》、《生不带来死不带去》、《芸香》、《榆树下的爱情》、《一仆二主》、《海鸥》、《苏丹与皇帝》、《一个人一个梦》、《国门内外》、蜂花杯电视小品大奖赛（两届）、华东七省市轻喜剧电视大赛、宝钢杯短剧小品大赛等	中国青年艺术剧院、上海人民艺术剧院、上海青年话剧团、上海戏剧学院等	不详

资料来源：《上海广播电视志》，上海广播电视志编辑委员会编，上海社会科学院出版社 1999 年版，第 422～423 页。

　　戏剧是需要观众在剧场中与创作者共同完成的一种综合艺术，在电视未诞生以前，这是一个不容怀疑的道理，但是，自从有了电视的转播，人们坐在家里就可以欣赏戏剧演出后，我们熟悉的情况就发生了变化。首先，是观众数量的变化。过去，一个新剧的演出，能在剧场里看戏的观众毕竟是有限的，即便以一个千座位的剧场、每轮十场来计算，也不过万把人，但如果一个戏经过电视转播，收看的电视观众，可达数万、十余万人，毫无疑问，它所产生的影响也今非昔比。

　　1978 年 11 月，上海电视台 3 次现场实况转播上海市工人文化宫话剧班演出的 4 幕话剧《于无声处》。其中 11 月 7 日是通过中央电视台一套节目向全国转播，"收获了全国各地近两亿的观众。播出后观众反映强烈，认为它是十几年来群众文艺阵地上新开的一朵绚丽的春花，成为 1976 年 4 月 5 日'天安门事件'平反的先声"[6]。

　　当时还有一部在观众中引起强烈反响的话剧，这就是辽宁人艺的《报春花》。中央电视台向全国做了实况转播，全国有几亿观众观看，电视观众为演员李默然深厚的台词和表演艺术功力所折服，他在舞台上说的每一句话都牵动着观众的心。这一年的《人民戏剧》上曾经刊登过这样的观众来信："9 月 22 日晚，从电视上看了你们的演出后，心情久久不能平静……听到舞台上的白洁讲出了我的心声，不禁热泪盈眶，引起了强烈的共鸣。""9 月 22 日晚，我们围坐在电视机旁，观看了你院演出的话剧《报春花》，受到了深深的教育，触动了我们心灵中的创伤。"[7]

电视将千里之外镜框舞台上的演出传入普通百姓家,这对于戏剧传播来说是革命性的,今天,北京人艺演剧风格广为人知,它的一些优秀剧目,如《茶馆》等,"如果没有电视的播放,单靠剧院演出,是无论如何难以满足全国观众的审美需求的"。[8]如果我们能够进行细致的梳理,定会得出这样的结论:在传统戏曲流传、地方剧种的跨地域传播、新时期话剧的繁荣等重要关节上,电视的作用需要重新估量。

电视对戏剧艺术的另一个改变是在观演关系方面。在培养观众的同时,电视也在改变着观众对戏剧作品的"看法",这是由电视本身的特点决定的。

早在电视转播戏剧的初期,电视工作者便不满足于简单地把舞台演出搬上电视屏幕,为他人作嫁衣裳,1961 年,当时的北京电视台曾将话剧《伊索》搬进演播室,进行了电视化的二度创作。当电视文艺创作者的主体意识觉醒之后,他们发现,电视本身完全具备根据自己的理解,将转播客体进行艺术加工,使之具备"新的面貌"的能力。他们明确提出:"话剧的电视实况录像,既要忠实于原演出的面貌,又要有电视转播导演的再创造。""电视既能让观众把演出全貌尽收眼底,又可以把观众的注意力集中在经过选择了的人物行为、言语和表演的极其细致的变化上。"[9]

电视有其独立的美学原则,这里试以"连贯性编辑原则"而论,这一概念是指镜头天衣无缝地从一个事件细节过渡到下一个事件细节,从而使故事显得流畅,即使有大量的信息被有意省略掉。例如,在编辑两个人对话的镜头时,如果在特写镜头中看到一个人在双向交谈中看着画面的右侧,即暗示另有一人应该位于右侧的画外空间,那么,下一个镜头必须是显示对方看向左侧的特写;如果违背了原则,在连续镜头中表现出两个人都看向同一方向,就会误导观众,让人感觉是两人在与第三者交谈。[10]如果说,坐在剧场中的观众是通过自己的眼睛直接观看演出,那么,电视机前的戏剧观众是通过摄像机的镜头观看的。剧场的实况转播,一般用 3 台摄像机,放置在左、中、右 3 个距离不同的位置上,都面对舞台,一般中间的一台摄像机负责拍摄固定镜头,表现整个舞台的范围与视野,另两台则根据调度(不完全与舞台导演的调度一致),进行对不同人物、舞台部位的拍摄。摄像机在转播导演的设计、控制下切割镜头,进行叠化等处理,经过其自觉的连贯性编辑原则的处理后,将演出信号传播出去。实质上,转播导演已经成为改变这部戏剧作品节奏、叙事的"另一个作者"。而不同时空中的两类观众对一部作品的理解也会相应有所不同。对此,戏剧界并不买账:"你只有坐进剧场,才能真正领略话剧,那种通过电视转播的话剧当然只能是话剧的影子,只剩下了故事梗概。"[11]

这种直播的形式,必然对戏剧作品的艺术创作产生影响,比如,一般观众在剧场里看戏,很难看清楚演员细微的表演,而电视却可以轻易地通过特写镜头使"毫发毕现"。从事表演艺术研究的专家较早发现了这一点:"我们从电视里看话剧转播,常会感到演员的表演过火、夸张。而在剧场里看同一个戏的演出,觉得很舒服。因为在电视的转播中,已经从一种艺术样式转变成另外一种艺术样式。人们在看电视时,是按照电视表演的要求来要求演员的。在近景、特写镜头中,化妆浓艳、表演夸张,会使人

不舒服。"[12]在电视转播话剧之前,也许话剧人并未有如此的"镜子"可以来审视自身的表演,纵观今天的话剧演出,演员表演的"话剧腔"正逐步淡化,这种不知不觉的变化中,"镜子"的效应有多少,值得研究。在表演被"放大"的同时,现场感的缺失,也相应带来某些部位感染力的削弱。此外,灯光、舞台设计、音效等都可能因为镜头不恰当的强调,有违舞台剧创作者们的初衷。

在经过一个黄金时代后,戏剧界和电视观众忽然发现,戏剧,尤其是话剧的转播、录制相对减少了,原因不外两个,一是新时期话剧对现实主义传统的修复不够有力,在美学上亦未能完全突破"解放区模式",反而沿袭了建国初期简单为政治服务导致的直、露、浅的弊病,很快陷入低谷;二是 1980 年代中后期,各地电视台电视节目播出时间增加,自办文艺节目日渐增多,且趋向栏目化,曾经作为一根重要"拐杖"的戏剧转播遂化整为零,成为长短不一的戏剧栏目,虽然其中也不乏精彩的演出片段,但与当年万人空巷,荧屏前同看一台大戏的历史相比,显然不可同日而语了。进入 1990年代后期,电视剧异军突起,戏剧直播几成绝响。耐人寻味的是,曾经以它强大的传播功效扶植舞台演出发展、满足观众对优秀剧目的欣赏需要的电视,居然成为与戏剧争夺观众的"杀手"之一。

一个值得关注的现象是,近年来,台湾表演工作坊的舞台剧录像作品的光盘,在内地销路甚好。"表坊"的录像作品系列面世的有十余种,从电视录播技术的角度讲,品质很高,相当多的内地观众通过它而不是通过剧场演出来观赏这个彼岸团体的创作。在解决了保存技术、版权归属、发行渠道之后,这种"机械复制"时代批量生产的戏剧产业链条上的行为,既可以看作电视与戏剧互动的余响,也可视作舞台艺术得以绵延不绝的新声。

注 释

[1]　郭镇之:《中国电视史》,文化艺术出版社 1997 年版,第 6 页。

[2]　上海广播电视志编辑委员会编:《上海广播电视志》,上海社会科学院出版社 1999 年版,第 419 页。

[3]　邓小平观看了《丹心谱》的电视转播,并称赞说是个好戏,平息了对此戏的一些争议。见邱振刚:《苏叔阳:我始终在追慕和歌颂崇高》,《中国艺术报》2009 年 3 月 28 日。

[4]　上海广播电视志编辑委员会编:《上海广播电视志》,上海社会科学院出版社 1999 年版,第 419 页。

[5]　上海广播电视志编辑委员会编:《上海广播电视志》,上海社会科学院出版社 1999 年版,第 378 页。

[6]　宗福先:《我和〈于无声处〉30 年》,《北京日报》2008 年 11 月 14 日。

[7]　《观众给辽宁人艺来信,对〈报春花〉的反应》,《人民戏剧》1979 年第 11 期。

[8]　田本相主编:《新时期戏剧述论》,文化艺术出版社 1996 年版,第 72 页。

[9]　种荣茂:《让电视观众更好地欣赏话剧艺术》,《人民戏剧》1981 年第 7 期。

[10]　[美]赫伯特·泽尔特:《摄像基础》,中国传媒大学出版社 2005 年版,第 190～191 页。

[11]　廖奔:《具有独特魅力的艺术样式——纪念话剧 90 年暨聆听江总书记谈话有感》,《文艺研究》1998 年第 2 期。

[12]　宋崇:《浅论电影和话剧表演艺术的异同》,《戏剧艺术》1983 年第 3 期。

试论中国动画电视连续剧

赵　武

电视动画连续剧的提法很少见。一般称动画为动画片，长篇连续的，也称为动画片或动画系列片，再或者就借用日韩的用法，称"剧集"，但也很少。由于动画最早产生于电影，所以在汉语里，都称动画为"片儿"。用儿化音意在其短、夸张、幽默、更为儿童喜欢，便加上"儿"字，喻其可爱。由于约定俗成的叫法，所以即使是在今天的电视媒体上播放动画，也很少有人专门用电影或电视来特别界定"电影动画"和"电视动画"。

这是很耐人寻味的。

第一，为什么"电视动画连续剧"的概念在理论上很少或没有人明确提出？

第二，它与其他动画类型概念有何实质上的不同？其现实意义又怎样？

第三，它在创作实践上的可行性如何？

一

电视连续剧在中国的出现也是很晚的事了。1978 年 1 月，中央电视台播出了 10 集电视连续剧《安娜·卡列尼娜》，1980 年 1 月 5 日播出了 17 集科幻系列剧《大西洋海底来的人》，同年 10 月，开播 26 集惊险系列剧《加里森敢死队》。1981 年 2 月，中央台录制了我国第一部 9 集电视连续剧《敌营十八年》，由我院前辈校友、著名电视剧导演王扶林执导。由此，中国诞生了自己的电视连续剧。从 80 年代开始，中国的电视连续剧呈逐年增长态势，发展至今，已成为年产上万部集的电视连续剧大国。它的基本受众是中国好几亿的老百姓。

既然中国是电视连续剧的生产与消费大国，那么，为什么拥有数十年历史的中国影视动画创作，除了近年由上海美影厂制作了两部历史题材的长篇动画连续剧《隋唐英雄传》、《大英雄狄青》和《西游记》外，中国动画创作几乎没有酝酿发展出涵盖面更广的非少儿类动画连续剧呢？

这需要结合中国动画史来分析一下：

中国动画发展历经了四个阶段：

第一，1922 年～1958 年中国动画的发展时期；

第二,1960 年～1965 年中国动画的繁荣时期;

第三,1966 年～1976 年中国动画的"劫难"时期;

第四,1977 年以后为中国动画的再发展时期。

1. 中国动画的发展时期 (1922～1958):

中国早期的电影动画片创作发轫于 20 世纪 20 年代初期。1922 年前后,美国电影动画片随着故事片传入我国。最早来到我国的动画无声片有《大力水手》、《从墨水瓶里跳出来》、《勃比小姐》等。被誉为中国动画片创始人的万籁鸣(1899～1997)、万古蟾(1899～1995)、万超尘(1906～1992)、万涤寰四兄弟非常欣赏动画片这种富于魅力的艺术表现形式,经过长达 6 年的艺术创作,在 1930 年制作出了我国第一部动画短片《纸人捣乱记》(也称《大闹画室》)。

在摄制上,该片把真人和动画放在一起摄制,真人和纸人可以任意缩小,也可以还原。这在当时的绘制和拍摄动画的技术上是很有创意的。由于是尝试,所以该片多是表现动画人物的滑稽可笑,尚无多少思想寓意。后来,万氏四兄弟又在联华影业公司制作了三部动画片,其中比较著名的是《狗侦探》,内容是反对鸦片毒品,略带有爱国情绪。

当时的动画片都是默片,既没有音乐,也没有配音。1933 年到 1935 年期间,万籁鸣兄弟共制作了《航空救国》、《血钱》、《龟兔赛跑》、《蝗虫与蚂蚁》、《骆驼献舞》等六部动画片。其中的《骆驼献舞》是中国动画史上第一部有声动画片。《骆驼献舞》是根据《伊索寓言》中的一则故事改编的,大意是:狮子设宴请客,百兽云集,猴子在宴会上表演舞蹈,舞姿优美,赢得观众的阵阵掌声。骆驼本不会跳舞,但自作聪明,好出风头,也上台献舞,结果功不到家,弄得当场出丑,观众们用瓜果、酒瓶等杂物把骆驼赶下台,惹来哄堂大笑。万氏兄弟经过潜心研究,精心制作,在《骆驼献舞》中首次完成了有声对白,为我国有声动画片开了先河。

由于技术等原因,国产动画片一般只有两三分钟,已无法满足观众的需要。30 年代末,万籁鸣兄弟开始着手制作较长的动画片,1940 年初完成,这就是中国最早的长篇动画片《铁扇公主》。

《铁扇公主》是根据中国古典小说《西游记》中"孙行者三借芭蕉扇"故事改编的。内容着力表现唐僧师徒在赴西天取经过程中与牛魔王、铁扇公主奋力拼搏并最终取得胜利的大无畏精神。在抗日战争的大背景下,该片对国人起到了一定的鼓舞作用。该片长约八千余尺,历时一年零四个月摄制完成,动用了八十余人参加制作。

从新中国成立以后到 50 年代中期,共生产了二十余部动画片,其中有《骄傲的将军》、《神笔》、《谢谢小花猫》等童话题材的动画片和木偶片。1957 年上海美术电影制片厂成立之后,创作了一大批优秀短片,如动画片《一幅僮锦》、《小鲤鱼跳龙门》、《萝卜回来了》、《乌鸦为什么是黑的》、《黄金梦》、《没头脑和不高兴》、《草原英雄小姐妹》、《济公斗蟋蟀》,剪纸片《渔童》、《人参娃娃》、《红军桥》,木偶片《半夜鸡叫》、《掌中戏》等。50 年代的动画片在风格上比较接近苏联和东欧的实验短片动画。

第一阶段的中国动画创作基本上是探索生长阶段,无论从技术还是观念上都没

可能在篇幅上扩展。但从观众的需求上来看,制作长篇动画已受到创作者的重视。

2. 新中国动画的繁荣时期(1960～1965);

50 年代中期至 60 年代中期,是中国美术电影创作的黄金时代。首先,是创作形式多样,有剪纸、木偶、动画、水墨、折纸等,而反映的题材也极为丰富和多样化;其次,制作了一批高水平的经典动画片;第三,作品在国际电影节上频频获奖。但获奖作品大多是带有鲜明中国艺术特色的中短篇。如 1961 年的中国第一部水墨动画片《小蝌蚪找妈妈》。这是根据齐白石国画风格绘制而成的短片。影片保留了水墨画写意的神韵,公映后引起了轰动。

1963 年,第二部水墨动画片《牧笛》完成。《牧笛》叙述了一头水牛迷恋美景不思返家,牧童寻踪而至的简单事件。影片水牛的造型来自画家李可染的画作,影片末尾泼墨而成的青山绿水中一牛一童伴随着江南笛王陆春龄清越悠扬的笛声缓缓走出画面,充满着诗情画意。

1964 年,大型彩色动画片《大闹天宫》(上下集)制作完成。总长 11 万英尺,放映近两小时,数十名动画创作人员历时四年完成。该片人物造型借鉴了传统京剧中的脸谱,风格上渗透着中华民族的写意、诗意和浪漫。可以说,这段时间是国产动画片确立了中国动画自身的美学风格的时期。

3. 中国动画的"劫难"时期(1966～1976);

1966 年"文革"爆发,造成十年动乱。"三突出"的创作原则,贯穿整个文艺创作领域。

"三突出"的创作原则,即:在所有人物中突出正面人物;在正面人物中突出英雄人物;在英雄人物中突出主要英雄人物。

对英雄人物的视角处理要"高、大、全",景深、明暗关系等处理要"我近敌远,我正敌侧,我仰敌俯,我明敌暗,我大敌小,我大敌丑"。

在这种政治环境中,电影动画艺术遭到重创,美术电影被污蔑成"群魔乱舞,毒草丛生",即使是现实主义作品也被看成是"丑化新时期儿童形象",美术电影工作者遭受打击迫害,形成了 1966～1972 年整整六年的空白。直到 1972 年以后才恢复生产,但内容极其简单。主要是反映"援越抗美"斗争,比如,美国飞机被打下来变成了十字架;全世界声援越南人民,游行队伍和横幅标语变成了汪洋大海;美国总统抱着的镇静剂瓶变成了毒药瓶等等。所有动画影片制作,都遵循"三突出"原则,呆板单调,充满说教意味,"一副小孩样,大人腔"。"可以说,十年动乱给电影动画艺术带来的后果是灾难性的,直到今天,还没有从灾难的阴影中完全解脱出来。"[1]

4. 中国动画的再发展时期(1977 年以后);

十一届三中全会之后,美术电影开始重振旗鼓。1979 年首部宽银幕动画片《哪吒闹海》在上海美术电影制片厂诞生。

同年,多集动画片《阿凡提》问世。《阿凡提》系列开创了中国动画多集片的先河。这期间还有一些动画新作短片出现。但由于 80 年代初,日本、美国的长篇连续或系列动画片如《铁臂阿童木》、《鼹鼠的故事》、《蓝精灵》、《聪明的一休》、《米老鼠》、《唐老

鸭》等等蜂拥而至。对于刚刚迈入政治稳定、文化艺术百业待兴时期的中国动画，不啻是一次巨大的冲击。尽管中国动画界抓紧学习国外先进动画制作经验，不仅从画面摄影、流程工艺模仿照搬日本、欧美之作，甚至故事情节、人物设置也尽可能借鉴参照。但时不待我，在丢失中国动画特有魅力之时，也丢失了观众。至此，中国动画创作基本上落伍于国外同行。中国动画风光不再。

通过简略回顾，我们已经可以看出，中国动画曾经辉煌，不论短片、长片。也不乏长篇系列动画如《阿凡提》。与此几乎同期出现的是中国电视连续剧的创作，1981 年的《敌营十八年》。但随着人类文明进入后工业信息时代的今天，基于手工制作的中国经典动画无论是观念上还是技术上都已很难适应市场的竞争。

首先，是电脑动画技术。美国是最早发展电脑动画的地方，在 20 世纪 70 年代末便利用电脑模拟人物活动。1982 年，迪斯尼（Disney）推出第一套电脑动画电影——Tron（中文片译《电脑争霸》）。1983 年，麻省理工的 Ginsberg 和 Maxwell 发展了一套系统（Graphic Marionette"牵线木偶"），利用计算机语言控制卡通的动作。随着计算机硬件及动画软件的迅速发展，以及越来越多的研究机构及商业机构加入到电脑动画领域，电脑动画的制作水平也随之日新月异。[2]

日本长篇动画电影的生产始于战后初期，其中以东映动画公司为主。50 年代，东映动画公司创造了日本动画史上太多的第一：第一部彩色长篇动画电影《白蛇传》、第一部宽银幕作品《少年猿飞佐助》……从 1960 年开始，彩电在日本普及，彩色电视节目的播放拉开了序幕。以电视为传播媒介的动画片，已成为不可避免的发展趋势。自 1963 年手塚治虫以《铁臂阿童木》为契机，开辟了"有限动画片"的制作模式。1963 年之后直到 70 年代初期，日本动画（JAPANIMATION）进入真正的飞速发展阶段。东映动画公司为适应形势的需要，投入人力物力进行长篇电视动画连续剧的制作。进入 20 世纪 90 年代以来，除了传统动画技法的进步与文化内涵的深入外，飞速发展的计算机技术为动画产业状况和艺术状况的转变提供了无限的可能性。尤其始自 1994 年的 CG 技术，促成整个动画美学的急速更迭。日本最早的数字动画作品应该是 1996 年的《咯咯咯鬼太郎》（30 分钟）。该片除了原画、动画以外，所有的制作步骤全部数字化。老牌的东映动画公司作品中也开始部分使用数字技术。并将东映动画公司名称于 1998 年正式变更为"东映 ANIMATION"。其后，数字技术在其生产中得到全面的运用。数字技术带来了新时代背景下的动画产业革命。

相比起来，中国接触电脑动画虽然也不晚，但是应用到动画创作却是近年才刚刚起步。1990 年，中央台、北京台电视转播 11 届亚运会时首次采用了计算机 3D 动画技术来制作节目片头。中科院软件所、北方工业大学 CAD［计算机辅助设计（computer aided design）］中心、上海南方 CAD 公司等单位分别承担了有关的制作工作。从那以后，电脑动画技术开始在我国发展起来。

1992 年，北方工业大学 CAD 中心与北京科教电影制片厂、北京科协合作，制作了我国第一部完全用计算机编程技术实现的科教电影《相似》，并正式放映。

进入新世纪以后，虽然一些大电视台的电脑动画设备和电脑动画制作公司逐步

增多,但是制作水平还远远达不到国际水平。迄今为止,国内的动画产品还没能在SIGGRAPH(世界上最大的电脑图形展览会)等国际性比赛中获奖。

其次,在创作观念上,由于中国动画有史以来始终被定位在以儿童为本的观众意识上,强调动画片是儿童的专利,是对儿童教育的工具,这势必限制了中国动画的创作空间,也缩小了中国观众对动画的审美视野;"为儿童创作动画"的指导思想始终存在。时至今日,中央有关精神仍是这样发文的。如:2004年4月20日,广电总局印发通知:为深入贯彻党的十六大精神,全面落实中央关于深化文化体制改革的总体要求和《中共中央、国务院关于进一步加强和改进未成年人思想道德建设的若干意见》,紧密联系我国影视动画产业的客观实际,从体制、政策、市场管理上促进我国影视动画产业的发展,真正把我国影视动画产业做强做大,国家广电总局研究制定了《关于发展我国影视动画产业的若干意见》,提出要"积极扶持国产动画片的创作拍摄制作和播出,逐步形成具有民族特色,适合未成年人特点,展示中华民族优良传统的动画片"。再比如,今天的动画电视频道,基本上属于儿童频道;今天的动画创作,如2006年前三季度,广电总局推荐的优秀国产动画电视片共计27部。基本上都是儿童系列:《小鲤鱼历险记》、《红猫蓝兔七侠传》、《奇奇颗颗历险记》、《抗日小奇兵》、《世纪精灵》、《东方神娃》。

在中国,权威的"独家话语",独特的"教化"意识形态,使得中国动画,包括影视叙事类的审美能量日见萎缩或转移。因为不能得到畅通的思想积郁和审美抒泄的能量交换,中国观众基本放弃了曾经的官方渠道审美接受,而转移至两个方面:电视综艺和网络,当然还有屡禁不止的盗版资讯。这是当今中国艺术创作所遇到的普遍问题。这在观念上就大大束缚了创作者,也引导了中国观众朝不利于动画消费市场的方向发展。

第三,中国长期的计划经济体制也制约了动画片的发展。比如:在计划经济时代,政府统管的上海美影厂,每年电影局只下达30～40本(每本10分钟)的生产指标,多余生产的部分政府不予收购。超产部分如果卖到电视台,所得回报不及投资的百分之二、之三,挫伤了生产厂家的积极性;而当国家开始重视起来的时候,动画片生产单位因为曾经沧桑,一时间又缺乏进行大规模生产动画片的思想准备和足够的生产能力。

第四,对成年人动画市场缺乏自信。日本人不管男女老少,都痴迷于动漫及相关文化。日本动漫文化的定位也非常准确而广泛,绝非单纯面向儿童的说教作品。日本人能将任何事情都画成漫画,并改编成动画电视或电影。在他们的动画片中,不但有面向儿童的《小魔女特快专递》,也有解构权威话语的古典文学名著《平家物语》,甚至还有《资本论》等经济学、哲学领域的著作。在美国,因为动画片刚问世时主要采用漫画形式,所以美国人称为"cartoon"(卡通片),原意是政治讽刺画、漫画。后来因为它能够为各种造型赋予特殊的生命和性格,让它们栩栩如生地活跃于银幕,从此世界上统一称之为"Animation"(原意为"活泼,有生气")。所以美国动画片中也都渗透着成年人的思维内涵。

在中国,由于动画长期被锁定在儿童受众身上,造成中国动画对各年龄段的中国观众缺乏研究,反映在选题上不敢在成年人生活上展开艺术表现。即使取材于古典小说的长篇动画,其投资策略,仍是以经典著作面世,故意或小心翼翼地模糊了受众界限,这其实是对非儿童受众市场的不自信表现。当然,说到底,这里面还是一个政策导向和审查制度问题。战场上,没有不想保命的战士,但有鼓励战士冲锋献身的军官。所以,我们对此无权作过多批评。

第五,动画人才流失严重。80年代以来,在沿海一带以外方独资或中外合资的方式兴办起一些动画片制作公司,如深圳翡翠动画公司、太平洋动画公司、广州时代动画公司、大连阿凡提动画公司等,这些公司以优厚的待遇吸引了大量的国内动画片工作者,使本来严重缺员的中国动画业陷入了更加艰难的境地,遑论发展自身的动画创作。

第六,电视动画连续剧的提出。在日本,动画连续剧概念的出现是在70年代初期的东映动画公司,以成年人为对象的电视动画连续剧出现在80年代,它的标志性作品是日本电视史上第一部以高中生以上为主要对象的动画连续剧《相聚一刻》。《相聚一刻》曾获得1988年日本动画优秀作品排行榜第二名(该年排行第一是《圣斗士星矢》);美国电视动画系列/连续剧出现得更早,像《猫和老鼠》出现于20世纪40年代,《摩登原始人》、《杰特森一家》、《史努比》等滑稽动画连续剧出品于20世纪60年代。这些连续剧或系列剧基本上都把成年人纳入在受众之内。

70年代末,中国出现了长篇系列动画片《阿凡提》,该片开创了中国动画多集片的先河。但系列片不等于连续剧概念。它的前提仍然是基于单片的概念。有一集是一集,构思上没有完整的故事结构,这种结构比较符合少儿的欣赏习惯。虽然今天的国产动画片数量虽然迅猛增长,但制作完成的基本上还是少儿动画。成年人动画创作迹象几乎没有发现,也就是说,连续剧的概念没有出现。当然,从理论上说,不出现连续剧概念也不一定就等于没有成年人题材。但在中国当下的约定俗成语境里,连续剧基本上就等同于成年人题材。在动画片的命名里,成年人题材的命名缺席,可以说是动画界对动画片受众的一种"集体无意识"现象。提出电视动画连续剧,是给中国动画市场引入一个新的概念。

其实命名并不足以促进中国成年人动画观念的改进,中国动画需要解决的问题还有很多,但它是一个由头,一个引子,重要的是能引起中国成年人对动画艺术的审美注意。

二

电视动画连续剧与其他动画体裁有何实质上的不同?

传统动画的分类基本上是材质分类,依据不同动画制作材料,在中国分为绘画、木偶、剪纸、水墨、折纸、皮影等动画片。而电视动画连续剧是相对于内容篇幅而产生的分类标准。它淡化了手工业的材质标准,强化了应用和服务对象的意识。在当今

电脑动画技术突飞猛进的情况下,动画制作基本上已经有能力摆脱手工制作的巨大人力成本。比如说,我国的 52 集动画连续剧《西游记》绘制了 100 万张原画、近 2 万张背景,共耗纸 30 吨、耗时整整五年。这是传统意义上的绘制动画。在迪斯尼的动画大片《花木兰》中,一场匈奴大军厮杀的戏仅用了五张手绘士兵的图,电脑就变化出三四千个不同表情士兵作战的模样。《花木兰》人物设计总监表示,这部影片如果用传统的手绘方式来完成,以动画制片小组的人力,完成整部影片的时间可能由五年延长至 20 年,而且要拍摄出片中千军万马奔腾厮杀的场面,是基本不可能的。也就是说,过去的手绘动画,是不可能大量生产电视动画连续剧的,基本以短片、单本电影 90 分钟左右为单位。而电视动画连续剧就是基于电脑动画时代的数字技术,以题材、内容、受众、产业等现代概念分类出的动画品种。在中国这样一个电视连续剧消费大国,打破传统动画分类,积极拓宽国产动画创作空间,既具有生产自救的意味,也有树立国际动画产业品牌的动机。当前各动画大国在动画市场占有份额上,是以各自的动画特色牢牢盘踞着的,如日本是电视动画大国,美国是电影动画大国,在这两大国际动画市场之间杀出一条生路,必须寻找和发挥中国自身的动画资源优势。我们的资源在哪里? 人多。人多事儿就多,事多,故事就多,故事多了,是因为讲故事的人多了,听故事的人也就多了,看故事的人也会多起来,那么,消费故事的人还会少吗……于是电视动画连续剧应该是中国动画产业必须行走的一条中国特色动画路。认清这一点,也就认清了传统动画与现代动画分类的实质意义。

三

电视动画连续剧在创作实践上的可行性如何?

电视动画连续剧在创作实践上的可行性首先来自电脑动画技术。这在上一段已经提及,在这里以实例说明,再进一步展开。

首先,电脑动画技术的发展已经对制作动画长片提供了降低成本、提高效率的技术保障。

"蓝猫"案例:

2003 年 8 月,上海大世界吉尼斯总部宣布,由湖南三辰影库卡通节目发展有限公司制作的《蓝猫淘气 3 000 问》以当时播出 500 集、7 500 分钟(全部 3 000 集,总长 45 000 分钟)的长度,创造了最长动画片的中国吉尼斯纪录。这一纪录打破了 1986 年出品的美国动画片《辛普森》保持的 242 集的世界吉尼斯纪录。

三辰卡通广泛应用信息技术,改革和创新卡通片生产方式,利用软件代替手绘,压感笔和鼠标取代了画笔,实现了整个动画制作流程的计算机化、网络化,流水线作业,无纸化制作,动画生产的整体效率是传统工艺的 16 倍,实现了超低成本下的高效率,成为国内第一家日产卡通节目 30 分钟的企业。

三辰卡通董事长孙文华总结道:"卡通产业只有以科技创新为先导,才能有未来。有句话说得好:如果你今天不能创造未来,明天你就会生活在过去。"这又让我们联

想到另一句话：在"SIGGRAPH2005"（中译"西格格拉夫"）世界电脑图形展览会上，人们的主要议论话题是："许多人在制作电影，但是卢卡斯却永远地改变了电影。"

所以，强大的电脑技术已经为中国的电视动画连续剧提供了极好的创作条件。

其次，美学上，由于动画连续剧可以增加许多在现实中不可能实现的想法，从而比之真人连续剧可以更富有创造力和想象力，可以实现常规电视剧实现不了的镜头画面，充分发挥动画艺术的假定性，使得动画连续剧可以创造具有特殊感染力的人物形象和场景场面。通过受众调查，日本的动画受众可以是学前儿童到80岁老翁，美国的动画受众面也很宽泛。而在中国，要拓宽受众面，只能在连续剧上下工夫。而动画的这种能实现常规电视剧不能实现的镜头画面，就是一次机会。25～45岁的观众可以被当作目标对象。而针对青年受众来说，动画夸张变形的多样化叙事影像风格更接近于后现代的游戏化的"戏拟（camp、burlesque、parody）"精神。"通过戏拟，以往被认定为崇高的东西被世俗化了。"[3]"叛逆的一代"面对高高在上的"教育姿态"终于有了在真人影像上无法戏拟的机会，借着动画连续剧的假定人物，可以充分满足他们消解一切貌似权威的崇高性的欲望。这是取悦观众的典型方式。

第三，在商业上，现在电视连续剧的成本逐年增长，其增长的主要部分是演员。电视剧不像电影，主要功能还是在于说故事，它更接近话剧，对话成了电视连续剧的主要叙事手段之一。而这一点正符合动画连续剧的叙事特点。尽管电视连续剧也讲究真人演员的表演，但二维动画的人物描述相对于一般以说故事为基本任务的题材是完全可以做到的，家庭收看行为的主要执行者之一——家庭主妇，按照电视媒介的接受理论分析，是一边视听，一边家务的。在这样的观看条件下，不可能对表演要求很高，这就大大降低了电视连续剧的表演成本。同时，与其在屏幕上大量充斥着拙劣的演员表演，不如让动画人物取而代之。而真正需要真人表演的"央视一套黄金时间"的题材也能够充分拥有自己的市场份额。当然，市场最终是裁判。我说的意思是，就目前的技术条件而论，电视动画连续剧市场是一个尚待挖掘开拓的大好市场，我们的投资人可以深入调研，把握好机会。

另外，中国电视连续剧的市场是目前世界最大的潜在市场，孕育着巨大商机。而电视动画连续剧目前还处于待开垦的处女地，国外大量动画投资机构已发动强大攻势，与各大国内动画公司合作，眼前是合作了，但资本的侵略也就开始了。最终还是成了资本的奴隶。资本殖民——后殖民时代何时是个了结。

第四，资源上，中国拥有数不尽的逸事趣闻传奇小说侠客文人神鬼佛魔的文化财富，再加上中国国际化的进程，可谓叙事资源层出不穷。这是中国动画电视连续剧的制胜法宝。如果眼看着我国文化瑰宝如《花木兰》任由国外动画改造，而自己无能为力，这与眼睁睁看着颐和园被联军焚烧毁灭有什么两样？在当代，中国文化受侵略的屈辱史在动画上还在延续……

动画产业在日本能成为国家六大产业之一，足见动画产业的国际潜能。我国政府已经看到动画的巨大潜力，它的传播力度远大于电影电视。它几乎渗透于所有现代传媒的手段：网络、手机、招贴、广告、图书、玩具……但光靠政府和动画界本身是

远远不够做到国家产业的高度的。作为身在戏剧影视界的一员，我们提出电视动画连续剧的概念，希望能引起动画朋友们的关注。

参考文献

1. http://hi. baidu. com/wanziping051/blog/item/b025b9b11b19fe510823026f. html.
2. 支菲娜：《产业巨轮的文化历程：日本动画产业现状分析》载《视听届》2006 年第 2 期。
3. 王志敏：《现代电影美学体系》北京大学出版社 06 年版，第 223 页。

第四编 >>

主持艺术专业课程与教学流程

吴洪林

美国著名教育理论家欧内斯特·L·博耶提出了"内涵丰富的主修专业"理论，建设一个新学科就必须搞清楚三个基本问题：

——本学科要考察的历史和传统是什么？

——本学科所包含的社会和经济意义是什么？

——本学科所面临的伦理和道德是什么？

我们知道，电视节目主持人是党和人民的宣传员、是社会的公众形象、是老百姓常见面的朋友；

我们同样知道，主持艺术是传播的艺术、是沟通的艺术、是边缘的艺术。

根据培养目标的要求，我们主持艺术专业的课程设置就具有了政治性、新闻性、艺术性、边缘性、修养性这五大特点。

要科学地、有序地、合理地安排四年教学进程，要架构完整有效的课程体系，特别是主干专业课程就显得尤为重要——四年一贯的专业主干课程是成败的关键，需要我们去创造。

引领课程革命的理念，给我们提出了一个问题：

——是按照理论知识逻辑来设计主干课程呢？

——还是按照职业流程逻辑来设计主干课程？

如果按照"理论知识逻辑"来设计主干课程，这样出来的课程不是这个"学"，就是那个"学"。

所谓"职业流程逻辑"，就是按照职业角色特征所必需的基本素质构成的训练要求来设计主干课程。

因为，某个职业角色的素质构成是基本不变的，那么，我们的主干课程就必须按照这个职业流程中必备的职业素质的基本要素来策划课程、设计课程，而不是这个学科之间的这个"学"与那个"学"有什么内在逻辑联系来安排课程。

高校本科主持艺术专业的生源主要来自高中生。

我国基础教育课程设置一直存在侧重理论、侧重书本、侧重少数几门"主科"的现象。

北京社会科学院的上官子木先生"关于中美两国中学生基础教育课程比较调查"

更证明了"按照职业流程逻辑来设置主干课程"的必然：

——"从我国学校的课程安排来看,基础教育存在着明显的重理轻文的倾向,诸如历史、地理之类的人文课程,与国外相比,不仅教学课时少,而且教学要求低。即使是语文,尽管课时并不少,但语文教学对学生阅读的要求却比国外低很多。阅读能引发思考和拓展视野,而缺乏阅读则必然影响视野的广度和思维的深度,并具体表现为狭窄的知识面,低能的文字理解力,浅薄的分析能力和思维能力。"

——"仅以美国中学为例,即使是在数学资优班,课程的作业中很少有数学作业,而阅读和写作方面的作业量却相当大,为了满足学校的基本要求,学生们必须在课后查阅大量的书籍和资料并不断地写出作文乃至论文。"

——"与我国的基础教育强调数理解题训练相对应的是,美国的基础教育强调的是语言表达能力与人际沟通能力的训练,重视用语言来表达思维,以思维来提高语言,其中既包括清晰地表达自己的想法,让别人能了解自己,同时也包括认真倾听别人观点,使自己能理解别人。"

——"我国学校在语言方面的训练,不重视个人思想观点的表达,重视的是记忆背诵名家的名篇,并模仿名家的写作方式写命题作文。由于缺乏在语言理解基础上的思维训练,使学生普遍缺乏足够的口头表达能力、文字表达能力以及人际沟通能力。正是因为我国基础教育偏重于数理学科的知识积累,忽视人文素质的培养,最终构成了学生整体性薄弱于人文能力与创造能力。"

面对基础教育重理轻文及其重文轻语的高中生,

面对主持艺术专业本科八个学期教育的大学生,

——四年一贯的专业主干课程应按"职业流程逻辑"的当今国际先进理念来引领大学课程革命。

主干课程的设计,应该是系列化的、精细化的,而不该是拼盘型、拼凑型的。

主干课程的设计,一定要有用而且要有效,既是技巧性的训练,更是创造性思维的培养。

主干课程的设计,更重要的是必须随时总结当前节目主持人创作现实的需要进行提炼来形成。

近十年来边教学边思考、边创造边完善,而形成了一套电视节目主持艺术专业主干系列课程：

大一上：主持艺术概论

大一上：节目比较读解

大一下：节目自选评析

大二上：演播言语组织

大二下：演播空间处理

大三上：主持节目创作(综艺)

大三下：主持节目创作(访谈)

大四上：电视编辑制作

大四上：主持艺术研究

大四下：毕业论文指导

1.《主持艺术概论》

——通过八论（概念论、形象论、意识论、类型论、状态论、个性论、节目论、空间论）五法（采、编、播、议、态）的基础性、规范性的讲授，来引导学生启蒙、推动学生入门，在主持艺术概论的讲授中，培养起属于主持人的专业头脑。

2.《节目比较读解》

——运用纵横比较法，对历史的、经典的、现象的三大层面节目进行对比读解，既可看到节目主持人的发展走向，又可感受到同一类主持人的优劣得失，更可领悟到对实际问题的解惑，在节目比较读解中，培养起属于主持人的专业眼光。

3.《节目自选评析》

——通过对一档自选节目的五评（主评、点评、自评、短评和总评）并在每一次行课中轮番更换、循环操评，让学生运用建立起来的专业头脑和培养起来的专业眼光，在有备与即兴的评述中，自我实践、相互交流、互动互补，在营造的准演播空间中激发学生的当众讲话欲，培养并体现动脑、动眼与动嘴的能力。

4.《演播言语组织》

——通过主持人的四大职业智力（倾听力、思维力、记忆力、联想力）和四大语言功力（语感、语流、语义、语形）以及言语组织的四大能力（智抓语核、入三段网式、借引义出意和用同义异语）的理论阐述及技能运用，使学生做到在不同的语境里表达独特的语言、在相同的语境中表达不同语言的要求，掌握"三抓法"，培养并体现学生遣词造句，妙语生辉的即兴言语组织的动嘴与动情的能力。

5.《演播空间处理》

——让学生面对摄像机，在室内、室外的空间里，通过单档、双档的静态演播、动态演播的站坐姿、走动姿的理论讲授与演练操作，掌握演播空间的适应能力和选择能力，建立起镜头感、对象感、间距感、走动感，获得空间三大表现能力，既让学生掌握的言语组织能力在镜头前的实践中得到提升，又让学生掌握并体现处理空间与驾驭空间的动身与动腿的能力。

6.《主持节目创作》(综艺)

——通过学生自我创意、撰稿、组织、设置一档50分钟的游戏竞技、娱乐综艺节目，在演播室以单人主持样式组织现场同学配合参与并一次性摄录成带。以培养学生在叙事与议论讲述中的控场能力并体现学生的节目创新意识和创造思维能力。

7.《主持节目创作》(访谈)

——通过学生自我创意、撰稿、组织、设置一档50分钟的现场带观众的谈话节目，邀请真实嘉宾，当众动态主持。在现场一次性摄录成带后，主持人讲创作体会，同学们观带评论。并根据录像带将谈话节目记录成文再写出主持创作后感，与每位同学的千字文评论稿一并汇集成文案。既体现学生在提问与答问的对话中交流和沟通能力，又培养学生动脑、动嘴和动笔的综合能力。

8.《电视编辑制作》

——把 50 分钟的"综艺"和"谈话"录像带剪辑成为 20 分钟的节目带,制作片头、片花、宣传片、录制音乐、字幕、画外音,成"播出带"后再展播评比。既体现了学生的一种成就感又培养了学生编辑制作节目的动手能力。

9.《主持艺术研究》

——组织名主持、名记者、名编导进行专题讲座,让四年级学生见多识广、触类旁通、兼容并收、增加底蕴,以提高学识与视野的广度和深度。

10.《毕业论文指导》

——通过到电视台毕业实习,在实践感受的基础上,注重开题报告,加强论文指导,既是四年学习的融汇、提升,又要在综合消化前人研究成果的同时提出自己的论点,并从理论和例证两方面论证其论文的独特性和对实践的指导性,使论文要有创意。

播音与主持专业属于艺术类专业,主干专业课程当然具有较强的实践性,主持专业的学生必然要学会并运用动脑、动嘴、动眼、动笔、动身、动腿、动手、动情的八大综合能力。

课程跟着流程走。

课程总是镶嵌在流程中。

在专业主干课程中,在四年教学流程中,我们把大三下的展示周作为全教学流程中的一个高潮点。

专业基础的绝大部分课程,采用"分段连线"式的流程,汇合在大三下的高潮中。

主持语言课是专业第二主干课程,先后分为"发音与发声"与"表达与表现"两个流段,铺排在三年的六个学期中;

英语情景口语为一条线;

嗓音训练、形体训练、表演元素训练为一条线;

电视节目教程、写作基础、电视新闻写作、电视新闻采访、广播电视国际视野为一条线;

大众传播、人际传播、公关关系、整体形象设计为一条线;

中国古典文学经典、现当代文学经典为一条线;

新闻学、社会文化学、心理学、艺术概论、美学基础、视觉艺术、音乐作家作品、中外名剧名片赏析为一条线;

六条线的各门课程配置在主持艺术与语言艺术两条主干课程的交流中,汇合在大三下,进行主持专业教学实践展示,登台亮相形成高潮点。

电视节目导演、摄像基础、电视节目编辑制作的一条线,以及主持艺术研究、教学与毕业实习、学位论文指导的一条线均在大四完成。

安排在大四上的综艺与访谈类电视主持人节目的展播评比又是全流程中的一大闪亮点。全系师生观看、邀请名主持、名编导点评,铺设连线了一条学生实习与求职的沟通渠道。

一个高潮点，再加一个闪光点，使每个学生在四年全过程中有自我追求、自我要求的学习自觉性。

基本功是贯穿大学四年全过程的，抓住艺术共性的本质，完善主持个性的特质，这就是基本功与创造性的关系融合。

当众展示的过程就是学生对主持艺术整体顿悟的过程。

因为悟到了才是自己的。

十年来，我们以一年一个班的招生速度，以一个班20个人的办班队伍，沿着流程在游泳中学游泳；

十年来，我们依托上戏大院的传统优势，我们组合上戏大院强有力的教授群体，培养出五届电视主持专业本科生以及五届10名主持艺术研究方向硕士生。（已毕业三名）

学生是老师的作品——

近五年来这些学生中一人夺得金话筒奖，一人进入金话筒入围奖，一人获得全国十佳金鹰奖，二人得到全国最佳电视主持人称号，四人拿到主持人全国百优奖；

在中国电视家协会举办的全国首届电视主持新人奖的最佳男女综艺，最佳男女社教的四个金奖中获得三个金奖；

在国家广播电影电视总局举办的广播剧评比中荣获"中国广播剧最佳女演员奖"；

在深圳举办的全国青春之星主持人大赛中囊括金、银、铜三奖；

在江苏电视台举办的频道大使比赛中，获得女形象大使称号以及最佳口才、最佳上镜、最佳才艺三个单项奖……

一切都会过去，只有作品永存——

这些学生中有综艺当家主持，有新闻节目主播，有体育解说主持，有访谈节目主持和生活时尚节目主持以及少儿节目主持等各类主持人。

有中央台的《正大综艺》节目、《挑战主持人》节目、《满汉全席》节目、《祝您健康》节目、《全国青年歌手大赛》节目、《春节联欢晚会》节目……

有上海台《智力大冲浪》节目、《今天谁会赢》节目、《家庭演播室》节目、《OK新天地》节目、《新评头论足》节目、《东方新人》节目、《看东方》节目、《好运传家宝》节目、《文化追追追》节目，《文艺情报站》节目……

还有江苏台《周末大放送》节目，广西台《八仙过海》节目，北京台《体育动、动、动》节目、山东台《阳光快车道》节目……

香港"花车巡展"有他们的现场报道，马来西亚"亚洲新人大赛"有他们的主持、巴黎"文化周"有他们的演播、韩国"球赛"有他们的播讲、非洲多国首脑会议有他们的采访、维也纳金色大厅新年音乐会也登台主持……

技能可以教，艺术全靠"悟"。

纵观世界传媒院校，本科教育都十分强调专业技能锻炼和职业道德的培养：

——全世界第一所成立的美国密苏里新闻学院有着自己独特的教学方法，对学生强调实践的重要性，告诉学生实践远比纸上谈兵有效，这也是密苏里新闻学院称雄

世界各新闻学院的基础。每年密苏里新闻学院的学生都会在美国各种竞赛中获奖，每年都有密苏里新闻学院的毕业生获得国家或者国际上的主要奖励，这进一步说明了学院教育的成功，这些成功都依赖于不断来自校友们的荣誉和成绩。

——华盛顿大学传播系对于本科生注重培养学生的传播学方面的读写能力，教授其最主要的学习方法、理论和观念，把学生培养成为适应激烈竞争的社会的复合人才，培养成负责任、有文化、有创造力、有想象力、见多识广、表达清晰的专业人才，而新闻学课程的目标是培养和提高学生的分析能力与沟通能力，教给学生如何搜集、综合和传播信息。

——波士顿大学传播学院是培养学生将来在各自领域成功的解决事件、问题和应对挑战的各种能力，为了完成学院制定的任务，建立严谨而专业的传播技术培训体系，为学生将来就业打下坚实的基础，学院一致认为艺术科学的课程与传播学的课程比例7∶3是最合理的课程安排，从而培养出全国最好的传播人才。

——加拿大卡尔顿大学新闻与传播学院的新闻学专业培养学生要学习快速发现新闻、报道新闻和很好地表达新闻并注重培养对工作有责任感的记者，学院给学生提供课堂学习的知识，到当地电台、电视台实习的机会，卡尔顿大学新闻与传播学院被公认是加拿大最好的新闻学院。

面对世界传媒院校，本科教育都设有新闻学、大众传播学、公共关系学这三个核心学科。在史论、概论、采访、写作这些共性的课程设置中我们又看到各校各具特色的课程设置：

——美国华盛顿大学传播系的新闻学开设了"人际传播"课程；

——美国波士顿大学传播学院在大众传播学与公共关系学系开设了"口语表达"课程、"说服与舆论"课程、"说服原则"课程；

——加拿大卡尔顿大学新闻与传播学院的传播学开设了"语言和传播"课程、"媒介建设和社会话题"课程；

——加拿大蒙特利尔大学传播系在第三阶段的博士学位设置了"新闻演讲"课程、"新闻与表现艺术"课程、"演讲与表达"课程、"社会演讲分析"课程、"人际传播与组织"课程；

——加拿大西蒙弗雷泽大学传播学院的传播系开设了"解读电视"课程、"传播的声学范畴"课程；

——英国利兹大学传播研究学院广播电视专业开设了"节目研究"课程；

——英国卡地夫大学记者媒体和文化研究学院开设了"游戏研究"课程；

——德国莱比锡大学传播和媒介研究学院新闻学研究生开设了"新闻的书面及口头表达"课程、"组织描述及视觉新闻工作"课程；

——法国巴黎第八大学行政管理与交流学系开设了"语言学"课程、"普通语言学"课程、"应用语言学"课程；

——俄罗斯莫斯科大学新闻系电视方向课程开设了"口头传播"（发声技巧和拼写）课程、"电视新闻样式"课程、"电视记者的文化素养"课程、"电视演播室工作室"课

程、"通过麦克风的传播"课程,研究生还开设了"演讲与写作"课程;

——日本大学放送系开设了"放送语言学"课程、"节目编成论"课程、"广播稿和分镜头草图实习"课程、"播音"课程、"声音心理学"课程、"广播表演论"课程、"电视表演论"课程;

——中国台湾地区世新大学新闻传播学院的口语传播学系开设了"语言学概论"课程、"修辞学"课程、"语言与逻辑"课程、"非语言传播"课程、"语言表达艺术"课程、"沟通心理学"课程、"访谈原理与实践"课程、"两性语言沟通"课程;

——澳大利亚皇家墨尔本理工大学的应用传播学院,新闻专业开设了"新闻话题"课程、"广播新闻"课程、"电视新闻"课程、"新闻话题和理论"课程、"新闻写作中讲述真实故事的艺术和技巧"课程;

——澳大利亚悉尼大学媒介和传播系开设了"语言和形象"课程以及研究生的"媒介实践中的法律和道德话题"课程、"大众传播话题"课程;

——新西兰奥克兰理工大学传播研究学院电视广播专业开设了"广播表演"课程;

——南非大学传播系本科专业开设了"人际传播"课程、"说服艺术"课程以及为研究生开设的"传播学训练"课程。

更让人感到欣喜的是由美国新泽西州葛拉斯堡罗市罗旺大学传播学副教授卡尔·豪斯曼(Carl Hausman)、佛蒙特州米德伯里学院公共事务主任菲利浦·本诺特(Philip Benoit)、纽约州立大学奥斯威戈分校广播学和电信学教授、传播研究所所长弗利兹·梅塞瑞(Fritz Messere)以及纽约州立大学奥斯威戈分校传播研究所荣誉退休教授刘易斯·B·欧唐尼尔(Lewis B. O'Donnell)四位传播学学者、播音主持专家的合作专著《美国播音主持技艺教程(第五版)》一书,备受全美广播电视专业师生及业界人士推崇。以他们在传播学、播音主持和公共关系等方面的广博知识及丰富经验,为我们撩开了播音主持的神秘面纱,将这个荣耀职业背后的普通工作展现在中国读者面前。

书中不仅对改善嗓音、朗读稿件、即兴播讲、广播电视新闻播报、不同类型的采访、不同类型节目的主持、商业广告表演等具体的播音、主持、采访技巧进行了深入浅出的阐述,还讲解了演播设备的操作、播出磁带的编辑制作流程等技术层面的内容,并提供了颇有价值的技能完善指导和职业规划。

四位美国教授的合作专著《美国播音技艺教程》,以大量一线图片配合文字解说并融合无数鲜活案例,形式活泼,通俗易懂。特别是在每章结尾都设计了操作性强的实战练习,对学生的实践技能培训非常实用。

作为数度重版,备受推崇的优秀畅销教材,此书不仅适合广播电视播音主持专业师生教学使用,也是从业人员实现自我提升的绝佳参考书。(引自王毅敏、刘日宇翻译的、由复旦大学出版社2007年出版的《美国播音技艺教程》的扉页总序和介绍)

新闻与传播教育是从美国起步并以其为国际潮流,1908年世界上第一个专门的新闻传播科系——密苏里哥伦比亚大学新闻系在美国成立,直到1996年,美国有近

五百所院校开设了新闻与传播学院,培养目标已由新闻专业而转向传播通才;

符合中国国情的主持艺术专业本科教育于 20 世纪 90 年代中期应运而生,"播音与主持艺术"于 1999 年被国家教育部正式定为高等院校带"星"(＊)字的专业教育目录,时至今日,我国近三百所院校开办了播音与主持艺术专业,为适应激烈竞争的社会培养复合型人才;

中国电视台有 3 500 家(有线、无线、教育台),是美国的 2 倍,是日本的 2.5 倍,是英国的 260 倍。随着中国电视事业的迅猛发展,人们对电视理念的认识日渐深入,对主持人的认识也不断深化和发展。中央电视台"如意杯"、"今士明杯"、"荣事达杯"的三次全国主持大赛,专家们普遍认为:主持人应具有良好的语言表达能力、现场控制力、形象亲和力以及广博的知识和相当的艺术素养。

90 年代末期,通过"全国电视观众调查网"进行的由全国十分之一的主持人参加的,关于"您主持节目最难处理的问题是什么?"的问卷调查中,主持人又普遍认为:应变能力、语言表达能力、驾驭节目的能力,这是主持人感觉最大的难题,而"书到用时方恨少"恰是不少主持人在这次问卷中发出的感叹。

中央电视台著名栏目《挑战主持人》精心策划、悉心设计的节目形态与单元流程凸显出培养节目主持人的先进理念和培训方法。作为栏目,《挑战主持人》每一档都具有极高的可看性;作为节目,《挑战主持人》每一期都是一堂形象的主持课。

21 世纪初叶,高教委向全国大学教师所提倡的——高等院校的教育科学研究项目,要着眼于推进理论创新和实践问题的研究,基础研究应力求具有原创性和开拓性,应用研究要具有针对性和实践性,力图避免低水平重复研究,要坚持科学发展观,要尊重教育规律。

——集世界教育理念之大成;

——合各国精品课程之大雅;

——迎中国市场发展之大势;

——托上戏名师众家之大智;

——行自我融会贯通之大径;

这才是出路,这才有出息,这才能出人出才。

一位资深的老教授曾说过这样一句话:"好的学生不一定是老师教的,差的学生也不是老师教的,真正起作用的,一个是学生自己,一个是学习氛围,作为老师就是营造这种学习氛围的人。"

一位高深的老专家曾说过这样一句话:"艺术教育的可贵就在于把系统的理念分解成可训练的元素。"

全部的课程与流程就是营造一种教育与实践、教学与训练的整体氛围。

你给学生一个"思维的语法",他就会遣词造句、妙语生辉;

你给学生开凿一个"智慧的渠道",他就会在流淌中翻卷出一个又一个的思想浪花。

——能授之以渔,才能授之以鱼。

还是用上海戏剧学院副院长、教授、博导张仲年先生在"全国首届高校播音与主持艺术专业教育与人才培养研讨会"上的演讲来作为压卷语吧：

——成就只是对辛劳的肯定，但并不意味着探索的终结。

——主持艺术是门新兴学科，从理论到实践都很稚嫩，有许多问题争论激烈，尚无定论。十年的教学仍有需要调整和规范的地方，随后的各个班级出现了不同的新问题需要解决，一切尚未成熟。

——20世纪的未来学家预测：主持人在下一世纪将是最热门的职业之一。既然是最热门的职业，就会有最热门的专业教育，就会要求有最高的教育水准。

——当主持人难，培养主持人更难。

——新世纪，新时代，我们将不懈地思考、不断地追求！

附　录

此文是著名教授吴郁先生的研究生栾红金等整理，并发表于2004年11月北京广播学院出版的《播音主持艺术》（第六辑），特此附录为谢。

激活状态　发散思维　开发语智　挖掘潜能

——记吴洪林教授的节目主持训练课

2002年3月21日上午，北京广播学院播音主持艺术学院研修班的同学们上了一堂"特殊"的节目主持训练课。这堂课由上海戏剧学院的吴洪林教授主讲。吴老师此次赴京招生，工作间隙来到广院，虽风尘仆仆，但他一进教室，同学们就清晰地感受到了他身上的活力和干练。吴老师是个极富感染力的人，擅长调动和调节同学们的情绪，营造愉快的教学氛围，从8点到12点，4个小时过得很快，但大家并不感到疲惫，在愉快和激情中"如何做一个电视节目主持人"这一理论概念"活"了起来，"动"了起来。下课后同学们反映，这堂课收获很大。我们将吴老师授课的特点及带给我们的启示归结如下。

一、让同学们的状态积极起来

课堂上积极主动的状态至关重要，它甚至左右着学习的效果和质量。这种积极主动的状态，需要同学们参与到课堂的教学实践当中，需要"教"与"学"双向互动。吴老师在讲述主持人心态重要性时说，"心态决定状态，主持人作为公众人物，必须敢于在大众场合当众说话"，"要统驭自己的心态，让行为积极起来"。为了快速激活同学们的状态，他运用了心理"战术"，课堂气氛是这样被推进的：

（课堂上，吴老师讲述中的幽默使同学们放松了紧张的情绪，大家不时相互议论，

课堂气氛活跃。）

　　吴老师：同学们，我有一个观点，主持人应该具有这样的素质，就是要能战胜传统、克服陌生、挑战当众……我要讲一个观点，就是心态决定状态。现在我请三位同学上来，每人作一个三分钟的自我介绍。

　　（同学们鸦雀无声……）

　　（一分钟后）

　　吴老师：同学们，看到了吗，这就是心态决定状态，刚才你们还和我有很多交流，但是我要求你们上台来作一个自我介绍，而且是三分钟，教室里就没有声音了，以前和我有眼神对视的同学也把头低下了，还有些人装做没听见，在看笔记，我想有的同学还这样安慰自己：我先别上了，听听别人的，这样显得我多谦虚呀。

　　（笑声，掌声……）

　　在笑声和掌声中，同学们的情绪被调动了起来，对心态的理解不再是一个模糊的轮廓，也不再是只可意会不可言传的感觉，而是通过吴老师营造的现场亲身体验，有了一个从理论到实践的实际感受。接下来，吴老师又挑选了一位同学做"找钱包"的无实物练习、"找钥匙"的有实物练习，请一组同学分别模拟出手中拿着"毛巾"、"上吊绳"、"蛇"等物的应即状态，借助想象帮助学生进入一定的情景，亦即进入某种状态，训练学生的迅速反应能力，使学生找到"心理情感的运动状态、态势语言的行动状态"。这种鲜活灵动的启发式授课方式，使同学们切身体会到了主持人心态的重要性，也感受到了状态被激活后的兴奋感和创作欲。

二、让同学们的思维活跃起来

　　有人说，优秀的节目主持人是培养不出来的，他们深厚的文化底蕴，独特的思维视角，灵敏的现场调控，出色的语言表达不是一朝一夕能形成的。那么，培养优秀的主持人我们就无能为力了吗？并非如此。在主持人的思维培训方面吴洪林老师就作出了一些有效的探索，他的教学方法是：激活同学们的思考能力，注重培养其倾听能力、思维能力、记忆能力、联想能力，寓教于乐，实地操练。课上，吴老师带来了两只"圣诞节魔盒"作道具，请两位同学现场打开，因为盒子设计的机关精巧，奥妙无穷，两位同学怎么也打不开，后来在老师的启发引导下，在同学们的共同思考、积极配合下，"魔盒"终于被打开了。在这个艰难的过程中，同学们体会到了打破惯例、变通思考是多么的重要。紧接着吴老师又拿出一幅图片，画面上是一位憨厚的农民和三个幼小的孩子，夕阳的余晖下他们惶惑地注视着周围。吴老师要求同学们用 100～150 字写下看到这幅画面的感受，而后让同学们依次念来。有趣的是，十余位同学除了语言表述不同之外，主题选取竟无一例外——"超生游击队"。吴老师在肯定了同学们的语言表述之后，将自己对画面的理解公之于众，他讲述了一位"王老汉"含辛茹苦，任劳任怨收养三位弃婴的感人故事。吴老师的示范打破了同学们的思维定势，使同学们顿然感悟：原来发散自己的思维、启动独特的想象，就能找到更为新鲜的角度，说出

"出众"的话、"出彩"的话。为了培养同学们的发散思维，吴老师还注意提一些开放性及无单一标准答案的问题，引发同学们应用想象力产生不平凡的、不同于一般模式的表达。他在课上请同学们设想采访赵本山成功出演《三鞭子》之后的感受，要求同学们设计一个承上启下的问题，既总结赵本山出色的表演，又让话题适时引发开来。同学们纷纷发言，一位同学提了这样的问题——"赵先生，你的三鞭子已经打得脆响，那接下来的第四鞭子该怎样甩出去"，这个问题得到了老师和同学们的赞许。在这种发散思维的教学中，老师充分发挥了积极的主导作用，老师尊重学生、鼓励学生，与学生建立和睦关系，以启发引导的方式调动学生的主动性，接纳他们的意见，师生打成一片，在自由无拘无束气氛下使创造性思维充分发挥。

三、让同学们的即兴表达生动起来

吴洪林老师讲道："主持人不仅仅是吐字发声声情并茂，而且要遣词造句妙语生辉"，"流畅只是主持人的最低水平"，"聪明的主持人说的是经过选择的、精心组织过的精练语言"。他尤其强调创造性地运用"语智"，适应不同环境、不同视角的语言表达，并推介了他的训练原则和培训技巧：

（吴老师拿出一幅画，画的内容是一位残疾少女站在大海边凝视大海和在海边放松的人们）

吴老师：（手指同学甲）这位同学请你上来，请用第三人称讲述这幅画。

同学甲：老师，我能准备一下吗？

吴老师：好，（一分钟后，）现在可以了吗？

同学甲：可以了。

（同学甲讲述）

吴老师：让我们把说话进行到底，请你再以第一人称，想象一个残疾人站在高山前会想些什么，请讲述。还用准备吗？

同学甲：不用了。

吴老师：同学们，让我们为了这句"不用了"掌声鼓励。（掌声）同学们，主持人往往就是这样没有深思熟虑的时间来思虑说什么，要的是急智。

（同学甲讲述）

吴老师：让我们把说话进行到底，请你再以第一人称，想象一个残疾人站在纪念碑前会想些什么，请讲述。

（同学甲讲述）

吴老师：让我们把说话进行到底，现在请你再以第一人称，想象一个残疾人站在跑道前会想些什么，请讲述。

（同学甲讲述）

吴老师：谢谢这位同学，同学们请记住，每个人都能说好话，我想这位同学也可能头一次发现自己在语言即兴表达方面还有这么高的天赋吧。

吴老师就是这样对学生进行训练，使他们既要在短时间内把握表达的框架，又要顾及缜密的细节和流畅的语言表达，随时根据语言环境、话语角度的变化对语言进行调整。课后，同学甲说："上课之前我也不知道自己会经历这样的语境转换训练，也没有意识到自己能表达得如此灵活、生动，是吴老师有效地调动和激发方式使我悟到了即兴讲话的思路，也体验了即兴表达的顺畅感和轻松感。"

四、让同学们自信起来

"学生都是朝着老师鼓励的方向发展"。支持并鼓励学生不平凡的想法和回答，不仅是增强了这个同学的反应和自信，而且会影响到全体同学，让他们也敢于表达，营造同学们热烈讨论、积极发言的气氛，由此不断激发同学们的自信和勇敢。同时吴老师还不断地强调在他的眼中没有谁好谁坏，谁对谁错，只是角度的不同而已。在进行语言表达训练时，吴老师抽选了同学乙上台发言。谈及整个发言过程，同学乙课后说："其实我平时是一个不太自信、不擅长当众说话的人，被老师点到的那一瞬间，非常紧张，但前面许多同学出色的表现，已经潜移默化地激励了我，当时我心中只有一个念头，一定要把说话进行到底。当我开始描述老师指定的画面时，我看见了吴老师在专心地倾听并点头微笑，同学们的眼神中也充满期待和鼓励，这种良好的氛围，使我找到了自信和勇敢，也就是在那样的一瞬间，我跨越了自己的心理障碍，很快就将自己以往的生活积累和头脑里'库存'的语言材料激活、调动起来，话语质量和表达技巧随之得到提高。"吴洪林老师在课堂上激励同学们说"只有想不到的话，没有说不好的话"，启发每个人都力争说好每一句话，这不仅激发了同学们的潜能，也培养了同学们的信心，使同学们由"要我说"的状态自然过渡到"我要说"的状态，语言思维随之多向发散，达到了较好的表达效果，每一位上台讲述的同学都找到了自信、勇气和一种信念——没有说不好的话，每个人都能说好话。

下课前的时间对于学生和老师来说很多情况下是在松散中度过的，而吴老师结合专业的特点，设计了这样一个结束的方式：

吴老师：同学们，我们从 8 点开始上课，现在已经是 12 点了，我非常感谢同学们的配合，现在我们利用下课前的最后一点时间，每个人用一句话总结一下你们这节课的感受，不许重复，开始。

学生：精彩绝伦

学生：终生难忘

……

学生：我想说话了

……

时间的确过得很快，我们也很难用语言再现吴老师上课的热烈场面，但这堂课带给我们的启示是很多的。主持人能力和素质的培养，是摆在我们面前的一个课题，应该说现有的教学已经给同学们打了一个较好的知识框架，同学们已经对主持人理论、

对主持人节目的形态有了一定的理解和认识,吴洪林老师的教学探索则是为主持人能力的训练和开发开辟了一条新路。一堂课虽然并不能解决所有的问题,但是吴老师摸索的这套方法,无疑为同学们课下的自我训练开拓了思路,提供了方法,对于同学们来说,这才是最重要的,而且对节目主持人的培养也是大有裨益的。

(北京广播学院播音主持艺术学院研究生栾红金等整理)

参考书目

1. 施拉姆[美]:《传播学概论》,新华出版社 1984 年版。

2. 竹内郁朗[日]:《大众传播社会学》,复旦大学出版社 1989 年版。

3. 张国良:《现代大众传播学》,四川人民出版社 1998 年版。

4. 黄仲珊、曾垂孝:《口头传播》,台湾远流出版社 2002 年版。

5. 克罗齐[意]:《美学纲要 美学原理》,外国文学出版社 1983 年版。

6. 朱国庆:《艺术原理》,中国美术学院出版社 1994 年版。

7. 张锦力:《解密中国电视》,中国城市出版社 1999 年版。

8. 张颂:《中国播音学》,中国传媒大学出版社 2003 年版。

9. 吴郁:《主持人的语言艺术》,北京广播学院出版社 1999 年版。

10. 应天常:《节目主持语用学》,北京传媒大学出版社 2008 年版。

11. 布雷迪[美]:《采访技巧》,新华出版社 1986 年版。

12. 胡钟业:《材料议论文写作入门》,河海大学出版社 1994 年版。

13. 李树荫:《实用口才》,知识出版社 1995 年版。

14. 李德付:《节目语体主持》,中国广播电视出版社 1999 年版。

15. 爱德华 德彼诺[英]:《横向思维法》,生活·读书·新知三联书店 1991 年版。

16. 全国电视学研究委员会编:《话说电视节目主持人》,文化艺术出版社 1989 年版。

17. 芭芭拉 马图索[美]:《美国电视明星》,中国广播电视出版社 1987 年版。

18. 沃尔特 克朗凯特[美]:《记者生涯》,江苏人民出版社 1999 年版。

19. 珍妮特 洛尔[美]:《奥普拉 温弗瑞——如是说》,海南出版社 2000 年版。

20. 季思聪:《无冕女王》,时事出版社 1997 年版。

21. 周长行:《赵忠祥写真》,新华出版社 1996 年版。

22. 郑可壮:《叶惠贤主持艺术论集》,上海三联书店 1992 年版。

23. 杨博一:《美国脱口秀》,京华出版社 2000 年版。

24. 寒波:《中国脱口五人秀》,广东旅游出版社 2000 年版。

25. 刘长乐编:《鲁豫有约》,吉林人民出版社 2002 年版。

26. 蔡帼芬:《明星主持与名牌节目》,北京广播学院出版社 2004 年版。

27. 唐世鼎、黎斌:《世界传媒院校》,中国传媒大学出版社 2005 年版。

28. 《电视研究》,中央电视台《电视研究》编辑部。

29. 《电影艺术词典》,中国电影出版社 2005 年版。

语体,女性节目主持人的魅力之门

陈贝贝

美国管理学大师杜拉克曾预言说:"现今时代的转变,正好符合女性的特质。"[1]世界上越来越多的领域在向女性敞开大门,并且,那些曾备受忽略甚至诟病的女性特质似乎在一夜之间占据了人们的视线。"温柔、良善、有耐心、能坚持、忠诚度高、还善于沟通。"[2]和平年代的今天,我们在发展的主题下,很容易就发现这些相对于男性特质而言更为"软"的力量,凸显着一种带有韧性的本质。

传媒行业总是走在这个时代的前列,而高速的新旧更替让每个台前幕后的从业者总是在不断地寻求自身主动变化的方法。面对镜头的主持人们几乎人人都掌握着十八般武艺,并且茫无头绪的拼凑着可以不轻易就引起观众审美疲劳的个性特点。无奈"乱花渐欲迷人眼",在文化传播与受众需求中寻找平衡点,在信息快捷和传媒道德中寻找平衡点,在喜闻乐见与避免俗套中寻找平衡点,在这些寻找中,答案总在变化。

在这个女性时代到来之前,女性节目主持人就已经在不断地与传媒时代共同进步中,逐渐明晰出一条独特的发展之路。而当大环境下女性特质的优势得到认可之时,这些承担了观众与传媒最本质连接的女主持人们,应该如何进一步去拓展自己的职业竞争力?

我们首先来明确,什么应该是当前的女主持人们的核心竞争力? 个人形象当然毋庸置疑,至少要让人感受到亲切;学富五车虽然不见得是必备条件,但至少在自己主持的这个方面是个专家。而除此之外,想要做到人无我有,独一无二,仍然要从日常工作中,面对镜头的一言一行入手。

作为主持人,语言是用以沟通与表达的基本工具,个性化的主持人一定有个性化的语言表达,个性化的语言往往成为观众青睐某档节目的关键。但这并非信手拈来全凭灵感,而是来自很多与主持人的经历、学历、成长环境等等相关因素的影响。为了培养一个个性化的主持人而复制某位成功者的成长环境,这显然是行不通的。语言表达并不是毫无规律,只是一直以来我们没有将观察的眼光聚焦于此。以系统的方式来看待研究这类现象,不论从主持人人才的培养角度,还是从提升整体节目质量角度,都会拓展一片新的天空。

一、何 为 语 体

从大范围而言,在日常生活中人们所遇到的各种各样的交流场景下,人们所说的话为了能够达到互相理解的目的,会形成一些使用的基本规范。这在语言学中,被称为"言语体系",简称"语体"。语体是社会中的个体们在日复一日的行进过程里,用自然语言的优胜劣汰方式形成的——这是一个和研究学者的归纳总结完全不同的形成方式,在语体形成和完善过程里,只要好用就留下,不好用的语言表达因其效果不佳,用的人少,自然也就被淘汰了。

在中国这样一个重文轻语的文化历史大国里,更多的人认同出彩到位的口头语言必须参照厚重书本里精致繁复的辞藻,诸多的语言学、语用学书籍都从文法入手来研究修辞、研究语言结构,而那些来自过于日常的生活里,甚至于带些方言语调的表达,不应该登堂入室的得到肯定。当生活的节奏越来越快,许多的语言现象根本来不及被记录在册,就已经短暂消逝,用文体的方式来记录,显然无法跟上这个用简单符号组成信息的时代快捷的脚步。

当别人记住我们的独特的说话风格时,他们并不会在脑海里类似于翻书一样打开一堆文字;真正成为回忆依据的,是我们在说话时候给他留下的整体画面。这个画面可以是连续的,也可以是瞬间的。不论整体或是片段,都能从一方面反应我们的真实语体。而在这种最能还原当时当刻真相的形式中,文体显然是先天不足的。

如果说文体是用文本的形式在记录文化与思想的变迁,那么语体就是要用动态的语言的形式来记录这一切。

二、语体研究有区别于文体研究

法国作家沙尔巴依的《语言与生命》一书中曾这样描述:"我们所使用的自然言语体系既不是服务性的工具,也不是纯粹的理性,更不是独立的技能。"[3]这句话的意思是,我们既不能试图用已有的逻辑规律去判断即将发生的语言现象,也不能脱离产生这个语言现象的社会生活环境来分析研究它。他通过多个语系的语言研究发现,用事后归纳总结的对待文字的方式来研究言语体系,将只能记录已经发生的语体的事实,而无法得到下一阶段语体发展的规律。语体与人们已经形成的既定逻辑关系并不大,而关乎人们在言语使用过程中的生命活动,也就是或多或少、或深或浅的情感运动。言语的自由赋予了人们按照自身意愿来描摹感受的权力,而这一切可以完全脱离文本的限制,抛开一切逻辑因果的规律,追求实际生活中对于情感表达的需要。

或许用这样一句话来总结更为贴切:文字是写下来就死亡的,而语言要说出来才鲜活。

三、语体的表现手段

或许有人会质疑：主持人作为传媒的核心人物，要对节目质量、舆论导向乃至社会文明负责，不能够完全按照自身的情感需要来说话，是否仍然能用语体的角度观察与分析他们的工作用语。其实很显然，那些成功的主持人们，一定是在其中找到了最佳平衡点。一个被记录下的句子，本身可以有两种表现的类型：一是用最普通的口吻来表述尽量客观的现实，二是尽量展现主观想法。在这些具备个性特色的主持人身上，不可被替代的主观想法和他们本人的形象一起凸显出来，被受众牢牢记住。而那些只会陈述普通逻辑下语句的主持人，很快将被人遗忘。进一步来分析的时候我们看到，始终表达着人们的态度和情感的自然语言总是带着一定的目的和愿望才能流畅而出的，"言语体系因此变成一种战斗的武器——它将思想施加于他人。"[4]因为语体代表了这种积极的驱动力，所以当主持人充分使用了语体的表现手段后，他将能更好地用隐蔽的手段来控制所主持的节目——这其实是主持人在完成一期节目过程中的最核心任务。

"个人的言语体系不断的尝试表达主观思想，结果，这种习惯用法便成了专门用于表达的手段。这就是为什么一种语言的系统可以不停地自我制作、自我销毁，因为智慧和感觉同时产生作用，却是在以不同的方式产生作用。所以，常常会出现这样一种情况：同一个词可以根据不同的情况而具有纯粹的智慧意义，或者具有主观意义和情感意义。它们之间的对立可以让我们捕捉到这样一种差异，即存在于事物的客观界定与来自主观思考的价值之间的差异。"[5]我们从主持人的表达中，看到的是她感受到了生活之后用属于自我的方式展现出来的语言，观众因此而感到了主持人对生活的态度、个人所体验到的情感，当这一切获得了观众的认同后，观众就将之归纳为主持人的"个人魅力"。这种个人魅力成就了主持人节目的特色和收视率保障。

四、女性节目主持人的从业优势

不管是什么类型的节目，当观众打开电视机，第一个跃入眼帘的信息注定是对这个主持人性别的判断。在社会身份上，女性和男性当然有截然不同的区分标志。例如：声音平均音域的不同，男性的偏低，显现出深沉的状态，女性的偏高，相对而言更轻浅一些。再例如：大体来看，女性节目主持人的五官更柔和一些，男性的则更多些棱角。而这些外形上的差别给我们带来的女性特质实质上在电视传媒的领域中，带来比男性特质更令人放松的感受。

"女性特质之所以让男人感到高兴，是因为通过对比可以是他们显得更有阳刚之气。实际上，这给了男人们不应该得到的更多的性别差异，给了他们不受挑战的空间，可以让他们自由呼吸并感觉到比女性更强壮、聪明和有能力。"[6]如果说这些作为女性节目主持人的优势给了电视机前的男性观众坐在电视机前观看的理由，那么，对

于女性观众的吸引就更容易被理解了——一种宽松、平等的观演关系接受起来当然十分舒适。

当我们看清了这个与现今时代呼应甚好的女性特质的优势后，仅仅停留在外形给观众带来的特征，显然没有做足文章。观众对于形象的审美，在这个视觉信息更新频率如此之快的时代，往往非常快就进入疲劳期和厌倦期。

那些各类节目中，手执话筒长久立于不败的女主持人们，往往在利用语体的优势继续发展。"女性情感的特点在于感伤、感情投入以及承认自己弱小"[7]对于现今时代的观众来说，往往在观看电视的时候，在单纯信息的需求外更有对情感和安全的需要。女性情感在社会活动中形成的这一特点刚好契合了他们对此的需求——女性的同情心、感同身受让来宾和观众释放了自己的情感，女性看似并不强悍的形象让对方感到安全。当电视媒体中的个性语体比重大大提高之时，我们又惊喜地发现了女性在这一领域的优势："从某种意义上来说，语体永远是情感化的"[8]易于动情的女人们，毋庸置疑地获得了先进入语体大门的金钥匙，或许不是每一个女主持人都可以仿佛天生的能力一般拥有独特而吸引人的个性化语体，但是她们或许更容易找到其中属于自己的那一部分规律。

沙尔先生的《语言与生命》中有这样一段："语段有可能承受感情化的评说，凸显重要词语的变音和重音、语流的轻重缓急、重复甚至沉默等等都可以让这种感情化的评说延续下去。感情可以从言说者的面部表情、动作、态度等等流露出来。"[9]这些描述，似乎就是为女性情感而设置的。女主持人们的煽情也罢、动容也罢，总能获得观众更多的认同，唤起观众更多的共鸣。因此我们可以相信，在镜头前，女性特质的个人言语体系将成为女主持人们的核心竞争力。

五、大众传播与人际传播——鱼和熊掌可以兼得

众多的传媒书籍告诉我们，主持人作为传媒领域中的一个重要的职业，当然不仅仅是以个人的身份出现在电视屏幕上。"主持人节目把'面对面'的'人际传播'特色引入了大众传播""现场的多种参与，是在人际传播的内容同时进入了以公开性和广泛性为特点的大众传播"[10]。主持人身上肩负的大众传播的使命和人际传播的特色，往往是相互融合后以一个整体出现在大众面前的。因此我们很难找界定：作为带有鲜明个人特点的节目中的主持人语体，是应该承载大众传播的使命更多，还是应该完成人际传播的任务更多？

让我们按照目前几大类主要的节目类型来分析。新闻性节目的信息传播方式人们都非常熟悉，不论语体如何变化，在传递的信息本身时，纯粹个人的情感倾向不应该过多的参与进来，简而言之，就是"应该有态度、不该有灌输"。女性特质中的同情、感伤结合了节目的要求后，通常用一种柔性而不张扬的力量来表现。

新闻性节目的女性主持人，通常不会有繁杂的发型和服饰，简洁干练是她们的主要风格，这种风格也在语体上充分体现。从性别特点而言，这是一种有意回避了表面

化的女性特质的语体样式,因为掌握了什么是一眼就能被识别的女性特质外在特征,所以刻意回避,呈现出女性的理解、坚韧和深层关爱。当然,性别始终还是社会活动中用以识别身份的一个显著标志,所以成功的女主持人们在形象上避免卷发长发等强调女性与男性对立的特征装扮;在表达过程中避免那些显示自己犹豫态度、反复思量的谈话双方中弱者才会流露出的停顿,一般都语言流畅用词准确,与男性的主持人以及被访对象保持同样的思维敏捷。

同样我们可以看到体育类节目中女主持人的语体也带有干练的风格,特别在针对足球、篮球这些从全球范围内看起来都是男性世界内发展的更生动蓬勃的体育运动的节目中,女主持人更要对比赛规则了如指掌,对参赛球星如数家珍。在这类节目中,女性特色的动作、神态类似对进球娇声惊呼等等,都会被一种带有中性气质的此类行为替代,用以让女主持可以与电视机内外的两种性别的观众顺畅沟通——特别是面对一类分明是属于男性的比赛的时候,观众们往往只需要这个女主持在语体中体现女性独到的判断和思维角度,而并不需要她带着弱小的情感力量来表述对失败者感伤的情怀。

社教类节目相对而言会呈现更多元化的形式,特别是生活讯息类节目在这几年异军突起以后,五花八门的呈现方式让人们一下子不知道该怎么去评价女主持们在这其中的表现。其实,在这个多元化带来的较大的个性表现空间内,主持人其实仍然在完成一篇命题文章。时尚流行的、家务厨房的、旅行爱好的等等,都有一个可以发挥的既定范围,信息搭载在主持人的个性语体平台上向观众传递,是否能够准确传递仍是第一要务。许多主持人的失败,就是错将此当做自己个性魅力的展示之地,将造作当个性、将随便当随意,最终招致观众的反感。

访谈类节目,这几年来一直是女性节目主持人"英雄辈出"之地,也是女性语体崭露头角的重镇。让嘉宾说出观众想听而又无处可听的话,是此类节目的每期任务,但是无论是受访经验丰富的来宾,或者是性格内向的新手,都很难完全按照导演制片的指示来"到位"的回答问题说出秘密。是什么可以真正的撬开来宾的嘴呢?

让我们先来看一段《鲁豫有约》中鲁豫采访韩寒的片段。

鲁豫(后称鲁):你的球踢得不错呀,我觉得。(带着称赞的口吻)

韩寒(后称韩):可以,还可以。(略显腼腆)

鲁:你是踢什么位置?

韩:各种各样的位置。我以前在学校里面的时候,在初中的时候,我们的班级联赛我踢门将。

鲁:噢。(答应了一下)

韩:但是因为我,我也不知道为什么他们会让我去当门将,虽然我们学校我们班级拿了第一,我还是最佳门将。可是我其实特别想踢别的,所以我也不好好守门。经常可以看到解说里面说:哎(突然语调高起来,模仿现场的场景)那个对方门将越位了。

鲁：(掩口大笑)哈哈哈哈……

韩：然后经常会有这种事发生。

鲁：(带着笑说)那你就跑出去了哈？

韩：(笑着)嗯。

鲁：(带着探询的表情)你长跑还特别好,你是跑多少米的？

韩：我跑(思考了一下)800 以上都行。800、1 500、3 000、8 000 米,更长。

鲁：(发出被惊叹后的声音,声音较粗)啊！我就特别不明白跑长跑的人,(脸上露出疑惑)就是跑的时候你在想什么啊？

韩：(看到她的表情,带点得意地笑了)构思！小说就这么想出来的。

鲁：(感叹的)多累啊！(语调略略拉长,表现出一种同情心疼的心理)

韩：还可以。

在这段采访开头,鲁豫与韩寒分别坐在节目组设置上的一组略有相对的沙发上,鲁豫的身体比较放松,将两腿交叠,身体前倾,呈现出一个准备着倾听的身体姿态。针对韩寒这个将大部分表达的热情放置于文字而不是言语的人,鲁豫选择了主动的谈话方式,用自己的方式激起他的谈话兴趣和谈话热情。自然语体的积极性特征在这里充分发挥了作用。"一方面,言语有时可以退缩,可以放弃——我们善待对话者,我们避让他的进攻,我们试图投其所好。"[11]

第一个问题问的很随意,鲁豫故意显露出自己对韩寒球技的称赞情绪,并显得自己有点吃惊到语无伦次的地步——违反文法将语句倒装了。这种带有女性特质的情绪流露很显然激发了韩寒描述这一段记忆的热情,他的语调马上热情起来,虽然嘴上说"还可以",但是情绪的表现明显是认同了鲁豫的赞扬。这段访问中,鲁豫的话是逐渐变少的,到了后来只是配合韩寒的讲述有一些顺应的语气词或者放声大笑。但是这丝毫不能影响韩寒已经被调动起来的积极性,他开始滔滔不绝的讲述中学时代的足球经历。

在继续推进问题的过程里,鲁豫感叹韩寒长跑出色的句子中,特意安排了一个音调偏低的"啊",听起来有点被震到而犯傻的样子。果然韩寒就着道了,非常得意地笑了,把最真实的、观众最想听的那个答案——"构思！小说就这么想出来的"说了出来。鲁豫乘胜追击,没有站在崇拜者角度感叹这与众不同的做法,而是站在一个朋友的角度,完全流露出女性同情心的表示了心疼之意,说"多累啊",还用了一种女性独有的语言表达手段——每个字拉长。这短短的一段对话只是节目的节选,鲁豫还将继续对韩寒进行采访与提问,所以处处她都借用自己的女性语体消除对方的心理防御,拉近二者的关系,从而争取获得更进一步的精彩回答。

不论是凤凰卫视的《鲁豫有约》,还是阳光卫视的《杨澜访谈》,再或者其他的一些女性节目主持人当家的访谈类节目,往往是带有明显的女性色彩而又充满智慧,无处不在的对嘉宾的关爱和妥当到位的礼貌从头到尾贯穿始终,而这些信息需要借由语体的表现手段来呈现。可以这样说,女性节目主持人的个人语体风格,成就了一档经

久不衰的访谈节目的风格。

最后来看综艺娱乐和游戏类节目中女性节目主持人的表现。湖南卫视的《快乐大本营》中,主持人谢娜一直是备受关注的一位女性节目主持人,她有表演学习的科班经历,也在流行歌曲等其他方面从不停歇。在这档节目中她的搞怪风格让观众立场鲜明的分为了两派:喜欢和不喜欢。纵观她的表现,我们仍然可以从女性特质的语体风格和表现手段中将她看得更清楚。

2009年12月5日的《快乐大本营》中,有这样一段主持人间的对话。

何炅(后称何):娜娜你呢? 觉得表白的时候?

谢娜(后称谢):(开始从刚才的很兴奋的状态,明显的进入到羞涩状)那我其实是一个很腼腆(故意把腆念错成 dian)的人。

何:(马上很不客气地拉过谢来纠正)腼腆!

谢:(很无所谓的样子)哎呀呀,就是听着吧!(开始用右手在自己面前挥动)其实你们不了解我,就是看到屏幕上的我和私下的我真的不一样。就是私下的我,如果我要表白的话,我就会唱一首比较腼腆的歌。(开始进入到假作正经的阶段,此时现场观众起哄)大家安静! 我通常唱歌的时候要找一下调的。(一副经历过大世面的样子)如果你们一闹我就找不着了啊!(观众大笑)

何(笑):不要把自己找不着调归罪于观众。

谢:(继续,如入无我之境,语调情绪没有丝毫变化)如果我看到我自己,就是心仪的人,我会唱一首很含蓄的歌(在一瞬间突然变化成唱歌状态,闭上眼睛,身体倾斜,用很大的力气唱出来)"你到底爱不爱我"(唱到"我"字就握拳)

众主持:(很大声)爱!

谢:(继续沉迷的演唱)爱不爱我!

众主持:(更大声)爱!

谢:(非常投入)我不知道该说些什么,你到底爱不爱我!

众主持:(起劲地带着全场观众)爱!

谢:(换了个姿态吸好一口气准备继续唱,突然小声的说)忘了……(全场大笑)

精明的气质纵然是许多女性在生活中追求的目标,但是在综艺娱乐节目中,这样的风格与气质未免太不具备娱乐精神,很难做到独特而吸引人。谢娜对于女性特质语体的掌握,使得她更好地树立了自己的风格。

在这段开场白中,她一上场就给自己定位于一个直白而修养不够的女主持人,故意念错一个字,让何炅来纠正,主动确立两个人在主持团队中的位置。之后的对于找不着调的争辩,用一种看似自言自语的平淡语调,打破了普通女性发现自己不如他人的时候会羞涩的常见状态,丝毫不觉得为难的将自己跑调的责任推卸给别人。这种旁若无人的状态,大大出乎了观众对于传统女性节目主持人的期待,落差造就了现场

的娱乐效果。之后猛的进入到唱歌状态的这一环节，也并不是完全即兴，她的一句一句歌词，都带着全场的观众走向情绪高涨的状态，在几乎要达到最高峰的时候，她来了一句"忘了"，这类似于相声"抖包袱"的环节设计。谢娜用自己唱歌时的激昂情绪和之后一下子松懈的对比，凸显了这个落差带来的幽默效果，带来哄堂大笑。节目开场时候的全场气氛，顺利的推到了要求的高度。

许多不喜欢谢娜主持风格的观众，通常认为谢娜"疯疯癫癫"没有个女主持该有的样子；而喜欢她的人，则认为这是一种率真的表现。当我们从语体的角度来分析谢娜的表现时，不难发现：语体是由自然语言组成的，有区别于被书写下来的文字系统，言说过程是呈现了语言当下的状态，"言说的时候，人们希望被理解，而且是即时的理解，因此，有必要顺应对于参与谈话者而言最易于理解的语言。"[12]在现场的观众爆发出大笑，说明观众理解了谢娜此番表演的意图，也就是说从语体的判定来说，谢娜的语体表现手段不仅合格，而且出色。

《快乐大本营》录制过程里带有很多现场观众，演播室也很大，这种情况下，如果不能够用语言和表现来营造独特的效果，那么节目势必会因为冷场而失败。谢娜并没有为了制造这种效果而使用模仿男性的手段，"真性情"的流露也好，对忘词的坦然承认也好，都表现着她对于生活和快乐的理解，体现了女性特质中的情感特征。

活跃在电视荧屏前的女性主持人，向来是观众羡慕和关注的对象，媒体赋予她们的光环，使得她们理应是以一种成功者的姿态出现的。而这个社会认可的是什么样的成功女性呢？"女性心理学家 Pipher 指出，在目前这个男性中心的社会中，一个成功的女性通常是女性化的，但同时能够坚持自己的主张，自信、坚韧并且独立。也就是说，善于利用女性气质的外表，但内心有着男性气质的女性更加能够取胜。"[13]这个状况下，实际给了女主持人很大的语体手段使用范围，可正可谐，可淑女可顽皮，可以将自信与坚韧用直白表达的方式融于新闻性节目中，可以结合了女性化的语言处理方式融于社教类节目，可以拿出男性气质来平等掌控体育类节目，可以抓住"善用"二字巧妙地处理访谈类节目，更可以用貌似毫不在意大大咧咧，实际上精心布局巧妙设计的方式，赢得一档出彩的综艺娱乐节目。女性节目主持人在之前很长的一个发展阶段中，总在用形象和外在包装吸引观众，总有人认为只要漂亮，女主持必然会受到欢迎。而信息时代的发展总在不断地给人们惊喜，当一个个性化的时代来临时，已经成长起来的观众们显然早就对仅有美丽外表的女主持不够满意，而渴望着受到其内在魅力的吸引。内在魅力的展示通道，在电视节目中就应当是个性化语体了。

在今天和今天以后的岁月中，传媒还将不断的影响和引领着人们的生活。语体来自最自然的日常生活，在快速流逝的语句中，一些精妙恰当的表达像夜空中的烟火一样转瞬即逝，它们描摹着人们对生活的最真实感受，也反过来推动着人们去感受生活。孩子们往往会对课堂里老师的反复叮嘱无法牢记，却对电视节目里主持人的某句话语念念不忘，那或许就证明了人们更乐于在自然语言构成的语体中进行思维的创造。语体没有规律，只有语体的表现手段有一定的规律；语体不能被复制，尽管用

同样的手段来进行重复,仍然不能获得同样的效果。"语言没有给言说主体提供任何适宜于思想形式的表达方式。你需要观察伴随的语调、动作、面部表情。"[14]声音通过听觉被捕捉,与此同时视觉也要一刻不停,语体就是这样要求着主持人的全方位信息展示和观众的全身心信息捕捉。电视媒体所提供的表现空间,也刚好符合语体表现的基本要求。这些不但激励着女主持人们在这个独特的语言使用领域继续创造,结合时代的规律去创造新的高度、拓展新的疆域,更让我们开始畅想一个更为成熟也更为多样的电视的明天。

我们静待着我们自己,早日给出答案。

注 释

[1] 《健康之友》杂志 2010 年 4 月刊 P24。
[2] 《健康之友》杂志 2010 年 4 月刊 P24。
[3] [法]沙尔·巴依《语言与生命》P5。
[4] [法]沙尔·巴依《语言与生命》P10。
[5] [法]沙尔·巴依《语言与生命》P9。
[6] [美]苏珊·布朗米勒《女性特质》序 P5。
[7] [美]苏珊·布朗米勒《女性特质》P214。
[8] [法]沙尔·巴依《语言与生命》P8。
[9] [法]沙尔·巴依《语言与生命》P103。
[10] 吴郁著《主持人语言表达技巧》P5。
[11] [法]沙尔·巴依《语言与生命》P10。
[12] [法]沙尔·巴依《语言与生命》P91。
[13] 唐浩主编《大话超女》P153,选自《中国青年报》王曦影。
[14] [法]沙尔·巴依《语言与生命》P14。

参考书目

1. [法]沙尔·巴依《语言与生命》南京大学出版社 2006 年 10 月第一版。
2. [美]苏珊·布朗米勒《女性特质》江苏人民出版社 2006 年 4 月第一版。
3. 杨凤著《当代中国女性发展研究》人民出版社 2007 年 8 月第一版。
4. 《妇女与性别——一本女性主义心理学著作》[美]玛丽·克劳福德、罗达·昂格尔著中华书局 2009 年 12 月第一版。
5. 杨澜等 著《杨澜访谈录》第 10 辑,辽宁人民出版社 2002 年 10 月第一版。
6. 《鲁豫有约·岁月与回响》(一)辽宁人民出版社 2003 年 1 月第一版。
7. 唐浩主编《大话超女》北京出版社 2005 年 9 月第一版。
8. 吴郁著《主持人语言表达技巧》中国广播电视出版社 2002 年 1 月第一版。

《第七日》中的积极修辞

张大鹏

北京电视台的《第七日》是深受观众喜爱的一档新闻评论类栏目，主持人元元以她的亲切幽默、世事练达的主持风格，吸引了众多的拥趸。她不仅是很多京城老百姓每周必须"约会"的密友，还带着北京人的"侃"味，走进了全国观众的视野。

《第七日》创办于 1999 年 4 月，每周日的 19 点 30 分在北京电视台第七频道首播，时长为 28 分钟。播出至今，它依然深受北京市民的喜爱。节目主要是对民生新闻进行精当的盘点和评论，但在盘点和评论的过程中坚持以平民的视角看问题，深入细致地关怀百姓的心理；坚持以小见大的评论方式，不用大帽子压死人，不用正确的废话糊弄人；坚持表达方式的不断创新，使节目亲切自然、趣味横生，又不显得油腔滑调、因文害意，做到真正的寓教于乐。《第七日》脱胎于原来的《元元说话》，因此也就继承了典型的"元元风格"。"元元风格"用老百姓的话说就是"替咱老百姓说话"。[1]用于丹的话来说，也就是"站在社区的端口传播新闻价值和新闻理念"。[2]正因为在《第七日》中的优异表现，元元获得了 2001 年第五届全国电视节目主持人"金话筒"奖、2003 年第二十一届中国电视"金鹰"奖十佳主持人奖、2003 年广播电视播音主持一等奖等荣誉。

分析起来，元元成功的因素大致有以下三点：

第一，浓郁的本土化色彩。《第七日》表现的就是北京人的生活细处，以及北京人的价值观念、生存状态等，只不过其中融入了元元一些更为深入的思考。比如关于买彩票的事情，元元就完全是用北京人"调侃"的方式来表述的——

> 各位周日好。这周人们在竞相地撞大运，您看哪儿人多准是买体育彩票呢！财迷们为体育事业作了贡献，但同时呢，也想中个 500 万、1 000 万的大奖。结果这大运让京郊丰台一个 18 岁的小伙给撞上了。[3]

第二，强烈的人文关怀。《第七日》始终把对人的关注放在首位，并在这种关注中融入对现实的理解和直面生活的智慧。于丹曾经评价说："《第七日》起到了很好的精神按摩的作用，人们需要这样一个心灵的教堂，平民百姓之间用温情互相映照和抚慰，这种感情的力量远远大于谴责的力量。"[4]比如在一期关于超市豆油降价，人们疯狂抢购的节目中，元元在评论中就体现了这种"感情的力量"——

原来店长想要的就是这种效果，就是用顾客的头破血流换来一些人气儿。当然我承认人们总有一些爱贪便宜，爱凑热闹的毛病；但是我也相信，如果几桶油对于我们的日子很无所谓的话，那么谁又愿意冒着寒风、起个大早这样你争我抢地玩命儿呢？老百姓过日子已经不容易了，就别拿他们开涮啦![5]

第三，口语传播的艺术性。元元在《第七日》的主持语言上，是下了工夫的，不仅提供了独特的观察视角和独特的思维方式，而且还展现了一种独特的语言风格。这不是一件容易的事，元元自己说，对节目她"一睁开眼就急，那感觉跟出租车司机一睁开眼就欠了钱一样"[6]。

笔者相信，这些都是元元的《第七日》成功的重要因素，而这些因素其实也是众多优秀民生新闻评论节目所共有的。既然如此，那元元独特的魅力又是从何而来呢？我们先来看两个例子：

明天就是5月14号，是今年的母亲节，于是我就在本周的一些新闻照片里看到很多的学校、幼儿园已经在开始提前过母亲节了，比如让小孩装扮成孕妇来体验做妈妈的不容易，再比如说模仿电视上的公益广告，让孩子们集体给妈妈洗脚，想法都不错，也真是让孩子从小就懂得尽孝、过好母亲节的一种方式。但是，这些活动可都是针对年轻妈妈的——还记得我刚才说过的公交汽车站年迈的父母为孩子占座的照片吗？母亲节是一种新的时尚，但是我们也更应该把这种时尚带给年迈的母亲，陪他们聊聊天，一起吃顿饭，送个礼物，老妈妈会更开心。[7]

很多小区，到了下午三四点钟，就是太阳最毒，气温最高的时候，总看见很多大爷大妈，拎着马扎，捧着茶杯，摇着蒲扇出来，以为是乘凉来了，却不找树荫，专找太阳底下的空场，烈日炎炎也毫不动摇。那自虐的劲头，就好像是美国海军陆战队搞魔鬼训练。为了什么？为了给儿女占一个车位。要不，儿女辛苦一天下班回家，没地方停车，开车满世界转悠。当爹当妈的看了，心疼。[8]

前者是白岩松在《中国周刊》中就年迈的父母为上班的儿女在公交车站占座的新闻图片发表的评论，后者是元元在《第七日》中就父母给儿女在小区中占车位的新闻发表的看法。白岩松是一名优秀的电视节目主持人，同时也是一名口语修辞的积极实践者，但是，白岩松的特点是抓住独特的角度，重在说理。而元元虽然也表达了同样的论点，但却注重于使用比喻、夸张、设问的修辞方式，让新闻事件的细节得到展现；同时，"魔鬼训练"、"为了什么？为了给儿女占一个车位"等语，又表现出了元元擅长的调侃、幽默，幽默中又让人生发可怜天下父母心的感慨。

从这一简单的比较中，我们可以清晰地看到，元元的语言的确很有特色，而这些特色又是与具体的口语修辞方法密切相关的。从这个意义上说，元元《第七日》的成功也就是口语修辞的成功。

一、电视节目主持人的口语修辞

什么是口语修辞和主持人的口语修辞

在一个社群或社会中，人们相互之间进行合作离不开交流活动。但人们很早就发现，并不是所有的交流都是有效的，因此，有效的语言表达和沟通成为了一种十分重要的能力，人们开始重视语言的表达技巧，东西方莫不如此，都有很多关于修辞的记载。

研究提高语言表达效果的规律的语言科学，就是修辞学。近几年来，对语体的研究越来越为人们注目，语体学已成为现代修辞学的一个重要分支。语体是指一种语言的表达体系，不同的交际领域和交际目的，使人们在交际活动中形成了许多不同的运用语言材料和表现手段的特点，这些语言材料和表现手段所构成的语言表达体就称为语体。从语体的角度出发，修辞学还可以分为口语修辞和书面语修辞。

口语修辞是专门研究人类在口语传播过程中的修辞行为和修辞规律的应用学科，它是修辞学的重要组成部分：第一，人类语言产生于口头表达，也就是起源于口语，在文字产生之前，一定伴随着最早的口语修辞现象。现在的很多修辞手段和修辞格应该是对口语修辞的记录和总结。第二，口语修辞现象存在于广泛的日常交际活动和反映人们日常生活的各种艺术作品当中，口语修辞是人们日常生活中最重要的交际手段，是人们提高表达能力、增强传播效果的重要手段。第三，随着时代的发展、科技的进步，人类的话语空间也在不断加大。在各种传播媒介中，口语表达作为话语权利的重要组成部分，必然呼唤着更高的口语修辞水平。

口语修辞已经很早就被修辞学者们关注了，但对于口语修辞所包含的范围和内容还是颇有争议的。比如有学者认为——

> 口语修辞是在不同的语境中把话说得准确、流畅、有感染力的方法和技巧，是语用学的核心。谈话节目主持人的语用策略，归结到一点，是口语修辞。这类修辞普遍存在……例如，口语表达中的择词用语、语体选择，表达过程中语音形态或表达方式、表达态势为实现语用目的而出现的变化，诸如语气、语调、语速、重音、停顿以及拟声、逸音、儿化、语流音变等，这些都是有助于表达丰富的思想内容的修辞手段。[9]

但也有人认为，口语修辞的母体是口语，所以应该立足于口语的语境，那么口语修辞应该仅指口语表达当中为口语有效传播服务的声音、语气、节奏等外部技巧。

笔者比较赞同第一种观点，但又认为第一种观点也没有涵盖口语修辞的全部内容。口语修辞虽然是为口语服务的，但口语本身因为摆脱不了复杂的语境的影响，而且在某些情况下可以与书面语进行转化，因此笔者以为，一切可以优化口语传播的手段、方式都应该列入口语修辞的范围。口语修辞的内涵应该包含三大块的内容：一是修辞手段；二是丰富的表达技巧，这就是所谓的语气、节奏等外部技巧了；三是体态

语的应用,比如在表达无奈的时候,人们就会用耸肩同时摊开手的动作来表达,简约而含蓄。

不同人群对口语修辞的使用会出现不同的要求和表现风格,我们这里主要探讨以元元为例的电视节目主持人在第一方面对口语修辞的运用。

郑颐寿先生在《辞章体裁风格学》中指出——

> 以往的语体研究,从媒介分,只讲口语、书面语,平分秋色。新的时代,电语异军突起,其发展速度之快、席卷范围之广,令人刮目相看,这就形成了口语、书面语、电语的鼎足之势。[10]

郑颐寿所谓的"电语"是指在电子媒介下传播的各种语体。这其中当然包括电视节目主持人的各种语言形式。我们在谈电视节目主持人的语言前,必须给它界定一个范围。

我们这里所谈的电视节目主持人的语言范围,主要包含两个要素:第一,传播形式必须是主持人的有声语言(包括伴随性的副语言),它可以是口语当中的谈话体,也可以是演讲体,因此,主持人与嘉宾的交谈过程、主持人自己即兴的发言、对现成文稿的表达(因为这些现成文稿本来就是为主持人的口语表达准备的)等,都算作是主持人的口语。第二,必须是通过电视这些电子媒体传播过的语言。

这样我们就可以回答什么是主持人的口语修辞。主持人的口语修辞,就是指主持人通过电子媒体,以增强传播效果为目的、以调整语言表达方式为手段进行的一种语言交际行为。

主持人的口语修辞有哪些特点

在电视语境下,主持人的口语修辞必须具备如下特点:

一、必须是自然流畅的表达,符合社会的一般交流规律,在统一的符号系统内能够轻松地完成从"信息共享"到"情愉悦共鸣"的任务。[11]

二、必须借鉴汉语言的精华,要与书面语相得益彰,可以在节目多样化的基础上,创造口语风格的多样化。

三、必须具有典型的时代特征,要让语言的方式与当下的时空背景紧紧相连,语言的发展创新要与社会、经济、文化的发展创新相适应。

四、因为信息的传播依凭于大众传媒,要受到文化背景、节目形式、收视群体等诸多因素制约,所以必须是规范基础上的口语表达,是形式与内容和谐统一的普通话使用的典范。

陈望道先生在《修辞学发凡》中提出了"修辞的两大分野",即消极修辞和积极修辞。他认为——

> 语言的表达方式有两种,一种是记述的,一种是表现的。记述的表达以平实的记述事物的条理为目的,力避掺上自己个人的色彩。表现的表达是以生动表现生活的体验为目的,表达的法式是具体的、体验的、情感的。因此,修辞的手法也就可以做两大分野:注意在消极方面和注意在积极方面。[12]

元元在《第七日》中使用了非常多的修辞格，是典型的积极修辞。所以，我们就主要来看一下口语中积极修辞的特点：

一、口语中的积极修辞与表达技巧紧紧联系在一起，每一个修辞格都依赖于重音、语气这些外部技巧的体现或者强调。比如比喻中的喻体就一定是本句的重音，夸张中表示程度的成分也一定是本句的重音，而这些重音的体现方式又必须依赖于声音的强弱对比、句势的高低变化等等，因此，口语中的积极修辞的效果常常依赖于传播者自身的语言表达水平。表达水平较好的传播者，积极修辞可以表现得惟妙惟肖，而表达水平较差的传播者，积极修辞的效果则经常被苍白的平铺直叙所掩盖。

二、口语中的积极修辞必须遵循口语传播的特点。比如口语在传播的过程中是依赖于听觉的，是转瞬即逝的，因此口语中的积极修辞必须简洁明了，一步到位，过于隐晦的、过于依赖于交流双方文字功底的修辞格都不太适用于口语传播，比如谐音、镶嵌等。

三、口语中的积极修辞在使用过程中必须以语境为依托，以形象性为目标，从这个角度出发，修辞格的使用就必须以准确、神似为第一原则，在传播过程中，只要不引起歧义，声音要求、词汇性质、语法规范等就都变成了次要问题。

二、《第七日》常用修辞格及其效用

《周易》记载："君子进德修业。忠信，所以进德也；修辞立其诚，所以居业也。"[13] 意思是说"修理文教"，也就是提高自身的素养。此后，人们对修辞的认识逐渐转变。陈望道先生认为，各种层次、各种类型的修辞方式和修辞方法不是为了修辞而修辞，修辞的最终目的是为了提高信息传播的效果，是"调整语辞使达意传情能够适切的一种努力"[14]。因此，口语修辞的各种手段应该"意与言会，言随意遣"[15]，让技巧成为习惯，自然流畅、整体和谐。

下面，笔者将对《第七日》中常用的四种修辞格及其在表情达意上的效用做深入细致的分析，笔者力图探明的是，元元是如何使用这些修辞格的，又是如何通过这些修辞格获得各种不同的传播效果的。

（一）借代

借代，顾名思义就是用一样事物来代替另一个事物，前提是两个事物之间存在着某种关联。也正是因为这一点，就可以很容易的区分比喻和借代，比喻中的本体和喻体是相似性的关系，而借代中的彼此是相关联的关系。比喻中的本体和喻体是可以同时出现的，但借代通常是只出现代体，本体不出现，需要信息接收者自己去体会。

借代特别强调两者之间的相关关系，"修辞学中的相关关系，主要是指在特定文化中被认可的相关关系，所以是一种特殊的文化现象。[16]"

因此，以一事物的特点、标志或部分就可以代指该事物的整体，比如用已经约定俗成的某些戏谑语就可以代指某一类人：

下个月，在雄伟的居庸关长城，有场世界巨星演唱会，贵宾票 1 张 1 万。最高级别的商务套票每张是 60 万。听人吼几嗓子就掏 60 万，这世上有这样的冤大头吗?[17]

"冤大头"这样的代指不仅听起来平实亲切，而且已经包含了民间语文中特有的一种调侃、诙谐。

事物之间的关系多样的，因此借代中的代体与本体之间的关系也是多样的，可以是以部分代整体、以特征代整体或是以标志代整体等；当然，也可以反过来，用整体来代部分或特征等，这两种方式元元在《第七日》中均有涉及。比如：以部分代整体：

仨轱辘的车非撞人家四个轱辘的车，还撞人家四个轱辘的世界名车，也是这三蹦子倒霉；这么好的车被人追尾，还被三蹦子追尾，也是沃尔沃倒霉。可话说回来，谁不倒霉谁也用不着保险公司啊，不能说总是我们认倒霉，保险公司却旱涝保收，只赚不赔吧。[18]

用部分来代整体，实际上就是突出了这一部分在整体中的重要性或特殊性，用轱辘的多少来指代车的类型，就更突出了车的价值的高低，肯定比"机动车"和"三轮车"要生动、明确。借代还有一种特殊的效果，就是有一种故意不挑明的含蓄，信息接收者一旦解码成功，就会有一种"心领神会"的快感，这就加强了信息的传者与受者之间的心理层面的互动。

当然，本体与代体之间的关系不一定非要有约定俗成的社会传统，很多东西是可以即时赋予它们相关关系的。元元还就使用了一些特殊的借代方式，就是在比拟等修辞方法之后，用喻体直接代替本体出现：

后来人家想了办法，在小花园里搭起了一个棚子，空调水滴在棚子上，就好比雨打芭蕉，更有诗意了。可惜每天都雨打芭蕉，而且是通宵达旦，这觉就没法睡了。[19]

"雨打芭蕉"本来是对"空调水滴在棚子上"的一种比喻，然后就直接用"雨打芭蕉"来指代这种情况了，两者基本上是一种并列的关系，甚至可以互换，只不过用拟体来代指更有艺术性，显得语言在逻辑上更加紧密，在效果上也显得更加幽默。再如：

炮楼长什么样您还记得吧，在那些反映抗日战争的老电影里我们老能看到。那天观众小谢说，她看见炮楼了，不过不是在电影里，炮楼就在他们家对面。[20]

"炮楼"首先是下文即将出现的一幢难看的房子的喻体，然后就变成了那幢房子的代体，在称呼上显得简洁便利，而且还能强化对房子样子的讽刺性。

有些事物还可以在前文或语境中交代清楚与本体的关系后，直接转为代体，也就是下面都以代体的形式出现。这样不仅可以使话语变得简洁、形象，有时还能产生一些特殊的艺术效果。

我们在陶然亭街道所属的福州馆集贸市场拍下了几个小摊，他们卖的都是

豆制品,可这些豆制品却有黑白之分。我们把那些无合法证照或合法证照不全的摊点称为黑,反之,把合法的摊点就称为白,简称为"黑点"和"白点"。黑点和白点进入了同一个市场,自然就引发了一场黑白大战。[21]

"合法"与"不合法"被"黑"与"白"代替,接下来的节目中,就围绕"黑白大战"展开了叙述。不仅语句简洁,而且"黑"与"白"还产生了强烈的对比关系。

借代在使用的过程中,一定要依据上下文,使指代清晰、明确,切不可随意使用,造成解读的困难。

很多新闻事件因为主体明晰、特点突出,常常会被概括成为某一词语或短语,因为这一词语或短语被深深地打上了新闻的烙印,所以也就具有了代替某一类事件的集合意义,从而成为某种特殊的代体,比如2008年非常著名的"打酱油"、"俯卧撑"、"躲猫猫"事件等,一时之间,都成为了对某些谎称、瞒报事件的代指。由此看来,借代修辞通过放大事物中的某一部分,可以体现诙谐、讥讽的意味,而借代在新闻评论节目中可算是大有用武之地。

(二)映衬

映衬主要是用相似、相关、相反的事物作为参照或背景,从而突出本体的性质或特点,看似表达上更含蓄了,但实际上本体却更鲜明了。

根据参照物与本体的关系,映衬可以分为正衬和反衬两种。正衬主要是利用事物之间的相关性来衬托本体。

> 高校新生已经报到了。老老少少又把大学校门挤满了。您要看见大小伙子牵着白发老人进校门,没准儿会摇头,说这孩子高考考傻了,报到还要爷爷送!可说不定您错了,那不是爷爷送孙子报到,而是孙子送爷爷报到。[22]

以前是爷爷送孙子上学,现在,因为高考年龄的放开,孙子可以送爷爷上学了,衬托出社会的巨变。

反衬则是用相反的事物来作底色,烘托本体。反衬比正衬的效果显得更为强烈,因此使用的频次更高一些。在《第七日》中,元元运用更多的是反衬。

> 所以到国外大街上溜达,常常会发现,公司多,饭馆少。跟咱们正相反。在咱们这儿,有限的公司正是在无限的馆子中发展业务的,生意在饭馆里谈,合同在餐厅里签,这餐桌,就是咱的办公桌。[23]

> 据报道,暑假刚过,不少学生就患了干眼症,原因是假期里没完没了的上网玩游戏,上课的时候,难得有四五分钟的聚精会神,坐在电脑前竟然能四五个小时不错眼珠,不得病才怪呢。大夫说,预防治疗干眼症的办法就是频繁的眨眼。以后要是您在大街上看见有陌生人跟您眨眼,千万别误会,那不是暗送秋波,那是眼保健操。[24]

国外的大街上也不一定都是"公司多，饭馆少"，咱们这儿也不一定正相反。元元用看似夸张地说法，来映衬中国人习惯在餐馆中谈生意，特别讲究吃这样一个习俗。这里还有一组反衬关系，就是"有限的公司"和"无限的馆子"，用公司的有限来反衬谈生意时吃的无限，咂摸起来，妙趣横生。第二例中的反衬基本就是我们日常生活当中常常听到的说法，"上课的时候难得有四五分钟的聚精会神，坐在电脑前竟然能四五个小时不错眼珠"，反衬孩子们天性难违，认真学习挺难的，玩游戏倒挺认真的。孩子们听来，一定会感到汗颜的。这种软软的鞭子打在身上，肯定比直接批评要好的多了，容易让人接受。

在《第七日》中，不仅材料本身可以构成反衬，在口语表达中，语气也可以构成反衬。

> 有件事，全北京人七嘴八舌说得热火朝天，我也忍不住要插两句。就是机动车和行人发生交通事故由机动车负全责这一条。我觉得不错。机动车没错也要承担经济责任，我觉得也不错。咱开辆宝马奔驰，补偿人家三五万，也不算什么。当然，咱要是开辆贷款买的小奥拓，说是开车一族，其实也是一屁股的债，忽然要补偿二三十万，那可就傻眼了。法律法规的无过错补偿原则，是基于人道的考虑。可把一个什么错也没有的司机补偿到了倾家荡产的地步，是不是又不太人道了。[25]

这里，元元先说了几个"我觉得不错"，都是肯定的态度；然后话锋一转，变成"我觉得不好的地方"了，语气上的对比，又强化了反衬的意味。

映衬重在衬，其实也是含蓄地表明二者之间的差别，而这种差别是通过信息接收者自己的体会得到的，不仅加强了彼此心理的互动，而且因为结果是自己得到的，也就更容易印象深刻。同时，这种含蓄的比较，也常常会产生一些幽默诙谐或辛辣讽刺的效果。

（三）比拟

比拟是利用联想，把一个事物直接当作另一个事物来描写，按照人与客观世界的关系，我们通常把比拟分成两类，即拟物和拟人。

我们先来看拟物：

> 今年夏天火爆京城的鸭脖子，这几天突然被卡了脖子，市工商局抽查结果表明，个别厂家生产的鸭脖子不合格，被勒令暂停销售。[26]

这里把鸭脖子被检查比拟成了"被卡了脖子"，比拟的同时再借助拈连的帮助，意趣横生。

拟人就是把没有生命的物品或者有生命的动植物赋予人的某些特征，包括人外在的举止神态、内在的思想感情以及专属于人的某些事物等等，从而引起情趣上的共鸣。

> 对于北京人来说，吃不痛快，游兴就等于减了一半。要说北京人这肚子也是

挺奇怪,在家胡吃海塞,什么事都没有。簋街的麻小,一夏天能吃掉好几吨,也没见谁闹肚子,怎么一出门就不行啊?敢情咱这肚子也认生。[27]

这是一则内容为几名北京游客在旅游时吃坏肚子的新闻。"认生"的意思是(小孩子)怕见生人[28],也就是说,这应该是人类特有的一种生物反应。但这里却用在了肚子上,也就是把肚子当成一个小孩子来看待,幽默而贴切。

广义上的比拟应该还包括打比方,"比方说"后面的事物,通常都是对前面论点的形象化的解释,二者在性质上相同的,不能看作是比喻。

> 据说在国外的"必胜客",沙拉也是自助,并且没有限量,有些地方还免费,但人家也没有堆成沙拉塔的。一说到这个问题有人总爱归结为国民素质,依我看不然。人家去必胜客是吃披萨饼的,不是去吃沙拉的,说白了,人家没把沙拉当回事,到我们这儿,偏偏就把沙拉当回事。这是文化的不同,此外还有经济实力的不同,也让我们对同样的沙拉无法同等看待。100多元吃一顿披萨饼对大部分中国人来说还有些奢侈,于是就容易拿沙拉找心理平衡。打个比方国外吃披萨饼白给沙拉,就像我们去早点铺喝粥白给咸菜一样,你说我们素质低,可咸菜我们并没有多盛呀![29]

这里把"吃披萨给沙拉"比拟成了"喝粥吃咸菜",形象地说明"沙拉塔现象不是因为顾客素质低"的论点。再比如——

> 来爬山的多是一些老人,其实说起来也是一些老小孩。看到他们的积极、健康、乐观,让我们特别受感动。他们乐观,是因为他们热爱生活,热爱生活也就一定热爱小鸟,就像爱他们自己的孩子一样。我想老人们肯定没有想到喊山会把鸟儿们喊醒,如果想到了,肯定也就不会这么做了。因为老人们是最善良的,最富爱心的。比方说他们每天早晨离开家门的时候,不就是轻手轻脚,生怕吵醒了儿孙们吗?

爱鸟和爱儿孙都是爱心,性质是一样的。但后者却更能触动观众的心弦,从而反思自己的行为。元元在这里不但没有批评,反而从老人的角度出发看问题,关怀中发人深省。这种比拟分寸感、意境感都很好。有时候,因为本体很复杂、很抽象,难以形容,而比拟的事物本身却简洁明了,这样的比拟就仿佛神来之笔,不仅在形式上产生了美感,而且在信息理解上十分重要、不可或缺。

比拟手法的运用是为了表达一种主观情感,那么,使用比拟就必须要色彩鲜明、意境深厚,但使用时要特别注重与语境的配合,必须同表达者的主观意愿、语句目的、周围环境以及接收者的客观条件等配合起来,否则很容易产生情感上的误解。实际上,这也是所有意境上的积极修辞的共同准则。

比拟的运用需要对周围的事物细致观察,能够抓住细节,从而顺利地建立事物间的联系。各种比拟的运用,表明元元有非常好的形象思维,能够通过更简明的事物来阐述道理;也表明元元有非常好的联系思维,能够抓住事物彼此间的联系,通过对比

来说明情况。我们说元元语言丰富,亦庄亦谐,比拟的运用就很好的表现了这一点。

(四)讽喻

我们先来看《第七日》中的一个例子——

> 在上集片中我说了一句话:说这位老太太要不是队长他妈,可能是一位特慈祥的老奶奶,如今作了队长他妈怎么就盛气凌人了。队长本人对我这句话很有意见,他说,我妈怎么不慈祥了? 如果我的话对老太太多有冒犯,还真要请她原谅。但我总觉得自己儿子越是干部,越得严于律己,不让别人戳脊梁骨,这才是对儿子最好的支持。自古就有岳母刺字的故事,岳飞的母亲在岳飞的背上刺上精忠报国,告诉他先保国家再保小家,保了国家才有小家。堪称所有母亲学习的典范。您看,话我可以换个说法,可理儿还是这么个理儿。[30]

这是一个新闻事件的后续报道,正因为前一期节目中,元元直接批评队长他妈"要倚仗家里人的势力,把便宜占尽,这有些一朝权在手的感觉"。结果"队长本人对这句话很有意见",所以,元元在这里不再直接批评,而是换成了相对隐晦的讽喻的方式,还是讽刺"作了队长他妈"怎么就能"盛气凌人"这件事,但这次她联系了"岳母刺字"的故事,通过两个故事和两个人物的对比,使黑者越黑、白者越白,队长他妈的所作所为让人唾弃,而岳母的光辉形象又得到了彰显。在这段话中,元元并没有说队长他妈一句不好,但通过讽喻的方式,已经让结果在观众的心中呼之欲出了。正如元元所说:"话我可以换个说法,可理儿还是这个理儿。"再比如:

> 原来,立即使用立即变白的意思是,抹上立即白,洗掉立即不白;而长期使用真正转白的意思是,天天坚持抹,自然天天白,抹几天,白几天,几天不抹几天不白。至此第二个疑问也解开了,长期白的谜底就是长期用,就这么简单! 我想起了美国歌星迈克·杰克逊,为把黑皮肤变成白皮肤,据说费了好大好大劲,受了好多好多罪。早知有这种产品,何苦来哉?[31]

这里联系了杰克逊的故事作讽喻,主要是为了说明一个道理:把皮肤变白虽然说不上不可能,但至少是很艰难的;怎么可能有这样一件产品,抹上就立即变白? 难道杰克逊这样的世界巨星没办法做到的事情,普通老百姓现在可以做到了? 所以元元先做了一个带有讽刺意味的推论——要想"长期白"就只能是"天天抹"、"长期用",然后再跟上杰克逊的故事,讽刺的意味就更强了。

讽喻还有一种表现形式,就是"打比方"、"比如说"、"举例来说"等等。下面的这个例子就是为了说明不要随手晾晒东西,所以举了一个生活中的例子来做证据,也极具讽刺的意味。

> 以前咱们说过,您晾衣服、晒被子在自家院里、自家阳台上就行了,别往大街上挂。您看那街上的小树隔离栏杆乃至健身器都经常充当晾衣架。一来不雅观,二来也免不了闹笑话。那天我们看见了一家饭馆门口的石狮子,您瞧这石狮

子。有人说了，幸亏给狮子盖了个红盖头，这要是给戴顶绿帽子，就不是石狮子结婚，而是石狮子离婚了。当然，甭管结婚还是离婚，随手晾东西这毛病本来就不好，得改。[32]

元元常常在节目中使用讽喻的手法，所以常常被称为"牙尖嘴利"、"害死好多人"[33]，这正是因为讽喻看似含蓄，实则力量更大，"伤人于无形"。所以，对讽喻的使用是要前提的，第一，必须具备良好的文化素养，否则对事件的联系和比较就很困难；二是除了非黑即白的事件以外，对那些很难下判断的事件必须要秉承着一颗善意的心，否则讽喻过了头，就会变味道了；三是要善于使用技巧，巧妙安排言语，在那些不便挑明目的的场合也能说出心里的话。

除了上述的几种积极修辞方法之外，元元还经常使用比喻、双关、引用、仿拟、拈连、移就、反语、夸张、婉曲、设问、拆词、飞白、转类、反复、对照、排比、递进、顶针等等修辞格。

陈望道先生的《修辞学发凡》一共列举了 38 种修辞格，而王希杰先生的《汉语修辞学》一共列举了 31 种修辞格。粗略地统计一下，元元在《第七日》中使用过的修辞格，多达 22 种，还没有包括元元在自己配音和撰稿部分中使用过的修辞格。其余的修辞格大有像呼告、镶嵌、列举分承等已经消失不用或比较适合书面语语体中使用的修辞格。由此可见，现存的适合于口语表达的修辞格元元几乎都用了。这些散发着浓浓人情味儿的修辞方法不仅使得《第七日》理性之中透着感性，让人听得进、听得懂，同时也提高了观众的语言审美能力。

三、从《第七日》看口语修辞与语言风格的关系

语言风格是指"语言材料（语音、词汇、语法）所体现出来的特征的总和"。[34]比如语言的民族风格、时代风格等等，也有学者把它称为"静态的备用状态风格"。大量的事实可以证明，一个人的语言风格与这个人的修辞习惯有着密切的关联。元元的语言风格与她口语修辞的使用情况同样是密不可分的。

正因为语言风格是通过对语言材料和修辞方式的选择而体现出来的，因此语言风格的形成和表现手段是有一定的规律的。在对语言风格进行分析时，我们可以从三个方面入手，这三个方面也就是语言风格的整体性、稳定性和流变性。

语言风格的整体性

语言风格必须是修辞主体运用语言的各种特点的总合，它不是单单指某种遣词造句的固有方式，也不只是常用的几种修辞方式的汇总，它应该以一个完整的表现形式，比如一场完整的演说、一次完整的谈话、一期完整的节目为单位，找到言语表现的最主要的特点，以及所有特点之间的关联。

元元在节目中常常使用积极修辞的方式，她喜欢用各种修辞格来表达她的主旨，她喜欢那种看似含蓄、实则强烈，看似温婉、实则尖锐的力量。无论是表达自己的看

法还是对事情的追问,她都表现出逻辑清晰的分析和形式新奇的修辞手段。元元善于讨论那些生活当中的细节,看起来很抽象的东西,经过元元的抽丝剥茧之后,往往可以唤起观众的共鸣。

在元元获得金话筒奖的第 85 期节目当中,每一个板块当中都是一些普通的民生新闻。我们通过一个图表来看一下:

板 块	新闻内容	例 句	辞 格
七日封面	父子中彩票领奖	各位周日好。这周人们在竞相地撞大运,您看哪儿人多准是买体育彩票呢!	夸张
七日圈点	空气质量、北四环通车等	所以这条路呢,就养活了一些野向导。这些人专门给司机带路,收费不等,而且他们还有一句话,叫做"条条大路通饭碗"。	仿拟
新闻下落	公款洗肠	其实我们就想看看有些地方面对批评的真实态度,如果不这么做的话是很难听到真话的。如果面对大摄像机,他们一定会说"欢迎监督和帮助我们的工作",可如果小摄像机(笔者注:隐性采访中所使用的针孔摄像机)去的,他们说了什么您可都听见了——就是以后眼睛再尖一点儿,心眼再多一点儿,对记者再防着点儿!	反衬排比
七日发现	全市动员灭蟑螂	我是一个蟑螂……(笔者注:全板块为视频,元元配音。用拟人的手法,从一只蟑螂的角度讲述了被消灭的全过程。)	拟人
新闻眼神	超市油降价	可是从降价的那天起,每天早上开门的时候,超市就变战场了!	比喻
新闻插页	温州皮鞋请辛迪代言	但是从这一举动上,我们除了能看到,哦,温州人有钱,请得起最贵的模特,那我们还能看到什么呢? 也许温州服装是真的不错,但是由辛迪·克劳馥证明不了什么。这年月,有一些不太高档的人,用高档衣服包装自己,人借衣服提高档次;那么会不会有一些不太高档的衣服由高档的人来包装,衣服借人提高档次呢? 好,咱们下周日见!	反问对照

本期节目中的新闻都是我们身边的事情,元元讲述和评论的落点其实也有"老生常谈"之嫌,但元元正是通过丰富多彩的修辞格的使用才使得这些话题常谈常新,使得节目充盈着关怀,透露着幽默。

语言风格的稳定性

一个人的言语表达形成了习惯,是很难再改变的,这里面有文化的积淀、有环境的塑造,也有语境的制约,所谓"文如其人"、"字如其人",相应的,也可以说"话如其人"。"一听就像是你说的"是我们生活中常常会碰到的一句话。因此,判断一个人的风格除了要依据语言的整体性特征之外,还必须观察表达者在一段时间内所表现出来的主要的语言特征。

风格的相对稳定是一个人的语言功力走向艺术成熟的标志。张颂教授在《中国广播电视学》一书中就曾指出——

> "广播电视播音,作为有声语言的创作,在个体的美学追求中,必然融入时代、阶级和创作群体的美学理想。从总体上看,播音风格是时代的产物,是阶级意志的体现,是创作群体中新闻素质和语言造诣的显露,是宣传内容和形式的化合,是民族文化积淀的升华。"

元元是一个运用积极修辞的高手,常常让人感到:同样内容的话被她说出来就那么好玩、那么深刻。元元习惯开门见山,直奔主题,通过悬念抓住观众的眼球,最后才是贴近人心的评论。在光明日报出版的《元元说话》这本书中,一共罗列了55期节目的文本,我们仅选取第一期和第五十五期的节目的开头和结尾来看一下元元的风格是不是统一的。

例一:

> 据说一家餐厅推出过"谢师宴",是专为金榜题名的考生准备的,让他们感谢老师,请老师吃顿饭,结果问津者寥寥。原因有两个,一个是因为想谢老师的学生不多,而且因为即便有人想谢,老师也不会来。感谢老师不必请客吃饭,说几句感谢的话,告个别,老师也就满足了。遗憾的是,人们往往只想着高高在上的、缥缈的;而忘记身边为你付出的,真实的。我就想,今天门前热热闹闹的孔子,当年在教书的时候,是不是也没人谢,私塾里的学生毕业的时候,他收获的是不是也是满把的凄凉呢?[35]

例二:

> 通过这两期节目您可以看到,居民在收水费的时候是困难重重苦不堪言,而有关部门在收水电费的时候是马马虎虎敷衍了事,该尽义务的不尽义务,或者说不好好尽义务,不该尽义务的虽然是牢骚满腹,多少年来却也在认真地尽着义务。久而久之不该尽义务的以为自己肩负着义务,该尽义务的却忘了自己的义务。我想李殿胜老人走上法庭,也就是想念这么一段儿绕口令,这很有必要,生活中的很多事,是该较较真儿了。[36]

例一中结尾的评论中使用了对照和移就修辞格,而例二的评论中则有对照、反复、比喻等修辞格。

其实,从最开始的《点点工作室》到《元元说话》,再到《第七日》,元元正是通过对积极的口语修辞的使用,一点一点建立起自己的统一、稳定、连贯的风格的,也正是靠着自己幽默、讽刺的风格征服了广大观众的。

语言风格流变性

我们的言语交流行为要受到宏观语境的影响,在多种因素的制约下,不可避免地要产生风格的变化。比如语体变化了,语言风格也可能会产生变化。另外,修辞主体自身审美倾向的改变,现实语境的变化,交流媒介的变更等等都是造成语言风格改变

的因素。

元元曾是一个文学青年，只是因为更加热爱电视，元元才走上了电视主持人的道路。她扎实的文字功底是她成功的重要保证之一，但是，文学青年的语言风格却不一定适合电视节目，所以，元元的语言风格也是在逐渐改变中的。正如元元自己所说——

> 后来究竟是什么时候，又是为什么，我放弃了做文艺节目主持人的打算？是因为爱上了新闻？还是因为拗不过命运的安排？那时走在街上就有人对我说："喂，我喜欢听你说话。"大概是受到鼓舞，也就这么说下来了。[37]

即使在《第七日》做主持人的这几年当中，元元的语言风格也略有调整，比如那些故意耍小聪明、抖机灵的修辞方式越来越少，取而代之的是更加成熟、大气、恰到好处的口语修辞方式。这里笔者就不再一一列举了。

综上所述，正因为语言风格是通过对语言材料和修辞方式的选择而体现出来的，因此语言风格的形成和表现手段是有一定的规律的。元元通过对积极口语修辞的确切运用，树立了自己独树一帜的语言风格：那就是通俗直白、幽默讽刺，甚至略有一点黑色幽默的感觉。

《第七日》是一档优秀的民生新闻评论栏目，元元也是一个优秀栏目的优秀主持人。元元以及《第七日》的创作团队，力图通过一件小事寻求它背后的感悟，不是就事论事，而是挖掘它的弦外之音，从而触动更多观众的内心隐衷。所以，元元的评论落点深深地契合了她的观众，而她表达评论的方式又是那么的新颖、俏皮，令人喜爱，自然也就获得了热烈的共鸣。

于是，这种思维方式使得节目被加密了，别人很难模仿，模仿了也只是皮毛。所以，现在的很多民生新闻或民生新闻评论就走向了反面：没有人文关怀的话题变成了低俗和猎奇，没有精神内核的修辞方式也就变成了油嘴滑舌。

也正因为如此，《第七日》从某种意义上来讲，已经不是一个普通的民生新闻评述类节目，它是生活的真实的镜子，是我们身边的良师益友。

注 释

[1] http://www.cddc.net/cnnews/mtdt/200909/9087.html《民生新闻精彩点评及赏析集锦》。

[2] 这一引文出自2004年于丹在北京广播学院的讲座，这是由笔者自己记录所得，未经于丹本人审核。下文援引于丹的话，凡未注明出处的，均出自于丹的这次讲座。

[3] 《第七日》第85期（1999年金话筒获奖节目）。本论文所引用的《第七日》的文稿多由作者通过视频资料记录所得，故每次只注明播出的期数，不标明来源。如果引用自书刊、网络资料，则标明资料来源。以下均如此，不再另作说明。

[4] http://bbs.jxgdw.com/thread-107066-1-1.html.

[5] 《第七日》第85期（1999年金话筒获奖节目）。

［6］ 刘元元：《元元说话2》，现代文明画报社2001年7月版，第2页。

［7］ http：//so.tudou.com/isearch/％E4％B8％AD％E5％9B％BD％E5％91％A8％E5％88％
8A/cid_time_sort_score_display_album_high_0_page_3《中国周刊》。

［8］ 《第七日》第275期2004年8月15日播出。

［9］ 应天常：《节目主持艺术论》，北京广播学院出版社1999年版，第372页。

［10］ 郑颐寿：《辞章体裁风格学》，暨南大学出版社2008年10月版，第113页。

［11］ 张颂：《语言传播文论》，北京广播学院出版社1999年版，第39～40页。

［12］ 陈望道：《修辞学发凡》，上海世纪出版集团2007年3月版，第40页。

［13］ 转引自陈汝东：《当代汉语修辞学》，北京大学出版社2006年12月版，第4页。

［14］ 陈望道：《修辞学发凡》，上海世纪出版集团2007年3月版，第3页。

［15］ 陈望道：《修辞学发凡》，上海世纪出版集团2007年3月版，第3页。

［16］ 王希杰：《汉语修辞学》，商务印书馆2007年1月版，第404页。

［17］ 《第七日》第277期2004年8月29日播出。

［18］ 《第七日》第276期2004年8月22日播出。

［19］ 《第七日》第273期2004年8月1日播出。

［20］ 《第七日》第278期2004年9月5日播出。

［21］ 刘元元：《元元说话》，光明日报出版社1999年9月版，第124页。

［22］ 《第七日》第276期2004年8月22日播出。

［23］ 《第七日》第276期2004年8月22日播出。

［24］ 《第七日》第280期2004年9月19日播出。

［25］ 《第七日》第275期2004年8月15日播出。

［26］ 《第七日》第281期2004年9月24日播出。

［27］ 《第七日》第277期2004年8月29日播出。

［28］ 《现代汉语词典》，商务印书馆2002年版，第1067页。

［29］ 刘元元：《元元说话》，光明日报出版社1999年9月版，第116页。

［30］ 刘元元：《元元说话》，光明日报出版社1999年9月版，第150页。

［31］ 刘元元：《元元说话》，光明日报出版社1999年9月版，第196页。

［32］ 《第七日》第274期2004年8月8日播出。

［33］ 语出《第七日》第85期被采访对象对元元的评价。

［34］ 郑颐寿：《辞章体裁风格学》，暨南大学出版社2008年10月版，第285页。

［35］ 刘元元：《元元说话》，光明日报出版社1999年9月版，第71～74页。

［36］ 刘元元：《元元说话》，光明日报出版社1999年9月版，第228～231页。

［37］ 刘元元：《元元说话》，光明日报出版社1999年9月版，第28页。

参考文献

1. 陈虹：《节目主持人传播》，复旦大学出版社2007年6月版。

2. 陈汝东：《当代汉语修辞学》，北京大学出版社2006年12月版。

3. 陈望道：《修辞学发凡》，上海世纪出版集团2007年3月版。

4. 付程：《播音创作观念论》，北京广播学院出版社2000年6月版。

5. 胡正荣：《传播学总论》，北京广播学院出版社 2003 年 2 月版。

6. 胡智锋：《会诊中国电视》，文化艺术出版社 2005 年 2 月版。

7. 雷淑娟：《文学语言美学修辞》，学林出版社 2004 年 9 月版。

8. 黎运汉、盛永生：《汉语语体修辞》，暨南大学出版社 2009 年 6 月版。

9. 刘元元：《元元说话》，光明日报出版社 1999 年 9 月版。

10. 刘元元：《元元说话 2》，现代文明画报社 2001 年 7 月版。

11. 罗莉主编：《实用播音教程——电视播音与主持》，北京广播学院出版社 2003 年 1 月版。

12. 吕正标、王嘉：《电视新闻节目理念、形态与实务》，中国广播电视出版社 2004 年 1 月版。

13. 王希杰：《汉语修辞学》，商务印书馆 2007 年 1 月版。

14. 王阳：《电视新闻节目中的创新思维》，中国广播电视出版社 2004 年 1 月版。

15. 王宇红：《幽默与节目主持人的语言艺术》，中国经济出版社 2003 年 3 月版。

16. 吴郁、李金荣、尹力、高贵武、王宇红、王雪纯：《电视节目主持人的综合素质研究》，中国广播电视出版社 2007 年 1 月版。

17. 徐树华：《播音主持语言策略》，中国经济出版社 2004 年 1 月版。

18. 姚喜双：《播音学概论》，北京广播学院出版社 2002 年 9 月版。

19. 杨效宏：《媒介话语：现代传播中的个体呈现》，四川大学出版社 2007 年 6 月版。

20. 应天常：《节目主持艺术论》，北京广播学院出版社 1999 年 6 月版。

21. 应天常：《节目主持语用学》，中国传媒大学出版社 2008 年 3 月版。

22. 张颂：《朗读美学》，北京广播学院出版社 2002 年 2 月版。

23. 张颂：《语言传播文论》，北京广播学院出版社 1999 年 12 月版。

24. 张颂：《语言传播文论(续)》，北京广播学院出版社 2002 年 11 月版。

25. 郑懿寿：《辞章体裁风格学》，暨南大学出版社 2008 年 10 月版。

26. 朱寿桐：《民生新闻概论》，中国社会科学出版社 2006 年 8 月版。

突破瓶颈

——主持人语言问题研究

张　薇

　　21世纪最受人关注的职业中,传媒排在第三位。电视作为传统媒体的代表,以其渗透率高、速度快、强大的内容生产资源等明显优势,仍居于观众首选媒体之位。在电视媒体这块庞大的基地上,目前,国内已产出三千多个频道,上万个栏目,每个栏目都有其相对稳定的主持人队伍(少的一人,多的几人轮岗)。由于主持人在节目中的特殊地位和作用,这个队伍也越来越受到大众的瞩目。

　　值得关注的是,主持人的综合素质与能力在节目当中均承载于主持人的"语言"这一重要传播手段。在我们国家,播音员与主持人还担负着"党的喉舌"这一重要使命,这就决定了主持人的语言在传播中具有明显的导向性,他(她)们的言行具有很强的社会示范性。著名作家、学者余秋雨曾经在央视综艺栏目主持人董卿的 MFA 毕业作品汇报晚会上这样定义一个优秀主持人在节目中的语言功能:主持人是一个集体话语的个体承担者。可见主持人的语言在节目中的作用有多么重要。

　　但是,综观国内电视媒体现实情况,代表着整个节目形象的主持人行业用语普遍存在一些奇怪的潜规则,而且有很多主持人深陷于这种文化怪圈之中无法自拔(尤以综艺、文体娱乐节目为甚)——一、形式上盲目跟风、媚俗恶搞,变娱乐为愚乐;二、节目串联过程中思路混乱、文白不通,白字连篇,充斥着流畅的废话,语言缺乏穿透力、单薄表浅;三、不具备扎实的业务功底,语言表达过于形式化、缺乏真诚的交流感,语音问题过多、明显存在方音甚至方言词汇语法,模仿港台腔的现象比比皆是,认为港台腔是时尚者大有人在。

　　以上所提问题在各级别、不同类型的电视节目中均存在,令广大受众甚至业内人士一度困惑不已:难道这就是我们这样一个曾经有着悠久历史和文化传统之泱泱大国的传媒水准吗?这些节目传播中的诸多语言文化怪象难道会一直泛滥下去,任其无限蔓延才表明我国媒体节目制作放宽限制与搞活了吗?节目主持人语言怪象何时休?主持人的语言是否需要准确规范?

　　答案毋庸置疑——我国广播电视媒体的节目制作与传播有着适合我国国情的标准规范,也拥有属于我们自身的风格定位与要求。那些主持行业的用语怪象的存在也绝不等同于"搞活",更不意味着我们默认这种文化怪象的存在!要解决这一系列

问题,终止这种不良现象,当务之急要从主持人在节目中的主要工具"语言"入手——由表及里,不仅抓好主持人行业用语的物质外壳——普通话语音语法;还要从主持人队伍本身的文化素质与节目所需专业知识,以及主持人对自身所从事职业的道德感、责任感和使命感等内里机制乃至思想意识层面不断加以完善——

一、夯实专业基础,突出电视节目主持人担负的
普通话传播典范之使命

首先,这是规范主持人行业语言的重中之重。

很多主持人往往忽视甚至无视普通话在大众传播中的重要地位与作用,有相当一部分人认为只要所说的话能够让大部分观众听得懂就可以了,听不懂的地方大家不妨结合屏幕下方的字幕;有的人认为标准纯正的普通话不够亲切自然,更远离了时尚,甚至有些人还认为标准的普通话是与受众沟通、交流的障碍,于是,很多主持人竞相模仿港台腔,看谁的港台味儿最正宗;还有的主持人认为在节目当中适当夹杂一些方音甚至方言反而更加能够拉近与观众的距离(这种现象在某些地方台非常普遍)。

以上这些谬误,究其原因,有的属于某些主持人认识上的误区(某些主持人对这一基础的职业必备素质的错误认知行,通过电视的大众传播,所产生的误导作用和破坏力是巨大的),有的是对其自身专业存在的不足之处的一种"护短"心理,说白了就是这些主持人的自律性较差,为自己的懒惰和疏于业务找借口。

要求主持人说普通话,"既有普通话本身所处的汉民族共同语地位的原因,也出于传播效果和传播者社会示范责任的考虑,更是出于履行国家法律所规定的推广民族共同语的义务。"[1]《中华人民共和国国家通用语言文字法》明确规定:以普通话作为工作语言的播音员、节目主持人和影视话剧演员、教师、国家机关工作人员的普通话水平应当分别达到国家规定的等级标准;对尚未达到国家规定的普通话等级标准的,分别情况进行培训。[2](主持人必须达到普通话水平测试一级甲等。)

因此,电视节目(保留方言文化的节目除外)主持人理所当然使用标准规范的普通话进行大众传播,这非但不应是主持人提升节目质量的障碍,相反,可以为主持人提升节目质量锦上添花。

其次,我国地域广大,分不同的方言区域,而主持人来自不同的方言区。语言环境的差异给许多主持人的普通话学习造成了不同程度的困惑,但解决这些问题并非难事。

现代汉语各方言之间的差异表现在语音、词汇、语法各个方面,语音方面尤为突出。

根据方言的特点,联系方言形成和发展的历史,以及目前对方言调查的结果,可以对现代汉语的方言进行如下划分:1. 北方方言 北方方言是现代汉民族共同语的基础方言,以北京话为代表,内部一致性较强。在汉语各方言中它的分布地域最广,

使用人口约占汉族总人口的 73%。北方方言可分为四类：（1）华北、东北方言，（2）西北方言，（3）西南方言，（4）江淮方言。2. 吴方言；3. 湘方言；4. 赣方言；5. 客家方言；6. 粤方言；7. 闽方言。

这七大方言与普通话的语音差异有很大不同

北方话当中，相对于普通话，最大的差异在于声母和声调。比如说，东北方言的特点主要是平翘舌不分、阴平低，例如"资本"说成"知本"、"吃饭"说成"糍饭"。西北方言则主要是声调上的差异较大，例如"秀才"说成"修才"（"才"为轻读）。西南方言在声调上与普通话的差异比较大，口语当中的声调往往是上行的。当然北方方言的发音在韵母上也有个别变化。比如东北话中常常把韵母"O"发成"e"，例如"婆婆"说成（以拼音代替）"pe'pe"，"饽饽"说成"be'be"。西北方言中把"我"说成"nge"。江淮方言当中，（主要是安徽一些县市）往往把第一个音素是"u"的复韵母中这第一个音素"u"省略，例如"推"说成"tei"；把"e"发成"ei"，例如"车"发成"cei"。

南方方言与普通话的差异不仅体现在声母和声调上，韵母的差异也占有相当大的比例，甚至大于声母和声调的比例。目前语言文字研究部门普遍认同，南方方言韵母发音与普通话的差异当中，最普遍、出现概率最高的为前后鼻音不分：如 in 和 ing、en 和 eng、an 和 ang。除此以外，还有韵母发音位置普遍靠前、重声母而轻韵母、轻重格式不分、语法顺序颠倒等等，这些问题在吴语方言区的主持人中较为普遍。

其实，改正这些语音问题的关键在于辨明误点，找准舌位。对此，相关的专业理论著述太多太多，笔者就不一一提及了。当然，调整多年养成的发音习惯是一个艰苦而枯燥的自我挑战过程，必须严格要求自己并且持之以恒。

语法方面，"做一名节目主持人仅漂亮就够了吗？语音标准，音色优美就够了吗？答案无疑是否定的。大量的广播电视节目，更需要节目主持人掌握大量、丰富的词汇来准确的表情达意。可是，许多节目主持人修辞知识和手段的贫乏导致词不达意的现象比比皆是。"[3]

观众在看电视节目的过程中，经常能够听到主持人有如下表述：

这是一次竞争激烈的考试，非用十分的努力才能战胜其他竞争者。（关联词搭配不当，"非"与"才能"不能配合使用。）

她拍摄完这部影片，就宣布正式退出演员生涯。（动宾搭配不当，"生涯"不能"退出"）

只要有勤奋、肯吃苦，什么样的难题都难不倒你。（缺宾语，在"肯吃苦"后加上"的决心"）

你可知道，要出版一本译作是要经过多少人的努力以后，才能与读者见面的。（把"要出版……的努力"和"一本译作……见面的"两句话糅在一块儿说了，只能选一句说）

他是多少个死难者中幸免的一个。（既然是"幸免"，就是没有死，怎么能说"死难者"中的"一个"呢？）

局长、副局长和其他局领导出席了这次表彰会。（其他局领导是本局领导还是别

局的领导,不明确)

......

　　诸如以上这些用词不当、前言不搭后语、成分残缺或赘余、结构混乱、不合逻辑、表意不明等等错误表达方式在节目主持人的主持过程当中数不胜数,充分暴露出主持人自身的知识建构不完整,甚至可以说,是很多主持人语文基础薄弱,语法常识不明。很多主持人对此不以为然,多一笑了之,或为自己所犯的错误找种种借口开脱。诚然,主持人在节目中的用语绝非流畅即可,更不能以嘉宾和受众"大致"理解为目的。

　　语句表达准确,明白无误,能够将思维迅速转化为有效的有声语言,这是所有主持人最基础的必备职业素质之一。身处一档节目的中心,肩负普通话传播的使命,主持人须本着高度的敬业精神和为广大受众负责的态度,日三省乎己,工作中尽量少出现乃至不出现该类低级错误,努力达到用词恰当、结构清晰、逻辑严密、表情达意准确。

　　那么,在具体操作当中,该如何应对呢?1. 主持人应当不断巩固语文基础知识,如:从语法角度入手,抓住句子主干;从词法角度入手,看看句子的修饰语同中心语的搭配是否恰当,句子的实词、虚词的运用是否恰当;灵活运用各种句式等等;2. 多阅读名著名篇,多积累词汇量;3. 平时训练和工作中不断总结经验教训,多做错误辨析纠正工作;4. 养成良好的语言表达习惯,培养从思维到语言的迅速转化能力。

　　以上所提到的地域差别引起的语音、语法差异在实际操作当中有各自针对性较强的解决办法,在此方面的理论著述与行之有效的实践方法亦有很多,笔者虽不及一一点到,但需强调的一点是,由于语言是一种受习惯因素影响和制约性极强的社会现象,因而主持人不仅要在大众传播进行时做到用语标准规范(这里所说的标准规范同时包括语音和语法),平时生活中同样应当注意保持并养成良好的说话习惯。只有养成一种下意识的习惯才不致影响主持人在节目中的即兴创造力、临场发挥才能。

　　另外,很多观众反应,现在的一些电视节目主持人只是躯壳在屏幕上讲话,语言表达完全形式化,表情肢体等副语言或呆滞或虚假、毫无真诚的交流感。

　　造成此类问题的表层因素为主持人的话筒前、镜头前的对象感这一基础业务技能不成熟,深层因素则为创作者充分理解稿件(这里不仅指文稿,亦包括腹稿)并将之形之于声、及于受众的内在动力不足。

　　主持是语言表达的最高境界,它是要把"最高级的东西最通俗地表达出来",既不失口语的亲切自然,又有显著的对象感、交流感,它也是最见难度的表达方式。因而,对主持人来讲,不仅要充分理解和把握稿件本身,还应积极参与到节目的整个制作过程之中,对节目整体把握,了解节目框架、步骤,做到深度备稿,才不会因既不动脑又不动手而造成拿起稿件面对镜头见字发声,状态呆滞而毫无生气。

二、语言艺术功力的提高，不仅在于表达技巧的掌握，
而且基于主持人整体形象的塑造和全面素养的修炼

首先，加强主持人对自身从事职业的道德感、责任感和使命感。

所谓人的综合素质，就是人们自身所具有的各种生理的、心理的和外部形态等方面的较为稳定的特点和总和。[4]我认为，在主持人的综合素质内容中，具有良好的职业道德、正确的价值观、阳光健康的心态最为关键。同时，在我国，主持人是党的喉舌，是大众的代言人，所以主持人的作用就更加重要，它关系到舆论的导向和社会主义事业的成败，因此，主持人应时刻牢记自身所担负的责任与使命，有声语言的创作必须"能够体现时代精神，充满人文关怀"。这样，才不会在节目中媚俗恶搞、拿低俗当有趣（请注意，媚俗也好，低俗也罢，均不等同于通俗），以诋毁崇高品质为个人风格，视博学多才为迂腐僵化。任由不负责任的言论泛滥于节目之内，不意味着言论自由，且只能破坏媒体充分发挥其舆论监督的作用。发现美好、弘扬正义、推举崇高，这才是一个主持人在无论何种类型的节目当中所应秉承的创作原则和基本态度。

中国传媒大学播音与主持艺术学院教授吴郁在她的著作《主持人的语言艺术》一书中，曾经列举了这样一个实例——

《焦点访谈》主持人敬一丹曾经采访制作了一个题为《在沙漠边缘》的节目。片子通过触目惊心的画面，报道了我国西北地区土地荒漠化的严峻现实。采访快结束时，在一所农家小院里，敬一丹和一位妇女拉家常，问她怀里抱的孩子叫什么名字。回答是"沙沙"。敏感的敬一丹好像觉察到什么，忙问为什么起这个名字，这位母亲说，"因为出门是沙，进门还是沙"。紧跟着敬一丹又问站在旁边的邻家小姐姐的名字，得知叫"翠翠"，她心动了，她把这段看似"唠闲嗑"的细节用到节目里，然后面对观众说：

这个小姐姐名叫"翠翠"，沙窝里的孩子起出这样水灵灵、绿莹莹的名字，不是能看出乡亲们的盼头吗？

接着敬一丹略一侧身，指着充满整个大屏幕、随风翻飞的碧绿的杨树叶说：

在我即将完成这个节目时，特意编辑了这样一组画面放在结尾。这绿色，是我们一路采访时追寻的颜色，是西北沙漠大片灰黄基调上的亮色，也应该是伴随着沙沙、翠翠长大的颜色。一位摄影记者说，到西北沙漠画画，只需带两种颜料，带十管黄的，一管绿的就够了。我想，画今天的沙漠是这样，但愿画明天的沙漠时，多带几管绿颜色。

在2008年那场震惊全国的5·12汶川大地震后，中央电视台倾力组办了一台大型募捐文艺晚会。在节目当中主持人朱军为观众讲了一个动人的故事——救援人员在废墟中发现了一个蜷着身体的女人，这是一位年轻的母亲，已经死去多时了，然而当救援人员将其身体翻转过来时，发现在她怀抱中紧紧护佑着一个三个月左右大的婴儿，孩子还活着，而她的身边还有一部手机，屏幕上是一条永远也不会发出的短信——讲到此处，主持人朱军强忍泪水，说道——上面写着"孩子，如果你能活下来，

请记住：妈妈爱你"话音未落，声已哽咽……

崔永元在其主持的一期实话实说栏目中在与嘉宾谈话过程中，当这位嘉宾用质朴的语言叙述自己身处极端恶劣环境中仍不曾放弃研究时，摄像人员及时给了崔永元一个面部特写镜头——眼眶湿润、神色凝重——这一刻，一向幽默的崔永元为何如此沉重？

我想，一个没有正确的人生观和价值观、不具备高尚品格的主持人恐怕激发不出这样的创作灵感，也说不出这样动人的话语，更无法跟随嘉宾的节奏自然流露十足的关切与感动。"诚于中必行于外"——不要小看这方电视屏幕，银屏之上，真诚善良必更彰显，虚假伪装也必然无从遁形。

其次，主持人对语言功力的修炼，不应停留在单纯的技能性的层面上，而是要基于扎实的专业基础和深厚的文化底蕴之上，本着高度的职业道德，追求更优良的语言质量、更广泛的语言表达效果。

1. 不停留在单纯的技能性的层面上

是指不仅仅满足于"能说会道"的程度，也不片面追求"伶牙俐齿"、"巧舌如簧"的表面功夫，因为那样会将主持人引向"巧言令色""言不由衷"的歧途。吕叔湘先生在一篇题为《语言和语言研究》的文章中指出："人人都使用语言，但是运用语言的能力却大有高下之分。即使在没有受过多少学校教育的人中间，也是有人能说会道，有人笨嘴拙舌。在文字表达上也同样有这种差别。有人的文章写得好，有人写得不好。演讲术是锻炼口语表达能力的，作文法和修辞学是提高写作能力的。戏剧、广播等等'艺术语言'需要特殊训练。"

主持人的语言带有鲜明的口语化特征。"口语化追求的是语言的通俗化，是亲切而不媚俗、自然而不随意。正如高尔基谈到文学语言创作时所说的：虽然它是从劳动大众的口语中汲取来的，但它和它的来源已大不相同，因为用来描述的时候，已抛弃了口语中那一切偶然的、暂时的、变化不定的、发音不正的、由于种种原因与基本精神——全民族语言结构不合的东西。"[5] 由此可见主持人的语言须舍弃民间口头语中不规范、不纯洁的语言现象，更加准确、顺畅、健康，其终极目的是达到良好的传播效果。

2. 要基于扎实的专业基础和深厚的文化底蕴之上

目前，的确有很多电视节目主持人既没有扎实的专业基础又欠缺驾驭节目所需的文化底蕴，这些都通过语言这一物质外壳显露无遗。例如，有位地方台娱乐节目主持人在节目录制过程中将毛泽东的著名诗词《答李淑一》解释得面目全非，还以为愚昧无知可以取悦于观众。这些现象的存在本不合常理，很多人将之归结为"一个浮躁时代的产物"，笔者认为，也有制度方面的原因。但有一点可以肯定，这种现象不是从主持人产生时就历来如此，当然也不会一直延续。

新时代传媒行业需要如今的主持人能够"宽口径"地从事多种工作。"节目主持人的培养，有两条路可行：一条是从各门学科中选拔，他们携带着各自的专门知识，但是必须加强大众传播意识和语言功力的锤炼；另一条是从播音主持艺术专业中培养选拔，他们应该具有新闻工作者的基本素质和制作广播电视节目的基本知识与技能，同时携带

着自身的爱好与某方面学问的长项。这两条路,都需要艰苦的知识积累和实践经验的提升。"[6]这也对主持人的文化底蕴的累积、知识结构的完善提出了更高的要求。

3. 继而追求更优良的语言质量、更广泛的语言表达效果。让我们先来明确几个概念——

（1）思维:现代汉语词典的解释为,在表象、概念的基础上进行分析、综合、判断、推理等认识活动的过程。思维是人类特有的一种精神活动,是从社会实践中产生的。

（2）语流:现代汉语词典的解释为,语流即语言的流动;语言是人类特有的用来表达意思、交流思想的工具,是一种特殊的社会现象,有语音、词汇、语法构成一定的系统。"有声语言是一种线状的结构,它的行进,犹如河水的流动,因此我们把有声语言的运动状态叫做'语流'。"[7]

（3）思维与语流的关系:支配与被支配,推动与被推动的关系。也就是说,具备较为深厚的文化底蕴,主持人就会在创作时快速调用出相应的、足够丰富的素材,这些素材严格地服从思维逻辑的支配和调遣,从而有效组织起来,形成语流,有力地为所持观点服务——这才可称之为更优良的语言质量,而优良的语言质量也会促进和提升思维的质量,使语言表达更加具有说服力、穿透力和感染力。

再次,丰富人生阅历。

古人云:读万卷书,行万里路。就是强调实践经验在学习成才过程中的重要性。节目主持人不仅需要运用书本知识,还要将自己的人生体验渗透其中。丰富的人生阅历是主持人的财富,是知识构成的一个重要部分,是增加主持人的真实感、可信度的重要因素,也是与受众沟通的心灵之桥。

诚然,全面提高主持人队伍的综合文化素质,不可能一蹴而就,这是一项长期的持续性的工作,任重而道远。不断吸收知识的营养,不断积累并沉淀,再积累再沉淀,这种工作应当伴随主持人的职业终身。

三、整顿行业风气,脱离庸俗、低俗、媚俗

如今的电视节目,主持人语言表达错误的大面积辐射极大地误导着受众尤其是青少年一代的审美倾向乃至价值取向。行业风气需要全行业内人士共同整顿——

1. 坚决抵制低俗、媚俗之风

首先,主持人应当明确:低俗、媚俗不等同于通俗,也不意味着轻松幽默。主持人自身(特别是娱乐节目主持人)必须合理有效地使用其特有的话语权,明确其传播职能,力求在节目中机智应变、风趣幽默而不流于模仿港台腔和恶意搞笑搞怪,主持风格完全可以个性化十足而不落入个性张扬、自我膨胀的误区。同时,相关监督部门加大监管力度,严格筛选节目质量。

2. 正确认识"外在"形象

"(对于主持人)在发现、选拔、培养、使用的各环节,都应该符合'德才兼备、声形俱

佳'的标准"[8]，并非只有好的形象就可以胜任主持人角色了。而现在，电视上充斥着年轻、靓丽的主持人，满口言不由衷、有形无魂的串联词，好像那些卖假药的江湖郎中——形象好固然令观众赏心悦目，然而这只是第一印象，观众永远是挑剔的，当他(她)们产生审美疲劳感后，理性的需要逐渐占据主导地位。那些徒有虚表的主持人阅历浅、文化和业务素质低、思想缺乏深度等等问题便——暴露并日益突出，选择空间越来越大的观众自然会跳过质量不高的节目，那些美丽的形象也会在观众印象中淡出。

主持人固然要不断提高自身综合素质与能力，同时相关单位在主持人的选拔与任用方面也应将能力考核放在首位。有些主持人虽然形象未必完全符合传统意义的美的标准，但一样可以赢得广大观众的深深喜爱，相关的实例不少。

结　　语

央视综艺节目主持人董卿曾说："对于主持人，语言的思想和情感是艺术评判的最高标准。"这是一个优秀的主持人经过长期的实践总结的。这最高评判标准并非靓丽的外表(尽管她的美丽无可否认)，并非话筒和镜头前娴熟的技巧，并非在观众中的知名度——而是语言，内在学养与道德情操所驾驭的语言。这才是影响电视节目质量和传播水平的实质。如果主持人的语言存在严重问题，就不仅成为其自身事业的瓶颈，也将会是电视传播行业的瓶颈。那么，只有突破瓶颈，精益求精，才会不断促进电视节目质量与传播水准的提升，才会达到传播的最佳境界——主流价值观的创新传播。

注　释

[1]　《电视节目主持人的综合素质研究》第三部分：主持人综合素质的构成要素。
[2]　《中华人民共和国国家通用语言文字法》第十九条(2001 年起施行)。
[3]　《浅谈节目主持人的语言艺术修养》。
[4]　庄驹：《人的素质通论》修订版，山东大学出版社，第 19 页。
[5]　吕斐：《浅谈电视节目主持人的语言表达艺术》。
[6]　张颂：《忽悠主持》之《序言》。
[7]　徐浩然：《主持人的语言组织与表达》。
[8]　张颂：《忽悠主持》序言。

从心理学角度谈人物专访类节目主持人的准备

陈贝贝

在当今电视节目多样纷呈的局面下,有一类电视节目不仅受到了业内人士的共同关注,而且得到了越来越多观众的认同,这就是专访类节目。上到国家领导人、业界名流,下至普通老百姓、各行各业,在专访类节目当中都娓娓道出自己的故事。古人云:一叶落而知天下秋。通过这个小小窗口透射出的信息,让人们足不出户就了解到万千世界的林林总总,这也许是这类节目对观众的最大魅力。

如果说中国的电视节目往往有一种"一窝蜂"现象,往往在一个节目成功之后,全国各地风起云涌出无数个"李鬼"来仿之效之,甚至"拷贝不走样",那么专访类节目,可以说是最不容易仿效的节目类型之一了。综艺节目游戏类型可以抄袭,生活节目演示方式也可以模拟,但我们目前所看到的成功的专访节目通常一桌二椅,并无繁复却难以照搬成功。事实上,每一个成功的专访节目往往拥有一个成功的节目主持人,他们的智慧渗透进节目当中,造成了专访节目独一无二的风格。应该坦率地说,专访类节目主持人如何准备,如何来构建一档节目的访问思路,是专访类节目成败的关键。

从大的角度来说,专访类电视节目隶属于电视节目的范畴,而电视节目则隶属于社会活动范畴。主持人主持节目是一种社会活动,受到邀请的嘉宾则更是参与其中。因此,我们可以用社会心理学的原则来对专访节目所蕴含的内部规则进行探讨,从这个角度对专访类节目主持人的准备提出建议。"社会心理学研究处于社会过程内部的个体的活动或者行为;只有根据个体作为其成员的整个社会群体的行为,一个个体的行为才能得到理解,因为他的个体性活动都包含在更大的、超出他自己的范围之外的社会活动之中,而且后者还涉及这个群体的其他成员。"[1] 电视作为一个媒体的方式,通过各种各样的形式节目的播出来传递信息、传载文化,这些信息和文化本身都来自电视外的这个社会,而在电视这个特殊社会场合当中出现的专访类节目的主持人与嘉宾,不无例外地也要受到整个社会的影响。我们在这里探讨的,不光是他们在摄像机开与关之间的表现是如何形成的,更多的是这之间的表现告诉了我们什么样的内在信息;反之,我们期待嘉宾有什么样的表现,又该从什么样的内在心理出发。

一、人物专访类节目的界定

在开始探讨专访类电视节目主持人的准备之前,我们还是在众多的电视节目范围中,要对何谓"专访类电视节目"定义一个范围。专访类节目,常被人冠以"人物专访""人物访谈"等名称,以主持人一对一采访特约嘉宾为节目形式。也正因为这样的节目形式,观众经常会把一些播出时间较长的记者采访节目与这类节目混淆起来。

我们要在本文中探讨的是以"主持人节目"出现的专访类节目,首先要具备"主持人节目"的特征。1999年9月,中国广播电视学会组织相关专家和一线主持人共同研究,认定主持人节目有以下的四点特征:

1. 传播者在节目中以主持人身份出现;
2. 体现出主持人在节目中的主导作用;
3. 语言表达方式以谈话体为主;
4. 具有直接的话语交流情态。[2]

这其中我们可以看到,主持人在节目中的主导作用是主持人节目的本质性特征。如果在节目当中只能够看到被采访对象,采访者始终以画外音参与的话,则节目是采访的片断组合而不属于主持人节目,在节目中截取片断作为素材的使用,不属于我们在本文内探讨的范围。在后两条标准当中我们又能够看到,主持人在这种特殊方式的交流当中,信息的主传递方(主持人)和信息的主接受方(嘉宾、观众)在一定程度上具有直接交流、即时反馈的特点,并且要达到"交流"的标准,电视专访类节目的传播就需要具备交互传播的标准。单向信息的传递也不在我们讨论的范围内。

单独来看专访性节目,能够发现我们能用"被公开了的私密谈话"来形容它。这样的描述抓住了专访类电视节目的两个特点:其一,是"公开"。无论如何谈,电视节目的意义就在于被公之于世,该类节目属于大众传播范畴,是人人都可以看到、听到的传播方式,具备广泛性和公开性。从心理学角度出发,我们看到专访类节目主持人对于节目进行准备时,必须遵循这一大规律:人是社会的人,人的身上带有他所在集体的印痕,每一个个体都是他所在的大的集体的一部分,对个体的研究应该从整个大的社会的心理学成因与一般规律出发。

其二,是"私密"。这里所说的"私密",并不指完全个人化的、不能被公开的,而是指具备在日常的人与人的交流当中经常会出现的特性。电视节目要具备这种特性,则要求主持人与节目本身都渗透出这种让人亲近、让人更为信任的气息。事实上这也成为电视媒体飞跃性的一种突破,自从在大众传播过程中加入了这种强调全方位沟通的人际传播元素,电视就在众多媒体传播方式中脱颖而出,受到青睐。"正如美国传播学者沃尔丁·坦卡德在《传播学的起源、研究和应用》中所言:'最有效的传播节目往往是大众传播与人际传播的结合。'"[3]在从心理学角度研究专访类节目主持人准备的过程里,人际传播的元素也占到相当大的比例,因为在主持人面对嘉宾进行访谈的过程里,除了日常的人际交往可以为之提供可借鉴的经验之外,没有其他的方

式方法能起到相同作用。而对于人际交往的日常经验来说,它隶属于社会心理学这个大范畴。

我们还要认识到这两点之外的一个很重要的层面,那就是语言。人们常常称主持人为"吃开口饭的人",其本质是说主持人的工作是通过语言的运用来完成他的社会活动,发挥他在社会某个位置的作用的。在专访类电视节目当中,主持人主要是通过口语的传播来完成节目的访谈任务的。由此我们在探讨其思路形成的准备过程中,也不能忘记在社会心理学角度当中为语言寻找一条统筹之路,找到口语传播方法下的专访类节目该如何贯彻主持人预想的思路,完成节目的访谈任务。

借心理学研究的手段来构建访谈类节目的主持人思路,仿佛是站在一个能够把美景尽收眼底的阳台上俯瞰花园。"心理学在人们研究论述——比如说——经验学、价值问题、欲望问题、政治学问题、个体与国家的关系,以及必须根据诸个体来考虑的各种人际关系的过程中,具有重大的意义。我们可以发现,所有各种社会科学都具有一个心理学的方面。"[4]是处于社会环境的某一个层面这样的局面,造就了每一个受访的嘉宾与众不同的个性、经历、自身焦点。这些能够在节目中被表现的方面无外乎"经验学、价值问题、欲望问题、政治学问题、个体与国家的关系"等等,心理学为我们提供的方法让我们"能够研究论述任何个体在其生活的任何时刻都有可能具有的这些经验,也使它能够研究论述一个个体所特有的各种经验。"[5]实际上,主持人也是需要在准备的过程中懂得与嘉宾进行访谈的一般规律,也是不同嘉宾不同访谈进行方法的调整和延展。如果主持人在构建思路的前期准备过程中,就已经登上这个"能俯瞰花园的阳台",那么对于全局思路的把握就不会因为太过于着眼个别的提问,或因为需要完成的访谈任务凌乱分散,而最终把节目做成了单调的对话和拼凑的对话了。

二、大众传播层面的准备

我们先从受众的角度来看待人物专访类节目。大众传媒的生存价值应该是为受众提供信息,在目前众多频道和节目商业化操作的大环境下,受众甚至可以直接被称为"顾客",他们用手中的遥控器来决定了自己对信息的"消费"。那么,受众希望从人物专访类的电视节目当中获得什么样的信息呢?首先,受众会要求受到采访的嘉宾本身是"有故事的人"。商业名流、体育冠军、影视红星等等,本身在自己所占据的领域都受人瞩目,能够吸引受众的目光。接下来,在邀请到了这样的嘉宾之后,如何让他们在交流的过程中把自己的故事用恰当的语言讲出来。如果只是按照事先准备的提纲絮絮叨叨地讲上半个小时,那么再动人的故事也不一定能够吸引观众。主持人在这个过程里要充分运用沟通和交流,特别是对话交谈的技巧,把这期人物专访节目的"大局"布置好。最后也是最重要的,是主持人能否把受众想知道而从其他的途径无法知道的"背后的故事"通过谈话,让嘉宾讲述出来。

主持人需要在节目中完成的任务,在受众要求的分析下就可以一目了然,那就是对节目的控制。在第一章中我们也从电视界的定义中看出主持人对节目的主导作用

是节目的本质性特征。我们首先要认同的是这种控制不等同于家庭中父母对孩子的控制，也不等同于单位中领导对于下属的控制，它更趋近于对节目潜在的总体控制，而把完全相反的表征线索梳理成为面对受众的节目流程。

作为电视节目，人物专访类节目首先要完成的就是大众传播层面的任务，主持人的准备要在大众传播广泛性和公开性的前提下开展。在这个层面上准备的出发点是对节目的整体定性。

我们先来看上海电视台财经频道《财富人生》节目中主持人叶蓉（后称"叶"）对到访嘉宾——法国达索集团投资公司总裁罗朗·达索（后称"罗"）的一段采访：

叶：说点轻松的，我注意到您是自己开车上下班的，并没有司机，而且您的车子是非常普通的一辆奥迪 A3。

罗：首先我不喜欢有司机，我喜欢自己开车，因为我这人耐性不好，要是有人给我开车，我就会抱怨他开得不好，速度不对，路径不对，所以我老是不满意。我们开的是公司的车，你的汽车必须和其他人一样，我祖父是这么告诉我的，我的父亲也是这么做的。但是挣到钱以后要买漂亮汽车，就要到乡下去度周末，所以漂亮汽车也是要买的。我收藏很多漂亮汽车，停在车库里面，但我会把它藏起来。

叶：有什么好车，给我们透露透露？

罗：有一辆宾利。我觉得要获得成功就必须不断实现梦想，我的梦想之一就是要收藏玛帝娜的车子，我还有其他的梦想，比如说拥有当代绘画中的名作。我觉得拥有梦想，实现梦想是非常好的事情，因为这不是祖父送我的车子，而是我自己挣钱买的，这是不一样的。

叶：在您儿子 20 岁生日的时候，您曾经把一辆汽车作为生日礼物赠送给了他，能不能给我们透露一下是一部什么样的车？

罗：我儿子拿到驾驶执照的同时也通过了中学会考。我跟他说，如果你通过中学会考，我就给你买辆车子，如果你考得好，车子就更加漂亮，他得到了一辆标致 306，是我们在巴黎汽车展上一起选中的。我的第二个儿子通过中学会考以后，得到了一辆大众 POLO。里面有各种各样的配置，上面车顶可以开，还有高保真音响，设备非常齐全，这是他的第一辆车子，是一辆小车子。

叶：按照您的财力完全可以送他一辆法拉利，为什么您给孩子赠送礼物时您会选择这样一个经济实用型的车子？

罗：因为如果你叫达索，你 20 岁的时候就不能开法拉利。我们 20 岁的时候，自己肯定没有财力来买法拉利的。如果我送法拉利给他的话，到他 50 岁的时候他还有什么车子可以买呢？

叶：您是用您的价值观和幸福感在影响下一代？

罗：这是我的使命之一，我祖父传给我父亲，我父亲再传给我，再传给我的下一代。

叶：如果说有什么东西是达索家族需要世代相传的，您能告诉我它是什么？是名称，是金钱，还是一家庞大的企业王国？

罗：我认为最重要的是工作的价值，因为不劳无获、不工作是可耻的。就是工作、工作再工作，还要加上一点点运气。[6]

面对这样一位家族世代显赫的企业家，叶蓉首先要确定的是在大众传播的观众面前罗朗的价值，并以此为出发点让罗朗自己讲述出来。显然，一个大企业家的人生观和价值观是普通民众最渴望了解的节目内核，而这段带有故事和理念的讲述背后传递出的信息，是罗朗平和的生活心态和踏实奋进的工作信条。人物专访节目所渗透给观众的人文底蕴，就像例证中这样，本身是一个很大的，并且预先就已经存在的命题。这里所说的预先存在，指的也是在主持人准备时就应该考虑的一个总的思路出发点。

"仅仅从人类个体有机体的观点出发来观察心灵是荒谬的；因为，虽然心灵存在于个体那里，但是它从本质上说却是一种社会现象。"[7]从社会心理学的角度来分析人物专访节目的大众传播层面，可以看到，作为一项社会活动，节目的意义并不是单纯地从电视机里获取自己之外的表层信息那么简单；人们就算知道罗朗送了一辆POLO给儿子做生日礼物，也并不能对自身有什么太大的借鉴意义，人们感兴趣的是如此富裕的罗朗只送一辆这么简单的车给自己的儿子是因为什么，这就是节目内在的心灵含义，是对观看节目的所有受众都能够产生意义的部分。主持人在这方面进行准备时要寻找那些带有公众体验价值的命题，再由命题来设计提问。而为了拥有一个能够被整合的大局思路，主持人也应该认识到，对于嘉宾某些事例的分析，要从社会活动的观点出发。在日常电视工作中我们称之为"提升主题"，其实这是节目在大众传播领域获得认同的一种必然。因为人们多少都会有赠送礼物给孩子的体验，也因为人们面对着这个问题会有不同的想法和办法，所以罗朗的回答受到人们关注；实质上，人们是把罗朗赠送礼物给孩子时的内心想法和自己曾有现有的想法进行了比对。这种比对就是充满启示的，人们通过大众媒体展现出来的个体与自身的比对，来修正自己向整体标准逐渐靠拢。当然，这样看来，主持人也是要具备一定的社会良知的，因为他所呈现的节目，最终会因为提供了社会整体的经验参照而影响人们的价值观念。

在这个问题的反面，我们看到个体的心灵感受是被社会整体的经验赋予的。"当由经验和行为组成的整个社会过程进入了参与这种过程的任何一个孤立个体的经验时，当个体针对这种过程所作出的调整得到了他因此而具有的对于这种过程的觉察或者意识的改变和提炼时，心灵或者智力就会逐渐显现出来。"[8]上述例证中的罗朗并不是不知道别人是如何宠爱孩子的，他拥有了社会的最小单元——家庭给予他的传统观念（这本质上也就是社会整体赋予的经验），以及对同样情况下别人处理方法的参照（这同样是一种社会整体的经验）这两项条件，随后他所做的选择让他的心智得到显现。他接受了这两项条件并对其后果都有了明白的认识之后，不仅可以在自己的判断过程中为判断自己，而且会影响到他所陈述出来的事例的选择、陈述的方式

等等。

由此,在进行节目的构思时,主持人也需要从反向来铺排。这种与群体的联系能够让个体意识到自己处于群体的何样位置,自己与同样参与这个经验过程的其他个体有什么联系和异同,自己应该作出什么样的调整和改变。这个过程其实蕴含了众多的可供人物专访节目主持人参照的前期元素:因为"各种对象都是在这种经验的社会过程内部,由参与这种过程并且把它进行下去的个体有机体之间的沟通和互相调整行为构成的。"[9]从构建思路的角度,我们可以把这句话的含义简化成:丰富的经历和阅历造就了有故事的嘉宾。人物专访类电视节目这个形式的社会心理学意义是很重大的,它的播出为人们提供了一些利于人们接受的情境,人们通过这个情境来进入其他人的态度和经验。电视让一切都具备当众性,当众的这些情境促成了个体之间的沟通。"意义是通过沟通产生的。"[10]行为本身的意义产生于个体与自身以外个体的沟通;对于节目来说,构建思路时就从"沟通"所在的共同平台出发,能够让"意义"更好地显山露水。当然,在一期节目当中所能呈现的所谓"社会整体"只能是局部的,那么让嘉宾如何将自己联系社会整体,从而激发精彩的谈话,就是主持人准备过程中智慧的显现了。

在探讨大众传播层面的最后,我们要认识到电视节目的公开化样式,对于受访嘉宾的心理是有一定的刺激的,这种刺激仍然是由于人所具有的社会性。当一个嘉宾意识到自己所具有的某种经验能够通过专访节目和其他人分享,让原本只属于个人体验的经验得到极大地强调,他势必会从这个过程中产生等量的幸福感与满足感。因为这种方式让个体的体验带有了社会性的特征,让个体的追求与整个社会的共同的真善美等同起来,这样能够使嘉宾"实现道德方面的目的,并且因此而获得道德方面的幸福"。[11]利用传播过程为嘉宾心理带来的这种特殊满足,主持人在进行节目构建的过程里的尺度领域大可以拓宽和充分利用。

三、人际传播层面的准备

(一)主动搭建沟通的平台

第一章中我们提到过,主持人节目兼有了大众传播的广泛性和公开性,以及人际传播的亲切感和信任感。之所以电视能够在众多媒体方式中脱颖而出,它的人际传播层面也是不可忽视。人物专访节目最主要的部分是向人们展现一个主持人与嘉宾谈话的过程,在这个过程里语言的表达规则和交流方式都来自日常生活中通用的惯例。因此我们在探讨节目主持人的准备时,作为社会活动一环的节目制作,要考虑人际传播层面中心理学原理的应用。

通常在电视采访的专业学科书籍中,从业者被要求作详细的案头准备工作。例如熟悉对方、熟悉要进行访谈的内容,设计临时可以更改的方案。在著名主持人杨澜对自己工作的总结中她也提道:"如果没有充分的案头准备,提问往往是肤浅的。来

宾会认为在同一个小学生讲话，甚至对牛弹琴，谈话的兴趣肯定不高。"[12]那么作为案头准备，核心的目的是什么？仅仅是因为主持人作为对节目具有主导主控责任的工作人员，必须掌握这些么？社会心理学家米德告诉我们，"人们必须具有需要沟通的东西，然后才进行沟通。一个人也许从表面上看掌握了另一种语言的符号，但是，如果他与说这种语言的人没有任何共同的观念（以及那些包含着共同反应的观念），那么，他就无法与这些人进行沟通；所以，即使在话语过程背后，也必定存在合作活动。"[13]作为沟通的主动方，主持人要在准备时就预想到要与该期的嘉宾在何等样的观念平台上进行沟通。在谈话中，语言本身作为符号表现并不带有意义，意义是来自共同经历的经验，这些经验产生了共同的观念。

按照米德的观点，一个好的主持人，应该是一个好的合作者。每一期节目他都要从自己的位置走出去，去寻找并体验嘉宾的部分观念以达到能与之合作的程度。主持人的准备在这个阶段分为两个步骤：一为先于节目而存在的一些要求，例如主持人风格、节目流程等等，这是思路从漫无目标而逐渐有序变化中的第一道围栏；二为所积累的对于嘉宾的观念和体验的把握。这两个逐级渐进的步骤，体现了主持人对节目的主导作用。在成功的专访类电视节目中，嘉宾不知不觉地被引导进入主持人预先设计好的"话域"，并且与准备充分的主持人相谈甚欢；从心理的共同点入手，短时间内就能达到拉近二人心理距离的效果。

我们来看中央电视台《艺术人生》节目中主持人朱军（后称"朱"）对到访嘉宾——青年演员陆毅（后称"陆"）的一段采访：

朱：我们通常在说一个人成功的时候，总会说他的一些非常坎坷的经历。但在刚才我们的谈话中，你似乎没有。你从5岁开始拍戏，到儿艺，再到上戏。出来以后，《永不瞑目》一夜成名，到现在，好像走得非常顺利。

陆：我觉得到现在为止，我一直是个比较顺利的人。而且我觉得生活中，我不会给自己很多压力，如果在工作上，各方面都不愉快，觉得自己很累，就没有什么意思了。我平时比较乐观，有什么不高兴的事，两天就烟消云散了。

朱：我想问一下陆毅，在你的内心深处，你是喜欢人们称你作偶像派演员，还是所谓实力派的演员？

陆：实力派演员。

朱：那你觉得你是么？

陆：我觉得我是。（全场热烈鼓掌）

朱：可是现在更多的人觉得你是一种偶像。

陆：对。

朱：那将来在发展的过程中，你打算怎么样让人们来慢慢改变这种看法？

陆：我觉得我现在已经开始往各种戏路走了。

朱：指的是什么？各种戏路？

陆：就是人物的性格不一样，尤其是包青天，化上妆，都有认不出来的感觉。

朱：那《少年包青天》这个戏演完以后，你自己觉得怎么样？

陆：自己觉得还可以，挺好。[14]

在这段访问中，朱军很用心地把陆毅成长过程中的关键词一一点出。在日常的人际交往中这样的方式同样可以拉近人与人的距离，对某一段共同背景的熟知可以缩短交流过程最初的预热过程。朱军在第一个问答回合之后的一连串问题都采取了直指关键的短问，而如果没有第一个问题打开了对话的亲近局面，这一路环环相扣的提问，也许并不能够获得这样正面和顺畅的回答。

"只有当一个个体正在另一个个体那里导致的活动的某个阶段也能够在它自己的内心之中导致时，意义才能产生。"[15]从朱军采访陆毅的段落中我们可以看出，对于采访对象的真正兴趣和由衷关注是访谈的关键。这种层面上的"意义"，具备"参与"与"可沟通性"的特征，心理学家告诉我们，向对手展示的东西只有同时对自己也展示出来，才能够真正产生被二人认同的意义和价值。这样来看，任何一个"伪真诚"的主持人，最终都是失败于自己无法本质上认同自己所提出的东西。例如，主持人用并不真正高兴的口吻对嘉宾讲述自己如何为他高兴，嘉宾也只能配合出假模假式的感谢，纵然嘉宾一时没有识破表示了真正的感谢，在节目里观众看到的也只是并不处在同一层面的无效交流——主持人没有付出自己的交流情感，只是应付了表面的交流符号，内在沟通就是在主持人这方被阻断的。

（二）倾听技巧

在实际节目制作中，往往因为嘉宾并不善谈，主持人也并没有从真正的技巧上下功夫，而是为了展示自己和填充时间开始口若悬河。作为主持人就算急于要在主导节目的方面把握整个节目的流程，也不能选用这样的方式。"访谈的重点是被采访者，不是主持人。主持人在访谈中喋喋不休，大发议论，将请来的嘉宾或访谈对象晾在一边；或卖弄学问，自作聪明，这些都是应该竭力避免的。访谈的基本要求就是学会倾听，将表现的机会留给被采访者。"[16]倾听技巧同样是主持人在准备的阶段就需要着重考虑的。在日常的人际交往中，沟通总是双向而不停歇的。无论是说还是听，我们总是在观察和被观察。"实际上，在大多数人类互动中，说话的人同时也在注意着听众，在接收和评估重要的信息。"[17]因此当主持人把说话的时间留给受访者时，也正是主持人结合受访者语言与其他包括肢体表达在内的信息进行下一步提问调整的时间，同时，主持人自身提供语言外的同样信息给受访者，推动下一步的交流。我们常在探讨主持人问题的时候说"好的倾听就是成功的一半"，意思是说，良好的倾听状态打开了顺畅交流的局面。但是，倾听往往会被忽略，倾听技巧的准备也往往匆忙而业余，仅仅凭借日常生活中的倾听经验就以为可以应对专访类节目的镜头前交流，这样考虑下的准备一定无法在实战中获得成功。

在心理学的应用层面，"倾听"被称作"贯注行为"，以非语言的为主，有的心理学家认为沟通中10％是属于言语范畴的，而剩余部分则属于"隐藏的文化语法"。而在

面对面的交流中,当言语信息与非言语信息相互矛盾时,人们通常会相信非语言信息。积极的贯注行为能够打开沟通之门、鼓励对方进行自由的表达。这样的对话状态,或许是主持人说再多的话都无法达到的。

在探讨倾听,或者说贯注行为时,我们主要来看两个方面:身体语言和语音特点。

在人际交往过程中,很多信息都是通过身体语言来传递的,甚至微小的动作,也寓含着大量的信息。身体语言首先反映社会主流文化的常规,何谓礼貌姿态、何谓放松状态,都能够在日常生活的经验里得到,并不需要重新学习。在众多的专访类节目当中,我们经常能看到主持人用调整身体姿态的方法来表示对受访者观点的认同等等一致态度,这种方法的运用在心理学应用领域被称为同步性,或模仿。模仿就是指主持人努力与受访嘉宾的动作和言语活动保持一致或同步。有效使用模仿的技巧,能够让对话双方的情感得到协调或者共情。这种情感的协调与共情,也就是在上一节中所提到过的意义产生的基础。我们不能说一个好的主持人就是一个肢体表演艺术家,但是从节目前的准备来说,主持人就应该练习并熟悉自己身体语言的准确表达,在准备的过程中将之作为必要的部分和临场应变的部分加以考虑。

所谓语音特点,是指沟通方面的言语特征,包括音量、音高等等语音参量。心理学家告诉我们,人际影响常常取决于你如何说,而不是你说了什么。主持人从心理学的角度出发,这个"如何说"则就是指带有一定的状态来说,能够为主持人在对话过程中尽快地增进情感协调,强调具体的和重点的问题。在使用过程中,和身体语言一样,心理学家发现遵循来访嘉宾的指导,用与之类似的音量说话常常是有效建立沟通的好方法。语音特点较之身体语言还有更进一步的作用,从主持人主动模仿的反向来看,他也可以使用语调引导来访嘉宾趋向和认同他所提出的某一个内容或者情感。比方说,激昂的语调来帮助嘉宾进入到一个兴奋的回忆,缓慢的语调帮助嘉宾进入到很久以前的回忆等等。单一的准确使用是主持人在准备的前一步骤中就应该熟悉的技巧,而语音技巧的整体铺排则一定要结合提问等言语表达元素,成为准备的一部分。作为大众传播的特殊方式,电视向人们提供的是一个全方位的信息传递,主持人应该像一位整装待演的演员一样,将方方面面可以传递信息的技能都运用起来,占据住访谈过程从始至终的主导位置。有些心理学研究显示,尽管人们在日常的交流过程中会通过各种感觉感官通道来知觉情绪,但是人们更善于从听觉而非从视觉输入的信息中分辨情绪。我们由此也可以看到语音特征在情绪表达和知觉上的重要性。能够意识到语音是可以对访谈起到作用的主持人目前很多,但是能够系统地认识到这点,并在准备时能自信灵活地运用的,电视屏幕中还很少。

练习倾听也有很多误区。中国人说"过犹不及",贯注技巧的过多使用也会适得其反。超过了正常次数和频率的被关注,会让受访嘉宾感到浑身不自在。例如说,过于频繁的点头,除了让自己看起来很像一个弹簧脖子之外并不益处;在倾听过程中无意识地说"嗯"也是一个不好的习惯,传递的是"不耐烦"的信号;始终停留在同一位置不变动的目光接触实质上阻塞了双方目光的流动;重复受访嘉宾的最后一个词不但

没有显现出主持人的智慧,反倒让人觉得相当机械,产生厌倦感;模仿的使用不当,会有嘲笑对方的嫌疑等等。

从心理学的角度,我们能够感受到倾听和倾听技巧都是对谈话的顺利和质量起到重要作用的。虽然这些技巧在使用过程看来都是即兴的,但是所传递的信息含义却是在社会人际交往过程中约定俗成已经很久了,是可以被准备的;主持人对倾听技巧的把握和准备,也是在建立米德所说的"具备共同观点"的沟通前提、沟通平台。

(三)针对嘉宾的"主我"和"客我"进行采访

在人物专访节目当中,我们的访问对象是一个个各不相同的个体,他们之间从节目表象来看应该是不同的,只有这样才能够造就相同风格丰富内容的播出节目。但是这些首先作为一般社会的成员的特殊人物,具备哪些可以被展现的层面,要如何让他们在言语表达的方式下展现这些层面呢?

从外观来看,到访的嘉宾是一个独立的个体。心理学分析,人都是由多个"我"组成的,我们通常讨论的是"主我"和"客我"这两个相对的"我"。如果说"客我"是一种代表社会普遍准则的、具有群体中每一个成员所具有的习惯与反应的个体,那么"主我"就是当"客我"所代表的社会准则与相关态度出现在他自己的日常经验之中时,对这种准则与态度做出的反应。"主我"与"客我"是相对而统一的,在任何一个嘉宾的身上,都可以看到这样的双重意义。这二者的相对价值在很大程度上由具体的情境来决定,而我们相信,在节目中以嘉宾身份出现的个体,都不会是一个只能够显现"客我",也就是表现和社会其他成员没有什么区别的人,他们应该是在某些方面有着值得被访问的"主我"色彩浓厚的谈话对象。

我们来看阳光卫视《杨澜访谈录》节目中主持人杨澜(后称"杨")对到访嘉宾——新华社摄影记者唐师曾(后称"唐")的一段采访:

> 杨:2001 年的高考作文题目挺有意思的,它首先讲了个故事:一个人带了七个背囊,长途跋涉后来到一个渡口,那七个背囊分别装着健康、美貌、诚信、机敏、才学、金钱和荣誉。后来遇到了风暴,船夫就说:你的载重太多了,必须要扔掉一个背囊。于是他把诚信先扔掉了。这个问题后来又问了当今的一些名人,这些名人一致说:要是我,就先把荣誉扔掉。我记得你说过,荣誉对于一个男人来说,是生命中最重要的东西,所以如果让你选择的话,你会扔掉什么?
>
> 唐:我会最后扔掉荣誉。
>
> 杨:最后扔掉荣誉,那健康、美貌、诚信、机敏、才学和金钱呢?
>
> 唐:美貌先扔了吧。
>
> 杨:美貌先扔了,本来就没指望,是吗?
>
> 唐:对,对,其他几个我还没记太清,但美貌先扔了吧。
>
> 杨:金钱呢?

唐：金钱也可以扔。

杨：才学、健康呢？健康还是很重要的。

唐：健康实在不行时，也可以扔。

杨：是么？最后要留下荣誉。这荣誉和虚荣有关系吗？

唐：荣誉和虚荣是两回事。

杨：我觉得你特别向往的是中世纪骑士般的那种荣誉，或者是亚历山大征服一
片疆土凯旋时的那种感觉，你需要的是那样一种荣誉吗？

唐：对。那跟小孩子逐渐长大有关。小男孩都向往成为巴顿和恺撒那样的人。
"我来了，我看见了，我赢了"。我脑子里的印象都是这些，还有库克船长。
但是随着年龄渐大，我发现中华民族更多的不是用刀剑在征服，而是用文化
包容，这实际也是一种征服，但这种征服不是硬碰硬的。

杨：其实亚历山大征服希腊以后，他也被希腊的文化所改变。

唐：对，但这又说不清了，不存在征服和被征服的问题了。

杨：那你所谓的荣誉是指什么呢？

唐：我觉得就是……比如说不能说谎，一个人得到的成就必须是自己努力工作
的结果。开始我也想，一个好的记者就是做大事的。比如摄影记者就要拍
大官，拍首都，因为这样就离政治核心近，我也曾经这样想过。我曾经是见
报率最高的摄影记者，每天发十张照片，所有的大事我都到场。后来偶然地
受到别的事情的影响，或者偶然地会有莫名其妙的机会。比如我沿着长城
走过，那是在 1987 年，1988 年又去了秦岭拍过野生的大熊猫，还有其他的一
些事，这些改变了我原来想在北京当"地头蛇"的想法。后来在采访的过程
中，我又逐渐认识到，一旦怀有特博大的胸怀，你就能做出特好的东西；反
之，如果很狭隘就不行，所以不能功利性、目的性那么强。[18]

杨澜的提问是从"客我"问及"主我"的，高考题目的发问中蕴含了一定的社会行
为现象，从"客我"激发了唐师曾的"主我"的回答，尔后的一连串问题都围绕唐师曾的
区别于其他社会个体的独特态度。在进行准备的过程中，主持人尤其要注意的是，社
会心理学告诉我们，"客我"为"主我"的形成提供了最先决的条件；如果完全跳脱了嘉
宾所处的社会大环境，而直奔主题希望获得他所谓个性化的回答，并不会让这个嘉宾
的特别之处如同上述例证中那么明显地展现给观众。

在上述的例证中，我们能够从对话的内容里看到唐师曾"主我"形成的过程。而
亚历山大征服希腊的例证，则也是展现了"主我"与"客我"的相互转化。在社会变迁
过程中，领袖就是这样产生的：他能够先于其他人用一种共同的态度将共同体中的
所有各种群体形成联系。他使互相分离的群体之间有可能进行沟通，而其他人也通
过他采取了这种沟通形式。这之后他就成为了领袖。"主我"与"客我"的相对关系明
确了在人际传播过程中沟通意味的本质，二者之间更充满了可以激发谈话的内在因
素。大而言之，二者的关系是个人与集体、个人与社会的关系；小而言之，二者关系，

也是一个情境和有机体之间的关系。主持人可以从中进行选择整理，得出自己所需要的那一组信息，设置好独到的提问，掌握"主客我"之间的本质关系，是主持人构建思路时，人际传播层面的大标题和起步点。

（四）展现大人物的"小"和小人物的"大"

在人物访谈中主持人往往要面对两大类人物：一类是在自身的领域当中成绩卓著、表现出色的翘楚，在接收节目采访前已经保持这个状态有一段时间，并且还将保持下去——他们是一贯地处于被关注位置的人。另外一类，是因为一些偶然的事件被人们关注的人，他们往往是平常的老百姓，在类似见义勇为、拾金不昧、援手相帮等等受到社会全体成员关注的事件当中，他们有一些影响了其他人生活、震撼了其他人心灵的行为——他们是因为事件而受到关注的人，他们的行为和与行为相关的东西要胜过他们自身。对于主持人来说，他对两类受访嘉宾的根本性把握，决定了他会如何组织他的问题，形成什么样的节目。

如果有人坚持说，一个人处于社会中，向什么方向发展是完全由自己决定的，这种判断完全撇开了社会心理学中人与社会相联系的原理。"当一个人针对某种环境调整自己时，他就会变成另一个个体；但是，他在变成另一个个体的过程中，已经影响了他在其中生活的共同体。这种影响也许微不足道，但是只要他调整自己，他所进行的这些调整就会改变他能够对其作出反应的这个环境的类型，因而这个世界也就相应地变成了另一个世界。"[19] 人是因为他所处的环境而获得了对外界事物的认知，明白了世界是什么样子，而明白了之后，才会产生自己对世界的不同看法。我们暂且把第一类人物称之为天才或领袖，他们所做的行为因为他们所在位置的不同而能够更大能量地影响周围的世界，但是他们本质上和普通的个体一样，需要受到社会的制约，他们的成就也同样是各种社会刺激的反应。主持人在节目中由此而针对大人物的平凡生活提问的情况比比皆是，要明白因为这些方面而使得大人物并没有脱离他所在这个社会；"但是，就天才人物而言，他用来对群体的一般化态度作出反应的、他自己的这种明确态度，却是独特的、富有创造性的"。[20]

观众当然希望从人物专访类节目中看到与众不同的东西，至少也是"名人何以为名"，这使得很多主持人从节目开场就把这些特殊身份的人物高高供起，仿佛他们不食人间烟火，但是这种提问方式疏远了嘉宾与观众之间的距离。换一个角度来看，节目要体现这些嘉宾作为共同体中的成员的特别之处，就要从一、体现他是共同体的一员，具备常人的喜怒哀乐；二、特别在何处，这样两个方面来编排组织。

我们来看凤凰卫视《鲁豫有约》节目中主持人陈鲁豫（后称"鲁"）对到访嘉宾——前国家女排主教练郎平（后称"郎"）的两段采访：

1.

郎：其实那会儿也没觉得多爱排球，只是觉得打排球热闹，能玩。那会儿，小孩

没什么玩的,你要是在家天天就是干家务,然后就是写大字,写毛笔字、钢笔字,做作业,没有什么娱乐。

鲁:你从什么时候开始觉得这事挺认真的了?

郎:大概到了体校以后,经常看一些比赛,到工人体育场;工人体育场,看什么排球比赛,什么北京队跟什么队比赛,我觉得这个挺神气的,带着北京队字样,去跟外国人打比赛,我自己感觉特好,我现在想想都特可笑。你想我那个儿,跟人差一截,而且我从来没有机会跟别人一起打,全把我给扔边上了。

鲁:你只是板凳队员吗?

郎:板凳,铁板凳。[21]

2.

鲁:那时候真的特奇怪,就是你一回来我就觉得,郎平一回来当教练就对了,就特放心、特踏实。

郎:那很奇怪啊。

鲁:当时所有人,球迷的感觉都是这样。你当时意识到这一点吗?

郎:没有。

鲁:你当时没有意识到?

郎:没有。

鲁:你回到北京机场那一天,出来的时候,闪光灯、无数的摄像机对着你。

郎:吓我一跳。我下来的时候,说实话我连头都没梳,飞了十几个小时迷迷糊糊下来了。

鲁:也就以为你妈、你姐去接你了。

郎:对。我还跟她说,我说你别告诉记者我回来了,你就说不知道她什么时候回来。后来记者还是从航班的名单上查到了。我回来非常低调,我不知道自己能干成什么样,我就想踏踏实实干活,干点事情,尽自己最大能力,不想把它炒得……我是这么想的,因为我出去以后觉得还是很务实,回来就是踏踏实实干点事情,既然大家信任我,我就努力去干,干成什么样,那不是我一个人能决定的,不是光你一个人去努力,是整个一个团体。[22]

如果没有讲述郎平从小成长经历的一段,而直接突出后来一段中郎平成为新闻人物的部分,那么我们在节目中只看到了人物的独特之处,这种独特也并不能直接使观众感受到是与普通个体之间的差别,在观众的认知中缺乏一个从普通变为不普通的适应过程。而有了前一段郎平做板凳队员的经历铺垫,观众的认知从社会过程的平凡处进入,才能够对后来的郎平在高峰的开始仍然保持平和的心态表示出崇敬。主持人要意识到,对于幼时、成长阶段等等名人未名故事的部分的展现,是衬托名人不凡之处的绿叶;证实了她是这个团体的一员,才能够让人接受她的不同和不同背后值得尊敬的部分。按照社会心理学的观点,伟大的人的伟大之处,在于他们使用个体的力量使他们所处的共同体变成了另外一种共同体,而电视节目的传媒特性使得他

们的观念和新的态度得到传播，反过来成就了这些受访嘉宾的自我实现。如果不讲述郎平儿时的经历，直接提问后来的回国事件，郎平的回答可能会更生涩而客套。鲁豫对节目的先后安排遵循了这层规律，使得郎平在接受访问的过程中情绪的变化流畅而有序（这里说的序，是主持人希望的顺序）。我们的自我都是一个社会性的自我，只有得到其他人的承认，才能够具有我们所希望拥有的那种价值观。总结以上这点来说，观众希望看到一个从平凡而走向不平凡的嘉宾，以对于自己更有启发意义和说服力；而嘉宾本质上也愿意说出自己与众不同的想法和做法，因为作为社会的一员，获得社会其他成员的承认能够极大地满足自己内心自我实现的需要。在节目预备过程中认识到了这两部分的平衡，主持人就可以进行下一步语言层面的工作了。

而第二类可能会出现在人物专访类节目中的嘉宾依然是遵循着一、他是共同体的一员；二、特别在何处，来进行节目的设置。差别在于，在第一类人物的访问过程中主持人通常致力于向观众强调他同样作为社会的一员，和其他人的差异在什么地方。而在第二类嘉宾的访问过程中，由于对象本身是一个普通的个体，围绕着事件进行提问是节目的主要方式，主持人要明白的一点是，只要普通个体能够在一定层面上使他所称或生存的共同体有所变化，那么他就在一定程度上具备了伟大的人物所必须具有的成分；而当他的所作所为产生了深远的影响时，他就因为他的所为而成为天才或者伟大的人物。主持人的准备，是帮助他与一般的个体区别开来，从而展示他对社会的特别影响。

（五）心理学角度看人际传播层面的小结

我们都知道电视之所以成为那么多人生活中获取信息的最主要渠道，是因为电视具备人际传播的亲切感和可信任感。在电视节目，特别是人物专访类电视节目中，大众传播的任务是被很隐蔽地藏匿于人际传播的大量对话背后的——主持人面对的大量工作是在人际传播层面展开的。在很多成功的人物专访节目中，观众往往在看罢节目后得到了一次心灵的洗礼，道德境界的提升，一个好的受访嘉宾的平实语言也往往胜过千百句的教条式的说理。

援引美学中对于"和谐"的观点来说，审美过程中因为体会到了和谐而获得了美的感受，在"主我"与"客我"共同作用于同一个个体的情况下，二者如果能够获得和谐统一的发展，也势必是一种美的境界，"对情景做出反应的有机体，能够理解这个向他提出问题的情景，"[23]就好像一个人明确他自己要做什么，那么就能够从"主我"出发来对待。相比一些节目在节目最后牵强附会的所谓"煽情"，硬生生要把受访嘉宾的精神境界提高一个层次，倒还是应该在社会心理学的角度多下功夫。主持人找到受访嘉宾"主我"与"客我"最佳的结合点，节目结束于二者融合的体现，对于嘉宾来说，这是他作为一个社会的成员实现自我的良好方式，给予了嘉宾心灵上的收获。对于观众来说，在获得信息之外得到了对于人格美的一种享受。目前在电视屏幕中，我们所能看到的著名的人物专访类节目也莫不如此。

四、口语传播层面的准备

（一）"流"态的口语传播

电视节目主持人是靠说话来进行工作的电视人,而我们探讨的节目之所以称为"人物专访",也正是因为节目的形式最表面的形式是通过访问与交谈。"节目主持人处于第一位的职业能力是口语能力",[24]"节目主持人以言语活动为手段主持节目"。[25]语言是一种社会行为方式,从表现上说,它的意义可以等同于其他的社会行为方式,并不是一般理解中的"说说而已";在人类区别于其他动物物种的沟通与交流中,也正因为人类有了语言,才能够挖掘出更多的意义,发展人类自身。在人物专访类节目当中,主持人特别要注意的是,从达尔文的心理学观点出发,情绪这种心理状态先于语言表达而产生,语言只是用来表述某种情绪,也只是用以表述这种情绪的方式之一。例如一个人生气,他可能会骂人,也可能会砸东西,对于生气这个情绪的表达是没有差异的。但是,也要认识到这一点,作为语音姿态的语言表达,和其他的姿态活动是不同的,我们做表情自己并不能看到,而说话则会被自己听到。每个人的内心都存在对自己语言表达的一个监控的"我"。在这点上,我们可以确信嘉宾能够对他所说的每一句话负责,这种负责的态度反过来会制约他说出我们想知道的内容。

米德有过这样的分析:"如果说'恶霸及懦夫'这句古老的格言包含着某种真理,那么我们可以根据下列事实发现这种真理,即一个人的横行霸道态度,也在他自己内心之中导致了这种态度在其他人那里所导致的恐惧态度,因此,当他处在一个揭露他的外强中干的特定情景之中时,我们就会发现他的态度其实与其他人的态度并无二致。"[26]我们往往对于语言的表层涵义过于信任,而忽略真正驱使这些语言的内在心理;我们看到听到的,或者应该说,在口语表达层面往往需要一个智慧的主持人绕开各式各样的阻挡,直抵沟通的核心,而又要从这个核心绕回到出发的语言起点,促使来访嘉宾用恰当的语言表达主持人希望他表述的意图。

我们现在在电视屏幕上所看到的人物访谈类节目,看起来很像一场精彩的乒乓球赛,白色的小球从左到右,再由右而左,被有节奏地击打。偶尔有一个惊险的高抛球,也是以优美的弧线回到了乒乓桌上,更添了比赛的可看性。试想如果比赛经常被选手中的一位因为没有接到球而中断,就算最后分出了输赢,比赛也不会产生比前一种局面更好的观赏效果。人物访谈类节目,同样需要保持一种"流"态。"所谓'流'态,是指人际交流中话语的自然连贯性。电视访谈很大的魅力就在于它所保存的生活化的谈话流态。"[27]基于我们在人物专访节目中与嘉宾的探讨根本上都不是就事论事的浅层讨论,而是在由表及里的问题中涉及情感层面的挖掘和展示,所以我们更需要在"流"态的对话中进行整个节目。当然,我们并不否认录制后的剪辑会改变现场的部分对话,但是,没有流态的对话,就没有流畅的思路,更不会有流利的表达和流行的节目了。

（二）口语传播思路基本模式

在日常生活中我们对于口语的认识，都能达成这样的统一：人的大脑是一个"黑箱"，其中关于口语组织的部分因为社会生活中不同刺激而拥有不同的思路起源，这些思路有的在某些领域有所交叉，有的则毫不相关，他们都因为某一个命题而集合起来，是大脑为某段口语表达而准备的"素材"。到达第二个阶段也就是实际表达的时候，由大脑指挥发声器官逐一作为符号和信号发出。

在人类还没有发现用超越口语语言的方式交流之前，这样一个矛盾总是存在着：大脑的思路集合往往是多个点同时被激发，同时运行的；而到了表达的阶段，话就要一句一句说，形成了一个顺序。无序的对话破坏节目的整体意图，是失败的对话，所以主持人必须要选择一个思路模式，为还没有进行的谈话打造一个清晰的轮廓，为提问排队。

早在80年代，美国的传媒学者约翰·布雷迪就提出："采访可以采取两种基本形式：一种像个漏斗，另一种像个倒过来的漏斗。"[28]正漏斗方式以开放式问题开始，倒漏斗方式以封闭的问题开头。这两种基本形式也可以拓展出很多漏斗变形模式，我们在本章要分析的是这样的模式背后的心理学原理和应用方法。

1. 正漏斗形式

开放性问题能够促进谈话。以开放的问题开始访谈，对于嘉宾的回答并没有指定，而在之后的提问过程中逐渐增强问题的指向性，把"网"收拢，对于陌生的谈话对象和不是那么善于表达自己的访谈对象，这是拉进心理距离的好方法。在面对镜头和许多陌生的工作人员时，并不是每个人都能够训练有素地拿出最镇静的状态的。在心理学的应用层面上说，"情感从本质上说是私人化的。这意味着任何试图反映受访者情感的做法都应被看成是指向人际的亲密性。"[29]人的心理存在一个安全距离，空间上表现为不能够接受陌生人过于靠近，不然就会非常不安，对话中表现为对自我隐私话题的回避和沉默。开放性的问题往往带有社会活动其他的参照对象，这让受访嘉宾有话说、好说话。

我们先来看上海电视台财经频道《财富人生》节目中主持人叶蓉（后称"叶"）对到访嘉宾——华谊兄弟投资有限公司董事长王中军（后称"王"）的一段采访：

叶：在我接触的有些企业家中，有人像消防队员，有人像保姆，事必躬亲，马不停蹄。但是您却好像不同，不管是汽车销售，还是影视制作，好像一切都可以被您简化得清清楚楚，为什么会如此潇洒？

王：在我们公司，如果你是一个有效率的管理者的话，开个会，一个小时足够了！一个小时，我都觉得自己的废话已经开始重复了。就像你采访我，采访一个小时还比较好玩。如果我们坐在这儿谈半天，我肯定会有很多啰嗦的话。我觉得经营也是一样的。其实，我到现在也没有什么工作量，我这是说实话。但有一次，我在一个企业家论坛上，说我一天工作三五个小时，结果却

受到很多人的攻击，说我在瞎说。可是仔细想想，我还真就工作这么点时间，如果你真要我工作八小时，我真的觉得没事干。我可能就关在办公室里看报纸，或者拿本什么画册、杂志看看。

叶：听您的描述蛮像一个甩手掌柜的，那么，您一天只工作三五个小时，闲下来，您又怎么打发时间呢？

王：稍微俗了一点，打扑克，锄大地啊，我们北京人玩的。此外，我经常会下午三四点钟没事了，就坐在三里屯的酒吧外面晒太阳，我从来不坐里面，夏天去的频率非常高。我觉得，这个休息的方式特别舒服，晒晒太阳，翻翻乱七八糟的报纸、杂志。当然，还有一个——看美女啦！马路上来来往往的漂亮女孩非常多，真是流动的风景。你会感觉心情特好，这就是我的业余生活。

叶：是不是您有些顾虑？因为您刚才透露的这些兴趣爱好仅仅是特别平民化的一个侧面，其实，您还有一些特别贵族化的爱好，比如说跑马、比如说收藏……

王：马不可能天天去骑，但是因为我自己养了 60 匹马，耗了好几千万，不去骑，我就觉得对不起自己的这点投入。我现在骑马有时候倒像完成任务一样，毕竟是 40 多岁的人了，需要锻炼。[30]

在这段对话的最后我们看出了主持人提问的真正意图——针对嘉宾的奢华爱好，而开始的两个问题，主持人把问题落在了"为什么""怎么"这样开放的提问点上。兴趣爱好属于个人隐私，何况是大家都很敏感的"显富"爱好。如果直接提问，嘉宾拒绝回答会令主持人很难堪，所以主持人很聪明地采取了正漏斗模式，试探嘉宾在这个问题上的坦诚程度，在心理距离上接近他。等到对方进入了不再设防的放松状态，连"看美女"这样的玩笑都主动说出的时候，主持人再提问，嘉宾不但回答了，而且回答得比我们想知道的还要多。

有人认为正漏斗式的提问模式对于那些表现欲望很强的嘉宾会有一发不可收拾、失去节目主导权的危险，其实对于在心理方面感受敏感而语言充满智慧的主持人来说，这样的提问更多时候还是用"诱蛇进洞"来形容更为贴切。在心理沟通技巧上，强行的某种情绪的施加（隐藏于表面问题背后的）会让谈话双方的关系恶化，如果不能够确定对方的某种情绪，或者不能够确定对方对你的信任，使用尝试的方式作出主持人的反应，嘉宾在纠正的过程中就会进一步肯定或者否定你的猜测。

比方说：

嘉宾：当时情况十分危急，我几乎没有思考的时间就冲了过去。

主持：看来你非常在乎这件事的成败结果。

嘉宾：当然，这件事对我很重要，我没法不在乎。

正漏斗的采访模式还可以衍生出众多的正漏斗变形，比如正腰型漏斗：提问是多个连续的开放性问题开始，然后逐渐缩小回答的宽泛性。这些变形可以在日常的口语训练中为主持人提供语言和心理技巧之间联系的锻炼。从这个层面我们也可以意识到，在提问很多情境下并不是为了要知道表面所问的信息。

2. 倒漏斗形式

与正漏斗形式相反,倒漏斗形式是以针对性很强的封闭型问句开始的。对于故事很多的嘉宾,封闭型的问题能够让他们在心理上明确他们应该如何配合你的访谈,也一定程度消除了他们无止境自由发挥的可能。如果节目已经过半,嘉宾还在对第一个问题的回答进行自我陶醉,那将是主持人多大的失败啊。

我们来看中央电视台《艺术人生》节目中主持人朱军(后称"朱")对到访嘉宾——歌唱家郭兰英(后称"郭")的一段采访:

朱:您嗓音那么好,爱吃辣椒吗?

郭:吃辣椒。大家都知道我的家乡山西最有名的是醋,是不是?

朱:对,山西醋。

郭:当然了,这个是世界闻名的,但是在我的家乡是:"少盐缺醋辣椒管够。"所以从小是吃辣椒长大的。吃完了辣椒嗓子挺好的。

朱:除了您刚才说的"缺盐少醋辣椒管够"以外,好像还有一样特别出名的。

郭:戏是吧?

朱:晋剧在那个地方是不是家喻户晓?

郭:那是全山西来讲的话,都是家喻户晓,都非常喜爱晋剧。

朱:您小的时候经常看戏吗?

郭:看。

朱:对。听说当时是因为有一个算命先生给你算了一卦,说你要吃百家饭、穿百家衣,所以把您送到了戏班里,是这么回事么?

郭:有点相似。也不是算命先生,那时候农村里头就叫"神婆"吧,就是跳大神的。我妈妈生了十二个孩子,一打,我是第六个。前边五个全是男的,我是老六,下边又有一个妹妹,但没有活下来。所以我命大,幸运,活了下来。接着又是男孩,全是男的。就因为是一个女的,家里太穷,生下来就没有奶吃。怎么办呢?我父亲给地主扛长活,自己还顾不过来。妈妈是家庭妇女,一大堆孩子在那里要饭吃。冬天光着屁股,夏天就更不用说了。夏天好过呀,冬天就不行了。我嗓门大,一生下来哇哇要吃的,可是妈妈没有奶,所以就把我扔了。扔出去了之后,妈妈就在那儿哭了,哥哥们卧在炕上一个劲地要妹妹。爸爸没办法,你不能够看着孩子饿死,是不是?扔出去让狼叼着吃了就眼不见心不烦了。……[31]

在这段采访中,朱军用了好几个连续的封闭式问题,都只需要嘉宾回答"是"或者"否",在这样的问题下嘉宾都作出了远超过问题直指范围的回答,可以看出,这是一个能够滔滔不绝,也爱说故事的嘉宾。当然对于家乡的看法以及各种民俗的情况不是节目应该探讨的话题,所以从辣椒到戏到戏班,最后一路到达了主持人真正想问的嘉宾艺术人生的开端。在谈话过程中,封闭型问题易于把谈话的主导权控制在主持人的手中,但是一直使用会让节目枯燥乏味很难有让人感兴趣的亮点。所以在倒漏

斗形式中,紧接着封闭型问题的,往往是更为宽泛的提问和提问范围。

我们来看几个不同的人物专访类节目中主持人用于开场第一个提问的问题:

"你应不应该算那种音乐儿童,从很小开始就接受正规的音乐教育跟音乐训练?"(《鲁豫有约》鲁豫采访崔健)

"前不久我在 10 月份刚刚公布的胡润版的百富榜上看到您的名字,您以个人资产 27 亿位列第 27 名,对于这两个比较巧合的 27,您怎么看?"(《财富人生》叶蓉采访刘长乐)

"在请你们两位来之前,我们的工作人员小声告诉我,说你得弄清楚这两人结婚了没有?"(《明星三人行》窦文涛采访徐帆、冯小刚)

⋯⋯

这几个问题都属于封闭型的提问,从心理学上来看,嘉宾来参加节目,带有某种忐忑的心理,他并不知道主持人会提出什么样的问题,给出一个开放的问题,也可能会导致嘉宾答非所问;从另外一方面,封闭性的问题往往在提问的同时,传递了一些能够引起嘉宾兴趣的信息,引起了他们说话的兴趣。而且一个封闭式的问题,很容易就会变成开放性的问题。比如:"你对这次旅行的感觉怎么样?"(开放性问题)和"你对这次旅行的感觉还好么?"(封闭型问题)两个问题所问的点都是一致的,主持人不同的提问方式都取决于你想从嘉宾那里获得什么,你希望嘉宾从什么状态开始。这也进一步论证了主持人应该是一个主导节目的人,一个称职的主持人应该懂得如何运用自己的职业技巧主导整个节目。

倒漏斗同样会有许多的变形漏斗模式,也同样是在连续的对话过程中寻找思路的拓展和话题的深入。而倒漏斗还可以和正漏斗结合,形成沙漏式的漏斗,倒漏斗加正漏斗形成纺锤形沙漏,正漏斗加倒漏斗形成腰形沙漏,这相对单纯的漏斗形谈话而言,需要更为缜密的预先准备,问题之间的转换需要对被访嘉宾心理更大的把握。

(三)口语传播层面的小结

口语传播的过程需要一定的逻辑,这种逻辑一方面是便于主持人开展他访问的工作,日常化的语言和思维模式使到访嘉宾能够更好地适应和讲述;另外一方面,主持人在这种逻辑下进行带有表里差异的深度访谈,才能够成就一期对受众有所启迪而不仅仅是看个热闹的人物专访节目。口语传播本身的特性规定了语言的选择更偏向生活口语而非书面表达,这也是电视这个媒体的特殊要求,即便主持人在访谈过程中会使用表达礼貌礼仪的很多客套话,那仍然是取自日常生活中我们用以表达礼貌礼仪的范畴;也正是这种无异于日常的沟通符号的选择,让电视机前的受众可以毫无压力和困难地与电视节目进行情感沟通。

五、小　　结

电视节目主持人是一个非常特殊的职业,他的特殊性并不是所谓的个人魅力造

就的,而是电视传媒这个受到社会瞩目的工作天地赋予的。人物专访类电视节目更是在电视节目发展到成熟阶段的产物,因为从这个节目中,观众不仅仅能够获得像新闻一样的自己之外的信息,还能够产生对身为社会成员的行为的一定影响。

在这个特殊的电视节目中,主持人的准备应该有一个很重要的方面是从心理学角度展开的,不论是文中重点探讨的社会心理学,还是更为关注个体差异的分门别类的心理学,都能够为主持人找到更为贴近采访嘉宾的方法提供符合规律的处理方法。很多的主持人在开展工作的时候,都惯于仅从最基础、最表面的访谈提问出发,使劲钻研如何提问、提问的用词、提问的先后等等,其实,这种方法只能够应对一时的突发状况,对于树立一个人物访谈节目的品牌和对于节目长久的发展,都会显得力不从心。中国道家说:"一生二,二生三,三生万物",纷繁的节目样式、不同的风格类型或许会令电视人眼花缭乱不知方向,但是节目本质对到访嘉宾心理以及精神层面的沟通与探讨,或许才是一个有灵魂的节目该挖掘的方面。

目前在国内的媒体中,人物专访类节目主持人的年龄普遍较长,并不能够看到初出茅庐的二十多岁的年轻人,这一点虽然不是规定,但是也能够看出,只有年龄略长在日常生活中交流经验丰富、在沟通时具备敏锐洞察力的人才能够胜任这份工作。这也同样让我们看到,懂得人的成长的本质规律、掌握媒体的特殊性在心理学中的特殊作用,并且谙熟语言沟通时心理技巧的使用,对于人物专访类节目主持人具有相当重要的作用。

如果我们将电视看为一项产业,观众本质上也是消费者。那么电视发展初期时"百花争艳"的局面很快会培养出具备鉴赏能力的观众,而这些观众又决定了电视产业下一步品牌胜利的走向。从心理学角度出发来讨论电视节目的未来,的确会是具备前瞻性的新方向。

注 释

[1] [美]乔治·赫伯特·米德:《心灵、自我与社会》,华夏出版社 1999 年 1 月版,第 7 页。

[2] 吴郁:《主持人语言表达技巧》,中国广播电视出版社 2002 年 1 月版,第 3 页。

[3] 吴郁:《主持人语言表达技巧》,中国广播电视出版社 2002 年 1 月版,第 6 页。

[4] [美]乔治·赫伯特·米德:《心灵、自我与社会》,华夏出版社 1999 年 1 月版,第 38 页。

[5] [美]乔治·赫伯特·米德:《心灵、自我与社会》,华夏出版社 1999 年 1 月版,第 38 页。

[6] 陆炯主编:《财富人生·光荣与梦想》,上海人民出版社 2005 年 1 月版,第 161 页。

[7] [美]乔治·赫伯特·米德:《心灵、自我与社会》,华夏出版社 1999 年 1 月版,第 144 页。

[8] [美]乔治·赫伯特·米德:《心灵、自我与社会》,华夏出版社 1999 年 1 月版,第 145 页。

[9] [美]乔治·赫伯特·米德:《心灵、自我与社会》,华夏出版社 1999 年 1 月版,第 84 页。

[10] [美]乔治·赫伯特·米德:《心灵、自我与社会》,华夏出版社 1999 年 1 月版,第 85 页。

[11] [美]乔治·赫伯特·米德:《心灵、自我与社会》,华夏出版社 1999 年 1 月版,第 414 页。

[12] 杨澜:《我问故我在》,学林出版社 1999 年 1 月版,第 6 页。

[13] [美]乔治·赫伯特·米德:《心灵、自我与社会》,华夏出版社 1999 年 1 月版,第 279 页。

[14] 《艺术人生·明星心路历程》,中国青年出版社 2002 年 5 月版,第 14 页。

[15] 〔美〕乔治·赫伯特·米德：《心灵、自我与社会》，华夏出版社 1999 年 1 月版，第 87 页。

[16] 朱羽君、雷蔚真：《电视采访学》，中国人民大学出版社 1999 年 12 月版，第 257 页。

[17] 〔美〕Rita Sommers-Flanagan 博士 John Sommers-Flanagan 博士著，陈祉研等译：《心理咨询面谈技术》，中国轻工业出版社 2001 年 5 月版，第 72 页。

[18] 杨澜等 编著：《杨澜访谈录·第 10 辑》，辽宁人民出版社 2002 年 10 月版，第 135 页。

[19] 〔美〕乔治·赫伯特·米德：《心灵、自我与社会》，华夏出版社 1999 年 1 月版，第 232 页。

[20] 〔美〕乔治·赫伯特·米德：《心灵、自我与社会》，华夏出版社 1999 年 1 月版，第 234 页。

[21] 凤凰卫视 编著：《鲁豫有约·第二辑：岁月与回响》，辽宁人民出版社 2003 年 1 月版，第 56 页。

[22] 凤凰卫视 编著：《鲁豫有约·第二辑：岁月与回响》，辽宁人民出版社 2003 年 1 月版，第 66 页。

[23] 〔美〕乔治·赫伯特·米德：《心灵、自我与社会》，华夏出版社 1999 年 1 月版，第 302 页。

[24] 应天常 著：《节目主持语用学》，北京广播学院出版社 2001 年 8 月版，第 20 页。

[25] 应天常 著：《节目主持语用学》，北京广播学院出版社 2001 年 8 月版，第 27 页。

[26] 〔美〕乔治·赫伯特·米德：《心灵、自我与社会》，华夏出版社 1999 年 1 月版，第 70 页。

[27] 朱羽君 雷蔚真：《电视采访学》，中国人民大学出版社 1999 年 12 月版，第 262 页。

[28] 〔美〕约翰·布雷迪 著：《采访技巧》，新华出版社 1986 年 8 月版，第 97 页。

[29] 〔美〕Rita Sommers-Flanagan 博士 John Sommers-Flanagan 博士 著，陈祉研等译：《心理咨询面谈技术》，中国轻工业出版社 2001 年 5 月版，第 100 页。

[30] 陆炯 主编：《财富人生·光荣与梦想》，上海人民出版社 2005 年 1 月版，第 98 页。

[31] 《艺术人生·明星心路历程》，中国青年出版社 2002 年 5 月版，第 237 页。

参考书目

1. 〔美〕乔治·赫伯特·米德：《心灵、自我与社会》，华夏出版社 1999 年 1 月版。

2. 吴郁：《主持人语言表达技巧》，中国广播电视出版社 2002 年 1 月版。

3. 朱羽君、雷蔚真：《电视采访学》，中国人民大学出版社 1999 年 12 月版。

4. 〔美〕Rita Sommers-Flanagan 博士 John Sommers-Flanagan 博士 著，陈祉研等译：《心理咨询面谈技术》，中国轻工业出版社 2001 年 5 月版。

5. 应天常：《节目主持语用学》，北京广播学院出版社 2001 年 8 月版。

6. 〔美〕约翰·布雷迪：《采访技巧》，新华出版社 1986 年 8 月版。

7. 凤凰卫视 编著：《鲁豫有约·第一辑：岁月与回响》，辽宁人民出版社 2003 年 1 月版。

8. 凤凰卫视 编著：《鲁豫有约·第二辑：岁月与回响》，辽宁人民出版社 2003 年 1 月版。

9. 节目主持人/窦文涛：《真情面对·明星三人行》，现代出版社 2000 年 5 月版。

10. 节目主持人/窦文涛：《相约时分·明星三人行》，现代出版社 2001 年 6 月版。

11. 陆炯 主编：《财富人生·榜样的力量》，上海教育出版社 2004 年 7 月版。

12. 陆炯 主编：《财富人生·光荣与梦想》，上海人民出版社 2005 年 1 月版。

13. 杨澜：《我问故我在》，学林出版社 1999 年 1 月版。

14. 杨澜等 编著：《杨澜访谈录·第 10 辑》，辽宁人民出版社 2002 年 10 月版。

15. 《艺术人生·明星心路历程》，中国青年出版社 2002 年 5 月版。

中国主持人专业教育问题探究

——兼上戏主持人专业十年办学思考

孙祖平

20世纪90年代，中国电视节目的栏目化终成气候，电视节目发展跃上新的平台。电视节目栏目化得益于主持人在节目创造中的作用和地位的确立，主持人作为一个最活跃的因素，凝聚、组织起传播内容，使之变得鲜活、规范、能辨认、可持续发展，从而一举改变了以往电视节目内容零敲碎打、形象杂乱模糊的无序状态。主持人节目进入快车道运行，电视机构急需大批从业的节目主持人。正是在这一背景催发下，上海戏剧学院新建立的电视艺术系创办了我国第一个培养电视节目主持人的本科教育专业，20世纪末，正值该专业第一届主持班毕业，我们发表了一篇题为《赋予自己的观念以自己的形式——首届电视节目主持人本科班办班访谈》的教学总结："走过四年的路程，我们终于培养出第一批本科毕业的'学院派'电视节目主持人。"[1]

笔者参与了我院主持专业的筹建、管理和教学，曾欣喜地认同我们能成功地培养电视节目主持人的判断："经数年教学实践，已初步摸索出一条如何培养电视广播节目主持人的思路，设计出一套较为系统的教学方案和课程设置。"[2]话虽如此说，但内心深处总觉得还有一些什么事理不那么顺畅，思绪为种种挥之不去的困惑久久缠绕，令人苦恼不已。

困　惑

困惑之一：为什么在主持人的故乡美国没有专门培养电视节目主持人的专业教育？

作为一个概念、一种职业、一个工种，电视节目主持人起源于美国，20世纪四五十年代，主持人陆续亮相于美国电视屏幕，其后，这一传播方式迅速获得了超越国界的发展。20世纪80年代，中国的电视节目开始出现主持人的身影，在众多研究者把目光投向主持人的同时，主持人的教育培养机制也不失时机地开始启动。我们初创主持专业时，对国外的相关资讯近乎一无所知，而国内也无先例可供借鉴：

……据我们所知，当时在国内，还没有一所高等院校开办过电视节目主持人

本科班。如今,市场向我们提出了要求,发起了挑战,我们怎么办?

　　凭着一股子热情,凭着二十多年的办学经验,凭着多年电视剧编导的创作体会,我们没有丝毫的犹豫,意气风发地迎接挑战,全身心地投入了新领域的开拓。

　　时间匆忙,来不及对主持艺术进行完整系统的研究。搞艺术的人喜欢"跟着感觉走"。我们不愿意嚼别人啃过的馍。我们相信任何创新,需要的是:赋予自己的观念以自己的形式。[3]

说得更准确些,我们是按照当时我们对电视节目主持人的理解水准和可能的办学条件,来设置培养目标和制定教学方案的。新专业上马之后,如何提高教学质量、如何完善课程结构、如何把握办学模式便成为当务之急。我们便把学习目光投向国外,想方设法了解传媒发达国家,尤其是美国的主持人教育状况,争取和国际接轨。搜索结果完全出人意料,在主持人的故乡美国,根本没有专门培养电视节目主持人的专业教育,不仅美国没有,世界上所有传媒大国一概没有。

怎么可能呢? 一定是我们太孤陋寡闻了。

但是无论当初还是现在,反馈的信息始终如一:没有。

难道我们所办的主持人教育专业不仅是国内第一家,而且是世界首创?

真正令人大吃一惊!

曾有专家学者去境外考察取经、探讨研究节目主持人的学问:

　　节目主持人是我国改革开放后出现的新生事物,节目主持学是广播电视学这一新兴学科的新兴分支,因此,它成为广播电视界、新闻教育界乃至广大受众关注的一个热门话题,是极其自然的。近两三年,笔者先后赴节目主持人的发源地美国以及台湾、香港考察过,发现他们都没有把节目主持作为一门学问、一门艺术来研究。

　　广播公司就不必说了,即使是名牌新闻学院和研究机构的教授、学者们,说起主持人这个话题,也语焉不详,更遑论理论专著了。对比我国的情况,笔者心中油然升起一股自豪感与欣慰感。[4]

作者在文中将我国主持人理论研究的现状和走向概括为四句话:"热门话题,国际领先,滞后实践,前景美好。"[5]说句老实话,读罢上述文字,本人一点也"自豪"、"欣慰"不起来,却更为困惑,浮现在眼前的是一个更大的"?"。卓有成就的电视节目主持人杨澜在美国哥伦比亚大学主修国际传媒专业时,也为这一问题所困扰:

　　作为常青藤名校之一的哥伦比亚大学的藏书量不可谓不丰,我却没有查出一本有关所谓主持人理论方面的书籍。有关主持人的著作除名人传记外,只有一本名为《采访的艺术》的书带有一些理论色彩。作为一个电视大国和主持人这个词的发源地,出现这种现象一开始让我很诧异,问及指导老师,他反问道:"主持人艺术? 没听过这样的说法。"[6]

怎么回事? 这可是一名中国优秀的职业主持人在美国本土所作的专业搜索,居

然也是一无所获。为什么电视节目主持人的故乡不把电视节目主持人作为一门学问、一门艺术来研究？那些名牌新闻学院和研究机构的教授、学者们显然对节目主持人话题很陌生，甚至有些莫名其妙，更遑论专门培养电视节目主持人的学校教育了。这真是很令人大惑不解，在美国这样的传媒发达国家，广播电视学已是一门被十分精致深入研究的学科，怎么还会有"主持人艺术"这样一片未被开发的空白领域？

困惑之二：有没有一种可以称之为"主持"的能力，只要掌握它，就能主持电视节目？

一直以为存在着这样一种能力。演员会"演"，导演会"导"，编剧会"编"，主持人自然应该会"说"，在专业学习中，这种能力的获得需要通过在教学大纲中被称之为"专业主课"或"主干专业课程"的学业来完成，相当于艺术教育中表演专业的"表演课程"、导演专业的"导演课程"、戏剧影视文学专业的"编剧课程"，通过这些课程的学习，学生就会演戏、导戏、写戏……主持专业主课铁定就应该是一门叫作"主持"的课程。最初，我们把专业主课设定为"主持艺术概论"、"口才言语组织"、"演播空间处理"等科目，在以后的教学实践中，发现有些课程也应纳入主课范围，如"口才言语组织"的基础是语言，离不开有声语言的吐字、发声，中国主持人上岗，普通话测试是必过的一关；还离不开语言和语调技巧，于是增设了"主持语言"为主课。渐渐地又发现，在"电视节目主持人"的称谓中主持人是以"电视节目"为定语的，所以，主持能力应包括对节目形态和内涵的掌控，主课似乎还应增设"电视节目的形态和策划"；而后又发现"演播空间处理"似乎更属于节目导演的工作范畴，还应讲授节目导演的创作理念和方法；还有……思维中的专业主课不断地扩容，大有将所有专业基础课程尽数网罗之势，直到有这么一天——

一位财经节目制片人为他的新栏目寻找主持人，笔者建议他可到我们上戏电视系主持班物色人选，他斩钉截铁地一口回绝："不！我决不会找你主持专业的学生，你们的学生懂经济吗？我找财经大学的学生！"

近乎挑衅的拒绝令笔者如遭当头棒喝：一直以为我们培养的学生能胜任任何电视节目的主持，但事实是，有些节目根本不屑我们的学生，而这不仅仅是一个个案。主持能力究竟该是一种什么样的能力呢？

困惑之三：主持是不是一门艺术？

虽然国外并无"主持艺术"一说，但困惑笔者的倒不是主持是不是一门艺术，而是惊讶于怎么会有那么多节目主持研究者把主持和艺术拉扯在一起："主持艺术概论"、"主持艺术通论"、"主持艺术论"、"主持艺术赏析"、"主持艺术审美"、"主持采访艺术"、"解说艺术"、"主持口语表达艺术"、"主持点评艺术"、"主持艺术的人才培养"……在我国有关主持人研究和主持教育的论述中，诸如艺术、审美的说法比比皆是。有关方面甚至还拟出台"主持人艺术家"的标准，推选一批优秀主持人作为"主持人艺术家"。[7]

主持人是艺术家？

还有其他一些困惑……种种疑问，尤以第一个困惑为甚。

我们发明创造了培养主持人的专业,可是主持人并非由我们发明创造。一定是我们所思所为的某个环节出了偏差。

苦苦思索,寻寻觅觅,历时数年,终于似有所悟——

误　读

有一种职业,就会有一种教育。

既然有电视节目主持人,就应该有培养电视节目主持人的教育。

美国的电视节目主持人是从何而来的呢?

恕笔者才疏学浅,不能直接以第一手资料应对美国电视节目主持人的起源,只能作一些转述,材料来自我国有关主持人研究的专著和文章:

在美国,电视节目主持人不是一个统一的概念,从主持人诞生之日起,就有着不同的称谓,如 host、anchor、moderato 等。

host——英文原意为"主人"。1948 年 12 月,哥伦比亚广播公司推出一档新的综艺娱乐节目《天才展现》;主持人阿瑟·戈弗雷以"主人"的身份把有成就的艺术家请到布置成家居会客厅的演播室,请"客人"们表演自己的拿手节目。host 也就成为综艺节目主持人的代名词。

anchor——英文原意为"锚"、"为难时可依靠的人或物"、"团体比赛中位置或顺序排在最后的运动员",如体育竞技接力赛跑中的最后一棒。1952 年美国总统大选,CBS 电视节目编导唐·休伊特选中经验丰富的资深记者沃尔特·克朗凯特担当大选报道的 anchor,负责将零散的信息和报道作最后组织串联,以整体的方式呈现给受众,anchor 成为新闻节目主持人的代名词。也有把 anchor 译为新闻主播。

moderato——英文原意为"调解人"、"仲裁人"、"会议主席"等,当主持人在电视荧屏主持游戏、竞技节目时,moderato 便成为这类电视节目的代名词。

在欧美,主持人还有一些别的称谓,如:announcer——报幕员、广播员、播音员;compere——音乐会、广播、电视节目等的主持人;时事讽刺剧等的解说者、报幕员;master of ceremonies, mistress of ceremonies——节目主持人、司仪;音乐歌舞或音乐戏剧等演出形式中的报幕人、解说员、评讲员等;presenter ——电视、广播的主持人、报幕员;linkman——广播、电视中串联讨论会等节目的节目主持人;video joker——电视音乐节目主持人;joe personality——娱乐节目主持人、报幕人等等。

host、anchor、moderato 等都是节目主持人,却又是些主持着不同节目的主持人。节目主持人自诞生之日起,便依照所主持节目性质的不同而分门别类,各司其职。即便有着统一的称谓,如英国把主持人称为 presenter,在德国称为 moderator,也有分工的不同,承担着不同的传播任务。随着电视事业的迅猛发展,节目品种越来越丰富,逐渐形成有序的结构系统;电视节目主持人的行当分工也随之精细、深入、配套,有多少种类的主持人节目就有多少种类的节目主持人。尽管主持人的种类繁多,如果撤去遮挡在他们和受众之间的那块魔屏,那么主持人的本职面目便显露无遗,他们大致

是这样三类人：

一批演艺人员；

一批新闻记者；

一批各种领域（政治、经济、法律、军事、教育、科技、心理等）的工作者。

还可以是其他一些职业人士。

他们是在电视屏幕上出镜的演艺人员、新闻记者和专家学者，大致成就了这样三类主持人：

1. 艺员型主持（综艺、竞技、游戏类节目等）；

2. 记者型主持（新闻报道、评论类节目等）；

3. 专家型主持（或知识型主持，社教、服务类节目等）。

各种类型还可分支分类。

此外，还可以有一种主持人——播报型主持，他们是一批播音员，从事播报、配音的工作。当然，对上述三种类型的主持人，播报应该成为他们最重要的基本功之一。

所谓电视节目主持人，其实是一群以电视为媒介和手段、从事着不同职业的工作者：演艺人员、新闻记者、专家学者和其他一些人士……

节目主持人不是一个纯粹统一的职业，而是一个由多种不同职业构成的工种概念，而我们却把这些从事各种不同职业的人士看作纯粹的同一种人。

那么多主持人，一群本质上根本不同的人，从事着各自的职业活动；他们的共同之处只在于他们都在镜头前用口语和肢体语言工作。

我们强调了主持人"说"的共同点，却忽略了他们各自的职业区别，完全无视"说什么"的专业性，偏差就这样发生了！

成就一名节目主持人，对其职业素质的要求有五个关键词：学识、技能、文化、人格、天赋。

五者构成主持人的职业素质能力结构，相应地，也构成了主持人的知识结构，其中，直接关系到主持人职业资质教育的是学识教育和技能教育：

学识教育：即决定主持人职业性质的学科门类教育；

技能教育：即支撑节目主持所需的专门技术能力教育；

决定主持人教育本质的是前者，后者是对前者的互补和支撑。

国外培养主持人，注重的是职业的学识教育，选拔适宜出镜的演艺人员、新闻记者和专家学者；

我们培养主持人，注重的是职业的技能教育，单纯、专门地操练从业者主持节目的语言、口才和状态。

国外也重视主持职业的技能培养，美国的学校教育和社会教育普遍开设有口语交际、口才演讲、肢体语言课程，帮助从业者完成了这一技能训练。人们戏称美国有三宝：美元、核弹加口才。在美国这样的传媒大国，诸如此类的学科已发育得相当成熟，甚至已成为全民性必修科目，不仅学校教育开设口语交际课程，社会上还有各种演讲机构和组织，对民众直到总统进行口才训练。

我们的主持教育则基本没有职业学识教育一说，甚至根本不知职业学识为何物，只是补上了美国学校教育中语言、口才和交际这一块。杨澜在美国名牌大学图书馆没有查出一本有关所谓主持人理论方面的书籍，但一定可以找到汗牛充栋般有关语言、口才和交际的专门著述，其内容正是我国主持教育的主课和主持理论研究的对象，只不过是换了一个名称，叫作"主持"。

美国式的主持人培养，通过职业学识和职业技能的双轨，完成主持能力教育最为基本的结构。所谓主持能力，不是一种纯粹单一的技能，而是由职业的学识能力和多种技能能力多维集束支撑的综合力，根本不存在一门诸"表演"、"导演"、"编剧"这一类可以被称之为专业主课的"主持"课程。

尽管在美国没有我国这样的主持教育，却存在着对主持人职业学识素质的要求：

1978年，美国密苏里州圣路易城KMOX电视台新闻主持人会同加利福尼亚州洛杉矶市玛丽亨特大学教授葛罗斯邀请了全美各电视台新闻部负责人23位，做了一次题为《新闻主持人应该具有什么条件》的抽样调查，结果归纳出15项条件，它们是：看起来舒服（Good Looking）、可信度高（Credibility）、传播能力强（Ability To Communicate）、懂新闻（News Savvy）、有魅力（Charm）、智慧（Wit）、讲话机智（Ability To Adlib）、整洁（Neatness）、年轻有干劲（Youthfulness）、气质（Personality）、口齿清晰（Articulateness）、适应性强（Flexibility）、怜悯心（Compassion）、良好的人缘（Rapport With Other Staffers）、谦虚（Humility）。[8]

这15个量化分析的条件，构成了新闻主持人的综合能力。笔者曾在课堂教学时要求学生逐一减去"你认为还可以减去的条件"，结果，最终一致认为不可删除的是：看起来舒服、可信度高、传播能力强、懂新闻和智慧（或气质）。其中，"看起来舒服"属天赋条件，"智慧"（或"气质"）属先天条件和文化力的综合素养，而"可信度高"、"传播能力强"都与"懂新闻"有关；中央电视台《新闻会客厅》向全国招聘主持，条件为"本科以上（含本科）学历、五年以上新闻媒体从业经验、有亲和力的形象以及普通话一甲证书、45岁以下……"[9]在台湾，"新闻主播"是通过公开竞赛来选拔的："台湾的记者分为一、二、三级，下面还有助理记者。只有具备七年以上工龄的一级记者，才有资格申报主播。"[10]可见"懂新闻"——主持人的学识水平，是出任一名新闻节目主持人必不可少的条件之一。

由于我们把主持人理解为一种纯粹统一的技术性工种，把主持当作一门纯粹单一的技术，这就使得人们很容易把这些技能理解为"艺术"。艺术一词，英语法词为Art，德语为Kunst，可以被宽泛地理解为"一般为了有效地达到一定的生活目的，通过加工，形成某些材料，生产出客观成果或作品的能力或作为活动的'技术'"。[11]至近代，艺术一词逐渐有了狭义的限定，采用了"美的技术"的表达方式，以区别于一般技术，这种"美的技术"能形成幻想形象，具有独特的审美价值和精神的社会功能。这样，现在我们所说的艺术就有了不同内涵的释义：

1. 艺术是一种追求审美价值的情感形象形式,可分为建筑、绘画、雕塑、音乐、文学、舞蹈、戏剧、电视、电影等门类,当然,这一分类只是艺术分类诸多模式中的一种。

2. 艺术是一种纯熟高超技术方法的总结性概念,如领导艺术、政治艺术、军事艺术、外交艺术、谈判艺术、烹饪艺术、编织艺术、茶道艺术、服务艺术……指的都是一项技能卓越不凡的发挥。

两种不同的涵义,前者是指精神产品的形式,后者是对纯熟操作技法的形容。

主持是不是艺术,不能一言以蔽之曰:是,或者不是,而要视主持人所主持的节目在什么涵义、在多大程度上浸染有艺术的意味。电视节目担负有四大使命:新闻传播、文艺娱乐、社会教育、生活服务;相应地,电视节目构筑有实施这四大功能的节目形态:新闻类节目、文艺类节目、社教类节目、服务类节目;主持也就分别具有新闻、艺术、教育、服务的意义,所以,主持是不是艺术,不能一概而论,而要作具体分析,区别对待:

一、就艺术的第一种涵义而言,主持可以是艺术,前提是主持的是文艺节目。电视能将人类所有的生存状态直接转化为电视节目,这曾经使得艺术研究者们对电视能否担负起艺术创造任务一度心存疑虑,随着电视连续剧、电视小说、电视散文、电视诗歌、电视报告、MTV、综艺晚会等电视品种的出现,电视才获得可以独立于其他艺术的自律性,电视成为艺术是有条件的,新闻主持、教育主持、服务主持不能归类为艺术活动。

二、就艺术的第二种涵义而言,当主持人富有创造性地将节目呈现给受众,高超的主持技能便能被形容为艺术——技艺。现在频频见诸各种主持理论研究文字中的"艺术"一词,大都依附于这一层意思。

三、主持可运用某些艺术手段,支撑非艺术门类的节目,如在法制节目中,为再现某一个案,主持人可用"说书"的形式讲故事,甚至扮演剧中人物,用戏剧小品的形式演故事,但节目的整体形态仍是非艺术性的,这类主持也不能视为艺术活动。

四、主持可成为具有某种艺术特色的非艺术行为。电视节目是一个庞大的总系统,艺术形态的节目可与非艺术形态的节目交融渗透,生产出新的电视节目,如《电影传奇》是一档既有新闻纪录特质又具艺术性的节目,主持人既主持节目又出演电影角色,主持成为具有新闻特色的艺术行为,或也可被看作为具有艺术特色的新闻行为。主持的艺术行为和非艺术行为之间存有一个共享的空间。

人们现在津津乐道的主持艺术,更多是艺术第二种涵义的认知,而"主持艺术概论"、"主持艺术通论"、"主持艺术论"等说法,则是极其认真地把主持当作艺术的一个门类活动来看待,这就混淆了艺术的两种不同涵义,就像我们说政治艺术、军事艺术、烹饪艺术,但并不认同政治、军事、烹饪是艺术;就像我们可以说水均益、白岩松、敬一丹、王志、张蔚的主持很艺术,但他们肯定不是艺术家。

电视节目主持人的本质身份是大众传媒的"把门人",而非艺术家,若抹杀了艺术和新闻、教育、生活服务的差别,也就消灭了艺术自己。

之所以我们的专家学者和境外名牌新闻学院和研究机构的教授、学者们难以对

话,实在是因为我们误读了主持人、误读了主持人的教育和培养,也由此产生出中国主持教育的种种问题。

<h1 style="text-align:center">问　题</h1>

问题之一:不分类别。

社会分工是社会进步的标志,有利于生产力的发展。节目分类是电视节目走向成熟的标志,一部电视节目史就是节目不断成型、归类、变化、发展的演进过程。电视节目的驰骋疆域是无限的,可是电视节目的格局构成却是有序的,它有一个结构原则,即依照被表现对象的性质而分门别类,先是节目形态之间的垂直分工:新闻类、文艺类、社教类、服务类……每一类都是一个独立的系统;继而是节目系统内部的水平分工:如新闻类有消息新闻、专题新闻、言论新闻、专项新闻、新闻记录等分类;文艺类有原创文艺、综艺晚会、综艺栏目、专题文艺、专项文艺、综艺竞赛、游戏娱乐等分类。还可交叉分类,如新闻类节目中的言论访谈与其他形态交叉,演变为谈话类节目。

电视节目是分门别类的;

所以,主持电视节目的主持人是分门别类的;

那么,培养电视节目主持人的教育也应该是分门别类的。

就像培养医生,要分科目;培养运动员,要分项目;培养教师,要分学科专业……

可是我们却以为,能培养一种能主持任何节目的主持人。我们初创主持专业时的培养目标是个包罗万象的"全才"概念:

……什么是主持人?

凭我们的感觉,主持人是党和人民的宣传员,是社会的公众形象,是百姓的朋友。

主持艺术是传播的艺术,是边缘的艺术。

我们的专业教学计划就是依照这几条勾勒出来的。

在 1994 年,广电系统的主持人有两种类型:"采编播合作制"和"采编合一制",我们如何定位?

我们确定培养的目标为:

1. 采编播合一;

2. 多才多艺;

3. 具有强烈政治和新闻意识。

一言以蔽之,本专业培养德、智、体全面发展的,能从事各类电视节目主持与采访、策划与编导,以及编辑制作的专门人才。[12]

确立的培养目标不仅是一个主持"全才",而且是一个电视"全才",囊括了主持、

记者、策划、导演、编辑以及制作等重要工种,这一目标的实现显然是不可能的。很快,我们自己也意识到培养目标制定得笼统混淆,又将培养目标调整为:

> 电视艺术系设有"播音与主持"专业,培养从事主持各类电视广播节目的主持人。[13]

缩小了培养目标的范围,聚焦于主持人单一工种,仍很自信地以为我们能用一种教学模式和办法培养出一种能"从事主持各类广播电视节目的主持人"。

我们真能培养出这种"全能型"主持人吗?

这显然也是不可能的。于是又将培养目标修正为:

> ……培养基础扎实、知识面宽、艺术创造力强、综合素质高、富有创新精神、从事电视广播节目的主持人……[14]

换了一种说法:一个十八般武艺样样精通的培养目标,和"全才型"、"全能型"的培养目标并无二致,似是而非,似有实无。从一般概念出发认知节目主持人已成为我们的思维定势:演员的形象、记者的敏锐、艺术家的细胞、演说家的口才、外交家的风度……天底下哪有这样十全十美的主持人? 如同不存在一般概念上的医生、运动员和教师一样,我们也不可能培养出一般概念上的抽象主持人,节目主持人有定义性的归属,所以,在主持人的发源地美国,对节目主持人并没有一个严格统一的共同称谓,而是分门别类地称之为 host、anchor、moderator 等正是节目的性质决定了主持人的性质。所以按照节目的性质分门别类地培养节目主持人也就应该是一件理所应当、再自然不过的事了,培养目标是教育的根本出发点和归宿,主持教育应明白无误地昭示本专业具体的培养目标,决不含糊其辞。

问题之二:无主专业。

按说,这不应该成为一个问题,因为任何一种专业教育都设置有主专业课程。所谓主专业,即是培养一个从业者最为重要的学识门类,职业专长之所系:主持教育的主专业是成就一个主持人之所以成为主持人的根本素质教育所在。可是,由于我们对主持人的误读、模糊错乱的培养目标和不分类别的教育模式互为因果,所制定的教学方案缺失了决定主持人职业性质的学识教育:

> ……系统地掌握主持艺术的基本理论和技能:了解相关科学的知识,有较高的新闻道德意识和文化艺术修养、较强的审美感觉和创造思维能力;能运用自觉参与节目和自主驾驭节目的能力,独立地在节目中创造主持人整体融合的个性演播形象。[15]

诸多规范,似乎很全面了,却唯独没有对主持人职业学识素质的要求,难觅职业专业作为主专业的踪影。国内众多研究电视节目主持人的《概论》和《通论》在论及主持人禀赋要素时,罗列了许多条件,如:

形象好,顺眼,健康;

语言优美,普通话标准、亲切、悦耳;

口才好，能说会道，表达能力强；

智慧，敏锐，思维活跃，随机应变；

投入，状态佳，富有创造力；

学识渊博，有文化修养；

自信，成熟稳健，心理素质健康；

有领导才干，组织能力强，协调能力好；

风度佳，气质好，人格魅力足；

有权威；

有独特风格；

……

方方面面，详尽细致，不一而足，却一概忽略了主持人必须具备的职业学识资质。在日常的教学中，我们关注到学生语言语音的字正腔圆，脸部表情的一颦一笑，坐态走姿的一招一式，甚至脸上的底彩怎么打，眉毛怎么画，穿什么衣服，配什么颜色都要一一细心检点，怎么就单单忘了教他们学习决定主持人职业性质的学科门类教育呢？术有专攻，很难想象，作为一个主持人，不懂新闻，能主持新闻节目；不懂经济，能主持经济节目；不懂法律，能主持法制节目；不懂教育，能主持教育节目……没有特定的专业学识规范，主持人也就失去了支撑职业的主心骨。主专业的重要性在于——

1. 主专业是决定主持人职业资质认证的教育。凤凰卫视毕业于台湾政治大学新闻系、获美国圣约翰大学东亚研究硕士学位、就读于纽约大学政治研究所博士班研究生的阮次山，貌不惊人，普通话不那么标准，说话有些结结巴巴，却以他的国际视野、洞察力和独特经历，专访全球"最关键、最前线、最敏感"的权倾一时的政要，对话世界风云，成为华语媒体第一时政主持人，"结结巴巴"反倒成了他的主持风格和特点。张蔚主持的大型财经访谈节目《决策》《头脑风暴》深受知识阶层好评，得益于她在哈佛大学 MBA 的学习和出任默多克新闻集团中国区业务总监、美国通用电器公司金融分析师等的阅历身份。据报载，有心理访谈类节目主持人因不堪受众的负面心理咨询，自己最终也患有严重的心理障碍，黯然离开节目主持岗位；更有难以自我排解者，用自杀结束了生命。深究其原因，在于他（她）们自身不是职业心理工作者，不具备应有的职业资质。当然，这些都是很极端的个案，但足以证明职业学识乃是主持人安身立命之本，是主持教育的第一命题。

2. 主专业是文化修养的先导和归向。在主持人的能力结构中，除最基本的学识素质和技能素质外，还应有文化素养一项，对那些社会类、时政类、教育类、文化类节目和人生、情感谈话类节目的主持人，尤其需要具备文化的综合实力。不少有识之士都强调主持人应当有渊博的文化知识，但面对无所不包的知识海洋，常令人不知从何起步，而主专业就是文化学习的领航，是文化课程架构的凝聚点。如果把文化要求比作一把锥子，主专业就是这把锥子的锥尖，以主专业选择凝聚的文化结构就是锥子的锥体；而技能训练就是磨刀技艺，能把锥子砥砺得更为锐利锋快。事实上，主持人知识结构中专业和文化的关系是互动的，也就是说，任何一项文化内容都有可能成为主

专业的"潜能"。人文科学的科目之间可相通,自然科学的科目之间可相通,人文科学科目和自然科学科目之间也可相通,主持人的文化储备既要专又要杂,如何"杂"在很大程度上取决于如何"专"。

3. 主专业是取舍技能训练科目和内容的参照坐标。不同的专业取向需有不同的技能辅助,对综艺类主持人,司仪报幕是一项常用的技术,可对新闻类主持人,则没有太大用处,更需要采访、评述的功力。即使学习综艺主持,也不能仅仅局限于司仪报幕,综艺类节目还有横向水平分类,不可能只以一项技艺包揽其他类别的主持方式。课程结构也会因培养目标和主专业的不同而有所不同。

对主持人的职业资质能力,不同形态的节目有着不同的专业要求。主持人应懂行,不是这个领域的行家里手,也应是半个专家,起码是位业余高手。了解、熟识某一或某几个学识领域,才能与这些领域的专家打交道,才能让受众理解你所作的传递。取法乎上,仅得其中,主持教育缺失主专业是致命的"硬伤"。

问题之三:技能唯上。

主专业的缺失,直接导致主持教育独尊"技能"训练,耽溺于技艺的万能,误以为只要掌有某种招数,便能成就一个主持人。

这是些什么技能呢?

由中国广播电视学会节目主持人委员会编著的《主持人技艺训练教程》将这些技能训练概括为六个方面:

1. 主持人口语训练:主持人口语修辞—节目主持环节语—现场言语生成—现场言语智慧;

2. 形体与体态语训练:形体训练—体态语训练—体态语的运用;

3. 主持人形象设计:主持人化妆训练—主持人服装选配;

4. 主持人表演训练:表演基础训练—不同情境表演训练;

5. 主持人调控能力培养:主持人角色调控—主持人节目操作调控—主持人节目效果调控;

6. 节目方案写作训练:主持人文案工作的内容与形式—创意文案写作—节目文案写作—操作预案写作。[16]

从语言、形体与体态、形象设计、表演、调控能力直至文案写作对主持人进行技能培训,既全面周到,又循序渐进,可谓是集大成者,集中体现了中国式主持人教育的理念和方法,编撰者在该书的前言中说:

……现在,我们已经可以清晰地描述优秀主持人的成长之路,描述主持人特定的能力结构和素质结构,同时也可以大致提出培养主持人的基本思路和训练的体系,可以设计若干训练的途径。

我们认为,优秀的节目主持人,其综合素质有三个层面:一是技术层面;二是文化层面;三是人格层面……这本书的编撰定位是基本解决第一个层面的问题,即技艺训练层面的问题……[17]

编撰者为我们描述了"培养主持人的基本思路和训练体系":

通过技术、文化、人格三个层面的训练,完成主持人的综合素质结构;

通过语言直至文案写作等六个方面的训练,完成主持人的特定能力结构。

在实际的教学活动中,人格层面的教育往往是虚软指标,难以进入教学大纲,成为具体课程;文化层面的教育在任何学校教育体系中都属基础构成,更具共性意义;这样真正能成为专业主课的只有技术训练这一块了。

于是,在很大程度上,技术层面能力等于主持专业能力。

这真是一条"优秀主持人的成长之路"吗?

丝毫不用怀疑技术、技能、技艺对培养主持人的重要性,哪怕细微如对走姿、站姿、坐姿乃至表情手势一招一式的把教点拨,都是作为一个公众形象需要加以注意的,没有受过技能训练的主持人是有缺陷的。技艺很重要,但不是第一重要,更不是惟一,说到底,节目主持是一项智力活动,决定主持人本质的是学识素质和文化才情,而非技能操练,专业特长是衡量主持人资格最为重要的条件。在主专业教育的前提下,所有的技能训练都有其存在的合理性和必要性,尤其是语言和口才的训练,更是不可或缺;但如果失去这一前提,一味夸大技术、技能、技巧、技艺的作用,即使真理也会走向谬误。实事求是地说,一个主持人的技艺能力不可能和他的专业素质截然分家,主持人在主持节目时,总会自然而然地伴有语言、口才和肢体技巧的运用,一切自然地流露都来自心灵,需要修正和调节的只是那些不自然的东西。同时还须注意的是,技能训练最忌讳刻意的模式化,具体操作须因人而异、因节目而异,如果我们的主持人迈着同样的步伐、摆着同样的姿态、做着同样的手势、撇着同样的腔调、运用同样的主持套路出现在电视屏幕上,那又会是一幅什么样的景象?

从现象上看,中国的主持人教育可谓世界首创,绝无仅有;从本质上看,中国的主持人教育只是一种技能教育;就这些技能而言,不外乎这样几个方面:主持语言、演播口才、公共关系、肢体语言、电视节目、电视编导等等。参照国外主持人成长的经验,所有这些方面的理念和训练都可以清晰地找到它们的来源——语言学及应用语言学、口才学、公共关系学、交流学、肢体语言学、电视节目学和电视编导学等。我们引以为自豪的主持人研究成果和技艺操练招数,基本离不开这些学科的知识范围。所有这些学科的教育同样还可以为那些以教师、律师、法官、检察官、公务员、导游、销售等作为培养目标的专业服务,它们是非常重要的专业基础课程,但都不能替代特定专业知识结构中主专业的主导地位和作用。

错　觉

肯定有人会这样疑问:上海戏剧学院的主持教育并未分门别类,培养的是通才、全才,没有开设你所主张的专业主课,用技能培养的学生不也当上了主持人?不照样主持节目?在这样那样的比赛中拿名次获奖?首届主持人班的教学荣获上海市教育成果二等奖,这些不都是事实吗?

不错，我们是培养了一批主持人，在电视屏幕上频频亮相，可是我们同时也应该看到这样一种事实：我们所培养的主持人，他们中的大多数主持的是综艺游戏竞技娱乐节目，还有一小部分主持着体育节目和生活服务节目，个别还担任着新闻播报。电视节目有一种最为简单的两分法：把以娱乐为主的节目称为软性节目，把以新闻为主的节目称为硬性节目，那么，我们的学生所主持的基本都属软性节目，也就是说，上戏主持人专业培养的群体成果标本是"演艺型"主持人，他们本质上是一批艺员，一些学生毕业后，干脆直接成为影视剧演员，有的还成了影视明星。从事新闻播报，并非严格意义上的新闻主持人，只是播音员。而在新闻类节目和社教类节目等领域，几乎不容置喙，没有我们学生的立足之地。

　　可见，上戏主持专业能"培养从事主持各类广播电视节目主持人"是一种错觉。

　　他们是怎样被培养成"演艺人员"的呢？原因多多：

　　1. 天赋因素：我们的学生是从每年上千名应试者中经数轮筛选之后挑拔出来的佼佼者，他（她）们有着较好的形象、语言、声音和表演条件，尤其是他们的语言能力，更是由与生俱来的先天语言获得机制所决定，在他们所主持的综艺游戏竞技娱乐节目中，他们天性中的"PLAY"——游戏、玩耍、表演的本能得到了宣泄释放，所以我们的学生常能在低年级就成功地主持综艺游戏娱乐节目，那时的他们真还没在课堂上学到些什么。对艺术类学生而言，天赋于他们的事业具有决定性意义。

　　2. 环境因素：戏剧学院的整体氛围熏陶、激活了他们的艺术思维和创造能力。观看各系学生平时的教学汇报演出和毕业班的公演，观摩社会剧团各种演出，参加形形色色的演艺活动……耳濡目染、潜移默化、"润物细无声"般的艺术滋润，使他们获得审美的欲望和灵气，更多认同自己的演艺身份。

　　3. 课程因素：我们的主持专业设有表演课程，学习主持专业的学生也要排戏、演戏，还要上语言课、声乐课和形体课，这些原本就是表演专业最为重要的主专业和专业基础教学内容。在很长一个阶段，笔者曾竭力试图去拉开主持专业和表演专业的距离，最终发现这只能是一种徒劳，就教学机制而言，上戏的主持专业教育离我院表演系的表演专业教育并不太遥远，两个专业毕业的学生在同一个综艺娱乐栏目出任主持搭档是常有的事，准确地说，综艺主持应是表演专业的一个培养方向。

　　4. 自学因素：因爱好而自学、进修。一些学生在中、小学时代就有过出演影视剧的实践经验；有的担任学校晚会主持人和校电视台、广播台主持人、播音员；有的自小就上艺术学校，任课教师就是我院表演系教师；有的学生酷爱流行音乐，对国内外流行音乐的历史和现状、流派和风格了如指掌；有的学生钟情足球，对世界四大足球联赛的俱乐部、老板、主教练和运动员如数家珍等等。现在校的学生也有外出学习自己喜爱的第二专业，以弥补校内学习不足。

　　可以说，我们主要是在一种本能状态之下，自然而然地训练了学生有缺憾的职业专业能力。上戏现行的主持教学可以称之为是一种"准演艺型"培养机制，其间起决定作用的是人类的游戏天性。其他院校主持专业所能培养的主持人基本也局限于软性节目主持和播报，这是现行主持教育机制的必然产物。

应该说,我们培养的首届主持人班是个相当优秀的集体,入学时,学生的文化素质普遍较高,又勤奋好学,因为是首届,大家都铆足了劲,教和学都达到了一种较好的境界,这批学生已毕业五年有余,其中的佼佼者,清一色主持的是综艺游戏娱乐节目。该班的教学获市教育成果二等奖,为什么不是一等奖?更不是全国一等奖?我们的主持专业可是全国首创啊!可见有关部门是极有分寸地肯定了我们的首届成果,工作很辛苦,也有成绩,但学术意义有限,培养成果并非独一无二、不可替代,评价恰如其分,极为客观明智,这也是促使笔者反思上戏主持成就的动因之一。

还会有这样的异议:上戏主持专业开设有新闻课程和表演课程,不已包括了你所主张的职业学识教育?

开设新闻课程和表演课对学生大有裨益,但还不足以取代专业主课的地位。之所以教新闻,是因为我们意识到:"对国外节目主持人的大体研究发现,节目主持人大都是记者出身。"之所以教表演,是因为"有不少主持人,特别是文艺节目主持人,是从演员转行过来的。"由于我们对主持人的误读,不明白新闻主持人本身就是记者,而且是优秀的资深记者的道理,不明白综艺主持人本身就是艺员,而且是优秀演员的道理,所以我们开设新闻课和表演课,并非是要把学生培养成为记者和艺员,只是认为主持人应具有相应的新闻意识,学会与观众交流而已,且科目不配套,表演课仅有片断和小品训练,课时量也不足,只是辅助课程。曾有人批评上戏的主持专业让学生学表演是不恰当的,戏剧学院培养主持人是历史的误会;我们则反驳道:"……表演课主要任务是解放学生的身心,使学生当众或在镜头前能放松自如,建立自信。同时,通过体验别人或其他社会角色的情感,扩大自己情感领域,学会真诚地在节目中表达自身情感的方法。"现在重新审视这场唇枪舌剑的争论,谁都没有说到点子上,综艺游戏类主持人就应该名正言顺、理直气壮地学习正宗的"表演",而且要作为专业主课来学,而非综艺游戏类主持人未必一定要学表演。

至于拿名次获奖,自然可喜可贺,他(她)们是同龄人中的佼佼者;然而,另一方面也是不能被忽视的,即这样那样的比赛,大多是技能比拼、才艺展示、节目表演、商业炒作,少有主持人意义的"含金量",不必太当一回事。

"准演艺型"主持人成为上戏主持专业的实际培养目标和教学成果,多年来,这一教学机制形成了一定的办学特色,但也带来相应的弊端:学生的学识专业素质缺门,文化素养相对欠高,厌学现象时有出现,就业渠道比较狭窄等,更有相当一部分学生始终处于"不知所措"的迷茫之中,笔者曾在数届学生中作过《专业志向》的无记名调查(每人可选择多项节目形态),其中,一个班级,参加填表的 23 人,希望将来自己能从事综艺、游戏、竞技、娱乐节目主持的 16 人次,选择从事新闻、社教、服务(含经济、法律、科技、建筑、读书等)节目主持的 23 人次;另一班级,参与者 16 人,希望从事新闻、社教、生活、少儿节目的 17 人次,还有矢志成为战地记者的。其实,在每一届学生中,既有一批以"演艺型"主持为终身职业的追求者,他们大都形象出众,热情洋溢,多才多艺;也有一批学生以"记者型"、"专家型"为己任,他们的榜样是中央电视台的水均益、白岩松、敬一丹、崔永元、王志、长江、董倩……香港凤凰卫视的曹景行、阮次山、

吴小莉、陈鲁豫……他们大都毕业于重点高中,文化素质较高,志存高远,忧国忧民。对前一类学生,由于主专业的缺失,他们的潜质并未被充分开掘,才华没有得到极致的发挥,花四学年的时间主要学习技能,实在是过于"奢侈"了;对后一类学生,志趣不在综艺游戏的他们却又不得不把绝对量的时间和精力投入"准演艺型"的教学课程和表演排练中,陷入无奈和无助的境地……

中国的主持教育至今未能摸索出一条如何培养电视节目主持人的思路,未能设计出一套较为系统的教学方案和课程设置,应该是一个不争的事实。

对　策

至此,我们可以比较清晰地看到中国的主持教育和美国的主持人培养之间的不同和差异:

项目	职业学识	职业技能	培养目标	实际培养人才	主持以外的职业能力	培养途径	主持教育专业
美国式选拔	各种人文学科专业 各种自然学科专业	应用语言学 口才交际学 肢体语言学 公共关系学等	演艺型主持人 记者型主持人 专家型主持人等	演艺人员 新闻记者 专家学者等	有	分散开放 自然选择	无
中国式培养	无	主持语言 主持概论通论口才言语 演播空间等	能主持各类电视节目的主持人	综艺娱乐类主持人播音员等	无	集中封闭 刻意训练	有

国外没有主持专业,主持人的录用全凭自然态选拔,不需要专门的培养,我们则是刻意为之,揣度个中原委,大致有三:

认知所致:随着中国社会翻天覆地的变化,中国的电视事业获得突飞猛进的发展,在短期内攀登上世界传媒大国花费数十年才达到的高度。难以同样达标的是软件,虽然引入了主持人节目和节目主持人的传播方式,但国内鲜有现成合格的主持人,不缺懂得某种专业的人,匮乏的是能出镜、在电视屏幕上和受众交流的人,电视机构对主持人的渴求到了饥不择食的地步。于是,寄希望于学校培养,主持教育专业应运而生,1998 年,"播音与主持艺术"正式列入教育部学科专业目录。把"播音"和"主持"捆绑在一起的理由大概是出于两者都是一种"说"的行当,主持人口若悬河、滔滔不绝、能言善辩是最鲜明的表征,这样,"说"便有了两条探索途径:一是将原有的"播音"专业拓展为"播音主持";二是以"口才演播"来诠释主持。"口才主持"似乎比"播音主持"更有话语权,批评诸如"播音即主持"、"播音涵盖主持"的理念,振振有词,无论如何能说会道者比播音员更具主持相。但这只是一种假象,播音本质上是一种口语传播活动,口才本质上是一种口语交流活动,两者都不足以替代主持,"播音"说的是别人的话,"口才"说的是自己的话,而"主持"说的是自己有关节目的话,节目主持

在本质上是一种内容传播活动,口语和口才只是主持综合力的支撑。

传承所致:对主持人,我们曾经非常陌生,以致生发很多与之有关的模糊、错知看法。如把主持人当作一种纯粹统一的职业,把主持能力视为一种纯粹单一的能力,把这种能力定性于口才或语言……一个很重要的原因是,我们没有这方面技能教育的传承,相比之下,我国已有语言方面的教育经验,中国幅员辽阔,民族众多,把普通话作为普天之下通用之语,是明智之举,而且效果显著,但口才等领域的教育则是一片空白。而在美国,口才教育已十分普及,1998 年,美国国家交际协会(The National Communication Association)提出了《培养有能力的交际者:美国中小学教育中的说话、听话及媒体素养标准》,制定了由 20 个标准构成的一套教学标准体系,包括"有效交际的基础"(8 个标准)、说话(4 个标准)、听话(3 个标准)和媒体素养(5 个标准)四个部分对学生进行全面的口语交际训练。口才在美国是全民性的重要交际技能,也是电视节目主持人必备的才艺。把传统的播音员和主持人作比较,似乎我们缺少的就是口才一类的技艺,所以,把口才一类的技艺当作主持能力,把口才一类的课程设定为专业主课也就是可以理解的事了。但也正是如此,我们忘却了美国的主持人还有职业学识教育的传承。十年主持教育建设的一大收获在于我们明白了口才、肢体语言这些技艺对于主持的重要性,由此设计了一个技能训练的系列,这正是以前我们的盲点和空白。一大失误在于技艺的鸠占鹊巢,排斥了学识学科作为专业主课的地位和作用;其次,和国外的技艺相比,我们的技艺课程明显非专业化,属粗放型拼盘凑合,缺乏系统的大局观、缺乏循序渐进的操作演练,迷恋于套路的小感觉、小技巧,太多简单的重复。

人才所致:由于"说"是主持专业最为鲜明的职业特征,最早进入主持研究领域的大都是口才和语言的研究者;还有一些相近或相关领域,如电视节目、电视编导、公共关系等学科的研究者,也会因不谙口才和语言,而视口才或语言为主持中坚。曾有研究者感叹,在我们这个长期不知主持人为何物的国度,怎么一下子冒出了那么多节目主持人的研究者,几千万字的论述,上百种专著、教材,都冠以"主持"的名分,若细辨认,绝大多数的研究主篇是语言、口才、肢体语言、节目编导……几十种"主持概论"、"主持通论",除少数几本,如陆锡初的《节目主持艺术通论》,吴郁的《节目主持能力训练路径》等对主持进行分门别类的研究,大都在介绍主持人的来历、特征之后,论述的是口才语言+肢体语言+节目编导……可称之为"主持技艺概论或通论"……正是在这一意义上,虽然中国的电视事业已拥有真正意义上的节目主持人,尽管数量还不多,却还不曾拥有真正完全意义上研究节目主持人的专家学者,他们更多是语言学、口才学、公共关系学、交流学、肢体语言学、电视节目学、电视编导学方面的专家。

依笔者之见,中国主持教育的各种偏差,都是一些深层的原则性问题,却又都是些常识性的问题。

这正是中国主持教育的尴尬和困境。

十年前,我们初创主持专业时,可说是"前无古人",现在却有许多后来者,据不完全统计,全国已有超过 200 所院校设有主持人专业或专业方向,在校学生数逾数万。

由于我们的误读,现行的主持人教育呈现这样一统局面:

百校一型——200多所院校所实施的基本是不分类别的主持教育;

万人一面——数万学生中的绝大多数在被培养成为不具备职业学识特长的"主持人";

六位一体——主持专业的本科教育、研究生教育、专升本教育、大专教育、中专教育和业余艺校教育,一统于技能理念和操练,甚至能在同一个教室里上课;

众态一技——用一两种属水平分类节目的主持技法包揽众多节目形态和类别的主持演练。

堪称中国主持人教育一大"奇观"。

我们现在尚无法知道由这个体系所培养的主持人确切的职业生命存活期,但如下的预测可能并非毫无根据——

他们中的多数,将难以胜任他们钟爱的主持人职业;

他们中的少数,能主要凭借他们的天赋,主持综艺游戏竞技娱乐等软性节目和传统的"播报"节目;

他们中的绝大多数从业者,若干年后,将在主持岗位销声匿迹;

当然,也会有极少数天分极高者能凭借自身的努力,重塑或转型成为优秀的节目主持人,但数量之少,与学习者基数之大,难成正比。

此情此景,每每念及,令人深深忧虑。

怎么办?

出路只能是改变我们的思维,改革现有的教学机制,十年主持教育的最大失误在于没有分门别类地培养电视节目主持人,一切问题概源于此,当务之急是——

1. 明确具体培养目标,对学生进行分门别类的招生:"全才型"、"通才型"的培养目标会造成招生时挑选学生的标准和学生选择专业的混乱和困难。

2. 分门别类地确立主专业,以专业学识科目为主课,培养学生的职业专业素质;

3. 调整技能训练的科目和内容,语言和口才无疑是最为重要的,需完善系统性和科学性,安排好专业基础课程和主专业课程的关系和比重;

4. 搭建一个比较合理的课程结构。

要点是分门别类,至少可有四种选择:

一、作为技艺的培养方向。主专业仍以技能为主,但有学识课程的介入,如中国传媒大学"播音与主持"专业2005年招生分有"口语传播"、"体育解说"、"新闻主持"、"综艺节目主持"、"生活节目主持"五个方向,其中,"为适应广播电视体育文化与传播的需要,本专业二年级后分出体育评论解说方向20名,并开设体育播音与主持、体育评论与解说等方面的课程。"[18]

二、作为主持专业的分类。如我们上戏的主持专业就应该明确地把培养"综艺游戏"型主持人作为培养目标,把"演艺和游戏"作为主专业课程,学习戏剧表演、曲艺表演、晚会策划、游戏组织;学习演艺的门类、理论和历史;学习游戏的理念、境界、种类和方法……若条件许可,还可以培养出镜的新闻记者,他们是新闻类主持人强有力

的候选者,那就应把新闻课程作为学习的主专业。

三、作为第二专业选择。现有的主持专业学生可以选择学习其他专门领域的专业,读第二学位,如招收其他大学的在校(文科、理科、工科、医科⋯⋯)学生,专门学习主持技能,我们也能培养专家学者型主持人⋯⋯

四、作为其他专业的培养方向。如综艺类节目主持可作为艺术院校表演专业的主持培养方向,就专业本性而言,综艺游戏主持属演艺范畴。如新闻类节目主持可作为新闻学院新闻专业的主持培养方向。诸如音乐、体育、财经、政法等专业也可有各自的主持方向。

这些都需要另作专门的深入探讨。

如果我们真正能改变以技能训练一统主持教育的模式为每所院校都根据各自的教学特长确立具体培养目标和主专业,分门别类地培养有各自职业专长的主持人,兴许能走通一条培养具有中国特色节目主持人的路。如果有朝一日,我们的口才教育也普及至小学、中学、大学,乃至社会,那么,中国现有的主持教育专业(播音除外)可不复存在,那时,我们真可能和国际接轨了。

注　释

［1］　张仲年、孙祖平:《赋予自己的观念以自己的形式》,《戏剧艺术》上海戏剧学院,1999。
［2］　上海戏剧学院电视艺术系网页提供内容。2001。
［3］　同[1]。
［4］　白谦诚:《一本好书一位新人》。载《节目主持人通论》,中国广播电视出版社,2004。
［5］　同[4]。
［6］　杨澜:《主持无艺术》。载《主持人》(第6辑),中国广播电视出版社,1997。
［7］　青年报。2005。
［8］　任远主编:《名主持人成功之路》,中国广播电视出版社,1999。
［9］　新民晚报。2005。
［10］　白谦诚:《李艳秋访谈录》。载《主持人》(第6辑),中国广播出版社,1997。
［11］　[日]竹内敏雄:《美学百科辞典》,黑龙江人民出版社,1987年。
［12］　同[1]。
［13］　同[2]。
［14］　上海戏剧学院本科"播音与主持艺术"专业教学方案。2004。
［15］　同(14)。
［16］　赵忠祥、白谦诚:《主持人技艺训练教程》,武汉大学出版社,2003。
［17］　同(16)。
［18］　中国传媒大学2005年"播音与主持艺术"招生简章,载《戏剧艺术》2005年第4期。

传媒专业教育的英国经验

——以英国伦敦大学 Goldsmiths 学院媒介与传播系为例

廖媌婧

坐在特拉法加广场的喷水池边，阳光掠过纪念碑铜像的帽檐投射出巨大阴影，这尊铜像是雕塑家贝利为悼念 1805 年海战中英勇牺牲的纳尔逊将军而铸。帽檐顶部淋落的鸽子粪便彰显着这个国家自由、惬意却略带有自嘲调侃的意味。

站在广场上，你几乎可以看得见唐宁街 18 号前低调而肃静的守卫，再远一点就是泰晤士河畔的议会所在地大本钟。政客们就是在这里提出问题、展开激烈地辩驳并以此鞭策政府。随着天空中大块游走的云朵飘来的，是贩卖热狗肠和冰激凌的香甜，夹杂着 SOHO 区高档奢侈品的精致香氛气味。戏剧、音乐、教育、历史、政治、商业、市民的悠闲小情调混杂在这群古老的建筑物中，参与构成了无限妖冶的伦敦西区。而此时，一座 19 世纪建造的白色小楼安静而高调地坐落在中心要道 Kingsway 一端，这就是 BBC 国际部。

真正的有腔调，是低调的奢华。这一点同样适用于英国的媒体。

以公立性和品质感著称的英国广播公司，实行政府资助但独立运作。在皇室签署的十年有效期的特许状庇护下，它能够从公众的口袋里以执照费的方式掏钱，从而避免了因广告利润侵袭带来的堕落和妥协。而英国传媒的国际口碑也在 BBC 专业客观中立的新闻节目传播中得到了确立和传颂。

当中国人还沉浸在雅典奥运会北京 8 分钟的宏大叙事和意识形态中时，英国人却将双层巴士开进了鸟巢，市民手执报纸围绕着伦敦公交汽车的表演，隐喻英国报业传统媒体给整个国家带来的影响。事实上，英国的骄人传播史正是要从 17 世纪的近代报业开始书写。《泰晤士报》《卫报》《每日电讯报》《独立报》，甚至遍布在每个英国家庭早餐桌上的黄色新闻《太阳报》，无不显示了英国传媒人精英化和专业主义的素质。

在这一点上，中国媒体还有很长一段路要摸索。唯众传媒董事长、《波士堂》制片人杨晖女士曾对我说，中国的媒体之于外国就像是一个尚处青春叛逆期懵懂的孩子之于成熟的大人，偷穿大人的高跟鞋、偷抹大人的口红是必经的阶段，也是可以理解的。所以，我们一边习惯着山寨成风的中国传媒明目张胆地频繁抄袭英国的节目模式，一边暗地里鼓励着我们的孩子——去吧，去那个原创的传媒王国拜师学艺，回来

报效祖国。

做媒体人，拜师学艺最好的地方，无疑是在英国。

当然，也许会有人问，为什么不是美国。如果要把这讲清楚，估计需要另写一篇名为"英美传媒教育的比较研究"的文章。师兄郭大为先生，本科就读于北京广播学院广电编专业，硕博就读于伦敦大学 Goldsmiths 学院文化研究专业、博士转战威斯敏斯特大学中国传媒研究中心。这位中学有着美国教会学校背景的传播学博士，在撰文《结缘·迁徙·明理》时阐明他选择"弃美投英"的原因：国内很多时候所谓"传播学"是 80 年代初由美国的传播学者施拉姆介绍到中国的"美国传播学"，或者说就是以美国的哥伦比亚大学的一群犹太裔社会学家开创的有关社会中的传播和交流的学说。这些"传播学理论"早年由复旦大学新闻系翻译介绍，然后在人民大学、广播学院和社会科学院等机构发扬传播，逐渐成为国内新闻和传播科系学生的必修内容，来让学生"提高理论水平"。然而这种"美式传播学"进入中国大学课堂的过程有点生硬和水土不服。美式传播学教育倾向于通过实证方法的训练强调个体的、分离的社会效果影响，而欧洲的传播学期望通过理性思维训练的方法，将媒体设置在社会大的情境环境中，考量其在社会结构和文化上的反应，提高学生的思辨能力。

当中国孩子还在能容纳几百号人的课堂里，任由扬声器里传出老师在同一频次上发出的声音，混沌得可以催眠时，英国学生早已喝着咖啡，围着圆桌，与教授展开激烈地话题辩驳。虽然与中世纪西方近代大学建立的历史相比，新闻学和传播学的专业教育起步都相对较晚，起源于语言和文学批评。但是英国漫长的报业制作历史和深厚的人文、社会学科使得二者得以汲取充足的养分。因此，英国的新闻传播学专业教育并不局限于学科本身，学生将会接受哲学、文化研究、艺术学、语言学、政治经济学等各学科的专业训练，从而架构起稳固的知识系统。英国人坚信，具备完整的理论框架，不仅有助于理论研究时能采用独特的视角和正确的研究方法，也让社会学科的视点得以嵌入业务实践。某种意义上从人的一生来说，大学教育，改变人的思维方式比获得实践技能要更重要。

英国伦敦大学金·史密斯学院（Goldsmiths College）坐落在伦敦东南部 New Cross 街区，这所学院以其人文学科、艺术学、教育学、行政学科等享誉海内外，而传媒、戏剧及艺术设计则是最为璀璨的三个院系。与其他传媒专业院校不同的是，金·史密斯学院学风自由，注重个人独创性和风格的培养及彰显，以不断探索所在专业及学科创新的可能性。英国大学教育，政府实行的是"由下而上"的政策。各院校可以根据各自实际情况来设置专业，因此有较强的自主权和发挥空间。但是会受到专家评委会针对就业情况、学术成绩、学生反馈等各方面的综合评定考核，从而决定该专业在未来的时间是否可以继续设立。崔清活在《中英传播学教育比较研究》中谈到，在英国，新闻、传播和媒介只是一个研究对象，可以被设置在社会学、哲学、经济学、管理学、心理学等各个科系下进行适用性的研究。英国媒体教育家也深知，只有将媒介设置在这样的学科门类体系下，才可能避免因门类划分狭窄所带来的知识窒息。

Goldsmiths 学院媒体传播系多年获得研究性高校科研评估五星级（最高级别）的

评定,并获得高校教学评估22分的高分(满分24分)。该系将研究生学科按研究及媒介实务细致地划分为4个本科专业方向、16个硕士方向(其中15个授课式,1个研究式)、一个博士方向。其中4个本科专业均是理论型研究方向:BA人类学与媒体;BA媒体与传播;BA媒体与现代文学;BA媒体与社会学。16个硕士方向专业化设置更为细致:MA品牌研发;MA创意文化产业;MA数字媒体(技术与文化形式);MA电影制作;MA性别与文化;MA图像与传播(摄影学与电子图像);MA新闻;MA媒介与传播;MA政治传播;MA广播;MA银幕纪录片;MA银幕与电影研究;MA剧本写作;MA电视新闻;MA国际传播与全球媒介;MRes媒介与传播。其中,如人类学与媒体、媒体与社会学、政治传播等都是跨学科专业。以此专业设置,可以看出英国同中国教育理念的巨大差异。英国传媒教育界认为,所有专业的学生都应该在本科教育时接受哲学、电影学、传播学等学科理论的系统的、集中训练,在硕士深造时,再根据各自方向进行细致深入的专业实践训练。简言之,任何专业都应该建立在强大的理论功底和人文、社科基础上的,才能够培养出复合型的人才。

金·史密斯传媒学院的灵魂人物英国文化研究泰斗James Curran,曾供职于英国伯明翰大学。这所大学是英国传播学研究文化学派的发源地,成立于1964年的伯明翰文化中心CCCS在20世纪80年代是英国文化研究(British cultural studies)的引领者和集中代表。因为种种原因,文化研究中心、文化研究系陆续撤裁之后,很多当年的学者如Angela McRobbie、David Morley、Scott Lash、Chris Berry等,都加盟到了Goldsmiths学院媒介与大众传播系,因此该系的媒介教育承袭了文化研究的传统,成为文化研究在世界范围内最重要的机构。在授课过程中,学院强调将"文化研究"与"媒体研究"相结合,"以传播学作为起点去理解社会的权力关系、社会关系和文化形式"。

就像Goldsmiths专长媒体文化研究,英国每一所优秀的传媒院系都各具特色,比如伦敦政治经济学院的媒体社会心理学领域,谢菲尔德大学的政治传播学以及牛津大学的互联网研究、威斯敏斯特大学的英国及欧洲媒体历史与政策以及世界媒体研究。因此,英国学生们在挑选大学时,会综合考虑优势学科研究方向、学校综合排名、专业教育排名、专业研究排名等一系列因素,而不是简单的名望或单一排名指标。

学校为本科学生设置了更多的实践课程,有意思的是在一二年级的学生却要经过口语、视觉语言等课程的理论学习,从而锻炼思维能力、分析能力和智力运用的能力。张咏华在对学院进行教育访谈后发现,除了国际媒介专业是以理论研究为导向外,其余各专业方向既培养学生进行理论思维,也教授学生一系列从事媒介工作的核心技术——收集信息、进行采访的技巧以及分析、处理信息的技巧。硕士研究生的课程设置,强调培养学生的媒介实务能力、创造能力以及对媒介工作的分析能力。以该系"广播"专业硕士点为例,课程设置了"广播新闻"、"创造性广播"、"广播戏剧"等实践训练课程,要求每位硕士生自行组织成立电台进行新闻节目制作,轮流担任制作人、新闻编辑、记者、导播、主播等职责。除此之外个人在学习期间提交简讯、新闻特写、声音创意作品、戏剧脚本等。专业对学生的理论水平要求很高,在选择硕士生候

选人的时候,更偏向那些毕业于牛津、剑桥等知名学府文学、法学、历史、艺术学等不同学科背景的学生。

专业对于学生进行持续性评估,学生必须完成各课程的课业考试(一般是论文加作品的形式)、不同体裁的代表作选辑(portfolio)、法律考试以及毕业论文。Goldsmiths 学院对学生有严格的论文评估体系,学生论文由任课教师首先评分,再与其他教师交换批改(或抽取样本批改),最后交付校外专家评审(或是如果校内老师评分出现重大差异,由校外专家仲裁)。三轮制评分体系确保了论文评定的公正、公平,严格把关学生"出门"标准。

湖南卫视《天天向上》的制作人张一蓓在谈到中国电视专业化教育时,深表她的忧思,她认为一个国家的媒介教育水准是和它的媒介发展水准成正比的,中国要靠媒介专业高等教育培养出来的人才,成就中国媒介的专业主义,前提是中国的媒介水平已发展到了世界顶级水平。英国传媒院校里的专业教师,常年参与媒体的节目制作、评估及理论体系研发工作,在深厚的理论功底的基础上,还具备了很强的实务素质。在这一点上,中国的媒介教育无疑是擅长并习惯了"纸上谈兵"。

英女王再付不起高额的费用应付她的宫廷开销,被迫将名下城堡开发为旅游景点,供游人观瞻。英国这个"没落的帝国"也在用发展海外教育产业的方式为自己赚得盆满钵满。但毫无疑问,传媒教育的英国经验在很长一段时间内是我们反观自身很好的借鉴。

夕阳西下,大本钟的影子显得尤为庞大雄壮。

参考资料

1. 张咏华:《英国的新闻与(大众)传播学教育一瞥》,原载《新闻记者》,2006 年第 10 期。
2. 郭大为:《结缘·迁徙·明理》。
3. 崔清活:《中英传播学教育比较研究》[D];复旦大学;2007 年。

上海市大学生口语使用情况调查报告

张大鹏　王　琦

一、引　言

林语堂先生说"中国人很早就讲究说话,《左传》、《国策》、《世说》是我们说话的三部经典。一是外交辞令,一是纵横家言,一是清谈。"[1]《左传》大致成书于公元前403年到公元前386年之间,而在同一时代,西方对后人产生巨大影响的两部修辞学著作也相继诞生,分别是伊索格拉底的《修辞术》和亚理士多德的《修辞学》。

可以想象一个极为有趣的场面:公元前4世纪,希腊正值修辞学和散文的黄金时代,无数演说家正纵横捭阖、滔滔不绝地演讲或是辩论;而在遥远的东方,无数政治家、外交家在庙堂之上、江湖之中指点江山、激扬文字——两大文明古国几乎同时经历着语言的"战国时代"。

先秦时期关于口语活动的记载远不止这三本书,《尚书》中说"政贵有恒,辞尚体要,不惟好异"。这可以看作关于语体的最早的记载。《礼记》中也有"言语之美,穆穆皇皇"、"情欲信,辞欲巧"的说法,都强调了言语表达的技巧的重要性。

但这之后,"自从科举制度兴起,'学而优则仕',以文章取士。口语离开了宫廷,走入了民间,日益被正统文化所冷落。偌大的中国,开始了'重文轻语'的漫长历程。"[2]关于口语的研究和记载慢慢消隐了。所谓"字斟句酌"、"锤炼推敲"更多的是反映诗文的创作,杜甫的"为人性僻耽佳句,语不惊人死不休"成了人们对文字功力的一个追求。更为重要的是,人可以因文而留名青史,却不可能靠说话而万古流芳。曹丕的话可以作为当时文人心态的一个精准注解,"盖文章,经国之大业,不朽之盛事。年寿有时而尽,荣乐止乎其身,二者必至之常期,未若文章之无穷。"那些不善文字却精于说话的人,即便是著名如柳敬亭者,也不过是留下一个名字,再没有任何关于他的详细的记载或是对他语言艺术的探究。

同时,中国人认为言语表达的最高境界是"大音稀声"。即便做不到最高境界,也要"讷于言而敏于行",多说话似乎对人性的修养、品德的澄明起不到什么作用。孔子喜欢的就是不大愿意说话的颜回。

直到五四以来,白话文的出现才使得口语表达开始繁荣,开始与书面语分享文化地位。白话文在很大程度上打破了语体的僵化界限,主张"吾手写吾口",怎么说就怎

么写,既为文化普及提供了巨大的推力,也为语言本身注入了新的生命力。只是,在那样的历史背景下,口语和书面语是以对抗斗争的姿态并存着。

而"说话"在西方的发展始终未曾停止过,演讲、辩论这些口语语体不仅仍然是社会交往的重要手段、工作能力的重要体现,并且还发展成了一门重要的学问——口语传播学。

在一个信息爆炸、传播手段多样化的时代,在一个民主不断进步、社会不断发展的时代,口语表达能力成为现代社会公民不可或缺的一个能力。然而事实却是,作为祖国未来希望的大学生们,在口语表达方面确实知之甚少、少有作为,有些人认为"说话太简单了,根本不需要学",有些人认为"虽然该学,但既没时间,也没机会"。这实际上恰恰表明了口语能力欠缺的两个最重要的原因:言语传播主体不懂口语传播的重要性,缺乏应有的主观能动性;社会没有提供相应的教育和实践的机会,客体缺乏客观推动力。而这两者又可以相互影响、相互作用,使得我国的口语传播现状不容乐观。

口语不仅仅是信息传播的工具,也是文化传承的重要载体,其重要性不言而喻;大学生是未来社会的栋梁,也是传统沿袭的主体之一,具备一定的代表性。鉴于此,我们做了关于上海市大学生口语能力的抽样调查,就是希望能够为我们大学生的口语能力把一次脉,为我们语言教育的现状探一次底。

我们选择了上海体育大学(体育类专科院校)、上海戏剧学院(艺术类专科院校)和华东师范大学(综合性大学)三所大学的学生作为调查的基本对象。学习的专业包括:心理学(理科)、新闻学(文科)和广播电视编导(艺术类)等。虽然专业的跨度较大,但他们的职业设计和就业方向却都离不开较好的语言表达能力。而他们能够考取这些专业,说明他们对于语言文字应该具有天然的敏感性和熟练度。

调查总人数 135 名,有效回收问卷 132 份(其中男生 28 人,女生 104 人);有效回收的音频材料共 69 份(其中男生 21 人,女生 48 人)。年龄基本上为 19 到 20 岁,就读大学一年级,正好是中学和大学两个学历阶层的交接处。这样既能反映我们口语教育的基础现状,又可以看到学生们自主发展口语表达能力的态度和目前口语表达的水平。

被调查者的籍贯分布较广,涉及全国 24 个省市自治区,南北方学生比例接近于1∶2,南方方言区学生为多,这也符合上海这个城市本身的方言区特点。

二、关于口语表达能力的调查分析

语体是指一种语言的表达体系,不同的交际领域和交际目的,使人们在交际活动中形成了许多不同的运用语言材料和表现手段的特点,这些语言材料和表现手段所构成的语言表达体系就称为语体。语体的要素都是通过语音、词汇、语法、修辞手段、修辞格、篇章结构等语言因素,以及一些伴随性的非语言因素具体表现出来的。

语体主要分为口头语体和书面语体两类,其中口头语体包括谈话语体和演讲语体。因此我们在调查口语使用情况对这两种口语语体都有涉及。本次测试主要采取命题演讲的方式(个别拒绝挑选话题的同学可以自己设计话题,我们在调查中将其称

为自选类,其中包括不愿意阐述话题,只同意与测试员以聊天的方式交流的同学;另外,有些同学在阐述命题的过程中也穿插了与测试员的双向交流),即给被试一个相对的命题选择范围,让其根据自身喜好选择演讲内容,进行即兴演讲。据此,我们给出了四个大类,四十个命题的选择范围:

<div align="center">表1 话 题</div>

叙 事 类	说 明 类	议 论 类	开 放 类
1. 宿舍趣事 2. 大学里的爱情片断 3. 我人生的第一堂课 4. 我为什么违反了交通规则 5. 我最感动的时刻 6. 我和世博 7. 感受大一 8. 一件令我非常气愤的事 9. 那一刻,我理解了他/她 10. 我一次被骗的经历	1. 我印象最深刻的一部电影/一档电视节目 2. 我的拿手菜 3. 我最疯狂的梦想 4. 我最欣赏的异性类型 5. 我最感谢的一个人 6. 我最近关注的领域(行业/商品/社会现实/) 7. 我最近印象最深的一则新闻 8. 我的信仰 9. 我眼中的刘翔/姚明(其他体育明星) 10. 我的好习惯与坏习惯	1. 我看"拜金" 2. 我们正失去的美德 3. 大学语文课应该怎么上 4. 我所理解的民主 5. "绿色世博"之我见 6. 压力就是动力 7. 时间能改变一切 8. 成功的第一要素是什么 9. 快乐源于精神还是物质 10. 我看"恶搞"	1. 门 2. 等 3. 公交车站 4. 空空的讲台 5. 灯笼 6. 街坊 7. 血渍 8. 情书 9. 俯视大地 10. 水的联想

在四大类型中,共有 23 个被试选择了说明类,占总数的 32.86%,是比重最大的一类。其次是叙事类和议论类,这两大类均有 17 个被试选择,占 24.29%。之后是"自选",他们脱离选题,即兴发挥;"自选"类被试共有 11 人,占命题类型总数的 15.71%,比重也相当大。比重最小的是选择开放类的被试,共有 2 人,占 0.03%。如果排除"自选"类被试的话,说明类的比重会增加为 38.98%,而叙事类和议论类也会相应增加到 28.81%。详见表 2 和表 3:

<div align="center">表2 命题百分比(五类)</div>

类 型	叙事类	说明类	议论类	开放类	自选类
人 次	17	23	17	2	11
百分比	24.29%	32.86%	24.29%	0.03%	15.71%

<div align="center">表3 命题百分比(四类)</div>

类 型	叙事类	说明类	议论类	开放类
人 次	17	23	17	2
百分比	28.81%	38.98%	28.81%	0.03%

表 2 和表 3,清晰地反映出了被试的选题倾向性。很明显,最受欢迎的是说明类,这与说明类的特点不无关系。通常在命题演讲中,说明类的句子都相对简单,语气直陈,不需要过多的修饰,结构也不复杂。在本次测试中,选择此类的被试,对语言的组织和表达相对自如。

大多数说明类的特点,叙事类和议论类也同样具备,不同的是,叙事类讲究的是时间的线条性,说明类讲究的是空间的特征性;议论类强调的是说话人的观点、看法等主观因素,说明类则侧重客观的描述。从主观与客观这个角度出发,理论上议论类应该更受被试的欢迎,因为议论类演讲主要是表达说话者自己的观点,结构清晰,受外界干扰较小。统计数据证明了这一点,11 个"自选"命题中就有 10 个是属于议论类的,只有一个是叙事类的。实际上,议论类选择人次为 27 次,占 38.57%,比重最大。所以最后的数据应如表 4 所示:

表 4

类　型	叙事类	说明类	议论类	开放类
人　次	18	23	27	2
百分比	25.71%	32.86%	38.57%	0.03%

叙事类、说明类和议论类,结构比较鲜明,易于掌握,其中主观性强的议论类最易于把握且不易受外界影响。与此相反,开放类大多数只是给被试一个引起思考、需要其发挥的题目。事实上,这些题目与其说是给被试的命题,不如说是给被试的思考点,让被试由点及面,由浅入深,把精妙的构思或独特的思想,借助这个命题,化为有声语言表达出来。因此,开放类对思维能力、语言组织和表达能力的要求相对高于其他几类,是口语表达的一个挑战,有一定的难度,这也是选择开放类的被试如此之少的主要原因。

需要说明的是,69 名被试中,有一名被试同时选择了 2 个命题类(说明类和议论类),所以表 2 和表 3 的基数分别为 70 和 59,而不是实际被试人数 69 和非自选类的 59 项。

总体上,被试对各大类具体题目的选择也表现出了一定的倾向。被选次数最多的为 5 次,除 0 以外,1 为最少。其中 5 次被选为演讲命题的有:叙事类的"宿舍的趣事"、"我和世博";说明类的"我印象最深刻的一部电影/一档电视节目"。宿舍、世博和电视娱乐代表了与当代上海大学生日常生活息息相关的几个方面,是被试较为熟悉的领域,自然成为选题热点。除此之外,说明类的"我最疯狂的梦想"和"我最近关注的领域"被选 4 次。

还有一点也引起了我们研究者的极大兴趣,10 个"自选类"中的议论类命题无一不涉及语言表达的各个方面,这也从某种角度说明了被试对口语表达的重视及关注。通过被试的选题,我们可以看出,在选题过程中,被试更倾向于选择自己关心的问题、熟悉的领域、热点话题和有争议的内容(如"我眼中的体育明星"被选 3 次)。选题的详情请见表 5:

表 5 [3]

类　型	题　　　目		选择次数
叙事类	感受大一		1
	宿舍的趣事		5
	我和世博		5
	我人生的第一堂课		1
	我为什么违反了交通规则		3
	我一次被骗的经历		1
	我最感动的时刻		1
	（自选类）	我和一只小狗	1
说明类	我的好习惯与坏习惯		1
	我的拿手菜		2
	我眼中的体育明星		3
	我印象最深刻的一部电影/一档电视节目		5
	我最疯狂的梦想		4
	我最感谢的一个人		3
	我最近关注的领域		4
	我最欣赏的异性类型		1
议论类	成功的第一要素是什么		1
	大学语文课应该怎么上		2
	快乐来源于精神还是物质		2
	绿色世博之我见		2
	时间能改变一切		3
	我看恶搞		3
	我所理解的民主		2
	压力就是动力		2
	（自选类）	口语能力的自我评价	1
		谈语速	1
		语言障碍的问题	1
		我和青岛口音	1
		我的方言与普通话	1
		我看方言	1

类　型	题　目		选择次数
议论类	（自选类）	表达能力	1
		普及普通话	1
		普通话与方言	1
		自我的口语表达能力	1
开放类	街坊		1
	情书		1

下面，我们将从被试的表达方式和表达时长上，对其口语表达能力加以分析。

正如上文所说，我们的测试内容是针对被试的口语演讲表达能力设置的，但在采样过程中，我们发现部分被试不自觉地把演讲形式转化为会话形式，而且对会话形式的掌握基本上强于对演讲形式的掌握。69 名被试，口语表达总时长为 5 281 秒，平均每人 76.54 秒。总时长包括 4 554 秒的演讲时间（平均每人 65.99 秒）和 727 秒的会话、谈话时间。其中达到平均时长（76.54 秒）以上的被试为 24 人，占总人数的34.78％，平均时长以下的被试为 45 人，占 65.22％。两者比例接近 1：2，即未达平均时长的被试是达到平均时长的被试的近 2 陪。具体的口语表达时长请看表 6：

表 6

时长（秒）	0～40	41～60	61～90	91～120	121～150	151～180	181～250
人　数	13	22	15	11	2	2	4
百分比	18.84％	31.88％	21.74％	15.94％	11.59％		
备　注	25：1 人 40：3 人	41～49：9 人 50～59：9 人 60：3 人	61～70：5 人 71～80：6 人 81～90：4 人	91～100：4 人 101～110：4 人 111～119：1 人 120：2 人	125：1 人 139：1 人 161：人	180：人 181：人 190：人	200：人 250：人
分　组	A	B	C	D	E		

根据被试口语表达的时长，我们将其分为 A、B、C、D 和 E5 组（如表 6），以组为单位，对其表达习惯、表达要素、语言组织能力、思维能力等与口语表达相关各方面的特点和特征进行分析，在内部（组内）分析的基础上进行外部（组间）的对比研究。

A 组，13 个被试，7 人选择了说明类命题，2 人选择了叙事类命题，4 人选择了议论类命题。A 组被试全部采用演讲形式进行口语表达。A 组被试口语表达的语音面貌不是特别优秀，比如 n/l、前后鼻音、平翘舌不分以及受方音影响读错音（包括语调）等，但是从总体上而言对口语表达的影响并不大，对被试通过演讲形式与人交流并不构成障碍。由于受本身方言或地域的影响，A 组被试在选择词汇时显出了一定的倾向性，但所选词均为普通话词，同样不影响口语表达。而语法错误也只有一例，而这

一错误产生的直接原因是被试的紧张情绪,而并非其语文基础知识不足。A组被试存在的主要问题是:1. 逻辑混乱,2. 内容单薄,3. 连贯性差,4. 表达习惯不好,5. 缺乏口语表达手段。

A组被试对所选命题难以从整体上把握,逻辑混乱,即使个别被试逻辑性表现得尚可,但是在内容上也会稍显单薄,又或者由于逻辑混乱,在表达时多次出现重复、迟疑、停顿等现象,从而破坏了口语表达的连贯性,使其口语表达不流畅。除此以外,A组被试存在许多不良的表达习惯,如声音小、语速快/慢、口头禅多。A组中的一位被试,在短短30秒的口语表达时间里,只"然后"一项口头禅就使用了5次,相当于每6秒钟就出现一次。另外一名被试,31秒内共说了6个简单句,其中包括结束语"算了,我不说了"。该被试使用"然后"2次,"还有"2次,连接手段单一,而且受环境影响严重。在口语表达中,如果能适当地加入音韵、修辞等手段,可以让表达更形象生动。但A组13名被试在453秒的总时长里,只使用了一次修辞手段。

由此可见,语音、词汇和语法并不是造成A组被试口语表达诸多问题的主要原因。其口语表达不流利的主要原因是语言组织能力、逻辑思维能力薄弱,缺乏必要的表达手段,存在不良的表达习惯。而这些问题都可以通过专业训练和培训来一一解决。进一步说,被试的逻辑不清,表达不明,也许正是缺乏指导的结果。由于缺乏指导,被试对口语表达自信不足,存有心理障碍,最终影响了口语的正常表达和交际。

B组22名被试,8名选择叙事类命题,7名选择说明类命题,6名选择议论类命题,还有1名选择开放类命题。B组与A组一样存在相同的语音问题,但是没有A组那么明显,整体上,B组的语音面貌好于A组。B组在词汇和语法方面错误较多。B组被试中,逻辑性强或较强的有9位,占总人数的40.90%;口语表达流利或较流利的有8位,占36.36%;内容丰富或较丰富的有11位,占50.00%;语速正常的有8位,占36.36%;没有口头禅,或口头禅较少的同样有8位,占36.36%。单项来看,每一项的比例都不低,B组的表现明显优于A组。B组被试同时满足上述两项要求的有10名,占45.46%;满足三项的有9名,占49.91%;满足四项的有6名,占27.27%;同时满足5项的只有2名,占9.09%。可以看出,随着参考项的增加,满足条件的被试是不断递减的,这就说明,B组被试如果作为个体考察的话,在口语表达方面都存在着或多或少、或轻或重的问题。如果把音韵、修辞作为考察项的话,B组被试无一人能满足条件。

B组被试存在的具体问题还有:

1. 声音小、口吃、吐字不清、语速较快/慢、口头禅多,多有重复、停顿、修正。

2. 对所要讲的内容并没有什么深刻体会,虽有一定信息,但是不善于传达,内容显得干瘪不充实,或者本身对话题没有把握,缺乏观点。

3. 思维跳跃,逻辑混乱、表达能力差、不自信。

4. 词不达意。

5. 缺乏对口语表达的整体认识,开始与结尾多显得突兀,或根本不会处理开头与结尾。

6. 需要启发或者预热。如,某一被试,在演讲之初,思维散乱,逻辑性差,但后面渐入佳境。

7. 缺乏音韵、修辞等表达手段。

A组被试和B组被试在口语表达方面存在的各种问题非常相似,但是这些问题在A组被试中表现得更为普遍,在B组,则更多是一种个体的表现。而且每一个A组的被试几乎都存在着几种表达问题,B组被试作为个体存在的问题项明显少于A组。简单地说,B组存在的口语表达问题不具有普遍性,B组被试成员每个人存在的表达问题也少于A组成员。

从整体上说,B组的口语表达能力略优于A组。

在对C、D、E组进行分析的时候我们发现,大学生在口语表达上存在的问题是具有普遍性的,即C、D、E组同样存在前两组在口语表达上的种种问题,区别仅是问题的轻重而已。虽然这5个大组都存在相同的问题,但是不同的组别还是在某些方面呈现了一种差异性。随着时长的增加:

1. 被试的口语表达手段也越来越丰富,如修辞和音韵。音韵手段直到D组合E组才出现。而修辞手段也不仅仅限于比喻、拟人等类别。

2. 逻辑越来越清晰,内容越来越丰富,表达越来越流畅。

3. 交流、表达自我的欲望和自信心不断增强。

4. 整体上语音面貌越来越好。

5. 相较于演讲更擅长会话。

与此同时,也出现了一个相对有趣的现象:口语表达时间越长,口头禅使用越多。这种现象与心理放松不无关系。

综上,大学生在口语表达上主要存在以下几个方面的问题:

1. 表达手段缺乏。

2. 表达习惯不良。

3. 思维能力、语言组织能力薄弱。

4. 不自信、心理素质差。

5. 缺乏表达欲望。

需要指出的是,上述分析结果,与调查问卷的结论是基本相符的。说明被试对自己的口语表达能力的认识还是比较正确的。

三、关于口语表达情况的问卷调查分析

问卷的设计主要包含四个方面:口语应用史、口语应用存在的问题、口语应用基本情况和改变口语表达能力的意愿。(问卷见附录)

（一）关于口语应用史的调查

学校从来没有和很少举办有声语言训练的占到总数的86.36％,其中,目前在艺

术类院校学习的同学这一比例相对较低,为40%;而综合类院校和其他专业学校比例则较高,分别达到92.73%和96.49%。而从来没有参加过各种普通话培训或语言艺术类训练的同学则达到了99.24%。虽然这些学生目前大部分都在文科专业,甚至还有部分同学希望从事和有声语言相关的工作,但却几乎都没有语言训练的经历,因此可能会给部分同学的就业和工作带来影响。而这其中,67.42%的同学都曾经很注意自己的语音标准程度和口语表达能力,但却不知道如何提高。也就是说,学生们在学习生活的过程中虽然自己注意到了自己的口语能力问题,但却没有途径进行自我检测、学习和提高。由此可见,无论是学校教育还是社会教育机构,关于这方面的信息和培训资源相对较少,至少学校教育在口语训练方面是缺位的。

同时,没有或很少参与过任何演讲、朗诵、辩论比赛的同学比例却略低些,只有79.55%;艺术类院校的同学比例则更低些,只有55%。分析认为,虽然此类和有声语言相关的比赛不是很多,但至少学生们曾积极主动地参与过。只是在参与的过程中很少得到相关的指导,参加比赛的资本主要是靠自己对演讲、辩论的基本认知和有限的语言技巧的积累。

(二)关于口语应用存在的问题的调查

在艺术类院校中,自己的口语能力曾被评价过的同学达到了总数的90%,而在综合性院校和其他专业院校中,这一占比则只有41.82%和47.37%,说明学生们在这一方面并不是很注意,而在被评价的学生当中,被评价的内容主要涉及语音、吐字清晰程度、表达习惯(如紧张、语速快)、表达交流、思维能力等,其中,得到不好评价的同学多于得到较好评价的同学,比例基本上为1.21∶1。

在日常生活中曾经由于语音问题造成交流障碍的占比为34.85%,由于表达能力问题造成困扰的占比为44.7%。在这样一个信息爆炸、交流频繁的社会中,这样的比例还是较高的;而主动使用普通话与人交流的学生占比非常高,达到94.7%。也就是说,虽然大多数同学基本上或大多使用普通话作为主要交流语言,但却依然存在很多的使用问题,并且可以看出,方言、语言环境等因素已经不是主要问题,而主要是在使用过程中没有得到有效的指导,从而造成了一些常见语病和不好的使用习惯。

97.73%的同学觉得很需要或者比较需要具备口语表达的魅力,而84.85%的同学有时或很羡慕那些口语表达能力强的人,而83.33%的同学也会注意到陌生人的谈吐,并且以此来判断一个人。可见,口语表达能力的重要性大家还是有共识的。

(三)关于口语能力的调查

大多数同学(70.45%)认为自己的语言表达能力马马虎虎、可以应付,鲜有同学对自己的表达能力有信心,这可能会构成一个恶性循环,即表达不好的同学也就缺少表达意愿,而表达意愿越低,口语表达锻炼的机会也就越少,更不要说不断提高了。

同时,语言表达能力也是一个同学思维能力和心理素质的重要表现之一,如果一个同学对自己的当众表达能力欠缺信心,也可以看出同学们对自己这个人的思维能

力欠缺信心,心理素质不够完善。相对应的是,71.21％的同学认为自己的写作能力一般,因为写作能力在口语表达中处于根本的、隐形的位置,也就是说,同学们的整体文字驾驭能力都亟待提高。

同学们也普遍认为,大学生这一群体的口语表达能力也不是很好,认为能力一般或不是很好的占到 85.61％。而存在的问题主要是:语音 15.9％、词不达意 21.21％、逻辑不清 28.03％、缺乏表达技巧 48.48％、表达习惯差(口头禅、语速快) 25％、声音不好 12.12％。同时也可以看出,同学们自认为自己的问题主要是缺乏表达技巧、逻辑不清和表达习惯差,而这些恰恰是语言训练课可以弥补的,而在他们形成自己的思维习惯、表达习惯过程中却缺少了有效指导环节。

(四) 对改变口语表达能力意愿的调查

对于口语表达现状的原因同学们也有自己一定的思考,大多数同学认为主要是教育原因(老师不标准、重文轻语、外语更重要)52.57％;其次社会原因(普遍不重视、方言影响)47.43％。但是,在改变口语表达能力上,同学们的意愿是非常强烈的。同学们普遍认为学校应该提供关于口语表达能力方面的训练课程,认为很有必要的为 28.03％,可以增设的为 65.91％,而很想参与和一定参与的人群也达到 49.24％,如果去除当代大学生课业繁重的现实、拈轻怕重的心理、对教师的高要求等现实,这一比例还要更高。其中,同学们最想改变的依次是:沟通能力 30.3％、逻辑思维能力 21.89％和表达技巧 18.52％。

通过问卷可以看出,同学们的口语表达实际情况不容乐观,有声语言教育的普遍推广刻不容缓。只是,教育的过程不是简单的语音纠正的过程,而是应该让学生能够产生兴趣、懂得规律、重视实践、培养自信,这应该成为我们有声语言通识教育的重要原则。

四、结　语

实际上,同学们无论是在语言表达中出现的问题还是在问卷中体现出的问题,都是可以通过语言训练课解决的。语言训练课的内容包括口语的表达方式、表达结构、表达习惯和表达手段等;其重点是在培养学生的语言组织、表达能力,逻辑思维能力、表达欲望、表达兴趣和表达的自信心等。

谈到自信心,语音面貌问题就不得不重点指出一下。因为普通话推广工作的原因,大部分大学生的语音面貌较好,口音对大学生来说已经不是一个很大的问题,即使在表达时偶尔出现口音也大致不会影响交流。

但这只是表面现象。事实上,口音对大学生的心理影响是极大的,尤其是在那些对普通话要求相对较高的专业里。一个"自选类"的被试就表示,由于大家"嘲笑"她的口音,她越来越不会说话了,也越来越不想说话了。其实该被试的语音面貌是不错的,可能由于身边的人都是语言类专业的,所以压力比较大。这样的问题在大一新生

中比较普遍：产生心理障碍以后，就失去了表达的欲望，表达水平也越来越差。

虽然大学生的口音并没严重到影响交流，但是提高他们的语音面貌有助于帮他们树立自信心，增强表达欲望。因此，口语表达教育中，语音的教育还是比较重要的。但是有声语言教育绝不是简单的正音，这一点应该引起我们足够的重视。

另外，随着交流的深入和社会行业的扩展，声音的修饰也成为学生们注重的一个方面。特别是对个人要求比较高的同学，认为好的声音就像是好的容貌一样，是个人魅力的重要组成部分。还有同学表示，即便像瑜伽老师这样一个岗位，也需要较好的声音条件和表达技巧，因为在练习结束时的冥想过程中，就需要一个好的声音引导学员进入冥想状态；反之，不好的声音只会令人生厌。而声音的修饰，只要没有生理上的问题，经过科学的指导和坚持不懈的练习一样是可以改善的。

综上，大学生们也注意到了自身的口语表达情况并不令人满意，还存在着许多急需解决的问题，如何快速有效地解决这些问题，是有声语言教育的重要任务。我们的语言教育工作者们，应该让语言教育成为大学中的一门通识课程，走入每一个专业的课堂，而不是停留在个别的艺术院校中。

还有一点不得不提，个别被试，在测试中表现出了一种无所谓的态度，不仅对所给命题没有兴趣，而且自己也没有什么特别感兴趣的话题。说得简单一点，这是对调查的消极抵抗；说得严重一点，就是这个人对外界漠不关心，对任何人、事、物都毫无看法。这可能只是这个年龄阶段的大学生中的个例，他们所缺乏的不是表达能力，而是思考的动力，表达的欲望，作为教育工作者的我们也应该引起重视，并努力寻求解决办法。

附录一

上海市大学生口语使用情况调查问卷

学校＿＿＿　专业＿＿＿　姓名＿＿＿　性别＿＿＿　年龄＿＿＿　籍贯＿＿＿

1. 学校的教育中，是否有关于规范普通话和口语表达方面的训练？
 A　从来没有　　　　　　　　　B　偶尔有，但很少
 C　虽然有，但我没参加　　　　　D　定期举办
2. 是否曾经很注意自己的语音标准程度和口语表达能力，并且尝试自学和练习？
 A　从来不注意　　　　　　　　　B　无所谓
 C　注意过，但不知怎么提高？　　D　很注意
3. 是否参加过各种形式的普通话培训或者语言艺术类专业的训练？
 A　从来没有　　　B　很少参与　　　C　经常参与
4. 是否参加过各种形式的演讲、辩论、朗诵等与口语表达有关的比赛？

A　从来没有　　　　B　很少参与　　　　C　经常参与

5. 是否曾被人评价过口语表达能力？别人的评价是_____
A　是　　　　　　B　否

6. 日常生活中是否曾经遇到由于语音问题造成的交流障碍？
A　经常遇到　　　B　偶尔会遇到　　C　不太遇到　　　D　从没遇到

7. 日常生活中是否曾经遇到过因为口语表达能力不强造成的困扰？
A　经常遇到　　　B　偶尔会遇到　　C　不太遇到　　　D　从没遇到

8. 生活中是否主动使用普通话与人交流？
A　很少使用　　　　　　　　　　B　偶尔使用，看情况
C　大多使用普通话　　　　　　　D　基本都用普通话

9. 是否觉得生活中也应具备口语表达方面的魅力？
A　不需要　　　　B　偶尔需要　　　C　比较需要　　D　很需要

10. 是否羡慕那些口语表达能力很强的人？
A　不羡慕　　　　B　偶尔羡慕　　　C　有时会羡慕　　D　很羡慕

11. 与陌生人交谈时，您是否会注意他的谈吐，并以此来评定一个人？
A　不会注意这些　　　　　　　　B　偶尔会注意到
C　经常注意到　　　　　　　　　D　很注意

12. 是否觉得以后的工作中可能会需要口语表达方面的能力？您理想的工作是_____
A　是　　　　　　B　否

13. 你认为自己的语言表达能力如何？
A　表达和沟通能力都不错　　　　B　马马虎虎，可以应付
C　不太好　　　　　　　　　　　D　从没注意过

14. 你觉得自己在口语表达方面最大的问题是什么？（可多选）
A　语音不准　　　　　　　　　　B　词不达意
C　逻辑不清　　　　　　　　　　D　没技巧，难以达到幽默等各种效果
E　口头禅　　　　　　　　　　　F　声音不好
G　其他_____

15. 你的写作能力如何？
A　能力不错，常被赞扬　　　　　B　能力一般
C　不是很好　　　　　　　　　　D　写作很差，是我的短处

16. 你对现在大学生的口语表达能力是否满意？
A　没有语言环境，都不是很好　　B　能力一般
C　还可以，越来越好　　　　　　D　还不错

17. 是否觉得学校应该增加关于普通话和口语表达方面的训练？
A　很有必要　　　B　可以增设　　　C　无所谓　　　　D　没必要

18. 应该增强哪些方面的口语训练？（可多选）

A 标准语音　　　B 声音修饰　　　C 朗诵技巧　　　D 沟通能力

19. 如果有机会可以提高自己的口语表达能力,您是否愿意参与?

A 不会参与　　　　　　　　B 看情况,也许会

C 很想参与　　　　　　　　D 一定参与

20. 您觉得现在语言基础教育最主要的问题是什么?

A 老师也不标准　　　　　　B 大家没有口语表达训练的意识

C 社会不重视　　　　　　　D 外语比母语还重要

E 应试教育,重文轻语　　　F 方言多,改变难

G 其他_____

注　释

［1］ 林语堂著:《怎样说话与演讲》,文化艺术出版社 2004 年 11 月版,第 3 页。

［2］ 张颂著:《语言传播文论(续集)》,北京广播学院出版社 2002 年 11 月版,第 1 页。

［3］ 此表次数统计如前文,69 名被试中,有 58 位进行了命题口语表达测试,其中 1 名被试同时选择了来读各个话题,所以话题被选总次数为 59 次。

参考文献

1. 林语堂《怎样说话与演讲》 文化艺术出版社 2004 年 11 月版。

2. 张颂《语言传播文论(续集)》 北京广播学院出版社 2002 年 11 月版。

3. 布莱登·斯各特《演讲的艺术与科学》 人民大学出版社 2006 年版。

4. 何宏玲《陶行知:生活的教育》 山东文艺出版社 2006 年。

5. 戴博拉·弗恩《谈话的艺术》 广西师大出版社 2006 年版。

6.《中国语言生活状况报告 2005 上编》 商务印书馆 2006 - 09 版。

7. 刘静《文化语言学研究》中华书局 2007 年 2 月版。

8. 陈嘉映《语言哲学》 北京大学出版社 2007 年 1 月版。

校园 SNS 对大学生网络主体性发展的意义

魏燕玲

当使用校园 SNS[1]已经成为大学生的一种生活方式,并不断塑造他们的社会交往人格时,大学生网络主体性研究面临着新的研究背景。本文就试图在大学生网络主体性研究已经取得的成果基础上,结合校园 SNS 背景下大学生网络社交的特点,分析新时代背景下大学生网络主体性的特殊性,为大学生网络主体性及其教育的研究作一点新的探索。

一、回溯近年关于大学生网络主体性的研究

大学生网络主体性问题是随着互联网和信息技术的迅猛发展,大学生成为网络主要受众群体,互联网已成为大学生获取信息、沟通交往的重要手段和途径的背景下提出来的。

2001 年,韦吉锋等人在《网络德育工作微探》一书中把大学生网络主体性这一概念界定为:"上网学生自觉认识、驾驭、控制网络信息,自觉把握自己发展的一种特性。"[2] 2004 年,作为广西教育科学"十五"规划立项课题,曾令辉根据马克思主义哲学关于人的主体性的有关理论,把大学生网络主体性的内涵界定为:"大学生在网络社会中参与和开展网络实践活动过程中具有的独立性、自主性的地位,能够根据自己的实际需要能动地在网络社会中寻求和选择信息,并能创造性地参与网络各项实践活动。"[3]把大学生网络主体性的基本特性概括为独立性、自主性、选择性与创造性;2006 年,作为教育部哲学社会科学研究重大课题攻关项目"网络思想教育"的研究课题,清华大学教育研究所博士生宋术学等人立足教育学的理论视野,把大学生网络主体性教育作为网络时代大学生德育的新课题来研究,对大学生网络主体性的概念解析基本采纳曾令辉的界定方式,详细指出了大学生网络主体性的迷失[4]。并用社会科学调查研究的方法对八所高校大学生网络主体性进行调查,从教育学的视角对大学生的网络主体性教育实施的途径和对策进行了较为具体的探讨,取得了相关研究成果。2006 年,中山大学教育学院的郑永廷、谢玉进等从哲学角度深入探讨了大学生在网络虚拟交往中所产生的主体性困境,并提出了摆脱困境的根本在于大学生主体的自觉。

可见，大学生网络主体性近年来已经成为高校网络思想政治教育的重要课题，近年来的研究成果主要是解析了大学生网络主体性的概念内涵及其特性，详细分析了大学生网络主体性的迷失和困境，探索了走出这些困境的对策。

二、校园 SNS 网络社交的特点

随着 Web2.0 技术应用的迅速发展，SNS 功能的不断完善，校园 SNS 网络越来越深刻地影响着大学生的生活方式与交往形态。国内的校园 SNS 作为一种新型网络类型，迅速获得大学生群体的青睐，成为近年来最火爆的网上学生社区。例如："因为真实，所以精彩"的校内网作为目前国内发展势头迅猛的校园 SNS，自 2005 年底创办以来，形式多样，内容丰富，迅速成为大学生最青睐的学生网络社区。根据 Alexa 统计数据(2008 年 6 月)显示，校内网的日均 IP 访问量约 915 000 次，其用户的黏着度之高相当可观。

目前国内校园 SNS 的共同特点是具有封闭性注册、鼓励实名制、以大学生为受众群体、真实交往的特点。具体体现在注册用户必须使用带有.edu 后缀的电子邮箱或者 IP 必须是限定来自各大学校园网的 IP 地址，否则无法注册。为了保证真实性和安全性，校园 SNS 提倡实名制，其社区氛围也鼓励实名制。此外，校园 SNS 网站还开发有个性 blog、方便快捷的聊天功能、论坛群等等。在校园 SNS 上每个注册用户都有自己的个人页面，用户可以在上面登入真实姓名与生日、上传照片、就读学校专业与班级、兴趣爱好等信息，通过这些信息的生成，网站会提醒与你具有相似特征的个人或群体。点击这些信息的链接，则可以进入对应的群体页面，从而很方便地结交到与自己有同样特征的同辈群体。校园 SNS 最大的魅力在于随着注册人数的剧增，很容易就可以通过一些社会属性的搜索找到自己熟悉的人。根据网络调查，对大学生而言，首要的社会属性就是其所在的学校专业，次之为其家乡或所在的城市[5]。加上由线上沟通而促成的线下聚会，校园 SNS 促进了网络生活与现实生活的融合，也使这种网络人际交往的效果更加真实。

可见，以校内网为代表的校园 SNS 与传统的网络类型相比，它具有一些"结构性的变化"。体现在：它是主体间交互互动的一种深度社会性网络社区。在信息获取方面，利用人与人的关系来改变人与信息的关系；同时提供真实社会交往的功能，实现了网络社交由虚拟型向日常型的转变。改变了传统网络的匿名性特点，为大学生们提供了一个相对绿色的交友空间。同时，大学生通过校园 SNS 的社会交往，实现与他人的多元互动，不断建构自我的主体性，同时完成群体身份的认同。增加了个人对自我群体身份的归属感和认同感。

三、校园 SNS 对和谐的大学生网络主体性养成的意义

大学生作为校园 SNS 的主要受众群体，其网络主体性出现了一些新的特点，也

面临着新的问题。在这样的研究背景下,作为新时期高校网络思想教育的新课题。对大学生网络主体性及其相关问题作新的探索是十分有必要的。

（一）传统虚拟交往的大学生网络主体性的困境

在大学生网络主体性的研究中,宋术学等人曾详细概括了大学生网络主体性缺失的几种突出表现:1) 缺乏积极主动的网络信息选择能力而导致理想、信念与自我的迷失;2) 人机对话导致大学生渐渐丧失社会性;3) 网络交往的隐匿性导致大学生缺乏行为自律、人性与道德的迷失;4) 创造能力弱化;5) 形成虚拟人格,回避现实矛盾;6) 过度的网络依赖或迷恋。

此外,谢玉进等人对大学生网络虚拟交往中的主体性困境从哲学角度进行了分析。他指出,大学生的网络主体性困境可归结为大学生在网络交往,尤其是网络虚拟交往中的主体性困境。由于虚拟交往突破了传统交往中交往主体身份的限制和社会地位的影响,大大增强了交往主体的主体性。而这种建立在网络依赖基础上的主体性增强的同时,也增强了网络对人的规定、制约乃至支配,更加凸显了人对网络的依赖,导致大学生的网络主体性陷入困境。他把大学生的这种网络主体性困境归因为大学生群体的特殊性和网络虚拟交往的特殊性。根据郭湛先生在《主体性哲学——人的存在及其意义》里关于个人主体性演化阶段的划分方法,他认为大学生的主体性处于从"自我主体性"走进"自失的主体性"走向"自觉的主体性"的状态。现实生活的相对约束和压力在一定程度上压抑了大学生的"自我主体性"导致"自失的主体性",而虚拟的高度自由可以满足大学生的"自我主体性",虚拟的"自我主体性"与现实的"自失主体性"之间的强烈对比很容易让大学生青睐虚拟而拒绝现实,从而导致大学生的主体性陷入以下困境:1) 主体性为"中介"所俘虏,现实交往主体性的虚弱和虚拟交往主体性的膨胀构成了困境的核心内容,这种困境走向极端就是主体的异化,使主体成为网络虚拟交往"中介"的奴隶。2) 个人与他者交往理性的缺失。主要表现为规约模糊的虚拟交往张扬了大学生的个人主体性,导致他们无视他人的主体性与交往中的无序。3) 个人与自我关系的扭曲。虚拟交往提供的是一种虚拟的自我主体性的满足,容易导致大学生自我认同的危机,表现为"自我虚拟人格与现实人格的分离、自我与社会关系的分离、自我与人的本质的分离。"[6] 其主体性陷入"自我迷失"的困境。

（二）校园 SNS 背景下大学生网络主体性的发展

随着校园 SNS 的出现,而大学生的网络主体性不断发展着,大学生网络主体性在传统网络类型中的迷失与困境似乎找到了新的出路。

第一,校园 SNS 获取信息的方式可以克服大学生在网络信息选择中的盲目性

在校园 SNS 网络里,大学生们通过朋友圈来获取、分享以及辨别信息流。由于实名制作为校园 SNS 核心的传播规则。恢复了匿名制所隐藏的个体的社会属性,较好还原了现实中的人际关系,此外校园 SNS 内形成的交友群体和现实中一样是个人

自由选择结合的结果。成员之间容易产生较高的心理认同感,彼此间的信息可信度高。校园 SNS 利用大学生网络社交系统的关系改变人与信息的关系,反过来又用人与信息的关系影响人与人的关系,形成人际互动与人机互动的循环影响。这就使得大学生在浩如烟海的网络信息时,减少了盲从性,借助人际关系的信任感,避免受到网络上不良信息的诱惑而导致的理想、信念和自我的迷失。

第二,校园 SNS 交往的真实性规约了大学生网络主体性的自由

封闭式实名注册的门槛,专注于高校人群的特点以及真实交往的功能集中体现了校园 SNS 的优越性,在满足了大学生真实社会交往的需求的同时,也对大学生的网络主体性自由进行了规约。

因为校园 SNS 鼓励实名制,还原了匿名制所隐藏的个体的社会属性,所以校园 SNS 和传统虚拟交往媒介最大的区别就在于其排除了虚拟性,确立了真实性。"在人际交往中,交往者往往要扮演不同的社会角色,以往 CMIC 的交往个体所扮演的是种虚拟角色,具有间接性、匿名性、多样性、想象性、责任缺失性等特征,最直接的导致了匿名制带来的网络暴民等不符合道德规范的行为。而实名制下的人际传播的个体所扮演的角色是现实角色的移植,物理世界中的身体属性、社会属性和地域属性依靠实名制得以在虚拟世界中继续构成主体,物理世界中的角色规范继续有效的影响着主体"[7],这就避免了虚拟交往中主体性自由走向"唯我"的极端,在一定程度上避免了传统 CMIC 交往的隐匿性导致的行为自律的缺乏与人性道德的迷失。

第三,校园 SNS 建构自我与群体身份认同的功能克服了传统虚拟交往中大学生形成虚拟人格与社会性缺失的困境

谢玉进等人在"大学生网络虚拟交往中的主体性困境"一文中,指出虚拟交往容易导致大学生自我认同的危机,表现为"自我虚拟人格与现实人格的分离、自我与社会关系的分离、自我与人的本质的分离",使得主体性陷入"迷失自我"的困境。

但是以校内网为代表的校园 SNS 定位于"大学生互动平台"(校内网创始人王兴语),群组、论坛等公共场所和个人主页的结合,体现了公共空间和个人空间的交集。这样一来,一方面大学生主体可以自觉坚守与秉持"我是主体"的立场,实现个人主体性意识的表达,另一方面又可以实现主体间的交往互动,帮助大学生树立积极主动的交往意识,重视他者的主体性,克服传统虚拟交往中"唯我意识"的主体性困境。

加上大学生使用的是相对真实的信息,为了增加个体魅力,构建自己在他人心目中的形象,会有选择性地表达有利于表现自己的内容,使得校园 SNS 的交往呈现出了与现实人际交往融合的特点。这不仅有助于帮助大学生建构现实自我,避免自我虚拟人格与现实人格的分离。也促进了用户之间的交互性和活跃度。增加了个人对自我群体身份的认同,避免自我与社会关系的分离,避免主体性陷入"自我迷失"的困境。

四、校园 SNS 对建设和谐校园的意义

随着校园 SNS 空间逐渐成为大学生的第二生存空间,探索校园 SNS 网络环境的特点和大学生网络行为不断出现的新问题与新规律,分析大学生在从事网络实践活动过程中存在的主体性问题,是新时期网络思想教育与建设和谐校园不可回避的现实重要问题。

建设和谐校园需要具备和谐精神的大学生群体。而大学生群体的和谐离不开以下几个方面:一是指具有和谐自我意识的大学生;二指具有和谐人际关系、和谐人际环境的大学生。

首先,在校园 SNS 的交往中,虚拟交往秩序的规约性使得大学生的主体性从虚拟的"自我主体性"走出来,避免了传统虚拟交往主体性膨胀与现实交往主体性虚弱之间的困境。促使大学生不沉溺于虚拟的自我意识的满足。不断走向自觉,克服了陷入虚拟人格的困境,促进了大学生自我意识的和谐。

其次,校园 SNS 群体身份认同的功能实现了交往理性的回归。通过个人展示及群组活动的参与,大学生在体会到自我价值实现的同时,也促进了群体的归属感与认同感,有利于和谐人际关系的形成。

再次,校园 SNS 交往秩序所蕴含的平等与民主原则会对大学生形成一种潜在的价值引导,民主与平等作为构建和谐校园文化的基本精神内核,使和谐的校园文化得以构建。

总之,校园 SNS 网站对于大学生网络主体性的发展具有重要推动意义。是催生大学生群体和谐精神的重要领地。因此需要教育工作者尽快占领这个阵地,加大力度引导和管理,扫除信息垃圾,树立良好的网络道德,建设更加绿色的交友网站是构建和谐校园文化的必由之路!

注　释

[1]　SNS 是对 Social Network Service 的简称,意即社交网络服务。从内涵上讲就是社会型网络社区即社交关系的网络化。它把现实中的社会圈子移植到网络上,根据不同的条件建立属于自己的社交圈子。而向校园里的学生提供 SNS 交友等服务的网站也就是所谓校园 SNS 网站。

[2]　韦吉锋、徐细希:《网络德育工作微探》,原载《湖北社会科学》2001 年第 10 期。

[3]　曾令辉:《大学生网络主体性问题的探讨》,原载《广西师范学院学报(哲学社会科学版)》2004 年第 1 期。

[4]　宋术学、樊富珉:《网络主体性教育——网络时代大学生德育的新课题》,原载于《思想理论教育导刊》2006 年第 05 期。

[5]　袁梦倩,论 SNS 新型社交网络的传播模式与功能——基于"校内网"的现象研究。人民网—

传媒频道.2009。

[6]　马克思恩格斯全集. 第 3 卷[M]. 北京,人民出版社,1990。

[7]　袁梦倩,论 SNS 新型社交网络的传播模式与功能——基于"校内网"的现象研究。人民网—传媒频道.2009。

参考文献

1. 曾令辉:《大学生网络主体性问题的探讨》,原载《广西师范学院学报(哲学社会科学版)》2004 年第 1 期。

2. 宋术学、樊富珉:《网络主体性教育——网络时代大学生德育的新课题》,原载《思想理论教育导刊》2006 年第 5 期。

3. 宋术学:《八所高校大学生网络主体性调查及其教育对策研究》,原载《上海教育科学》2006 年第 4 期。

4. 谢玉进,郑永廷:《大学生网络虚拟交往中的主体性困境》,原载《现代远距离教育》2006 年第 2 期。

5. 张彦:《思想政治教育主体性研究》,广东人民出版社 2006 年版。

6. 郑宇钧、林琳:《当校园 SNS 照进现实——校内网的人际传播模式探讨》,原载《广东技术师范学院学报》2008 年第 3 期。

7. 钱润光:《构建主体性思想政治教育模式的基本思路》,原载《曲靖师范学院学报》2004 年第 10 期。

8. 袁梦倩:《论 SNS 新型社交网络的传播模式与功能——基于"校内网"的现象研究》,原载于人民网—传媒频道,2009 年。

后 记

　　上海戏剧学院电视艺术学院自正式成立至今刚逾五年。在这短时间内,学院的专业教学与理论研究,始终在依托戏剧戏曲学学科优势的同时,深入体悟和认识电视在人类文化进程中,其自身的艺术规定性和学科确定性于"机器复制"时代不断获得历史确认的现实演化性状及其未来走向。从而,不啻促进学院的本科生教学与硕士生、博士生教学迅捷实现可持续的发展;更不断增强学院与"机器复制"时代以电视为表征的大众传播媒体所生发的日益增长的艺术教育需求相对应的师资力量。适逢上海戏剧学院建校六十五周年,为大致展示电视艺术学院五年多来的专业教学与理论研究轨迹,结合本院国家特色专业广播电视编导专业和上海市重点学科广播电视艺术学的建设,学院组织和选编了这部文集。

　　文集所选戏剧戏曲学和艺术学学科范畴的文章,或正体现本院专业教学与理论研究的学科建设特色;所选电影学学科范畴的文章,或正体现本院教学与研究的基础性学科底蕴;而所选广播电视编导和主持艺术两个专业范围的文章,尤其是经由历史反思构成专业认识和观念相互对峙的文章,以及篇目篇幅占大比率的年轻学者的文章,则更显示本院教学与研究由来既久且后劲勃发的学术生命力。本文集还特别收录了电视艺术创作成就卓著的本院教师的文章,它们或是艺术创造意绪的归结;或是基于艺术经验所作艺术内在构成机制的探索,是为本院学科建设特色所由构成之义一端绪。

图书在版编目(CIP)数据

广播电视艺术文集/杨剑明主编. —上海：上海
书店出版社,2011.6
（上海戏剧学院电视艺术学院教学与理论研究系列）
ISBN 978 - 7 - 5458 - 0301 - 3

Ⅰ.①广… Ⅱ.①杨… Ⅲ.①广播电视—艺术学—文
集 Ⅳ.①G220 - 53

中国版本图书馆 CIP 数据核字(2011)第 044288 号

责任编辑　计　敏
技术编辑　丁　多
装帧设计　梁业礼

广播电视艺术文集

杨剑明　主编

上海世纪出版股份有限公司
上海书店出版社出版
上海世纪出版股份有限公司发行中心发行
（200001　上海福建中路 193 号）
www.ewen.cc　www.shsd.com.cn
上海叶大印务发展有限公司印刷
开本 710×1000　1/16　印张 22
2011 年 6 月第一版　2011 年 6 月第一次印刷
ISBN 978 - 7 - 5458 - 0301 - 3/G · 23

定价：38.00 元